山鳴谷應

山鳴谷應

中國山水畫和觀眾的歷史

石守謙

石頭出版股份有限公司

山鳴谷應
中國山水畫和觀眾的歷史

作　　者：石守謙

執行編輯：蘇玲怡

美術編輯：曾瓊慧

封面設計：石宗正

出 版 者：石頭出版股份有限公司

發 行 人：龐慎予

社　　長：陳啟德

總 經 理：王文儀

副總編輯：黃文玲

編 輯 部：洪　蕊　蘇玲怡

會計行政：陳美璇

行銷業務：謝偉道

登 記 證：行政院新聞局局版臺業字第 4666 號

地　　址：106 台北市大安區敦化南路二段 34 號 9 樓

電　　話：02-27012775（代表號）

傳　　真：02-27012252

電子信箱：ROCKINTL21@seed.net.tw

郵政劃撥：1437912-5　石頭出版股份有限公司

製版印刷：鴻柏印刷事業股份有限公司

出版日期：2019 年 7 月　再版

定　　價：新台幣 1600 元

ISBN　978-986-6660-41-2（平裝）

目次 ———————————————————————

圖版目錄 8

第*1*章　序論：山水畫前史 13
 一、山水畫意與觀眾 14
 二、十世紀以前的山水形象 17

第*2*章　山水畫意與士大夫觀眾 31
 一、荊浩與十世紀山水畫的初變 31
 二、行旅山水與宋初士大夫之參預 37
 三、林泉之志與北宋中葉的山水畫 43

第*3*章　帝國和江湖意象：一一〇〇年前後山水畫的雙峰 49
 一、十一世紀後期的帝國意象：郭熙的《早春圖》 49
 二、徽宗朝畫院的山水畫 52
 三、瀟湘煙雲與貴遊士夫的江湖山水 58
 四、米家山水的登場 63
 五、蘇軾的崇拜者 65

第*4*章　宮苑山水與南渡皇室觀眾 75
 一、南宋宮苑文化中的詩情 75
 二、宮中遊賞與宮苑山水畫 76
 三、宮廷中的詩意山水 81
 四、宮廷畫家與皇室觀眾 86
 五、餘緒 87

第5章　趙孟頫乙未自燕回的前後：元初文人山水畫與金代士人文化　　91

一、趙孟頫自燕回後所作的《鵲華秋色》　　92

二、《鵲華秋色》中懷古空間表達與書法性用筆　　95

三、金代士人山水畫與懷古　　99

四、瓷枕上的山水畫及庶民觀眾的出現　　105

五、蒙元初期北籍官員支持下的山水畫　　110

六、趙孟頫返家後的古意山水畫　　117

七、餘緒　　123

第6章　趙孟頫的繼承者：元末隱居山水圖及觀眾的分化　　125

一、水村圖的衍變：漁隱圖與吳鎮　　126

二、倪瓚隱居山水中的個人抒情　　130

三、黃公望的道法山水　　135

四、馬琬與元末江南的文化庇護者　　143

五、動盪中的觀望式隱居：王蒙與他的朋友　　146

第7章　明朝宮廷中的山水畫　　157

一、來自皇室的新觀眾　　157

二、皇帝與西藏僧侶　　157

三、皇帝觀眾的改變　　162

四、宦官的參預　　164

五、宗室親藩的需求　　167

六、成化皇帝與狂肆風格　　170

七、道教教徒的偏好　　173

第8章　明代江南文人社群與山水畫　　181

一、文人繪畫在十五世紀蘇州的新局　　181

二、蘇州文人的雅集山水圖　　184

三、蘇州文人的紀遊圖與茶事圖　　186

四、別號圖與十六世紀文化新貴的參預　　191

五、蘇州作為一個文化城市所面臨的挑戰　　194

六、董其昌與知音的追尋　　198

七、文化新貴的另種觀看：蘇州畫師的山水世界　　210

八、仇英的重要性　　222

九、仇英的閨情山水與女性觀眾　　226

十、居士作為山水畫的觀眾　　230

第9章　十七世紀的奇觀山水：從《海內奇觀》到石濤的奇觀造境　　245

一、從「實景山水」到「奇觀山水」　　246

二、石濤的奇觀山水圖　　254

三、石濤奇觀山水的新觀眾　　260

四、使節與奇觀山水畫的朝鮮觀眾　　270

五、金剛山旅遊與鄭敾的奇觀圖繪　　275

六、奇觀山水的競爭　　281

七、餘緒　　285

第10章　以筆墨合天地：對十八世紀中國山水畫的一個新理解　　287

一、一七○○年前山水畫與自然的對立　　288

二、十八世紀初宮廷對實景之興趣　　291

三、十八世紀中期的層巒積翠山水　　296

四、餘緒　　305

第11章　變觀眾為作者：十八世紀以後宮廷外的山水畫　　307

一、《芥子園畫傳》的突破　　309

二、逸出畫譜之外的庭園山水畫　　317

三、幕友的山水畫與偉大的文化志業：訪碑圖的作者與觀眾　　326

四、十九世紀對地理新景觀的探索　　332

第12章　迎向現代觀眾：名山奇勝與二十世紀前期中國山水畫的轉化　　341

一、面對真實感的需求　　345

二、山水畫借助攝影照片　　350

三、從「寫生」到「古法寫生」　　359

四、行萬里路新解與山水畫的宣傳　　373

五、餘緒　　379

後語　　381

注釋　　385

參考書目　　415

圖版目錄

第1章 序論：山水畫前史

圖1.1　西魏 敦煌第二八五窟 南壁上層中央
《五百強盜成佛因緣》局部　18

圖1.2　唐 敦煌第一〇三窟 南壁西側 法華經變相
《化城喻品》局部　19

圖1.3　唐《騎象奏樂》楓蘇芳染螺鈿琵琶捍撥　19

圖1.4　唐 懿德太子李重潤墓 墓道東壁《儀仗圖》局部
706年　20

圖1.5　北魏《孝子石棺》線畫之「孝子王琳」局部　21

圖1.6　梁 萬佛寺石碑　22

圖1.7　唐 節愍太子李重俊墓 墓道東壁局部710年　23

圖1.8　唐（傳）李思訓《明皇幸蜀圖》　24

圖1.9　唐 富平唐墓墓室西壁 山水屏風壁畫局部　25

圖1.10　唐 敦煌第一七二窟 北壁《觀經變》之
「十六觀之日想觀」局部　25

圖1.11　五代 敦煌第六一窟 西壁北側《五臺山圖》局部　26

圖1.12　唐（傳）盧鴻《草堂十志圖》之〈倒景臺〉　27

圖1.13　唐 西安郭新莊韓休墓北壁 山水圖 約740–748年　28

第2章 山水畫意與士大夫觀眾

圖2.1　五代 王處直墓前室北壁 山水壁畫924年　32

圖2.2　遼《深山棋會》約980年　33

圖2.3　五代 董源《溪岸圖》　35

圖2.4　五代 關仝《秋山晚翠》　36

圖2.5　北宋 王詵《幽谷圖》　36

圖2.6　北宋 范寬《谿山行旅》　38

圖2.7　北宋 燕文貴《溪山樓觀》　39

圖2.8　北宋 燕文貴《江山樓觀》　40

圖2.9　北宋 燕文貴《江山樓觀》局部　41

圖2.10　北宋 許道寧《秋江漁艇》約1050年　44

圖2.11　北宋 屈鼎《夏山圖》約1050年　46

圖2.12　北宋 屈鼎《夏山圖》局部　47

**第3章 帝國和江湖意象：
　　　　一一〇〇年前後山水畫的雙峰**

圖3.1　北宋 郭熙《早春圖》1072年　50

圖3.2　北宋 李唐《萬壑松風》1124年　53

圖3.3　北宋 王希孟《千里江山圖卷》局部1113年　54

圖3.4　北宋 王詵《漁村小雪圖卷》　56

圖3.5　北宋 徽宗《雪江歸棹圖》　56

圖3.6　北宋 郭熙《樹色平遠》1082年　58

圖3.7　南宋 牧谿《瀟湘八景》之〈遠浦歸帆〉　60

圖3.8　北宋 趙令穰《江鄉清夏》局部1100年　61

圖3.9　北宋 巨然《層巖叢樹》　62

圖3.10　五代（傳）董源《瀟湘圖卷》　63

圖3.11　南宋 米友仁《瀟湘圖卷》局部1135年　64

圖3.12　北宋 王詵《烟江疊嶂圖》約1088年　66

圖3.13　北宋 喬仲常《後赤壁賦圖》約1123年　68

圖3.14　北宋 喬仲常《後赤壁賦圖》局部　68

圖3.15　北宋 喬仲常《後赤壁賦圖》局部　69

圖3.16　北宋 喬仲常《後赤壁賦圖》局部　70

圖3.17　北宋 喬仲常《後赤壁賦圖》局部　70

圖3.18　明 文徵明《倣趙伯驌後赤壁圖》局部1548年　72

第4章 宮苑山水與南渡皇室觀眾

圖4.1　南宋 馬遠《山徑春行》　77

圖4.2　南宋 李嵩《月夜看潮圖》　78

圖4.3　南宋 馬麟《芳春雨霽》　79

圖4.4　南宋 馬麟《秉燭夜遊》　80

圖4.5　南宋 夏珪《山水十二景》之「煙村歸渡」、
　　　「漁笛清幽」局部　80

圖4.6　南宋 夏珪《溪山清遠》之「絕壁遠帆」、
　　　「長橋幽坐」局部　82

圖4.7　南宋 馬麟《夕陽山水》1254年　84

圖4.8　北宋 喬仲常《後赤壁賦圖》局部 約1123年　87

**第5章　趙孟頫乙未自燕回的前後：
　　　　元初文人山水畫與金代士人文化**

圖5.1　元 趙孟頫《鵲華秋色》1296年　92

圖5.2　元 趙孟頫《趵突泉詩》　93

圖5.3　元 趙孟頫《雙松平遠》　96

圖5.4　五代（傳）董源《河伯娶婦圖卷》
　　　（《夏景山口待渡圖》局部）　98

圖5.5　金 武元直《赤壁圖》及趙秉文跋　100

圖5.6　北宋 喬仲常《後赤壁賦圖》局部 約1123年　101

圖5.7　金 李山《風雪杉松圖》局部及王庭筠跋詩　102

圖5.8　金《白瓷枕》　106

圖5.9　金《長方形白地黑花山水人物故事枕》　107

圖5.10　金《山水人物故事枕》　107

圖5.11　大蒙古國 馮道真墓墓室北壁《疏林晚照》
　　　　約1265年　108

圖5.12　元 劉貫道《銷夏圖》　111

圖5.13　金 王上村墓葬墓室東南壁局部 墨繪山水圓扇　112

圖5.14　元《趙遹平南圖卷》局部　113

圖5.15　元 商琦《春山圖》　114

圖5.16　北宋末或稍後《江山秋色》　114

圖5.17　元 郭敏《風雪松杉》　116

圖5.18　元 趙孟頫《水村圖》1302年　118

圖5.19　金 王庭筠《幽竹枯槎》及王氏自書、
　　　　鮮于樞及趙孟頫跋　122

**第6章　趙孟頫的繼承者：
　　　　元末隱居山水圖及觀眾的分化**

圖6.1　元 陳琳《蒼崖古樹》　126

圖6.2　元 吳鎮《漁父圖》1342年　128

圖6.3　元《倪瓚像》1340年代　131

圖6.4　元《倪瓚像》局部　131

圖6.5　元 倪瓚《江亭山色》1372年　132

圖6.6　元 倪瓚《筠石喬柯》　134

圖6.7　元 黃公望《快雪時晴圖》　136

圖6.8　元 曹知白《群峰雪霽》1351年　137

圖6.9　元 黃公望《富春山居圖》局部 1347–1350年　138

圖6.10　元 黃公望《富春山居圖》局部　140

圖6.11　元 黃公望《九峰雪霽》1349年　141

圖6.12　元 黃公望《富春山居圖》局部　142

圖6.13　元 馬琬《喬岫幽居》1349年　144

圖6.14　元 張渥《竹西草堂圖卷》　145

圖6.15　元 王蒙《青卞隱居》1366年　148

圖6.16　元 王蒙《雲林小隱》　149

圖6.17　元 王蒙《葛稚川移居圖》1370年代　150

圖6.18　元 王蒙《具區林屋圖》　150

圖6.19　元 王淵、朱德潤《良常草堂圖卷》　151

圖6.20　元 陳汝言《羅浮山樵》1366年　152

圖6.21　元 徐賁《蜀山圖》　152

圖6.22　元 趙原《仿燕文貴范寬山水圖》　154

第7章　明朝宮廷中的山水畫

圖7.1　明《羅漢圖》　158

圖7.2　高麗《水月觀音圖》1310年　159

圖7.3　明 宛福清等 法海寺山水壁畫「信士」局部
　　　1443年　161

圖7.4　明 宛福清等 法海寺山水壁畫「馴獅人」局部
　　　1443年　161

圖7.5　明 石銳《山店春晴》　162

圖7.6　明 商喜《關羽擒將圖》　163

圖7.7　明 商喜《宣宗行樂圖》　165

圖7.8　明 周全《射雉圖》　166

圖7.9　明 李在《山水》　168

圖7.10　明 李在《秋山行旅》　169

圖7.11　明 吳偉《春江漁釣》　171

圖7.12　明 吳偉《長江萬里圖》局部 1505年　172

圖7.13　元 方從義《雲山圖》　174

圖7.14　明 馬軾《秋江鴻雁》1496年前　176

圖7.15　明 馬軾《春塢村居》　176

圖7.16　明 戴進《溪堂詩思》　178

圖7.17　明 周龍《起蟄圖》1617年　179

第8章 明代江南文人社群與山水畫

圖8.1 明 杜瓊《山水圖軸》1454年 183
圖8.2 明 沈周《魏園雅集圖》1469年 183
圖8.3 明 文徵明《松壑飛泉》1527–1531年 185
圖8.4 明 王履《華山圖冊》之〈避詔巖〉1383年 187
圖8.5 明 沈周《千人石夜遊圖》1493年 188
圖8.6 明 文徵明《惠山茶會圖》1518年 189
圖8.7 明 文徵明《茶事圖》1534年 190
圖8.8 明 文徵明《五岡圖》 192
圖8.9 明 唐寅《夢筠圖》 194
圖8.10 明 錢穀繪《櫻桃夢》之「清談」一景 195
圖8.11 明 王驥德《新校注古本西廂記》之「傷離」 196
圖8.12 明 董其昌《婉孌草堂圖》1597年 197
圖8.13 明 錢穀《雪山策蹇》1558年 199
圖8.14 明 董其昌《婉孌草堂圖》局部 201
圖8.15 明 董其昌《婉孌草堂圖》局部 201
圖8.16 明 顧炳《顧氏畫譜》之〈董其昌山水〉 202
圖8.17 明 董其昌《葑涇訪古圖》1602年 204
圖8.18 明 董其昌《夏木垂陰圖》 205
圖8.19 五代 董源《寒林重汀圖》 206
圖8.20 明 董其昌《青卞圖》1617年 207
圖8.21 明 董其昌《江山秋霽》1624年 208
圖8.22 明 董其昌《夏木垂陰圖》局部 208
圖8.23 明 周臣（舊傳唐寅）《溪山漁隱》 212
圖8.24 明 周臣（舊傳唐寅）《溪山漁隱》局部 212
圖8.25 明 周臣《柴門送客》局部 212
圖8.26 元 盛懋《江楓秋艇》 214
圖8.27 明 周臣《山齋客至》 215
圖8.28 明 王諤《溪橋訪友》 216
圖8.29 明 周臣《北溟圖》 218
圖8.30 明 王諤《江閣遠眺》 218
圖8.31 南宋 陳容《九龍圖》局部 1244年 220
圖8.32 明 唐寅《春遊女几山圖》 221
圖8.33 明 唐寅《山路松聲》1516年 221
圖8.34 明 仇英《漢宮春曉》局部 223
圖8.35 明 仇英《臨宋元六景》冊之〈夏景〉1547年 225
圖8.36 明 仇英《臨宋元六景》冊之〈日暮〉1547年 225
圖8.37 明 仇英《臨宋元六景》冊之〈月夜〉1547年 225
圖8.38 明 仇英《臨宋元六景》冊之〈冬日渡江〉
1547年 226
圖8.39 明 仇英《樓閣遠眺圖》 227
圖8.40 明 仇英《美人春思》局部 228
圖8.41 明 汪氏《詩餘畫譜》之北宋秦觀〈春景〉
詞意山水畫 228

圖8.42 明 謝時臣《春景山水圖》 230
圖8.43 明 李士達《竹裡泉聲圖》 231
圖8.44 南宋 舒城李氏《瀟湘臥遊圖卷》 232
圖8.45 明 張宏《棲霞山圖》1634年 234
圖8.46 明 朱之蕃《金陵圖詠》之〈棲霞勝概〉 235
圖8.47 明 張宏《止園圖冊》之〈全景圖〉1627年 236
圖8.48 明 錢穀〈小祇園圖〉（《紀行圖冊》之一）
1574年 236
圖8.49 明 張宏《止園圖冊》之〈大慈悲閣〉 237
圖8.50 明 吳彬《歲華紀勝圖》冊之「玩月」 238
圖8.51 明 陳銓《觀月圖》 239
圖8.52 明 吳彬《巖壑奇姿》卷之第三石 1610年 241
圖8.53 明 吳彬《巖壑奇姿》卷之第七石 1610年 241
圖8.54 明 吳彬《山陰道上》1608年 242

第9章 十七世紀的奇觀山水：
從《海內奇觀》到石濤的奇觀造境

圖9.1 南宋 王洪《瀟湘八景》卷之〈煙寺晚鐘〉 247
圖9.2 明 楊爾曾《新鐫海內奇觀》之〈山寺晚鐘〉 248
圖9.3 明 顧炳《顧氏畫譜》之〈顧愷之山水〉 249
圖9.4 明 王圻《三才圖會》之〈歌風臺圖〉 249
圖9.5 明 顧炳《顧氏畫譜》之〈鄭虔山水〉 249
圖9.6 明 王圻《三才圖會》之〈石頭城圖〉 249
圖9.7 明 楊爾曾《新鐫海內奇觀》之〈白嶽圖〉部分 251
圖9.8 明 丁雲鵬繪《齊雲山志》〈白嶽圖〉之
「玄天太素宮」 252
圖9.9 明 楊爾曾《新鐫海內奇觀》〈白嶽圖〉之
「玄天太素宮」 252
圖9.10 明 楊爾曾《新鐫海內奇觀》〈西湖十景〉之
「雷峰夕照」 253
圖9.11 明 楊爾曾《新鐫海內奇觀》〈雁蕩山〉之
「凌雲寺」 253
圖9.12 清 石濤《黃山八勝圖冊》之第五圖 約1685年 256
圖9.13 清 石濤《黃山八勝圖冊》之第七圖 約1685年 257
圖9.14 清 石濤《黃山圖卷》1699年 256
圖9.15 明 戴本孝《文殊院圖》 258
圖9.16 清 石濤《為禹老道兄作山水冊》之一 259
圖9.17 清 石濤《巢湖圖》1695年 262
圖9.18 清 王翬《重江疊嶂》1684年 264
圖9.19 清 石濤《東坡詩意冊》之〈月明林下圖〉
1677年 266
圖9.20 清 石濤《寫黃硯旅詩意冊》之〈南渡瓊州〉
1701年 267

圖9.21　清 石濤《寫黃硯旅詩意冊》之〈浴日亭〉
　　　　1701年　　　　　　　　　　　　　　268

圖9.22　清 石濤《山水精品冊》之一　　　　269

圖9.23　朝鮮 尹得和《千古最盛帖》之一　　272

圖9.24　明 陸治《白岳遊》圖冊之〈七里龍〉1554年　273

圖9.25　明 陸治《白岳遊》圖冊之〈石橋巖〉1554年　273

圖9.26　明 楊爾曾《新鐫海內奇觀》之〈黃山圖〉部分　275

圖9.27　高麗 魯英《疊無竭菩薩示現圖》1307年　276

圖9.28　高麗 魯英《疊無竭菩薩示現圖》局部　276

圖9.29　朝鮮 鄭敾《楓嶽圖帖》之〈斷髮嶺望金剛山〉
　　　　1711年　　　　　　　　　　　　　　278

圖9.30　朝鮮 鄭敾《海嶽八景》之〈叢石亭〉　279

圖9.31　朝鮮 鄭敾《通川門巖》　　　　　　　280

圖9.32　朝鮮 鄭敾《金剛全圖》1734年　　　　282

圖9.33　明《湖山勝概》之〈吳山總圖〉　　　283

圖9.34　朝鮮 鄭敾《楓嶽圖帖》之〈金剛內山總圖〉
　　　　1711年　　　　　　　　　　　　　　283

第10章 以筆墨合天地：
對十八世紀中國山水畫的一個新理解

圖10.1　清 王原祁《華山秋色》　　　　　　290

圖10.2　明 王履《華山圖冊》之〈蓮花峰〉1383年　291

圖10.3　明 王履《華山圖冊》之〈南峰東面〉1383年　291

圖10.4　清 冷枚《避暑山莊圖》　　　　　　293

圖10.5　清 高其佩《廬山瀑布圖》1730–1732年間　295

圖10.6　清 李世倬《連理杉》　　　　　　　297

圖10.7　清 李世倬《對松山圖》　　　　　　297

圖10.8　清 李世倬《皋塗精舍圖》1745年　　298

圖10.9　清 鄒一桂《太古雲嵐》1752年　　　300

圖10.10　清 鄒一桂《蒲芷群鷗圖》1753年御題　300

圖10.11　清 董邦達《西湖四十景圖冊》之〈飛來峰〉
　　　　約1750年　　　　　　　　　　　　301

圖10.12　清 董邦達《西湖四十景圖冊》之〈平湖秋月〉
　　　　約1750年　　　　　　　　　　　　301

圖10.13　清 董邦達《柳浪聞鶯》（《西湖十景》之一）301

圖10.14　清 董邦達《居庸疊翠》1751年　　　302

圖10.15　清 王炳《燕京八景》之〈居庸疊翠〉303

圖10.16　清 董邦達《江關行旅圖》　　　　　304

圖10.17　清 董邦達《翠岩紅樹》　　　　　　305

第11章 變觀眾為作者：
十八世紀以後宮廷外的山水畫

圖11.1　清 乾隆帝《仿雲林山水》
　　　　（王羲之《快雪時晴帖》冊）　　　308

圖11.2　明 顧炳《顧氏畫譜》之〈倪瓚山水〉　308

圖11.3　明 錢貢繪圖 黃應組刻版《環翠堂景圖》局部　310

圖11.4　明 丁雲鵬繪圖《程氏墨苑》卷四之
　　　　〈白嶽靈區〉　　　　　　　　　　311

圖11.5　明 王槩等《芥子園畫傳》之〈倪瓚畫石〉312

圖11.6　明 朱壽鏞、朱頤厔《畫法大成》之
　　　　〈臨郭熙卷雲筆〉　　　　　　　　314

圖11.7　明 朱壽鏞、朱頤厔《畫法大成》之
　　　　〈雅集兗州少陵臺圖〉　　　　　　314

圖11.8　明 王槩等《芥子園畫傳》之〈開嶂鉤鎖法〉315

圖11.9　明 王槩等《芥子園畫傳》之〈畫大瀑布法〉316

圖11.10　明 王槩等《芥子園畫傳》之〈畫泉三疊法〉316

圖11.11　清 江大來《有蘭的瀑布圖》1805年　316

圖11.12　清 沈喻繪圖 馬國賢製圖《御製避暑山莊詩
　　　　（並圖）》之〈西嶺晨霞〉　　　　319

圖11.13　清 沈喻繪圖 朱圭、梅裕鳳鐫刻《御製避暑山莊詩
　　　　（並圖）》之〈西嶺晨霞〉　　　　319

圖11.14　清《雍正十二月行樂圖》之〈五月競舟〉321

圖11.15　清 焦秉貞《山水冊》第十開　　　　322

圖11.16　清 袁江《東園圖》1710年　　　　　322

圖11.17　清 丁允泰繪《西湖圖》（或稱《山水庭院圖》）
　　　　蘇州版畫　　　　　　　　　　　　325

圖11.18　清 黃易《嵩洛訪碑圖冊》之〈開母石闕〉328

圖11.19　清 黃易《嵩洛訪碑圖冊》之〈伊闕〉328

圖11.20　清 錢杜《願遊西湖圖》局部 1823年　331

圖11.21　清 張寶《泛槎圖》〈續集〉之〈澳門遠島〉

333 圖11.22　清 女紅漆桌之澳門南灣風景圖　　333

圖11.23　清 張寶《泛槎圖》〈三集〉之〈海珠話別〉334

圖11.24　清《廣州城一覽》　　　　　　　　334

圖11.25　清 張寶《泛槎圖》〈六集〉之
　　　　〈雙山毓秀・萬水朝宗〉　　　　　336

圖11.26　清 吳大澂《三神山圖卷》1887年　　338

第12章 迎向現代觀眾：
名山奇勝與二十世紀前期中國山水畫的轉化

圖12.1　民國 吳友如等繪《點石齋畫報》之
　　　　《考童吃醋》　　　　　　　　　　346

圖12.2　民國 吳友如等繪《點石齋畫報》之
　　　　《吞烟遇救》　　　　　　　　　　347

圖12.3　民國《兒童教育畫》插圖《外國故事》348

圖12.4　民國 吳友如等繪《點石齋畫報》之

《奇園讀畫》　349

圖12.5　民國 陶冷月《冷香夜月》1924年　351

圖12.6　民國 褚民誼攝《海面渡船迎夕照
（香港九龍間）》　352

圖12.7　民國 陶冷月《雁蕩湖南潭》1937年　353

圖12.8　民國 陶冷月攝《湖南絡絲潭》　353

圖12.9　民國 陶冷月《瀑布四屏》之「匡廬飛瀑」
1937年　354

圖12.10　民國 陶冷月攝 冷月攝影（三十三幅之一）　354

圖12.11　民國 林紓《美西瀑布圖》1921年　355

圖12.12　民國 竇孟幹《山水》　356

圖12.13　民國 羅桓攝《板橋》　357

圖12.14　民國 陳雲彰《空山濯足》　358

圖12.15　北宋 郭熙《早春圖》局部 1072年　358

圖12.16　民國 丁悚攝 上海圖畫美術學校龍華野外寫生　361

圖12.17　民國 張大千攝《獅子林》1931年　361

圖12.18　民國 張大千《仿弘仁山水》　361

圖12.19　民國 胡佩衡《雁蕩山十二景》之一《大龍湫》　363

圖12.20　民國 陶冷月《瀑布四屏》之「雁蕩大龍湫」
1937年　363

圖12.21　民國 俞劍華《蜀崗奇峰圖》1933年　365

圖12.22　民國 賀天健《竹樓觀瀑圖》1936年　366

圖12.23　民國 賀天健《秋林對話》1939年　368

圖12.24　民國 黃賓虹《黃山圖》1931年　369

圖12.25　民國 黃賓虹《青城坐雨》　369

圖12.26　民國 張大千《黃山九龍瀑》1935年　370

圖12.27　清 石濤《廬山觀瀑圖》　371

圖12.28　民國 張大千《雁蕩大龍湫》1937年　371

圖12.29　民國 張大千《巫峽清秋》1936年　372

圖12.30　《北平晨報》1935年11月30日之
「張大千關洛記遊畫展」廣告　377

序論：山水畫前史

魏晉以降，……其畫山水，則群峰之勢若鈿飾犀櫛，或水不容泛，或人大於山。率皆附以樹石，映帶其地，列植之狀，則若伸臂佈指。……國初二閻，擅美匠學，楊、展精意宮觀，漸變所附，尚猶狀石則務於雕透，如冰澌斧刃，繪樹則刷脈鏤葉，多棲格宛柳，功倍愈拙，不勝其色。吳道玄者，天付勁毫，幼抱神奧，往往於佛寺畫壁，縱以怪石崩灘，若可捫酌。又於蜀道寫貌山水。由是山水之變，始於吳，成於二李。

<div align="right">張彥遠，《歷代名畫記》[1]</div>

畫山水，唯營丘李成、長安關同、華原范寬，智妙入神，才高出類，三家鼎峙，百代標程。前古雖有傳世可見者，如王維、李思訓、荊浩之倫，豈能方駕？

<div align="right">郭若虛，《圖畫見聞志》[2]</div>

山水至大、小李一變也，荊、關、董、巨又一變也，李成、范寬又一變也，劉、李、馬、夏又一變也，大癡、黃鶴又一變也。

<div align="right">王世貞，《弇州山人四部稿》[3]</div>

以上三條評論分別出現於九、十一、十六世紀的史家之手，代表著中國傳統中不同階段對山水畫歷史發展的關懷。他們的三個時代，在山水畫的歷史中也正好代表著三個不同的段落。他們的這三個評論因此也可以視為各自由己身之時空脈絡的觀察出發，向過去山水畫發展所作的一種回顧，並藉之表達自己所處階段的獨特歷史意義。他們的觀察角度、關懷重點容或有些差異，不過，值得注意的則是他們對於「山水之史」的敘

述，都共同地表現了一種高度的興趣。這在傳統畫史之論述中，確實是一個極為突出的現象，而未見於其他如人物、花鳥等科目上。其之所以如此，當然與山水畫一科在中國繪畫領域中獨佔領頭地位有關。

一、山水畫意與觀眾

「山水」之意涵豐富，基本上是讓山水畫取得崇高地位的主要原因。但是，它的意涵究竟有何特殊價值？此特殊價值如何為山水畫所獨具？這些問題仍然值得一再地思考。要回答這些問題其實並不容易，因為它們牽涉的事情範圍太廣、太複雜，不僅需要理解山水畫的形式語言，而且必須掌握那些形式之得以運作的文化情境；不但有外在的生活環境、政治局勢、社會架構因素的作用，也有人們內在心理傾向、價值觀念、宗教信仰等等文化層面的涉入。尤其是考慮到它們實是歷史長期發展所累積之結果，關係到不同時空脈絡中畫家與觀眾對其認知之形塑，各自之間不但互有差異，無法等而視之，而且相互之間既有直接的傳承，也有隔代的接續，它們互動的現象也不只一端，有時順從，有時反動，更多的則是兩者兼而有之，此時更是無法想像能用任何簡單的答案予以解決。基於這些考慮，本書對山水之史的討論亦不擬對山水畫之意涵作全面的整理，而只選擇由畫家與觀眾互動的這一個角度，來處理山水畫在這一個層次的意涵，以及這個意涵在歷史中幾個較為重要的變化。

本書之所以選擇「畫家與觀眾互動」此一角度，主要是因為在思考「山水」意涵之複雜性問題時，它是相對地比較能具體討論「意義」之所在的途徑。所謂「畫家與觀眾互動」指的是一種動態的過程，而不只是一種靜態的關係而已。在這個過程中，畫家並非其所製作之任何山水畫所含有意義的唯一生產者，在絕大多數的情況，他不是受人委託就是有一些預設的觀賞者先存於心，這些廣義的「觀眾」在山水畫意義的產生上實際上扮演了與畫家一樣重要的角色。當然，觀眾的身分不同，也產生對作品意涵不同的詮釋，並積極地參預到整個作品意涵的形塑過程中。而且，觀眾的存在與參預並不限於作品出現的那個時點而已，一旦作品成為藏品，在不同的時空中流傳，便有不同的觀眾加入進行作品意義的重新形塑，原來的畫家反而無法表達任何意見了。然而，畫家的能動性並不會因此而受到限制或剝奪。在中國山水畫史之中，後代畫家對於前代觀眾在意義形塑過程所參預的意見，也屢有意識地運用，以發其自身作品之畫意。這意謂著那個動態之互動過程的跨時空延續，它的存在也具體地對山水畫的發展產生不可忽視的作用。山水畫的意涵既是在如此過程中出現，它在中國文化中所被賦予的崇高地位，也因此必須從其中來予理解。

從這個角度來看山水畫的意涵，我們會特別注意到一個重要的現象：山水畫的意涵

並非如自然中的山與水那樣恆久不變。它的意涵變化，如果放在時間的軸線上來觀察，就形成了一個「山水之史」，或者說它的「歷史」的一個重要部分。當張彥遠、郭若虛與王世貞這些學者在進行「歷史」回顧時，他們一再關注的「變」，應該不僅止於表面的外觀，而是同時包含了其中意涵表現的轉變在內。他們所說的山水之史，即使各人之間有一些角度上的差異，便是由如此的一個整體觀感上的「一變再變」所組成的。過去在畫史的討論中，學者們大多較注意其中形式的變化發展，雖然有其創獲，但不免有損於對山水畫整體觀感以及其歷史轉折的深度掌握。[4] 這種學術傾向的形成，原因很多，而其中一個很重要的因素即在於對山水畫之意涵存在著一種一元性的理解。如果由畫家與觀眾互動之角度來理解山水畫意涵之生產，它的一元性便要受到根本的質疑，而且山水之史的觀察也不能不注意到山水畫意涵的變動。如此之取徑並不意在否定形式風格變化在畫史中的重要性，反而可以說是在企圖賦予所有風格發展的歷史描述一個理性的說明。假如我們不再以為所謂「風格的內在規律」可以充分地解釋藝術形式之歷史發展，那麼，為什麼會出現風格的歷史變化？這仍然是一個不能不面對的根本問題。從畫家與觀眾互動所探討的山水畫意涵的變化，如果能切實地操作，便能對風格之所以變化、發展進行解釋。它即使不能說是統攝了所有對風格變化發生作用的各種可能原因，尤其是最為複雜多變、難以完全透澈理析的個人因素，但對於較大的歷史段落之所以發展，畢竟仍期望能梳理出一些必要而關鍵的條理。

從畫家與觀眾互動出發的意涵探討與風格史之分析兩者之間，非但不應相互排斥，而且有統合的必要。它的理由很簡單，因為兩者之進行都必須回歸到作品之上。在中國山水畫史的探討中，所謂畫家與觀眾互動之過程，中間的媒介實是山水畫作本身，只有經過作品，畫家與觀眾雙方方能產生互動。大家一般都以為具有豐富的文字題識資料是中國畫史研究中極為特殊的現象，只要仔細地排比、整理這些文字資料，我們即可充分地重建、掌握山水畫如何被創造、接受的過程，進而理出山水之史中各時代的特質以及其間所存在的歷史關係。其實，此種看法只對了一部分。由於這些文字資料經常是以詩詞的文學形式出現，言簡而意賅，所指涉的範圍反而具有極大的彈性空間，也極可能產生隨意解讀的謬誤。換句話說，讀者如果忽略了這些題識文字所針對畫作的脈絡，適當的解讀不啻緣木求魚。所有的這種題識文字資料，各自皆有其自身所出之情境，情境一換，意義也跟著改變，讀者因此必須盡力設法回歸至其所針對的作品或作品群，並且以作品上的具體形式呈現為驗證的依歸，方能適切地運用其作為資料的效力。即使歷史的現實經常限制了我們成功地重建每一個題識資料之原始情境的機會，但是，經由慎重地對畫作的選擇與匹對，以及對形式風格之分析，一些合理的重建仍可大致掌握。本書所欲討論的山水之史，便是試圖在畫作上如此觀察文字與圖象所交織而成的意涵形塑過程。當這個意涵形塑過程被落實到作品之上來討論，山水畫作的「畫意」也就成為研究

者關注的單元。[5] 研究者只有透過具體作品「畫意」的重新掌握，方能進行對山水畫整體意涵變化發展的理解，並為相關的風格現象尋求一些更適當的解釋。

　　如此由畫家與觀眾互動之角度來觀察山水畫意涵的歷史變化，必定要去面對山水畫何時成立的困難問題。關於這個問題，既有的研究討論很多，大致上有晉宋、盛唐、五代宋初等三種看法。[6] 它們各自的立論架構及使用材料皆不相同，有的重在其理論概念的出現時間，有的注意其技法形式之是否成熟，亦有的聚焦於其作為畫科的正式分類的普遍接受，可說各有其理，亦各有所據，因此很難立即判定優劣。但是，如果由山水畫意涵的觀察入手，後世所普遍認知的第一個意義典範大致上要到第十世紀的五代北宋之際才清晰地出現。這也是一○七四年郭若虛在其《圖畫見聞志》中認為山水畫取得「百代標程」劃時代發展的開端。郭若虛的發言距唐代張彥遠寫作《歷代名畫記》的時間約有二百二十年。他的論斷雖然是接續著張彥遠在〈論畫山水樹石〉一節中所說「山水之變，始於吳，成於二李」而來，但他在縱觀那兩百多年的山水畫諸家的創作及相關評論、文獻之後，郭若虛卻很驕傲地宣示「古不及近」，認為宋代百年以來在山水畫的成績，遠遠超出唐代，而具有劃時代的意義。他的這個論斷大致為後世之學者所接受，並據之加以發揮。本序論亦由此郭若虛的評論出發，由畫家與觀眾互動之角度，來考察山水畫意涵之初步形塑及其之所以產生的過程。

　　基於「畫意」的思考，本書對中國山水畫之史的討論，選擇以第十世紀為山水畫成立之標竿，而將十世紀以前的資料稱為「山水形象」，不賦予其作為「繪畫」作品的身分，以示區別。第十世紀以前的山水形象資料，在近年的考古發現中其實頗有收穫，但是否得以讓我們據以明瞭畫史上所記晉唐名家畫山水的形貌，卻仍須持慎重保留的態度。對於這段山水畫成立之前的過程，或可稱之為「前史」，在此序論中僅以一節之篇幅談及它所涉及的幾個問題，但很遺憾地無法較詳盡地介紹近年所出之新資料，以及其中可能含有的突破機會。

　　訴諸「圖畫名意」考慮的山水之史，始自第十世紀，止於二十世紀第二次大戰之前，本書所涵蓋的時間範圍雖長達千年，卻無意於呈現其「全貌」，也不想刻意強調各時段間的「承續」關係。那些都是前輩史家在工作中已向我們顯示的事倍功半之陷阱。我們對討論對象之選擇，較偏重於各時代所出現之新主題及其所表述之新境界，並考慮在不同觀眾之參預下，某些「值得注意」之畫意如何變化、形塑的問題。在這種選擇之下，作品的「時代代表性」通常不是優先的考量，其他作品的同時存在，即使在質與量上皆有可觀之處，則只成為退入背景的參考。如此的處理方式，必然不能照顧到所有「重要」畫家及其代表作品，對之作充分的討論，以提供讀者一個山水畫「全史」式的理解，只能在進行突顯新畫意出現的分析中，儘量選作為比較的資料，以求彌補這個缺陷。當然，在進行之際經常也得放棄某時空中何為「主流」的思考，跳開時人對其觀察

畫壇整體趨勢的評論，避免在論述新主題、新畫意時予人「以偏概全」的錯誤印象。

二、十世紀以前的山水形象

　　從宋人如郭若虛等的立足點來看，所謂山水畫的古今之別，除了在畫面形式上的結構之外，還有整個表現意涵，用他的話來說，即作品在「畫意」上的差異。這是郭若虛在論畫時一再提出「圖畫名意」的本意，也是他在評論藝術成就高低的重要依據。[7] 從郭若虛《圖畫見聞志》全書中的論述來看，他所謂的「畫意」指的是作品中經過形象處理的手段，而有意識地向觀者作某種意義的陳述。這個「畫意」的主動陳述，甚至可以被理解為「畫」之所以為「畫」的必要條件，而對繪畫進行了他的定義。過去張彥遠在定義繪畫時所說的「圖形」、「存形莫善於畫」，[8] 如與郭若虛所言相較，就顯得被動許多，似乎只觸及繪畫本身的表面基礎，而未能彰顯其價值。如果借用郭氏的這個角度來看唐代及其之前描繪山水的圖象，它們在為山水「存形」之外，是否也具備了後世所稱「山水畫」的「畫意」陳述，便是第一個值得思考的問題。這些早期的山水圖象在第十世紀以前的發展，雖然與北宋以後所謂的「山水畫」存在著一些連續關係，但如果由其普遍地在畫意上缺乏主動陳述這一點來看，直接以後世之「山水畫」稱之，也不見得恰當。以此之故，我們與其稱此十世紀以前的發展為「山水畫史」之「早期」，還不如視為其成立之前的「孕育期」。而對於相關作品之用於討論，下文亦將儘量以「山水形象之圖繪」方式稱之，以示與十世紀以後之「山水畫」的區別。

　　第十世紀以前所發展的山水形象圖繪大致上可分三個類別：作為故事背景的山水、仙境山水與實景山水。由現存敦煌壁畫資料以及近年考古出土的資料來看，第一、二類的山水形象起源早在唐代以前，只是在八世紀以後，描繪的技巧在廣度與深度上有大幅度的發展。第一類的作例很多，敦煌的許多經變壁畫、陝西出土唐墓中的馬球圖、儀仗圖，以及著名的日本正倉院琵琶上的《騎象奏樂》皆有吸引人注意的山水相關圖象。但是，這些圖畫上的山水形象基本上只能算是提供畫中主題鋪陳的背景或舞臺，比較沒有它自己的「畫意」表現，因此，它們是否能逕稱之為「山水畫」？尚是一個值得考慮的問題。不論是否，這些為數不少的山水圖象又如何被置於山水之史中來理解？它們又在多少程度上說明了張彥遠的那個「山水之變，始於吳，成於二李」的評論？這些問題之接踵而至，確曾讓許多學者一度感到棘手。

　　大部分學者都相信張彥遠對「山水之變」的評論必有所據。由於傳世的唐代或更早的畫作的實際製作年代都有爭議，無法據之加以印證，因而年代相對肯定的敦煌壁畫及考古發現的中原地區之墓室壁畫中的山水相關圖象，雖然不是出自張彥遠所指之諸名家的手筆，便成為檢證張氏觀察之希望所寄。敦煌壁畫中固然沒有「獨立」的山水畫，但

各種描繪佛教故事或經變的畫面中則有許多與山水有關的圖象，而且時間延續得很長，自北魏以下幾乎各時代皆有，正好可以用來說明它們的歷史發展。首先引起學者注意的是山水母題中山與樹的描繪形式的問題。張彥遠所說魏晉時「群峰之勢，若鈿飾犀櫛，或水不容泛，或人大於山，率皆附以樹石，映帶其地，列植之狀，則若伸臂布指」的現象，確實可在北魏、西魏時的早期壁畫，如第二五七窟、第二八五窟（圖1.1）中見到。蘇立文（Michael Sullivan）則進一步推測，不僅一些樹木造型可能來自西域，而且早期壁畫中出現山嶽作口袋式排列的作法，基本上也來自近東敍利亞的影響。[9] 這個西方影響的看法雖然引起若干爭論，但所爭者似乎多在其程度之高低，而不能完全否定其存在之可能性。至於魏晉至盛唐的一段發展，學者們在觀察了敦煌壁畫資料後，都一致同意張彥遠的說法，並認為幾座盛唐窟，如第一七二窟、第一〇三窟（圖1.2）等的經變中的山水背景，可以充分呼應張彥遠所指李思訓、李昭道、吳道子在山水描繪上的自然而成熟的表現。秋山光和、米澤嘉圃等人都認為它們與日本正倉院所保存的琵琶捍撥上之《騎象奏樂》（圖1.3）的山水風格相一致，且其巨大之構圖中所顯示的藉由空間關係布置各種形象而得之高度統一感，正反映著盛唐時代已經存在著一種「成熟」的，甚至可說是「自然主義」的山水風格，正如張彥遠所說的那樣。[10] 可是，敦煌畢竟距離長安甚遠，如何可依之而論二李一吳的山水之變？秋山光和便持論以為敦煌在盛唐時期的山水表現

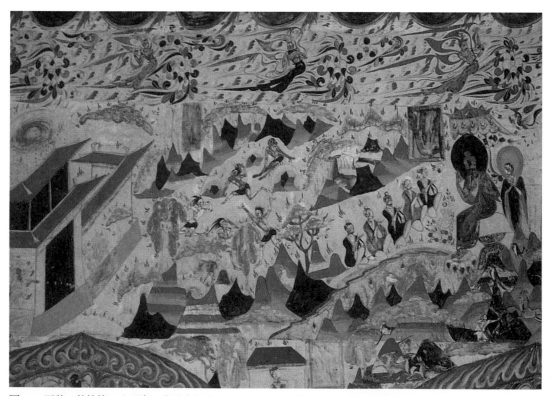

圖1.1　西魏　敦煌第二八五窟　南壁上層中央　《五百強盜成佛因緣》局部　壁畫

圖1.2　唐　敦煌第一〇三窟　南壁西側
　　　 法華經變相 《化城喻品》局部　壁畫

圖1.3　唐 《騎象奏樂》 楓蘇芳染螺鈿琵琶　捍撥
　　　 40.5×16.5公分　奈良　正倉院

並非該地區傳統之繼承，而係直接由中原經「特別途徑」傳入的唐文化中心的進步風格，而與日本正倉院的繪畫同出一個「共同母體」。這個意見後來亦得到趙聲良等學者之支持，並作更仔細的疏論。[11]

　　敦煌資料因受地理條件限制而生之缺陷，正好是陝西出土唐代貴族墓葬壁畫的優勢。可惜的是這些墓葬壁畫中卻無在敦煌所見由諸多山水形象所構成的大幅畫面，僅在以墓道為主的較小畫面之上，有樹石、山坡母題局部性地布置著馬球、儀仗等活動的場景。雖然如此，這些樹石形象之描繪卻表現了高超的質量。不僅線條的運轉純熟，造型之掌握精緻，物體之明暗凹凸在青綠敷色與水墨之配合下也有所表達。這其中又以懿德太子李重潤墓壁畫（圖1.4，成於706年）的表現最為突出。由於此墓的等級極高，應由宮廷畫家中之高手所製，被視為盛唐成熟山水風格的直接反映。有學者甚至考慮到青綠山水的代表畫家李思訓此時正擔任負責皇室葬儀的宗正卿一職，因此推測他可能直接參預了此墓之設計與裝飾工作。[12] 這個可能性之存在，便讓張彥遠所說的「山水之變」「成於二李」，從品質上得到具體形象的依據。觀者如果由這些陝西的貴族墓葬壁畫的樹石等精彩形象出發，輔以同時敦煌壁畫中大型構圖之配合，或許能很形象地想像盛唐之時風行於長安的李思訓父子的青綠山水之形貌。

　　從陝西貴族墓葬壁畫之樹石母題配合敦煌之大型構圖組合，來想像重建盛唐二李山水風格的努力，還牽涉到「空間表現」的問題。不論是從敦煌一〇三窟的盛唐壁畫或是日本正倉院的《騎象奏樂》，學者們都同意在八世紀時中國畫家已能成功地在二度空間的平面上表達出人們日常空間經驗裡的深度感。[13] 唐代文獻上常常提及的「咫尺重深」

圖1.4
唐　懿德太子李重潤墓
墓道東壁　《儀仗圖》局部
706年　壁畫
陝西省乾縣乾陵陪葬墓出土
西安　陝西省考古研究所

很可能就是針對這種視覺效果而發。[14] 八世紀的唐代畫家非但能夠利用山體、流水、樹木的配置來表示空間的深度，而且似乎對此極有興趣，經常變化之以描繪不同的狀況，這大致上就呼應著北宋郭熙在《林泉高致集》中所說的「高遠」、「深遠」、「平遠」的變化。[15] 郭熙雖用「三遠」稱之，實際上所指的正是這種在平面上所表達的各種不同的空間深度之變化。由此來看，「三遠」之法便不能說是郭熙的發明，而應視為源自八世紀以來山水形象圖繪的累積成果。方聞教授甚至還進一步將「三遠」所代表的空間表達，指為八世紀已完成的三種空間結構模式，可以說是後世山水畫處理空間問題的起點。[16]

　　對空間問題的處理可以說是山水畫作為一個畫科所必須面對的獨特工作。但是，人們的自然經驗中不是對此空間深度早有所感嗎？為什麼要等到八世紀才在繪畫中予以處理呢？這確實是個不易簡單回答的提問。方聞在追溯了敦煌地區六至八世紀之壁畫後，發現畫家對空間深度問題的注意實與佛教造像藝術中對身體結構立體的關心同步，兩者平行地歷經了二、三個世紀的逐步處理，方才達至八世紀的結果。由於後者很清楚地與印度和中亞藝術作品的傳入中國有關，其對身體之立體性結構表現之追求，正與山水形象對空間處理之「立體性」為同一事，方聞遂以為它基本上是中國接受西來藝術之刺激，而逐步掌握「立體性」表達的整個發展過程之一部分。[17] 另外有的學者則堅持空間問題在中國早已見之，不待西方之刺激而來。例如巫鴻便曾利用北魏《孝子石棺》線畫（圖1.5），說明原來墓葬藝術中存在著一種對死前死後世界「出入」的表達，後來對山水空間之處理即為此種表達在褪去原有宗教意涵後的獨立技法。[18]

　　若要進一步釐清空間表現的起源問題，我們有必要再行檢視有關的早期圖象，並同

圖1.5　北魏　《孝子石棺》線畫之「孝子王琳」局部　62.5×223.5公分
　　　　堪薩斯　納爾遜美術館（The Nelson-Atkins Museum of Art, Kansas City）

時結合其表現內涵一起考慮。在這些早期資料中，除了六世紀初的《孝子石棺》外，成都萬佛寺石碑（圖1.6）則提供了另一個更像是使用了透視法處理空間的重要例子。這個圖象出現於石碑背面之上方，作西方淨土相，係以兩條往中央集中之直線安排花園中之物象，藉之以表達淨土世界的引入空間感。它雖然不能算是山水形象，但卻是現存最早地藉由形式手法（即使不稱之為「透視法」）以引發空間感的作例。有趣的是：萬佛寺石碑上淨土圖的這種作法，卻不見於當時之世俗繪畫中，而且，也未出現在其下方的《觀世音普門品》的浮雕中。[19] 在《普門品》圖象中的樹、山母題反而採用了四川漢畫的固有格式，以平行疊加的方式由下往上排列，而將空白處作為安放人物活動的位置。這些現象提醒我們注意一個可能性，即空間表現之出現應與某些特定主題有關，且有極深的佛教淵源。例如萬佛寺石碑上的《西方淨

圖1.6　梁　萬佛寺石碑　120公分高
四川省成都市萬佛寺遺址出土　成都　四川省博物館

土》上所示，它實不意在表現外在自然空間，而只是利用類似透視的手法來營造一種想像淨土世界所具有的廣大感，以吸引並輔助信徒的觀想修行之用。如此的特定需求便使得「淨土」這類主題的圖繪，較諸其他主題（包括佛傳、仙傳或其他故事主題）而言，更有條件開始將空間作為表達的手法。換句話說，空間表現之首度出現可能與描繪自然山水無關，而其與外來之佛教藝術中如淨土圖的主題表現又存在著一種不可忽視的緊密連繫。

　　這個由主題需求檢視所謂空間表現的角度，也可用來說明盛唐時期敦煌壁畫與陝西出土貴族墓室壁畫間有關山水形象圖繪上所呈現的差距。如前所述，陝西地區之貴族墓

室壁畫中的山石、樹木形象雖然顯示了較高之技巧，展現了帝都名手畫師參預設計與製作之高度可能，但其卻無如敦煌的大幅山水形象組合，也沒有其中近似「三遠」的空間表現，且似乎對之不甚感到興趣。這難道是說：那些高級畫師在山與樹石之「經營位置」時，反而顯得十分「落後」？即使是以高等級的節愍太子李重俊墓（圖1.7，710年）的情況來看，也是如此？[20] 其實不然，關鍵在於這些樹石組合間根本不存在對空間表現之需求。細察其墓道東西兩壁的描繪，製作精美的樹石形象旨在虛擬道路兩側的狀況，不需對其「空間」有所表示，即使表示了也不能產生對「墓道」主題意涵的

圖1.7　唐　節愍太子李重俊墓　墓道東壁局部　壁畫
710年　陝西省富平縣定陵陪葬墓出土
西安　陝西省考古研究所

有利增強，故而僅出之以平列或疊壓的慣常處置。與此相較之下，敦煌壁畫中的山水空間表現則是基於特定指涉而來。不論是第一〇三窟或第一七二窟的深具空間感的山水形象構圖，都屬於某個佛教「經變」整體大構圖的部分，皆在營造一種類似淨土的無限廣大之理想境界。它們的表現因此也可說是與萬佛寺浮雕上那個淨土空間一脈相接，倒與俗世大地上的自然世界沒有直接的關係。如果由此推之，人們在自然經驗中雖曾感知「空間」，但那似乎不是畫中山水空間表現的直接來源。空間表現既與佛教企求之理想境界息息相關，而該境界卻非全賴山水形象表達，敦煌壁畫中因此也不會存在「純粹」的山水空間表現或山水畫。而陝西貴族墓室中雖有山體、樹石形象，卻無山水空間表達，依此亦可理解。

　　然而，中國在八世紀時究竟是否已經出現了一種「純粹」的山水畫呢？一種有其自身「畫意」需求而生之空間表現，又以此空間表現為主要特徵的山水圖畫呢？從現存之圖象資料來看，我們還無法找到直接的證據。雖然在傳世作品中有傳為隋代展子虔所作之《遊春圖》（北京，故宮博物院藏）與傳為李思訓所作之《明皇幸蜀圖》（圖1.8）兩件名作，都被認為在不同程度上保留了展、李兩人原作的樣貌，但對其實際製成年代與其究竟保留了多少隋唐風格的問題，學者間爭論頗多，迄今尚無法論定，[21] 因此也不適合用作討論的有效依據。但是，在紀年相對可靠的考古出土資料中，則有陝西富平縣朱

圖1.8　唐　（傳）李思訓　《明皇幸蜀圖》　軸　絹本設色　55.9×81公分　臺北　國立故宮博物院

家道村貴族墓中的山水屏風壁畫，卻提供了一件不得忽視的，從表面上看來似乎全以山
水為主題的作品。富平朱家道村唐墓的墓主不知確為何人，但其墓中其他部分壁畫中之
人物形象皆近於八世紀中葉者，且其墓地位置屬於高祖獻陵陪葬墓區之內，可以推測應
是屬於八世紀中期之某貴族所有。[22] 它的這個壁畫作十六扇屏風，分作不同山體，而完
全沒有人物活動，且全以水墨為之。其中最引人注意的是第二扇（圖1.9），構圖最為特
別，下方作兩山夾峙，中間有「之」字形的山谷，上方則作遠方之山與流水。論者多以
為此即一種「平遠」構圖法，係企圖「在有限的畫幅內展示無限深遠的山水境界」，並視
之為足以呼應文獻上所言盛唐吳道子、王維「水墨山水」出現的直接證據。[23] 然而，此
屏風的另外五扇卻只作高聳山體的堆疊，似乎完全沒有第二扇所表現之對空間深度的興
趣。這個現象使我們不得不回過頭來再予檢視第二扇山水的「獨特」，並對整個山水屏風
思考一個更合適的整體性說明。

　　朱家道村山水屏風的第二扇構圖的「獨特性」，或許出自於後人急於追溯水墨山水起
源而生之誤讀。如果再仔細觀察其空間表現，因作所謂「之」字形後退的山谷溪流，數度
被山坡所阻，在與敦煌第一七二窟之《觀經變》（圖1.10）相較後，似乎不似後者那樣對
空間之無限延伸感的表達，展現著強烈的企圖心。一般而言，八世紀資料中若對空間景深
予以營造，除了「不中斷」的「之」字形流水形象外，還可使用遠方的飛鳥行列加強之；

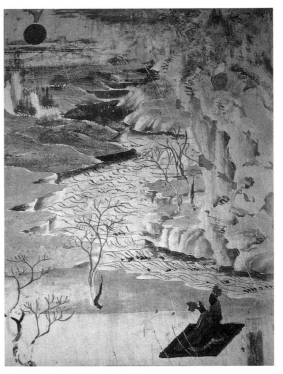

圖1.9　唐　富平唐墓墓室西壁　山水屏風壁畫局部
　　　陝西省渭南市富平縣呂村鄉朱家道村出土

圖1.10　唐　敦煌第一七二窟
　　　北壁《觀經變》之「十六觀之日想觀」局部　壁畫

但是，朱家道村屏風上的第二扇山水圖繪也沒有使用此類手法。由此可見此圖並無意於空間感之營造，其重點可能只在於表達不同於其他五扇的山谷流水主題而已。那麼，這組分別以高山及河谷為主題的屏風畫又為什麼沒有空間表現的需求？我們如果注意到各扇山水形象之最上方幾乎都有一朵祥雲，而且此屏風畫也位於棺床之上的西壁，它們的形象很可能即為墓主信仰中的仙山。對於這種仙山的形象化表達，早見於漢代之博山爐以來的許多作品，不論其是否特有所指，廣大空間感本身似乎皆非其主要的訴求。

　　朱家道村唐墓中的屏風山水或應置於上文所稱第二類的「仙山」來討論。這個類別的圖繪，由於係以山水形象為主體，亦可視為「山水畫」的先期型態。不論其宗教屬性為何，這種「仙山」圖象的神聖性是其最主要的畫意所在。它從六朝至唐代的發展，大致上呈現著由獨立圖象至有畫面組織考慮之「構圖化」出現的過程。富平的山水壁畫表現的是一個六扇屏風，但各扇之構圖實各自獨立。它們的描繪看起來像是自然界中隨處可見的一般景觀，其屬「仙山」之神聖性格主要依賴上端的祥雲符號來表意。這可說是最樸質而單純的「表意」方式，有點像中國文字「六書」原則中「會意」字之使用「意符」來完成其意涵之表達一般。對於這個仙山屏風的製作，它的墓主顯然扮演了主導者的關鍵角色。在此屏風畫的旁邊另繪有二侍者，手托筆洗，北壁則有侍女持畫筆。這三人皆面向棺床而立，顯然著意在表達墓主與這仙山屏風間的直接關係。若干論者也因此

認為此墓主可能是「一位雅好丹青的貴族或士大夫畫家」。[24] 不論其是否為墓主生前作品的模擬，這個仙山屏風上所示之如此貴族與仙山的關係，讓人聯想起由李思訓、李昭道所製作的富含仙境意味的青綠山水畫，據文獻記載，這種山水形象是唐朝宮廷中最主要的裝飾之一。[25]

　　至於第三類的實景山水，或許可以更精確地說是具有實地指涉的山水描繪，而非指對山水景觀作寫生式的如實表達。它與仙山也有關係，許多宗教中的仙境傳說都在現世之上找到對應，並與名山勝水及相關的朝聖活動一起發展出一些宗教性的山水體系，如五嶽、十大洞天等。對這種名山的圖繪，時間可推至六朝或更早，文獻中著名的顧愷之所作〈畫雲臺山記〉應即針對此種山水而來。唐代中期以後在敦煌壁畫中數次出現的《五臺山圖》是針對山西五臺山的描寫，那亦是伴隨著五臺山之作為文殊信仰中心之聖地的宣教活動而產生的。而正如莫高窟第六一窟《五臺山圖》（圖1.11）所示，朝聖活動的描繪成為此圖的重要意符，將平凡無奇的一組山水形象，轉化成一幅顯現文殊菩薩的聖境山水。不過，在作這個形象之表達時，它也像仙山圖一樣，並未對空間感予以特別的著墨。這是因為此種圖繪畢竟是以「名山」為主體，缺乏對空間表現追求之動機，故而不作此圖？還是因為今日所留存的資料過於稀少，以至於沒有機會去觀察「名山圖」的其他不同變化，而無緣見及一種兼具空間表現的名山形象？我們現在對這些問題，除了推測之外，都還不能作進一步的回答。

圖1.11　五代　敦煌第六一窟　西壁北側　《五臺山圖》局部　壁畫

　　除了這種名山圖繪之外，八世紀之後還有一種新的描繪隱居地的實景山水，其中最為人樂道，為後世引為「隱居山水」傳統之源頭的王維《輞川圖》、盧鴻《草堂十志圖》可作為代表。這種被賦予極高理想性的隱居地山水，雖是針對現實中某著名隱士的居處而發，但它們其實也被視為個人在現世中建構的樂土，亦不免有仙境之涵意在內。因此在這種圖繪之中，隱士在特定景點的活動，便成為必要的意符，標示著隱士的「會仙」，以及整個圖畫超越現實的「神聖性」。《草堂十志圖》中〈倒景臺〉（圖1.12）一景所畫高士立於山巔之形象，即是此種作法的典型。

　　不過，《草堂十志圖》雖然在畫意上確有以隱逸為特定之內涵，但其是否亦如敦煌之佛教經變畫一樣，導發出對畫面上空間感的營造？這卻不易回答。從現存國立故宮博物院的這本《草堂十志圖》上的各景圖繪來看，其中確有一些景點對於景深的問題有所處理，但因為此本向來被學者們指為非唐代盧鴻原作，而為宋代的摹本，故而對那些空間表現是否為原作所有，也不能充分地確定。傳為王維所作的《輞川圖》亦有同樣的疑慮。王維的原作本為壁畫，當然早已不存，現代研究者所依據的只是明代摹刻宋初郭忠恕的傳本，忠實度更加無法掌握。其中雖有「臨湖亭」一景，對湖景的景深作了適度的交待，但其受到後世改動的可能性，實在也無法排除。[26] 然而，如果考慮文獻資料所提示的線索，王維《輞川圖》原來曾有空間表現的可能性也不易簡單否定。《舊唐書》王維本傳早就評論他的畫是：「畫思入神，至山水平遠，雲峰石色，絕跡天機」。[27] 此評雖非針對〈輞川圖〉而發，但明白地將「平遠」與「山水」相連，顯示了觀者確實感覺到王

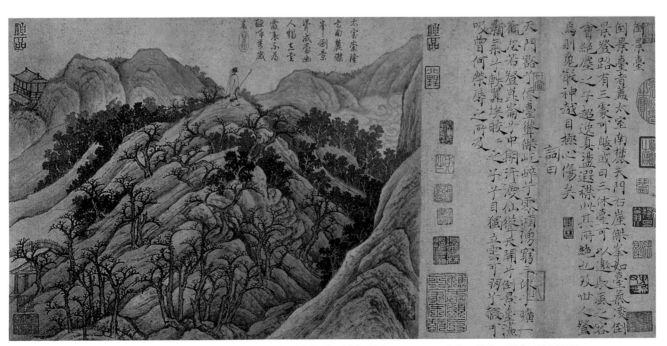

圖1.12　唐（傳）盧鴻　《草堂十志圖》之〈倒景臺〉卷　紙本水墨　29.4×600公分　臺北　國立故宮博物院

維山水形象中有一種近似平遠的那種空間表現。《舊唐書》雖修成於五代,但此記載很可能還是根據稍早唐代某些舊說而來的。由此來推想,如果說《輞川圖》這幅隱居山水畫上會有一些段落存在著王維對廣大空間感的表達,這也不應讓人感到意外。然而,即使如此,隱居地山水形象描繪中的空間是否來自於其畫意的需求?對這個問題我們仍然無法精準地回答,只能從一些零星的出土壁畫資料來作一些暫時的推測。由此而言,近年在西安郭新莊發現的唐韓休墓壁畫山水圖(圖1.13)便值得特別注意。此壁畫山水圖在赭紅邊框內作山水表現,正中為有水流之山谷,岸上置左右二草亭,兩旁則為高山,後方可見遠山及夕陽,看起來似是現實中一幅獨立山水屏風的圖繪。從其中山水形象的組合來看,它與朱家道村唐墓者差不多,都是作高山和河谷的配置,比較特別的是河谷中的草亭。學者大多建議以隱含意旨視此草亭,可等同園林或野外所見之草廬。[28] 然而,這個草亭形象在運用上近似朱家道村唐墓山水屏風上的祥雲,以此符號來指示山水圖之出世性,但未曾因之調整畫中形象的配置。換句話說,韓休墓壁畫山水圖只是在既有的山水圖式上加了一個草亭符號,還不易由之推想如《輞川圖》的畫面表現。

圖1.13　唐　西安郭新莊韓休墓北壁　山水圖　約740–748年　壁畫　194×217公分
陝西省西安市長安區郭莊村韓休墓出土

如《輞川圖》或《草堂十志圖》的隱居地山水可能可以合理地推測為後世那種形式與畫意兼備之山水畫的源頭之一。但是，如果從觀者參預的角度來觀察，這個起頭仍與十世紀以後者有著重要的差異。中國的隱士向來是以其與政治活動的距離來定義的。這種距離除了身體力行之外，也包括精神上的。這使得隱士的界限變得相當有彈性，也讓隱居地山水的觀賞者參預的可能性有大幅提升的機會。不過，這個可能性在八、九世紀中似乎沒能得到充分的發展。此時官僚士大夫階層的成員對隱居地山水所作的詩詞文字呼應，如果與北宋之情況相較，便顯得相當冷淡。從《全唐詩》所收者來看，比較突出的現象則是對一些真山水圖繪的歌詠，其中最出色的杜甫〈奉觀嚴鄭公廳事岷山沱江畫圖十韻〉或〈嚴公廳宴同詠蜀道畫圖〉，皆是針對四川地區之景觀山水而作。這種山水畫或與稍早吳道子的《蜀道山水》的啟發有關，而開始在若干官署或私人住宅中形成一種後世所謂「名勝山水」的流行。可惜，對於這類山水畫的實際樣貌，因無可靠作品傳世，今日已難究其詳。不過，由杜甫等人的題詩內容來看，這些名勝山水不見得重在對某些特定景觀的寫生，倒似乎更重於對整個畫面巨大自然空間之經營；題詩中常予「咫尺萬里」、「峻極重深」等的贊詞，應即為對此之呼應。[29] 這當然與當時對各種平遠、高遠、深遠等結構模式的充分掌握息息相關。但如以「畫意」論，像北宋時出現之畫外人文意趣的追求與其在觀眾群中的呼應，此時則尚未蔚為風潮。

第*2*章
山水畫意與士大夫觀眾

一、荊浩與十世紀山水畫的初變

十世紀以前的山水形象圖繪，從畫意上看，仍以宗教性的仙山聖境為主流。對此之改變，起始可能還在動亂頻仍的五代（或亦可包括唐末一小段時間在內）之時。此時之山水畫家在數量上明顯增加，許多主要畫家皆能作山水畫，其中最具指標意義的當屬荊浩。

荊浩於九世紀中生於河南濟源，早年業儒，可能作過唐或後梁的官吏，並曾在開封之雙林院（即北宋之封禪寺）畫寶陀落伽山觀自在菩薩一壁。約在五十歲後隱居太行山之洪谷，卒年可能在十世紀之四〇年代左右。[1] 他的山水畫雖然沒有很可靠的作品留傳，但還可以由倖存的文獻資料來作一些初步的推想。在劉道醇《五代名畫補遺》（成於1059年）書中曾記錄了一首荊浩為沙門大愚作山水畫時附去的答詩，詩中頗為形象化地描述了自己的作品：

恣意縱橫掃，峰巒次第成；筆尖寒樹瘦，淡墨野雲輕。

岩石噴泉窄，山根到水平；禪房時一展，兼稱苦空情。[2]

原來大愚要求的，「止要兩株松，樹下留磐石」，可能是一軸唐末流行的樹石畫那類作品，但荊浩所回贈的顯然已非簡單的樹石圖，而是以之為基礎，但重點已有轉移，物象更加豐富的山水圖。由詩中所述得知，此畫除中央有松石之外，上方還有數座山峰，以及淡墨畫出的雲，下方則為山腳與流水的組合，而在此之間又有岩壁與岩壁間流出的瀑布，樹木則表現了落葉已盡的寒意。[3]

從結構上看，荊浩這幅山水已經呈現了頗為清晰的前、中、後三段之景，物象的組合也對應著作了不同的搭配，這意謂著畫家對畫面構圖如何因應描繪山水之所需的問

題，有特定的意識。這種現象在唐代之時可說極為罕見；如富平唐墓的山水屏風壁畫，便對畫面三段式構圖尚未有清楚之意識。將畫面區分為上、中、下三段來對應山水空間的遠、中、近之距離區分，應是因為特別適合山水畫此科所需而發展出來的，後來北宋時期的絕大多數山水畫即皆採用此種模式。看來這正是在荊浩所處的十世紀前半開始的新發展。但是，它的出現可能不能完全歸功於荊浩一人。事實上，近年在河北曲陽王處直墓所出土的山水壁畫對此亦有顯示。此墓紀年為九二四年，正是荊浩晚年之時，其中前室北壁中央的山水壁畫（圖2.1）即有此種結構。它的中央主軸雖無荊浩畫的松石峻峰，而代之以向後延伸的水域，但軸線仍為構圖的主導，左右兩邊則由下方構築前景始，再繼之以左方的中景，更上則有轉至右方的低平遠山。三段空間的區別除了以山體不同形狀、大小為區分外，也以植物的高低、詳略予以標示。如此表達空間結構的模式亦見於七○年代在遼寧法庫葉茂臺遼墓出土的《深山棋會》（圖2.2，約作於980年）。它的下方前景也扮演重要角色，帶領觀者（或墓主）進入到以神仙洞府入口為焦點的中景。其遠景則為上方直立的高峰及旁邊之仙人樓閣。不同岩體之形式也與依大小、清晰度有別之常綠樹，共同就不同的空間段落作距離的指示。這兩件考古發現之山水資料與荊浩所作者間最大的差別可能在於：後者在同類之架構中，表現了更為豐富的物象種類，而且在物象上又似乎特別加了一層意涵，遂有「野雲」、「寒樹瘦」等的不同結果。

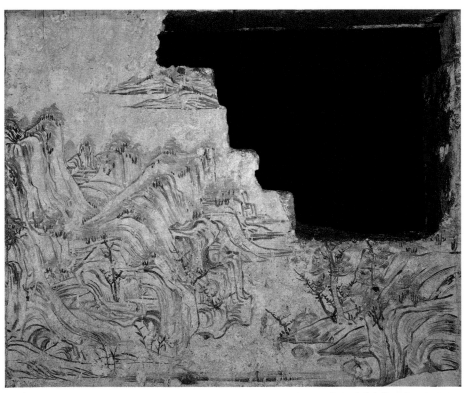

圖2.1　五代　王處直墓前室北壁　山水壁畫　924年　河北省保定市曲陽縣靈山鎮西燕川村出土

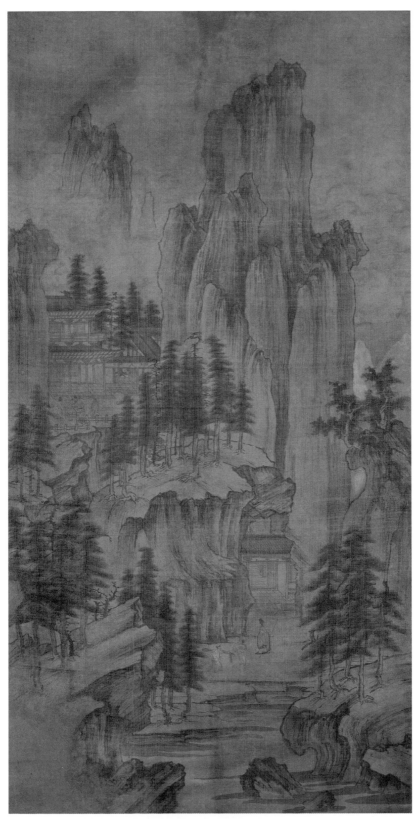

圖2.2　遼　《深山棋會》　約980年　軸　絹本設色　106.5×54公分
遼寧省瀋陽市法庫縣葉茂臺鄉葉茂臺七號遼墓出土　瀋陽　遼寧省博物館

　　兩件墓室出土的山水畫，雖然描繪景觀不盡相同，但都可歸為仙山樂土一類，都是為墓主死後世界的考慮。荊浩為大愚所作之山水則有值得注意的不同。畫中的松樹本來便具有高度道德意涵，為君子之象徵。但它一旦被加上「野雲」與「寒樹瘦」新意符的處理後，便轉化成一種隱士困處亂世的意象。這也是荊浩詩中末句「兼稱苦空情」所寄託之山水空間。[4] 從畫意的分類來說，這是如《輞川圖》、《草堂十志圖》（見圖1.12，臺北，國立故宮博物院藏）那種中原地區原有隱居地山水的持續發展，但就其畫中試圖傳達的亂世隱士意象而言，則又在畫意上增加了一層現實的連繫。它這種與現實人生的密切關係，正意謂著對唐代山水中宗教性主調的轉換。這個轉變在荊浩的《筆法記》中則以理論的方式呈現。在他仿照古代「六法」而提出新的「六要」原則時，便對山水形式之外的意涵有所要求，而舉出「思」與「景」兩條指示：「思者刪撥大要，凝想形物，景者制度時因，搜妙創真」。[5]「景」、「思」俱備的「真山水」，並非只是被動地摹寫自然中的美景而已，而是再經過主動地整理安排，並將畫家對景物所生之理念融入形象之中的結果。換句話說，「畫意」成為山水畫在豐富的形象外不可或缺的內容；而它的產生，則必須來自於畫家與自然間的互動過程。山水畫因此可以被視為對人與自然關係的呈現，也可以是兩者之間溝通的媒介。

　　這個儒者隱士荊浩的山水觀，可惜暫時只能由文獻中予以推敲、重建。不過，它倒是令人想起當時在南方南唐宮廷中的一些發展。或許也因為隱逸風氣之流行，南唐的君主很有趣地表現了對此種隱逸生活的高度嚮往。宮廷畫家如董源、衛賢等人都為其作過以隱為主題的山水畫。現存The Metropolitan Museum of Art的傳董源《溪岸圖》（圖2.3）與北京故宮博物院的衛賢《高士圖》即是這種例子。它們的畫意，可歸之為「江山高隱」。[6] 在結構上，它們都有清晰的近、中、遠的三段式概念，但畫意的表達則賴前方之隱士家居，與其後如屏風般聳立的瑰奇山體的併置，以喻隱士之高風。南唐的君主當然無法像荊浩真正地實踐一種隱士生活，但仍可標榜「心隱」，而以山水畫來呈現他們與自然契合關係的企盼。他們在此所扮演的角色，可說是為「觀眾參預」在山水畫早期發展階段所具之重要性，提供了具體而難得的例證。這在後來北宋的發展中，便有更明顯的表現。

　　較之《溪岸圖》更為接近文獻中荊浩山水畫形象的作品，應是傳為荊浩門生關全所作之《秋山晚翠》（圖2.4）。此立軸山水曾經後世修裱，現狀已非原貌。最近故宮進行較仔細的檢視，發現兩處重要的填補，一為連接下部巨石與中央右方岩壁的輪廓線，二為上方主峰旁露出的三角形屋頂。前者係在原絹上劃過原有的破洞，可知為後添；後者則出現在山峰稜線之上，該處之絹全非原有。[7] 在去除這兩處添補後，此畫原觀其實很像富平之山水壁畫，但較之顯示了更清晰之中軸式的三段空間結構概念。其前景以水邊巨石及表示秋天的黃葉樹為主，中景則是兩邊崖壁所夾出之山谷，再上有兩層直立山峰組成

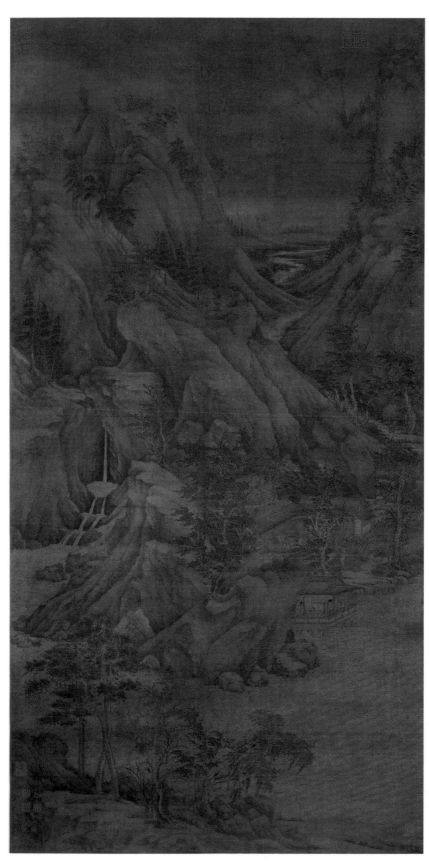

圖2.3
五代　董源　《溪岸圖》
軸　絹本淺設色
220.3×109.2公分
紐約　大都會美術館
（The Metropolitan
Museum of Art, New York）

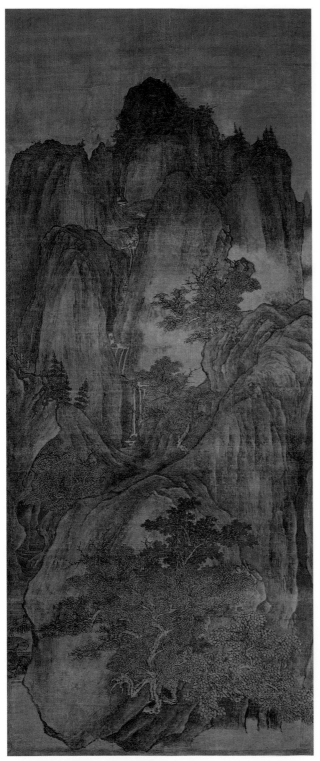

圖2.4　五代　關仝　《秋山晚翠》
　　　　軸　絹本淺設色　140.5×57.3公分
　　　　臺北　國立故宮博物院

圖2.5　北宋　王詵　《幽谷圖》
　　　　軸　絹本水墨　168×53.6公分
　　　　上海博物館

的遠景。山壁之間則有瀑布順著中軸線，貫穿三段落，由遠方轉折而下，直至前景，由巨岩旁流入畫面最前緣的水域。由山石的質面描繪來看，《秋山晚翠》也與有類似清晰三段結構的《深山棋會》頗為接近。他們之間的差別主要在於物象的豐富度，以及相互位置經營之技巧性。《秋山晚翠》的作者顯然具有高一等級的描繪功力，又與荊浩曾作之山水有若合符節之處，將之歸為關全名下，應可稱合理。

　　《秋山晚翠》雖無松樹或山居等與隱士相關的形象，但其畫意仍在表達山水之隱逸意涵。它的重點在於中央之幽谷；其由巨石左側之小徑入，上方則接瀑布之流注，以及雲氣之上峭峰的屏障。相似之幽谷意象也在稍晚之《幽谷圖》（圖2.5）上見到。該畫原歸在郭熙名下，近年則由班宗華（Richard Barnhart）重新訂為十一世紀末復古畫家王詵的作品。當《幽谷圖》可能意在傳達某種貶謫經驗中形成的荒放、鬱結情感，其山水因而呈現一種「途窮」之象，[8]《秋山晚翠》則較為質樸，沒有那麼個人化的抒情，但兩者對此以山谷為焦點的山水幽深意趣，皆有同等的重視。《秋山晚翠》還運用在三段中斷續出現的步道，一方面強化其「幽深」之意象，另一方面也標示此境之可及性。這個以幽深為旨的山水景觀，正是力求避世隱者的內心寫照。在此，山水即是隱士本人，畫中不必再有其形象的重複，樓觀的仙界意符也顯得多餘。在荊浩致大愚詩中，他所畫的隱士山水圖就完全沒有涉及這兩個形象。

二、行旅山水與宋初士大夫之參預

　　如與《秋山晚翠》相較，北宋初期山水畫中的人物活動及樓觀等細節，可見明顯地增多起來。其中描繪行旅活動於山水之中的圖畫，可說是最具代表性的新現象。范寬的《谿山行旅》（圖2.6）以及燕文貴一派畫家所作的數幅不同形式的山水，都是以行旅活動來引導觀者進入畫面之中。《谿山行旅》中的崇高主峰雖是畫面主角，但下方橫過畫面的行旅則起著重要作用，將前景的現實性與可及性作了提升。它的第二個作用又在於與直立主峰的崇高絕俗，形成對比。後者的精神性又另以雲氣及峰旁隱於林中，不得路徑而入的樓閣予以強化，那是來自於如《深山棋會》那種仙山圖的慣用手法。仙山圖畫的是非人世的樂土，隱士山水雖出自人間，但強調隱士的出世行為，其山水空間的理想性高於現實性。《谿山行旅》則是藉由俗世習見之行旅活動，進入另一個非屬平常經驗的，令人讚嘆的自然空間。它不在為某特定景觀作單純的描繪複製，而是在談人與自然的相遇，對自然中所涵蘊力量的再發現。

　　為了要與山的巨大與高聳作對比，行旅的人與動物便被畫得極小。雖不起眼，卻極為重要。傳燕文貴的《溪山樓觀》（圖2.7）也以如此的行旅隊伍在前景出現，來開始向觀眾展現他的山水景象。這幅畫有若干後人添補處，但大致上仍保留著原來的架構，可

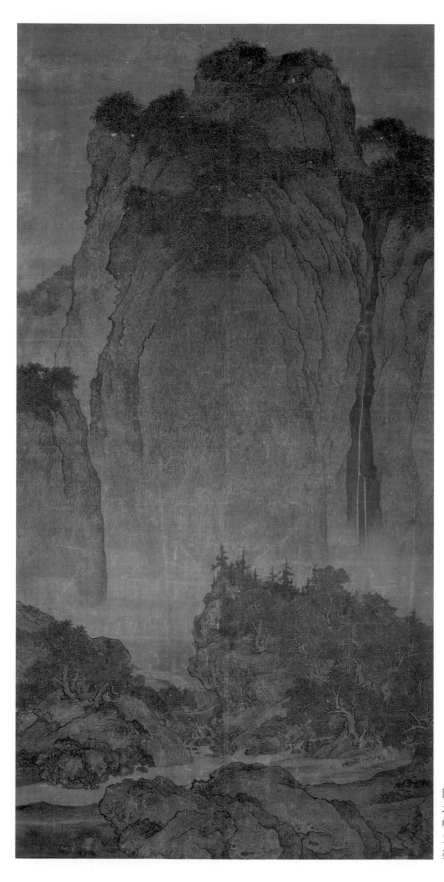

圖2.6
北宋　范寬　《谿山行旅》
軸　絹本淺設色
155.3×74.4公分
臺北　國立故宮博物院

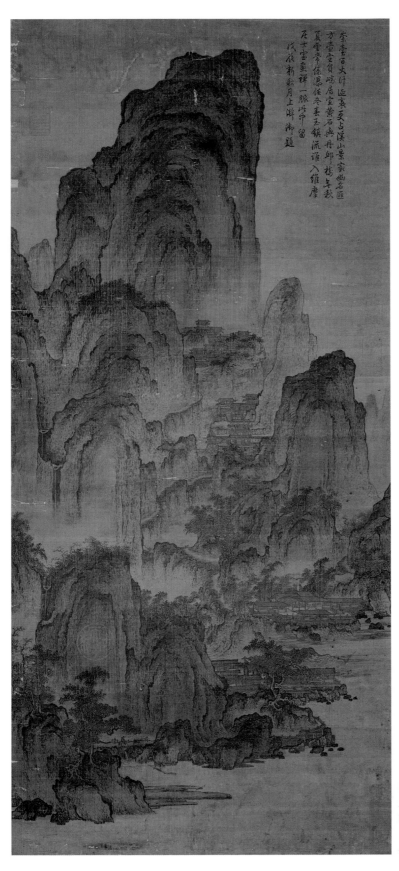

圖2.7
北宋　燕文貴　《溪山樓觀》
軸　絹本水墨
103.9×47.4公分
臺北　國立故宮博物院

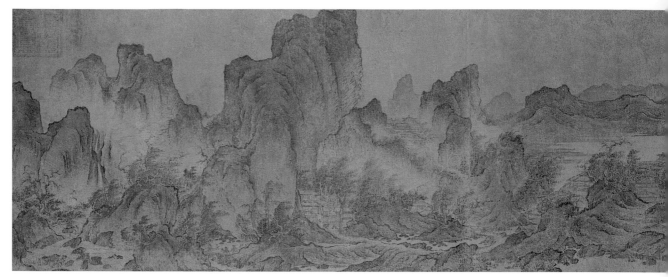

圖2.8　北宋　燕文貴　《江山樓觀》　卷　紙本淺設色　31.3×160.6公分　大阪市立美術館

供推敲其畫意。它的重心仍在中軸線上排列，而主角位置則共同由高山與深谷擔任，且各自層次較多而分明，顯示著瑰麗的景觀。畫中的物象也較《谿山行旅》更為豐富。除了瀑布與樹木之變化外，兩處莊園與宮觀建築更是作了相當仔細的交待。兩處莊園位於山邊水際，係作為行旅之終點，也將人對自然之嚮往作了具象化的提示。宮觀建築也被描繪得頗具規模，一在中景深谷上方，可供下瞰，另一則位於遠景高峰之下，可供仰望。兩者一方面為高山與深谷的精神性予以標示，另一方面也為觀者選擇了最佳位置，很具象地引導著人與自然互動的進行。

　　另件傳為燕文貴所作之《江山樓觀》（圖2.8）也採取同樣的角度，但景物的變化更多。該畫為此時罕見的紙本手卷，全長有一六○點六公分。這個新的橫長形式其實很適於盡情地表現行旅出現之近景的豐富內容。此時一般之行旅山水大都在人物活動的數量及類別上有所限制，一方面是立軸形式的約束，另一方面則是避免喧賓奪主，混淆了山水畫的主要旨趣。然在此卷上，燕文貴似乎不太有所顧忌。不僅行旅之組別增多，而且活動各異，有步行者、騎行者外，還有舟行者；所經之處的景物除民居有各種不同等級建築之變化外，還有依環境而設的漁村、水閣及山莊等不同型態。最末段的莊園甚至還安排了驟雨中歸來的旅人一景，最為別緻（圖2.9）。它的描繪，配合著處於風動中各種樹木的交待，正是意在表達山區中山雨欲來時的氣候變化。而相較於卷首漁村水域的平靜，卷尾此景則又點出了一種出乎意外的趣味，為山區行旅的現實經驗，特予戲劇性的注解。當然，《江山樓觀》的遠景崇山峻嶺，仍有不可忽略的意義。在雲氣之烘托中，後段主山在一區富麗之大規模宮觀的搭配之下，仍像過往仙山圖傳統那樣地展現著它具精神超越性的形姿。它在近景所鋪陳的豐富人間意象的併置之下，顯得更崇高，也更易

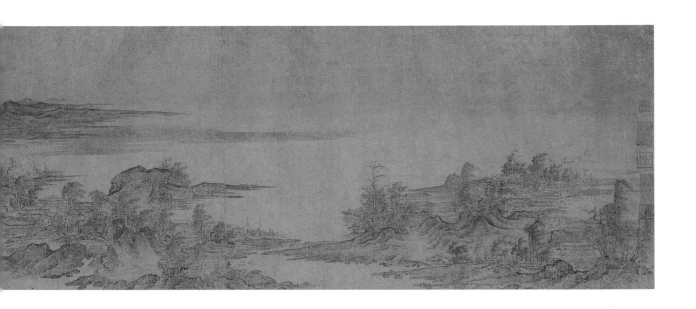

親近。距燕文貴時代不遠的劉道醇曾對燕文貴之山水評曰:「景物萬變,觀者如真臨焉」,[9] 正是針對此種畫意而發。

　　由行旅山水所代表之畫意的新發展,意謂著有一批具有類似經驗的觀眾的出現。他們之中,又以士大夫最值得注意。宋代的政治,一改唐末五代之流弊,力行中央集權。其運作最主要依賴一批經過科舉考試選拔出來的文官來執行政

圖2.9　北宋　燕文貴　《江山樓觀》局部

策。他們的仕宦活動,可說實際上是一種以首都開封為定點的出入往返,因為在其體制之中,所有的地方官員基本上都屬差遣性質,而由中央文官出任。在首都任職的官員也罕有永駐的;不論升遷或貶謫,總要外調之後再求召返,如此出入三、四次,幾乎是仕宦生涯中的常態。他們因此成為最富旅行經驗的階層,而也較他人更有條件發展對各種山水的欣賞。十世紀末的詩人王禹偁曾仕至翰林學士,但也多次被貶;他便曾自言:「平生詩句多山水,謫宦誰知是勝遊」,[10] 為自己頗負盛名的山水詩作了註腳。對於這批新興的菁英分子而言,如范寬、燕文貴的山水畫,一定顯得特別親切。與之相較,皇室雖是大多數山水畫家的雇主,但在王朝初期這段時間中,似乎沒有顯示較高的興趣。燕文貴之被召入宮廷,並非因其如《江山樓觀》的水墨山水才能,而係為了製作一〇一四年建

成之玉清昭應宮的壁畫，那基本上還是道教人物敘事畫為主的工作。[11] 范寬據說活到一〇二〇年代，生前往來於開封、洛陽兩個大都會之間，早已享有盛名，但他則根本未曾得到進入宮廷服務的機會。[12]

　　宋初士大夫支持、推動山水畫的例子中，最著名者當推學士院中的重新布置。根據小川裕充教授之研究，唐代翰林學士院中已有「畫堂」之設，中有山水樹石圖。宋太宗（976-997在位）時對學士院亦特別眷顧，有御書「玉堂」之賜。當時最受太宗寵信之翰林學士蘇易簡即在九九二年左右，命南唐入宋畫僧巨然在玉堂後之東、西二書閣作壁畫《煙嵐曉景》。三十多年後，於一〇二五至一〇三一年間，在翰林學士宋綬的主導下，又由文臣畫家燕肅在玉堂內作山水屏風。這兩組山水畫，據文獻，似皆與李成畫風有關，但實際如何，因無跡可尋，不得而知。不過，有一點尚可確定，它們已非唐代的那種樹石圖，而已是宋代的新貌山水。[13] 現存Cleveland Museum of Art的傳巨然《溪山蘭若》，雖無法確認為當時玉堂中之山水，但其中煙嵐、寺觀顯為表現之重點，或可提供作為推測巨然的玉堂山水之用。

　　或許是因為學士院所起的帶動作用，此時朝廷中其他官署也開始使用山水畫。燕肅除了在學士院作山水外，也在刑部與太常寺繪製山水，那兩個部門都是燕肅服務過的地方。[14] 這兩件官署作品，可能是燕肅自願提供，更有可能為其他長官所授意，但無論如何都透露出士大夫在此種事務上所擁有的高度自主性。他們對於辦公空間如何裝飾，選哪一位畫家，甚至對畫的類別、風格與畫意，都可作主，不待皇帝許可。這對山水畫在當時，尤其是開封地區的發展，無疑提供了良好的氛圍。

　　除了官署之外，中央官員的居所中也開始出現山水畫的裝飾。據郭若虛的報導，燕肅除了在官署外，自己家中亦有山水畫壁。這實在不止是因為燕氏本人的專長與愛好，而也是由於當時在士大夫間興起的新風氣而出現的。唐代之時雖也有士大夫私宅中使用山水形象圖繪的例子，但畢竟不多，遠遠不能與寺觀者相提並論。但在此北宋初期，卻出現了相當可觀的作例。除了燕肅外，宮廷畫家燕文貴也曾為呂夷簡（1029年升任宰相）的宅第作大廳的山水屏風。與燕文貴同在真宗（997-1022在位）時圖畫院相友好的陳用志，據劉道醇的記載，則在文彥博宅中有《出雲山水》壁畫。該畫應為劉道醇所親見，是高丈餘的巨幅，表現出「宛有不崇朝而雨天下之意」。[15] 此畫雖不可得見，但可能企圖描繪雨前的山景，倒令人不得不想起其友燕文貴現存大阪之《江山樓觀》末段的山雨欲來之意象。文彥博在宅中以此為壁，尚有另層涵意。所謂的「雨天下」，亦可理解為對士大夫服務社會，造福天下眾生之意，是官員應有之政治理想，也是他們在退朝公餘時必須進行的修養工作的核心。當時另一名臣魯宗道在朝以盡忠職守著稱，下朝歸私宅，則「別居小齋，圖繪山水，題曰：退思岩」。[16] 看來文彥博宅中的山水與魯宗道的「退思岩」都有著類似的用意。由此回想蘇易簡與宋綬等翰林學士之命畫家在學士院作

山水，其意也不僅在裝飾而已。它們更積極的意義應在於激勵心志之修養。學士院雖號稱「人世之仙境」，但並不容許任何一個成員在工作及精神上有所懈怠。

三、林泉之志與北宋中葉的山水畫

作為中央政府文官活動空間構成要件的山水畫，其在宋初的發展，除了士大夫由具體行動予以支持外，他們在文字上的論述也起著重要的作用。士大夫以「胸中丘壑」來標榜其人格，早已形成一個古典的傳統。這在宋朝建立以來，由於士大夫在政務上權責的日益加重，似乎也相對地有被再加肯定的必要。山水詩的逐漸興盛，便是在這個脈絡中值得注意的現象。當時以翰林學士為核心的開封文化圈中，即有許多出色的山水詩，表達著他們對山水景物的體會。在此，徐鉉〈題伏龜山北隅〉是一個很有啟發性的例子。其詩云：

> 茲山信岑寂，陰崖積蒼翠；水石何必多，宛有千巖意。
> 孰知近人境，旦暮含佳氣；池影搖輕風，林光淡新霽。
> 支頤藉芳草，自足忘世事；未得歸去來，聊為燕居地。[17]

由山水佳景來忘卻世事，滌淨心靈，恢復林泉之志，進而以之為暫時無法自公務中解脫之心靈的寄託，這是時為翰林學士之徐鉉的山水感懷。解官的「歸去來」願望成為林泉之志的轉化表達，而在現實中的不能如願，則以巧妙的方式加強著作者林泉之志的強度。這在宋初的士大夫之山水詩中，逐漸成為一種論述的範式。稍晚於徐鉉的另位翰林學士王禹偁在其名作〈村行〉一詩中，也有相近的表達：

> 馬穿山徑菊初黃，信馬悠悠野興長；萬壑有聲含晚籟，數峰無語立斜陽。
> 棠梨落葉胭脂色，蕎麥花開白雲香；何事吟餘忽惆悵？村橋原樹似吾鄉。[18]

此詩前半描寫行旅中所見山水風光，頗似如范寬、燕文貴的行旅山水畫。但至末聯則轉為惆悵，且以懷鄉來指示此行乃與公務有關，而暫時無法歸去；這個令人惆悵的現實也反過來突顯著他的林泉之志。

這種山水詩的意涵，因與作者情境的結合，對林泉之志的表達，便較一般泛泛而言者，更為親切而具深度。因此，在像開封、洛陽那種政治中心地區的士大夫圈中，它便逐漸地形成一種流行。而大約自一○四○年代始，這種風氣已能清楚感覺。此期之重要詩人梅堯臣可說提供了極好的例子。他的〈東溪〉即在寫舟行所見：

　　行到東溪看水時，坐臨孤嶼發船遲；野鳧眠岸有閒意，老樹著花無醜枝。

　　短短蒲茸齊似翦，平平沙石淨於篩；情雖不厭住不得，薄暮歸來車馬疲。[19]

　　詩的前三聯寫景如畫，末聯則發「住不得」的困於現實的感嘆。這正契合著他出名的「必能狀難寫之景，如在目前，含不盡之意，見於言外」的詩論。詩中的「不盡之意」在此即全在末聯，而其面對自我之林泉之志的複雜情緒，則是其深層的基調。

　　梅氏在開封的同僚，尤其是服務於館閣翰苑的文臣們，也都有此風。他們對山水畫的題詠，因此也出現這種特別的調性。在學士院中原存有的山水畫，此時便以較高的頻率成為學士們題詠的對象。我們今天可以讀到的針對學士院巨然、董羽、燕肅等壁畫的題詩，大部分都出自此期，其中在一〇四〇年代兩度出任翰林學士的宋祁，便對三者都有詩作，可以讓人想見他們熱衷之程度。[20] 可能就是受到這種熱情的感染，文臣們似乎更積極地命畫家在其他官署中作山水畫。以名臣富弼而言，即曾命許道寧於一〇四〇年左右在度支使司、鹽鐵使司等官署中分作《山水》、《松石》兩件山水。[21] 此兩件許道寧山水於一〇五一至一〇五二年間也得到在集賢院任職之劉敞的詩詠，其中之一〈題度支廳事許道寧畫松石，呈彥猷、鄰幾、直孺〉的結尾作：

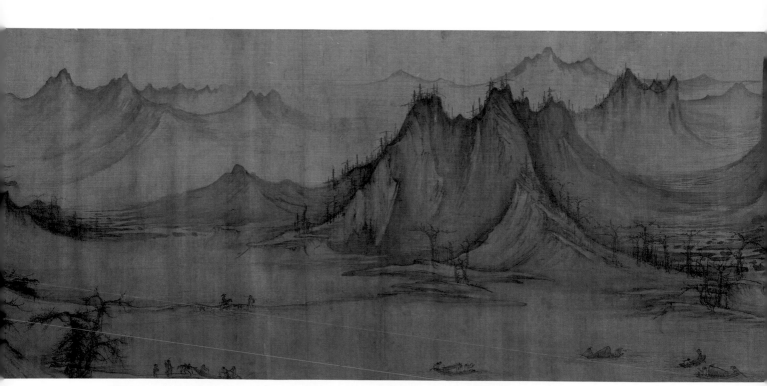

圖2.10　北宋　許道寧　《秋江漁艇》　約1050年　卷　絹本淺設色　48.9×209.6公分
堪薩斯　納爾遜美術館（The Nelson-Atkins Museum of Art, Kansas City）

吾盧若辦此，軒冕本不賴；願從二三子，相與駕言邁。[22]

劉敞的這兩首詩稍後也請梅堯臣依韻和之。而由劉詩的詩題還可得知：他當時即將詩呈給三位同事友人，所以可以合理推測，他的這組詩作至少得到了四組唱和的回應。如此現象足以令人一窺當時士大夫圈中該風氣的蓬勃。而在此文字的論述情境中，許道寧的山水畫亦得以獲取高度的聲望。曾任相職之張士遜便曾令許氏在其宅作壁畫及屏風，並以「李成謝世范寬死，唯有長安許道寧」來推崇他。[23] 張士遜之評語，在劉敞的詩中也有呼應，並經由士大夫的熱烈論述，普為人知。劉道醇於一〇五六年寫《聖朝名畫評》時，便已將此事載入許道寧之傳中。

　　除了推昇聲望，這些文臣觀眾對於在山水畫中尋求個人林泉之志的慰藉之文字論述，是否對如許道寧者的風格發展也產生具體的作用？這是一個值得注意的問題。現存兩件被多數學者接受為許道寧的作品，正好一早一晚，恰可供檢視之用。京都藤井有鄰館的《秋山蕭寺》，一般認為係其早年「始尚矜謹」，學李成風格的作品。它也是行旅山水的表現，在畫意上則以豐富的物象接近著燕文貴的《江山樓觀》。另件《秋江漁艇》（圖2.10）則頗合於文獻中所說「老年唯以筆墨簡快為己任」的概括，可以將時間訂在

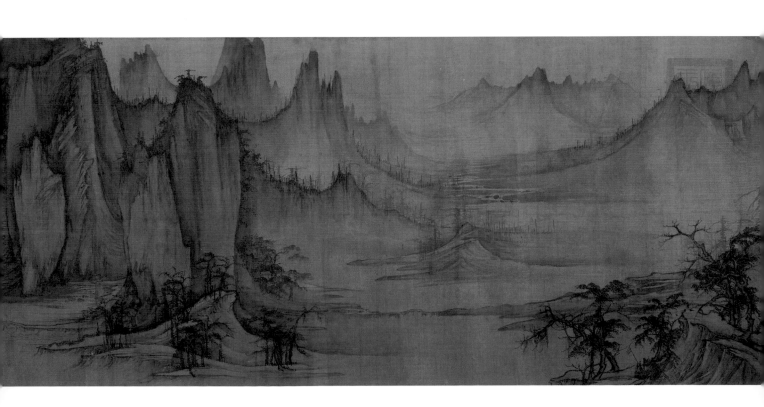

一〇五〇年左右。[24] 在此卷中，許道寧持續地使用范寬、燕文貴那種極小的人物活動來標示前景之行旅及行旅所見，只是江上漁艇細節更形豐富，呈現了各種划船、捕魚的動作，甚至有飲酒高歌者，真是一片理想的漁樂天地。這是吸引著行旅者（及觀眾）的第一個層次。中景數峰挺拔，崖壁峻峭瑰奇，旁有亭臺樓閣隱於壁後，在與右端下角坡岸的秋林、酒店對比之下，更顯其超俗的氣勢。此為畫意的第二層次。而在卷之左、中、右三段又有溪流曲折透迤，順著坡腳的交錯弧線，開向遠方，更增加了山水的韻律感與整體壯闊幽深之意象。這三個層次的表達最後則統攝於雨後清淨氛圍的籠罩下，不僅崖面濕潤泛光，且有清瑩水氣漫漶其間，再添一層迷人的生氣。如果說燕文貴的山水依賴著多樣的景物，來使觀者有真臨之感，許氏此《秋江漁艇》則在多變的景物外，更以此迷人之生氣，意欲將觀者融入那個江山漁樂的世界之中。如此的表現，可謂是梅堯臣所謂的「不盡之意」，也讓人想起稍後郭熙在《林泉高致集》中所說的「秋山明淨而如妝」的意象。許道寧的改變，如說多少受到了文臣的帶動，並不意外。

　　許道寧的《秋江漁艇》並非孤例。屈鼎的《夏山圖》（圖2.11）也是約一〇五〇年所繪，原傳為燕文貴之作，後經方聞的研究，改訂為師法燕氏的屈鼎。[25]《夏山圖》確有燕

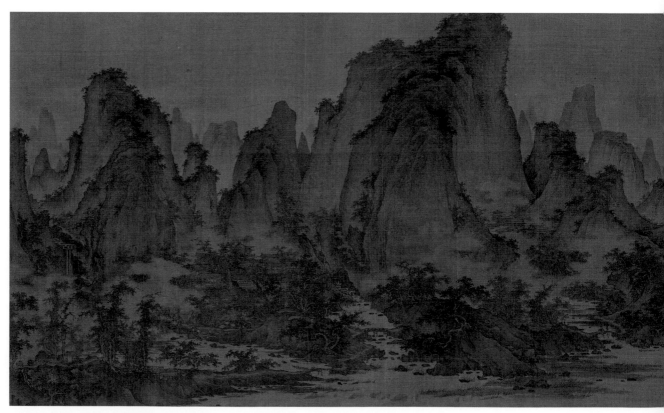

圖2.11　北宋　屈鼎　《夏山圖》　約1050年　卷　絹本淺設色　45.3×115.2公分
　　　　紐約　大都會美術館（The Metropolitan Museum of Art, New York）

文貴流派的風格，也與大阪的《江山樓觀》共用許多母題，畫的也是行旅引導之下的人對自然之再發現。但是，兩者之間也有重要的差異。《夏山圖》更精心而細緻地營造屬於夏日的氣息。在各段空間中隨處散布的林木，不僅形式變化多端，且在煙氣之掩映中，特別顯其茂盛、蒼翠之感；充沛的流水與豐富且濃淡不一的雲霧，則將山峰烘托出一種其他時節所無的豐滿、秀麗之態。畫面左下角正向路旁神祇跪拜的旅人（圖2.12），似一方面對上天的豐盛賜予表示感恩，另方面則向后土祈求此行目的之圓滿如願。位於畫中山水空間之入口處，這位旅人其實正是畫家與其所設定觀眾的投射。他一方面讚美著夏山之美，同時也迫不及待地正要投入其中，遂其平日不可得，但又「夢寐在焉」的林泉之志。屈鼎此畫之主人不知為誰，但此種表現的支持、推動，仍與士大夫有關。文獻上曾記載他為一○四八至一○五三年間任相職的龐籍作宅中之屏風山水，可見他的活動也與許道寧同一模式。[26]《夏山圖》畫意的表現，應該也與開封士大夫視山水畫為其林泉之志的抒解的文化脈絡有關。

　　開封等政治中心的士大夫們，雖然不是北宋山水畫發展的唯一動力來源，但是，較諸宮廷而言，他們表現了更積極的參預。對於山水畫於此期間在畫意上的大幅進展，他

圖2.12　北宋　屈鼎　《夏山圖》局部

們不止是被動的支持者，後來也反過來成為主動的形塑者。一○四○至一○五○年代中許道寧與屈鼎的成就，如無他們的參預，實則無法想像。而稍後由郭熙所代表的十一世紀後半的山水畫另一高峰，也須有賴此期的前發之功。郭熙在《林泉高致集》起首時曾為山水畫作了如下之定義：

> 君子之所以愛夫山水者，其旨安在？邱園養素所常處也，泉石嘯傲所常樂也，漁樵隱逸所常適也，猿鶴飛鳴所常觀也，塵囂韁鎖此人情所常厭也，煙霞仙聖此人情所常願而不得見也。直以太平盛日，君親之心兩隆，苟潔一身出處節義斯係，豈仁人高蹈遠引，爲離世絕俗之行，而必與箕潁將素黃綺同芳哉？白駒之詩、紫芝之詠，皆不得已而長往者如。然則林泉之志、煙霞之侶，夢寐在焉，耳目斷絕。今得妙手鬱然出之。不下堂筵，坐窮泉壑，猿聲鳥啼，依約在耳，山光水色，幌漾奪目，斯豈不快人意，實獲我心哉。此世之所以貴夫山水之本意也。[27]

如此設定的山水畫之價值，實際上是在前期畫家與其士大夫觀眾所共同建立的。

帝國和江湖意象：
一一〇〇年前後山水畫的雙峰

　　《林泉高致集》中所敘的山水畫價值可說是以文中「太平盛日」為前提而發。這個「太平盛日」的意象在郭熙自己完成於一〇七二年的《早春圖》（圖3.1）中便有著清晰而有力的表達。它的這個層次表達雖與前期的「林泉之志」仍有承繼關係，但明顯地在重點上有所轉移，更緊密地呼應著神宗（1067–1085在位）以後趙宋帝國力圖革新的整體政治氛圍。

一、十一世紀後期的帝國意象：郭熙的《早春圖》

　　《早春圖》最引人入勝者為其巨大山水構圖中的春景生氣。在這高達一五八公分的立軸中，順著中央軸線緩緩以蜿蜒的方式向上布列的岩石、巨松、主山及遠峰，構成一個充沛的氣勢，並以左右方向後延伸空間感之營造，創造了一個山水畫史迄今為止最為撼人的山水空間。它的樹石、山體形象也配合著主體動勢，在前、中、後三個段落中的三角形結組之穩定性中，各自以奇矯的造型表明著它的內在能量。郭熙充滿變化的水墨技巧在描繪這些形象時，也發揮了傳達這種既穩定又充滿動態感的作用。他不僅利用著變化不定的線條去處理各種形狀岩體的輪廓，而且以濃淡、乾濕程度不同的擦染混合施之於山與岩的塊面上，營造出一種近似光線反射之效果。濕潤的煙氣籠罩，更進一步讓此種光影效果顯得微妙而靈動。《林泉高致集》中記錄了郭熙對他自己稱之為「早春曉煙」畫格的說明：「驕陽初蒸，晨光欲動，晴山如翠，曉烟交碧，乍合乍離，或裂或散，變態不定」，[1] 他的所指不一定就是此《早春圖》，但所欲捕捉、圖現的「早春」山水質感則完全一致。

　　在如此充滿豐富形象、空間、光影變化的春景形象中，除了「生氣」之外，「秩序」是另一個表達的重點。全幅山水的構圖可以說是以交會於中景的十字結構為根本，而向

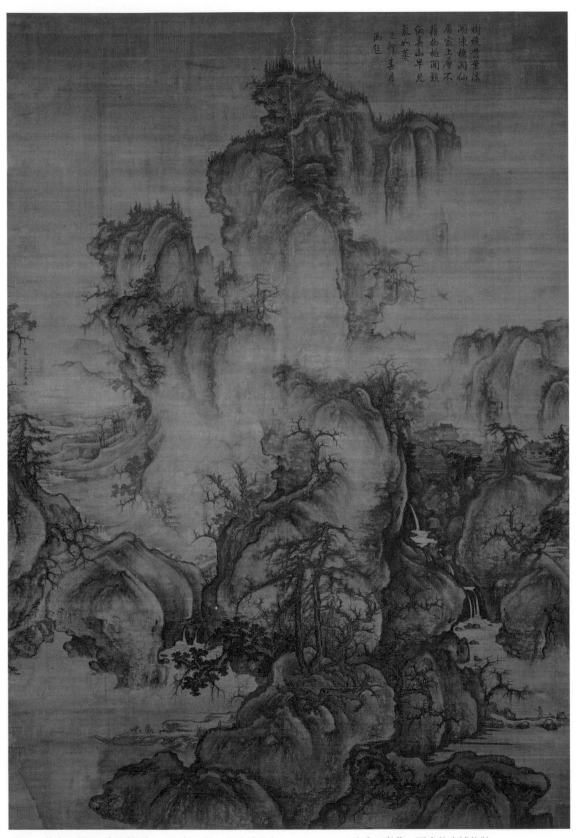

圖3.1 北宋 郭熙 《早春圖》 1072年 軸 絹本淺設色 158.3×108.1公分 臺北 國立故宮博物院

各方作延伸的安排。位居正中的兩株巨松，配合著中景的巨巖與後方高聳的遠峰，成為全畫最自然的視覺焦點，並起著統率其他物象的作用，分別規範著它們周遭樹木、岩體、峰巒的大小、姿態與位置。如此的安排透露出一種對形象間秩序感的強烈需求，它甚至可以被視為整個以中軸巨松、主峰為主之畫面的內在指導原則。一旦有了這種秩序感，自然山水的「理想性」便得以向人展現，那也就是思想家們所在追尋的「道」。值得注意的是：《早春圖》中這個秩序感的營造，大半依循著一個「主從」關係的原則而來，顯然是借用著政治倫理架構為比喻。《林泉高致集》中論及山水畫面中的秩序即言：

> 大山堂堂為眾山之主，所以分布以次岡阜林壑，為遠近大小之宗主也。其象若大君赫然當陽，而百辟奔走朝會，無偃蹇背卻之勢也。長松亭亭為眾木之表，所以分布以次藤蘿草木，為振挈依附之師帥也。其勢若君子軒然得時，而眾小人為之役使，無憑陵愁挫之態也。[2]

以理想狀態下政治秩序為比喻的山水形象安排，讓《早春圖》的畫意產生了另外一些層次的表達。它那以「眾木之表」的亭亭長松為主的前景，不再描繪如《谿山行旅》（見圖2.6，臺北，國立故宮博物院藏）或《秋江漁艇》（見圖2.10，約1050年，The Nelson-Atkins Museum of Art, Kansas City藏）中所見的行旅隊伍，而代之以巨石左右兩個漁家點景。石方兩個一老一少的漁夫正在撐篙、起網，左方一位漁婦及三名兒女方離舟登岸，隨一隻小犬向僅露一角的茅舍行去，那應當就是這個漁人家庭的家屋。他們的方向性很強，都指向畫面的中軸，一方面是面對如君子的巨松，另一方面也以位於巨松之下的家屋為目標。他們與亭亭長松共同組成一個在君子治理下，以漁家為代表的理想基層庶民生活的秩序，這可以說是《早春圖》中第一個層次的存在。在此之上的中景則為第二層次的表達。過去山水畫中帶領觀眾進入畫面的前景行旅隊伍在此被移到中景左方；藉由三段山徑的擺置，行僧、士人及一般山客似乎作為不同身分的代表，一起向中央主峰及其後的更深空間行去。他們的目的地很清楚地指向主峰右側的樓閣建築群，它不僅有相當廣的範圍，建築體也顯得繁複而講究，顯然不是一般民居，而像是如寺觀一類標榜「出世」勝概的處所。它的「出世」性格也藉由稍前方的無人小亭之符號予以定義。這基本上是延續了以往行旅山水的作法，但進一步作了一些調整。它的這段帶有追求出世精神的行旅已不作單純的橫向鋪排，而有向中央主峰聚焦的強烈傾向；它的高光、嵐氣的掩映，也配合著強化了作為主角的表現。這是被比喻為「大君」的神聖形象，而它的存在正是在說明著如此精神之旅所以得被實踐的根本原因。《早春圖》中最高的建築群則位於遠景主峰的左側山谷，隱沒在山嵐的虛無飄渺中。它的形象與位置，藉由與中景者的對照，意在引發仙境山水的聯想，也藉之暗示著作為「天子」的理想「大

君」的神格本質。在此意旨的引導下，主峰往後的數個折轉延伸，在雲氣之中遂顯得有飛龍在天之勢。如此的處理，便將單純的遠景轉化成超越人世的仙界，而與聖君的形象合而為一，並由全畫中最高的位置，俯視其下的兩層次世界，為之總結了理想秩序之得以運作的內在關鍵。

　　經過這些人物、山水形象的細緻而精心的安排，《早春圖》既是一幅春景圖象，也是具有天命之理想聖君統治之下帝國形象的完美呈現。它的完美性，輔之以對自然景觀的豐富描繪，讓它顯得既極為真實，卻也「只合天上有」。像這樣的郭熙山水畫確實極為符合神宗朝銳意革新的政治氛圍，亦很能說明文獻上記載當時朝廷內外殿堂盡是郭熙山水的現象。[3] 神宗本人如何看待或使用《早春圖》這樣的帝國山水，我們今日固然無法得知，但由蘇軾一首著名的〈郭熙畫《秋山平遠》〉七言詩中，仍可想像其時君臣上下對此的反應。蘇軾此詩固非針對《早春圖》而發，但它的首二聯則提到讓他印象深刻的另幅在翰林學士院中的《春江曉景》：

　　　玉堂畫掩春日閑，中有郭熙畫春山；鳴鳩乳燕初睡起，白波青障非人間。[4]

即使不是同一件作品，蘇軾所見的《春江曉景》不僅與《早春圖》一樣，皆畫你我室外所見春日山水，而且也讓觀者興起「非人間」的共鳴。如此之真幻交錯的印象，對蘇軾而言，正是殿堂到處所見郭熙之帝國山水形象的精髓所在。他的這個反應顯然得到了當時普遍的認同，不只他的友人、後輩一再引用唱和，後來郭熙的兒子郭思亦將之錄入他所編的《林泉高致集》（許光凝序於1117年）中的〈畫記〉一節中。[5] 至於官方的反應，應也與此類同，甚至對其畫中經由物象鋪排而傳達的理想帝國形象畫意，特別深表許可。稍後於一一二〇年編成，而由徽宗皇帝（1100–1125在位）本人掛名的《宣和畫譜》中，便特別介紹郭熙之畫論內的相關部分：

　　　至於溪谷橋彴、漁艇釣竿、人物樓觀等，莫不分布使得其所，言皆有序，
　　　可為畫式。……至其所謂「大山堂堂，為眾山之主，長松亭亭，為眾木之
　　　表」，則不特畫矣，蓋進乎道歟！[6]

如果不是有如《早春圖》中的具體實踐作參照，這個「進乎道」的讚美，可能根本不會出現在這本代表著十二世紀初朝廷藝術見解的著作中了。

二、徽宗朝畫院的山水畫

　　《宣和畫譜》中對郭熙帝國意象山水的推崇，意謂著此種山水畫在徽宗朝藝術活動中所佔有的正宗地位。李唐作於一一二四年的《萬壑松風》（圖3.2）應該就是出自徽宗畫院的此類充滿政治意涵的山水作品。此圖較《早春圖》甚至更為巨大，高度將近一九

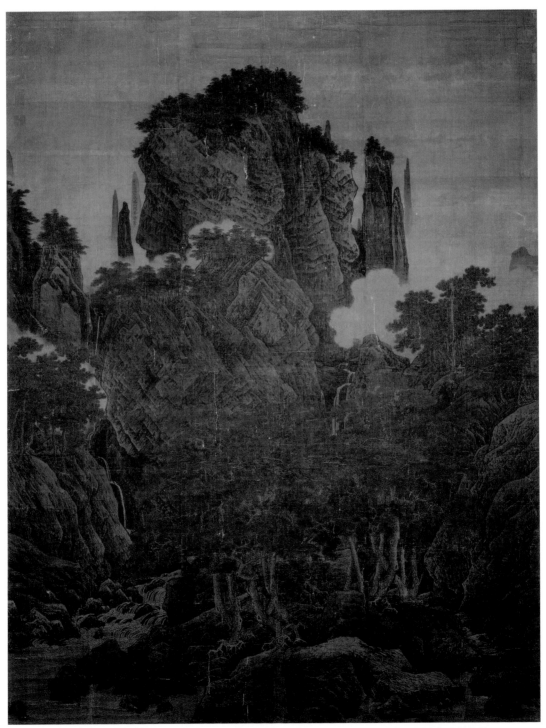

圖3.2　北宋　李唐　《萬壑松風》　1124年　軸　絹本設色　188.7×139.8公分　臺北　國立故宮博物院

〇公分,也作近、中、遠三景俱全的全境山水,其中軸亦為各景物布列的基本座標。不過,《萬壑松風》並未使用平遠的作法來營造深入無盡的空間,而將山體似屏障地擋在前景的松林之後,並讓此有瀑流環繞、長松列植其間的谷地成為全畫的第一焦點。松林原有的鮮麗青綠色彩一方面起著加強這個焦點吸引力的作用,另一方面則與後方的高大主峰對照,引導觀者生出仰望之勢。如果按照《林泉高致集》中對山與樹的解讀,《萬壑松風》除了是在描繪一個充滿生氣的絕勝松林谷地之外,也在傳達著一種聖君治下政府中人才鼎盛的政治意象。在如此意象中,如《早春圖》中可見的漁人、行旅、樓閣等物象之配合敘述被全部省略,而代之以源自《詩經》的古典的比興手法來進行其中的論述。這讓人不禁想起徽宗興畫學時將《爾雅》等古典經書納入訓練課程之中的舉動,[7] 看來《萬壑松風》的圖象論述正是呼應了此時期宮廷藝術的新講究。

如果說《萬壑松風》因為聚焦於聖君治下人才鼎盛的意象,而未及稱頌太平盛世的恢宏氣勢的話,另件完成於一一一三年的《千里江山圖卷》(圖3.3)則由該一角度呈現了徽宗的理想帝國山水。這是一卷由當時畫學中一位十八歲的「生徒」王希孟所作的長卷,據其後蔡京跋語,知是王希孟親受徽宗半年指導後完成的力作。[8] 正如其畫題所指,此卷山水以橫長的形式描繪了一個廣大空間中的山海交錯的江山全景。它在山體上所使用的鮮麗青綠設色,讓觀者立即想起傳說中唐代李思訓、李昭道的青綠仙境山水。但是,仙境實非本作的主要訴求,藉著全卷中隨處安置的大量各種形式不同、規模各異的人世建築,以及各種從事漁事、行旅、家居等工作的人物點綴,畫家又將觀者拉回到如

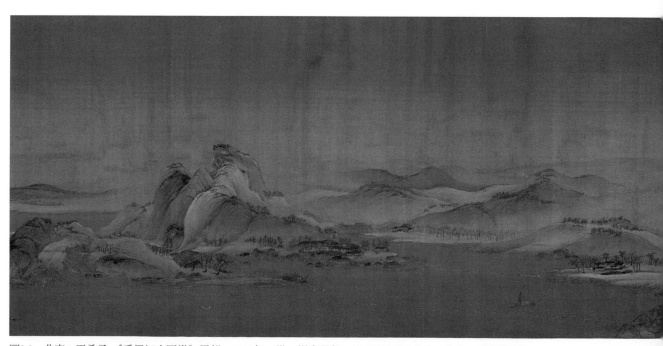

圖3.3　北宋　王希孟《千里江山圖卷》局部　1113年　卷　絹本設色　51.5×1191.5公分　北京　故宮博物院

真可蒞臨的現世之上。眾山雖亦有主從之分，但重點在於鋪陳群山競秀之勢，正如《林泉高致集》中所言：「畫山高者下者大者小者，脊脈向背，顛頂朝揖，其體渾然相應，則山之美意足矣。」[9] 而在此「美意」盡陳的山體結組之中，人事的經營位置也充分地透露了作者的苦心。每一處的建築，不論是江岸邊的村落、山谷中的莊園、瀑流上的架閣或跨江而設的橋上樓亭，都佔有獨特的空間環境，可說無一處不盡其所能地展現著自己的「美意」。這種在長卷中隨處安排引人入勝之景點的作法，或許多少繼承了早期如燕文貴《江山樓觀》（見圖2.8，大阪市立美術館藏）手卷圖繪的傳統，但是卻又與其大不相同地，將這些景觀置於一個更高更遠的鳥瞰視點之下。如此鳥瞰視點之設定，一方面是為了含納最多的景致於有限的畫面之內，另方面則提供了觀畫者一個超越的位置，得以盡覽其下江山之完美全體。

那麼，誰是這個王希孟所設定的觀者？曾經親自指導此畫繪製長達半年之久的徽宗皇帝本人當然是不二人選。在此帝王之觀視下，他不僅看到江山之千里遼闊，也看到黎民生活其間之豐美，更看到現世與仙境之結合，感到他治下的盛世可以化成永恆的燦爛。這無疑是徽宗理想中的江山形象。王希孟雖是這個形象的繪製者，但如要說得更為精確，那實是徽宗借由王希孟之手所呈現的，由他所有，因他而存在的，他的帝國山水。

徽宗宮廷畫家所為山水亦非全是針對帝國治世世界的政治性表述。就山水畫原有的天地自然四時運行的這個古典命題，此時的宮廷製作也有值得注意的新表現，可視為繼《林泉高致集》之後的有意識發展，並予以總結。從徽宗本人對其父親神宗朝政治、文

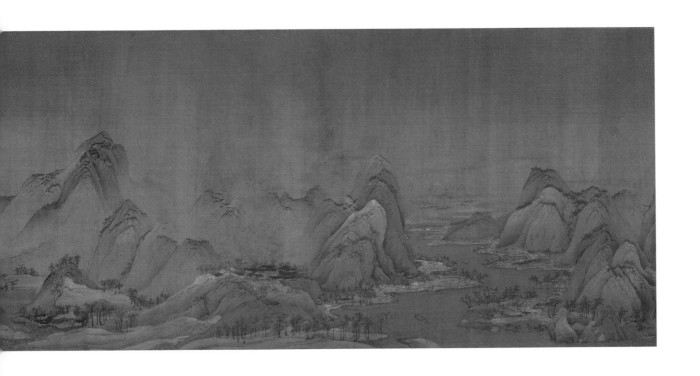

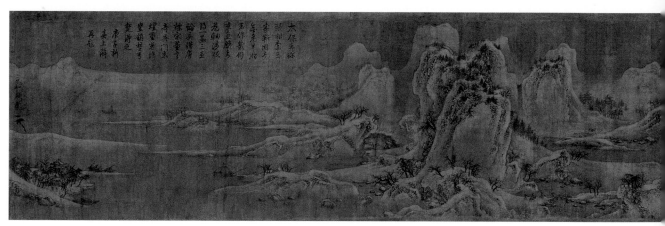

圖3.4　北宋　王詵　《漁村小雪圖卷》　卷　絹本設色　44.5×219.5公分　北京　故宮博物院

圖3.5　北宋　徽宗　《雪江歸棹圖》　卷　絹本設色　30.3×190.8公分　北京　故宮博物院

化領域的刻意承踵發揮的心態來看，這個表現便不難理解。原來郭熙對四季山水畫的畫
意掌握，大致可以《林泉高致集》中所言：「春山淡冶而如笑，夏山蒼翠而如滴，秋山明
淨而如妝，冬山慘淡而如睡」一說，來予歸納。此說也為徽宗時人所知，並錄在《宣和
畫譜》（1120年）的郭熙條目中，可惜我們在傳世作品中卻無法尋得如《早春圖》的冬
景山水，來窺知郭熙如何處理「慘淡而如睡」的意象。或許，王詵的《漁村小雪圖卷》
（圖3.4）還可權充一下郭熙，作為理解徽宗朝創作立足點之用。如果比較徽宗《雪江歸
棹圖》（圖3.5）與王詵此卷的雪景表現，王詵者之活潑人事，躍然於畫面之上，尤以造
型堅實之覆雪山塊，配上屈曲多變姿態之老樹最能呼應水邊各式漁村作業之景所表現的
不息生意。這大概是王詵對「慘淡」雪景中，實在內含生機，以之符合「如睡」之巧妙
詮釋，那也可說是承自趙幹《江行初雪》（臺北，國立故宮博物院藏）那種早期冬日山水
風俗畫的圖象傳統之表現而來的手法。[10]《雪江歸棹圖》則更進一步發揮了結合山水畫空

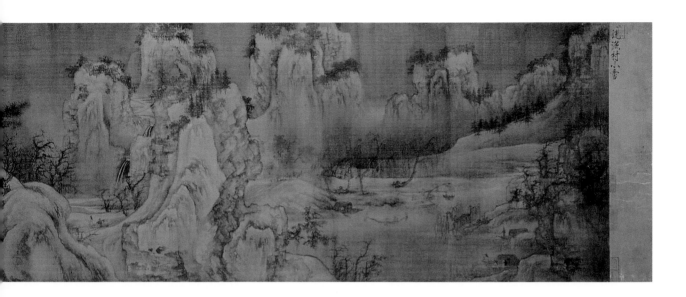

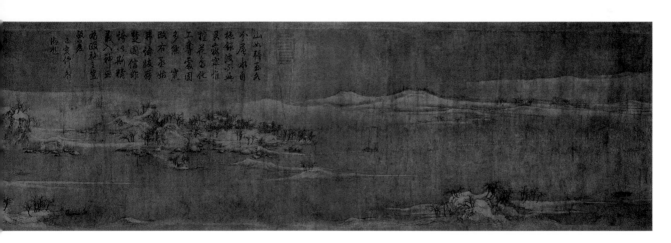

間的優勢元素，大幅度縮小了各式漁舟活動的尺寸，且將之置於益加廣闊的天地之中，特別著意於「天長一色」、「鼓棹中流，片帆天際」的視覺意象，以傳達在冬景所見「蠢動變化無方，莫之能窮」的體認。換言之，有如登高望遠的視角選擇，根本性地改變了《漁村小雪圖卷》的雪景效果。在此改變之下，廣闊的寒天平遠成為主導萬物生息的場域，也是「究萬物之情態」畫意之所指。

　　上文所引之文字全數出自徽宗寵臣蔡京的題跋之中。該跋寫於一一〇〇年春天，《雪江歸棹圖》製成後不久，其自言：「雪江歸棹之意盡矣」，應是呼應著徽宗在畫面右上方的楷書標題而發，可視為蔡京這位皇帝之「知音」觀者的觀後心得。[11] 當時《雪江歸棹圖》可能還伴有另外描繪春、夏、秋三景的山水，現已不得而見。然而，由此卷即可推測這系列的「四時之景」全部意在表達天子對自然四季的深層體認，其層次又已不受「帝國山水」意象之侷限。

三、瀟湘煙雲與貴遊士夫的江湖山水

　　從郭熙到王希孟的帝國山水雖然得到官方的積極認可，但並沒有完全佔據山水畫的舞臺。相反地，由於這種帝國山水的高度技巧性與公眾性在北宋政治空間中的強力展示，似乎同時卻勾起了參預者對於「私」領域心理需求的新重視。大約自郭熙山水大量進駐汴梁的殿堂廳院的十一世紀七〇年代起，另外一種較不以炫技為訴求，較為講究私人情調的山水圖繪在上層階級的社交活動中逐漸形成新的流行，而與帝國山水形成一個幾乎對立的現象。這種不再以政治論述為畫意內涵的「私人性」山水，經常在標題上冠上了「瀟湘」或「小景」的稱呼，在形象上則以煙與雲為主角，呈現著畫家與觀者共同關心的，可以與政治完全無涉的「江湖之思」。

　　蘇軾雖對翰林學士院中的郭熙山水畫賦詩，而讓此畫在文士圈中出了大名，但是蘇軾的山水題畫詩中引起最多唱和的卻是為郭熙的另件作品《秋山平遠》而作。這幅平遠山水應即是現存美國The Metropolitan Museum of Art的《樹色平遠》短卷（圖3.6），作於一〇八二年，為贈給年邁之參知政事、翰林院大學士文彥博致仕返歸洛陽的送別禮物。[12] 畫中山水形象與《早春圖》完全不同，既沒有巨大的長松與主峰，也沒有炫目的各種形象的豐富競演，只有左方幾株枯樹伴隨路旁小亭作為旅人文彥博的起點，右方則是一片籠罩在煙氣之中的空曠平遠，兩艘漁舟淡淡地出現在江水之上。後者的朦朧、簡淡的漁人空間實是全畫的重點，以之作為文彥博的歸宿，並以其終能遂其「江湖之思」作為他解官的祝辭。姑不論文彥博解官時的內在心境究竟如何，或者蘇軾、蘇轍、黃庭堅等在為之題詩唱

圖3.6　北宋　郭熙　《樹色平遠》　1082年　卷　絹本水墨　35.5×103.2公分
　　　　紐約　大都會美術館（The Metropolitan Museum of Art, New York）

和時是否引發著自己遭受貶謫的鬱卒不滿情緒，[13] 這種朦朧體的簡淡山水似乎已經成為當時與帝國形象的大山水景觀相對立的，得以「表示」與政治「完全切割」的生活理想之圖繪形式。而對於這種山水所引發的熱烈題詩論述，也正意謂著當時上層社交圈中所出現的新流行現象。解官歸家固然是古往今來官場之常態，但在北宋中期之後充滿黨爭之政治生態中，以此種解除政治牽掛的江湖生活意象作為離職士夫的送別禮物，或是作為隨時有此心理準備的在職官員之情志表達，甚至是對已受貶謫的失意文士所進行之溫馨慰藉，顯然都要比十一世紀中葉以前流行的朝隱山水形象來得貼切。

　　如此對江湖生活形象的興趣，讓北宋後期的文士們重新發現了宋初長沙畫僧惠崇所作小景的迷人。惠崇亦為出色的詩人，屬於當時「九僧」之一，但至歐陽修時，大多數文壇人士已不復知其詩作。[14] 他的繪畫聲名也大概如此，只有到了十一世紀七〇年代之後，才被再度注意，但作品應該已流失不少，《宣和畫譜》中之所以沒有載入惠崇，很可能就是因為當時天下最富之皇室收藏中根本沒有其作品的緣故。然而，相對於惠崇畫作的稀少及長久的漠視，蘇軾及同時文士卻相當熱情地對之題詠。蘇軾的名句「春江水暖鴨先知」，便是出自他題惠崇的《春江曉景》之詩作。[15] 黃庭堅也有數首詠惠崇畫作的詩，其中之一作：

　　惠崇煙雨歸雁，坐我瀟湘洞庭；欲喚扁舟歸去，故人言是丹青。[16]

詩中不但點出了惠崇小景山水的重要元素 —— 煙雨與歸雁，而且表白了他將之作為自己「江湖之思」的寄託。

　　另外，值得注意的是：黃庭堅特將此種以煙雨歸雁為主的山水與楚地的「瀟湘洞庭」形象等同起來。這意謂著瀟湘一詞已經脫離其原來的地理意義，而成為泛指能予人江湖之思的煙雨歸雁山水之意象。[17] 如此之現象亦正反映出當時一種被標作「瀟湘八景圖」山水畫在文化界中開始出現的合適氛圍。根據沈括的報導，這瀟湘山水的新流行是當時文臣宋迪所帶動的：

　　度支員外郎宋迪工畫，尤善為平遠山水，其得意者有《平沙雁落》、《遠浦歸帆》、《山市晴嵐》、《江天暮雪》、《洞庭秋月》、《瀟湘夜雨》、《煙寺晚鐘》、《漁村落照》，謂之八景。好事者多傳之。[18]

宋迪的八景現在雖已不傳，但我們仍可由十二世紀後半時王洪所作的一套《瀟湘八景》（見圖9.1，Princeton University Art Museum藏）試作追想。[19] 它們基本上都是平遠景觀，但重點並不在無垠的空間延伸，而係以煙雨的朦朧效果佔據畫面的主要部分。畫題中

看來似應是焦點細節的落雁、歸帆、山市、煙寺、漁村等，在畫面上反而全被煙雨所掩，未作清晰的描繪。對於這種出自李成、郭熙平遠山水模式的瀟湘山水，正如沈括所說的：「好事者多傳之」，得到多方人士的認同與投入論述。不僅在士大夫方面有蘇軾、文同的題詩，後來在佛教界人士中也多有迴響，以「文字禪」著稱之覺範惠洪（1071-1128）便為八景各賦七言詩一首，成為禪僧加入此論述、創作行列的先聲。十三世紀中期畫僧牧谿（約1200-1279後）所作的《瀟湘八景》即可作為這個發展的一個代表畫作。[20] 如其中〈遠浦歸帆〉（圖3.7）所示，平遠的景致更加不顯，完全為煙雨的空濛所取代，位於角落的一些村舍、樹木形象也在朦朧中化約至極端的簡率。它可以說是就惠洪文字禪的圖象再詮釋，也展現了佛門中人在參預此種瀟湘山水後所提供的變貌。

　　其實，由王洪至牧谿的瀟湘山水在形式上已非平遠山水所能規範。對江湖野居意象的興趣，配合著山水畫中對煙雨的處理，在北宋晚期促生了一些新的構圖模式。以一一二一年成書的《山水純全集》中韓拙的用語說，它們是「迷遠」、「闊遠」與「幽遠」。[21] 這新三遠雖皆云是「遠」，卻非盡指空間處理，而係重在「迷」、「幽」、「闊」等氣氛效果的表達；它們表面上雖有三個名目，但實皆是一種雲煙微茫之景，以中央的空曠水景為主，前後景物則都籠罩在雲霧煙靄之中，模糊了遠近的深度感。在十二世紀的山水畫家中，宗室畫家趙令穰的作品最能呼應韓拙所歸納出來的發展。他的《江鄉清夏》（圖3.8，1100年）便是一幅小橫卷山水，不但沒有描繪複雜的山體結構，也沒有多變的樹石造型，只有對近中景的河岸景象作平淡的處理。它的坡渚、樹木雖在溫潤的水墨描繪中顯得清麗優雅，溪中的水鳥也秀穎可愛，但全畫的重點實是在畫水邊林中的村舍，但卻不作具體詳實的描繪，而將之沒入於或濃或淡的煙靄之內，特顯其虛無飄渺之趣。這正是黃庭堅為趙令穰作品所拈出的「荒遠閑暇」本色，[22] 也是引發他自己「江湖夢」的所以。黃庭堅在元祐三年（1088）秘書省中，曾有〈題大年小景〉二詩，其中之一即云：

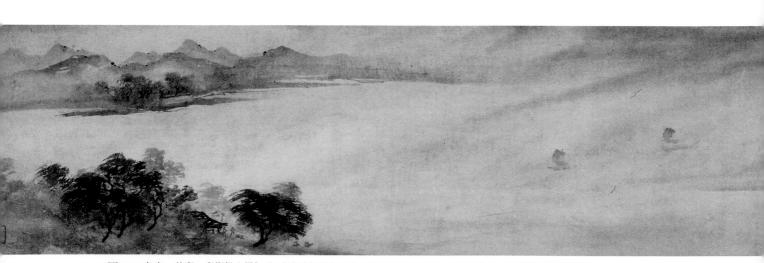

圖3.7　南宋　牧谿　《瀟湘八景》之〈遠浦歸帆〉　軸　紙本水墨　32.3×103.6公分　京都國立博物館

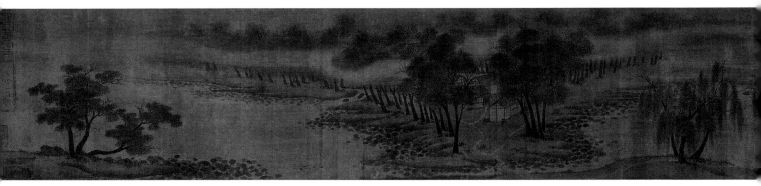

圖3.8　北宋　趙令穰　《江鄉清夏》局部　1100年　卷　絹本設色　19.1×161.3公分
波士頓美術館（Museum of Fine Arts, Boston）

水色煙光上下寒，忘機鷗鳥恣飛還；年來頻作江湖夢，對此身疑在故山。[23]

黃庭堅的反應在當時並非特例，《宣和畫譜》上說趙令穰的這種表現「陂湖林樾煙雲鳧雁之趣」的山水，「雅為流輩之所貴重」，便指出其在貴遊士夫之上層階級中深受歡迎的現象。然而，《宣和畫譜》同時也指出趙令穰的山水只是「京城外坡坂汀渚之景耳」，缺乏了「江浙荊湘重山峻嶺江湖溪澗之勝麗」。[24] 這就充分顯露了一種偏向如《萬壑松風》、《千里江山圖卷》的官方品味對他不甚推崇的消極態度。它雖然不能算是對趙令穰的嚴厲批評，卻也顯示出此種以汀渚村居之幽迷為主調的山水，確與瀟湘山水一樣，同屬一種貴遊士夫公餘閑暇之際所發，與帝國政治無涉的江湖夢境。

瀟湘意象的魅力與它在文化界中所帶動的論述流行與米芾在一一〇〇年左右時所推動的繪畫新典範也有一種互為表裡的關係。米芾是當時與蘇軾、黃庭堅齊名的評論家，並以對五代宋初江南畫家董源、巨然一派「平淡天真」風格之「再發現」，為後世畫史所重。[25] 他所提倡的董巨之平淡天真，其實也是一種與瀟湘山水同調，充分發揮「雲霧顯晦」形式特色的「天真」意象。傳世中巨然所作之《層巖叢樹》（圖3.9），很可能是米芾當時會特加推重的山水作品。這件立軸雖然無法立即斷定為巨然真跡，但近年在其上發現了一方北宋晚期的「尚書省印」，[26] 可以推知它在米芾之時已為人視為巨然之作而存在，如說米芾本人亦曾親見，也不奇怪。無論如何，此作物象幾乎全部籠罩於霧氣之中，並因此而模糊了遠近之感，且其山、石與林木皆為造型單純，不作任何奇矯之勢的作法，都讓觀者得到一種與《早春圖》那樣極為講究物象造型、空間距離的山水完全不同的印象。如果再考慮《早春圖》中富含意義的人事點景安排，《層巖叢樹》則又因其除了一條小徑之外毫無相類的人物配置，顯得極為特別。米芾或許即由這些形象與畫意上的觀察，得到此風格之得以歸納為與《早春圖》那種帝國寓意完全相反的「平淡天真」的道理。

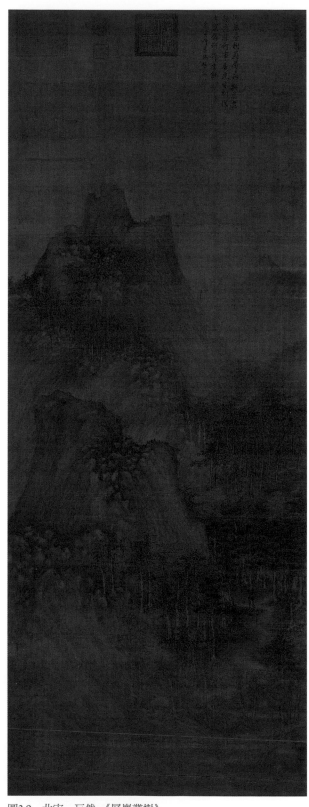

圖3.9　北宋　巨然　《層巖叢樹》
　　　　軸　絹本墨畫　144.1×55.4公分
　　　　臺北　國立故宮博物院

　　有了米芾的宣揚，再配合瀟湘意象的流行氛圍，「平淡天真」的董巨山水畫在北宋後期便登上了「唐無此品」，「近世神品，格高無與比也」的歷史新典範之高位。而在此同時，許多傳為董、巨的作品也在公私收藏中「出現」而被著錄、談論，其「盛況」與熱情，也不難想像。現存北京故宮博物院的傳董源《瀟湘圖卷》（圖3.10）可能就是如此「出現」的一個例子。這件橫幅山水的前景為一點綴了左右坡渚的空曠江面。因為右邊岸上可見數個正在目送一艘上有紅衣官員在內的舟船離去，似乎在敘述著某個故事，曾有學者提議這便是元初趙孟頫見過的董源《河伯娶婦圖卷》。27 不過，由於這些人物形象極小，很難辨識其所進行的活動，這個推測實在不易得到證實。但如果觀者一併看到對岸江邊的圍漁活動，它也可解讀為單純的送行、渡江，而與漁事共同組成一個平和樂利的江景，而如此以遠觀方式對美好江景人事作細小形象的呈現，實與王希孟《千里江山圖卷》頗為接近。它與《千里江山圖卷》最大的不同在於它的主景山體與樹木完全籠罩在煙嵐之中，不著意於群山的複雜結構及空間轉換，而代之以在光線與煙霧互相作用之下的「山骨隱顯，林梢出沒」之如幻效果。那也正是米芾對其家藏董源《霧景》

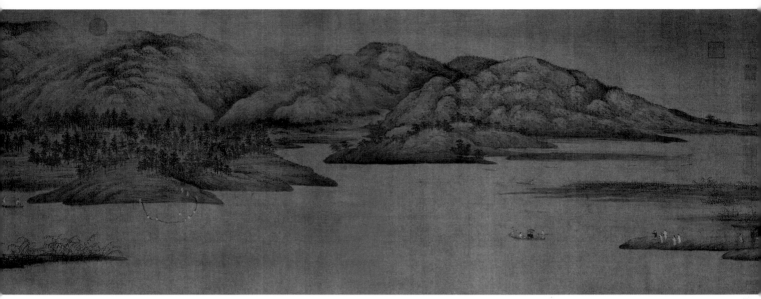

圖3.10　五代　（傳）董源　《瀟湘圖卷》　卷　絹本淺設色　50×141公分　北京　故宮博物院

橫披全幅上所現風格的總結。[28] 我們固然不能武斷地推測米芾家的《霧景》就是此《瀟湘圖卷》橫卷，但卻可以合理地推論米芾所推崇的董源山水，就是如《瀟湘圖卷》所現的煙霧迷濛風格，而非《溪岸圖》（見圖2.3，The Metropolitan Museum of Art, New York藏）的那種「使人觀而壯之」的山水。而此種董源的「霧景」山水所為米芾強調的空濛特質，亦正是當時新流行的瀟湘山水的主調。如此看來，這個董源歷史典範新高位的提出，與瀟湘山水之流行，兩者間確有著相輔相成的關係。北京故宮所藏的這幅傳董源橫卷，事實上便被標為「瀟湘」，這雖不能確認是否為原題，但顯然不是沒有根據的。

四、米家山水的登場

以瀟湘意象為依歸的江湖山水也激發了後世所謂「米家山水」的登場。這是由米芾本人首創，而在其子米友仁作品中定型的「雲山」主題的山水類型。雖被稱作「雲山」，但實與瀟湘意象密切相關，甚至可視為其一種極端的發展結果。以米芾那種特立獨行，喜於標新立異的性格來看，此種雲山風格的構思與擬製，正是與其提倡董巨之平淡天真的立論如出一轍，都是針對郭熙所代表的巨觀帝國山水的刻意對立。米芾自己的山水作品如何表現，今日已無可靠畫跡可徵，但米友仁的可信畫跡仍多有傳世，足以讓人據之追索這個米家山水風格之所以然。如其在一一三五年所作的《瀟湘圖卷》（圖3.11），基本上也是意在瀟湘，但較趙令穰、王洪等人更進一步地將重點全置於雲霧之上。全卷雖是山水，但山、樹等舊有母題卻退居邊緣角色，幾乎只是為了框圍、賦予缺

圖3.11　南宋　米友仁　《瀟湘圖卷》局部　1135年　卷　紙本水墨　28.7×295.5公分　上海博物館

乏固定形體的雲霧煙嵐的形象而存在。整個橫幅畫面中間，從頭到尾，全是雲霧，或者說，全是幾乎未施筆墨的空白。米友仁在本卷之自題云：「夜雨欲霽，曉煙既泮，則其狀類此。余蓋戲為瀟湘寫千變萬化不可名神奇之趣。」對他而言，造化的神奇之趣全在此無形體的雲霧之千變萬化，像《早春圖》那種追求實體山、石、樹木形象之複雜差異的努力，便顯得庸俗不堪。他在畫上僅餘的一些山、樹描繪因此也都十分簡單，退回到近乎原始的三角狀山形及點狀的樹叢交待而已，似乎故意地違反著繪畫的「專業」要求。他的這種刻意簡拙的「描繪」，即使與董源《瀟湘圖卷》中的物象相較，也顯得更加極端，但卻在「空白／雲霧」的變化上特加著力，意欲在「平淡之極致」與「不可名神奇之趣」的吊詭中創立他們米家的風格。

　　由《瀟湘圖卷》所代表的米家山水之出現，必須在董巨典範之再發現與瀟湘意象之流行這雙重基礎上予以瞭解。它的畫意仍與「江湖之思」有密切的關係。上海博物館的這卷米友仁山水附有多達二十七則的宋人題跋，提供了豐富的觀者回應資料。其中一則提及此畫乃為某位名為左達功之人而作：「達功下第後，便有放浪山水意，米元暉作招隱之圖」。雖為科場失利的左達功提供另種生命的願景，但那顯然並未排斥官場中其他士大夫的參預。另位官員洪適在一一四七年的題跋便提示了一個有代表性的反應：

> 予贊治丹丘，雖環郭皆山，可以柱煩，而霞城雲嶼，亦得駕言窮覽，然塵纓之所羈束，終不能瑩心而醒目。米西清所作瀟湘圖，曲盡林阜煙波之勝，遐想鷗鳥之樂，良不可及。[29]

洪適在跋中所謂「遐想鷗鳥之樂」，可說道出了大部分士大夫觀眾對米友仁山水畫作的共

鳴。即使每一個人的仕宦經歷各有不同，而且也不一定有親見瀟湘楚地景觀的機會，但藉由米友仁「曲盡林阜煙波之勝」的山水，卻都能從回憶（或想像）中喚起他們自己曾經擁有過的，自由無拘如鷗鳥的生命經驗，獲得每一個人自己心中的「瀟湘」。從這個角度來看，米友仁的山水畫雖由瀟湘意象出發，但以其雲霧變化賦予了這個意象更大的自由，也因而擴大了士大夫觀眾追求「自我瀟湘」的可能性。為了應和他的觀眾的熱烈反應，米友仁製作了更多的雲山圖，其中許多皆冠以「瀟湘」的標題。

五、蘇軾的崇拜者

　　米家山水的創始者米芾約與北宋後期最受推崇之文臣領袖蘇軾同時，兩人亦有深厚的交誼，但卻不能以「蘇門」視之，主要是因為米芾個性孤傲，特立獨行，在藝術見解上更是不肯附合他人，不僅對神宗以來宮廷中主流的郭熙一系如此，對前輩蘇軾亦然。[30]在米芾《畫史》中，除了對蘇軾墨竹畫作了正面的記載外，其他各種有關繪畫之看法，基本上未提。其實蘇軾常對當代山水畫發表意見、書寫題詩，除上文提及之郭熙作品外，另外對王詵《烟江疊嶂圖》一作也兩次題詩，向來為治史者所重視。米芾本人亦與王詵有來往，《畫史》中數度談到王詵的書畫收藏，但語氣都屬負面，只有一條記及他的青綠山水，卻指其實出李成水墨平遠，似乎亦無好評，甚至有點譏諷王氏之狡猾，正如其收藏行為一般。王詵雖為皇室貴戚（神宗妹婿），然愛好風雅，其實與蘇軾頗為親近，關係似更勝於米芾。王詵亦因此關係而被捲入蘇軾的烏臺詩案中，被貶至湖北漢江地區三年，到元祐年間（1086–1094）才同蘇軾一起得到赦免，重返京城。他的《烟江疊嶂圖》（圖3.12）大約是在一〇八八年為王鞏（定國）所作，定國亦為蘇案所牽連的難友，被遠遠地貶謫至廣西的賓州（屬今日壯族自治區）。蘇軾的第一首題詩作於該年十二月，即是在王鞏京中的清虛堂裡觀賞王詵畫作後所為。王詵隨後也次韻其詩，蘇軾讀後又賦詩相贈，王詵則再次用同韻賦詩答謝，成為作者與觀者間互動的難得系列組詩。

　　由於王詵、王鞏與蘇軾三人皆因烏臺詩案遭貶，他們在被赦返京後的這一系列詩、畫活動想當然地與其共有的謫居經驗關係密切。班宗華（Richard Barnhart）曾以「貶謫山水」稱之，確有見地。[31]如此解讀除了參照蘇、王等人當時政治經歷外，還有畫後題詩的文辭作印證，都指向他們三人被流放的山水經驗，並由此說明山水畫中第一段中佔據大半空白的江面，這不可否認的正是《烟江疊嶂圖》畫面上最為突出的特點。另有論者則進一步指出該手卷前段「烟江」與後段「疊嶂」之間，似形成一種迷霧和晴朗景物的對比，可能意謂著來自杜甫〈秋日夔府詠懷〉詩中對於政局期待的醒悟前後之狀態，其中亦隱含著他們對時政的暗諷之意。[32]蘇軾的跋詩確實使用了杜甫夔州詩的韻腳，而且，詩中「但見兩崖蒼蒼暗絕谷，中有百道飛來泉」一聯，又與王詵畫中左段景物具體

圖3.12　北宋　王詵　《烟江疊嶂圖》　約1088年　卷　絹本設色　45.6×166公分　上海博物館

對應，視之為蘇軾以擬仿杜詩而作的觀後感，應該可稱恰當，否則王詵也不會在其後連續依前韻而予以唱和。那麼，可謂為王詵知音的蘇軾在他第一首題詩中所表現的情感反應，必定在一定程度上呼應著王詵為王鞏創作此卷時的原有意圖，並供我們在千年之後推敲王詵畫意作為依據。蘇軾觀後詩的前十二句，正如畫中物象所現，呈現隔江烟雲中望見的遠方有蒼谷、飛泉、行人、漁舟的清妍山景，那正是詩中所云：「不知人間何處有此境，徑欲往買二頃田」的那種地方。他甚至將之比為桃花源，並由之提出「桃花流水在人世，武陵豈必皆神仙」的出名議論。換言之，這個清妍絕美的山村，就是他們的人世桃源，是他們這些貶謫流人心中的理想歸宿。當他們被赦回京，心裡或許多少還留存著某些對現實政治的怨懟，但流離過程中對人世桃源的追尋，卻成為他們之間共有的追憶。隔著寬闊江面遙之相望的「烟江」與「疊嶂」遂在此成為如此追憶的視覺化圖象。在此追憶之中，他們三人之間更因為相同的命運，而緊密的綁在一起。

　　現存的蘇軾觀後跋詩以及接在另本水墨《烟江疊嶂圖》（亦藏上海博物館）後的王詵唱和詩與蘇軾再題詩，據徐邦達的鑑定，皆非原蹟。[33] 當時很可能即出現了多本傳抄的現象，而被後人裝配在山水畫的後方。不論是哪一個本子，其實都意謂著後人對《烟江疊嶂圖》中三位主角人物的追憶。

　　蘇軾後來又被流放到海南島的儋州，經六年之後才得到赦免，然在歸京途中卒於江蘇的常州，時為一一○一年。蘇軾的逝世，使得他的桃源追尋成為一場未得實現的夢，只能留供崇拜者追憶。從這個角度說，他們所追憶的不僅是東坡這個人，還追憶著他的文學作品，和作品中所承載的「夢」。一一二三年左右喬仲常所繪《後赤壁賦圖》就是如此追憶的產物。

蘇軾遊赤壁兩次以上，皆在他被貶至湖北黃州之時，雖身處此困頓之際，創作卻極可觀，先後有前、後兩篇〈赤壁賦〉（1082年），固是蘇軾文學中的名作，另稱天下第一東坡行書的《黃州寒食帖》（臺北，國立故宮博物院藏）也係此時詩作的書寫。前後〈赤壁賦〉的舞臺可稱之為黃州赤壁，這是歷來認為是《三國志》中所記周瑜和諸葛亮聯軍擊敗曹操水軍，遂形成天下三分之勢的重要古戰場的可能地點之一。不論蘇軾究竟是錯認，或是有意藉由虛構將黃州赤壁與赤壁之戰疊合為創作緣起意象，前、後二賦都起自赤壁之戰，而抒發其個人感懷，可謂為典型的「懷古」之作。

「懷古」早為中國文化史中不斷出現的主題，盛唐之後，名篇甚多，赤壁之戰亦入詩家注目，杜牧之〈赤壁〉七律便傳誦人口。該詩自古戰場拾獲殘戟始，最後歸結到「東風不與周郎便，銅雀春深鎖二喬」，將改變歷史的戰役訴諸東風的偶然。蘇軾的赤壁懷古亦基本上試圖超越歷史的必然，而賦予生命新的認識。人世間再怎麼轟轟烈烈的歷史興亡，在與時間的永恆對照之下，都只是過眼烟雲；而人生之短暫渺小，只有破除對物之得失，方得與清風、明月一起成為「取之無盡，用之不竭」的「無盡藏」。這大致符合懷古傳統的表述模式，但又有其獨到之處。相較之下，蘇軾的赤壁懷古，將他自己更深刻地投入到歷史記憶之中，不僅在回憶中想像曹操、周瑜等千古風流人物，亦將身處貶謫之中，早生華髮，一事無成的自己與他們對話，遂而引出「人生如夢」的個人抒情。這實已超出一般對赤壁的歷史評論範圍之外，成為蘇軾本人心境的借題發揮。如此的「借用」赤壁之歷史記憶即是他將〈後赤壁賦〉完全轉而描寫自己第二次赤壁之遊本身，反而將赤壁之戰的任何追憶放在一邊的道理。我們也可以說，〈後赤壁賦〉中的個人性甚至更勝前賦，東坡本人的抒情即使不盡壓制赤壁的歷史記憶，也與之等同起來，成為赤壁記憶中的部分，可供後人追憶。事實上，「東坡赤壁」的歷史記憶在後世甚至有「取代」「周郎赤壁」的趨勢；論者在蘇軾研究史中指出，後來數以千計歌詠赤壁的詩詞中，「絕大多數都是在歌頌東坡赤壁」。[34]

《後赤壁賦圖》即是現存史上最早對東坡赤壁的追憶。從表面上看，它是〈後赤壁賦〉文本的分段圖繪，屬於淵源久遠的「詩圖」傳統的一部分，也有十二世紀針對古典詩賦作圖之流行的新意。蘇軾友人之一的李公麟便是其中的要角，而今日傳世的數卷傳顧愷之所作的《洛神賦圖》，亦實際上作於這個時代。現存此卷《後赤壁賦圖》（圖

圖3.13　北宋　喬仲常　《後赤壁賦圖》　約1123年　卷　紙本水墨　29.5×560.4公分
堪薩斯　納爾遜美術館（The Nelson-Atkins Museum of Art, Kansas City）

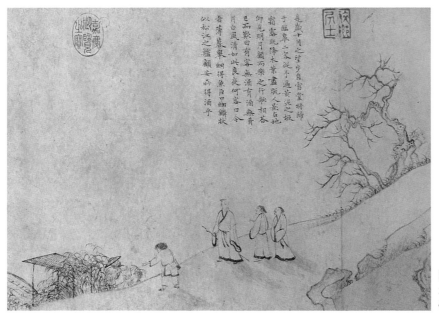

圖3.14
北宋　喬仲常
《後赤壁賦圖》局部

3.13）的作者喬仲常就傳說是李公麟的外甥，並繼承了他的藝術風格，這點約略可從卷
中的水墨用筆和一些與李氏《山莊圖卷》（臺北，國立故宮博物院藏）中相關物象的近
似，得到認可。此卷圖繪與李公麟的密切關係，亦見之於它對原賦作者旨意的貼切詮釋
之上。不論是首段（圖3.14）以畫出人影來呼應賦文「木葉盡脫，人影在地」的文字，或

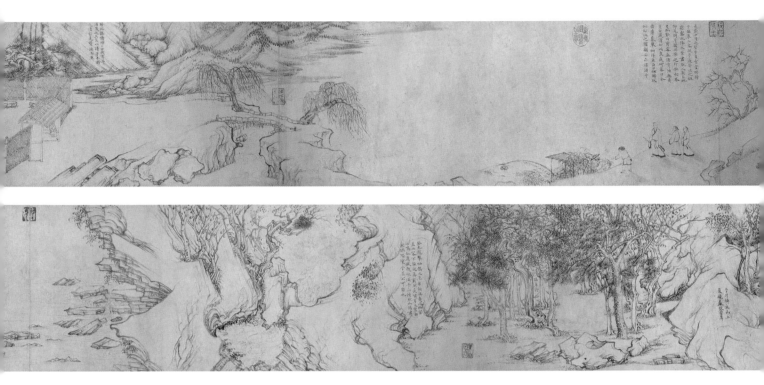

圖3.15
北宋　喬仲常
《後赤壁賦圖》局部

是第二段（圖3.15）特別畫出他本所無的蘇子夫人形象，以傳達作者對夫人深有默契的感
謝，都讓觀者感到繪圖者對東坡辭意的過人掌握。尤其是末段（圖3.16）畫蘇子夢二道
士後，「予亦驚寤，開戶視之，不見其處」，主角面對著非手卷正常開展的左方，反而向
著右方整個赤壁夜遊的段段歷程，似乎正在質疑：不僅他與道士在家中的對談，其實只

是夢中幻境,剛才經歷的赤壁夜遊,根本也不過是虛幻的一場夢遊罷了。這真是東坡在〈赤壁懷古‧念奴嬌〉一詞中所言「人生如夢」的意旨所在,而圖卷末段之設計正展現了喬仲常在此畫意處理上的獨到匠心。[35]

喬仲常畫卷中第五、六兩段(圖3.17)則刻意地以山水畫的呈現技巧,表達了賦文中

圖3.16
北宋　喬仲常
《後赤壁賦圖》局部

圖3.17　北宋　喬仲常　《後赤壁賦圖》局部

東坡對赤壁追憶的特殊見解，此即一種將個人抒情融入歷史記憶，解除追憶者與其對象間主客區別關係的轉化性詮釋。圖卷上第五、六段繪圖對應的雖是賦文中描寫蘇子一人獨自登上赤壁之頂的過程，但與其他段落不同，完全不見東坡形象出現，只有在此途中「踞虎豹，登虬龍」的奇矯樹石，以及由峰頂俯視而得的「攀栖鶻之危巢，俯馮夷之幽宮」，後二者間高低落差的極致對比，尤可稱畫史上的創舉，相當有效地突破手卷本身高度的限制，使東坡似乎躍出畫外，直視四望所見，並傳達他在絕頂處所感「凜乎其不可留也」的險峻，那也是喬仲常選擇讓觀者與作者共感的激情變化。在此處理下，畫卷的觀者也就好像是蘇子本人，跟著他的目光，看到鶻鷹的危巢和底下深淵中的流水，接著體驗到東坡於絕頂上「劃然長嘯，草木震動，山鳴谷應，風起水湧」的激昂，乃至突然轉成「悄然而悲，肅然而恐」的悲愴低潮。蘇軾在絕頂為何有此強烈的情緒變化？而不像一般登山者萌生的征服滿足感？他自己未有說明。但論者普遍以為這與他個人的貶謫有關，那大概是彼刻東坡孤獨感的最佳說明。當然，東坡的孤獨也可以獨立崖頂的圖象描繪之，如南宋初趙伯驌所為那般（圖3.18，此為明代文徵明仿本，1548年）；然而，相較之下，喬仲常之刻意取消東坡形象，並進而使之與觀者視點「合而為一」，不僅帶動觀者進入蘇子赤壁追憶之抒情轉化，更利於讓觀者參預其中，成為這一連串追憶的部分。

　　這個圖卷的第一群觀眾，若以蘇軾來說，都非外人。現存第一個題跋出自趙令畤（字德麟，1064–1134），書於一一二三年，時距東坡去世只不過二十多年。[36] 趙令畤出身趙宋宗室，頗有文采，是兩宋之際的知名詞家，年輕時在潁州任職時，即與東坡親

圖3.18　明　文徵明　《倣趙伯驌後赤壁圖》局部　1548年　卷　絹本設色　31.5×541.6公分
臺北　國立故宮博物院

交，深受賞識。東坡以為甘肅仇池即為當世桃花源，據說就是趙令時提供的資訊。他所傳世筆記《侯鯖錄》八卷，記載了許多有關蘇軾的故事，可說是對東坡的第一手接觸，亦令人想見他對東坡的崇拜。如此崇拜之強烈還可由令時書跡之近似東坡得之，在傳世作品中懷素名跡《自敘帖》（777年，臺北，國立故宮博物院藏）上的趙跋即具清楚的東坡風格，幾乎有東坡復生的效果。他們之間的深厚交情並未受烏臺詩案黨禍的影響，令時雖因此被廢十年，但此同患難經驗只是更深化了他與東坡的關係。在一一二三年的跋中，令時就清楚地表現了對東坡的強烈思念。他借用了杜甫〈殿中楊監見示張旭草書圖〉詩中之句：「及茲煩見示，滿目一悽惻。悲風生微綃，萬里起古色」，來敘說著一個與杜甫相同情境下的，立即而不可壓抑的情緒反應。而在他「滿目一悽惻」的當下，正如杜甫見張旭草書而思亡友，作品變成張旭的化身，《後赤壁賦圖》也被視為等同於賦文作者的東坡，而「觀」此圖卷就讓令時本人「一如自黃泥坂遊赤壁之下」，彷彿可以聽到東坡吟誦著那篇膾炙人口的賦文。換句話說，趙令時藉由「觀覽」喬仲常的圖繪，不僅「臥遊」了赤壁，更重要的是他亦進入了蘇軾的赤壁追憶，並在其中「悽惻」地回憶已逝的東坡。

　　在喬仲常畫卷中接紙處鈐印多方的梁師成應該也是當時的觀眾之一，並為吾人所知此卷的第一位收藏者，有學者甚至提議他就是此作的直接委製人。如果考慮梁師成這位深受徽宗寵幸的宦官，其實也是東坡的崇拜者，除了自認是其「出子」外，亦曾向皇帝進言開

放對東坡作品的禁令，並支助東坡幼子蘇過，由他出面請喬仲常作圖繪，也不能說不可能。[37] 無論梁師成是否扮演著這件喬仲常圖繪製作的關鍵角色，他與趙令時所共同組成的東坡崇拜者群體，應是此圖卷的第一群觀眾無誤，而其對東坡赤壁的追憶與參預，不但在吾人細讀之下，呼之欲出，還進一步定義了該卷在當時脈絡中的「紀念性」。[38] 此卷在北宋亡後的履歷不明，不過，很可能尚留在金人統治下的北方，受到仰慕坡仙的金代士人的觀賞和追憶。本卷緊接著趙令時之第二跋中所謂：「老泉山人書赤壁，夢江山景趣，一如遊往，何其真哉」，便須依之理解，與令時者同在觀看圖繪中參預東坡赤壁的追憶。題跋書寫者款題：「武安道東齋聖可」，無法確認是何人，然由元初出身山東東平學人系統之王惲文集中，見有〈挽武安道〉一詩，或可推測其亦屬元初承金緒之北方士人社群的一員。果係如此，武安道的東坡追憶，還可視為係一二〇〇年左右金代士人圍繞著武元直《赤壁圖》（見圖5.5，臺北，國立故宮博物院藏）所進行的懷蘇雅集之延續。[39]

　　就十二世紀初的士人社群而言，東坡的崇拜者實在不能算是其中主流。在當時的政治文化氛圍中，他們還需要小心翼翼地避免再被捲入新舊黨爭的漩渦之中。或許也因為如此，他們之間更需要強化社群的凝聚力。類似《後赤壁賦圖》的山水畫，雖然在數量和接受度上無法與米芾所推動之江湖山水相提並論，但它們既如此親密地貼合著特定社群的心理需求，其歷史意義亦應於此予以肯定。

宮苑山水與南渡皇室觀眾

一、南宋宮苑文化中的詩情

　　貴遊士夫的江湖之思，從現實面來說，都是不能實現的夢想。這在南宋時期充滿政爭的詭譎氛圍中只有變得更為強烈。然而，與此相對地，以杭州為都城的南宋朝廷也同時發展著前所未有的繁華文化，在高宗時期（1127–1162在位）與北方金朝議定和約後的安定局勢，顯然為此後的繁榮提供了關鍵的基礎。這個繁華，除了物質上的，也有精神面的表現，其中尤以發展出一種高度講究情趣之生活文化，最為吸引後人注意。這種生活文化固然也有奢侈浪蕩的一面，但特別強調隨著自然季節變遷而進行的一系列高雅的燕遊活動，在其中追求一種超越俗事，得以重新品味自然，而與自然相遇相合的生活情調。寧宗時期（1194–1224在位）的名宦張鎡在一二○一年所寫的〈張約齋賞心樂事〉可說是為此種生活文化提供了一個最具體的節目表。他在文中順著十二個月分的次序，表列了各種可以進行的「賞心樂事」，其數量少者九項（七月、九月、十月、十一月），多者則達十七項（三月），平均不到三日就有一個活動，這不能不讓人對其頻繁感到驚訝。在這些節目中，有的與節慶風俗有關，但更多的是挑選合適地點進行對自然物的觀賞，其中又以賞花為最大宗。即以節目最多的三月季春而言，所賞花就有包括月季、海棠、牡丹、山茶等十四種，而且地點還不盡相同，如果這十七項活動都要分日各自執行的話，其「緊湊」之程度，亦可想像。不過，張氏似乎對此種高雅的生活節奏頗有「決心」。他自言將這些節目列下，乃為「以備遺忘」，「非有故，當力行之」。[1] 這可說是極有代表性地展現了當時上層階級人士對此種生活文化在現實中的努力追求。

　　〈張約齋賞心樂事〉所記的高雅生活文化並非只由士大夫所獨享，其形塑甚至必須歸功於當時位在杭州鳳凰山下的南宋宮廷。根據熟悉宮廷掌故之宋末元初學者周密在其《武林舊事》中的報導，高宗皇帝在禪位之後，便常在吳皇后、孝宗（1162–1189在

位）帝后等家人之陪同下，配合自然節序在宮中後殿及散處西湖周邊之各所御園中進行遊園、賞花等活動，為時人引為美談。後來這種遊賞活動一直保留下來，成為皇室生活中重要的組成部分。[2] 而在這些活動中，除了有各種音樂、戲劇、舞蹈等表演配合外，宮廷畫家也參預其中，或描繪園苑中之動植生態，或記錄活動中的高潮場景，或為帝后等人遊賞之餘的賦詩作詞提供配圖，有時還負責準備將之作為賞賜其他參加人員的禮物。這些工作本為歷代宮廷畫師業務中的常態，似不足為怪。張彥遠《歷代名畫記》中所記：「〔唐〕太宗（626–649在位）與侍臣泛遊春苑，池中有奇鳥，隨波容與，上愛玩不已，召侍從之臣歌詠之，急召〔閻〕立本寫貌」，[3] 便是其中一個最知名的例子。但是，在南宋宮廷中遊賞活動之頻繁，配合著杭州西湖景致之特殊優渥條件，卻創造出前所未有的，對此種宮廷繪畫的高度需求。它的結果不僅是數量上的驚人，適合作為賞賜的扇面、冊頁尤多，而且促生了一群以呈現宮苑景觀為主的山水畫，特別引人注意。庭園之進入山水畫的領域中雖然可溯自唐代王維之《輞川圖》與盧鴻之《草堂十志圖》（見圖1.12，臺北，國立故宮博物院藏）的源頭，而且北宋之時也有李公麟《龍眠山莊圖》之中興，[4] 似乎並無所創舉。但是，較早的庭園係被視為「縮小版」之自然，並以此身分加入山水畫中，而作為大山水中的景點而存在。十二世紀後期至十三世紀中期這段時間內所出現的宮苑山水卻大為不同。不但宮苑角落可以成為畫面主角，甚至不諱殿閣之存在，有時連山與水等固有山水畫的母題也被推至邊緣的位置。更重要的是：這些南宋的宮苑山水皆與皇室在宮苑中的燕遊有關，自然中的山水樹石固仍存在，但燕遊本身才是真正的主題。

二、宮中遊賞與宮苑山水畫

南宋宮廷所製之宮苑山水雖不能說涵蓋了所有此期山水畫的成就，但確為山水畫中最突出的品類。幾乎所有重要的宮廷畫家都參預了這個工作，其中又以寧宗、理宗（1224–1264在位）二朝時期最為集中，諸如馬遠、李嵩等畫院待詔都留下了一些名作。他們的這種山水，如果放在當時宮廷的脈絡中來解讀，便可看到二者間密不可分的關係。依據近年學者的研究，我們甚至可以具體地指認這種山水所描繪的地點。例如馬遠的《山徑春行》（圖4.1）一作，由其對柳樹的描寫及對由樹梢飛去黃鶯的點明，便可推知出自「柳浪聞鶯」一景，其實際地點係在當時清波門外，常受皇室臨幸的御園「聚景園」內之「柳浪橋」附近。[5] 不過，馬遠也不只是對景寫生而已，全畫的重點實以中央的高士為主，但藉之將觀者視線移至身旁似在風中搖動的野花，以及上方具彈性質感的弧形垂柳長枝之上。在呈現了園中如此細緻的雅韻後，似受驚擾而飛離的兩隻黃鶯之添加，則又為之增添另一層次的情思，點出對避去任何人事干擾之幽境的想望。這便是在

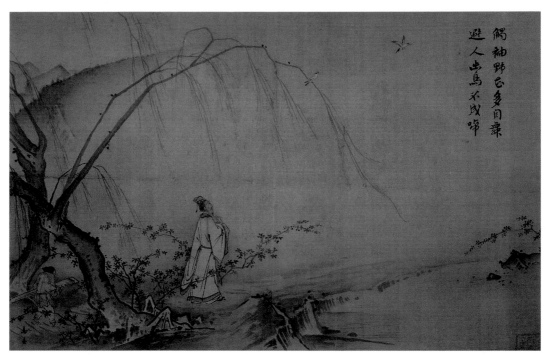

圖4.1　南宋　馬遠　《山徑春行》　冊　絹本淺設色　27.4×43.1公分　臺北　國立故宮博物院

畫面右上角詩聯「觸袖野花多自舞，避人幽鳥不成啼」的表現意涵所在。詩聯的題者過去一向認為是寧宗皇帝本人，果真如此的話，馬遠的描繪應是針對這個詩題而提供的圖象詮釋，其目標也是在勾勒皇室遊苑之際所追求的，超越園內物景之外的心靈層次。

以此角度來看李嵩的名作《月夜看潮圖》（圖4.2），也可得到新的理解。錢塘觀潮本為杭州入秋後的絕景盛事，自農曆八月十一日起，便有大潮可觀，至十八日達於高潮，是日城中士庶眾集於候潮門浙江亭一帶，觀賞壯觀之大潮，除有水軍列陣表演之外，亦有市井弄水人執旗泅水上，作弄潮之戲，各逞其能，甚至不顧生命危險，競相賣弄其技。官府雖顧及人員安危，試圖禁止這些非官方活動，卻終不能遏止。八月錢塘觀潮活動之奇絕偉觀，也吸引了皇室的興趣。《武林舊事》中即記載了一一八三年孝宗陪同高宗帝后親臨浙江亭觀潮，與士庶同樂的盛事。[6] 大約自此之後，八月中秋左右數日之觀錢塘大潮便被列入到皇室的行事曆中，年年都予進行。不過，從記錄上看，類似一一八三年帝后臨幸的大規模活動似未再舉辦，而改在宮內觀賞，後殿內的「天開圖畫臺」因可「高臺下瞰，如在指掌」，成為宮內例行觀潮的定點。[7] 李嵩《月夜看潮圖》中殿閣間的高臺即此「天開圖畫臺」。畫中與此壯麗的宮殿建築相對的便是由海門而來，逐漸逼近的江潮。值得注意的是：李嵩此圖卻非意在突顯「際天而來，大聲如雷霆，震撼激射，吞天沃日」的雄豪大潮，也無心去記載「江干上下十餘里間，珠翠羅綺溢目，車馬塞途，飲食百物皆倍穹常時，而就賃看幕，雖席地不容閒也」的熱鬧景象。他反將全景置於一

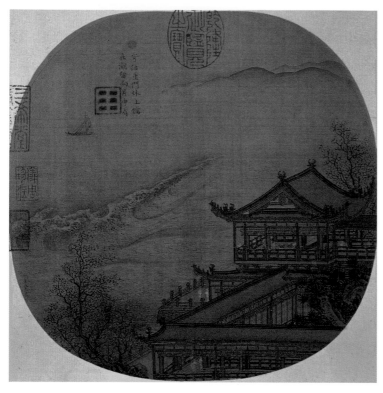

圖4.2
南宋　李嵩《月夜看潮圖》
冊　絹本設色　22.3×22公分
臺北　國立故宮博物院

抹斜陽的傍晚時分，明月已上，所有活動已近結束之際。臺上樓中只留下寥寥數人，似乎還捨不得離去。或許，他們正是想要效法蘇軾在中秋夜觀夜潮的雅事，以一種完全不同於世俗的靜謐方式，來品味這個自然的節慶。畫中左上角所題詩聯即蘇軾〈詠中秋觀夜潮詩〉的末二句：「寄語重門休上鑰，夜潮留向月中看。」[8] 它所歌詠的意境，原非為宮中生活而發，卻與李嵩所畫隔著時空有所應和。在「天開圖畫臺」的宮中例行觀潮活動中，李嵩把他的皇家觀眾從喧嘩中帶開，進入蘇軾的另一種風流境界。由李嵩此作之表現，頗能令人想見南宋宮中那種既與民庶同步，又別有講究的觀遊格調。

　　宮中的遊賞除了擇地而行外，對自然的時序更是極為重視。而正如〈張約齋賞心樂事〉的節目單中所示的，隨著時序而變化的花季自然成為宮中遊賞的重心。南宋宮廷院畫家因此也配合著繪製了許多如此的宮苑山水。馬遠之子馬麟所作的《芳春雨霽》（圖4.3）便是其中佳例。此畫表面看來似是野外煙氣迷漫之水邊樹林一角，數隻水鳥在雨後的溪水中悠遊其間。但是細看之下，主角卻是岸上五棵各具姿態的杏花樹，它們枝上的紅杏正淡淡地透過雨後濕潤的空氣，向觀者展現它們優雅的顏色。這不是什麼野外小景，而實是宮中一處「芳春堂」外景致，那裡也是《武林舊事》中〈賞花〉一節所記二月賞杏花的處所。[9] 馬麟畫中左上角「芳春雨霽」的題名，實際上也是據之而來。看來此畫正如《月夜看潮圖》一樣，是皇室在「芳春堂」進行賞杏花活動下的產物。它的主人雖未出現於畫中，但可能是題寫標題後鈐上「坤」字印的寧宗皇后楊氏。寧宗自己或許

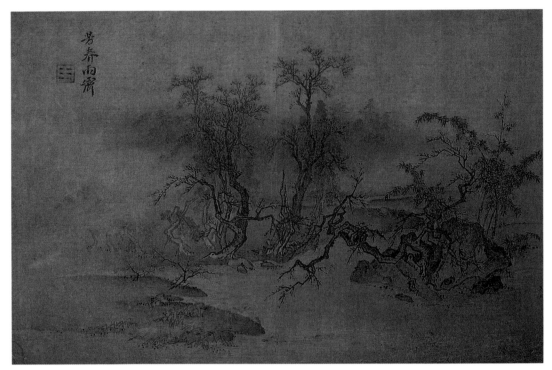

圖4.3　南宋　馬麟　《芳春雨霽》　冊　絹本淺設色　27.6×42.9公分　臺北　國立故宮博物院

亦陪伴在側也說不定，他曾有一首〈浣溪沙〉便是「看杏花」之作：

> 花似醺容上玉肌，方論時事卻嬪妃，芳陰人醉漏聲遲，珠箔半鉤風乍暖，
> 雕梁新語燕初飛，斜陽猶送水精卮。[10]

這是寧宗皇帝少數倖存的詩詞之一，雖沒什麼聖王氣象，但令人得窺其在初春夕陽下遊苑賞杏的心情轉換，頗足珍惜。馬麟所繪「芳春堂」前賞杏之景，情境或許多少與此相近，只不過特將全景置於雨霽後的煙嵐清潤中，更添一層柔麗。

　　馬麟另作《秉燭夜遊》（圖4.4）則是畫宮中三月在「照妝亭」賞海棠之事。「照妝亭」亦在後殿之中，其名取自蘇軾〈海棠〉詩的末句，其全詩作：

> 東風嫋嫋泛崇光，香霧空濛月轉廊；只恐夜深花睡去，故燒高燭照紅妝。[11]

馬麟此作中為長廊所連，具六角形屋頂的建築即為此「照妝亭」。宮廷不僅在建築命名上取用自蘇軾的詩句，連賞海棠的舉動亦在追仿詩中的情景。畫中亭外特置兩列高燭，旁則作數株丈餘的海棠，其上半紅半白的嬌豔花朵，在柔和的月色、燭光及迷濛的夜氣中，含蓄地半隱半現。亭中主人，或許即為理宗皇帝本人；[12] 他所在觀賞的顯然不止是

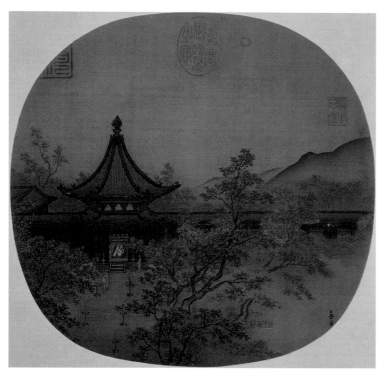

圖4.4
南宋　馬麟　《秉燭夜遊》
冊　絹本設色　24.8×25.2公分
臺北　國立故宮博物院

盛開的海棠而已，亦包含著對蘇詩「只恐夜深花睡去，故燒高燭照紅妝」意境的品味。
如此，南宋內廷園苑中的賞海棠活動已與蘇軾的〈海棠〉詩合而為一。馬麟的畫作因此
亦是此賞花實況與其情思內涵的融合表達，一方面呼應著賞花者對蘇詩中不捨美景逝去
的共鳴，另方面則以畫面將時間停格，為將要消逝的賞花情境留下永恆的影像。作為它
觀者的皇室成員，在面對《秉燭夜遊》之際，除了可以持續他們與海棠景、蘇軾詩的互
動之外，必定也對他們能超越時光流逝的限制，藉此圖作，表達某種程度的滿足。

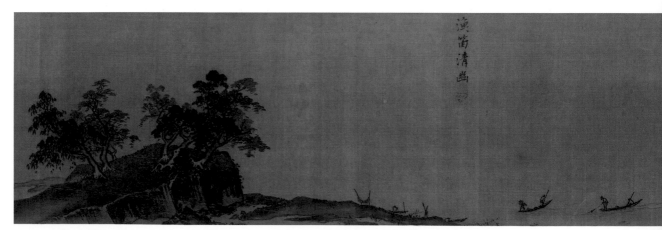

圖4.5　南宋　夏珪　《山水十二景》之「煙村歸渡」、「漁笛清幽」局部　卷　絹本水墨　28×230.8公分
　　　堪薩斯　納爾遜美術館（The Nelson-Atkins Museum of Art, Kansas City）

三、宮廷中的詩意山水

　　南宋皇室的遊苑雖常援引蘇軾的詩歌為其典範，但只取其對杭州自然美景的賞音，以及因珍賞至極而生的不捨其逝去之感慨，對於蘇軾文學中另外一種對山水所興起的人世無常之悲愴感，則似乎興趣不高。這個傾向可以清晰地顯示南宋內廷文化與蘇軾所代表之北宋士夫文化的根本分別。而其之所以如此，當然是因為他們的身分與生命經驗的差異所致。對於這些皇室成員而言，士夫為其身心之不得自由解放的感懷，實在不易理解，也無意有所共鳴。在此不同的情境中，類似瀟湘山水的那種江湖之思的表達，便鮮在南宋之宮廷繪畫中出現，即使偶有延借，也別出新的畫意。約與馬遠、馬麟同時的畫院待詔夏珪，便曾以「瀟湘八景」為本而作《山水十二景》一卷（圖4.5），頗可視為此種變化的一個代表。此卷現在只存四景，分別為「遙山書雁」、「煙村歸渡」、「漁笛清幽」、「煙堤晚泊」。各景的形象仍尚可見瀟湘的影子，例如「煙堤晚泊」中半隱於霧氣中的村居與岸邊的漁舟，即是取自瀟湘中「漁村夕照」的漁村一景，而「煙村歸渡」的景致也與「遠浦歸帆」若合符節。不過，在引用之時，夏珪也作了值得注意的改變。原來在瀟湘山水中作為主角的煙雨空濛被消解殆盡，觀者的焦點被引導致一種虛實對照的趣味之上，由水墨濃重的前景坡樹對應後方朦朧的煙堤，由江中描繪清晰的「歸渡」對應前方岸上的「煙村」。「遙山書雁」與「漁笛清幽」亦是如此；前者之雁群是「實」，只畫一抹輪廓的遙山則是「虛」；後者的處理更為極致，吹笛的舟子與其同伴全部一線橫列在畫面的前緣，而將上方全部淨空與之對照。如此虛實對照的刻意經營都是意在將觀者從實繪處導致虛寫景，以引發一種「餘韻」不絕的聯想。「漁笛清幽」一景的要點，因此不能只停留在畫面前緣的吹笛舟子，其上的大塊空白也不能只解為江面，它同時也是觀者品味笛音清幽餘韻的心理空間。藉著夏珪本人精湛的水墨技巧，這種視覺效果可說為

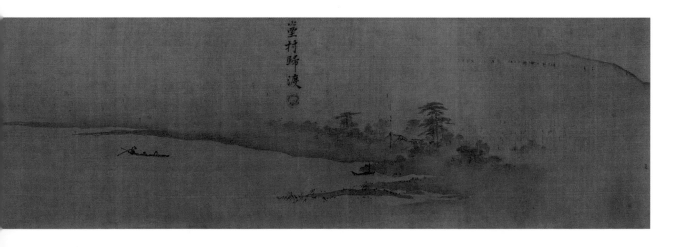

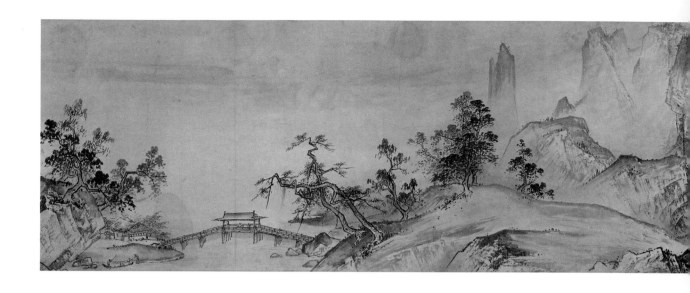

各景的標題提供了相應的清雅靈秀的圖象詮釋。

　　此卷畫上的標題因有皇后單龍璽的鈐用，被認為是楊皇后的親筆。[13] 她所題寫的這十二個景觀，不知是否與其燕遊經驗有關，但無論如何，皆可視為一種對景觀進行類似題詩歌詠之「命名」的行為。由現存四個標題大約呈等距方式出現的現象來看，它們應在夏珪繪圖之前已經擬定。換句話說，夏珪是針對這些命名而予配圖詮釋，最後再將各景巧妙地連成一個具有統一空間的山水橫卷。Nelson卷雖只是原《山水十二景》殘存的末段，但其餘已經失傳的段落應可合理推斷亦是如此情形。這個將各景整合在一個統一山水空間的作法，其實頗費思量。現存的四景之中，只有「遙山書雁」確定須是遠景，而其他三景則可在近、中景，甚至遠景間自由選擇。夏珪最後的處理，可以想像必是深思之後的決定，其中「漁笛清幽」之置於前景，而與右方之「煙村歸渡」隔空相望，起著關鍵性的連接作用，應是最重要的一步。從此觀之，夏珪的《山水十二景》應被視為一件涵蓋十二個對命題詮釋，或者說是「詩意」圖繪的完整山水畫，而與同有楊皇后題名的《十二水圖》（北京，故宮博物院藏）上那種各景獨立的情形，大有不同。針對詩題、詩意進行圖繪詮釋，本為徽宗（1100–1125在位）以來畫院中的平常工作，畫家之間亦賴之區分高下，但在大部分的狀況都是一畫對一題，甚少見如此種對一整組詩題作一完整山水詮釋的處理。這或許可推測為南宋宮廷中對「詩畫」製作所創的新挑戰。除了《山水十二景》外，夏珪另卷長達九公尺的《溪山清遠》長作（圖4.6）也有可能出自對類似挑戰的因應。它現在雖無任何標題存在，但卻可明確分為六段，各段主題清晰，互不重複或相類，或可標為古寺清遊、煙堤遠望、絕壁遠帆、長橋幽坐、群峰孕秀、野村溪橋等。它們各段山水也都有在《山水十二景》中所見的虛實對照手法，與以往的山水長卷，如王希孟的《千里江山圖卷》（見圖3.3，1113年，北京，故宮博物院藏）很不一

圖4.6
南宋　夏珪　《溪山清遠》之
「絕壁遠帆」、「長橋幽坐」局部
卷　紙本水墨　46.5×889.1公分
臺北　國立故宮博物院

樣。從整個以詩入畫的歷史發展來看，這不能不說是一個值得高度重視的現象。

　　南宋宮廷對詩意山水畫的高度興趣不僅來自皇后，且與皇帝本人有直接關係。此種現象始自徽宗，殆南渡之後，高宗、孝宗、寧宗等人皆不乏親自參預詩意畫作的記錄，並在若干傳世的宮廷作品中留下相應的對題書跡。接下來的理宗皇帝在這方面留下來的資料更多，可說是此發展在南宋時期的最後一個高峰。傳世馬麟的《夕陽山水》（圖4.7）便是針對著理宗親書的詩聯而作的詩意山水畫，原本為冊頁形式，與詩聯分開作對幅的安置，後來在日本流傳的過程中被改裝成上下相連的小立軸。理宗的詩聯寫於一二五四年，辭作：「山含秋色近，燕渡夕陽遲」，書後在「御書」鈐印之上另有「賜公主」三小字。理宗之辭並非自創，而係取自中唐詩人劉長卿的五言律詩〈陪王明府泛舟〉，該詩全作為：

　　　花縣彈琴暇，樵風載酒時；山含秋色近，鳥度夕陽遲。
　　　出沒鳧成浪，蒙籠竹亞枝；雲峰逐人意，來去解相隨。[14]

理宗所書即出自劉長卿此詩之第二聯，但將「鳥」字改為「燕」。燕子雖非秋季之鳥，但因其性有情戀舊、雌雄雙飛、勤於哺雛，向來有象徵親情和美的寓意，理宗的改動很可能是特意添加了這個層次的吉祥意涵來贈送給當時年方十四的獨生愛女周漢國公主。[15]理宗除了這個女兒外，本來有兩個兒子，但都夭折在襁褓中，到了一二五三年方才正式收養他的姪子為皇子。故以書詩之時的一二五四年來說，理宗的家庭擁有四個正式的成員，即帝后兩人與一子一女。馬麟在繪其《夕陽山水》之際，於畫面下方水上畫了四隻交叉飛翔的燕子，除了明白顯示係據理宗的書詩而作之外，對於理宗的修改意旨似亦瞭

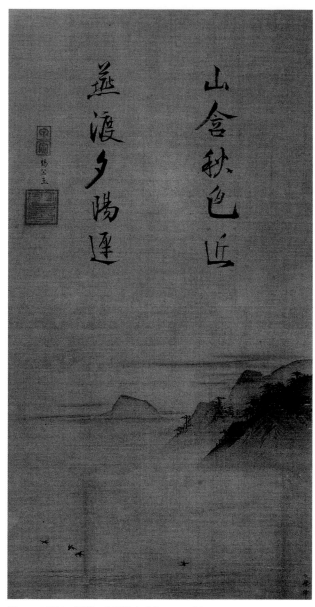

圖4.7　南宋　馬麟　《夕陽山水》　1254年
軸　絹本淺設色　51.5×27公分　東京　根津美術館

然於胸。他所畫的四隻燕子，各具姿態，在水面上作和樂而快樂的飛舞，也可能即暗指當時的皇帝與其家人，並恭呈上對此家庭的祝福吉祥之意。

除了亦步亦趨地跟隨皇帝的詩句外，馬麟的《夕陽山水》實另試圖對文字的意象賦予一個新的表現層次。在畫面上與燕群相對者為右上方的三座呈平行後退的中、遠景山頭，其上的植被依著距離的不同，作了尺寸及清晰度的調整，逐漸將觀者的視線引向天際。理宗的題詩雖云「山含秋色近」，但畫上的山卻不作一般的秋景蕭瑟，亦無任何紅葉的妝點，幾乎可說毫無「秋色」可言，反倒有點近似夏日的蒼潤。他的略去秋山之色，顯然故意為之，並將「夕陽」的文字意象移來填補了這個空缺。馬麟在天際遠山的周圍加了幾抹殘霧，以之取代了對文字中「秋色」的圖解，使沉鬱的硃紅色彩成為全畫的最後主角。經此代換之後，紅霞一方面與遠山合成一體，並實際上成為該山所「含」之「秋

色」，改變了文字原有的「秋山」的表層意指。紅霞的彩度與面積在畫面上也作了十分含蓄的處理，細緻地試圖捕捉夕陽消逝前一小段的光彩。這無疑是針對詩句中「遲」字無形可繪之挑戰所作的回應，是對時光、美景逐漸消逝之不捨，也是將之永存畫面，成為圖象記憶的滿足。這幾抹夕陽下的最後紅霞，不僅為水面上的飛舞燕群提供了空間的延伸，也為其和樂的寓意增添了一層婉約含蓄的詩意。如此含蓄的幽美正似夏珪「漁笛清幽」的餘韻不絕一般，正是馬麟此作畫意的要點，也是他對理宗題詩的絕妙呼應。

從山水詩畫的角度來看，作為《夕陽山水》製作緣起的理宗題詩本已依己意對唐詩原文作了修改，馬麟則進一步不僅針對理宗題詩中的文字作了最「貼心」的描繪，而且幾經轉折，就詩中意象作了「不即不離」的圖繪詮釋，並形成一個「別出新意」的畫意。它的「別出新意」，在山水畫本身的畫面處理上也極為突顯。山水畫自第十世紀以來的發展，基本上皆嚴守近、中、遠景的空間架構，即使是「一片煙雨」的瀟湘山水，也皆如此。《夕陽山水》從此角度來看，則刻意地略去了近景，而直接由中景的水面與燕群畫起。這一方面來自於它的冊頁小幅形式所提供的自由度，另一方面也源發於畫家對自然空間主動裁切的意識。近景的消失，表面上雖然不利於觀者之進入畫面，但在此畫上卻暗示著一個特殊視點的存在，意謂著那個沒有出現在畫面上的主人翁，正以一個較高的角度對此景進行觀看；他首先向下方俯視水面上的飛舞群燕，繼之抬頭遠望天際的青山紅霞。南宋宮中當時確實不乏如此可供眺賞的高聳建築，例如觀潮的「天開圖畫臺」、賞雪的「明遠樓」或者北內後苑中依蘇軾詩句命名的「聚遠樓」皆為可能的地點。其中「聚遠樓」又因其旁「開展大池，引注湖水，景物並如西湖」，[16] 最有可能為理宗當時作此觀看的位置。無論是否如此，他在此觀看中的視線移動，有意地與詩句所述之前後次序相反，有點類似修辭中的「倒裝」手法，並以之強化了水面燕舞與遠山殘霞的意象對比。這個對比，既是動靜之別，也是人事與造化之分，更是美景之短暫與永恆的辯證。本件之畫作與詩題所共同營造的「無盡」餘韻，亦因此得到了另一層的加強。

　　《夕陽山水》可以說是詩意山水畫自北宋發展以來的表現極致。而其之得以臻此，基本上得歸功於自徽宗以來百多年中宮廷繪畫的精緻化發展。他們在如《夕陽山水》的這種小幅作品上的成績，雖說不能抹殺北宋中期以後蘇軾等文士提倡「以詩入畫」的開創之功，但其對詩情意境之細膩講究，以及對形象畫面之極致經營，都達到一種以高度專業技巧為支撐的表現高峰，非業餘者所可望其項背。在整個南宋時期，文士們（包括有深度人文素養的宗教僧侶）雖在思想、文學上仍締造了傲視其他時代的表現，唯獨在詩意山水畫上，卻不得不讓位給宮廷。就詩意山水的成立要件來考慮，詩意的掌握與闡發本為文人之專長，文人畫家在從事詩意山水之創製時，應有相對之優勢才是，可是，他們在此部分卻難以與宮廷抗衡。難道是宮廷詩意山水的參預者們具有為後世所忽視的過人文學才華嗎？事實亦恐不然。對於理宗、楊皇后或者其他皇室成員的文藝才能，史書上雖多少有些諛美的記載，但也不至於過當地襃為傑出。[17] 至於宮廷畫家的馬遠、夏珪、馬麟等人的詩文素養，或許多少來自於畫院長久以來以詩意畫評定畫藝高下的培訓傳統，必有一定程度的能力，但如說能到達以文辭見知於時的水準，則肯定沒有。元代的批評家莊肅便曾嚴厲地抨擊夏珪，說他「畫山水人物極俗惡」，「濫得時名，其實無可取」，[18] 基本上還是在嘲笑他本人的粗陋不文。那麼，他們的成功便須由個人才學層面之外的因素來予說明才行。宮廷繪畫長期以來累積的詩意畫繪製之經驗、圖象資料庫的豐

富等，必定在此產生了某一程度的正面作用。而皇室喜好以此種配合宮中行樂的詩意山水賞賜給親戚、宮人與近臣，作為紀念，也表示恩典，這種行為所造成之對高品質的需求，亦是此種作品得以精進的動力。然而，整體而言，其中最關鍵的因素恐尚在於其作者與觀者間的緊密互動。

四、宮廷畫家與皇室觀眾

南宋宮苑山水詩意畫的「畫家—觀眾」關係已非傳統的單純定義所能規範。較早在文人圈中興起的詩意畫，且不論其表現內涵的深淺，就相關之詩與畫之作者而言，大概是以分屬二人為基本模式，畫者扮演著詩作詮釋者的角色，而詮釋是否成功則賴第三者，即觀者的評定。如果原詩出自不同時代，那麼這個作者也就不會直接參預到詩畫的互動之中，而將過程完全侷限在畫者與觀者之間。在畫者也是文人的狀況下，他的任務在於將原詩的內涵，包括「難狀之景」，作巧妙的圖象呈現；如果他的圖象轉化得到觀者的共鳴，便被視為成功而被接受，得以流傳。如此之典型代表可以十二世紀初喬仲常所作之《後赤壁賦圖》（見圖3.13，約1123年，The Nelson-Atkins Museum of Art, Kansas City藏）當之。喬氏此圖係針對蘇軾膾炙人口之〈後赤壁賦〉而作。因其本人不僅為蘇氏知友李公麟的外甥兼學生，他的圖象詮釋也很可能參考了李氏的意見，故被認為應很能掌握原賦文的精神。例如全卷第三段（圖4.8）作蘇軾夜遊於赤壁之下，與二友飲酒於岸邊，但就所處之赤壁周遭，卻不作一般所想像之高聳崖壁，而盡繪尖銳方解之岩塊環繞其週，實很忠實而細緻地企圖捕捉原文「江流有聲，斷岸千尺，山高月小，水落石出，曾日月之幾何，而江山不可復識矣」的意境，而非只被動地就赤壁外在景觀本身進行描繪。喬仲常的詮釋顯然得到其觀者的高度認可。宗室人物趙令畤是當時此卷作品的主要觀者之一，他在觀後跋中就讚美道此畫如可重見蘇軾當晚親遊赤壁時的「情境」。[19]

然而，就馬麟《夕陽山水》的那種南宋宮廷的詩意山水畫的創製來說，作為觀者的理宗或楊皇后的角色則是整個過程的發動者。他們對詩句的選擇（或修改）可說一開始就賦予一個詮釋的大致方向，供畫家揣摩、構思圖象之轉化。為了使這開始的構思得到理想的結果，他們大致有兩個配套措施，一為充分利用文學侍從之臣的才華輔助自己對該詩理解的可能不足，再者則為經過畫院作畫先行呈稿的固有機制，對畫家的圖象轉化進行審核、指示、修改，以確保其能達到預期的要求。由畫家一端視之，亦有法可循以資順利進行其與皇室觀者的互動。除了自我訓練之外，宮廷中的豐富參考資料，包括皇室的繪畫典藏與前輩的相關存稿，應該在其創稿構思階段提供有利之基礎。另外，畫家在創稿或修改階段尚可在宮廷之內取得更上級畫師之協助。世傳文獻中每言馬遠因欲提升其子馬麟之聲望，「多於己畫上題作馬麟」。[20] 這種傳言可能只是馬麟尚在較低階時，

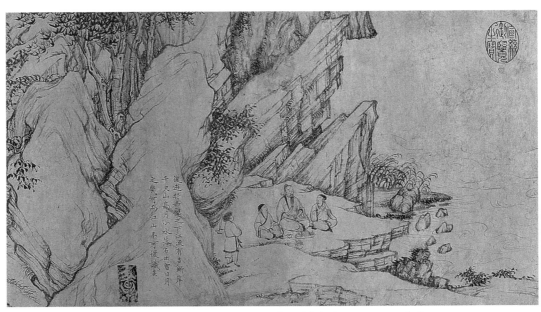

圖4.8　北宋　喬仲常　《後赤壁賦圖》局部　約1123年　卷　紙本水墨　29.5×560.4公分
堪薩斯　納爾遜美術館（The Nelson-Atkins Museum of Art, Kansas City）

創稿中循例由首領待詔（可能恰為其父馬遠）修改以進的一種誤解罷了。南宋宮廷畫家中存在著相當突出比例的，類似馬家的那種父子、兄弟相承的現象，[21] 這在用人制度上看起來是個缺乏公開競爭的可能弊病，但由創作資源的面向來看，卻因利於家族存稿資料的掌握、傳習，以及便於就任何個案取得諮詢、善用家學之挹注，則有其正面作用。透過如此雙向之調整動作，宮廷中的這些詩意山水畫的畫家與觀者之間，可說形成了一種緊密的「討論」互動過程，而為一般文人製作所罕見。在一件詩意畫的製作過程中，如此「互動」也可能經過數次「來回」，而產生不止一次的「討論」。當這種討論越多，題詩的皇室觀者所發動的主導性便越強，要求的表現層次也越多，而與此相應地，宮廷畫家對詩意轉化之方向亦越明確，以圖象發揮詮釋層次之動力也隨之提升，而整個宮廷中可用的相關資源也在此狀況下，充分而適時地釋出其能量，協助參預者達成其所共同追求的效果。以馬麟《夕陽山水》為代表的此種宮苑山水詩畫之得以獲致超越前代的獨特成果，因此不能只歸因至皇室或宮廷畫家各自的投入而已，更重要的還是他們二者間所形成的觀者與畫家的緊密互動關係。

五、餘緒

南宋宮苑山水畫的表現，一方面是宮廷燕遊生活行事的寫照，另一方面則是宮廷將自然節序與藝術創作賞鑑結成一體之高雅文化的組成部分。它的突出成果意謂著中國山

水畫意涵的又一次豐富，但也是針對當時士人追求江湖山水趨勢的一個轉向。他們兩者雖都是由蘇軾所代表之北宋文人文化的崇拜者與追隨者，但各自的意趣與關懷所在卻頗有差異，甚至形成分道揚鑣的極端現象。這便造成了南宋文士階層普遍地對宮廷之山水畫極為冷漠的態度。趙希鵠在其《洞天清祿集》中便直言「近世畫手絕無」，完全否定了馬、夏等人的業績，甚至報導云「士夫以此為賤者之事，皆不屑為」，以之來表達他們對整個宮廷繪畫的反對。[22] 如此之態度不但使得宮廷畫家之事蹟喪失了被文字記錄的機會，文士們也對他們的山水畫作不再有題寫詩文評論的熱情。換句話說，文士階層逐漸自宮苑山水畫的觀眾群中退出，並因此造成了其在文字論述上的空窗現象。當南宋的文士們不再以觀眾的身分參預與宮廷畫家的互動，皇室成員在宮苑山水畫發展中所扮角色之重要性便益形突顯，或許還因此更強化了他們與畫家間的緊密關係也不一定。這種情況一方面說明了南宋宮苑山水畫發展的獨特性，但也指出其不可忽視的內在隱憂。一旦皇室的參預度降低，原來那種畫家與觀眾合為一體的關係便極易崩解。事實上，在理宗之後不久，曾經盛極一時的宮苑山水畫便面臨了如此不幸的結局。

　　然而，南宋宮苑山水發展的軌跡並不意謂著文士觀眾參預在山水畫歷史演進中的絕對必要性。過去畫史的傳統論述總是偏向將所有的重要改變歸為文人的貢獻。南宋宮苑山水畫的這段發展卻展現了皇室觀眾的高度主導地位，幾乎獨力地扮演了形塑山水畫形式與畫意的歷史角色。或許有的論者會以皇室觀眾偏愛以唐宋詩詞入畫的事實，持論以為皇室之「文人化」才是此段宮苑山水畫榮景的內在因素。但是，同期文士群的選擇不參預互動則是一個更值得重視的事實，整個南宋文壇因之罕見針對當代宮廷畫家作品，尤其是山水畫的題詠活動，形成與十一世紀時者的強烈對比，這個現象實從根本上移除了所謂「文人化」的存在基礎。皇室的「文人化」之說大都會溯及北宋徽宗，[23] 甚至更早，但如今看來，並不盡符歷史實況，反而透露著其中潛藏著的「文人中心主義」的心態。在重新反省此「文人中心主義」心態之餘，如我們就皇室觀眾角色作一縱向梳理，便可發現南宋時其與畫家的緊密合體，實其來有自，至少可推至北宋神宗（1067–1085在位）之獨鍾郭熙，而宋徽宗與王希孟頻繁互動的案例更是南宋宮廷者的先聲。整個十一世紀末至十二世紀帝國山水之發展，基本上即是皇室觀眾積極參預的成果。它與南宋宮苑山水間的區別，因此也無法以「文人化」加以合理的解釋，反而須由作為主體觀眾的皇室本身的改變來予思考，方能說明這個變化的實質。

　　南宋皇室觀眾的文雅性格較之北宋並無太大差異，改變明顯的則是他們對山水畫的需求。從帝國山水的政治寓意到宮苑山水的不盡詩情，表面上看，似乎僅是皇室品味的改變而已，其實不然。我們很難證實這兩者之間確實出現了一種直接的取代關係，無論從文獻上或作品上，都無法有資料證實南宋皇室不再能像神宗、徽宗時那樣欣賞帝國形象為主軸的山水畫。但是，由於政治大環境的轉變，促使山水畫的需求出現轉折，此點

則確實存在。南宋朝廷雖然接受當時「國際政治」之現實，並能積極地與長江以北的女真人治下之金朝維持和平，但卻同時在心理上一直存在著一種過渡狀態，或至少在表面上喜愛展示「收復故土」的未來期待。杭州雖為全國政治中心之首都，且可能是當時全世界最繁榮的城市，但只被名之為「臨安」，完全沒有向來歷代國都的堂皇稱號。為了「形塑」這種「臨安」的心理形象，京城的建築也刻意地抑制宏大恆久的原始要求，反以一種「臨時性」的展示居先，其中位於西湖旁鳳凰山麓之朝廷宮殿建築空間之狹窄促迫，就久為論者所知，引之為南宋政府此種心態之表徵。[24] 這些朝廷殿堂的內部裝設亦對之有所因應，力示簡樸之成為主導原則，因此也不難理解。在此狀況下，類似北宋神宗時大量使用郭熙山水畫來裝飾殿堂官署這些高度政治性空間之屏障、牆面的作法，就大大地減低了出現的機會，而那些畫作大半皆是尺幅較巨，充滿帝國寓意的山水畫。相較之下，南宋皇室與畫家共同合作而生的宮苑山水，尺寸皆小，多採扇面或冊頁那種私人性較高的形式，且在畫意上只對燕遊生活中之不盡詩情而發，各方面都是北宋帝國山水畫的極端相反。今日傳世之南宋宮廷繪畫作品中，幾乎不再看到如《早春圖》（見圖3.1，1072年，臺北，國立故宮博物院藏）、《萬壑松風》（見圖3.2，1124年，臺北，國立故宮博物院藏）的巨幅山水畫，顯然不是歷史的偶然。其之所以如此，不能不歸因於皇室於他們的環境空間中不再積極需求帝國山水的服務有關。山水畫轉向提供宮廷燕遊生活文化之所需，即為南宋宮廷製作眾多之宮苑山水小品的基本動力。

　　因為皇室觀眾的需求轉變，他們與宮廷畫家緊密互動而生之宮苑山水畫遂得以發展，而為山水畫之意涵增添了一個新的畫意典範。由此再來回顧整個山水畫至十三世紀為止的歷史發展，便讓人不得不對觀眾角色之重要性，以及其與畫意典範變動間的密切相關性，予以特別的重視。第十世紀以後山水畫在形式與畫意上的獨立以來，自高士隱居山水引發出以表達林泉之志訴求為主的行旅山水，就與新掌國家政治、文化大權的士大夫作為其觀眾主體息息相關。雖同屬文士，他們又與較後形塑瀟湘山水，以滿足其表達江湖思致需求的那群文人觀眾不同。後者對於解除現實政治之束縛以重獲自由之心理需求，也得到宗室成員及方外僧侶的共鳴，因之亦擴大了瀟湘山水之觀眾範圍及其形式與畫意表現之多樣化。基於以上的觀察，每一次新的畫意典範的出現，都意謂著山水畫意涵的變化與累積，亦即表示著針對不同需求而運作的「畫家—觀眾」互動有了新的成果。換句話說，一旦觀眾變了，山水畫便不得不變。這即使不能說是山水畫史的全部，至少也是其中的一條主要軸線。

—— 第**5**章 ——

趙孟頫乙未自燕回的前後：
元初文人山水畫與金代士人文化

　　中國的山水畫史自元代之後出現了一個大轉折，尤其是文人畫家成為其中最受重視的力量，主導了後世六百年的發展，這已經是文化史上的常識。雖然近年也有一些學者以為這種認識是明、清兩代文人理論家獨佔畫史論述權而造成的結果，應該盡力重新梳理非文人／專業畫家的業績，還給元代畫史一個較為客觀的全貌。[1] 即使如此，元代文人山水畫的崇高歷史地位並沒有受到根本的挑戰。如果以「觀變」來考察歷史的發展，元代文人畫家在山水畫這個被視為中國藝術核心領域中的新表現，仍然受到多數學者的高度注意，甚至被視為文化史上「宋元之變」的重要軸線之一。「宋元之變」的提法是否合適而有效，固然還可以討論，亦非本文關心的重點，但是，如要充分地描述中國山水畫自十三世紀至十四世紀的發展，文人的表現仍是關鍵，其中，趙孟頫的藝術作為更是無法被取代的焦點。

　　趙孟頫繪畫的歷史地位很早就有「定論」。十六世紀末時他就是董其昌「南北宗論」中帶動宋元之變的領頭人物。這個地位經過二十世紀後半整個以風格史為主軸的藝術史現代研究的補充之後，更形穩固。在這些研究中，元代此期最為突出的「時代風格」表現大概可以歸結為「書法入畫」與「復古」二事，而此二者之「出現」，又皆與趙孟頫有關，那不僅由趙孟頫的言談文字資料中保留了下來，而且可清楚見諸於他傳世的可靠作品中。其中，臺北國立故宮博物院所藏的趙氏名蹟《鵲華秋色》（圖5.1，1296年）便是具有如此里程碑意義的代表作品，這一點早已在五十年前李鑄晉教授的研究中提供了視覺分析的證明。李鑄晉的《鵲華秋色》研究，從今日學術史的角度看來，不但依然是理解元代畫史的經典之作，而且也是畫學傳統向現代藝術史學科成功轉化的代表之一。[2]

　　然而，趙孟頫又為什麼得以扮演如此重要的歷史角色呢？個人天賦想當然耳是一個重要條件，而他的藝術事業所處之文化新局也是不可忽略的要素。趙孟頫為宋朝皇室之後，原居浙江吳興，於一二八六年得到忽必烈的徵召北上大都任官，後來再回到南方數

圖5.1　元　趙孟頫　《鵲華秋色》　1296年　卷　紙本設色　28.2×99.6公分　臺北　國立故宮博物院

年，復又北上，一生中往來於南北之間，可以說是親身經歷了中國本土因蒙元統治而產生的南北兩地結束近一百五十年分離狀態而復歸統一的變化。這個新局如何作用到趙孟頫的藝術發展？李鑄晉很早就注意到這個問題。他從宋元之際南方名士周密所留下來記錄當代藝術收藏的《雲煙過眼錄》中注意到「趙子昂孟頫乙未自燕回」所收之古代書畫作品清單，由之推測趙氏北地所獲對其學習古代風格，以及形塑「復古」理念的助益。乙未年（1295）的趙孟頫由北返家，意謂著他暫時結束了他在北方前後十年的任官階段，重回他所熟悉、原來成長的南方文化圈中。他帶回南方的，實際上並非僅止於周密所記載的那些古代作品，應該還有那十年之中在北方，主要是在大都及濟南，所取得的文化閱歷，對於日後南方的文化發展因此代表著一個南北重合過程中具有高度象徵意義的案例，其重要性遠遠超出當時北人（包括蒙古、色目及漢人）南來任官的其他現象。由此言之，趙孟頫乙未年自燕回一事，不但可視為觀察趙氏一人藝業轉折，同時也是探討整個元初文化新發展的最有利切入點。

一、趙孟頫自燕回後所作的《鵲華秋色》

　　一二九五年趙孟頫自燕返家所攜回之珍貴古畫，固然對他的藝術發展有重要的意義，但其重要性尚不止於此。對於他的這批新收藏，趙孟頫並未秘不示人，而是沿襲南宋以來文人間聚會品評文藝的習尚，邀集舊識同好一起欣賞，他的前輩好友周密（1232–1298？）就是在某次（或者不只一次）這種集會中觀覽到那些古書畫，並將之記錄到《雲煙過眼錄》之中。[3] 周密留下來的古書畫清單，共計四十二件，其中包括若干件的唐宋古畫，自然有非凡的吸引力，可以提供當時古畫收藏及可供學習等一些畫史的珍貴訊息，

然而，如果過度拘泥於這個清單，卻可能讓人忽略了這些聚會本身「趙孟頫自燕回」的特定性質。換句話說，「自燕回」應該是這些雅集的主軸，趙孟頫是當然的主角，除了向友人出示在北方新購的古書畫之外，他在大都朝廷及濟南任職時的見聞心得，肯定也是重點節目內容。當時的這些情境，惜未有周密的文字為之詳述，僅可由歷史想像重建，然而，後人仍可從趙氏作於一二九六年初的《鵲華秋色》圖卷上，感受到那些為了迎接趙孟頫「自燕回」所舉行雅集的一些餘音。

正如《鵲華秋色》上趙孟頫之題識所示：「公謹父（周密），齊人也。余通守齊州，罷官來歸，為公謹說齊之山川，獨華不注最知名，見於左氏，而其狀又峻峭特立，有足奇者。乃為作此圖。其東則鵲山也。命之曰鵲華秋色云。」他在回到南方家中不久就與舊友周密相聚，並為其（和其他友人）細述他在濟南的見聞，而《鵲華秋色》即為此情境下的製品。周密在宋末元初以詩詞名家，可以說是南方文壇的領袖人物。周的先祖世居濟南，於靖康之難後才南渡落居吳興，南宋亡後則寓居杭州，可說是與故地失聯數百年的世家之後，與濟南一地具有特殊的情感，其自號「華不注山人」即以濟南城外華不注山為自我認同之寄託，便是此種情感之顯示。趙孟頫自然瞭解這位前輩友人對濟南的深切嚮往，對此年過六十且無緣親臨故地的老人講述濟南之事，必然盡心盡力，此殆可以想像。趙孟頫的努力，除了口頭講述之外，另又贈以相關詩、畫，後者尤能令人感其誠意。

趙孟頫為周密所作的濟南相關詩畫中，迄今仍存兩件，一為《趵突泉詩》（圖5.2），以行書親寫其對濟南城內大明湖區最著名湧泉所賦之詩作，詩中除指述該泉「濼水發源天下無，平地湧出白玉壺」之形象外，也歌頌其「雲霧潤蒸華不注，波瀾聲震大明湖」的動人聲光效果，再出之以他流麗的書法風格，整件作品可說是對此濟南名勝的絕佳展現，遠勝任何的口語講說。另一件作品則為《鵲華秋色》圖卷，亦是趙氏「為公謹說齊之山川」下的產品。畫中主角當為右邊呈三角狀的華不注山。這是《左傳》提及

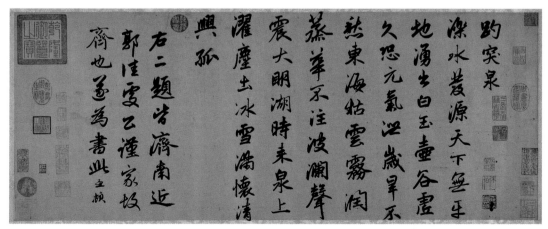

圖5.2　元　趙孟頫　《趵突泉詩》　卷　紙本墨書　33.1×83.3公分　臺北　國立故宮博物院

的名山，為西元前五八九年齊晉大戰時齊頃公敗績潰逃，「三周華不注」的地點，且其形狀特奇，不僅孤峰峭立，狀如虎牙、芙蓉，早受酈道元《水經注》之記載，在唐代詩人李白的歌詠下，更是廣為士人所知。華不注山左邊的圓弧形山為鵲山，實地上位於華不注之西，也因扁鵲曾在此煉丹而小有名氣。鵲、華二山在當時經常並稱，作為濟南城外景觀的代表，與趙孟頫同時的濟南名士劉敏中（1243-1318）在北城泛舟所賦中即言：「鵲華相對兩奇絕」，[4] 可視為與趙氏圖繪相呼應的詩賦取景。鵲、華二山在畫卷上皆敷以淡青淺色，在一片水墨所繪的平野中顯得十分突出，再加上幾區紅葉的點綴，呈現出秋日景致中的和暢韻致。這個景觀大體與前人所記由濟南城北望華不注山所見者相合，連鵲、華二山的位置也大致正確。傳統學界曾經因為趙孟頫在自題中寫道「（華不注山）其東則鵲山」，與實際方位不合，對此作有所質疑。[5] 十八世紀的乾隆皇帝還趁出行濟南之際登城攜圖對照，興奮地發現果然可以同時看見鵲、華二山，而認為題識中東西方位之疑，只是趙孟頫一時筆誤罷了。東西方位筆誤之說，或可再予商榷，不過，該圖所繪鵲、華二山之景確有實對，非出作者臆造，這點再由若干現代學者熱心提供的實地攝影照相來印證，無論如何都可不必再辯。[6] 換言之，此圖如說是為實景寫生也不能算錯。若將之與《趵突泉詩》併而觀之，便頗能視覺化當時趙氏為周密「說齊之山川」的情境。

　　然而，《鵲華秋色》難道只是趙孟頫「為公謹說齊之山川」的圖解而已嗎？顯然不是。正如趙孟頫《趵突泉詩》末尾兩句「時來泉上濯塵土，冰雪滿懷清興孤」還是回歸到自我抒懷一樣，《鵲華秋色》中也有一層感懷的畫意層次。畫中景觀除了鵲、華二山之外，最引人注目的描繪是由近至遠一大片的連續平野，此即學者所指出十四世紀山水畫新出空間意識所展現之連續地面。[7] 如此連續地面的表達一方面賴水平坡線不斷往後鋪陳，另一方面也由中央近景的樹叢作對比，讓遠方地平線的位置出現於近景大樹最高處的樹梢高度，以表示由一個比近景大樹稍高的位置向此空間遠望的景觀效果。這個觀景位置的選擇實非偶然，而來自於濟南文化傳統中久已建立的一個觀看華不注勝景的模式。最能代表這個勝景觀看之模式當數一〇七二年北宋曾鞏在濟南城北興建北渚亭一事。曾鞏之建北渚亭應該是在追摹唐代李白、杜甫在濟南所遊之歷下亭，而李、杜之遊歷下亭又常與華不注山、鵲山之觀看相連，李白對華不注的歌詠「茲山何峻秀，青翠如芙蓉」長久以來便被視為對該山的最佳寫照。曾鞏的北渚亭大概建後不久即廢圮，一〇九三年晁補之來任濟南再予重建並寫了一篇〈北渚亭賦〉為記。根據〈北渚亭賦〉，此亭位在城內最高處，向北望去「則群峰屹然列於林上，城郭井閭皆在其下，陂湖迤邐，川原極望」，有「登東山小魯」之意。晁補之在文中所重現的北渚亭之觀景經驗，除了視覺上的「川原極望」之外，也包含了一層懷古的時空之旅，從曾經居此地而建霸業的齊桓公之「其彊孰與比哉」，想到後來齊頃公之「三周華不注」的「夸奪勢窮，雖彊安在」，興起著一股強烈的人事如幻之感嘆。[8] 晁補之的這層懷古之嘆，極近蘇軾對赤壁之

所發，或許也有效法之意，這以他被稱為「蘇門四學士」的身分來看，確實不難想像。無論是否如此，藉由晁補之〈北渚亭賦〉的傳誦，由濟南城內高處北望華不注的勝景觀看此後便帶著濃厚的懷古意味，甚至可說已成濟南遊賞文化傳統中不可分離的部分內涵。當趙孟頫親在濟南登高遠望華不注之際，除了想到此山曾見於《左傳》外，會不會也繼承了晁補之〈北渚亭賦〉的懷古投射呢？我們幾乎可以立刻斷言：想當然耳！不要說居官濟南的趙孟頫必然對濟南相關之前代名宦、文藝瞭然於胸，當時南方人士對晁補之的〈北渚亭賦〉也十分熟悉。事實上，周密自己在《齊東野語》這本筆記中也討論過晁補之此文，認為「所序晉齊攻戰，三周華不注之事，雖極雄贍，而或者乃謂與坡翁赤壁所賦孟德周郎之事略同」，故而遂發「作文自出機杼難」之論。[9] 姑不論〈北渚亭賦〉是否真的「蹈襲」〈赤壁賦〉，對周密與趙孟頫他們來說，其中的懷古表述自是注目之所在。與此相關的華不注觀看因此也就不僅止於風景的表象而已，連帶的「懷古」心理活動應是他倆更為關心的事情。當趙孟頫以《鵲華秋色》為老友周密「說齊之山川」時，這層懷古的意涵自然不能忽略。

二、《鵲華秋色》中懷古空間表達與書法性用筆

《鵲華秋色》中的懷古畫意基本上即在畫面上的廣闊水平空間裡表述，此或可稱之為其畫面上的「懷古空間」。從描繪的方式看，《鵲華秋色》的懷古空間出之以連續平行排列的岸渚，屬於一種「平遠」的圖式，但又與傳統的平遠畫法有別，顯然曾經在製作時刻意作了修改，確屬有意之舉。為了說明趙孟頫處理此空間的企圖，我們必須追溯他取法的源頭。過去學者已經注意到這個空間中連續地面描繪的結構性新意，至於其何以臻此，則不敢臆斷。[10] 趙氏究竟從何處得到啟發的這種問題，確實不易回答，不過，如果將之歸諸於他的北方經驗，大概在學者中較易得到共識。若再進一步推敲，趙氏使用這種平遠圖式的來源可能是宋初李成的作品，而非他原來在南方時所習見的南宋院體山水畫。在他一二九五年從北方返鄉時帶回的藏畫中就有一件李成的《讀碑圖》，此畫原在濟南收藏家張謙（字受益）手中，大約在一二九四至一二九五年間轉至趙氏收藏之內。此圖原蹟應已不存，不過由現存大阪市立美術館的一件後摹本《讀碑窠石圖》來看，仍可推想在其讀碑主景旁附有一片平遠的景觀。[11] 除了李成作品外，趙孟頫也有機會從北宋郭熙的作品中學到古老的平遠圖式。現存郭熙的《樹色平遠》（見圖3.6，1082年，The Metropolitan Museum of Art, New York藏）圖卷上尚留趙氏題跋；從題跋的書風來看，估計也是他在北方時所寫，時間應與《鵲華秋色》相去不遠。果係如此，《鵲華秋色》上新穎的廣闊平遠空間之所以出現，除了與濟南城北的實地景觀有關外，也牽涉到趙孟頫對古代李郭山水畫的取法；他在《樹色平遠》題跋中稱賞其「山崢川流宇宙間，欲將水

墨寫應難」，便透露出對山水畫中表現「宇宙」巨大空間感的高度興趣，而那亦正是《鵲華秋色》一作空間表現的目標。

　　不過，趙孟頫在運用這個古老圖式時同時也作了修改。原來李成、郭熙的平遠圖繪總是將近景樹石與後方遠景作左右並置，還以煙氣籠罩平遠，表示空間深度的無限延展，《鵲華秋色》則將近景大樹居中安放，讓平野自其下直接向後退去，且不施水墨暈染的煙氣，素樸地以乾筆線條直接勾勒一片平坦的空間。它的樹石等形體也不使用成片的墨染來表現各塊面的質地，及其上本該有的光線狀況。這種畫法可說是刻意地避用宋代以來山水畫中常見之職業性「水墨」技巧，而偏向類似書法的「用筆」，純粹依賴線條來達成所有造型之基本結構需求。對此，我們可稱為「書法性用筆」，以與一般的繪畫性手段作個區別。古來雖早有書畫同源之說，但書畫間之差異亦甚為清楚，其中之一在於書法本即未以任何外在自然的視覺印象之再現為訴求，故而不必在作品製作過程中費心於水與墨間比例的變化調配，以呈現出某種物象效果。趙孟頫固然對郭熙《樹色平遠》以豐富的水墨變化技法所描繪的宇宙空間感極感佩服，但卻沒有選擇它來描繪他的山水，反而乞靈於不以表現物象為目標的書法性用筆，似乎故意以「非繪畫」的手段來製作「繪畫」，其動機實在引人好奇。

　　《鵲華秋色》中對北宋平遠山水畫水墨技法的修改，其動機尚可由存世另件作品《雙松平遠》（圖5.3）推而得之。《雙松平遠》未有紀年，但應作於一三〇〇年後不久，是他直接詮釋北宋李成、郭熙風格的表現，主題也是李郭風格最為人所熟知的近景巨松加平遠遠景的安排，兩者之比例亦照郭熙在《林泉高致集》中對「松石平遠」此一畫題

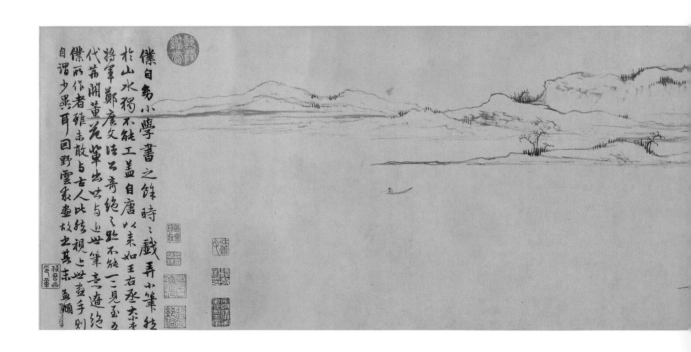

的指示：「作平遠於松石旁，松石要大，平遠要小」作左右的開展。[12] 然而，全卷物象全係各種線條變化之組合，如同《鵲華秋色》一般，而刻意地捨棄水墨渲染，完全不作自然中空氣與光線的微妙變幻效果。這可說是趙孟頫企圖獨賴用筆來完成具有空間幻覺效果之北宋平遠山水畫成就的大膽嘗試。他在畫後寫了一段長達六行的題識，向求此畫的朋友野雲（可能是色目官員廉希恕）說明著他之所以作此改變的理由。對於大多數人，包括野雲在內，習見的平遠山水畫必以醇熟的水墨技法來再現由近望遠的光影與空間感，那不但是藝術水平高下之所繫，且早已被視為一種強制性的「格法」。趙孟頫當然理解這個規範，所以他也在題郭熙《樹色平遠》時直接以「欲將水墨寫應難」來稱讚郭熙的「水墨」表現。但是，《樹色平遠》縱然技巧高超，對他來說卻只是「近世筆意」，無法可比五代的荊浩、關仝、董源、范寬等大家，更不能拿來與唐代王維、大小李將軍及鄭虔等古代宗師相提並論，趙孟頫如此在《雙松平遠》自題中清楚地向整個宋代平遠山水的既有成就提出了強烈的質疑。而他自己在此所為的「戲作雙松平遠」，不但「視近世畫手則自謂少異」，而且要上追古人之「奇絕之跡」，那正是他「自幼小學書之餘，時時戲弄小筆」所致力的方向。他所說的「戲弄小筆」與「戲作」，讓人立即聯想到北宋蘇軾、米芾等士大夫所謂的「墨戲」。「墨戲」此一觀念起於士大夫刻意要與專業畫師高度繪畫性技術取向的區分，但比較像是一種反抗的態度，無具體形式風格之訴求，而且，向來只限在墨竹、墨梅或竹石等主題上發展，並未跨入繪畫性需求較高的山水畫領域之內（只有米芾、米友仁的米家山水屬於例外）。趙孟頫在此顯然自覺地將「墨戲」擴充到山水繪畫領域，這要比他在《秀石疏林》（北京，故宮博物院藏）那幅竹石圖上出名的

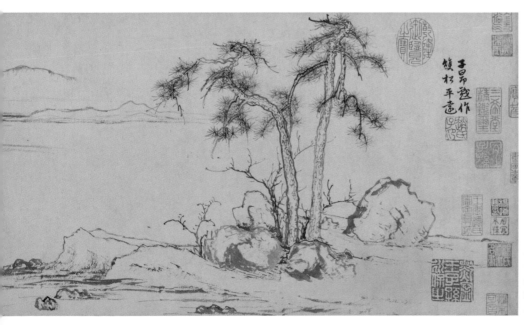

圖5.3
元　趙孟頫　《雙松平遠》
卷　紙本水墨　26.9×107.4公分
紐約　大都會美術館
（The Metropolitan Museum of Art, New York）

「石如飛白木如籀，寫竹還於八法通」以書法入畫的宣示，更為重要。[13] 總而言之，趙氏在《雙松平遠》上的書法性用筆縱使仍不能直接等同於他的書法作品，卻是他在「學書之餘，時時戲弄小筆」後，向山水繪畫之道接通的津梁。他相信，一旦如此接通之後，他的山水畫便可以重現後人無法得見的唐代宗師的「奇絕之跡」。學者們在討論《雙松平遠》之以書法性用筆詮釋李郭風格時，常試圖以書法的自我表現性質來推測趙氏作此山水畫時的內心情境，[14] 卻忽略了他的用筆實包含著一種歷史面向的訴求。

　　書法性用筆只是趙孟頫的手段，他的目標實是超越所有近世畫人的古代宗師之境界。《雙松平遠》雖奠基於如《樹色平遠》的北宋平遠山水，但經趙孟頫的用筆詮釋之後，卻要興起更古老的五代，甚至唐代宗師的意境。《鵲華秋色》的用筆取徑也是一樣。在那個懷古空間中，不論是樹木、坡岸或水草，都非齊地特產，反而是來自畫家從自己收藏之董源《河伯娶婦圖卷》（現分為兩卷，即北京故宮博物院之《瀟湘圖卷》〔見圖3.10〕與遼寧省博物館之《夏景山口待渡圖》〔圖5.4〕）中學來之南方物象。趙孟頫的書法性用筆在此即使《鵲華秋色》超越了董源的束縛，轉化出一種更為古老之感，怪不得後來的董其昌在評此畫時會想到唐代的王維。趙孟頫一生作山水畫頗以「與近世筆意遼絕」的「古意」自許自任，《鵲華秋色》就可視為如此飽含古意山水的演出。而且，更值得注意的是，這個超越當下現實與近世藝術歷史之古意風格被運用在觀看鵲華景致時的「懷古空間」之中，兩者相輔相成，形成絕佳的畫意表達。作為此畫第一個觀者的周密，雖不曾親臨齊地故鄉，但既熟知齊之文化傳統，又是當時堪與趙氏匹敵的古畫鑑賞大家，對《鵲華秋色》的如此畫意，必定得以領會。藉由《鵲華秋色》圖卷的中介，周密一方面回到了夢中的故鄉，也分享了趙孟頫在觀看鵲、華時所興起的懷古幽情，由之進入了他

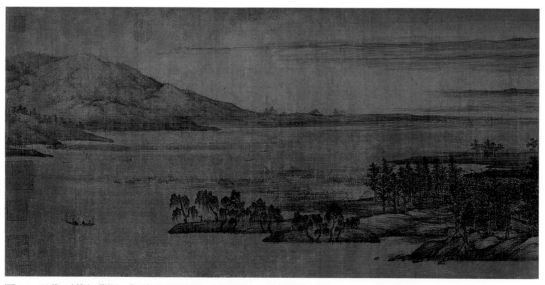

圖5.4　五代　（傳）董源　《河伯娶婦圖卷》（《夏景山口待渡圖》局部）　卷　絹本淺設色　50×320公分
瀋陽　遼寧省博物館

世居濟南之祖先的文化世界之中。

三、金代士人山水畫與懷古

　　趙孟頫乙未年自燕回所攜歸的，除了四十二件古文物、北方任官、遊歷之見聞外，更具有歷史意義的實是原來南方所隔絕的金代士人文化。《鵲華秋色》中的懷古意涵表現即為此文化接觸下的具體產物，非僅是表面上為周密「說齊之山川」而已。上文所析《鵲華秋色》中以書法性用筆所示現的懷古空間，固然是趙孟頫的創獲，但其山水畫中懷古空間及相關畫意的關懷卻來自金代之士人文化。

　　相對於南宋在中國南方的高度文化發展，金朝統治下華北地區的表現長久以來總被論者視為無甚可觀，至多只是作為北宋文化的延續而已。比較積極一點的論者則會強調漢文化在此女真統治時期苦心維繫的歷史意義，以其為後來蒙元統一南北後文化創造新局所不可或缺的資源。[15] 這個刻板印象的形成主要有兩個原因，一是中國後世學人不甚願意客觀地面對由非漢族之女真人所建立的金朝歷史，二則為此期相關文獻資料的留存不多，這當然有部分來自於蒙古一二三四年滅金時戰亂的破壞，但也不免多少受到鄙視金朝歷史地位心態的影響。相關資料的短缺在文學、藝術領域上尤其顯得十分嚴重。金代的文學著作倖存於世者實在不多，即使經過清朝政府的傾力蒐集，在《四庫全書》中也只有五種金人文集而已。書畫藝術作品遺留更少，即使有之，又常被改題為宋人，還須費一番功夫重新歸位，近年來雖有如卜壽珊（Susan Bush）、班宗華（Richard Barnhart）、余輝等學者努力辨識，仍難恢復舊觀。[16] 這不能不說是企圖重新客觀地認識金代文化工作中的一大瓶頸。然而，在此嚴酷的資料限制下，金代的士人山水畫藝術仍透露出引人注目的新意，挑戰著原來視金代整體文化為保守而傳統的刻板印象，特別值得治史者重視。

　　在諸多遭受後人竄改作者歸屬的作品中，現存臺北國立故宮博物院的武元直《赤壁圖》（圖5.5）可算是幸運得以歸位的少數佳作。這幅手卷原來在明代時尚被標為北宋末南宋初宮廷畫家朱銳之作，清宮《石渠寶笈續編》仍從之。但因此畫後拖尾接有金代名士趙秉文（1159–1232）書於一二二八年的〈追和坡仙（蘇軾）赤壁詞韻〉，故宮研究人員朱家濟於該院遷臺前查得元好問（1190–1257）《遺山先生文集》中有〈題閑閑（趙秉文）書赤壁賦後〉一文（1251年），提及「赤壁，武元直所畫」，故重歸之於武元直名下，此後學界大都依從其說。武元直此人在夏文彥《圖繪寶鑑》中有個十九字的小傳，說他是明昌（金章宗年號，1190–1196）名士，著名的畫作有《巢雲曙雪》等。夏文彥所記，實來自對元好問詩集中所載《巢雲曙雪圖》上有「明昌名士題詠」的誤讀。據近期學者的考證，金人王寂在《鴨江行部志》明昌二年（1191）紀事中提及武元直曾為友人在龍門山

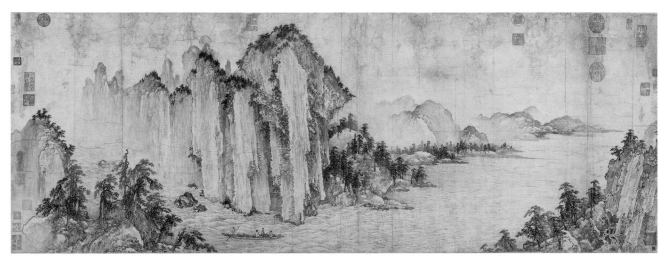

圖5.5　金　武元直　《赤壁圖》及趙秉文跋　卷　紙本水墨　50×136.4公分　臺北　國立故宮博物院

（遼寧省蓋縣）之隱居作《龍門招隱圖》，但其時已與該圖之撰記、書記等「諸公盡為鬼錄」，可見武元直卒年應在明昌之前。[17] 至於武元直的身分，除《圖繪寶鑑》的「名士」之說外，尚有明人李日華《六研齋筆記》載為「居畫院」的不同說法。如果根據金人對其作題詩使用的語氣「武君非畫師，勝概飽胸臆」、「畫手休輕武元直，胸中誰比玉崢嶸」來看，武元直當非畫院中的專業畫師，而較可能是一位未具官職，但與士大夫頗有交往的「名士」山水畫家。[18] 武元直的聲望顯然在其身後未曾稍減，作品不僅如元好問所言，得到明昌名士的持續題詠，至元好問那一代，仍得到熱烈的迴響，元氏自己即至少為武元直的山水畫寫過四首題畫詩，其中應包括了有趙秉文題詞的《赤壁圖》在內。這些零星的資料不僅重建了武元直藝術生涯的大略，而且意謂著武氏山水畫在十二世紀末期、十三世紀初期中金代士人文化中所扮演的一個重要角色。作為現存武元直的唯一真蹟，故宮所藏《赤壁圖》現雖僅存明昌名士趙秉文的題詠，原來應該還有包括李晏（1123–1197）及元好問等金代文士的題跋在內，可與《巢雲曙雪圖》上的「明昌名士題詠」相互比美，可說是提供了一個極為難得的機會，來瞭解金代士人文化與山水畫的關係。

　　對武元直《赤壁圖》所提出的第一個問題經常圍繞在實景或文學圖繪的判定上。是否圖繪實景的問題較易解決。由於畫中的焦點為綿亙高峻的垂直峭壁，其形狀與肌理結構都和赤壁實景有別，大致可以推測非有實對。那麼，此畫最可能是在圖繪蘇軾有關赤壁的那篇名作嗎？如果將之與成於一一二三年前的喬仲常《後赤壁賦圖》（圖5.6）相比

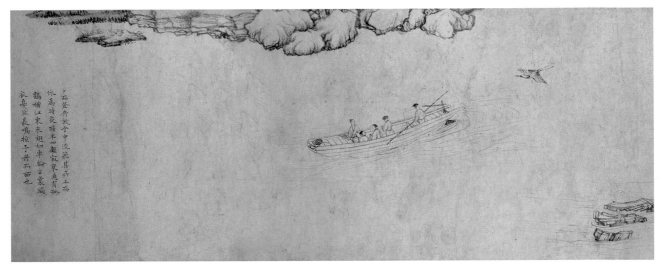

圖5.6　北宋　喬仲常　《後赤壁賦圖》局部　約1123年　卷　紙本水墨　29.5×560.4公分
堪薩斯　納爾遜美術館（The Nelson-Atkins Museum of Art, Kansas City）

較，武元直者雖畫蘇軾與二友人乘舟於赤壁下，卻無賦文中「橫江東來」的「孤鶴」形
象出現，應該與〈後赤壁賦〉無關。然而，如果要逕指其對象為〈前赤壁賦〉，賦文中卻
難找到明確的意象足以與畫中細節匹配，這個連結遂總令人不得不存疑。[19] 在此兩難的
狀況下，卷上拖尾的趙秉文書辭可能提供了另一個更佳的選擇，至少可以說是代表著金
代名士當時的一種認識。趙詞自云是「追和坡仙赤壁詞」，此「赤壁詞」如據趙秉文門生
元好問的跋語，可知是蘇軾以「大江東去浪淘盡」起首的〈赤壁懷古・念奴嬌〉的那闋
「樂府絕唱」。[20] 在蘇軾詞中，當他面對赤壁，「戲以周郎（周瑜）自況」而興起古今如
夢之慨，全詞共計百字，趙秉文在他的和詞中，則同樣以百字的篇幅追懷坡仙，「回首赤
壁磯邊，騎鯨人去」，也一樣發出「滄滄長空今古夢，祗有歸鴻明滅」的情感，且在最後
以「我欲乘雲，從公歸去，散此麒麟髮」，表達了與坡仙合而為一的「懷古」情懷。

　　由此回觀武元直之畫，寄託著趙秉文懷古情懷者正是江中蘇軾小舟與背後垂直巨大
峭壁所形成的強烈高低懸殊，以及赤壁之下向右方無限遠處流去的滾滾江水。兩者在傳
世所有的赤壁山水圖繪中皆屬創格，而其所共同構築出來的山水巨大空間即與《鵲華秋
色》者類似，其觀者之較高視點，由之經過以線條不厭其煩地勾勒水波的廣大江面，望
向小舟後的赤壁，尤其顯示了兩者間高度的結構關係。這個懷古空間既有地理的指涉，
同時意謂著幽遠的歷史深度，觀者的目光既導向中央小舟上的蘇軾，也融入到廣大的浩
渺煙波之中，實在最能呼應蘇軾〈赤壁懷古〉詞中的感懷。武元直自己雖無文字闡釋，
但此《赤壁圖》即可視為是對東坡赤壁詞的圖繪唱和，而不僅是東坡遊赤壁故事的插圖
而已。由此言之，當趙秉文在一二二八年再度作詞唱和時，他的對象已不只是蘇軾，也
包括了已經逝世約四十年的武元直。從十一世紀末的蘇軾，到十二世紀末的武元直、

十三世紀初的趙秉文，甚至加上稍後的元好問，在這一連串的唱和行為中，赤壁一地之景觀如何已非重點，貫穿其中的主軸實是一種由赤壁歷史遺蹟所感發的懷古抒情，而《赤壁圖》之山水畫在此中就扮演了至關重要的積極角色。當時在這些金朝文士社群中流傳的赤壁圖繪可能除武元直所作者外還有不少，並也都由文士們加以題詠，其畫雖可能已不存，但題詠倖存下來者除趙秉文的追和坡仙赤壁詞外，尚有李晏、元好問、曹之謙、王惲等四人的作品，其內容亦皆由東坡之赤壁懷古出發。[21] 從這些赤壁圖繪題畫詩的蓬勃，亦足讓人想像其在赤壁懷古為主題的文士社群活動中不可或缺的地位。這個現象罕見於南宋的文士之間，應屬十二世紀後期以來華北區域所獨有。

　　除武元直《赤壁圖》之外，李山的《風雪杉松圖》（圖5.7）雖與歷史遺蹟無直接關係，實亦有懷古之意。此圖基本上畫雪景中的隱居，但與北宋以來的雪景圖使用的圖式大有不同。例如約作於十二世紀初期的《溪山暮雪》（臺北，國立故宮博物院藏）雖在

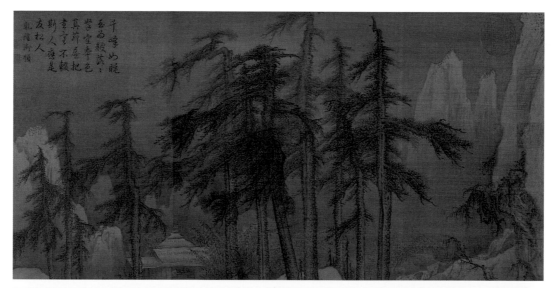

圖5.7　金　李山《風雪杉松圖》局部及王庭筠跋詩　卷　絹本淺設色　29.7×79.2公分
　　　　華盛頓　弗利爾美術館（Freer Gallery of Art, Washington, D. C.）

前景畫了一個安靜的山莊，但整個結構還是以中央雪山為主，搭配著溪邊寒鴉與歸家旅人，意圖傳達雪天下的，如唐代鄭谷雪詩中「亂飄僧舍茶煙濕，密灑歌樓酒力微」所透露的活潑生氣。[22] 約作於十二世紀後期的《岷山晴雪》（臺北，國立故宮博物院藏）使用了郭熙的風格作主山堂堂的山水，而在雪景之中畫的實是行旅圖，畫意上也是在呈現酷寒山水中連大雪亦無法掩滅的人間生氣。這讓人立即聯想到北宋神宗（1067–1085在位）時郭熙為宮廷所作的《朔風飄雪圖》，根據《林泉高致集》書中〈畫記〉一節的報導，此畫「其景大坡林木，長飈吹空，雲物紛亂，而大片作雪，飛揚於其間」，而在作品一完成後，因其「神妙如動」，立即受到時正苦於國內旱災侵襲的神宗之激賞，破例地賜給郭熙寶花金帶。[23] 在這個記事中，我們可以注意到：郭熙之所以得到特別獎賞，並非完全只因其畫技之高超，更重要的是他的雪圖被神宗視為可以解除旱災之苦的瑞雪之兆，那才是一個關心民瘼的君主所應在意的事情。這就點出了雪圖在宮廷文化脈絡中的基本旨趣，不論風雪如何暴烈，重點都是在彰顯理想政治運作下的山水意象，在那裡，再可畏的嚴寒氣候都無法阻擋人間生氣的持續發展，而這種生命力的具體呈現也正是畫家郭熙所表達，觀者神宗所激賞的雪景山水畫意所在。《溪山暮雪》與《岷山晴雪》兩件雪景山水畫中所要表現的無法壓抑之生氣，亦屬郭熙《朔風飄雪圖》這種宮廷雪圖所訴求的同類畫意，只不過各自對降雪時間的描繪選擇有所不同而已。如果將這個雪景山水圖繪的傳統拿來與李山的《風雪杉松圖》比較，立即可以發現其中的重要差異。

　　《風雪杉松圖》的橫卷安排首先便改變了傳統近、中、遠三景分割呈現的固有模式，幾乎將焦點全放在近景，其上巨大的杉松常綠樹從畫卷下緣一直長到上緣，充塞了絕大部分的畫面。然而，巨大的杉松並非此畫的唯一主角。透過林木間的空隙，李山將觀者的眼光帶領到林後谷中的一區茅舍，屋中以簡筆交待了主人在桌旁的側影，但沒有明顯的動作（如彈琴、讀書等），也沒有其他人物（如僕僮、訪客、旅人等）之搭配。茅舍之周圍則可見高度、大小、距離不等的群峰環繞，最內層諸峰幾乎就在屋旁，最為特別，也突出地標示著屋舍的主角地位，並與前景松林共同組成一種護牆似的空間，進一步表述著隱居中毫無活動的絕對平靜，也展示了有別於雪圖傳統的新畫意。如此畫意之表達亦藉由畫後王庭筠（1156–1202）的題詩予以唱和，其書詩並題識作：

　　繞院千千萬萬峰，滿天風雪打杉松；地爐火暖黃昏睡，更有何人似我慵。
　　此參寥詩，非本色住山人不能作也。黃華真逸書。書後客至曰，賈島詩也。
　　未知孰是。

由於此詩內容與畫中物象的高度對應，兩者故可視為同一意涵的不同載體表現。王庭筠書詩中以「地爐火暖黃昏睡」來反照「滿天風雪打杉松」，進而引出「慵」字定位的無

所事事之閑散隱居意象，正道盡了畫中想要表達的，非屬象徵盛世政治圖象的畫意。李山所畫的風雪世界因此不是為君主或其他政治圈中人而作，它的觀眾實是題識中所標出的，能解此慵散趣味之「本色住山人」（即山中的真隱士）。

　　不過，王庭筠的題識還另透露了畫中另一個懷古的層次。他所寫的七言絕句實非自作，而是古人舊作。他本來以為是約百年前蘇軾之友道潛（即參寥）的作品，後又有友人指是唐代賈島（779–843）之詩，他倒並不十分計較。對王庭筠此舉，其子王萬慶（《圖繪寶鑑》中作王曼慶）則在一二四三年的跋中作了解釋，說明王庭筠故意以前人詩品題，是欲「將置此老（李山）于古人之地也」。這意謂著王庭筠刻意引前人之詩與李山之畫並列，實意在將畫家李山也比擬成古詩的作者，讚美他亦為有古人之風的「本色住山人」。其實，王庭筠所寫的這首「非本色住山人不能作」之絕句的真正作者是北宋初的潘閬（？–1009），原詩題作〈宿靈隱寺〉，收在其《逍遙集》中。[24] 而從李山畫中對繞屋群峰之描繪與詩中「繞院千千萬萬峰」之高度應和來看，李山作畫時應該本就以此詩作稿本，就其詩意而作圖，王庭筠只不過是將該詩以他的書法寫在後面而已。如果只是這樣，這便與一般所說的「詩意圖」無甚差別。但是，此事卻又不只是如此。王庭筠在詩後所加跋語便值得特別注意。跋語中不僅陳述了他對潘詩的評論，而且也同時指向李山由之而來的圖繪詮釋，並作為王庭筠自己對李山詮釋的點題，而這三者最後都在「非本色住山人不能作也」一語下作了總結。這個結論，相對於接著敘述的原詩作者之爭而言，顯得更為重要。這很可能是王庭筠與李山二人商議後的共識，否則很難想像此作上詩畫二者在意旨表達上的高度契合。王、李二人的契合亦可由各自之仕歷加以確認。王庭筠在《金史》有傳，知自一一九二年後（除了1196至1198年降官遷外之外）至其卒之一二〇二年間，都在金朝政府的翰林院任職。李山，畫史無傳，但據王萬慶的報導，他在泰和年間（1201–1208）也在秘書監服務，看來兩人在一二〇〇年左右應有很多來往的機會，甚至建立不錯的友誼，這亦可由王萬慶在泰和年間已識其人的少年記憶中得到間接的支持。[25] 由此所重建出來的《風雪杉松圖》當時的創作情境中，除了王、李二人外，還存在一個外來的文士，即題語中指出絕句作者為賈島的「客」。他顯然也參預了討論的過程，但因沒有達到一致的結論，所以只留下了「未知孰是」的結語。不過，將原作者由參寥提早到賈島的可能性，多少亦增加了在這個情境中的思古意味，以這個時間的距離來進一步確定他們與當下現實的切割，並賦予「本色住山人」一個更崇高的古老境界。

　　嚴格地說，李、王及客等三人都非實際上的住山人，他們的互動發生於金京中都（今北京）城內一個官員公務之餘的空間中，也非山中的隱居場所。《風雪杉松圖》詩畫的製作因此可以視為金朝士大夫文化的一個產物，基本上與近百年前北宋士大夫類似，以山水畫來表述公務生涯中依然堅持的林泉之志，[26] 但另外增加了一層思古之意，將自

己回溯到前代的文士傳統之中。這與武元直、趙秉文在《赤壁圖》卷上藉由山水畫來和蘇軾〈赤壁懷古〉唱和、表達認同，可說完全同調，製作空間脈絡也幾乎一致。它們所出現的一二〇〇年左右，正是金朝自十二世紀中期恢復文人官僚制度後，士人文化經過近半世紀發展所達到的顛峰時期。這兩件作品不僅詩、畫俱全，而且都有當代書家王庭筠與趙秉文一流的書法表現，正是士人文化傳統中詩、書、畫三絕理想的具體實踐，較之一個世紀前蘇軾周圍文士圈所為，不僅毫不遜色，而且在形式與意涵兩者之表現上皆有深一層的發展，其「懷古」之主題尤其突出地透露出這個金朝士人社群對其文化傳統的高度意識，而這個對文士傳統的高度意識即是他們將其作品定位為此傳統之「復興」的基點。《赤壁圖》與《風雪杉松圖》兩件作品的倖存於世，數量雖少，但已有不凡之歷史意義，它實意謂著金朝盛期士人文化中此種懷古山水圖所代表的新型畫意創作之蓬勃，並見證了當時北方文士社群對其傳統戮力復興之高度激情的存在。如此的文化表現基本上未見於與金朝對峙的南宋發展之中，尤其與以南宋宮廷為主導的藝術文化之浪漫詩情，[27] 更是形成強烈對比。

四、瓷枕上的山水畫及庶民觀眾的出現

金朝士人文化發展的顛峰伴隨著宮廷中藝文活動而生。史家最為津津樂道的章宗（1189–1208在位）不但匯集了金初流散在外的北宋宮廷收藏書畫，重建了皇室御藏的文化傳統，而且振興了宮廷繪畫之製作，於一一九六年設置祗應司統理其事，其地位類似宋朝的畫院。今日尚存之祗應司宮廷畫家作品仍有張瑀的《文姬歸漢圖》（長春，吉林省博物館藏）及劉元的《司馬樞夢蘇小小圖卷》（Cincinnati Museum of Art藏）兩件。[28] 值得注意的是，這兩件作品皆非山水畫，主題倒與戲曲有關，可能反映出金朝宮廷喜愛戲曲的一面，其中劉元（此人與元初大都的藝術家劉元同名，但非一人）所繪蘇小小形象手持戲曲表演中所必備的響板，即為明證。這是否也表示金代宮廷繪畫對山水畫製作不甚熱衷？由於資料殘缺，很難進一步討論這個問題。不過，可以比較確定地說的是，《赤壁圖》與《風雪杉松圖》之類作品的製作實與宮廷無直接關係。相反地，文士文化中的山水畫流行倒有擴及至民間的傾向出現。現存金代的山水畫資料中，另外一批值得注意的「作品」則來自河北、山西地區民間所使用的瓷枕；它們可謂意外地提供了一窺十二、十三世紀山水畫在中國北方上層階層之外擴及一般觀眾的難得資訊，因此顯得十分珍貴。

近幾十年來經由考古發現的華北墓葬所出的磁州窯系金元瓷枕頗多，其中一些在枕面上或旁邊的立面上裝飾了山水形象的描繪，特別引起研究者的注意，認為是磁州窯系興起的裝飾風格，而至於其興起的時間，大致上認為可以早到金代。瓷枕上圖繪山水形象的起於金代，基本上可以接受；考古出土材料中便有一件出於山西長治市北郊安昌村

崔君墓中的《白瓷枕》（圖5.8），枕
面上即以墨色作山水。此墓亦出土
一墓誌銘，上有一一四三年的埋葬
紀年，難得地為這種磁州窯系山水瓷
枕提供了明確的最早時間。在這件有
些殘缺的瓷枕上之山水，保存大致完
整，雖不能直接視為嚴格定義下的山
水畫，但仍足以作為墓主所及之山水
圖繪形象來予以理解。它的山水形
象固然描繪得比較簡單，尤其因為
是在素白的化粧土上直接墨繪，沒

圖5.8　金　《白瓷枕》　山西省長治市北郊安昌村崔君墓出土

有一般繪畫的墨染處理，但此《白瓷枕》上的山水形象還是使用了山水畫的基本結構，
一方面以線條交待形體的輪廓與分塊，另一方面也以近、中、遠景的段落進行畫面構圖
的安排。後者將前景分成左、右兩個坡腳，以水域為中景，其後高聳主峰居中的圖式，
基本上即與武元直《赤壁圖》一致，由此可見一一四三年瓷枕上的山水形象很可能本於
與《赤壁圖》具同種結構模式的較早山水畫而來。瓷枕的主人崔君，據墓誌銘的陳述，
乃是以農桑為業的鄉間富戶，與武元直那種文士階層沒有直接往來，但由其瓷枕山水看
來，文士階層中流行的山水畫早在十二世紀中期已經進入民間生活之中，或至少可說已
成庶民中較富有者所能欣賞之物。29

　　學者們普遍認為瓷枕既是日常用器，也有的屬於喪葬之用的明器，其上圖繪除了美
觀之作用外，也有祥瑞、辟邪之意。圖繪山水也有如此的功能嗎？這也是一個值得討論
的問題。山水題材之被用來裝飾瓷枕看來在金代時期頗為常見，有的學者甚至以為一直
持續到十四世紀的元代。如果我們利用河北磁縣觀臺鎮窯址的發掘報告之整理來推測，
該窯的蓬勃期大約落在金世宗（1161–1189在位）與章宗時期，30 類似崔君墓所出山水瓷
枕在此期中應該也在質量上有高度的表現才是。那麼，這些瓷枕山水又為什麼會得到中
產以上平民觀眾的接受？這些觀眾的觀看心得會與文士觀眾有什麼不同嗎？觀臺鎮曾出
土另件《長方形白地黑花山水人物故事枕》（圖5.9），提供了有趣的線索。此枕上山水亦
作左右兩坡腳前景，中央空白後作一大二小之山峰，近似崔君墓瓷枕山水的簡單結構，
但在前景臺地上作大樹下高士臨水而坐，觀看著水中的三條游魚。它是否與莊子與惠施
論魚之樂的故事有關？實尚無法肯定指認。但這種水岸高士的形象在瓷枕上經常出現，
也是來自山水畫的慣用母題，意謂著超越俗世紛擾的隱居世界，看來這種隱居山水意象
對瓷枕使用者也有高度的吸引力。高士觀魚山水瓷枕的後立面則有墨書文字：「寒食少天
色，春風多柳花，倚樓心緒亂，不覺見栖鴉」，該詩原作者為北宋中期詩人石延年，只是

將第三句的「心目」寫成「心緒」而已。石延年絕句的詩意雖與高士觀魚之山水無直接關係，然而其之成為瓷枕立面裝飾之部分，都顯示了瓷枕使用者歡迎文士文化傳統的態度，那也是一些文學作品得以在社會上廣泛流傳的媒介之一。這件瓷枕還留有製作者戳記「張家造」，是今天可見頗有可觀數量之張家瓷枕的部分，墨繪山水亦為它們中常見的裝飾題材。另一件亦出自觀臺鎮，同樣有「張家造」戳記的瓷枕則以相近的簡率風格在後立面上作一隱居山水，畫中主角為中央小舟上之悠遊高士，右邊岸上則在山崖旁加畫

一區看來頗為講究的樓閣，提示了此絕俗之境的勝概（圖5.10）。相似的樓閣母題亦見於崔君墓瓷枕的主山旁，只不過畫得更為簡略罷了。與此件高士泛舟同處的枕面上為一幅山水中兩人騎馬追逐的圖畫，描繪的應該是「蕭何追韓信」的故事，那正是金元戲劇中出名的劇目之一。如此之戲劇主題由

圖5.9
金　《長方形白地黑花山水人物故事枕》
河北省磁縣觀臺鎮出土　私人藏

圖5.10　金　《山水人物故事枕》　河北省磁縣觀臺鎮出土　安陽市博物館

於受到一般觀眾的喜愛而出現在瓷枕上，實在合情合理。如果這個推論不錯，那麼與其共存一枕的隱居山水與戲劇存在某種關係的可能性便也值得注意。今日得見的金代戲劇劇本資料保存不多，很難讓人有個全面的掌握，但是，其中頗有相當程度的部分被元代的雜劇所延續，尚可供作推想。根據明初朱權在《太和正音譜》中就雜劇整理後所作出「十三科」的歸納，「林泉丘壑」為其中之第二科，列在「神仙道化」之後。[31] 所謂「神仙道化」的演劇，其實在磁州窯的瓷枕上也曾不止一次地出現，例如有「漳濱逸人製」款的幾件枕上的「山水人物故事」即係此種神仙得道之主題。[32]「林泉丘壑」則是頌揚隱居理想之事，代表劇目如〈七里灘〉就是搬演東漢高士嚴光拒絕光武帝徵召的故事，而內容大半都是在強調嚴光不求名利的心志，以及隱居生活與自然合而為一的理想境界，其中許多描寫都寄託在無憂無慮的水上漁釣情景，與瓷枕上的隱居山水形象頗有契合之處。[33] 此種「林泉丘壑」劇的流行因此很可能便是瓷枕上隱居山水圖繪的直接來源。透過瓷枕這種生活用器的媒介，不僅戲劇轉化成一種與生活不可分割的形象，隱居生活理想也以相當簡要而固定的山水圖式具象地擴及到庶民的生活層次。由此觀之，瓷枕上的隱居山水圖象亦可說是如李山《風雪杉松圖》那種菁英隱居圖的庶民版，而「林泉丘壑」的戲劇演出則是它們唱和的對象。

　　瓷枕上的山水大都尺寸很小，一般長方形枕的枕面大約是長三〇至四〇公分間，寬十五至二〇公分間，這亦說明了其上山水圖繪的簡要表現。當然，這並不意謂著金代北方的庶民觀眾所能看到山水畫的全部。在此狀況之下，山西大同馮道真墓中所發現的《疏林晚照》（圖5.11）山水壁畫，橫二七〇公分，縱九一公分，則提供了難得一見的大

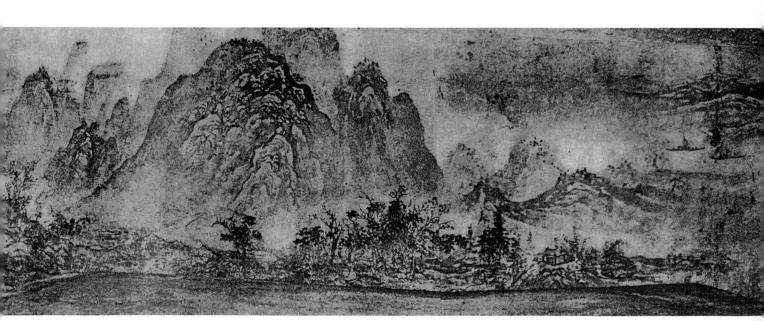

圖5.11　大蒙古國　馮道真墓墓室北壁《疏林晚照》約1265年　壁畫　山西省大同市馮道真墓出土

型作品可作考察。馮道真（1189–1265）是蒙古國時期盛行於中國北方之全真教的高級道官，曾為龍翔萬壽宮宗主。全真教起於十二世紀中，創教者王嚞（1113–1169）出身富有之地主家庭，曾參加科考，但在仕途無成後慨然入道，故其全真教雖以道為名，亦深染文士之風，在文士階層中也有很多信眾。全真教與文學藝術的關係頗深，不僅在《道藏》中留下許多道徒的詩作，而且戲劇中「神仙道化」一科中也有不少其傳教的故事，看來他們確有意識地利用這些藝術形式來達到傳教的目標。馮道真的墓葬中也使用了豐富的壁畫，其中有山水形象的共計三幅，除《疏林晚照》外，尚有《觀魚》、《論道》二幅。後二者實不純為山水，只是人物配上樹石、流水，描繪的應是馮道真生前的修行。《疏林晚照》則是大幅山水畫，以豐富的水墨作煙氣中的群山，山前另畫一片樹林及村落，兩艘歸舟出現在其右方空白角落，上有畫者自識「疏林晚照」四字，其位置正好與趙孟頫自書《雙松平遠》標題處相同。發掘者認為這是一幅描繪馮道真家鄉風景的實景山水圖，而且由其水墨表現及和緩山體造型推論已經受到南方水墨山水畫的影響。[34] 這兩個看法其實還有再加商榷的空間。就其水墨風格而言，《疏林晚照》上者實與金代瓷枕上的山水描繪一脈相傳，線條與造型都較簡率，使用水分及墨色變化較多則與壁畫材質本身有關，兩者間最大的差別僅在於尺寸，壁畫由於尺寸的需求故而形象增多，表現得較為複雜而已。

　　《疏林晚照》壁畫可惜在出土記錄後已經回填不復再見，或供研究者仔細考察，但從現存照相圖版看來，它的主要畫意還是在呈現一個暮色將臨之前的水邊村落，正如其標題所言，而似乎沒有要指示實景的意思。暮靄之中的疏林村落氣氛寧靜安詳，在左方群山的高遠景觀與右方平遠空間之搭配下，展示的更接近一種美麗而充滿生氣的理想山水。當觀者的眼光被引至右上方的兩只漁舟時，其所使用的迷離平遠山水圖式不禁讓人想到自十一世紀中期以來即流行的「瀟湘八景」圖繪傳統，例如南宋禪僧牧谿在其〈遠浦歸帆〉一景（見圖3.7，京都國立博物館藏）就可見到同一圖式的另樣表現。事實上，「疏林晚照」此一標題本身即來自瀟湘八景中的「漁村夕照」。瀟湘八景圖繪在十三世紀中國的發展已經脫離瀟湘地景的束縛，不止成為理想美景的表達方式，而且在意涵上因為「思歸」的主調，常為宗教界人士轉化成回歸正道的表現。全真教教中道徒甚至以「歸」的概念指示其離人世而成仙的理想結局。這樣說來，《疏林晚照》的畫意正是在表述馮道真一生修行的目標，也是他死後靈魂的歸宿。[35] 在唐代以來的墓葬傳統中，最接近死者棺具所在之壁上常有仙境山水示其靈魂所歸，《疏林晚照》所在的北壁也是馮道真棺床的位置，它因此可說是仙境山水畫的一種變體。而作為一種得道境界的展現，如《疏林晚照》的山水畫如果為全真道士用來向一般民眾傳教行世，可能性極高。馮道真墓山水壁畫的存在向我們提示了北方庶民觀眾所能接觸到之山水畫的部分樣貌。它們的畫意，雖然還是脫離不開文士傳統的源頭，但卻以戲劇與宗教的角度切入到庶民的生活之中。

五、蒙元初期北籍官員支持下的山水畫

　　馮道真去世之時的一二六五年距離金朝亡於蒙古人之手（1234年）已有三十一年，但中國北方的文化情況仍未從戰亂中完全恢復過來。受創最為嚴重的應屬在十二、十三世紀之交時達到顛峰的金代士人文化。元好問在一二三三年致書契丹裔蒙古官員耶律楚材，請他設法保護金朝政權崩潰下的五十四位傑出文士，正是此文化危機中的救亡之舉。此後至一二七九年忽必烈（元世祖，1260-1294在位）滅南宋，這期間北方的士人文化可謂處於從灰燼中苦心維持的艱苦過程中。當元好問於一二五一年在山西太原見到武元直《赤壁圖》，並於他的老師趙秉文之書辭後寫下題跋時，就對那個金代士人文化最輝煌的時光「感念疇昔，悵然久之」。這並非元好問的一時觸物生情而已。一直至一二五七年去世，元好問在金亡後的二十餘年中，痛心於「自中州祈喪，文氣奄奄幾絕」，「雖無位柄，亦自知天之所以畀付者為不輕，故力以斯文為己任，周流乎齊、魯、燕、趙、晉、魏之間幾三十年」。[36] 處此動盪不安的局勢下，金代盛時的士人文化活動自然趨於沉寂，即使有似元好問在太原重見武元直《赤壁圖》的那種場合，氣氛也是充滿感傷悲悽，此時無論如何都無法再奢談什麼隱居的林泉之志，文士山水畫的製作因此而瀕臨停頓，亦可想像。與此對照之下，如全真道士馮道真墓中《疏林晚照》的存在，便顯得頗有意義。如就山西地區全真教的情況來看，戰亂後的恢復似乎較快。出名的全真教祖堂永樂宮即始建於一二四○年代後期，至一二六二年主要的三個大殿已經峻工。像這種較大規模的宗教性建築工程需要各類專業不同匠師的投入，其中當然也包括了畫師在內。馮道真墓《疏林晚照》山水壁畫的製作者，雖不知其名，但可推想必定來自山西的這些職業畫坊。換言之，在蒙古國初期，北方山水畫之得以維繫，可能完全仰仗製作《疏林晚照》的那種民間畫師，而其所需資源則來自如全真教的宗教力量，文士社群幾乎無能為力。

　　中國北方文士的現實困境只有到了一二六○年代後期才逐漸紓緩。一二六○年在開平即大汗位的忽必烈於一二六六年開始營建大都，一二七一年採「大元」為國名，正式運作一個以中國為核心的蒙古帝國。這意謂著蒙元統治者需要更大量的文官來協助管理整個中國北方的人民與土地，而且，還要籌措龐大的經費來進行征服南宋的戰爭，後者在一二七九年結束，使得帝國的土地更廣大，人口也增加了六千萬。蒙元政府因之需要更多的官員，許多北方官員也被派遣到南方的幾個行省政府中任職。這個時期蒙元政府在中國的逐步發展，可說同時給北方士人文化之復甦提供了一個有利的環境。即以元好問周流過的山東東平地區來看，原來在地方豪強嚴實、嚴忠濟庇護下的文士群，待蒙元政府運作後，多人皆得到正式官職，並在大都的文化場域中逐步扮演主導性的角色。[37]一二八八年左右在大都舉辦的雪堂雅集即為很具代表意義的案例，尤其是因為方至大都不久的趙孟頫也列名其中，更引起學者的注意。此時的趙孟頫在參加雅集的二十八個士

大夫中實屬資淺，尚需較高位者照顧的成員，雅集中即有如張孔孫、夾谷之奇等人都曾提拔過他。張孔孫族屬契丹，夾谷之奇則是漢化的女真人，但他倆皆出身東平學士，而在大都朝廷中位居要職。除他二人外，雅集中尚有商挺、王磐、王構、董文用等人亦與東平有關，如說整個雪堂雅集帶有濃厚的東平色彩，這可一點都不為過。[38] 那麼，曾經標識著金代士人文化顛峰的文人山水畫應該也要在這個元初的文化新局中再現榮景，這個可能性當然值得注意。

令人覺得遺憾的是，此時北方士人相關之山水畫留存不多，我們只能先儘量利用一些作品中的山水形象，來推想當時北方士大夫使用山水畫的可能情況。曾經在大都為忽必烈繪製了《元世祖出獵圖》（1280年，臺北，國立故宮博物院藏）的河北畫家劉貫道（活躍於約1275–1300）有一卷《銷夏圖》（圖5.12）就保留了當時北方上層階級在生活中使用山水畫的珍貴訊息。畫中主人翁看起來是位家居中的高士，很可能具有士大夫的身分。他半裸上身臥坐在花園中的榻上，前方兩位侍女，其一持長柄扇，扇上以水墨作山水。主人榻後有屏風，屏中畫同一主人坐原榻上，後方則以平遠山水作屏中之屏，使畫屏之景與園中之景形成一種有趣的呼應關係。這種「畫中畫」的巧趣曾見於五代時南唐名手周文矩的《重屏會棋》（Freer and Sackler Museum of Art, Washington, D. C.藏）。周文矩的屏中之屏也是山水畫，意謂著有尊貴地位之主人翁退居私室時想望的理想自然。《銷夏圖》中第二屏風上的平遠山水大致也是同樣的理想山水世界，不過，它所展現的平靜空間則似刻意與前方侍女持扇上的山水畫有所對應。這種長柄山水圓扇亦見於河南登封王上村的金代後期墓葬壁畫之上（圖5.13），持者也是女侍，所畫風格相類，

圖5.12　元　劉貫道《銷夏圖》　卷　絹本設色　29.53×71.12公分
堪薩斯　納爾遜美術館（The Nelson-Atkins Museum of Art, Kansas City）

圖5.13　金　王上村墓葬墓室東南壁局部
墨繪山水圓扇　河南省登封王上村墓葬壁畫

都是以沒有線條的簡率水墨概要地交待了前景樹林與其後山體。[39] 作為引風之具，扇上的山水顯然意在為主人營造有如野外山林的舒適清涼空氣，正是消暑的良方。《銷夏圖》左方凳上置一冰盆，也是夏日消暑必備，與侍女持扇恰成一靜一動之匹配。由此看來，劉貫道銷夏景中的布置確實反映了當時北方上層生活中的空間現象，而山水畫也在其中扮演著不同的角色。這種情況大約可以視為金代士人生活文化的復見。

《銷夏圖》的作者劉貫道是河北中山人（今定縣），雖曾入宮廷服務，但《銷夏圖》顯然不是為宮廷需求而作。他在畫風上與北方民間壁畫傳統的親近關係指示著金代職業繪畫在此時大都的持續發展。相近的現象亦可見之於另幅十三世紀末所作的《趙遹平南圖卷》（圖5.14）之上。此圖標題為十八世紀《石渠寶笈》所訂，其實沒有根據。現代學者在重新檢視了畫中建築與服裝等細節後，認為這是現存最早的一幅「宦蹟圖」，描繪了一位元初官員一生的重要事蹟，可說是圖繪本的傳記。[40] 圖傳中後半段繪傳主率兵平服寇亂事，將故事置於群山之中，可能與該亂事發生於某山區有關。即便如此，它的描繪實與平亂的實景無直接關聯，畫家只在此段之首繪出傳主與其行進中的隊伍，以及尾端作傳主受降一景，中間實未作其他平亂細節之交待，而將隊伍等眾人出場之活動置於山嵐圍繞的口袋式空間中，比例上與旁邊的遠觀山體也不協調。相較之下，隊伍左方群山所佔篇幅反而更多，似乎有意以山水畫的描繪來增加此段的分量，以作為整個畫卷的壓軸。就技術面而言，此段作者製作山水畫的能力頗強，故而為乾隆朝的專家們誤歸至北宋人之手。然而，這段遠觀群山的山水段落仍顯示了與北宋不同的結構觀，其中最清楚者可見於山體以兩三塊分割疊壓來表示量體感的作法。如此山水描繪的結構即與馮道真墓的《疏林晚照》十分近似，可見兩位畫家同出一源，都是北方的職業畫手，也可推知這卷宦蹟圖的委託者應該也對其上山水部分的處理相當地欣賞才是。我們雖尚不能考知這卷宦蹟圖的主人是誰，但由他

圖5.14　元　《趙通平南圖卷》局部　卷　絹本設色　39.3×396.2公分
堪薩斯　納爾遜美術館（The Nelson-Atkins Museum of Art, Kansas City）

所委任畫家的訓練來看，很可能自己也是一位居留於北方的官員，而其宦蹟中平亂前記有他易漢式官服為元式一節，則可讓人推想其應為歷仕金、元兩朝的人物，且可能屬於有武力基礎的北方漢軍世家。如果確是如此，這卷宦蹟圖就比《銷夏圖》更清楚地印證了這種階層的北方官員與山水畫製作間的積極關係。在當時，蒙元宮廷中雖仍有一些繪畫工程之需求，但多集中於宗教或儀式性主題，極少表示出對山水畫的興趣，以至於後代傳世之元代山水畫中，竟無一件出於蒙元宮廷畫家。宮廷成員既與山水畫有所隔閡，北方官員就很有條件來扮演山水畫觀眾主力的角色了。而且，一旦形成風潮，他們之中也自然會產生善於繪山水的畫家，這其實是一體兩面之事。

　　我們由此來看商琦（？–1324）所作的《春山圖》（圖5.15），便可對這批北籍官員所支持、進而參預製作的山水畫得到一些進一步的認識。商琦是忽必烈時代名臣商挺（1209–1288）的第五子。商挺籍曹州（今山東），金亡後曾依附山東地方勢力東平嚴實，後為忽必烈所召，助其取得汗位，並曾在陝西、四川平定蒙古將領的叛變，對世祖朝之軍政建樹甚多。這種經歷幾乎是上文佚名宦蹟圖中主人翁的翻版，甚或可說是其同類中的佼佼者。商琦在他父親死後十多年之一三〇四年，還可得到一般漢人文士無法高攀的「備宿衛」之特權資格，顯然便是因為這種權宦子弟的背景。商琦後來的任官，多係文職，但其最出名的才能竟是山水畫，虞集說他「以世家高材，游藝筆墨，偏妙山水，尤被眷遇」，可以視為當時大都官僚圈中對他形象的共識。現在倖存的《春山圖》據信是商琦所留的唯一真跡，也為觀者重現了他大受推崇的山水畫的樣貌。此畫作橫卷形

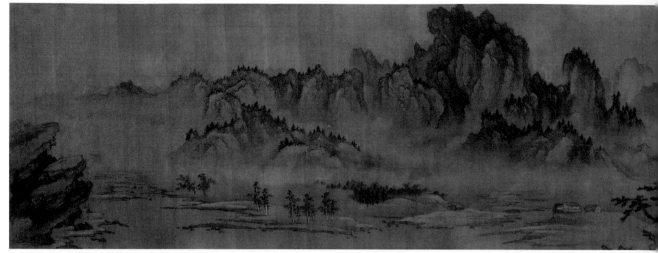

圖5.15　元　商琦　《春山圖》　卷　絹本設色　39.6×214.5公分　北京　故宮博物院

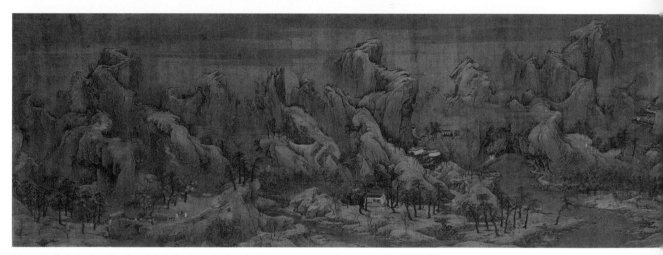

圖5.16　北宋末或稍後　《江山秋色》　卷　絹本設色　56.6×323.2公分　北京　故宮博物院

式，近、中、遠三景貫穿全卷，但有起承轉合的段落變化，畫法上則以水墨為底，配上
部分要點式的青綠敷色，似是遠承如十二世紀中葉（北宋末或稍後）的《江山秋色》（圖
5.16）的那種遊賞山水而來。不過，值得注意的是，《春山圖》的遊賞性減低了很多，不
再到處妝點了遊人及各種可供駐足的景點細節，也略去了遠景中繁複的山稜連屬，稍減
《江山秋色》那種歌頌盛世中氣象萬千之理想山水色彩。全卷的重心全放在對中段壯碩
遠峰的觀照之上。這個引人注目的峰群不僅結構峭直、強調量體的凹凸、輪廓的奇變，
結構上很像《趙遹平南圖卷》那卷元初宦蹟圖上的群山。而且，商琦在將《江山秋色》
上的山體形象由俯視改為仰觀之後，更顯出有如武元直《赤壁圖》的高大氣勢。觀者要
觀看這個主峰群的氣勢，最好的位置即在近景中段部位的松下小亭，從此望去，先是隔
江岸景，再來則是一片平野，為群峰的矗立效果提供了心理準備。如此的安排讓《春山

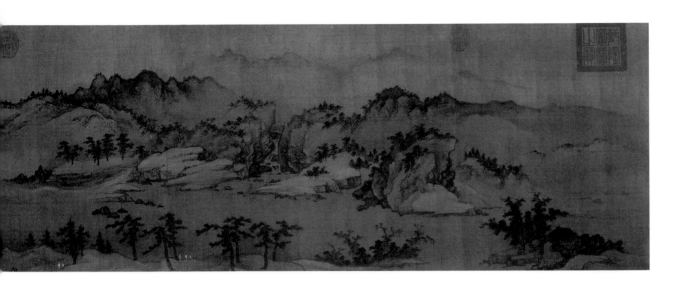

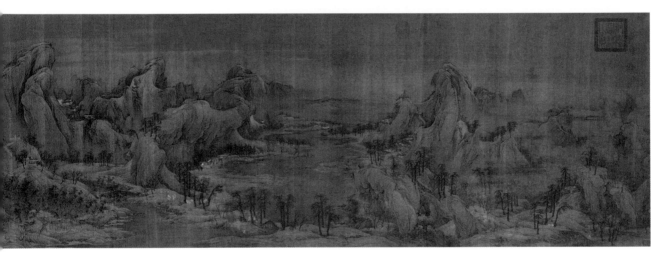

圖》顯得與《江山秋色》有著明顯而重要的差異，而似曾有意地效法了《赤壁圖》的結構。商琦的父親商挺在顯達之前亦屬於元好問的亡金文士社群，且與元氏親有往來，對這個社群所喜愛的武元直赤壁有所理解，十分可能。事實上，武元直《赤壁圖》在明末進入李日華收藏之時，尚留有商挺的題跋，跋中即顯示了他對趙秉文、元好問這些前輩名士的緬懷。[41] 由此言之，商琦本人不僅繼承了武元直以來的山水畫傳統，他在官僚圈中的觀眾大概也是沿續著如元好問等亡金文士的品味。對於這些觀眾來說，山水畫並非只是遊賞的處所，而更是一個沉思的對象。正如《赤壁圖》中觀者被邀請由近景中央處望向江中舟上的蘇軾，再望向整片高聳的赤壁，既一方面懷想東坡，同時也懷想赤壁的千古風流，《春山圖》的觀者也被邀請至空亭之中，正對著前方一片平遠及其後整面的峭峰突起，進行類似的觀照與沉思。雖不一定是有特定對象的懷古，也不必然在抒發隱居

圖5.17
元　郭敏　《風雪松杉》
軸　絹本淺設色
124.8×57.5公分
美國　景元齋舊藏
柏克萊美術館
（The Berkeley Art Museum）

之志，但將焦點置於人的觀照山水之中，其沉思的深度則無分軒輊。

　　很可惜，商琦的這卷《春山圖》當時不知為何人所作。我們推測它的觀眾可能是屬於北方官員圈中的人物。不過，值得注意的是，商琦這位文士畫家所作的山水畫可能經常回溯到他們商家所出身的金代傳統，《春山圖》如確與《赤壁圖》有關，也絕對不會是孤例。在一三一二至一三一七年間，他曾為送別道士吳全節返家作《盧溝雨別圖》，此製作之靈感便是來自金代的典故。據參加送別會之虞集記載，商琦自言其之所以作：「金楊秘監嘗送客盧溝，會風雨不成別，歸而作盧溝雨別圖以贈云。今真人之行，風雨略相似，因倣其意為橫圖」。[42] 送別圖實是士大夫應酬文化中經常出現之物，類似《盧溝雨別圖》的這種文士山水畫當時一定不少，可惜都沒有保留下來。如果翻閱夏文彥《圖繪寶鑑》的記載，元初畫人中善山水的北方畫家計有十五人，其中具官職或可歸於文士階級的就有十二人，由此或可推想士人山水畫的復甦現象。他們跟金代士人文化的關係在這個不完整的名單中也呈現了出來。在這十五人中，夏文彥的簡要記載中竟有四人籍屬東平，另有二人被清楚地標示了「學武元直」的系譜。其中名為郭敏者：「幼讀書，長好丹青，工畫人物，山水喜武元直，畫師其意，不師其法。……官至州倅。」[43] 從這段記載來看，郭敏亦屬文士畫家，其山水畫之祖溯武元直應該與商琦上溯楊秘監之舉同調。郭敏的生平經歷沒有什麼資料可以重建，學者曾懷疑他是否與金人王寂文集中提到者為同一人，最近學者則自楊奐《還山遺稿》中發現楊奐在一二五二年訪問東平行臺時，接待人員中即有汴人郭敏，商挺亦在場。郭敏尚且陪同楊氏參觀了闕里。[44] 由此可知郭敏亦屬東平學士群體，任「州倅」之時當在一二六〇年左右或稍後。郭敏幸運地尚有一件作品傳世，這件山水作品《風雪松杉》（圖5.17）明顯地與金代文士山水畫有關，其作雪天下山谷中一文士與友人坐屋內，周圍則繞以積雪的巨樹與群峰。雖然畫法稍異，但從畫意及圖象安排，它幾乎可說是一二〇〇年左右李山《風雪杉松圖》的立軸版，正是夏文彥所說的「師其意，不師其法」，只不過祖溯的對象由武元直換成了李山而已。由此觀之，元代初期北方士人畫家的山水畫應該與其在金代前輩所作者，存在著一種刻意維繫的關係。如果說這是元好問文化救亡行為的延續，或甚至視為其於元初安定之局下的再興，就不只是後人的想像而已。

　　趙孟頫一二八六至一二九五年間在北方任官，他所見到的金代士人文化之遺緒，即包含了這些北籍士大夫所支持而再興中的山水畫。當他自燕返南，所攜回者亦有如此的視覺經驗。

六、趙孟頫返家後的古意山水畫

　　元初北方士人文化的再興與其中山水畫的發展，透露著清晰的延續元好問等人以

「斯文」為己任的使命感。這對初至北方，剛在南方經歷了文化存亡危機衝擊的趙孟頫來說，一定留下了深刻的印象。乙未自燕回後為周密「說齊之山川」而作的《鵲華秋色》便可以由趙孟頫的北方經驗中再進一步予以認識。《鵲華秋色》中的懷古畫意一方面遠承金代文士山水畫的遺緒，正如郭敏、商琦所為，但另一方面亦有趙氏自己的新見，尤其是在製作上有意識地以線條性的用筆取代了水墨渲染，此則為北方文士山水畫家所未見。他的這個有意識之修改，一般學者都以其追求「復古」來說明，甚至歸因於他在北方所搜集到的古代名畫。然而，即使訴諸古畫之啟發，趙孟頫的復古動機仍有需再推敲之處，畢竟，古畫中水墨渲染乃係不可或缺之技巧，這也是在今日為數不少之唐、五代考古資料中已經予以證實的現象。如果不是直接來自對某些古畫的觀察，那麼，趙孟頫為何選擇走上復古之路？

　　《鵲華秋色》中的復古並非趙孟頫的偶然即興。除了上文所及《雙松平遠》外，亦有其他山水畫向觀者展示《鵲華秋色》中的懷古空間在後來即成為趙孟頫水墨山水畫中的常用形象。他的另一件名作《水村圖》（圖5.18）便再度使用了這種低平廣闊的空間為他的友人錢重鼎（德鈞）繪製了一幅理想的水鄉隱居圖。《水村圖》作於一三〇二年，畫主錢重鼎的身分與周密很接近，都是入元後不仕的文人，居蘇州，時與江南文人學者往來，其中包括了龔璛、袁易與姚式，他們也都是趙孟頫在南方時的友人。錢氏早有在空間擁擠的城市外卜居於「寬閒寂寞之濱，得與鱸鄉蟹舍鄰接」之願，趙孟頫顯然深知其心願，為他圖繪一幅如此幽寂的水村景觀，或一方面供作想像，另方面也可祝其早日得償宿願。十多年後，錢重鼎果然得到友人的協助，在太湖區的分湖附近擁有一處夢寐以求的讀書之所，他在欣喜的心情下，寫了一篇〈水村隱居記〉附在趙孟頫為他畫的山水

圖5.18　元　趙孟頫《水村圖》　1302年　卷　紙本水墨　24.9×120.5公分　北京　故宮博物院

之後。記文中還特別讚嘆此處風景恰如畫中所繪，頗有命中註定之意。錢氏此記常引後人注意，論者每以趙孟頫圖繪乃取江南典型水村之景為贈，故易得此契合之遇。其實，錢氏之言大概只是文學上常見的修辭手法，表示一種對個人原來渴望的殷切，以及其後竟然得以實現的絕大喜悅，原與實景無甚直接關係。那麼，如果趙孟頫不是在描繪江南某個典型水村，他《水村圖》中的山水意象卻又從何而來？

　　以物象的結組來看，《水村圖》以較高視點望向一片平野中的村居與樹木，再延伸至低平遠山，確與《鵲華秋色》如出一轍。稍有不同的則可見到較大尺寸的中景樹木及水草被移到卷首，這點顯然與《雙松平遠》相似，指示著它們共享著如郭熙《樹色平遠》平遠山水的那種早期圖式。相較於《雙松平遠》的安排，《水村圖》雖然也是在手卷上作一河兩岸的構圖，但在右角的前景則不再使用富含君子意義的高大松石形象，而以中景尺寸的樹木、蘆葦來作左方一片坡渚平野的起點，引導觀者的目光移到中央的「水村」之上。這個水村形象其實不太容易察覺，觀者只有在細心地凝視下才會發現平緩的坡渚中散落著的一兩間屋舍，全出之以枯筆淡墨，幾乎隱沒在周遭的模糊之中。如此的「水村」，可說毫無實體感，也解消了它原來在整幅畫中該佔有的主角位置。換句話說，趙孟頫故意隱去主角水村的形象，只用一片幽幽的波渚平野來寄託錢重鼎的別業夢想。作為凝視的焦點，這樣子的水村意象正是藉由「無景可觀」來邀請觀者興起「蕭條絕塵滓」之感（跋中趙孟籲語），並進而懷想「古風」：「因思輞川著摩詰，復想嵩山棲盧鴻」（從大跋詩中句）。相較於郭熙的《樹色平遠》，趙孟頫顯然刻意地放棄了所有得以取悅觀眾的形象，不論是姿態可觀的近樹、長相特異的岩石、煙氣中朦朧現身的遠方漁艇，讓這個以「無」為主調的空間成為觀者觀照的重點，其目的已非單純為錢德鈞設想一個居

所，而更在於創造一個空間來追想唐代王維、盧鴻的隱居高情。王、盧二人皆有圖繪其隱居，《輞川圖》與《草堂十志圖》（見圖1.12，臺北，國立故宮博物院藏）早為畫史奉為隱居山水畫二大典範。趙氏此《水村圖》意圖與之比美，極為可能。

正如《鵲華秋色》與《雙松平遠》所示，《水村圖》的渴筆線條正是趙孟頫表達其「古意」的媒介。這一點便使他與金代李山的《風雪杉松圖》、元初郭敏的《風雪松杉》拉開了距離，雖然此二者亦有「置於古人之地」的用意。他在北方時應該對這種文士隱居山水畫的風格有充分的掌握，但在返家後所作的山水畫中卻捨棄了北方文士山水畫常使用的渲染，獨賴線條而成，這不能不說是他有意的轉向。他在《雙松平遠》的自題中曾發「視近世畫手則自謂少異」的豪語，看來他所說的那些「近世畫手」不但包括了南宋的宮廷畫家及其在南方的後繼者，也指向了金代以來的北方文士。這種藝術上的新取向應該不會是返南之際的突發之物，而是趙孟頫居大都與濟南時在與北籍文士密切交往的脈絡中逐漸形成的。他在那將近十年期間，參加了許多的文化活動，其中的主要人物都是北籍官員，除了漢人之外，還有不少的色目人。上文提到的雪堂雅集頗可作為其中之代表，以助於推想趙孟頫接觸當時北方文士所再興之亡金文士文化的狀況。雪堂雅集的主人實是在大都建立天慶寺的僧人雪堂普仁。雪堂上人頗受忽必烈孫甘麻剌之贊持，且又喜與士大夫遊，寺在一二八六年建成後便常有雅集，甚至成為大都文化界中廣為人知的盛事。[45] 元史中最為後世所樂道的一三二三年皇姐大長公主邀集大都名士共賞書畫的雅集，可能就是因此淵源而選在天慶寺舉行。[46] 雪堂雅集是否也像後來的皇姐雅集一樣包含了一些藝術欣賞活動？現雖無文獻可徵，但可能性很高。如果說趙孟頫在這些雅集中有緣親見一些金代文士的山水畫，或者聽聞到相關的典故逸事，其實也不難想像。前文所及曾為武元直《赤壁圖》寫過題跋的商挺，便在雪堂雅集中被尊為大老。另一位參預頗深的成員王惲亦對書畫藝術頗為關心，曾與商挺之子商琦倆人特別在亡宋皇室書畫收藏被運至大都時連袂前往觀覽，並留下記錄，成為後人研究蒙元皇室收藏史的重要文獻。[47] 王惲本人除是元好問的學生外，亦屬東平學人社群，又與雪堂普仁交誼極深，在其《秋澗集》中留下甚多兩人交往之資料，或可推知他可能是雪堂雅集的實際組織者。除了商、王兩位領頭者外，雅集另外一位成員胡祗遹亦曾經常對書畫藝術發表意見，例如他就認為赤壁這個主題只有「不得志於世時」的「高人勝士」方「能盡奇妙」。如果說這種討論會也會在雪堂雅集之上進行，令人毫不感到意外。胡氏在他的文集中有〈題趙子昂畫石林叢篠〉的一組題詩，其中一首云：「不踵王右丞，不參文湖州；幽深寫新意，木老荒山秋。」[48] 雖然並未針對趙孟頫的山水畫發言，但確對其「新意」有所認知。這可說是對趙氏在北方時逐漸發展其藝術轉向的一個珍貴資料。

胡祗遹的這首題詩尚透露了另個值得注意的細節。他固然肯定了趙孟頫的「新意」，然而同時又指出其未採王維、文同那兩位前賢之法，尤其是文同，那向來是金代文

士作墨竹時所祖溯的北宋典範，這似乎多少隱含了一點批判之意。趙孟頫與他的北籍文士同仁間是否存在著藝術主張上的分歧？如果由他們在觀賞金代墨竹畫第一名家王庭筠之《幽竹枯槎》（圖5.19）後所留下來的評論，便可看得更為清楚。此件作品以豐富的水墨作古木墨竹一段，畫後還有王氏本人自書大字題語「黃華山真隱，一行涉世，便覺俗狀可憎，時拈禿筆作幽竹枯槎，以自料理耳」，書風自由奔放，可說是盛金時期最高水平的書畫合璧之作。它原為色目勳臣之子，時任史部尚書之郝天挺的收藏，郝天挺亦為元好問學生，代表著元初北方文士群對亡金文士文化顛峰的追憶。郝天挺的這件珍寶後來為南方收藏家石巖所得，並攜回杭州，邀集多位友人共賞，並留下了多達十二則的題跋。[49] 其中鮮于樞（1257？–1302）寫於一三〇〇年的跋最值得注意。鮮于樞在跋中首及「善書者，必善畫」之論，以為唐宋以來「唯米元章（米芾）書畫皆精」，而米芾之後「黃華先生（王庭筠）一人而已」。他對此卷的評價極高：「詳觀此卷，畫中有書，書中有畫，天真爛漫，元氣淋漓」，其中「書畫合一」之意甚至被視為趙孟頫「書法入畫」主張的來源，而備受關注。鮮于樞是河北漁陽人，但早在一二八〇年代即在南方為官，晚年且定居於杭州，是將北方文化直接帶到南方的眾多北籍士人之一。鮮于樞善書，並精鑑藏，與南方的周密、趙孟頫等同道時有切磋，大約可說是江南藝術界中最有才華，也最活躍的北士。雖然在南方住了很久，但鮮于樞仍然維持著對北方士人文化傳統的熱情。在他的跋語中，他將王庭筠上接北宋的米芾，甚至超越了文同，絕對是至高的評價。這與金代文士以北宋蘇、米繼承者自居的立場，基本未變。鮮于樞本人對此部分盛金文化的追憶，亦呈現在他的書法創作中。在他傳世最重要的兩件傑作《透光古鏡歌》（約1293年，臺北，國立故宮博物院藏）與《御史箴》（1299年，Princeton University Art Museum藏），除了書風上仍承金代以來北方所傳的豪壯外，其文本都是盛金時期文學名士之作，前者之作者為詩人麻九疇（1174–1232），後者則是在武元直《赤壁圖》後書辭的趙秉文。對《御史箴》此篇章，鮮于樞還一寫再寫，除現存Princeton本外，尚有一絹本及刻石以傳的另本，可見他對趙秉文的重視程度。[50] 相較之下，鮮于樞對南宋文士們的成就似乎表現得十分漠然，在他的跋語中細數了唐宋以來書畫諸名家，卻獨對南宋一代未提半人。

不論鮮于樞是否帶有一些北人的文化傲慢，他與趙孟頫間仍培養出深厚的友情，尤其在書法藝術上常有討論。《幽竹枯槎》上同時有兩人題跋，應亦屬此種場合。不過，趙孟頫對王庭筠這件書畫合璧之作的反應，卻不像鮮于樞的熱情。趙孟頫緊接著鮮于樞之後也寫了一段跋語，但只有十八字：「每觀黃華書畫，令人神氣爽然，此卷尤為卓絕。」固然仍屬讚美，語氣上卻顯得像是禮貌性的應酬，既不似鮮于樞那樣尊稱「黃華先生」，亦對如「天真爛漫，元氣淋漓」、「二百年無此作也」等評價無所回應。即便對書畫關係問題自己也有高度關懷，趙孟頫卻對王庭筠被評為「畫中有書，書中有畫」一

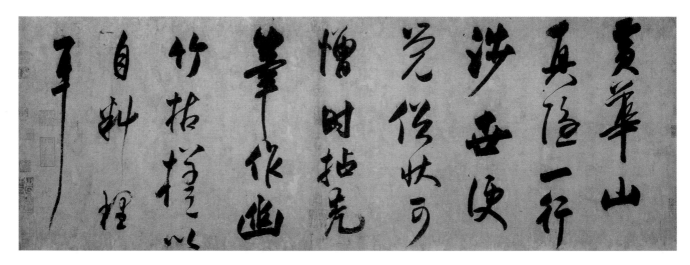

圖5.19
金　王庭筠　《幽竹枯槎》及王氏自書
鮮于樞及趙孟頫跋
卷　紙本水墨
38×697公分
京都　藤井有鄰館

事，選擇保持沉默。這恐怕不是偶然。趙孟頫本人固然認同「畫中有書，書中有畫」的原則，但對於王庭筠在實踐時所採取水墨淋漓的粗放形式，則不見得贊成。他的跋書風格似乎刻意表現了來自二王傳統的秀雅，以與其旁王庭筠、鮮于樞一系的豪壯相拮抗。書家為另一書人作品題寫跋語，常意謂著對其間關係的表達。面對著王庭筠的傑作，鮮于樞之跋意在祖溯，趙孟頫者反而藏有競勝之情。《幽竹枯槎》的趙跋表面上見證了他與金代文士代表作品的親身接觸，同時還透露出他們間在藝術取向上的分歧，及他本人對此分歧的充分意識。

　　由此觀之，趙孟頫《鵲華秋色》與《水村圖》上的古意用筆，正是對此分歧的回應。《水村圖》尤其顯得十分清楚。它那獨賴渴筆所成的荒率平遠水村空間，恰是《幽竹枯槎》上豐富水墨交融物象，幾不見線條造型的相反。縱使皆以隱居為主題，《水村圖》上幾乎無景可觀，亦是與郭敏《風雪松杉》那種景物粲然而描繪完備的現象，形成強烈的對比。換句話說，趙孟頫乙未自燕回後所作的山水畫，也可說是在與金代士人文化爭勝的動力驅使下完成的。後來的南方文人畫家陸續崛起，大半曾受趙氏直接或間接的指授。然而，在此傳承過程之中，趙氏原有與金代文化間之競合關係，則已逐漸被人淡忘。

七、餘緒

　　乙未自燕回一事，在趙孟頫的傳記中只是一筆帶過，而在他的生命史上則是值得十分關注的重要轉折，也象徵性地代表著元初在藝術史、文化史中的巨大改變。他自燕回後為周密所作的《鵲華秋色》一方面向後開出了元代文人山水畫的新發展，另一方面則是他在北方認識了金代以來士人文化後的積極回應，甚至可說是有意識的競爭。此畫的要點除了對五代的董源、巨然風格作了復興之外，其懷古空間的結構方式顯然得自於盛金文士山水畫，如武元直《赤壁圖》的啟發，而他自創的線條性用筆則進一步賦予全畫另一層古意的表達。如此的山水畫風格在稍後的《水村圖》得到了更純粹的發展，不僅超越了外在實地景觀，而且造出一個以平淡為指歸的隱居典型意象，同時勾起觀者對古代隱逸傳統的追憶。這種古意山水畫對後世產生了典範性的作用，而其之得以由趙孟頫筆下完成，也必須由蒙元帝國在中國所促成的南北混一之文化情勢中來予理解。說得簡單一點，如果沒有「趙孟頫乙未自燕回」一事，就沒有後來中國的文人畫。

　　趙孟頫所繼承並進而對抗的金代士人文化，雖然僅聚焦於山水畫領域，然亦有助於吾人重新思考金代士人文化本身之歷史意義。過去一般以為金代藝術「是保守的，傳統的，但也因此而使唐和北宋初期的藝術風貌得以長久地保存了下來。」這個看法在近年已經受到檢討。[51] 如果光就本文所涉及的金代士人山水畫來說，以武元直、李山之繪畫為核心的文化活動其實顯示了一種新型態的畫、詩、書互動，並以之作為「懷古」的具體

手段。北宋末固然已可見到如喬仲常《後赤壁賦圖》那種懷想蘇軾等前賢的作品，但不免仍拘於文字之解釋，繪畫藝術在此仍只扮演從屬之角色。[52] 金代士人則對此作了進一步的發揮，懷古成為創作中的重點主題，而且書畫連袂地參預其中，與文字表達共同作為懷古之鼎的鼎足。在這樣的運作中，繪畫不僅是與詩書互動下的產物，亦作為詩書互動的對象。詩與書的作者在此已非單純而被動的觀畫者，而是繪畫從製作至完成的共鳴者。這就「繪畫—觀者」關係之發展史而言，實具非凡之意義。後世文人雅集中藝術行為所追求的典範，或可謂首見於此。

從此而言，趙孟頫標舉之「古意」，亦可具體解為「追憶古人」，基本上是在尋求一種具象可行的程式，來勾起觀者的古代追憶，以解除其與古代傳統斷鏈的焦慮。這種焦慮也是金亡之後北方士人，如元好問，在他們懷古行為中所深刻感受的。趙孟頫與他的北方友人們所不同者在於其追憶程式的可行性。這個追憶程式最後歸結到「用筆」之法，使繪畫竟與書法十分接近，而且可以選用書法中的某些用筆到畫中勾起追憶。正如他在竹石圖繪畫中倡言「石如飛白木如籀」，直接選用草書與篆書用筆來救「畫中有書，書中有畫」的抽象與不足，他在山水畫中純賴渴筆線條之法，亦同為士人間易於領會的具體方法。後世文人畫多稱繪畫為「寫」，其追求筆意以與古人隔著時空共鳴之創作方式，可說皆由趙孟頫此舉開出。

第 *6* 章

趙孟頫的繼承者：
元末隱居山水圖及觀眾的分化

　　自從趙孟頫的《水村圖》（見圖5.18，1302年，北京，故宮博物院藏）之後，中國南方的山水畫家們興起了一股對於描繪隱居形象的新潮流。令人為他們感到遺憾的是，這個潮流的出現主要卻是因為被迫隱居的士人人數日益增多的緣故。這與北宋士人的林泉之志大有差異。宋人的隱居之志基本上是仕宦生涯中作為暫時解除政治壓力的精神出口，雖然這種退隱經常來自於政治黨派的鬥爭，失敗者受到貶謫的處罰，心理上也是滿懷委屈，但即使如此，遠離政務的牽絆而得家居，本來就是士大夫時常表述的願望，似乎還可以勉強接受，甚至於樂觀地等待復出的機會。蒙元時代的被迫隱居者則絕大部分是根本沒有出仕任官的機會，南方士人的情況尤為嚴重。像趙孟頫那樣得到特別推薦的例子實在極少，大部分南方文士倒都類似《水村圖》的畫主錢重鼎，長期處於等待被荐舉的狀態。元初未行科舉，士人失去傳統出仕的管道，這當然是當時的一大難題，然而，到了一三一四年復行科舉後，情形亦無根本改善。根據學者的計算，元朝科舉每科平均僅錄取二十三人，實在對當時南士長期待業之困境紓解無濟於事。事實上，以「不入流」的吏員身分進入政府體系的可能性反而大得多，可惜位居下僚，而且升遷緩慢，實在未具高度的吸引力。各級學校的學官也可以是個選擇。雖然工作性質上最為適合傳統的士人，但其數量也不多，全國各地加總起來的名額大約只有四千六百人左右，真的只能說是僧多粥少。[1] 在此種情境之下的「隱居」，或許說是一種等待出仕的待業階段更為恰當，只是大家對於何時得以結束這個等待，似乎顯得毫無把握罷了。

　　那麼，對於這些被迫隱居的士人們來說，以隱居為主題的山水畫究竟意謂著什麼？他們所支持、與畫家一起共賞的山水畫又會產生哪些與過去不同的表現？畫家所發展出來的圖式又要如何來呼應如此的新需求？對於這些提問，以往的研究並沒有提供立即的解答。不過，早在上個世紀七〇年代時，何惠鑑在其名作〈元代文人畫序說〉中特別舉出一種以「一河兩岸」形式表現的「書齋山水」繪畫，認為是整個元代文人畫的代表典

型。[2] 他的這個看法其實來自於對元代後期許多畫了隱士居所之山水畫的歸納，再加上它們在畫題上泰半皆以某某齋號為名，說服力很高。然而，如果我們繼續追問這種書齋山水圖式的來源，便不得不要去討論此隱居畫意如何可經由那個一河兩岸的形式來予落實的問題。一般以為這反應了江南水鄉的居家實況，可是，那卻不能充分說明它竟然得以超越實際地景差異而定於一式的現象。為什麼那些等待入仕的隱士們會歡迎這麼個山水圖式來表現他們的齋居呢？

一、水村圖的衍變：漁隱圖與吳鎮

趙孟頫的《水村圖》為其友錢德鈞描繪了一幅水鄉平野景觀，作為他寄託林泉之志的圖象，其中佔有最大篇幅的便是以乾筆營造而出，遠觀之卻幾乎一抹空白的中景。如果將此中景換成空白的水面，整幅畫便變成後來常見的一河兩岸形式。雖然現存之趙孟頫作品中，除了作手卷形式的《雙松平遠》外，並無這樣的山水畫，但是，曾經得其親授之陳琳則留有一幅《蒼崖古樹》（圖6.1），便是作如此表現。陳琳出自一個南宋院畫家的家族，而早在一三〇一年時就曾在趙孟頫的指導下創作了《溪鳧圖》（臺北，國立故宮博物院藏），圖中之水波很清楚地顯示了他學習趙孟頫山水畫法的痕跡。《蒼崖古樹》的筆墨技巧更顯熟練，看來也距趙氏的《水村圖》不遠，山形更是如出一轍，都作簡潔

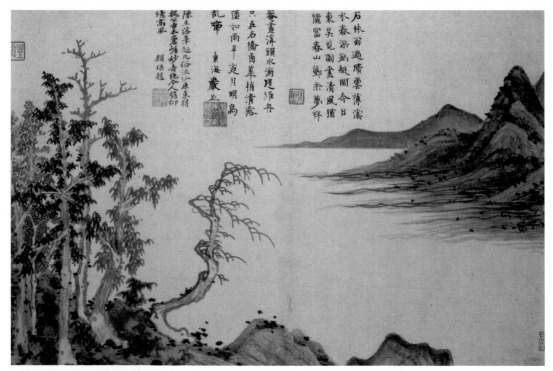

圖6.1 元 陳琳 《蒼崖古樹》 冊 紙本設色 31.2×47.4公分 臺北 國立故宮博物院

的三角錐狀，只不過在前景樹石造型的掌握上顯得更巧於變化，透露出他原有的專業背景。陳琳的這件小幅山水可以讓人想像其背後應存在著趙孟頫一河兩岸形式山水的大概樣貌。那麼，此圖中空白水域是否意謂著深一層的人文意涵呢？陳琳自己雖未報導當時製作之緣起，亦不知畫主為誰，但我們由畫上余夢祥的題詩：「石林雨過晴雲薄，溪水春深釣艇閑；今日東吳覓圖畫，清風猶憶富春山」，可知這個以水域為主的山水意在興起對富春山東漢隱士嚴光的懷想，詩中「溪水春深釣艇閑」一句或即在指畫主隱所如居於嚴子陵釣臺所得的生活情境。

　　「釣艇閑」的水上空間似乎最能承載長久以來「漁隱」理想的想望，且極適於江南人士用來作為隱居之意象，並圖之於畫。最足以代表這種漁隱山水的作品應推吳鎮作於一三四二年的《漁父圖》（圖6.2）。吳鎮此圖實是他眾多以〈漁父辭〉為題材創作的例子之一，也都在畫上以他獨特的草書風格寫上一闋讚美「漁隱」生活的歌詞，然而，此圖則特在前景處添加了一個傍倚巨樹的簡樸屋亭結構，代表著前方舟中主人的來處。這種配上直立嘉木的屋舍，雖未具體交待其中人物活動，但早已成為超越世俗之高士的象徵符號，提示著舟中主人的超俗性格，也帶出詩中所言「玉壺聲長曲未終，舉頭明月磨青銅；夜深船尾魚潑剌，雲散天空煙水闊」的一區靜謐自得境界，而那也正是畫上中景一片空白水域所透露之清夜舟遊時的幽靜情調。吳鎮所作漁隱山水中之漁人大都可視為他自己的化身，然此作既題為友人子敬而作，則舟中主人亦可為子敬，雖不能確知其身分，但可想見也是以隱為事的未仕文人。吳鎮本人是活動於嘉興地區的畫家，根據近年發現的《義門吳氏譜》（吳光瑤修於1668年），他出身於一個頗有資產的家族，前代還與海運事業有關，或許因為這牽涉到蒙元帝國的海上糧運問題，他的叔父吳森在元初也得到一個管軍千戶的官銜，並與趙孟頫結為朋友。[3] 不過，吳鎮可能未曾親見趙孟頫，至少，兩人間並無直接的師生關係。但是，他的家族背景應該使他有機會接觸到趙孟頫的隱居山水畫，如果說《漁父圖》上的一河兩岸便是出自趙孟頫一系，則十分可能。在這一幅一河兩岸的山水，舟中高士與觀者一同，順著前景垂直而立雙樹的指引，望向月光下的大片煙波，隨著船尾魚兒潑剌聲的伴奏，沉入靜謐的凝思之中。類似構圖的漁隱圖在當時盛懋（陳琳弟子）或趙雍這些受到趙孟頫影響之畫家筆下也常出現，但沒有一件在寧靜自在之意境表達上可與吳鎮此作比美。

　　即使不知畫主子敬的生命歷程，《漁父圖》一定也是一幅足以表述其隱居情志的絕佳作品。隱居生活理想的表述本是一個悠久得近乎陳舊的文學題裁，但是要作為繪畫的對象，就不得不考慮到畫面上形象安排如何表達畫意的問題，而對漁父作為個人寄託的漁隱形態而言，這種圖象組合卻無現成的規矩可循。吳鎮此圖上所使用的一河兩岸形式的組合其實不只是某種單純的構圖而已，還可注意其形象間關係所表露出來的意涵。由此而言，《漁父圖》上的形象安排之重點可說並非作為漁人化身的舟中高士，而是他背

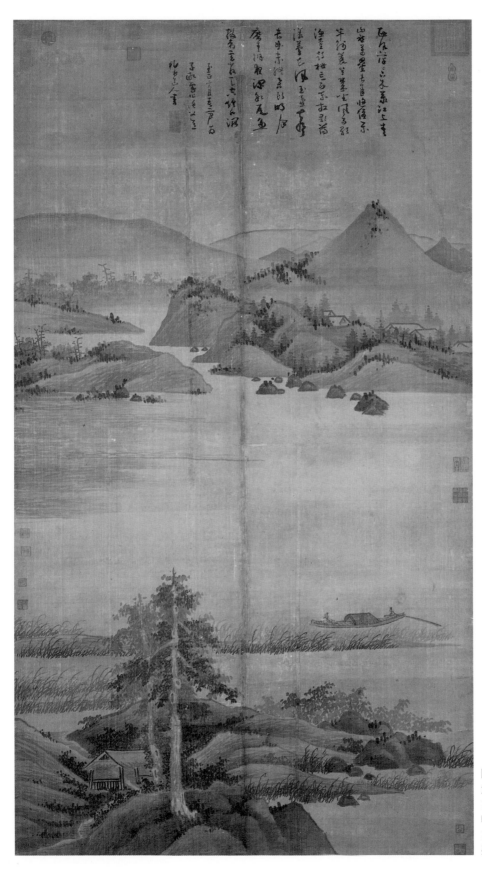

圖6.2
元 吳鎮 《漁父圖》
1342年
軸 絹本水墨
176.1×95.6公分
臺北 國立故宮博物院

後水域的廣闊。它不僅將遠處幾重低矮山巒與高士間隔開來，也引導觀者從近景望向水面本身的幾乎一片空白。似乎為了呈現這片空白，舟中的漁隱主人都可以退為配角，上方的幾重遠山也因此顯得十分低調，既無巨大量體，亦缺驚人姿態，只是作為襯托空曠水域的對比之用。這個安排多少讓人想起十二世紀初期韓拙在《山水純全集》中所提到的「闊遠」，但是還有點值得注意的區別。韓拙的「闊遠」來自更早在山水畫中表現空間的「三遠」模式，而單獨另立一目來涵蓋當時新流行的「近岸廣水曠闊遙山」之圖式。它雖然也在表達某種外在自然之空間距離，但仍如舊的三遠一般，重在從近岸望向遙山的觀看，要將觀者的視線導向無限遠的深處。如此闊遠圖式的最佳運用莫過於在橫長的手卷上操作，而現存約作於一〇八八年的王詵《烟江疊嶂圖》（見圖3.12，上海博物館藏）則可視為其中的完美作例。上海的這件王詵手卷確實在右角近岸之左方留出了一片超乎尋常的大面積水域，而越過這片水域後，觀者的目光續被引至最左端的雲中山景，除了崇山峻嶺、嘉木流泉之外，還有幾抹淡淡遠山出沒於雲氣之中，暗示著一個無垠的世界。這個視線的終點正意謂著作者所提議的心靈歸宿，一個有如桃花源的，想望但尚不可及的存在。王詵的摯友蘇軾便曾為此圖賦詩唱和，大讚畫中山水「不知人間何處有此境，逕欲往置二頃田」，遂激起其追求「桃花流水在人世，武陵豈必皆神仙」的未遂之願。[4] 如與王詵這件桃源意象之山水相較，吳鎮漁父圖軸的重點則已轉移到水面的廣大之上，遠處重山縱有墨色朦朧之些許效果，卻成為水域的屏障，阻斷了目光向更深遠方的探索。吳鎮的這個改變同時又意謂著他對《烟江疊嶂圖》中扮演特殊角色之空白水域的師法，這自然也涉及他自己對蘇軾的情感認同。事實上，吳鎮在此圖上題詩的第二句：「江上青山愁萬疊」，就是來自東坡題煙江卷的首句「江上愁心千疊山」，只不過原來東坡的期待之意，在此已被轉化成全然的滿足，宣示著一種已經解除失落焦慮的理想境界之存在。這個畫意之別幾乎全賴畫中焦點的空曠水面來作了表述。

　　吳鎮的題詩為畫上的空曠水面添加了另一層蘇軾的心靈向度，並重新定義了漁父、遠山、岸樹與湖域的相互關係。這是否也意謂著吳鎮和子敬倆人對王詵之《烟江疊嶂圖》與蘇軾和詩都有一定程度的理解？非常可能！至少，我們可以相信：吳鎮確有引此蘇、王共創之典範為他二人認同對象的意思。蘇軾之作為士人社群中之文化英雄地位，自十二世紀以來早已建立，尤其在蒙元時期漢族士人企圖力保其群體認同時，更常為人標舉成偶像式的象徵，用來抵抗其外在越來越不利的仕宦環境。吳鎮自己在給後輩佛奴示範一本《墨竹譜》（1350年，臺北，國立故宮博物院藏）時，便一再地在譜中講述東坡的墨竹言論及雋永的故事，並藉由這些連結再確認他們與此士人傳統的凝聚和歸屬。[5] 吳鎮與子敬在一起觀賞完成後的《漁父圖》軸時，應該也會興起類似的情感。

二、倪瓚隱居山水中的個人抒情

　　相較於一三四二年時的吳鎮，出身於無錫富家的倪瓚則在一生中經歷了更多的波折。無錫的倪家應是一個饒富資產的地主，而且在倪瓚兄長倪昭奎之主持下，除續有發展之外，還直接參預了全真教的活動，昭奎本人即曾自建玄元觀，後奉旨改為玄元萬壽宮，亦兼住持提點杭州路開元宮事，算是南方能得到官方支持的道教界中的重要成員，這當然也對其家業之經營提供著積極的助力。倪瓚的早年便在此優渥的環境中被培養成令人稱羨的才藝之士，他的性格細膩、敏感，甚至帶有嚴重的潔癖，大約也與如此成長背景脫不了關係。由此觀之，他可以說是很有條件作一個如吳鎮的天生隱士，不必費力地在那個不易求取仕宦的社會中謀求生計出路。當時倪瓚的家居生活幾乎就是大家夢寐以求的桃花源，將吳鎮給子敬畫的漁父隱居圖拿來相比，一點也不勉強。如果我們看看傳世一幅作於一三四〇年代的《倪瓚像》（圖6.3），畫中主人以傳說中佛教所述維摩居士之姿，坐在榻上，整個室內布置淨雅，正合倪瓚此時之實際情態。在主人坐榻之後立一橫屏，屏上所貼山水畫就採吳鎮《漁父圖》之形式，既作一河兩岸，中央水域也是一片虛曠，正作為左方岸邊屋舍中人物前望視線的停留點。向來，畫像時如何利用配景或物件來表現像主之內在情性，總是最令人關心的問題。屏風上的物象通常亦在此扮演著積極的角色。《倪瓚像》中屏風山水畫過去常為學者視為像主自己此期山水畫風的表示，[6] 這個可能性當然很難否定，然而，它之作為像主當時所要表述情志的視覺性圖象，似乎更值得注意。觀者很容易意識到倪瓚的頭部正好位在空曠水域之前（圖6.4），視之正如融入到畫中山水一般，立即令人憶起東晉顧愷之為謝鯤畫像以「置之丘壑中」為之傳神的典故。這個安排必非偶然，而以他事事講究細節的個性來推敲，應是倪瓚自己的設計，意在以此幽曠山水為其隱居的代表圖象。如此超越世俗憂慮得近乎完美的隱士家居意象，不但倪瓚本人樂於對外展示，亦頗得同儕友人的讚美，那或許也多少帶些羨慕的成分。當時道教界名流張雨在畫後便寫了贊辭，大加推崇這位奇逸高士，甚至不諱言他的潔癖，反視之為其高潔人格的自然外顯。可惜，這種如桃花源的隱居生活並未能持續永久，一三五〇年代江南地區的動亂稍後便逼使倪瓚不得不離家。離家後的山水畫雖依然是一河兩岸，但是，其畫意則與原來的平靜幽雅完全不同。這個戲劇性的轉折，遠非吳鎮輩所能想像。

　　大約在一三五二年離家後的倪瓚生活，輾轉於九峰三泖之間，靠著他在太湖地區仕紳友人的接濟。為了躲避寇難及相隨的需索，一再變換地點之短暫寄居，實在有其必要，然而，如此的選擇自然亦是十二萬分無奈。即使倪瓚的經濟情況並不至於立刻陷入絕境，但是，不斷遷徙的飄泊狀態所帶給他敏感心靈的困擾，實在無法用常人情況予以理解。他在旅途中曾遇風雨，即有詩宣洩這種浪跡生涯的鬱卒心境：

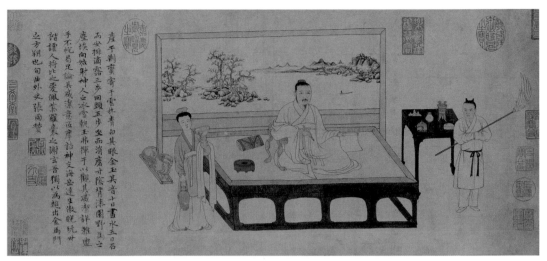

圖6.3　元　《倪瓚像》　1340年代　卷　紙本設色　28.2×60.9公分　臺北　國立故宮博物院

圖6.4　元　《倪瓚像》局部

風雨蕭條歌慨慷，忽思往事已微茫；山水酒勸花間月，秦女箏彈陌上桑。

燈影半窗千里夢，泥途一日九回腸，此生傳舍無非寓，謾認他鄉是故鄉。[7]

飄泊的挫折已非主人美酒音樂之熱情接待所能撫慰，反而更勾起往日美好家居的深刻懷念。不過，他所懷念的那個如畫像中所呈現之家居，隨著浪跡生涯的被迫展延，似乎在時間上變得越來越遠，像是一去不返的青春年華。江南之動亂雖至一三六八年朱元璋建立明朝後漸趨安定，但倪瓚顯然仍心懷憂懼，直至一三七四年死亡為止，他的歸家夢都未能實現。在這段漫長的行旅中，他為朋友們畫了不少山水畫，多數是為了答謝他們的熱情款待，或慷慨的贈與。這些山水畫基本上只作一種風格，都為一河兩岸的布排，但卻沒有早年他家中屏風上山水的平靜安逸，反而透露著一股濃重的「江濱寂寞之意」。正如倪瓚作於一三七二年的《江亭山色》（圖6.5）所示，隔著水面遙遙相對的前景與遠山全都在枯筆淡墨下施作出簡單卻刻意地不清晰的物象，而由於水平伸展性的主導，樹與山

圖6.5
元　倪瓚　《江亭山色》
1372年
軸　紙本水墨
94.7×43.7公分
臺北　國立故宮博物院

的垂直動向也幾乎停留在絕對靜止的狀態，整幅山水遂在平淡的基調上添上一層淡淡的寂寞之感，一方面像是黯淡光線下的模糊江景，另一方面亦似嚙著淚水所觀的「微茫」效果。這正是倪瓚當下的懷家抒情。他在畫上為畫主煥伯高士寫的歌辭上說：「我去松陵自子月，忽驚歸雁鳴江干，風吹歸心如亂絲，不能奮飛身羽翰，身羽翰，度春水，胡蝶忽然夢千里」，便是在傾訴他長年飄泊中對故園的思念。煥伯高士應是婁江的醫生，也是此時倪瓚寄居處所的主人，除了安排起居、照顧醫護外，「持杯勸我徑飲之，有酒如澠胡不喜」，顯示對其失家之鬱卒亦頗多勸慰。煥伯醫生等的友人對於倪瓚晚期山水作品之製作無疑扮演著重要的角色，他們可說都是倪瓚懷家抒情傾訴的對象，而如《江亭山色》這種以空曠江水所襯托之「微茫」山水景象便是他們情感互動的媒介。如此風格的山水畫大致是倪瓚晚期作品的主體，從他棄家之後不久所作的《漁莊秋霽》（1355年，上海博物館藏）到最晚年的《容膝齋》（1372年，臺北，國立故宮博物院藏）都作此種表現。

　　《容膝齋》在兩年後贈予另一位醫生友人潘仁仲以當其「燕居之所」，但同時寄託著倪瓚自己「他日將歸故鄉」的期待，令人遺憾的只是那終究沒有成真。在這幅訴說著畫家晚年悲涼心境的山水中，前景再度出現了後人引之為倪瓚風格符號的空亭與枯樹，其中五棵樹的造型各異，但與他人山水畫中的嘉木不同，都只有疏落的枝葉，最小的一棵幾乎葉片盡數落脫，顯得楚楚可憐。它們一方面可指某高士的隱居，但更多地意謂著他自己不得歸去的家園；無人的空亭自從棄家後即一再地出現在畫中，指示著主人的離去，也成為曾經擁有過的理想家居之象徵；樹葉盡脫的枯樹則正是老人心境的投射，正如他在一三六二年一張給好友張經作畫上跋語中所言：「渚上疏林枯柳，似我容髮，蕭蕭可憐」。[8] 帶著如此悲淒的懷家心境下所作之山水因此成為倪瓚與其逆旅中所遇友人間抒懷的主要媒介。雖然都是一派平淡的水邊隱居圖象，但種種景物皆是當下他個人的情緒書寫，那才是聚會的焦點，即使伴隨著酒食與音樂，也不過是背景而已，只在襯托失家高士的不得歸去焦慮。一河兩岸的隱居山水圖式在此被轉化成絕對私人的抒懷。

　　如果說倪瓚後半生就是以如此的一河兩岸山水畫一再地述說他失家的悲情，這基本上無誤，然而，他有時亦稍作變化，用庭園圖的形式來表達他對無錫家居的憶念。《筠石喬柯》（圖6.6）一作最能為此提供說明。表面上看來，這只是常見於士人間應酬的竹石畫，趙孟頫便常以此贈人，讚美對方的高尚道德操守；倪瓚在此畫的也是簡單的一株枯木、一塊園石，配上幾叢細竹，除了適於貽友之外，亦可想像為他隱所庭院的一角，象徵著主人高潔的人格境界。不過，細觀之下，它們卻在秀雅之中透露出寂寞悲涼之感。枝葉疏落的樹上攀垂著藤蔓，叢竹附近又蔓生出好些細尖小枝，不規則地散布在園石近旁，從地下竄生到地面上。這些都屬庭園在疏於照管下的荒蕪之象。曾經因為客人吐了一口痰而清洗庭樹，[9] 對園中每一角落皆細心照拂的倪瓚，一定隨時在擔心著故園的日漸敗廢吧？他的懷念同時伴隨著一種焦慮：如果不及時歸家整理，情況不知要惡化到什麼

圖6.6　元　倪瓚　《筠石喬柯》　軸　紙本水墨　67.3×26.8公分
　　　　克利夫蘭美術館（The Cleveland Museum of Art）

地步？在此畫中的園林一隅，代替了一河兩岸的山水，但向主人傾訴的仍是他的失歸之情。這個時候的倪瓚正借住在朋友的晚節軒中，外頭一片風雨，友人則仍展現出高度熱情，「攜酒殽相餉」，來安慰這位鬱卒的飄泊旅人。畫成後不久，另一位趙俞亦在竹石上方題了一首詩：「清閟閣前雲滿林，筠石喬柯生畫陰；干戈阻絕歸未得，寫入畫圖愁更深」，誌寫了當時的情感。如同晚節軒主人一般，趙俞也是能充分體會倪瓚心境與畫意的觀者，並藉由題詩，邀請後來者共同分擔倪瓚的悲傷。由此說來，倪瓚或許還算有些幸運，雖然離家懷鄉，但並未真正地孤獨，《江亭山色》的煥伯、《筠石喬柯》的晚節軒主人等友朋都在飄泊逆境中伸出援手，提供慰藉。他們因此不只是消極而被動的「觀眾」而已，而實是倪瓚這些隱居抒情山水的催生者。透過這種友情，他們進入且成就了倪瓚的繪畫世界，亦成為他內心世界的部分。我們可以想像，這完全改變了他早年待人的孤高矜持。

三、黃公望的道法山水

　　與倪瓚同屬全真教的黃公望亦為此期山水畫的大家，然而他涉入教內事務較深，創作山水畫時亦呈現了來自對「道法」的豐富理解，甚至可以認為道侶實是他那些山水作品原所設定的理想觀眾。從這一點來說，後世一般以「文人」視之，並不見得十分恰當。當然，在蒙元時代的特殊政治型態中，漢族士人由於仕宦途徑的受限，轉入宗教或其他行業者頗多，但基本上仍然保有文人的知識訓練和文化技能，社會關係亦多有交叉重疊，可說並未脫離士人的群體，要將他們勉強與一般文人劃分界限，也不正確。不過，入道之士畢竟屬於一種本質上脫離世俗生活常態的「出家」人，其「入道」的深淺程度如何？是否作用到我們所關心的一些文化行為上？這些問題則仍然值得注意。黃公望的山水畫在此就提供了一個極富挑戰性的課題：黃公望的山水畫究竟與他的道教信仰有什麼直接關係？

　　黃公望出身於江蘇常熟的平民家庭，受過良好的教育，據說是博覽群書，天下之事，無所不能。他早年亦企圖入仕，即選擇了政府的工作，然而，從一二九二年左右擔任浙西廉訪使屬下的吏員開始，經過二十多年的努力，非但未能爭取到由吏轉升官員的機會，反而陷入一樁經理錢糧的弊案，遭到下獄的處罰。經此挫折之後，黃公望大約已對仕途絕望，或許也出於生計的考量，便選擇入了全真教作道士，往來於三吳間，並主持「三教堂」，最終歸於富春而卒。他的教派屬於講求內丹的系統，師從當時著名的金蓬頭（即金志揚），且在傳道上扮演著重要的角色，現今在《道藏》中仍保存了《抱一函三秘訣》、《抱一子三峰老人丹訣》、《紙舟先生全真直指》等三件丹書，都是黃公望「傳」自他的師父的。[10] 道教人士對於自然山川景物自有一套理解，一般所謂的風水觀即出自

圖6.7　元　黃公望《快雪時晴圖》卷　紙本淺設色　29.5×104.6公分　北京　故宮博物院

於此，修行內丹之事亦常涉及山水意象，黃公望既是如此深於道法，他對山水的觀看與製作，如說顯示出某些來自於道法的視角，應當極有可能。

　　最能讓人看到黃公望山水畫與其道法間這層關係的作品該數《快雪時晴圖》（圖6.7）不可。此畫基本上可歸入雪景山水的範疇，但細究之卻有值得注意的不同。一般的雪景山水，如黃公望友人曹知白所作的《群峰雪霽》（圖6.8，1351年），都是以積雪群峰為主，配上一區瀑布以及宮觀樓閣，以示雪天世界中的清淨潔明，並興發春日將臨，隱藏無窮生機之意。黃公望者亦畫雪霽之景，但將曹氏的立軸改為橫幅，由右往左把前、中、後景排列在畫面上，其中段處可見兩棟樓宇建在疊石為臺的高處上，隔著一段空間而與遠山遙遙相望。有趣的是，遠峰中過去常作為高士觀看對象的瀑布已經移走，取而代之成為目光焦點的則是一輪紅日，出現在山際線的凹陷處。傳統高士觀瀑圖式在此被稍作修改，用來指涉一種道教之士的修鍊行為；最近研究道教藝術的學者提議將此以丹砂所繪之太陽視為比喻作「金丹」的物象，象徵著修鍊內丹者在金丹大成後體內所生的「陽神」。黃公望所傳的丹訣中亦有以「丹日」喻金丹的說法。鍊丹者也常引「雪山醍醐」作金液還丹之喻。北宋張伯端所著內丹書《悟真篇》即云：「雪山一味好醍醐，傾入東陽造化爐；若遇昆侖西北去，張騫始得見麻姑」，以金、水、木、火相并相濟示丹還之象。[11] 傳統山水畫中的雪山在此遂在清淨明潔、隱含生機之畫意上再被賦予另一層道徒修鍊內丹之術的意涵。如果說曹知白的《群峰雪霽》所畫的是為畫主阿里木八剌所提供的隱居山水，其雪景意在象徵主人孤高拔俗的高士人格，[12] 那麼《快雪時晴圖》中雪山丹日山水所設定的觀者（或畫

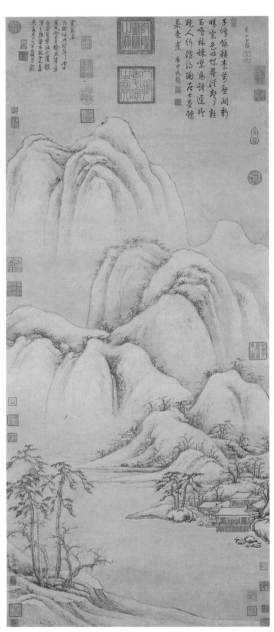

圖6.8　元　曹知白　《群峰雪霽》　1351年
軸　紙本水墨　129.7×56.4公分
臺北　國立故宮博物院

主）必定是位懂得內丹之術的友人，這
一點應該也不難想像。

　　《快雪時晴圖》的畫主莫昌出身錢
塘大族，也是道教中人，雖非道士，但
亦得授南宋白玉蟾的內外丹訣，可說
是黃公望在杭州地區的道侶。[13] 當黃公
望為其作此雪山丹日山水畫時，他們共
有的修行經驗應該就是理解這個山水意
象的基本架構。然而，此畫之所以作尚
有另層緣由。當時認為係唐代所摹的王
羲之《快雪時晴帖》就在莫昌的家藏，
黃公望即以趙孟頫為他所寫的「快雪時
晴」四大字贈予莫昌，並繪雪圖為配。趙孟頫所寫四字，雖然與羲之原跡大小有別，然時
論咸認為能得其神趣，足與之「並傳天地間」，莫昌得之，其樂可知，遂請文友黃溍、張
翥等人題跋，讚美趙書之超絕，並央張雨對原帖臨寫一過，裱在趙書之後，似意在落實其
「並行」的高度評價。[14] 由此情境來予推想，接在趙書及諸跋後的黃公望山水，原來亦有
與趙書唱和之趣，並帶入了趙孟頫所未具備的道法角度，隔著時空，向千年之前同為道教
徒的王羲之致敬。由此而言，黃公望的《快雪時晴圖》亦是他對羲之名帖起首四字的新

圖6.9　元　黃公望　《富春山居圖》局部　1347–1350年　卷　紙本水墨　33×639.9公分　臺北　國立故宮博物院

解。他的新解肯定能夠得到道侶們的認同吧？！

　　以道法觀山水之要當在得其內在生氣。這在《快雪時晴圖》中也確實可見。除了以即興性的短促線條作飽含生機、向上生長之寒林枝幹外，樓臺右側山頭的轉折搭配，連接前景由右方行來的岩石、土坡後，亦顯得特具動勢，並向左側後方之遠山延伸而去，整體形成一個如天上飛龍盤旋的活躍意象。這正是黃公望自己所留論畫筆記《寫山水訣》中所謂的：「山頭要折搭轉換，山脈皆順，此活法也。」類似他所傳的丹訣，黃公望的《寫山水訣》其實重在傳授一種能夠展現山水內在生命的方法，故而其中屢以道教風水為藍圖，說明形象製作、組合之原則，所謂之「活法」便是指向這種「有生命」之山水形象的創造，而非僅是被動地再現山石樹木的形骸結構而已。類似的處理亦呈現在黃公望的名作《富春山居圖》（1347–1350年，臺北，國立故宮博物院藏）之中。此畫為一長達六公尺多的長卷，不過重心仍然置於中間一段有江邊小亭的景觀。小亭之中有人，望向前方水面上的鳧禽和漁舟，背後則是逐漸淡入遠方的連串山體，看起來與一般的漁隱山水圖沒有什麼兩樣，似乎僅在水的面積上作了一些修改而已。然而，這一點點修改卻不能忽視。原來漁隱圖式所必備的寬廣水面空間現在已被山體的坡腳切割，半島式的坡腳不但與前岸幾乎相接，向後也成為一串曲折山體脈動的起首。這個具有曲折之勢的山體係由多個單位組成，每個單位卻僅有單側，因此產生了一種左右不均衡的傾斜之勢，在交錯搭配的向後延伸動作下，整個山體便生出令觀者錯覺的動感，引領著在畫

面上進出起伏（圖6.9）。亭中高士所觀者亦即此實內含生命的自然，那既是他的「發現」，也是他的「創造」。

如果仔細觀察黃公望在畫上「再現」山水內在生氣的過程，觀者又要被引入一個似乎沒有確定目標的探索。畫中山體，不論尺寸、結構如何，皆無清晰之輪廓，不同乾濕、濃淡的線條運動只用來定義坡面，而且呈現出一種隨時可予變動的狀態，因此某一坡面可在添加皺線、墨點或石木等形象之際，新生出其他的塊體，這就使得整幅山水的描繪處於一種「無窮盡」的變化可能性之中，或者也可以說是讓人看起來有一種「未完成／持續中」的感覺（圖6.10）。據黃公望本人在卷末的題識，這幅山水自一三四七年起三、四年中不斷地隨興之所至，疊加填箚，直到為友人「無用師」取走，方才收筆。讀者或許會注意到其製作時間之長，然而，它實非特例，如果杜甫所說「五日一石，十日一水」不純是遣辭造句，過去的山水畫在製作時花費了較長的時間，亦所在多有。值得注意的倒是它的時斷時續，而且中間還曾因出外雲遊，似乎停止了相當長的一段日子，而且，黃公望本人也有意識地將此過程記入題識之中。這些「瑣事」有什麼被記下來的必要呢？對畫者黃公望來說，他要向無用師陳現的並非是他倆一起看過、走過的富春一帶景致，也不是如一般隱居山水所建構定形的某個理想形象。這個山水畫面上的筆墨之所以讓後人覺得異常複雜而豐富，實是因為畫家不斷地在原有的山體上添加分塊，用直而起伏的皺線在坡面上界分更多的坡面，然後再以石頭與植物提示新結構的生成，如此

圖6.10　元　黃公望　《富春山居圖》局部

動作一而再、再而三地在過程中進行，自由而即興，幾乎完全不顧形象的繪畫性需求，放任地讓筆跡重疊、物形間即使互相干擾亦在所不惜。黃公望的這個山水畫目標，與其說是被動地刻劃你我肉眼所見的某處山居景觀，還不如說是他用筆墨去理解、揣摹其存在之先的一整個過程。正如方才所引《寫山水訣》中所云，黃公望就是在揣摹「山脈皆順」的「活法」，整個山水的製作就是「寫真山之形」的動態過程。

　　黃公望之所以如此著重於「過程」，並以之陳現給無用師，當然與他們的道教身分有關。無用師本名為鄭樗，為上清宮正一派道士，然亦與黃公望同是金志陽的弟子，[15]他對黃公望「寫真山之形」的過程必然相當熟悉，且有充分認同才是。事實上，鄭樗可能從畫卷一開始製作時起即參預其中，直至一三五〇年取走該畫之際，亦未計較其「完成」與否，可見他確實分享了黃公望對山水創生過程的這個高度重視。從此點來說，《富春山居圖》一作實是少數黃公望傳世山水畫中唯一能表現如此過程的珍貴資料，也展示了罕見的以道法詮釋山水畫的成果。然而，我們也得慎重地檢視此中是否存在過度詮釋的問題。要將道法與具體畫作之形式處理之間進行具體連繫，如果缺少作者本人提供的文字說明，對許多習於依賴文獻重於圖象的歷史工作者而言，總嫌有些美中不足。為了要給富春卷作為道法山水之詮釋尋求輔證，黃公望的其他作品仍值得仔細觀察。其中一軸《九峰雪霽》（圖6.11，1349年）便清楚地顯示了對全畫製作過程的類似高度意識。《九峰雪霽》一圖亦為雪景中之山居，但與《快雪時晴圖》的天朗氣清不同，畫上水天皆以濃墨渲

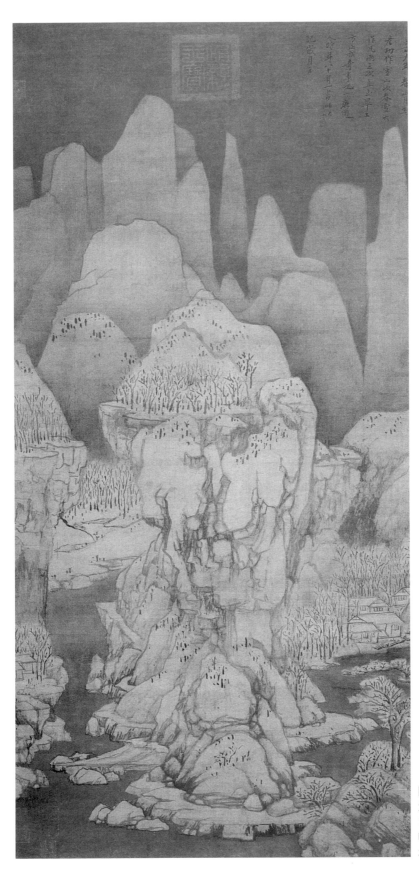

圖6.11
元　黃公望　《九峰雪霽》
1349年
軸　絹本水墨　117×55.5公分
北京　故宮博物院

染，其昏暗甚深，意示此際似乎仍在降雪，尚未有放晴的跡象。畫家本人在右上方的題識除了提供了製作時間（1349年初春）及畫主資料（班惟志，字彥功）外，另外亦銘記了它的製作過程：「次春雪大作，凡兩三次，直至畢工方止，亦奇事也。」在作畫過程中遇上特殊氣候，本來毋須大驚小怪，但黃公望在此卻進一步將他的「製作」和「雪大作」連繫起來，好像他真的具備某種神奇的魔法，以他的繪畫來「感應」春雪之降否，正如道教天師以畫龍來為天下祈雨一般。這個足以感應天象之製作過程的前提實在於物象本身即捕捉住某種造化的內在生命，因為兩者的同調，遂能啟動一種「同類相感」的過程。[16] 觀者果然在畫面主角雪峰的稜線上看到不斷增添的層裂分塊，一方面加強著塊體的凹凸效果，另一方面也賦予了一種進行中的變化之意，有如正對著某一龍形曲折變化，朝著觀者迎面而來一般。畫家便是藉由這個製作過程的呈現來揭示雪山的「真形」，並將天地、道法和繪畫三者緊接在一起。由此再回觀《富春山居圖》，那些進行中的變化之意更須加以強調，甚至可視之為黃公望山水畫中的機紐。傳世另本為子明畫的《富春山居圖》就完全不明於此，無疑是個拙劣的摹本，可惜當年乾隆皇帝（1735–1796在位）不察，竟置於無用師本之上，無端引來後世對此《富春山居圖》的真贗之辨。

　　黃公望如此之道法山水既來自於道徒之觀看，其所設定之最佳觀眾亦為道侶。當然，教外人士與他有交往者甚多，絕不能排除他們作為黃公望作品的觀眾；然而，平心而論，能對如《富春山居圖》山水之內在蓬勃生命有充分意會者，當以道徒優先。事實上，對於黃公望山水風格的最精采評論便出自於茅山派的道士詩人張雨；他所總結的「山川渾厚，草木華滋」八字評語，即直指山川表層底下飽滿生命的動態存在。這個呈現生命內在而豐富之變化歷程，最後終於歸結於末段獨立而穩定的峰體形象之上（圖6.12），其作用有如象徵天地運行原理的太極符號。張雨的評語的確精煉而到位，後世評

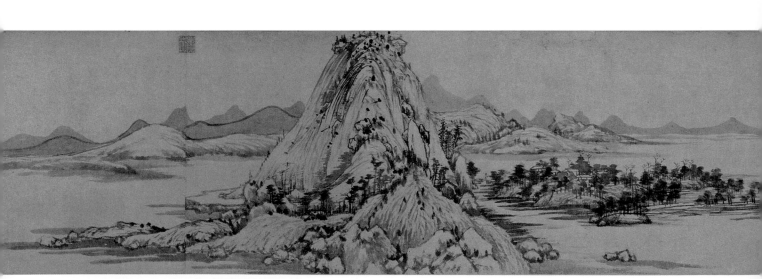

圖6.12　元　黃公望　《富春山居圖》局部

家，包括董其昌在內，都一再引用，[17] 這與黃公望藝術經典地位之形塑極有關係。

四、馬琬與元末江南的文化庇護者

距《九峰雪霽》完成後不久，在一三四九年的夏天，馬琬在松江為友人楊謙畫了《喬岫幽居》（圖6.13）。此畫作立軸式之全景山水，前、中、後景俱全，依中軸線依次由下往上排列，若干山體以平臺為頂，其下之垂直分塊要在秩序中表達立體的量感，一看即知學自黃公望風格，尤其近於《九峰雪霽》，可見黃氏這種立軸山水風格至遲在其晚年已有不少的追隨者。它的表現較早時可見於黃公望所作的《九珠峰翠》（約1340–1341年左右，臺北，國立故宮博物院藏），不過，此畫可能因為畫在花綾之上，不利筆墨充分施展，景物配合亦顯得較簡。馬琬的《喬岫幽居》則作了更豐富的發揮，不但在中軸線上利用平臺山體的排列，呈現了有如《快雪時晴圖》的立軸版曲折動勢，也較大量地在山體間安置了後世引為黃公望風格代表符號的小岩塊，增強了山與石的變化搭配。如此的效果極佳，尤其見於正中主峰凹處碎岩之布列，不僅襯托出兩側崖體的立體感，而且交待了此凹陷空間中由碎岩反射而生的光線巧妙變化，這應來自於黃公望對北宋初巨然山頭「礬石」的新詮釋。馬琬此作因此一方面展現了黃公望此類構圖的最佳成果，另亦表現了此風格在追隨者手中被整理，或馴化的過程。《喬岫幽居》的成果可說是黃公望山水風格的進一步純化，為後世學習此風格提供了必要的基礎，然而，與此同時，黃公望作品中原有的即興筆墨和其所帶來的內在生氣感也無法保存。從風格史的傳衍來說，這似乎是一種規律，程式化的過程中總無法避免犧牲某些較含蓄、隱晦的部分，不論它在原來的製作脈絡中如何重要。或許，這個犧牲的選擇也因為觀者的改變而來。黃公望的道侶基本上不再是馬琬山水畫的主要觀眾。

據《喬岫幽居》上馬琬的自題，這是他「為竹西聘君，寫于不礙雲山樓」。竹西的不礙雲山樓應是畫面正中群峰間所示建築群內的樓閣，是主人竹西聘君，即楊謙在松江的園林。楊竹西之名在中國畫史研究上早因《楊竹西小像》（1363年，北京，故宮博物院藏）一作而為眾人所熟悉。此幅肖像畫之所以受到注目，不止是因其係十四世紀寫相名家王繹的唯一存世作品，且有倪瓚補繪松石，後方隔水上仍保留九位時人的題贊，包括馬琬在內，勾勒出楊謙當時社交圈的部分樣貌。楊謙此幅肖像作老年高士獨立松石之側，應可推測係為其六十壽辰而作，距《喬岫幽居》已超過十年以上；不過，他的身分形象依然未變，仍是一位曾受元廷徵聘而未出仕的富裕「聘君」，即馬琬贊辭上所說「抱豪傑之才而不屑於濟」、「揮金有五陵俠士之風」。[18] 他的交遊活動在元末這段期間的江南文化圈極為重要，其地位可比崑山的另位玉山草堂雅集的主人顧瑛。楊謙顯然雅好繪畫，經常邀請畫家為其創作，主題大約都圍繞在他的隱居生活。現存除《喬岫幽居》

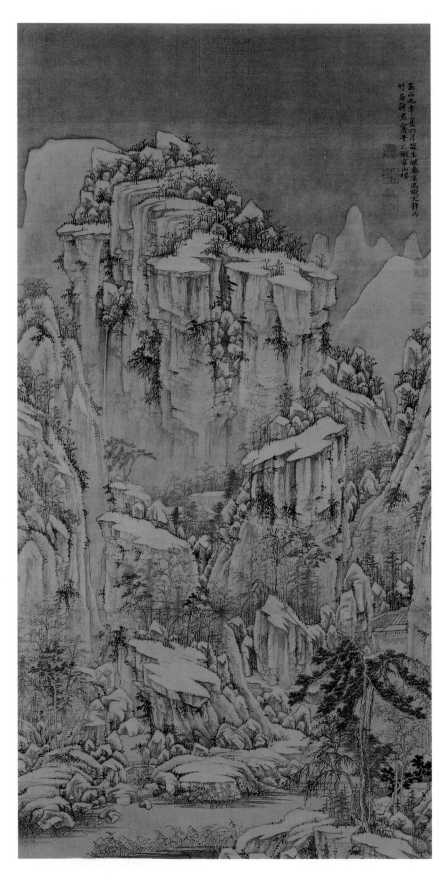

圖6.13
元　馬琬　《喬岫幽居》
1349年
軸　絹本淺設色
119.9×57.8公分
臺北　國立故宮博物院

外，尚存至少另有兩件山水與此相關，一為張渥所作《竹西草堂圖卷》（圖6.14），另者則亦為馬琬作之《秋林釣艇圖》（臺北，國立故宮博物院藏）。兩者雖然形制不同，但皆採用一河兩岸的隱居圖式，也都可見楊謙邀請友人為此隱居圖象書寫文字唱和。遼寧卷的形式最適合此種活動，除了前頭引首由趙雍以篆書寫「竹西」二字外，後方亦有多位友人題跋詩文，其中楊維楨為作之〈竹西志〉最為重要，交待著竹西草堂之緣起，可算此次相關文字和圖繪整體的序文。由此推之，《喬岫幽居》應亦曾配有一篇類似〈竹西志〉的序文，那就一定是楊維楨那篇作於一三四九年的〈不礙雲山樓記〉了，只是因為立軸形制之限，當時未能將記文（或還有其他唱和詩）與圖繪集中裱在一起。[19] 可是，我們仍可追問，馬琬與楊謙為何偏偏選擇立軸這種不便於此場合需求的形式來畫不礙雲山樓呢？最簡單的回答可能是因為空間布置的考慮。而且因為設定要懸掛在某一空間的牆上，該空間之性質和畫中風格傳達之訊息如何搭配，也會先予規劃。馬琬所呈現的不礙雲山樓景觀不取一河兩岸圖式而取較古典的北宋式中軸構圖，也很可能是基此考慮而來。黃公望的立軸山水風格來自於對十世紀大師董源、巨然的學習，這雖承自趙孟頫，不能說是他的獨創，但是黃公望在此董巨傳承中仍有重大意義，尤其顯示在他對董巨立軸式構圖的復興上。而如《喬岫幽居》所示，這個構圖在經過黃公望的重理之後，其中軸式的組構確實亦表現出一種古典性。當馬琬選擇這個黃公望風格時，它所伴隨的古典性必然也在考慮之內。對於主人楊謙而言，將其隱居賦予某種古典的氣質，正足以展現其贊持風雅的形象，頗為符合他與他雅集中賓客友人們交際、清談時之所需。當時藝壇固然也有如唐棣那樣的畫家以李郭風格作立軸山水，繼續著北宋以來的發展，但它經常意在表述一種理想狀態下的政治意象，[20] 並不適於拿來表彰急欲脫離政治干擾的隱居理

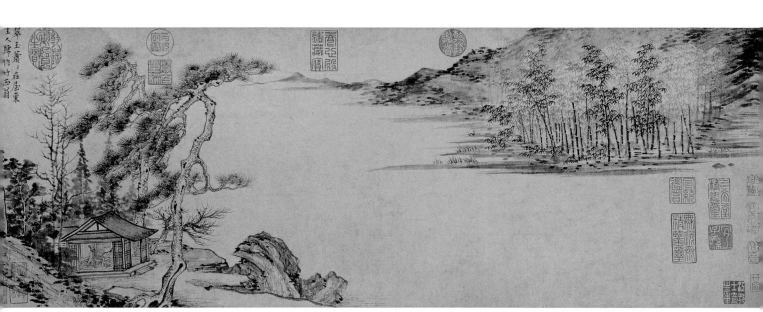

圖6.14　元　張渥　《竹西草堂圖卷》　卷　紙本水墨　27.4×81.2公分　瀋陽　遼寧省博物館

念。換句話說，《喬岫幽居》所訴諸於其觀眾者正在此風格的古典性，原來黃公望所在意之道法，反而退居其後。

　　楊謙竹西草堂或不礙雲山樓雅集所帶動的藝術活動意謂著南方富豪士紳在元末期間所扮演的關鍵性角色。他們在山水畫舞臺上的活躍演出也傳遞出一個觀眾移轉的歷史訊息。在此之前，富裕的畫主或觀者當然也不能說沒有，然而他們大多數都與宦途有關，或在仕、或退休、或試圖取得荐舉，與元末這些企圖遠離政治，在亂世中明哲保身／產的風雅主人們頗為不同。當然，黃公望的道侶觀眾並不能歸於此類，但他們的數量應該不多，屬於較特殊的小群體，可以暫不予計較。至一三五〇年代江南進入社會動盪不安之局後，富豪者的庇護成為配合重要畫家創作的常見場景。前文所及倪瓚飄泊旅途中的熱情接待人及他思家山水畫的觀眾，大概都是這種富裕雅士，出名的《漁莊秋霽》（上海博物館藏）就是一三五五年倪瓚在笠澤友人王雲浦家中所作，這位王雲浦與倪瓚多有來往，被稱作「蕭散賢公子」，[21] 且曾收藏南宋米友仁的畫作，顯然是位富而好藝之士，最宜於與倪氏分享他的獨特隱居山水。蘇州地區還有一位徐達左（字良夫，1333–1395）亦是類似楊謙竹西雅集的主人，倪瓚為作《耕漁軒圖》，其上配有高異志書於一三六一年的〈耕漁軒記〉，楊基、唐肅、包大同等人所作之〈說〉、〈銘〉等篇章，又接有張羽、倪瓚、張紳等人之唱和詩，並由王行作〈詩序〉冠於前，道衍（即姚廣孝）作〈後序〉，正充分地展現了耕漁軒雅集之盛況，並可想見徐達左作為當時江南地方文藝贊持者的鮮明形象。[22] 然而，這些富裕的文化贊持者為什麼要作此種「無益」之事？現代學者將其指為一種有意識的形象或認同之形塑行為，部分地說明了它的存在現象，不過，在時局如此不安寧的江南社會中會這麼地費心進行這種文藝性沙龍活動，仍然引人好奇。如果從藝術觀眾群體的層面來觀察，這些富裕雅士的活躍似乎正好填補了原來由蒙古、色目貴冑和北籍權宦所扮演的領導者之位置，提供著因動亂而失去倚賴之士人藝術家的各種不同形式、不同程度之庇護。我們甚至可以說，如果沒有這些庇護者，元代末年的江南士人藝術家可能都無法支撐過現實的無情衝擊，以致於導致整個士人群體的崩解。正如倪瓚向他的庇護者所表現的感謝所示，士人藝術家在此互動中強化了他們面臨威脅的群體感，並在回憶舊日美好時光之際，體會到存活於當下之可貴。庇護者們也確實得到了「無價」的回報，他們在觀眾群中的地位從附屬昇至主角，取代舊日的知音至交而成為藝術的催生者。當然，庇護者亦為之付出代價。動亂社會中的如此慷慨之舉不免會引人覬覦，更易遭受權勢者的注目。事實上，江南的這些富裕雅集主人到了亂後都遭到明朝新政府的整肅，被徙讁到荒僻地區，其中包括顧瑛及刊行《圖繪寶鑑》的夏文彥。

五、動盪中的觀望式隱居：王蒙與他的朋友

　　楊謙、顧瑛等人在江南地區的雅集活動必須考慮到一三五六年至一三六七年間地方軍閥張士誠勢力給蘇州、松江地區所提供的短暫但較安定的外在環境。張士誠這個以蘇州為中心的割據勢力對於當時南方士人來說，一定令他們十分困惑，他一會兒是賊寇首領，一會兒又是受朝廷任命的太尉，過一陣子又自立為王，堪稱是當時政局中的最大變數。然而，張氏政權確實使蘇松地區成為較安全的避難所，還成功地為他自己建立了一個好士的形象，也吸收了若干名士到他的政府實際任職，這正好符合著士人群體的長久期待。當然，對於張氏政權之未來發展以及整個元朝的前景如何，個人間的預測互有不同，積極者引為良機，持重者則抱著一種觀望的態度。那些大型雅集所聚集的各方才士便是在此情況下各懷著不同的政治想像，他們對原有的隱居生活理念因之亦有相應的調整。不論是漁隱還是山居，以前的隱居山水意象大部分是直接勾勒心靈的理想，可以不顧外在世界的不足和混亂。可是，在元末這段時期的畫中隱居裡卻出現了一種新而值得注意的意象，表述著未曾見過的動盪而似已失控之外在世界。製作這山水新意象的是一批較為年輕的士人畫家，其中最引人注目的是趙孟頫外孫王蒙和活躍於蘇州地區的陳汝言、徐賁等人。他們與其前輩最大的差異在於他們已不僅止於頌揚純粹的隱居理想而已，對其而言，隱居不是生命的目標，而是行道天下前的準備。為了作好準備，他們中有人甚至對兵法和其他的戰鬥技能表現出高度的興趣。換言之，他們在隱居中觀望天下局勢，也盤算著個人未來的事業方向。

　　王蒙作於一三六六年的名作《青卞隱居》（圖6.15）可以說是此種動盪山水意象的最突出代表。這件尺幅不大的立軸向來被視為王蒙的第一傑作，自董其昌在其上評為「天下第一王叔明」以來，備受歷代專家推崇，一方面確立了他作為「元四大家」一員的地位，另方面亦標誌著他影響後世深遠個人風格的顯著面貌。二十世紀後期治風格史的專家們頗為一致地認為他較早期的山水畫仍守趙孟頫的家學，以董源風格為準，至《青卞隱居》則融入了五代的北方荊浩、關仝形式元素，並在畫面上營造數個扭轉的結構動勢。[23] 王蒙在此表現了高度的畫面意識，其對畫中結構動態的經營後來也成為明清畫人講求「龍脈」運動的張本。二十世紀八〇年代在王蒙研究上的另一個突破則是為《青卞隱居》的製作脈絡作了更具體的釐清。學者根據了畫上鈐印以及一三六六年前後王蒙的活動資料，指出畫主當為王蒙之表兄弟，即趙孟頫的孫子趙麟，而卞山便是趙氏家業所在，此刻正陷於朱元璋與張士誠兩大勢力的軍事衝突中。《青卞隱居》完成之後五個月，卞山所屬的湖州路即入朱元璋之手，再一年後蘇州城破，張士誠自殺身亡。資料顯示，趙麟在這段動亂中，避難至西南方的湖南浯溪地區，離開了他在卞山的居所。由此來讀《青卞隱居》，就不僅是一幅普通的隱居山水，而且具體指向趙麟的家山，以及主人離家在外，對歸去家山的期待。[24] 畫中動態的山水因此也可被解讀為外在世界混亂不安的影射，與王蒙較早時為親戚崔彥暉所畫《雲林小隱》（圖6.16）的平靜意象完全不同。崔家

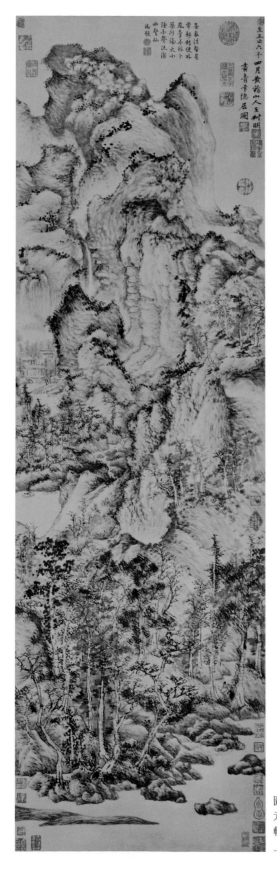

圖6.15
元　王蒙　《青卞隱居》　1366年
軸　紙本水墨　140×42.4公分
上海博物館

亦屬趙麟姻親，也居卞山之下，但在此畫製作時的五〇年代後期，似未出仕任官，而趙麟則有官職，曾任山東莒州知州，再轉到杭州一帶。[25] 這兩幅有關卞山隱居之圖象之所以有如此明顯的差異，看來一方面是王蒙個人風格的發展，另一方面也可能是因為隱居主人本身生活狀態所導致畫意訴求的不同。

雖云「隱居」，王蒙在《青卞隱居》中所針對的實是趙麟「大隱隱於朝」之實際行為，藉由「不在家」來帶出「思家」的心志。趙麟的家山隱所被描繪在畫幅偏左上方的邊緣處，畫得既小而淡，又擠在造型奇矯的山體之後，若不注意幾乎就會略過；代表主人的策杖高士則被安排在左下方水岸邊上的不起眼山徑，同樣隱藏在周遭的樹、石形象之中。高士行進的方向並非朝向左後方的居所，反而似是「背道而行」，倒是增強了畫中山體對主人與隱所間所起的隔絕作用。這一方面意謂著主人離家已遠，另一方面亦轉而含蓄地表述他對家居的思念，巧妙地變換了將人物直接置於山石形象之中的「胸中丘壑」圖式，來配合趙麟當時不在家居的心靈狀態。這個不在家居的解讀，也可以從著錄上一件趙麟的《苕溪山水》得到印證。雖然現已不存，但倖存的文字仍透露了珍貴的訊息。此作當為手卷，前有苕溪之山水描繪，可

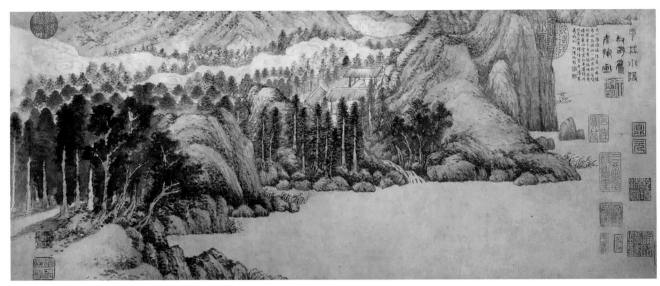

圖6.16　元　王蒙　《雲林小隱》卷　美國　私人藏

能亦配上山居，後則接有若干友人為此隱居而寫的贊詩。其中有名士錢惟善為主人趙麟
題云：「公子不歸溪山去，弁山雖好為誰青」，正好就是與《青卞隱居》畫意相同的表
達。茗溪卷未紀年，但由後跋的時間推敲，應該也在一三六〇年代，與《青卞隱居》相
去不遠。[26] 這兩件就趙麟家山而作的山水畫，一作立軸，一作手卷，其搭配正如前文所
及楊謙隱居的圖繪呈現形制。這大概反映了當時隱居山水畫製作的一種流行。

　　此後，王蒙之隱居山水畫便常出之以此種繁複而充滿動態的山體，並將人物行動和
屋舍建築分別嵌入山水形象之中。他在一三七〇年代時曾為名喚日章的友人作《葛稚
川移居圖》（圖6.17）和《具區林屋圖》（圖6.18）兩件作品。葛稚川是六朝時成仙的葛
洪，即「一人得道，雞犬升天」故事的主角，具區和林屋為太湖區列名「三十六洞天」
的名勝，都與道教有密切關係。不過，王蒙在這兩件作品中則將之借來敘述日章隱居的
過程，一為讚美日章舉家遷往山居的決定，另者為祝賀日章終於在太湖附近尋得一處理
想的隱所，得以悠遊於其山水之中。由移家到住山，這兩段組合成一個完整的日章隱居
敘事，而且還交待了日章家族的共同參預，提醒觀者注意到隱士生涯中實不可或缺的家
庭面。這或許在當時江南不安時局中較有經濟條件家族紛紛往山區避難的實際舉措內，
可能根本算不得突出，但在繪畫上特別對此予以表現者，卻十分稀罕。向來有關隱居之
圖繪總單獨呈現高士一人，至多加上陪伴的一二僕從，似乎刻意以此彰顯其對一切社會
性世俗牽絆的超越，妻子和兒女所構成的家庭意象當然也被排除在外。現在所知唯一的
例外見於十世紀時南唐董源所製的《溪岸圖》（見圖2.3，The Metropolitan Museum of
Art, New York藏），此畫的主角高士在水閣中憑欄望向溪面，後方就立著他的妻與子，
三人在那室內即共同組織了一個隱居家庭圖。那件董源的高隱圖在十四世紀初便在江南

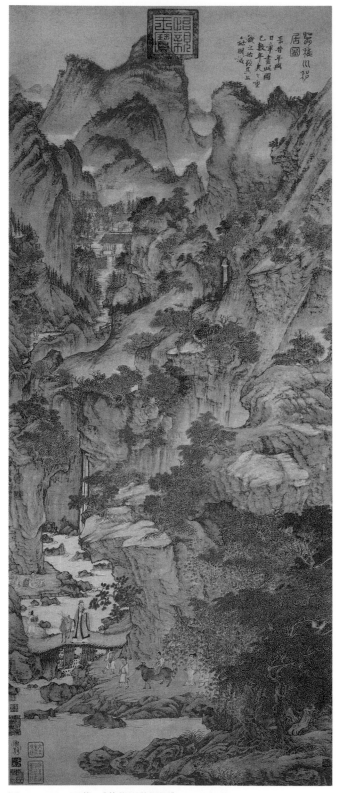

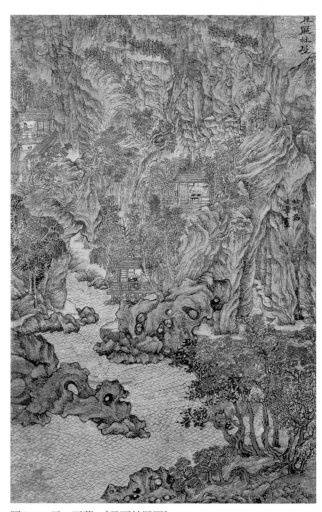

圖6.18　元　王蒙　《具區林屋圖》
　　　　軸　紙本設色　68.7×42.5公分　臺北　國立故宮博物院

圖6.17　元　王蒙　《葛稚川移居圖》　1370年代
　　　　軸　紙本設色　139×58公分　北京　故宮博物院

的收藏中流傳，並為趙孟頫所知，如果王蒙由他的家族淵源而注意到這個古老的家庭圖象，絲毫讓人不覺意外。如此有意識地繞過一般的表達方式而向五代大師取法，這是王蒙學自他外祖父的「復古」手段。[27]《具區林屋圖》中一再重複出現的高士活動，岸邊觀水、石洞訪幽和讀書水軒都是太湖隱居中的標準日課，一般僅擇一表現之，王蒙卻將三者不顧時間先後的制約，作了全數的同時鋪陳，顯然是刻意地使用了古老的「異時同圖」之敘事辦法，可能意在給觀者興起一種有如晉唐以前的古拙之感。

　　日章此人實際身分不明，不過他應是一位頗具古代藝術知識的士人，能懂得王蒙在畫中的用意。他的避難太湖山中也與王蒙的退居黃鶴山相類。黃鶴山之居，對王蒙來說，只是暫時性的，他在張士誠據蘇州時立刻結束了觀望，在政府中出任理問或長史一類的低階宮職。在他的好友中很多人都有類似的經歷，例如張經（字德常）本來也是出身學問之家，與當時名士倪瓚、朱德潤等人都有來往，他原來亦隱於家，稱良常草堂，在張士誠時代則出任蘇州的地方官，再轉任職松江府為府判，時間大約在一三六二年左右。當張經開始出仕，離開隱所之際，朋友們也為他製作了《良常草堂圖卷》（圖6.19），一方面為他送行，另一方面也是藉之讚美他的學行。[28] 圖卷的畫者有兩位，首為職業畫人王淵，畫得較為保守，只是一般的水邊隱居格式。另者則為當時已致仕在家的蘇州名士朱德潤。朱德潤的畫除了呈現良常草堂外，還刻意以岸邊與遠山之連續，構築一個與草堂有別的外方空間，並將一個高士乘舟的形象置於此左方的水面空間中。這個高士乘舟趨向岸邊的形象明顯地借用自向來對陶潛〈歸去來辭〉的描繪，表達主人張經雖然出仕，但仍然無時不存歸來的心志。可惜的是，作畫的朱德潤此時已將近七十

圖6.19　元　王淵、朱德潤　《良常草堂圖卷》　美國　私人藏

圖6.20　元　陳汝言　《羅浮山樵》　1366年
　　　　軸　絹本水墨　106×53.3公分
　　　　克利夫蘭美術館（The Cleveland Museum of Art）

圖6.21　元　徐賁　《蜀山圖》
　　　　軸　紙本水墨　66.3×27.3公分
　　　　臺北　國立故宮博物院

歲，似乎對王蒙那種充滿動感的新樣山水沒有產生興趣，而只是使用了過去一般人熟習的隱居山水圖式，予以稍加修改，來配合表達張經那種猶帶觀望的仕隱抉擇。與此相較之下，其他年輕畫家之紛紛採用畫面動態較強的表現方式，便顯得極為突出。除了王蒙之外，這些年輕畫家還包括了陳汝言、徐賁、趙原等在蘇州地區相當活躍的文士，他們大部分屬於時人所稱「北郭十友」的成員，這個小團體中還包括了詩人高啟，他在明帝國成立之初也進政府任職，但因被疑謀反，遭到朱元璋處死。雖然傳世作品不多，他們的山水隱居圖卻多見充滿動態造型的山體，與王蒙者頗有相通之處，可以說共同組合成一個群體現象。可是，我們又要如何解釋這個群體現象的出現呢？最簡單的解釋可能是王蒙的個人影響，並以追求北宋早期、或更早的五代典範如荊浩、關全風格的再興為依歸。另外也有論者特別注意這些山水畫中構成山體的不安定造型，以為透露著畫家們在此亂世中的挫折。[29] 這些看法都有道理，而且可以並行不悖。我們甚至可以在這些由創作者角度而作的解釋外，另添一種由觀者（或受畫者）出發的說明。

　　這些蘇州年輕畫家所作隱居山水圖之得以呈現出一種群體現象，不能不考慮其觀者在此所扮演之角色。正是因為他們較諸其他個案之觀者有更多之參預，這些畫中所圖繪世界的充滿動態，遂不宜只視為作者個人的訴求，而更應是其與所有可能之觀者，即在當時蘇州一些相關社群中眾人共享認同的意象。試以王蒙好友陳汝言（約1331–1371前）的《羅浮山樵》（圖6.20，1366年）為例，即可一窺此種動態隱居世界實已超越王蒙個人界限而趨向社群化的狀況。畫中山水所指，由陳汝言自己所提供的題識可知，為葛洪成仙所在的羅浮山，與王蒙《葛稚川移居圖》的故事背景正同。當然，兩者的描繪皆與廣東羅浮山的實際地景無關，只是以道教洞天福地概念融合到隱居山水的出世畫意之中而已。陳汝言此幅山水中代表隱居的屋舍改以道觀式建築替代，但只局部繪出，且被壓縮在左方一角。觀中無人，只作前景一樵夫代表已經遁入山中的高士。樵夫的行進向右，似在指其由道觀中走出，而非以之為目標，此處理雖與《葛稚川移居圖》異趣，但其後方幾乎佔滿全幅畫面的高聳峰巒，則與王蒙者十分接近，都是一些堅實而具奇矯外形的塊體，結組時亦呈多角度的變化，正好是一般漁隱山水圖的相反。《羅浮山樵》畫面正中的山體亦因為刻意地在頂部疊壓了數個橫向的尖峭岩塊而顯得特別引人注目，它在畫中動勢營造上所造成的扭動效果也有如在王蒙畫中所見者。這個共通點還出現在同一社群成員徐賁的《蜀山圖》（圖6.21）之上。這種具有懸垂峰頂而動感強烈的形象令人馬上想起另位蘇州士人畫家趙原的《仿燕文貴范寬山水圖》（圖6.22）中主峰左側的奇形峭峰，它的懸垂峰頂甚至誇大其輪廓之多變，有如怪獸，亦如花園中的太湖石。趙原此圖之標題係由收藏單位所後加，原來還是隱居主題。不過，此後添標題旨在點出其風格的復古意圖，亦值得關注。方才所聚焦之奇矯峰體實可見於宋代之北方山水畫中，尤其是被歸為五代荊浩、關全大師名下者，看來王蒙、趙原等人所造山水形象確實有意以「荊關」

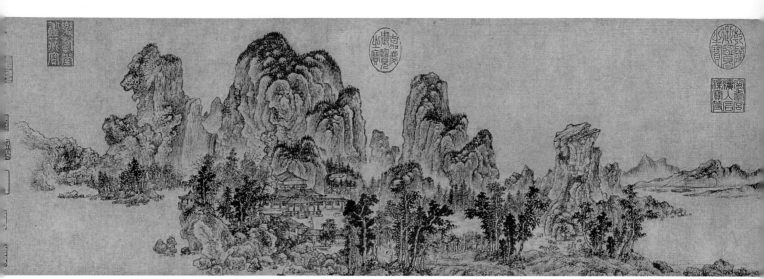

圖6.22　元　趙原　《仿燕文貴范寬山水圖》　卷　紙本水墨　24.9×79公分
紐約　大都會美術館（The Metropolitan Museum of Art, New York）

為復古的手段，這正與倪瓚所報導的，當時蘇州新銳士人圈中產生了一種追仿這些五代
大師風格的熱潮，可說完全符合。然而，除了畫家的復古取向之意圖外，受荊關風格啟
發的動態山水形象竟然取代了平和寧靜的舊隱居意象，而成為此時這個蘇州士人社群所
認同的表述方式，其理由還須有進一步的說明。

　　王蒙、陳汝言、徐賁、趙原等人就是這個蘇州新銳士人社群的核心成員，他們都在
張士誠據吳時進入他的政府任職，張氏政權為朱元璋所滅後，先是隱居觀望，再而復出
為新的明朝政府服務，最後則又全數橫死於政府之手。上述諸件山水畫作大概都作於入
仕張士誠政府時期或是隱居觀望的過渡期，他們尚都無法預知後來悲劇式的生命結局。
這些畫作的畫主以及有機會欣賞它們的觀者也屬同個社群，為同個生命模式所制約的士
人，只是其中有些人最終總算尚能幸運地避開了政府的毒手。《羅浮山樵》的畫主是「思
齊斷事」，應即指時已入張士誠政府的俞思齊，據《明史》所載，俞思齊在張氏政權時
曾任「參軍」之職。[30] 徐賁的《蜀山圖》則作於隱居吳興蜀山，尚未出仕新朝的期間，
贈畫的對象為他在蘇州的好友呂山人，即北郭十友之一的呂敏。根據徐賁在畫上所附題
詩及跋，詩中意在以蜀山山水幽閒自然之趣向好友「招隱」，圖繪山水之作則是在呂敏來
訪歸吳之後的紀念，同時再度表示邀請其比鄰而隱的誠意。不論呂敏最後是否也隱於蜀
山，他與徐賁一樣，都是胸懷壯志的人物，甚至在自身學養上擴及軍事謀略與技能，企
望在這亂世中闖出一番事業，北郭十友中的姚廣孝後來就擔任了明成祖的顧問，成就了
他的好友們無法完成的夢想。對於這些新銳而進取的青年士人而言，漁隱山水的平淡恬
靜實在毫無吸引力，而且不宜用來作為溝通彼此心志的載體。相較之下，來自荊關的堅
實且充滿動能之山水意象便更能代表他們的胸中丘壑，並在同志之間互相鼓舞。刻意引

用荊關風格的復古，在此亦有另一層次的意義，他們所處的五代時空，正是中國歷史上的另一個亂世，後來開出一個以士人為主導的宋朝盛世，這對身處十四世紀末各方勢力衝突中蘇州之士人群，一定特別有所體會。倪瓚曾經在一幅現在僅存摹本的《獅子林圖卷》（北京，故宮博物院藏）上提及當時他與王蒙、趙原等人都熱衷於研究荊關風格的山水，但是各人的取徑不同。[31] 看來那些差異必然也牽涉到相關士人社群對仕隱抉擇的態度。倪瓚所使用的「荊關遺意」僅施之於他的折帶皴上，為其孤寂的家園抒情增添一層古意，但從未像陳汝言、徐賁等人那樣製作荊關式的動態形體，並以之充滿整個畫面。後者所產生的是一種與倪瓚山水全然不同的視覺效果，刻意地拉近了觀者的距離，並制約其視焦，將此丘壑世界正面地推向對方。如此意象呈現中所具有的積極性，似乎正呼應著那些身處觀望隱居之蘇州新銳文士的用世期待。對於如此的山水意象，我們與其說：「透過（分崩離析世界中）不安的造型，能傳達（畫家）內心世界更殘酷的真相」，[32] 還不如說是對世界解構後，一個充滿可能性新秩序的期待。

　　這群蘇州士人在明朝建立之際所推動的新型山水畫意謂著山水畫在趙孟頫之後的另一個高峰。它的成果不能僅僅理解為畫家個人創作天賦之所致，還需要同時置於士人社群的某些心理訴求之下來說明。較諸趙孟頫之時，南方士人的出仕條件並無本質上的改善，但是因為張士誠、朱元璋等政權在蘇州及鄰近地區的運作，讓那些關心時局的人士也要隨時積極主動地測度未來情勢之可能走向。如果我們想像他們社群中的各種聚會活動，雖然仍有詩文交流的雅興，也會有相關的詩文結集，但是，在這些留存之詩詞文字中，看不到的還有他們對時局的分析與未來的預測，甚至尚有不同立場間的激辯。在他們對亂世的觀望之中，強烈的企圖心已被挑動，經世之期待幾乎不可遏止。這些來自新銳文士社群觀眾所支持的山水畫，即是他們對參預新秩序重建宏大心願的投射。它的圖象魅力因此遠遠超出畫題，或是畫上所存所有唱和詩中侷限在表述山居之樂的保守內涵。由此言之，他們在明朝初建時所橫遭的貶謫、入獄、死亡，更突顯其悲劇性。這個隱居山水畫的高峰終究抵擋不住命運的操弄，在一三八〇年代突然崩解。

第*7*章

明朝宮廷中的山水畫

一、來自皇室的新觀眾

徐賁與其他蘇州士人畫家所作山水畫在朱元璋（明太祖，1368–1398在位）建立新朝的局勢中面臨的問題也牽涉到觀眾群的轉換。趙孟頫以來的隱居山水圖泰半以關心仕宦之途的士人為主要的訴求對象，他們在入明之後固然仍然存在，在他們的交酬之中，也依然有文人式山水畫的應景登場，然而，此時畫壇景觀卻因宮廷繪畫的再度出現，而有了大的改觀。朱明王朝開始時定都金陵（今南京），幾乎立即就徵召了鄰近地區的畫人至宮廷提供他們的專業服務。趙原亦在其中，但令人遺憾的是，他被賦予了一項繪製歷代聖賢功臣像的工作，那顯然超出山水畫家趙原的能力範圍，結果竟因不稱旨而賜死。趙原的悲劇一方面讓人唱歎畫人的無奈，另方面也展現了新朝在重建宮廷繪畫運作時的強勢。另位太倉畫家周位則受命在宮中壁上作《天下江山圖》，為了避免因不符帝意，受到懲罰，周位機伶地請皇帝揮灑大略形勢後，方據之增色完成製作。[1]正如其他洪武時期的宮廷繪畫一般，周位的山水畫並沒有留存下來，我們僅能依賴稍後永樂朝倖存下來的少數作品方能一窺宮廷繪畫於再興初期在山水畫方面的狀況。

二、皇帝與西藏僧侶

相較於他的父親朱元璋，成祖朱棣（1402–1424在位）既更熱衷於維持帝國格局，也更有意識地運用其宮廷繪畫資源。早在遷都北京（1421年）之前，永樂皇帝的藝術贊助工作已經很明顯地展現在金陵的幾個大寺院中，包括報恩寺、靈谷寺在內。他在一四〇七年請西藏高僧哈立麻於靈谷寺舉行水陸大醮來紀念洪武帝后，或許由於哈立麻的法力高強，法會的四十九日中天天都有瑞應。皇帝遂命宮廷畫家將此瑞應圖繪成一大卷《明

大寶法王建普度大齋長卷》，贈予哈立麻。[2] 可惜，這個長卷所記祥瑞雖多，但未使用較多的山水背景，無法讓人想像當時宮內山水畫製作的情形。為了回報哈立麻的服務，皇帝除了贈予封號外，還賞賜了許多珍貴的禮物。幸運的是，當時永樂皇帝贈送哈立麻的禮物中，有一組十六羅漢圖尚存九幅，難得地向觀眾展示著其時宮廷製作繪畫的最高水平。[3] 例如其中一幅《羅漢圖》（圖7.1）就將一位衣著講究的羅漢置於華麗的金碧山水空間之中。這種羅漢畫大致上可追溯至劉松年在一二〇七年所作的那種南宋宮廷羅漢畫傳統（臺北，國立故宮博物院藏），都可見捧持寶物的蕃王或侍者，還搭配描繪精美，象徵祥瑞的動物。只是這件永樂宮廷羅漢身旁的山水卻顯得極為華麗，不僅有姿態優美的佳木，且石壁岩塊全敷以鮮豔的石青、石綠重色，並隨處以泥金區分塊體，增添了一層劉松年羅漢圖所無的寶光貴氣。此種華麗無比的佛畫製作可能直接傳自江浙一帶的頂級畫坊，其在蒙元時期的實例現已不存，但仍可自高麗王朝宮廷一三一〇年所製的一件《水

圖7.1
明 《羅漢圖》 軸
Rosenkranz Collection

圖7.2　高麗《水月觀音圖》　1310年　軸　絹本設色　419.5×254.2公分　佐賀縣唐津市　鏡神社

月觀音圖》（圖7.2）看到大概的樣貌。鏡神社的觀音不但有細緻紋飾的鋪陳，岩石上亦有炫目的泥金勾勒，雖可說是高麗宮廷品級的展現，然也不得不讓人想到其與當時浙江普陀山觀音信仰的連接。[4] 無論是否可以如此推想，永樂皇帝贈予哈立麻的這組羅漢畫的確華麗無比，當令其西藏上師及僧眾等觀眾讚嘆不已，而此效果自然有賴於其上金碧山水的助成。

　　永樂皇帝對哈立麻的尊崇並賜予大寶法王之號和包括《羅漢圖》在內的珍貴禮物，基本上承襲了蒙元朝廷對附屬政體的外交手段，其中宮廷作坊所生產的高級藝術品便經常扮演重要的角色。賞賜西藏的這批羅漢圖基本上保持著原來宮廷繪畫之作為，並加以大面積的華麗山水布景，敷以貴重的顏料，以展現他作為中原帝王的誠意，並給予其西藏觀眾一個前所未有的神奇視覺經驗。再加上羅漢圖本為中土在第十世紀的發明，本非西藏佛教藝術所固有，得到如此置於仙境山水中的羅漢圖，哈立麻等藏區觀眾自然奉為至寶，並加以仿製，因此也由此開出了後來西藏的羅漢圖發展。[5] 雖然今日僅能自這幾件羅漢圖中見到永樂宮廷製作的片斷表現，當時一定存在著對這種華麗青綠山水的豐富操作經驗作為基礎，否則實在不易想像能有如此成果。明初由宮廷贊助修建的大型寺院，如金陵的靈谷、天界、報恩寺等，都有華麗而施用珍貴礦物性顏料繪製的壁畫，現雖已湮滅不存，但由一四四三年完成的北京法海寺主殿壁畫的金碧輝煌，仍可推想稍前不久的盛況。法海寺為正統朝宦官李童之私人墳寺，然建造時全用宮廷資源，畫人全數為宮廷畫家，也留下了包括宛福清在內十三人的名字。[6] 此寺壁畫向為專家們評為明代壁畫之最，但如說得更準確一點，它可算是明初宮廷繪畫鼎盛期之末端所留下來的少數代表，其狀況到一四四九年土木堡之變的事件後就有了巨大的改變。宛福清等人所製壁畫距離永樂時期不遠，其佛教人物衣著華麗，配飾珠寶精緻講究，依然可見永樂羅漢圖的遺緒。其中也有一些山水形象的搭配，所使用的泥金、青綠貴重顏料的畫法亦有相合之處（圖7.3、圖7.4）。我們今日固然對法海寺壁畫以「瀝粉堆金」等技法所創造的華麗效果感到驚嘆，但如果考慮到李童只不過是個高階宦官，能動用的資源肯定無法與皇帝同日而語，更不用說與行事豪邁的永樂皇帝相比了。永樂時期敕建之各種寺觀建築中壁畫之華美程度因此不難推想；而其中之山水表現亦必然不在少數，作為當時宮廷青綠山水畫蓬勃景觀的一個面向，亦可想像得之。除此之外，少數留存的文獻中亦有一些線索可尋。永樂宮廷中最重要的山水畫家當屬永嘉人郭純。他的風格本出自南宋的馬遠、夏珪，但其傳世的唯一作品《赤壁圖》（現藏北京，中國文物流通協調中心）卻是完全不似馬夏的青綠重色山水。這個改變不得不讓人想起永樂皇帝本人對馬夏風格作「殘山剩水」的酷評。[7] 皇帝在贈予哈立麻羅漢畫中的華麗山水不也正是以華麗無比之仙境意象來作為「殘山剩水」的反面嗎？郭純在永樂宮廷中的活躍在此亦可解為如此華美風格的當道。

圖7.4　明　宛福清等　法海寺山水壁畫「馴獅人」局部
1443年建成

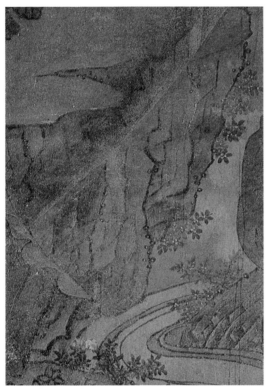

圖7.3　明　宛福清等　法海寺山水壁畫「信士」局部
1443年建成

　　華麗的青綠風格確實最適合明初皇室觀眾的需求，尤其當他們想要一種能夠承載理想世界意象的山水畫的時候。宣德朝宮廷畫家石銳的《山店春晴》（圖7.5）可以視為此期這種宮廷山水畫的倖存作品。石銳傳世的作品很少，但都為青綠重設色的山水畫，正符合畫史文獻的記載。《山店春晴》全卷作前、中、後三景俱全的山水，以各階層人民的居所、行旅、漁樂等形象貫穿整卷構圖，很像十二世紀中所作的另件青綠作品《江山秋色》（見圖5.16，北京，故宮博物院藏）。論者曾經指出石銳可能見過這幅宋畫，如考慮到它的卷後尚存朱元璋長子朱標（1355–1392）在一三七五年寫的跋語，其確屬明初宮廷收藏，並對當時宮廷的青綠山水製作者有所作用，可能性很高。即便如此，我們還得進一步注意兩者間的差異。《山店春晴》的各段山體的獨立性較強，不似《江山秋色》那樣的注意連續性的折搭轉換，因此沒有去表達空間深度的變化，但在此平面化的同時，也因為青綠濃彩的加重使用，整個畫面出現了一種近乎平均鋪排的耀眼效果。山水中各階層人民之生活形象亦被加大比例，作了更豐富的描繪，尤以中段的漁村生活最為搶眼。這種詳細交待漁村生活工作、休息甚至飲酒、歌舞細節的圖繪，亦為永樂朝中書舍人王紱在《入蜀詩畫卷》（佳士得拍賣，藏地不明）中所記錄，全與漁人生活實況中常見的艱辛無涉，而以理想化的處理來表述太平盛世的意象。就此而言，卷中青綠山水的耀眼效果便不僅是搭配的表面裝飾，更是構成全卷宣揚政治理想畫意的有機部分。

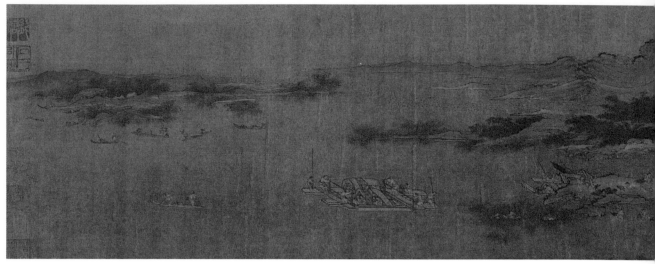

圖7.5　明　石銳　《山店春晴》　卷　絹本設色　23.8×123.5公分　原北京　故宮博物院

三、皇帝觀眾的改變

　　青綠風格的華麗山水畫在永樂朝的宮廷繪畫中無疑地佔有最高層級，甚至可說是主流的地位。不過，這種地位並未能維持下去。宣德以後的宮廷繪畫在山水這個門科明顯地不再偏愛青綠風格，其中原因何在？又透露著什麼歷史訊息？

　　自宣德朝以後，宮廷繪畫中青綠山水畫的逐漸退潮，最重要的因素可能還在皇帝的更換。這種具有太平盛世意象的理想山水表面上是以天下臣民全體為設定的觀眾，然而，由於展示的空間僅在宮廷之內，真正的觀眾有限，並無真正的公開性。在此有限的公開性之下，皇帝自然是此種山水畫所要訴諸的最關鍵觀者，因此，在明朝初期宮廷繪畫重啟動能之後，皇帝的更換便扮演了一種不容忽視的變數。宣德皇帝的統治期不長，只有自一四二六年至一四三五年的短短十年，但卻被史家譽為明朝的黃金時代。從他的政策來看，這個所謂的黃金時代實具體奠基在他對祖父永樂皇帝積極的軍事與外交行動之改弦易轍。其中最為人熟知的包括停止了鄭和下西洋的計劃，以及對北方蒙古的改採守勢，以節省龐大的經費開銷。宣德朝的宮廷繪畫在如此趨勢中也逐漸產生變化，這想來一點都不奇怪。不過，這個氛圍並沒有立刻改變宮廷藝術的面貌，青綠山水畫的製作仍有一些延續前朝的狀況，但是那種貴重材料，如大量泥金的使用則逐漸減少，基本上只留在一些宗教性的繪畫製作之中，例如當時宮中主要畫家商喜所作的《關羽擒將圖》（圖7.6），作為主尊的關羽身上雖有華美的金色裝飾，其後山水背景則以水墨為主，與永樂羅漢的效果有極大的差異。[8] 宣德朝中宮廷繪畫號稱最盛，山水畫領域也出現了好幾位堪稱大師的畫人，但從他們傳世的作品來看，此時宮廷山水畫已可見到回歸至水墨（或

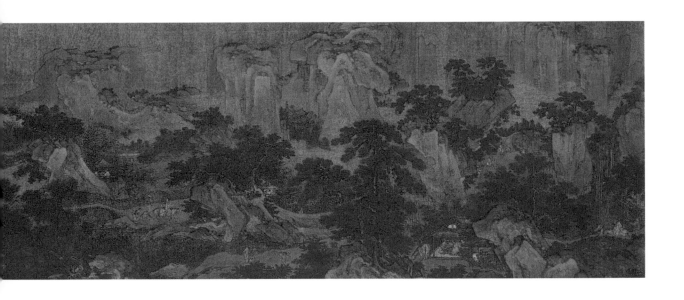

圖7.6　明　商喜　《關羽擒將圖》　軸　絹本設色　198×236公分　北京　故宮博物院

加上一些淺設色）為主的現象。當時的皇帝朱瞻基本人亦喜畫而善畫，並將之賞賜予臣工，這在歷代帝王中甚為罕見；論者遂常將宣德宮廷繪畫發展之所有狀況，歸結至皇帝的個人因素，甚至以宋徽宗（1100–1125在位）來作比擬，[9] 標示著皇帝與其畫院之間的直接關係。例如朱瞻基曾親自製作了一幅尺寸不大的《武侯高臥》（北京，故宮博物院藏）賜給一位貴族平江伯陳瑄，其風格大致出於水墨，並無華麗色彩的裝飾，但以諸葛亮輔佐蜀主的歷史典故來對陳瑄的同類服務表達肯定。這件賞賜品的價值訴求當然是在於「御筆」本身，但它與永樂羅漢之務求華美比較之下，其間的差異實在不得不引人注目。由此觀之，宣德朝宮廷繪畫的逐漸轉向，多少也呼應了朱瞻基在整體改策上的務實取向。

四、宦官的參預

宣德朝中宮廷繪畫的轉向除了皇帝的主導作用外，也有相關觀眾的支持因素。就這些扮演支持者角色的觀眾而言，過去論者總習於強調士大夫官員的關鍵性作用。例如在討論宣德首席宮廷畫家謝環的畫業成就時，便要特別交待當時內閣大臣楊士奇等人與他的密切互動。[10] 這固然不錯，而且現存尚有謝環為他們公餘聚會所作的《杏園雅集圖》（鎮江博物館藏）為證，然而，如果只單獨地拈出那些高級文官的因素，不僅容易誤導以為士大夫亦參預宮廷藝術活動的印象，而且忽視了其他更直接的宮廷觀眾所起的重要作用。那麼，哪些人是這裡所指的不可忽視之宮廷觀眾呢？除了皇帝之外，在傳統史學書寫中飽受批評的宦官其實在宮廷中對藝術活動的參預程度最高。他們既是宮廷畫家執行工作時的實際管理者（包括對皇帝原始指示的細部規劃設計的擬定），同時也可以說是作品完成過程中的最早觀眾。作為這種觀眾，也因為他們扮演皇帝代理人的身分，地位益形重要。倘若他們的意見沒有能在此過程中得到適當的回應，作品之得以順利完成就很成問題。宦官在這個藝術製作過程中參預度之所以提升，其實是宣宗朝以後整個朝廷事務運作的一個環節。為了要讓宦官能夠實際執行他們擔任皇帝代理人的任務，宣宗在即位之初即在宮中成立內書堂，指定翰林學士為教授，培育他們的相關文化能力。督導著宮廷繪畫製作的宦官因此已非一般人想像的粗魯無文，並能夠期待他們的某些細緻考慮會具體地存在於作品之中。令人感到遺憾的是，這個宦官參預的過程由於傳統對閹人的偏見，已經在文獻記載中幾乎消聲匿跡。然而，現有的作品中還留下一些珍貴的跡象，可據以管窺其貌。例如傳世最為巨大的宣宗朝宮廷繪畫《宣宗行樂圖》（圖7.7）就顯示了宦官參預的痕跡。在畫中，皇帝朱瞻基著出獵服，乘馬出現於中央上方處，該空間四處點綴著意謂祥瑞的丹頂鶴、白鹿、錦雞及孔雀等動禽，基本上是在描繪皇帝於宮牆之外行獵的場景；有趣的是，皇帝下方的空間竟然比例更大，並畫滿了穿著華美服裝的宦

圖7.7　明　商喜《宣宗行樂圖》軸　紙本設色　211×353公分　北京　故宮博物院

官，其中偏右方的兩位著紅衣，兩袖有紋飾者的品級最高，應該是司禮監或御用監中的首領人物。這兩位頂級宦官的臉部還比皇帝本人更朝向正面，直視畫外的觀者，面部亦經仔細描繪，肖像性很高，似乎比皇帝更像是畫中的主角。他們所處的空間，雖有幾株巨松作框圍，但全然未見代表祥瑞的那些動物，顯然刻意地要與皇帝的空間作出區別。如此既突顯宦官的角色，又技巧地迴避對皇帝形象的僭越，這些考慮的背後無不透露出畫面規劃者對宮廷行事與其中象徵性圖象運用的豐富認識。此畫雖然傳為商喜所作，但是光憑在宮中品級不高的畫家是否就能全權負責處理畫中各種細緻之圖象配置問題，卻不能讓人無疑。尤其是，畫中將丹頂鶴獨立地置於皇帝下方正中之高岡上，以表達祝頌萬歲之意，以及左下角刻意添加一位匆忙趕來赴會的遲到宦官，為此原本講究宮廷秩序的場景增加一絲詼諧之感的精心安排，最可讓人體會其設計者的細緻思慮。如想像如此有關空間與圖象配置之規劃實來自出身內書堂，且對宮廷禮節操作系統有深刻掌握的某高位太監，它的可能性更高。

圖7.8
明　周全　《射雉圖》
軸　絹本設色
137.6×117.2公分
臺北　國立故宮博物院

　　宦官作為首批觀眾，並對畫面規劃製作產生作用的可能性尚可由另件宮廷畫家周全所繪的《射雉圖》（圖7.8）得到一點支持。周全是活躍於成化時期（1464–1487）的宮廷畫家，文獻中記其位至錦衣衛都指揮僉事，初入宮時可能與他是宣德朝很有權勢的司禮監太監金英之養子身分有關。[11]《射雉圖》所繪向來被認為是皇帝或貴族於山野中射獵之景，其中主角人物騎馬靜立在大石前，正欲取箭射擊在左方天上的雉鳥（鳥未出現）。不過，射雉人臉上無鬚，卻不似成化皇帝的樣子，也有可能是位宦官；他周圍的空間也像《宣宗行樂圖》的前景一般，沒有任何祥瑞細節的點綴，可說反映著類似對空間尊卑的區別意識。如此看來，此畫原來是為某位高級宦官而作，故而採取了與皇帝出獵圖不同的圖象安排，後者在約略同時則有《明宣宗馬上圖》（臺北，國立故宮博物院藏）可為代表。這個畫主的推測，可能性很高，尤其是畫上尚存一印，文曰：「御用監太監韋氏家藏珍玩」，十分罕見地揭示了一個宮廷畫作入於太監收藏的例證。印文中所指之韋氏應該就是後來在弘治年間（1488–1505）執掌司禮監的韋泰，而此畫極可能便是在成化年間他尚任御用監時命其下屬周全所為。[12]《射雉圖》與《宣宗行樂圖》在山水配景上的同類表現意

謂著高級宦官對繪畫製作過程中配置細節進行指授的高度可能性。他們作為觀者之角色，幾乎可說具體地介入皇帝實際御覽前的任何環節，其重要性可能經常不下於皇帝本人。

五、宗室親藩的需求

有關宣德至成化、弘治時期宮廷繪畫之發展，還有一個明顯的回復南北宋院畫風格的現象，引起許多論者注意。有的人以為這是整個明朝漢人政權企圖塑造其繼承唐宋正統形象的一種「復古」行為，所以採用了從郭熙到馬遠、夏珪的宮廷畫家風格；另外也有論者則從畫家出身對此予以說明，認為此期宮廷畫家大都來自閩、浙地區，故將宋代宮廷風格原來在這些地區專業畫坊中的留存帶到了中央，造成古風的再興。[13] 這些解釋都有部分效力，但是，我們還可由觀者／使用者的角度對之作一些補充。如果說宦官是我們過去對宮廷繪畫除皇帝外所忽略的觀眾，那麼，宗室親藩就是另一群未被重視的族群，卻與許多作宋代李郭、馬夏風格的繪畫製作息息相關。他們是皇帝身邊關係最密切的親族，被分封到各方，代表皇帝鎮守帝國之各部。皇帝對於這些分封至地方諸王的管理很是技巧，一方面限制其實權，以免威脅到政權的安全，另一方面則透過可觀的賞賜，鞏固彼此間的紐帶關係，後者與我們的討論特別有關，皇室收藏中的許多珍貴古畫便是經過賞賜而進入諸王王府之中。[14] 傳世幾件古畫上還保有這個轉賜過程的痕跡，例如五代大師關仝的《秋山晚翠》（見圖2.4，臺北，國立故宮博物院藏）上既有代表明初皇室著錄其收藏的「司印」半印（全名為「典禮紀察司印」），另有「皇明帝室親藩」一印，則屬某位藩王所有，具體鈐印時間不明。代表北宋宮廷山水畫顛峰的郭熙《早春圖》（見圖3.1，1072年，臺北，國立故宮博物院藏）亦有此賞賜現象，除「司印」半印外，尚有「道濟書府」這出自封於太原之晉王府的鈐印，一般以為它的主人是朱元璋第三子朱棡，因參預永樂皇帝的靖難之變，而得到皇帝之優遇，其中包括了不少的皇室珍貴古物收藏。其中賞賜郭熙作品之事值得特別注意。除了《早春圖》外，另件被歸在郭熙筆下的《窠石平遠》（北京，故宮博物院藏）亦有「司印」半印及「晉國奎章」、「晉府書畫之印」等晉王藏印，可見也是晉王得自皇帝賞賜。現在所知明內府收藏之郭熙只不過三件，竟然其中就有兩件賞予晉府，比例高得驚人。不論這些郭熙賞賜予晉王府的具體時間如何，它都提醒我們注意郭熙山水畫在此時宮廷中的非凡分量，以及賞賜行為對進一步形塑、增生其價值形象的必然作用。由此來看宣德朝中出現了以郭熙風格名家的突出景觀，便值得我們思考這兩者間的關係。

由晉王府的鈐印可以想知晉王對此賞賜的珍重。這在宗室諸王之間應該也會引起對此種古代大師傑作山水畫的熱衷才是，尤其是像《早春圖》這件當年在北宋神宗朝（1067–1085在位）時象徵著恢宏帝國意象的經典作品，經由皇帝的賞賜動作，更意謂

圖7.9　明　李在《山水》軸　絹本淺設色　138.8×83.2公分　東京國立博物館

著藩王與帝王間非同一般的特殊親密關係，以及宗藩在外代表皇帝守護帝國的終極使命，其價值實非任何金銀珠寶所可比擬。當然，皇室收藏中之郭熙真蹟卻極為有限，皇帝即使慷慨，願意賞賜，亦無可能滿足諸王的期待。於是，宮廷中便要製作一些「類似」郭熙山水畫的「代用品」，來應付這些宮廷觀眾的需求。在這些製作郭熙山水畫「代用品」的畫家人選中，宣德朝宮廷畫家李在的可能性最高。他的《山水》立軸（圖7.9）基本上就是仿效了《早春圖》的結構，並以其自身筆墨再現郭熙畫中的物象，如果作為《早春圖》的代用品，可說相當合適。李在的這種風格之山水畫存世尚有不少，如《山莊高逸》（臺北，國立故宮博物院藏）、《闊渚晴峰》（北京，故宮博物院藏）都有北宋宮廷巨嶂山水之感。它們在當時的製作脈絡，現已不得而知，不過，由於與郭熙山水的強烈類似感，這兩幅作品的李在款皆被挖除，改題作郭熙。[15] 過去我們

圖7.10　明　李在　《秋山行旅》
　　　　軸　絹本淺設色　119.6×61.3公分
　　　　臺北　國立故宮博物院

都直接將此現象認為是後人的偽造技倆，但是，如果考慮到當日宮廷賞賜的頗為大量之需求，它們作為郭熙代用品的可能性亦值得注意。事實上，傳世另件李在作品《秋山行旅》（圖7.10）亦已改款為郭熙，但原來就是畫來賞賜之用，畫上仍存「黔寧定遠二王後裔」，可知其完成不久後即入世代鎮守於雲南的貴族沐氏收藏之中。此印主人當為沐琮，乃沐晟（即第一代黔寧王沐英第二子，一四三九年追封定遠王）之孫，一四六五年嗣黔國公，因沐琮無後，沐晟係此後由旁支入繼。另一個可能性為沐琮之父沐斌，於一四四〇年

襲黔國公，他亦可自居為黔寧定遠二王後裔，相較之下，沐琮之後的沐王府使用此印的正當性就少了許多。李在的活動期是否可以持續到一四六〇年代，現在專家間還未能有共識，[16] 但其與沐斌、沐琮父子年代有高度的重疊，則毫無疑問。黔寧王府雖非嚴格定義下的宗室，但沐英為朱元璋養子，世代鎮守帝國西南邊疆，地位近於諸王，也因此得以自皇室收藏中分享其古畫，並至十六世紀後期累積成一個可觀的王府收藏。[17]《秋山行旅》之入藏於沐府，不論是來自於王府之直接訂製或由皇帝賞賜，因此，都反映著王府對擁有郭熙山水畫的慾望。李在的這種「類郭熙」風格之山水畫遂不宜只由畫家自發的復古動機來予說明，因為皇帝賞賜而在宮廷中帶起的觀眾需求應該也佔有不可小覷的分量。

六、成化皇帝與狂肆風格

明朝宮廷繪畫至嘉靖之後大衰，而在其前則以成化朝最盛，據最近學者估計，在御用監管轄之下的畫人至少在七百人以上。[18] 從畫史的角度來看，這個時期除了畫家人數眾多之外，更值得注意的則是一種狂肆風格的當道，它完全違反了向來宮廷繪畫講究謹嚴法度的常態。過去宮廷之中流行的華麗風格製作固然繼續存在，但是，即使最適於裝飾殿堂的花鳥畫中，也出現了施用豐富水墨，快速完成的簡筆風格，其中最為突出的當屬來自廣東的林良，他在宮中的職位也作到錦衣衛指揮的高階，可見其受重視的程度。此種風格的山水畫畫家則以出身於湖北武昌，成名於金陵，二十七、八歲時即為成化皇帝召至北京宮廷的吳偉最為突出。吳偉的這種狂肆風格山水畫可於近年重現於世的《春江漁釣》（圖7.11）見之。畫中山水的空間結構僅作簡單的前、後之分，左半部作坡石、樹木，釣者坐其下，上則有碩大崖體伸展至畫面上緣，但被畫框截去頂部，似刻意地予觀者以逼近之感；遠景則置於右方中間部位，物象模糊，只作堆疊，無意於暗示空間的無限延展。在此左右之對照下，前景描繪時所使筆墨之快速與多角度的曲折變化，便直接而強烈地迫近觀者，除了造成狂肆之氣外，亦突破了自然物象常形的限制，並賦予靜坐釣者周圍一種對比的高度動感。將畫上物象之狂肆處理作為觀看之焦點，而特意拉近畫面與觀者間之距離，使觀者視線停在近處，這可說是違反了向來山水畫企圖突破畫面限制，追求深度效果此一原則。逼使觀眾直視其狂肆筆墨，也意在突顯物象創造之急速完成，及其背後時機捕捉之稍縱即逝。如此觀看效果不禁讓人想到成化皇帝與吳偉間一段有名的故事：

> 偉有時大醉，被召，蓬首垢面，曳破皁履，踉蹌行，中官扶掖以見，上大笑，命作松風圖，偉詭翻墨汁，信手塗抹，而風雲慘慘生屏障間，左右動色，上嘆曰：真仙人筆也。[19]

文中所謂「風雲慘慘生屏障間」，即為成化皇帝及其他旁觀者看到《松風圖》時所得的極富動感的視覺效果。它的由來一方面是吳偉「詭翻墨汁」後，快速而超越物象外形及細節的「塗抹」，另一方面則是畫家刻意製造畫面上墨痕忽而轉化成物象的，一種似不經意之「信手」感，讓現眾有如觀看一場魔術表演般地受到震懾。這個過程幾乎就是我們近距離地觀看《春江漁釣》時所經歷的視覺感受。

成化皇帝在觀後所下「真仙人筆」的評語，除了呼應吳偉本來在金陵時所獲「小仙」的名號外，實也意謂著對此有如神蹟般魔術的親眼目睹。為了皇帝及其他觀眾的震撼感受，吳偉繪畫製作的整個過程可以說是經過精心的設計，包括他在下筆之前的「大醉」，受召至皇帝面前的「蓬首垢面，曳破皁履，踉蹌行」，以及不得不由宦官攙扶的醉態，都是為了製造那個最

圖7.11　明　吳偉　《春江漁釣》
軸　絹本淺設色　186×97公分　私人藏

後神變效果的表演。對於這個表演，皇帝本人或許已有心理準備，並予默許，否則實在很難想像任何人會容許觀見皇上時出現此種脫序行為。如此看來，成化皇帝對吳偉畫業的成功，以及這種狂肆風格山水畫在宮廷的流行，應當扮演著一個關鍵的推動者角色才是。至於成化皇帝為何會如此熱衷於吳偉的山水畫？是否可以完全訴諸他的個人因素？我們其實不易進一步探究。不過，就宮廷繪畫的使用面向，倒值得作一個側面的推敲。像吳偉那樣風格的山水畫既以展現如「仙人筆」的效果來面對觀眾，由傳統宮廷畫之富麗、吉祥所承載的各種不同層次的帝國意象就不再是其畫意的重點，因此便較難符合帝王賞賜的需求。相較之下，觀眾在吳偉畫上所追求的毋寧說是畫家個人那種有如仙人般

圖7.12　明　吳偉　《長江萬里圖》局部　1505年　卷　絹本淺設色　27.8×976.2公分　北京　故宮博物院

的生命表現，以及有幸親眼目睹的難得機遇。或許我們可以想像吳偉的觀眾會因為他們本身對成仙、遇仙的高度興趣，而受到他狂肆風格的強烈吸引，但這個互動的建立卻與帝國形象的直接表述無關。此時，原來作為帝國賞賜物的宮廷繪畫變成了個人性追求的見證。它在成化宮廷的出現，因此同時也意謂著宮廷繪畫賞賜功能的降低。這個變化雖然無法自文獻中得到充分的考據，但由明朝自一四四九年土木堡之變後對外政策轉趨保守的形勢中，仍然不難作出大概的推測。

　　當然，帝王觀眾的推獎對於吳偉風格的進一步發展亦產生了重要的助力。他在晚年所作的《長江萬里圖》（圖7.12）可以視為他狂肆風格山水畫的表現極致。此畫極為難得地有吳偉自書款，紀年一五〇五，當時已離開北京宮廷，回到故鄉武昌，惟此次返鄉或相當短暫，因為大部分傳記資斜都報導他晚年居於金陵之秦淮遊樂區，過著縱酒放蕩的生活。這一方面是吳偉個人生活風格的選擇使然，另一方面也顯示了金陵當時作為遠離北京之留都在逸樂文化上的高度發展，確為他的生活與藝術準備了可以配合的充分條件。金陵之所以能提供這些優越條件，與城中數量不少的貴族有關，他們原來就是入宮前吳偉的支持者，等吳偉取得皇帝認可後再回到金陵，可以想見支持者更是趨之若鶩。[20]歌舞宴飲生活之無度放縱，似乎正是吳偉繪畫之狂肆風格的內在組成，是另一種以不同物質形式呈現的存在，兩者實不能分割。《長江萬里圖》的繪製，也如在皇帝跟前所作的《松風圖》一般，結合著他的肢體表演，但是在歌舞喧鬧之放浪酒宴中被催生出來，他的「表演」因而更顯得毫無拘束。全畫的長度雖然幾乎長達十公尺，但由其筆墨使用的快速現象來看，花費時間可能很短，很像唐代吳道子畫嘉陵江山水的頃刻而成。畫面上的山體皆由狂走的線條所定義，但卻無輪廓與皴線之分，任由各種不同運動方向、隨時

變動角度的連續筆蹤相互疊加，形成具有騷動感的塊面。墨色的濃淡亦似乎毫不理會空間遠近和立體凹凸的效果，而著意於物象間的對比變化，進一步地加強了對觀眾的視覺衝擊。遠觀之下，全卷是一片山水的忽明忽暗，細看之下，卻全是晃動不定的物象，似乎無法扼止其內在的激越生氣。當時蘇州另位畫家沈周在經驗了如此的山水構成後，即以「水走山飛」來總結他的驚訝之感。[21] 此雖非針對《長江萬里圖》而發，卻可引為當時觀眾迴響的實錄。

七、道教教徒的偏好

　　《長江萬里圖》的「水走山飛」不禁讓人憶起較早時道士畫家方從義所作的《雲山圖》（圖7.13）。方從義是蒙元後期頗有勢力的龍虎山正一派的道士，所作山水畫常以道教聖山為對象，如《武夷放棹》（北京，故宮博物院藏）取景於福建武夷山，他自己曾在那裡修道，《神嶽瓊林》（臺北，國立故宮博物院藏）則是為道侶畫其在龍虎山的隱所。傳統畫史書上總以南宋的米氏雲山風格的傳緒來討論他，卻不知覺地在那個文人論述框架中忽略了最重要的宗教指涉。《雲山圖》今天的標題應該也是後人所為，原來可能亦來自他對某個道教聖地的描繪。這個推測或許已經無法進一步證實，但仍提醒我們試由道教相關脈絡中來尋求對畫中物象的解讀。方從義在畫上確實有意為觀者創造一個奇特的山水觀看經驗。它的中央山體一方面位於雲氣之上，另方面又向左右兩邊退去，本身的結構又是蜿蜒多彎，製造出一種外顯而強烈的飛動之勢。如此「水走山飛」的印象可說與一般山水畫大異其趣，倒和觀看雲龍在天的經驗頗為接近。道教中的風水學常

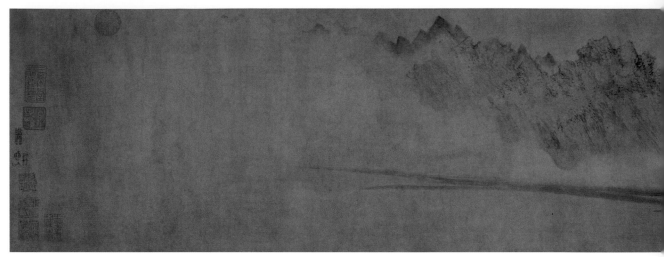

圖7.13　元　方從義《雲山圖》卷　紙本設色　26.4×144.8公分
紐約　大都會美術館（The Metropolitan Museum of Art, New York）

以「龍」觀山之體勢，如晚唐成書的《管氏地理指蒙》即對後來畫論中經常借用的「龍脈」一詞作說明：「指山為龍兮，象形勢之騰伏」。以「龍」來「象」山體形勢之「騰伏」，目標在於具現山的「真形」，[22] 這亦可移來理解方從義的雲山圖。當方從義下筆之際，他要捕捉的不是眼中所見某山某水的外形，而是有如「龍」之氣勢變化的內在之「象」，那才是他面對山水觀想的要點，亦是據以畫出其「真形」的關鍵。當觀者直視《雲山圖》中如欲飛去的山體，其感受正如再次重新經歷方從義自山之表象中發掘真形之過程，並在最後與方從義分享他所悟得的造化奧祕。《長江萬里圖》的物象表現也脫去了長江沿途景觀的任何外形上的框架限制，而反以無形的「水走山飛」的氣勢變化為圖現之目標。當吳偉以如塗抹之快速動作企圖在瞬間捕捉長江之真形時，他也期待觀看者對這個不尋常的繪畫有所理解（正如試圖理解一位仙人一樣），並得以重新進入他從觀想到製作的整個過程之內，而分享他在長江旅途中所得的長江「真形」吧？！

　　《長江萬里圖》的主人及觀者是些什麼人？可惜都沒有資料可查。由它的畫意來推測，他們會不會也如雲山圖的作者方從義那樣，與道教有密切的關係？這個可能性很高。吳偉本人應該就是道教信徒，他的「小仙」之號，可與許多以「仙」為號的浙派畫人歸為一類，絕大多數都信奉道教。為他取此名號的成國公朱儀本人亦是教徒，且與龍虎山正一派的關係極為親近；龍虎山第四十七代天師張玄慶之妻即朱儀女兒。朱儀與龍虎山張天師的關係亦非屬特例，其後第四十八、四十九代天師也都與金陵貴族聯姻，可見金陵不僅是政治上的留都，亦是龍虎山教派活動的重要據點。[23] 包括朱儀在內的這些具有道教信仰的金陵貴族，當然就構成了《長江萬里圖》及其他吳偉晚年極端狂肆山水畫的理想觀眾群。由此觀之，吳偉之選擇離開已向儒家文化傾斜的弘治宮廷，而回歸金陵謀求發展，其中

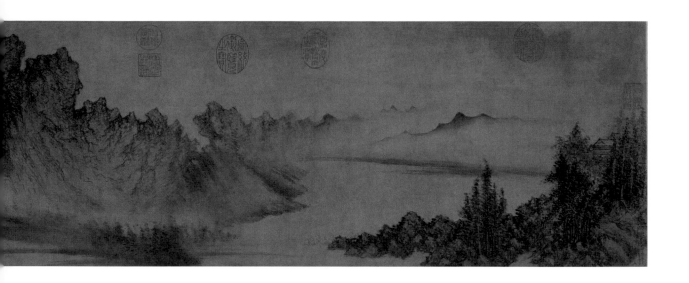

實有來自觀眾的考量，而其晚年作品之益趨狂放，也有道教內涵的驅動。

　　這些與龍虎山有關的道教徒作為十五世紀繪畫之觀眾，其實在吳偉之前早已有跡可尋。一九八二年在淮安王鎮墓（墓主葬於1496年）出土了一件第四十五代天師張懋丞所寫之《擷蘭圖》，據畫上天師自題，係為一位「景容清士」作於北京。這位「景容」名為鄭均，應該是未出家的道教信徒，稱之為「清士」，猶如佛教中之「居士」。鄭均亦是位活動於北京的收藏家，王鎮墓中所有二十五件作品全為其搜集而來，除了張天師的蘭圖之外，尚有十二幅山水，作者包括了謝環、李在、夏芷、馬軾等宣德時已經成名的宮廷畫家。這十二幅山水中呈現了幾種不同的風格，但佔最高比例的卻是五幅米家的雲山風格，而且有出自謝環、李在、馬軾之手者，與他們的本來面貌大異，因此引起論者的重視，以為應據以重新理解宮廷畫家畫風的多樣性。[24] 宮廷畫家之眾體皆能，固可想像，但這些作雲山表現山水畫間所共同具有的道教淵源亦值得考慮。作為天師之張懋丞除了畫蘭之外，文獻亦記他還能畫龍和二米風格的山水。龍圖本來即與祈雨之宗教活動有關，算是天師本業中必備的技能，然而，善作米家山水則顯得相當特殊，不得不與百年前方從義的道教山水畫傳統連接起來理解。張懋丞的山水畫今已不存，但由墓中另件馬軾所作《秋江鴻雁》（圖7.14，1496年前）來看，仍不難推想其風格之大概。如與馬軾在宮中為了權充北宋院體山水而作的《春塢村居》（圖7.15）相較，《秋江鴻雁》可謂簡率到了極點，前景邊岸僅賴幾抹粗筆快刷而成，雙樹則出以連續扭動的線條，幾乎一氣呵成，與之相對的遠山，實以墨色變化強烈的橫刷為主，更加強了一種飛走的動感。全畫與南宋的米家雲山在風格上已無直接關連，最多只在遠山處所見之眾多墨點可供人想像而已；原來米氏雲山所要傳達的平淡天真畫意，在此亦蕩然無存，反而歌頌著某種內

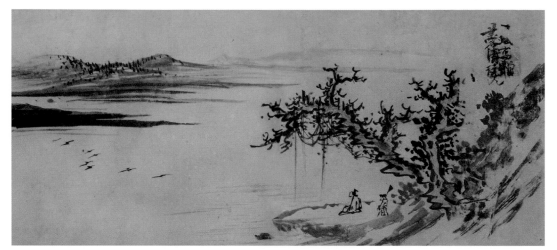

圖7.14　明　馬軾　《秋江鴻雁》　1496年前　卷　紙本水墨　19.5×42.2公分　江蘇省淮安縣明代王鎮墓出土

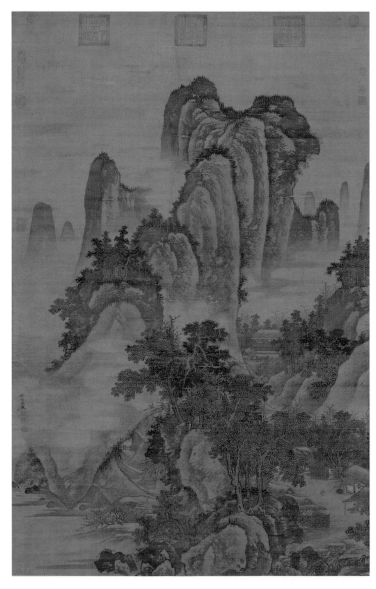

圖7.15
明　馬軾　《春塢村居》
軸　絹本淺設色
178.6×112.1公分
臺北　國立故宮博物院

在蓄積的猛強力量，那正是坐在岸邊作道教高髻的主角（亦可認為就是鄭均本人）觀想的真正對象。如此與原來米家風格乖離的作法亦見於此墓出土的李在米氏雲山圖，尤其是其前景坡岸物象之急速塗抹，正與馬軾之表現同調，皆如後來吳偉所作的《長江萬里圖》一樣。而且，這些宮廷畫家之選擇作此種雲山，可能根本不僅是風格多元之考量，而是對道徒「清士」鄭均主動提出需求的回應，謝環為他所作的《雲山小景》便在題識中明指係「景容持此卷索寫」。我們雖不知鄭均的確切身分，但他能有張天師的贈禮，可能地位頗高，或許是天師的居家弟子，畫家們當然不敢對其索求等閒視之。果係如此，淮安所出這幾件雲山圖就是道教觀眾主動影響風格選擇現象的展示。

　　鄭均個案也為我們提供了一個切入宮廷繪畫如何容納並轉向狂肆風格此課題的另一個機會。鄭均收集這些畫作可能經歷一段不算短的時間，其中唯一有年款的是高鼎的墨菊，時在一四四六年，為鄭均由金陵回返北京送別而作。這對我們推敲馬軾、李在、謝環等人為鄭均作畫的大概時間，實在無濟於事。再加上這幾位宮廷畫家的卒年皆不清，遂亦不易給鄭均索畫之事訂出一個下限。然而，根據近年學者的努力爬梳史料，我們至少可以確定謝環與李在於一四四七年還在宮廷，他倆的名字都出現在御用監太監王謹所立的〈敕賜真武廟碑〉之上，至於馬軾則知一四五七年時仍任職於欽天監，成化初年或許仍然在世。對於張懋丞的記錄較多，他在一四二七年至一四四五年任天師，卒於一四五五年，畫贈鄭均既署四十五代天師，時間應在那任職的十九年中。從這些零星的資訊來看，我們如果推估鄭均索畫時間大約為一四五〇前後十年的這段期間，應該尚屬合理。在這段期間中，北京宮廷與龍虎山道教間的關係極為緊密，主導者為第四十五代和四十六代天師（張元吉），他們經常受詔為宮廷提供宗教性服務，前者在任職期間至少十三次上京，頻率之高，不得不引人注目。在那樣子高度道教之氛圍中，宮廷繪畫中開始出現如馬軾《秋江鴻雁》那種可稱之為「道教水墨風格」的轉向，實亦可以推想。[25]吳偉入宮而得成化皇帝寵愛的時間約在一四八〇年左右，距此不遠，也可說是繼承了以鄭均索畫為代表的北京道教風格山水畫的發展基礎。換句話說，十五世紀後期宮廷繪畫往狂肆風格山水的轉向，道教觀眾扮演著非常有分量的角色。

　　吳偉後來離開北京宮廷回到金陵，多少也考慮到道教觀眾支持力量的因素。整個後來被論者稱作「浙派」的發展，基本上亦是循此模式。「浙派」的這個風格流派概念大約在十六世紀末開始流行於文人評論界，由董其昌、李日華等人用來歸類一批如張路、蔣嵩、汪肇、鄭文林等南方流行畫家，來與蘇州的另一批文人畫家（「吳派」）作對比，並將其好用水墨淋漓之狂肆風格追溯到吳偉及更早的戴進。[26]他們的風格歸類頗似今日風格史家所為，很有效力，故而被沿用迄今。不過，將戴進立為浙派之首，卻仍有值得商榷之處。戴進固然是杭州人，較之出身武昌的吳偉更適合稱為浙派，但其山水風格實近於李在等人的院體表現，這與他自宣德之後屢次試圖進入宮廷服務有關，卻很難與吳偉

圖7.16　明　戴進　《溪堂詩思》
軸　絹本設色　194×104公分　瀋陽　遼寧省博物館

的狂肆歸為一類，即使是他所有傳世作品中筆墨最為奔放的《溪堂詩思》（圖7.16）亦然。戴進卒於一四六二年，時吳偉方三歲，兩人間不可能有實質的師徒關係，十六世紀末評論家如詹景鳳云吳偉「畫學戴文進，而自變為法」[27] 的說法可能只是他個人從風格上所作的推論，讀者對此師承關係的提法，可以不必認真計較。至於吳偉與後來浙派諸家間的風格連繫則十分清楚，不僅水墨淋漓、用筆狂肆，而且在物象組合上多採如在《春江漁釣》上所見的半邊巨崖圖式。但是，由於這個圖式一再地出現在那些浙派後期的山水之中，現代藝術史家每以為其因循模倣、缺乏新意，判為衰頹之象。[28] 然而，如此判斷未免過於主觀地呼應十六世紀後期以來評浙派為「狂態邪學」，「雖用以揩抹，猶懼辱吾之几榻也」的酷評。[29] 其實，平心而論，浙派晚期仍不乏傑作，如汪肇的《起蛟圖》（北京，故宮博物院藏）、周龍的《起蟄圖》

（圖7.17，1617年）雖基本上採吳偉圖式，但著力於捕捉風雨欲來前之強大氣流，如可透觀天象中隱藏之蛟龍，為此常見之傳統雨景主題賦予有力之變貌。風雨之景在南宋時常入山水畫中，然以雨中或雨霽之景為多，此時汪肇及周龍的描繪則移至將雨而未雨之際，並以水墨之運動與變化圖現人在此際最感撼動的風和力。此風和力正是以飛龍在天意象為代表的造化生氣之展現。當觀眾面對他們的起蛟圖，其效果亦直如張天師所作的雲龍圖一般，立刻融入到道教神秘力量之湧動中。它們因此亦可視為龍圖的山水版。

　　如汪肇、周龍之起蛟／風雨山水圖所示的浙派晚期的發展，實在不宜再以衰頹稱

之。它們仍然強烈地展現了一種由道教角度觀看的山水世界，並得到道教觀眾的普遍支持。與前期狀況最大的不同出現在文人評論界所發動的攻擊。其中當然也有較為持平的看法，但也有如上所引將之比為連揩抹几榻之抹布都不如的評語，既形象又惡毒，最易於傳播。首發這種惡毒評語的人可能是十六世紀後期金陵文化界中新起的指標人物何良俊。他雖是華亭人，但因得薦授南京翰林院孔目，在金陵與當地士人盛時泰等共同振興了留都的文人文化，並改變了過去由貴族為主導的風尚，此即《明史》所謂：「金陵（文化）之初盛」。何良俊對浙派的酷評基本上便是出自金陵文化轉變之過程中，亦可視為金陵文化文人化的表徵之一。但是，我們也不必誇張它的影響力；即使金陵文人社群中流傳著這種意見，甚至降低了文人觀眾的參預意願，非都會區如閩贛龍虎山教區的市場與觀眾卻不見得見風轉舵，改變他們的喜好。事實上，年代晚於何良俊的徽州收藏家詹景鳳便曾報導他家鄉地區的收藏世家都還追求汪肇的山水畫，其價格且要超出十五世紀後期蘇州文人畫大師沈周作品達七、八倍以上。近年有論者亦注意到詹氏的這條記載，並引來推論徽州商人作為浙派後期主要支持者的可能性。[30] 對此詹景鳳的支持立場，還值得特別注意其中

圖7.17
明　周龍　《起蟄圖》　1617年
軸　紙本設色　344.7×103公分
臺北　石頭書屋

的道教關係。徽州人士向來和該地區之道教聖地齊雲山、黃山十分親近，教眾亦盛，詹氏家人也多有「談神仙」、精術數者，詹景鳳本人亦習「天文壬奇遁甲」，應該屬道教人士，亦可歸之為浙派繪畫的道教觀眾。[31] 由此推之，浙派晚期繪畫雖然失去了文人士大夫觀眾，但因有道教背景之徽商的投入，填補了這個空缺，而未真正地妨礙它的發展。這大概是周龍巨軸山水之所以至一六一七年尚被製作的背景脈絡。

明代江南文人社群與山水畫

　　以東亞的視野來看，十五世紀的明朝中國出現了兩件在文化史上影響深遠的大事，兩者間還互有關係。第一件事是明朝宮廷中繪畫機制在北京的再興。由於這是中國宮廷繪畫在經過蒙元時期近百年近乎空白後的重現，所以引起鄰近日本與朝鮮諸國畫壇之注意，並藉由外交或貿易的管道，對此二地之文化發展產生了深刻的作用。第二件事則是文人畫藝術在中國南方蘇州的出現，其勢力後來甚至凌駕於宮廷繪畫之上，被許多後代學者視為中國繪畫藝術的代表。蘇州文人繪畫之所以興起，其實可以說是一種對「非專業」創作心態的積極認可，並刻意捨棄以宮廷繪畫為指標的畫意表現和專業成規，來表述創作者有意識地與宮廷保持距離、劃清界限的生活／藝術傾向。它在十五世紀初起之時，因其對北京宮廷的「拒絕」，故亦未能進入當時必須仰賴外交管道來接觸中國的朝鮮和日本畫人的視野之內。只有到了十七世紀之後，文人繪畫才在新興印刷媒體流傳之帶動下，跨海在日、朝兩地引起注意，並激發回應。

　　這個「非專業性」繪畫的發展亦可以經由其使用脈絡的觀察，注意到它與蘇州文人社群在十五世紀中葉左右時的興起和其後的變化息息相關。繪畫如何在文人生活中扮演積極的角色？並協助其形塑其不同於傳統者的風格？這些問題因此也值得特予關心。如此由蘇州文人生活風格建構的角度切入來觀察文人繪畫的成立與推展，也就牽涉到蘇州逐步被形塑成一個獨特文化城市的歷程。從這點來說，文人繪畫發展與蘇州這個城市的關係，又具有一種無法取代的重要意義。

一、文人繪畫在十五世紀蘇州的新局

　　大家所習用的「文人畫」一詞，由於可以涵蓋的時間很長，如果再將它在中國以外之朝鮮與日本地區的不同文化脈絡之運用納入，根本就很難作一個簡潔而明確的定義。

許多論者或傾向於以社會階級意味濃厚的「士」來取代「文人」，因此可得如十七世紀時董其昌所舉「士大夫畫」的用法，但這比較適合指示十一世紀末蘇軾、米芾等人（皆有官職）的藝術，卻不能立即援用到十四世紀黃公望、吳鎮、倪瓚等人身上。換句話說，根本的困難來自於我們對「文人」的涵義實在無法給予一個足夠科學的說明，即使大家心裡又都存在著某種似乎呼之欲出的印象。那麼，如果我們不再拘泥於社會身分的定義，或其他任何一元性的詮釋角度，而直接觀察那些已被視為文人者之藝術行為的具體內容，或許我們就可以對所謂文人畫所經歷的細緻變化過程多一些理解。如果我們對文人畫的理解能夠採取一個比較動態的方式，便可以隨著觀察對象所處特定時空脈絡之不同，注意到他們如何經由其繪畫提出與前人不同的文化理念，以因應不同階段文人社群建構的需求。這對於十五世紀以後的蘇州文人社群而言，尤其特別清楚。相較於稍早時同樣引人注目的元末江南文人，蘇州文人的社群感已可見明顯的變化，而更清晰地表現出一種「拒絕」仕宦的傾向，他們所製作、支持的繪畫也與此種生活風格的結合更緊，最利於來說明本文所謂的「文人畫」之「成立」。

十五世紀中期之後的蘇州文人對其仕宦之途的拒絕，實是傳統知識人中令人驚愕的怪異選擇。它等於是一個被社會培養完成的知識菁英，公然而主動地拒絕執行應盡的經世濟民之責任。過去的文化傳統中雖不時有「逸民」之存在，但通常被視為常態下的特例，而且皆可歸諸某些「個人性」的因素，對大多數的知識菁英來說，皆不足為訓。即使在蒙元時期那種入仕之途大受阻礙的狀況，隱居不仕其實更像是一種無可奈何的等待，而非主動而決然的拒絕。況且，如此的拒絕此時也已經不再是個人行為，而成為蘇州引人注目的群體現象。這樣的文人群體在蘇州的出現，大約於十五世紀中葉已可見到，其中杜瓊就是一位很突出的核心人物。杜瓊在一般畫史研究中常被視為蘇州繪畫／吳派在沈周之前的先期發展，現在看來，他的地位可能被嚴重低估。[1]杜瓊算是沈周的老師，而且是一群不仕文人在蘇州活動的焦點。那些文人還包括了沈周的伯父、父親和另位師長陳寬等，他們都是頗有文名的地方菁英，雖曾受推荐出任官職，但卻藉故拒絕的人物。杜瓊也運用他自己的山水畫到他們這個社群的生活之中。他那件作於一四五四年的《山水圖軸》（圖8.1）就有友人陳寬和鄭德輝在場。據杜瓊在畫上題識中所敘述當時的情境，此畫從製作之起因於「有趣」，到贈送給鄭德輝之「偶然」，全屬一種非功利性考量的「無目的」。如此強調「無目的」性的繪畫自白，可算是前無古人。他的宣示，其實有很強的針對性。它所挑戰的是那種諸如祝壽、歌頌太平盛世，甚至讚美林泉之志的所有山水畫有關的功能表述，那基本上是專業畫師及其受畫者間關係的主線，身在北京宮廷中的畫人尤其不能脫離其操控。杜瓊在此畫上的自白，意謂著他對這個無目的自由創作之高度意識，並將之帶入生活之中，與其他蘇州文人同道共享，正如他們都共同選擇了一條拒絕仕宦的人生道路一般。

圖8.1　明　杜瓊　《山水圖軸》　1454年
　　　軸　紙本設色　122.4×38.9公分
　　　北京　故宮博物院

圖8.2　明　沈周　《魏園雅集圖》　1469年
　　　軸　紙本淺設色　145.5×47.5公分
　　　瀋陽　遼寧省博物館

二、蘇州文人的雅集山水圖

　　不過，這幅北京故宮的杜瓊山水本身卻與其風格源頭的王蒙隱居山水間沒有很顯眼的不同。杜瓊的筆墨固然已較王蒙者簡單而程式化，因此成功地「複製」了這位蘇州前輩大師的典型風神，全畫的畫意則仍在表述隱士的單純山居，與王蒙的許多作品基本相近。相較而言，杜瓊的學生沈周所製作的山水畫中就更清楚地表現了這群蘇州文人的特有生活面貌。他在一四六九年所作的《魏園雅集圖》（圖8.2），值得引來一窺其中所含的歷史意義。這個雅集的主人為杜瓊之外甥魏昌，博古能詩亦不仕，居蘇州城中而在屋後闢地作庭園，因常得沈周、徐有貞、劉珏等名士在園中雅集而聞名於時。一四六九年冬日的這次雅集正是此經常性聚會中的一次，本來不值得大驚小怪，只不過，沈周為此次雅集留下了一幅作品，作品上還保存了參預成員的詩作，為後人提供了一個難得的機會，再度進入雅集現場，重新體會主人魏昌在當日所記：「相與會酌，酒酣興發，靜軒首賦一章，諸公和之」的過程，以及最後主人所感受「蓬蓽之間，爛然有輝」的滿足心情。他所說的靜軒即嘉定人陳述，時已自四川參政的職位上退休，應是此次雅集中身分最尊者，也可算是主客，故由其開始賦詩，讓他人追和之。陳述的詩由他自己題在山水上方空白的最右邊，往左和再往上則依次排列了另外六人的和詩，分別是三位退休官員：劉珏、祝顥、李應禎，三位無宦歷的文人：沈周、周鼎與魏昌。除了魏昌外，其他客人的題詩都在歌詠這個城市中庭園生活的幽靜美好，並以能得主人接待為榮。[2] 沈周詩亦不例外，且在題詩下方作一山水，其最前方畫一小亭，並有數人坐談其中，亭外另有一人正前來參加。從當時雅集的情況來推測，這件詩畫並存的作品應該是送給來自嘉定之陳述的禮物（其他人都是蘇州人，周鼎出身嘉善，也可算是外客，但他此時常在吳中賣文），以紀念他對魏園雅集的此次參預。由此贈禮之慎重來看，如此之蘇州文人雅集並非只是單純的地方性群體，外來同道的參預亦是強調的重點。換言之，蘇州文人雅集雖在蘇州城內某一地點舉行，卻非地方文人自己的聯誼活動，反而具有一種建立跨地域的文人社群的目標取向，類似《魏園雅集圖》的藝術作品便在其操作中扮演了具體的角色。

　　雖然為一個實際發生的雅集而作，《魏園雅集圖》所描繪的景象卻非意在真實的記錄。它的山水形象既未如實交待魏昌於城中隙地精心規劃建設而成的庭園，也沒有具體描繪雅集中進行的各種節目，基本上只是一種概念式的雅集圖。雅集圖在中國有很長的傳統，早期的圖繪典範可以李公麟的《蘭亭修禊圖》當之，由現今僅存的拓本仍可見其圖式是：在雅集場景作橫向展開後，將各種姿勢之參預人物作順序的各個排列。後來的許多雅集圖也多採此圖式，例如一四三七年一群北京朝廷官員舉行雅集後所製作的《杏園雅集圖》（鎮江博物館藏）便依然可見，只不過描繪得更為精緻，雅集成員幾乎是以肖像畫的形式一一出現在圖中，可謂紀實之企圖很強。沈周的此軸雅集圖則與傳統雅集

圖不同，亭中文士聚會根本只是點到而已，人物尺寸更是縮至極小，毫無意於進行任何表情或動作的刻劃。而在這群小型人物聚會之上，畫家則另外疊加了一個大面積的山體，作為眾人超越城市塵囂之精神意境所指。這樣的圖象組合可說與傳統的雅集圖圖式大不相同，而像是將過去的文人隱居山水圖式作了一個小而巧妙的修改，將亭中獨坐高士換成多數即可。如此成立的文人雅集山水的基本組合因此相當地簡單，只要以平淡的山體結構和代表雅集的人物形體予以搭配，後者的位置甚至還可自由選擇，水邊、山頂或是谷間，皆不妨是雅集的空間所在。嚴格說來，這個雅集山水的圖式並不能視為沈周這代蘇州文人的發明，早在十一世紀末李公麟已在他的《龍眠山莊圖》（臺北，國立故宮博物院藏）中以相似的方式描繪了一群士人／居士在山中空間進行講會的活動。不過，這個圖式的廣泛運用畢竟還是十五世紀後期蘇州文人圈中的現象。在沈周一四七九年的《送吳寬山水圖卷》（日本，私人藏）和《虎丘十二

圖8.3
明　文徵明　《松壑飛泉》
1527–1531年
軸　紙本淺設色
108.1×37.8公分
臺北 國立故宮博物院

景》（The Cleveland Museum of Art 藏）的「千人石」一景中都可看到這種雅集山水的出現，只不過細節各有差異罷了。[3]

　　到了沈周的下一代，蘇州文人之繪畫在文徵明的領軍下，達到另一個顛峰。此時在蘇州的文人雅集更多，甚至成為他們心中最鮮明的意象。文徵明原來也抱著入仕的期待，經過十次鄉試的失敗後好不容易得到荐舉的機會，到北京翰林院中出任最低階的職位，參預實錄的編纂工作。然而，他還是因為無法適應嘉靖新政時期朝廷中的派系鬥爭，自覺發展無望，在短短三年之後，自動請辭，回到了蘇州。他的《松壑飛泉》（圖8.3，1527–1531年）便是返家後向好友王寵所追述的北京時之家鄉懷念。如圖所示，文徵明所懷念者正是一個水邊林中所舉辦的文人雅集，而其與背後幽深山體的組合，正是依循著沈周《魏園雅集圖》的同一圖式，只是此時另外加了一層紅塵夢斷的無奈鬱卒情緒。蘇州的此種雅集山水圖在當時應該頗為流行，致使文徵明以之為其懷想蘇州的代表意象，如果再想像它因此而傳布到其他地區的文人社群之中，也不讓人驚訝。事實上，距離蘇州很遠的朝鮮王朝京城在十六世紀中葉所流行的一種官員「契會圖」就很引人注目。例如《司饔院契會圖》（私人藏）即朝鮮宮廷專司食膳與相關器皿燒造之官署中官員的聚會，據其上鄭士龍的題贊，可知事在一五四〇年，很接近沈周、文徵明的活動時間。這幅朝鮮官員的雅集圖，就跟其他的契會圖一樣，基本上由三個部分組成，最下方是集會官員的姓氏、職位的條列式序排，聚會景則出現在中間一段，在水邊空間中作小型人物的活動，再往上的段落則作隔江的一道遠山。[4] 除去下方的出席名單後，這幅契會圖中的形象組合幾乎與上述蘇州文人的雅集山水圖式如出一轍。會不會是朝鮮畫家輾轉地取得本出自蘇州的這個圖式，而施用於他們的官員雅集圖繪之中，以應和此時朝鮮官員文化之新需求？這個問題值得日後多予注意。

三、蘇州文人的紀遊圖與茶事圖

　　自從十五世紀中蘇州文人社群初興之時，雅集便常伴隨勝景之遊覽活動，因之即有紀遊圖的搭配。就文人社群中正在形塑的生活風格而言，勝景遊覽即成為其中之要項，清楚地標示著文人行事的特別面貌。除此之外，十六世紀起在文人群中逐漸流行的飲茶之風，也是一個突出的現象，文人畫家所經常製作的茶事圖因此亦為觀察其社群形塑過程的一個有利之切入點。這兩個切入點的選擇自然無法窮盡文人生活風格的所有面向，但其各自代表著遊覽與品茗一動一靜之型態，且都呈現出為過去罕見之新題材，圖繪本身又皆展示了不同方式的調整，確實有助於觀察此風格在豐富性上的營造。

　　蘇州文人的遊覽活動大都限在鄰近地區的勝景，而非需要長途跋涉的探險之旅。後者最有名的圖例不可不舉明初王履的《華山圖冊》（圖8.4，1383年）來供作比較。王履

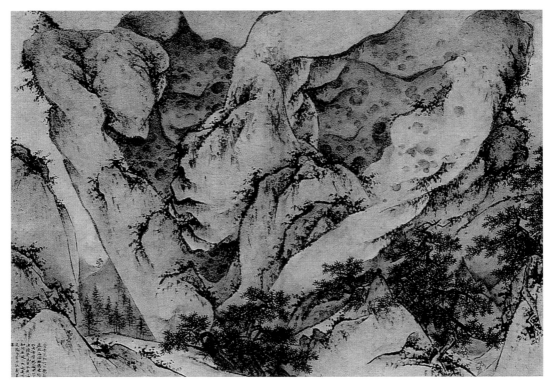

圖8.4　明　王履　《華山圖冊》之〈避詔岩〉　1383年　冊　紙本設色　34.7×50.5公分　上海博物館

的圖冊基本上是華山各個奇景的總集，因為係屬王履親遊所見為據，過去皆強調其寫實性，並引之為紀遊繪畫的代表。[5] 然而，王履的圖繪同時也有彰顯其探險華山的意圖，這可由畫冊所選的描繪對象都以華山各處奇觀為主見之，而王履總是身著輕裝（著褲裝而非長袍），走在山徑之上，似乎正在探尋各處足以震懾視覺的景點，並為之訂立最好的觀賞位置，就好像今日的探險客一般。相較於王履，沈周、文徵明等蘇州文人顯然並不熱衷於探險，而蘇州地區充滿歷史記憶的山水景點才是他們各種雅遊的理想目標，既無危險，亦不費力，通常一日來回即可，不需費心大作準備。蘇州城西北距市中心才五公里的虎丘很自然地成為他們雅遊的首選。上文所及沈周的《虎丘十二景》基本上就是文人們雅遊後的產物，一種以非文字詩詞形式的圖象記錄。畫中文人們皆著長袍，且作二、三人以上的聚集，亦是雅集之會，觀者也可想像其中必然也伴隨著賦詩活動在內，不單只作郊遊而已。雅遊之舉更有趣的地方在於觀者總能一再地發現文人們針對風雅的強烈經營企圖。夜遊虎丘就是如此佳例。虎丘之作為勝景早已知名，至十五世紀末時更是吸引了大量遊客；沈周便曾在詞中批評大量遊人在千人石這個梁代高僧生公講經處的平臺空間中，列酒為席，歌舞喧嘩，簡直像鬧市一般。為了避去這個大眾化的干擾，沈周的對策即為夜遊。他可能一生中多次夜遊虎丘，其中在一四九三年的一次邀集了包括名士楊循吉在內的數位友人共賞，賦詩紀興，眾人相互唱和，並由他自己製作了一卷《千人

圖8.5　明　沈周　《千人石夜遊圖》　1493年　卷　紙本淺設色　30.1×157.1公分　瀋陽　遼寧省博物館

石夜遊圖》（圖8.5），當時的詩作則集合附於卷後。[6] 這件千人石夜遊中的詩畫合卷因此成為文人雅遊之特殊標誌，除可供內部成員日後追憶外，亦是凝聚其群體感的文物，類似一千年前王羲之的蘭亭集會一般。

　　雅遊具體進入文人生活風格之中後，便順理成章地作用到其他部分的文化行事之表現上，使蘇州的文人文化更多了一些新的可能性。文徵明作於一五三〇年的《江南春圖卷》（原過雲樓舊藏，現上海博物館藏）便可以由此予以理解。此圖後接沈周、祝允明、唐寅、文徵明等九名吳中文人以「江南春」為題的詩作，各自的時間不一，但都屬針對元末倪瓚所賦者的追和。追和前人詩之舉常見於文人圈中，蘇州文人社群亦好之，尤喜針對如倪瓚的鄉前輩詩詞作唱和，好似進行一場跨越時空的雅集。此卷最初當與名喚許國用的藏家有關，沈周為他所書該詞乃係對許家所藏倪瓚《江南春詞》手跡而來，後來追和的詩作越來越多，文徵明的好友袁表（1502–1547）曾收集三十八家之作刊行為《江南春詞集》，並請畫人仇英補圖。[7] 文徵明一五三〇年的圖繪因此可以視為這風氣中的另種唱和。過雲樓卷中的文氏繪圖基本上是臺北故宮本《江南春》立軸的手卷版，都作一河兩岸的江南清麗山水，但細節益形豐富。前景以其優雅造型的高樹作出區隔，將幾座亭子排列其中，而以小型文士之各種行動連串起來，最主要者為最右水邊林下的席地文士，正如《松壑飛泉》的表現模式，另一則為居中之木橋兩側，不論是水中亭子內的高士，或是左方走在橋上、倚在樹幹的文士，都常見於沈周以下的文人山水畫中，共同呈現著一個出遊賞景的畫面，而所賞之景則橫陳對岸，正是令倪瓚以下眾詩人在江南春詞中所讚美的江南水鄉的清麗淡雅。作為一系列江南春詞作的補圖，文徵明除了繪出一幅春日江南外，還將詞中人新添了一個更生活的界面，好似大家陪著倪瓚一起郊遊江南。

　　文人生活風格中追求幽趣之意亦見之於品茶一事。品茶一事唐宋已盛，自然不能說是明代蘇州文人的獨創，但其追求更深層的幽趣，並在社群同仁間蔚為風氣，則是文徵明等吳中文人們逐步營造而成的。如此形塑的過程中，圖繪也扮演著積極的角色，文士飲茶的相關題材在此時的文人繪畫中大量地出現，便值得特別注意。如果從這些蘇州文人的茶事圖來看，品茶之重點又不僅在於茶事本身所及之物而已，以茶會友應該也是其中的要目，這與蘇州文人追求社群感的取向顯有直接的關係。由此角度檢視相關畫作，文徵明作於一五一八年的《惠山茶會圖》（圖8.6，原過雲樓藏）就直接展現了茶事與雅

圖8.6　明　文徵明《惠山茶會圖》　1518年　卷　紙本設色　21.9×67公分　北京　故宮博物院

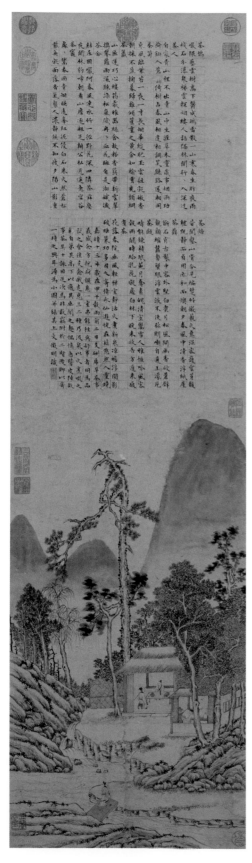

集，甚至勝遊間的親密關係。據當時文徵明至友蔡羽所寫的序文來看，此次在惠山所舉行的茶會參加者共七人，由王寵兄弟的提議，在清明節那天由蘇州出發到達無錫的惠山，來品試唐代陸羽所讚美的天下第二泉。他們環坐在二泉亭下，將泉水注入於他們準備的鼎中，「三沸而三啜之，識水品之高，仰古人之趣，各陶陶然不能去矣」，最後甚而達到「豈陸子（即陸羽）所能至哉」的共識。[8] 惠山之會所使用的「煮茶法」固與陸羽者不同，但成員們自以為高出前人之處恐怕也在於茶會所能為此小群體增添的凝聚力。文徵明對此茶會的圖繪雖使用較大尺寸之人物交待與會成員，且僅作五人（另兩人為童僕），似未針對實況，但其亭中二人作品論狀，亭左一士向右方前來者抬手作揖，有欣悅之意，皆符合蔡羽序中所述，尤其是後者，正呼應了蔡羽使用許多篇幅所交待各與會人士如何費心調整行程方得以在惠山聚首的難得。由此觀之，蔡羽序文、文徵明作圖與其後詩卷三者的組合成卷，即是對此難得之會的最佳紀念。這件紀念物之完成，不僅可供參預者追憶，亦向其他文人同道召喚認同。

不過，《惠山茶會圖》所示者尚不能說是蘇州文人茶事圖的典型。相較之下，文徵明作於一五三〇年代的「品茶圖」就顯得更為典型（《茶事圖》，圖8.7，1534年）。其中一件有時亦標作《茶具十咏圖》（北京，故宮博物院藏）。《茶事圖》為水墨山水，可大概分成三段，最上方為文徵明自書文字，題寫了唐

圖8.7　明　文徵明　《茶事圖》　1534年
　　　　軸　紙本水墨　122.9×35公分
　　　　臺北　國立故宮博物院

代詩人皮日休呼應陸羽的〈茶具十詠詩〉，先為他的茶事營造一個歷史的深度，正如其在惠山茶會所作者；真正的茶事出現在下方，中間則以三座簡單的遠山隔開。它的圖象組合並不複雜，且有似曾相識之感：溪邊家居屋舍兩間，主人與客坐在屋內，屋側幾棵大樹，屋外一客跨橋而來。這四部分的組合基本上來自元代以來山居圖的圖式，但為了表述品茶之意，文徵明將傳統中常見的僕從備茶圖象加以簡化，置於側屋之內，以當茶事之意，而經此轉化之後，橋上來客也可知是參加茶會的友人。這樣的圖象組合幾乎成為茶事圖的基本圖式，如北京故宮的水墨山水傳世尚有數本，圖象大體接近，只是題識各有不同，可能是配合不同品茶場合的調整。如此茶事圖圖式之出現，或許意謂著品茶活動已經相當普遍地存在於蘇州文人的平常生活之中，而非特定節日的節目安排。而且，吾人亦可想像茶事圖之流行也必定對此文人生活風格之形塑產生著積極的作用。

四、別號圖與十六世紀文化新貴的參預

　　蘇州文人社群之發展既有向外推展之趨向，自然吸引各種身分背景不盡相同，然而在理念、才能追求上為同調者的加入。這些新加入的成員通常會出現在雅集、遊覽等文人活動之中，認同其生活風格，並具體地參預至文人繪畫在社群網絡的流動過程中，有時作為受贈者，有時則扮演主要委託、推動者的角色，成為文人社群中不可或缺的部分。對整個文人社群的構成來說，文徵明等蘇州文人如果屬於核心，那麼這些新成員大概可算是由核心向外擴展的第二層。他們的人數相當可觀，而在性質上基本可歸納為兩點：一為他們既認同文人生活風格，但未具有「拒絕」仕宦的履歷；二為他們都具有較佳的經濟條件，並以之投注於文人社群的活動之中。後者尤為文人社群之得以擴展的重要因素。這種人物之登上江南的文化舞臺，史無明書，但如由他們所可能涉及之文人繪畫作品來觀察，則可推斷是約在一五〇〇年後的新現象。

　　最有利於呈現這些文化新貴在文人繪畫中作用的畫類可能就是「別號圖」。[9] 所謂「別號圖」即以人物之別號為題而作之圖畫，因為時人取號多意在表述心靈境界，常效法文人所標舉之胸中丘壑，故而遂以山水畫為正經。它也可稱之為對人物別號的一種圖象詮釋，雖仍涉及對象人物的精神意境，然前提多在別號文字本身的扣題上，其講究類似文集中常見的「字說」，或為書齋、庭園命名所寫的記文。對於別號圖的流行，明末的張丑早已拈出，並以之作為明畫的代表現象，來與元代之「軒亭」並稱。不過，別號圖的文化意義及其操作方式則尚有討論的必要。

　　新出的一幅文徵明立軸《五岡圖》（圖8.8）可作一例以窺別號圖在文人社群中之運作。此畫圖象組合並不複雜，下方主人坐在溪邊書齋之內，屋旁植數株大樹，這根本還是山居圖的圖式，與茶事圖所據者相同。然而，文徵明還是為了此次製作進行了特定的調

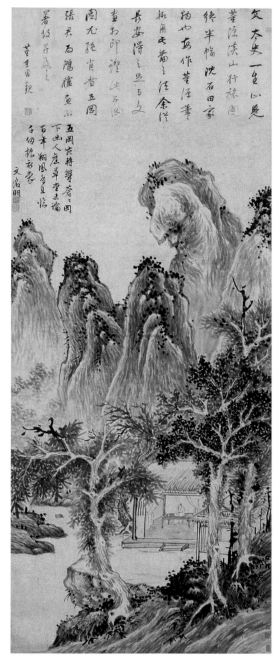

圖8.8　明　文徵明　《五岡圖》
軸　紙本水墨　132.5×65.3公分
上海　私人藏

整，先在山居之後加添了五個山岡，並在畫幅左上方題寫了一首七言詩：「五岡宛轉鬱蒼蒼，岡下幽人座草堂；未論百年翔鳳鳥，且臨千仞振衣裳。」題詩的末句乃整件作品意旨之所在，而明白地取用左思〈詠史詩〉中「振衣千仞岡」的經典表述，意謂著高士棄絕仕宦，與自然丘壑再度合一的心志。值得留意的是，這個題詩卻偏處側方，而將畫面中最主要的位置讓給了草堂之後排成一列的五個山岡，這確實在文氏一般的山水畫中顯得相當突出。如此處理很清楚地是為了呼應詩中所提及的「五岡」，應即為針對畫主別號的扣題。

那麼，這位以五岡為號的畫主又是什麼人？我們能掌握的資訊不多，只能在此作一些推測。五岡之為號，可能來自於唐中名相裴度宅第居於京城第五岡的典故，但是否也意謂著此人亦如裴度有仕宦的經歷，則不清楚。畫上題詩中有所謂「未論百年翔鳳鳥」一句，應在讚美主人的文采聲望，雖無法判斷有無諛美，但至少視為文人大約不成問題。如果我們換個方向設法由與文徵明有所接觸的，以才學知名於世且有宦歷可查，又與「五岡」有關之人士中尋找一位可能人選的話，上海人陸深即具備了這些條件。陸深在《明史》有傳，列入「文苑」一類，傳中除評他「為文章有名」外，還特別記其「賞鑑博雅，為詞臣冠」。根據唐錦所撰之〈詹事府詹事兼翰林院學士儼山陸公行狀〉，陸深在家中「於居第北隅輦土築五岡」，他確有可能以「五岡」名其家居。[10] 文徵明亦與陸深相識，曾有詩為其祝壽，並在陸深卒後參加了編輯整理其文集《儼山集》的工作。《五岡圖》會不會是文徵明繪陸深致仕（1541年）後的幽居山水？

可惜的是，陸深較為人知的別號為「儼山」，是否也曾使用「五岡」之號，則尚無資料可證。《儼山集》仍存有陸氏為文徵明題畫的一首七言律詩，開頭四句云：「筆下塵埃一點無，開圖知是賀家湖；秋風九月菰蒲岸，橫著溪舟看浴鳧」，[11] 所畫很可能也是水邊的隱居。如果該畫是為陸深而作，其樣貌或即如《五岡圖》所示。然而，陸深的可能性卻與另一條來自詩塘上的線索不合。這是約製作完成五十年後董其昌所寫的跋語，其中明白提到畫主「五岡張君為鴻臚」。如果我們暫且不去計較董跋與畫作有一點時間上的距離，那麼這位張五岡會是某位曾經任職於鴻臚寺的退休官員嗎？可惜，文獻中也沒有能找到直接相關的記載，可能因為等級很低，而未受注意。事實上，當時有許多文人由太學生荐授至此機構的職位都是鴻臚寺序班，秩位最低，而這種太學生又常以捐納得之，故而可說是富裕者取得官方虛銜的方式之一，社會上一般亦會配合稱這種富裕新貴為「鴻臚君」。綜合上述的各種線索來推敲，這或是張五岡最有可能的情況。這是研究別號圖經常遇見的問題。

　　不論《五岡圖》為誰而製，它所表示的正是一種幽居山水圖的圖式。它的運用也具有一種開放性，既可以是文徵明的隱居，也可同時意謂著共同具有仕宦經歷者的幽閑生活意象，甚至於用來呼應文化新貴的形象塑造。這個圖式的發展至文徵明筆下終將圖象的組合予以精簡，成為後人更易於使用的範式。《五岡圖》幾乎就是如此別號／幽居圖式的一個標準版，加以適當的調整，便可以契合不同新貴的形象需求。文徵明對這些新貴之加入文人社群，似乎甚為支持，故而別號山水亦作得不少。他曾在一封信中表示，朋友所託的《師山圖》係在「不知師山命名之意」的狀況下畫成，但如要題詩，則需朋友提供更多資訊方成。[12] 由此來看，別號圖的需求來自於別號主人的企圖加入文人社群，而此別號山水圖式之開放性與靈活調整的可能性，便讓它成為方便而有效的媒介物質，即使製作與使用者雙方並不熟識，也無礙其操作。換句話說，這種開放性很強的別號圖幾乎可以視為文人社群吸納文化新貴的最佳管道。

　　就文化新貴的需求立場而言，他們所得到的別號山水圖有如文人社群所頒給的會員證書。製作別號圖的畫家和詩人的聲望愈高，其效果自然越佳，新貴們請託的對象因此朝向蘇州文人社群中的核心人物。文徵明自一五二七年春天由北京回到蘇州後，立即成為當地文人社群的領導人物，當然就是製作如《五岡圖》、《師山圖》的最佳人選。唐寅也有相近的資格，憑著他「南京解元」的身分，為新貴朋友的別號提供文字與圖象的詮釋。唐寅的一幅手卷《夢筠圖》（圖8.9）可以作為一個例子討論其操作方式。這件作品也像其他的別號圖一樣，包含圖繪與題詩兩個部分。圖繪針對別號「夢筠」的扣題選擇了庭園圖的圖式作基礎，以文人庭園常見的泉石竹林配上主人的人物，只是在人物姿勢上稍作調整，改為倚臥躺椅作半寐狀，而面對著左方的一叢墨竹，正點出別號中的「夢」字。圖繪左方的題詩則交待了主人以「筠」（即竹）為號的緣由：「聞說君家新闢庭，參差滿種粉梢青；炎時靜坐不覺暑，晝日仰眠常見星。一點虛心通曉夢，百年手澤

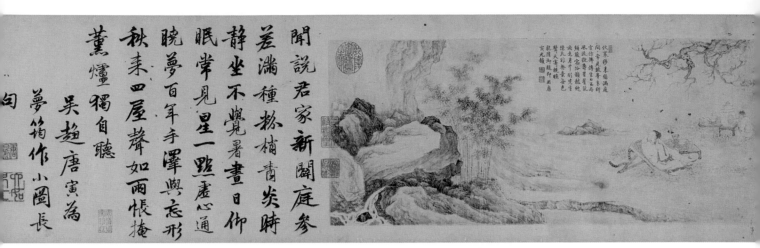

圖8.9　明　唐寅《夢筠圖》卷　紙本水墨　29.5×102.1公分　東京國立博物館

與忘形；秋來四屋聲如雨，帳掩薰爐獨自聽。」此詩除了明言主人愛竹好竹的性情外，首句言其新闢庭園，園中滿植青竹，也提供了一個有關主人的線索。他除了認同竹比君子的文人理念外，還是一位有相當財力營造園林的新貴。根據另一個著錄版本，此詩所贈之對象為愛竹湯君，[13] 應該就是《夢筠圖》的主人，可惜亦無其他更詳細的資訊。

　　《夢筠圖》傳世尚有一件摺扇畫的版本（臺北，國立故宮博物院藏）。此扇面畫與東博手卷上之圖象組合全同，獨不見題詩，是否曾經存在扇的另一面，不得而知。這是否亦是為了湯愛竹所繪？供其平日引風消暑之用？當然可能如此。不過，另一個可能性亦可考慮。就摺扇畫與手卷這兩種形制來比較，使用場合之不同外，也涉及成本問題，摺扇畫的價格不僅較低，而且製作時間亦較短，故而較利於為較多的買主所擁有。文徵明的兒子文嘉曾為收藏家項元汴畫了四柄摺扇，僅收潤筆白銀五錢，平均每柄才得一錢三分左右。唐寅此扇雖作於泥金紙上，猜測價格也不會高出太多。此種泥金摺扇本源自日本，至明代時中國倣而製之，自沈周時起，蘇州文人畫家使用頗多，推測應是配合日益增多的請託需求的，而其中最大宗的需求就是來自於如湯愛竹的那些文化新貴。[14] 摺扇本的《夢筠圖》很可能是唐寅製作了東博手卷之後，再依之重製的小本，用來滿足另一位愛竹新貴的請託，這或許在唐寅的畫業生涯中經常發生。無論是否如此，摺扇畫形式的別號圖意謂著文化新貴們跨入文人社群的較低門檻，而且，因為其易致，又屬日常用物，特利於傳布，極符新貴形塑形象之所需，亦可想像為此等人士追求新文化身分的「方便」法門。

五、蘇州作為一個文化城市所面臨的挑戰

　　文化新貴的積極參預固然使蘇州文人社群日益蓬勃，但也引起變質的危機，它就像是

尖刀的兩刃。文人社群的蓬勃發展使得蘇州在中國南方開始超越其他地方，成為首屈一指的文化城市，較諸金陵的六朝金粉，或者北京的帝國氣象，蘇州的文人風格實際上是整個城市生活最為鮮明而核心的指標。然而，變質的危機也隨之出現，其中最嚴重者即為文人風格的過度泛濫，讓傳統的雅俗之分變得模糊不清而無法掌握。即以別號之使用而言，本來是風雅形象之展現，但如果人人皆冠上這種雅號，豈不令人感到厭惡。明末時的作家沈德符在其《萬曆野獲編》中就強烈批評連市街上販夫走卒都有名號的現象。[15]

　　沈德符的酷評或許純是菁英階級的立場，如果換由庶民的角度，它實是一個大眾化的趨勢，顯示一種由文人社群外更多庶民的共享。促成如此發展主要是社會經濟力的提升，尤其是商業出版文化之興盛扮演著關鍵性的角色。在一六○○年左右以後，在南方的出版市場上出現了許多帶插圖的小說戲曲類書籍，亦有一些以圖畫為主的畫譜，都頗受一般庶民讀者的歡迎。圖畫藉由刻版印刷而大行其道，這實在是此時的突出現象，而其之得以致此，圖象本身的悅目、版刻技術的到位、版畫成本及價格的下降等因素都有作用。對庶民讀者／觀眾而言，價格的低廉可能與接受度之高低有直接的關係。文人畫家如希望作品價格能較為大眾化，最平常的選擇是製作扇面的小畫，但就價格而言，對付版畫出版者仍無競爭力。上文曾提及文嘉的四柄摺扇價格在五錢左右，但讀者只要付四錢就能買到有一百頁圖畫的畫譜，[16] 差距高達三百倍以上。為了因應這個大眾化的趨勢，文人畫家也有投入版畫者，為此商業市場服務，特別是在山水畫部分，出版商似乎已經認定文人風格的重要性和其不可或缺，經常會請有名氣的文人畫家供稿。例如文徵明的學生錢穀屬於文派第二代的代表畫家，活躍於蘇州的文人社群之中，其山水作品就數見於十六世紀初的流行讀物中。其中海昌陳與郊刻行的《櫻桃夢》裡的「清談」一景（圖8.10，1616年）即為錢氏作品，畫中有大型山水屏風，實為虎丘風景，頗似他在一五六七年作的《虎丘前山圖》（北

圖8.10　明　錢穀繪　《櫻桃夢》之「清談」一景
1616年陳與郊刊刻

京，故宮博物院藏），可以說是直接將文人喜愛的紀遊圖直接用到版畫之上，只不過縮小了尺寸罷了！另一本暢銷書《西廂記》亦借重了錢穀的山水畫長才；一六一四年香雪居所刊之《新校注古本西廂記》中「傷離」（圖8.11）就重建了一個「長亭送別」的山水場景，創造了一個超越舞臺的視覺經驗，好像劇情真的在現實中搬演一般。[17] 此書刊行之時錢穀已卒，或有是否偽託之疑；然由「傷離」一圖為跨頁連式，比例非如一般山水者，推想應是專為書籍出版而作，畫中騎馬男主角的畫法與顧炳《顧氏畫譜》（1603年）所複製的錢穀畫之乘馬渡河人物，如出一轍，應可合理推測就是來自錢氏的供稿。果係如此，錢穀可算是後來像陳洪綬那種積極投入商業出版之文人畫家的先聲了。

　　庶民觀眾對版刻圖畫的高度興趣也擴展到摺扇畫的領域。前述文人畫家為了爭取文化新貴的支持所經常製作的摺扇畫，到了十七世紀初時亦出現了更為大眾化的發展。當時由一位開封籍人士張成龍所選編的一本《名公扇譜》便很值得注意。此畫譜現在傳世甚罕，比較易得的是近年復刊的和刻本，屬於一六二一年杭州清繪齋出版《八種畫譜》中的一種，估計它原來初版的時間大概也相去不遠，而可能是因為市場接受度高，遂被清繪齋納入包括《唐詩畫譜》在內的其他七種畫譜一起重製再刊。根據其上文化名流陳繼儒所作的序文，張成龍原來收集了數百頁，後來考慮到市場接受度的問題，只精選了其中的四十八幅，集成一卷，刊刻成書。這個務實的出版策略亦見之於編者在畫科比重的處理上，全卷以山水畫為大宗，比例超過三分之二，可以想見摺扇山水畫對其讀者／觀眾的絕高吸引力。《名公扇譜》中的三十二個摺扇山水圖象涵蓋了當時大部分的各類風格，但絕大多數與隱居的主題有關，可說基本上服膺著文人繪畫理念之指導，其中當然也不乏文人們所推

圖8.11
明　王驥德
《新校注古本西廂記》
之「傷離」
1614年杭州香雪居刊刻

圖8.12　明　董其昌　《婉孌草堂圖》　1597年　軸　紙本水墨　111.3×68.8公分　臺北　私人藏

崇的倪瓚、高克恭等古代大家的風格在內。有趣的是，文化新貴最常追求的別號圖卻不在卷中，或許正是因為它畢竟需要針對個別性作扣題的發揮，較不適於一般觀眾欣賞。由此言之，文人山水畫原所富含的社群感在經過大眾化之後，幾乎完全不存。

　　大眾化的進程對於部分上層菁英來說，可能意謂著雅俗混淆的威脅。陳繼儒的好友董其昌在一五九七年為他作了一幅《婉孌草堂圖》（圖8.12），讚美他們兩人反俗的共同生命理念，這可以視為針對這個威脅的回應。此畫風格大致可以簡單概括成「直皴」與由其結構而成的「畫面自足動勢」兩者，那幾乎可以視為針對版畫山水的撥亂反正。較諸《顧氏畫譜》中所刊載者，《婉孌草堂圖》中所講究的筆墨和結構表現都似在刻意避免被簡化成匠師的「刀筆」之可能性，這正是他意圖再次回歸文人文化主體價值的宣示。除了針對版刻山水圖象之泛濫外，《婉孌草堂圖》的批判其實也指向蘇州原來發展得過於成熟的文人文化本身。蘇州無疑是當時最耀眼的文化城市，然其文人風格蔚成風尚後亦立即招來抨擊，董其昌只不過是其中部分聲音而已。作為長期擁有蘇州文人文化形塑者之歷史地位的文徵明家族對這些抨擊自然感觸良多。文徵明曾孫文震孟之撰寫《姑蘇名賢小紀》（1614年序）便是因為抗議世人「語蘇人則薄之」、「一切輕柔浮靡之習，咸笑指為蘇意」之成見而作。[18] 然而，這種成見之形成其實正與蘇州文人社群的日益向外擴展同時而生，或許也可以說是文人文化形塑之初即已孕含在內的潛在危機。

六、董其昌與知音的追尋

　　整個江南文人文化的發展幾乎可以說是建築在文人繪畫的社會運作之基礎上而來。而作為文人繪畫中之當然代表的山水畫也承載著文人文化所尊崇的生命理想，被社群中既有成員及其他新加入成員所認同，並反過來要求這種文人山水畫的供給量。這個來自日益擴大觀眾群的需求，約在十六世紀末至十七世紀初時達到高峰，並立刻在形式風格及畫意表達兩方面同時出現了通俗化的現象。文人山水畫風格之通俗化明顯地見於多樣性之喪失，及繪製程式之公開當道。前者只要看看文徵明系統中第二、三代畫家如錢穀、侯懋功等人的作品就不難瞭解。他們可謂謹守師門之法，但罕見表現出對其他早期風格的興趣，尤其是對宋代李郭、馬夏風為代表的宮廷繪畫更是不屑一顧。而為了要讓文人社群的觀眾在短時間內即能辨識出源自宗師文徵明之風格，他們將原來大形體分成標準化的小單位，再依一種簡約的構圖原則將畫面組合起來，因而產生一個「比文徵明更像文徵明」的設計程式。例如錢穀之《雪山策蹇》（圖8.13，1558年）就是在文徵明所慣用之窄長直立畫面上作連貫全幅之雪山景觀，山體全都分解成類似的小單元，依平行堆疊之原則，由下往上，再向深處延展，最後成功地構造出一幅儼然如文氏避居山水的效果。在畫意上，以避居為指標之訴求一旦被重複再製，對於一些缺乏類似生命經驗的

觀眾來說，也流於抽象而空洞，大大地稀釋了原有的感情濃度。新一代的文化界領袖王世貞在一五七七年時便對錢穀為他作的一幅山水上明白宣示，畫中山水與他個人心志無任何關係，觀眾不應刻意在畫中尋找畫家或畫主的感情寄託。[19] 對如王世貞的文人社群觀眾而言，錢穀之山水畫或許只是文徵明原作的代用品，意謂著他們與大師間交情的繼續存在，即使大師事實上已經不在人間。

　　如此通俗化的發展當然無法持續得太久。文人社群也不可能無止境地擴張下去，那基本上違反了成員原來企圖追求秀異社會地位之初衷。到了這個時候，我們很容易想像，那個日益擴大的文人社群中一定會出現某種對新型態文化產品的期待，希冀藉之能解決雅俗不分的困境。十六世紀末華亭文人董其昌以其標榜反俗之山水畫在文化界中所帶動的新風潮，因此，不能只歸因其個人才華，文人觀眾的社群期待亦扮演著同等分量的角色。

　　董其昌的宦途相當順遂，一五八九年成進士，從翰林院編修一直作到南京禮部尚書。他的官位雖高，但政務負擔不重，大部分的時間都投注於自己藝術事業的追求，包括書法、繪畫的創作，以及古代書畫收藏的建立。過去，第一位以現代藝術史方法研究董其昌的吳訥遜先生就曾以「熱衷藝術，淡於政治」一語來概括董氏的一生。[20] 這在半個世紀以後的今天來看，仍然十分貼切。董其昌又喜對書畫作議論，他的「南北宗論」將畫史諸人分成兩條譜系，被一些論者以為具備了現代藝術史的規模。然而，亦有論者懷疑董氏理論的可信度，以為那些文字都是董其昌的故作狡獪，為他自己僅粗具描繪事物能力，尋求言詞上的開脫。[21] 不過，如此將董其昌畫論與山水畫創作的截然分離，卻無濟於事，尤其對其風格之創新與觀眾之反應都無法作有力的說明。他的藝術活動雖然多樣，但最核心的關懷仍在山水畫的創作，其他的鑑藏研究導出其對古代大師的評論，最後則要在創作實踐中

圖8.13　明　錢穀　《雪山策蹇》　1558年　軸　紙本設色　141.8×25.3公分
北京　故宮博物院

化為可以操作的畫面形式，三者實如鼎之三足，缺一不可。對此三種不同性質工作在董其昌身上的合一，過去的論者並未予以充分的認識，或者只以為董氏湊巧身居高位，掌握了藝術的發言權，故能發動利於其創作的文化論述。他的位居高位，雖屬事實，卻無法說明他的創作（主要在山水畫）所產生的魅力，而且亦難以解釋他為何投注心力於鑑藏與理論這兩個領域。就後二者而言，鑑藏可謂是理論之前提，而傳統之理論家皆來自其豐富的鑑藏經驗，或者本身就來自收藏世家，但是，董其昌的出身家庭並不富裕，根本不具備這種條件。歷史上雖有過士人將其鑑藏心得發為議論者，如北宋的米芾，但我們卻很難將其墨戲式的創作與之相連。因為鑑藏而影響到個人創作取徑的例子倒是較多，例如趙孟頫即為突出的個案，但他們都未真正有意於從事理論論述。換句話說，董其昌身上將鑑藏、理論與創作之合一，確是一個必須注意的問題。他的山水畫創作又是如何與另外的鑑藏和理論研究合而為一？這樣的創作對他的觀眾又有何意義？而且，我們也可以反過來問：到底是什麼樣的觀眾幫助催生了董其昌這種藝術活動的出現？

在前人對董其昌的諸多研究中，我們得到一個共識：他的知名理論「南北宗論」大約形成於其中年的一五九五年左右，而且是他歷經一段時期之鑑藏研究後的成果，後來則無新的修正。[22] 然而，對於他的創作究竟是否與之結合為一的這個問題，則一直未能有較佳的處理。如要處理這個難題，我們可以試著重建他作於一五九七年之《婉孌草堂圖》的製作脈絡，以探討其與鑑藏、理論研究間的連接點。此圖作於該年秋天他結束一趟在南昌主持鄉試的任務後，轉至江南拜訪好友陳繼儒在松江小崑山的隱所之際。這趟旅行表面上是公務，實質上也是他個人的研究之旅，目標在於重訪杭州的私人收藏，再次研究包括《輞川圖》、《江山雪霽》（京都小川家族藏）等名作，試圖掌握唐代大師王維的筆墨形式。在此前，他的這項研究工作已經進行了一段時間，反覆地從這些傳本中揣摹王維的筆墨，尤其對當時藏於杭州馮開之所的《江山雪霽》最為重視，曾借來研究了近一年的時光。董其昌的目的與今天的藝術史家有別，並不勉強判斷何者為真正的王維，而在於尋找一種符合北宋米芾所說「雲峰石跡，迥絕天機，筆意縱橫，參乎造化」的筆墨形式，讓他可以運用到他自己的山水畫中。《婉孌草堂圖》就是這個王維研究的直接成果。它與傳王維《江山雪霽》卷之間的關係十分明確，一見於中央巨巖的造型（圖8.14），另一則見於董氏以「直皴」對王維畫中渲染的轉化（圖8.15）。此種質樸而又似乎毫無技巧的直皴便是董其昌對王維風格的最重要發現。它於是變成這幅立軸山水的基本結構單元，不再指示雪景中的明暗凹凸現象，而係畫面上筆墨施否的抽象虛實變化。雖然仍存樹石山體之形象，但已不是對草堂周遭景觀的具體寫照，全幅畫面所呈現的是這些單元依一種斜向的「勢」而排列，並結構成的動勢流動。畫上這股動勢流動從左下始，轉左再迴上，最後右旋回至正中平臺上的小屋，完全不在意一般山水畫的空間深度表現，反而是對繪畫之平面性表達了前所未見的高度意識。正如書法創作一般，董其昌的繪畫所講究的筆墨和取勢都使他與表

圖8.14　明　董其昌　《婉變草堂圖》局部

象藝術的取徑產生了一個明顯的距離，但是，他並沒有像現代主義畫家那樣繼續走向更純粹抽象的地步。他在畫面上所製造的動勢流動畢竟還是未和自然割離，尚且明確地指向米芾所謂的「參乎造化」之生氣。從這裡來作的解讀，就可以說明董氏自己如何以「筆墨」和「境界」來區別他的繪畫和外在的「山水」；他認為：外在的山水雖然有各種奇怪「境界」，非其繪畫可及，然畫上由筆墨而圖現之造化生命，卻非視覺從外在山水上可見，故使繪畫取得超越自然山水的價值（原文為：「以境之奇怪論，畫不及山水，以筆墨之精妙論，山水決不如畫」）。如此將山水畫的價值自自

圖8.15　明　董其昌　《婉變草堂圖》局部

然表象的框架中獨立出來，可謂是董氏繪畫理論中的終極關懷，而《婉孌草堂圖》則是此論的圖象衍義版，比任何言說都來得清晰有力。[23]

　　《婉孌草堂圖》的創作目標一開始就有很強的反俗傾向。以筆墨為山水繪畫價值之依歸，乍聽之下，似無驚人之論，但如就畫上的直皴而言，實不易與當時專業畫人的多變技巧進行競爭，除非觀者已先行瞭解他如何歷經長久的鑽研王維風格之過程，並因之體會這個表面質樸而內涵深厚的畫面形式單元之訴求。持論以為山水繪畫竟然超越自然山水，又明白地和傳統「師法自然」的理念扞格，在接受上亦須拐彎抹角。這些種種都非淺顯易懂之事。那麼，董其昌是刻意地要為難他的觀眾嗎？我們還不禁要問：當時有觀眾真的看得懂他的藝術嗎？觀眾真能認同他的直皴即神秘之王維風格的再生嗎？答案恐怕都是消極的。我們甚至可以確定，董其昌處心積慮地提高進入其藝術世界的門檻，他拒絕接受「一般」觀眾。我們只要看看一六〇三年杭州顧炳所編《顧氏畫譜》中董其昌的那一頁（圖8.16），便可以明瞭董氏想要拒絕的觀眾究何所指。此圖屬一般文人畫家常作的漁隱山水，構圖作一河兩岸，也無奇特之處，看起來絕不能讓人同意係出自《婉孌草堂圖》的同一作者。然而，這並不意謂顧炳的鑑定能力不足，選了贋品作標本，而應是董氏山水畫給一般人的總體印象大致如此，特別是在經過刻版的轉化程序之後。《婉孌草堂圖》上的直皴以及其因取勢而生的流動感都不可能在此小小的版畫中被複製。或者，我們可以反過來說，《婉孌草堂圖》上的特殊筆墨效果就是為了要與版畫拉開距離而設的。《顧氏畫譜》的讀者群頗為龐大，這可由其數度再版想像得之，其所及之社會階層亦應相當開放，未偏限於菁英上層，故而廣受現代論者對其「現代性」之關注。[24] 然而，從董其昌的立場來看，《顧氏畫譜》的讀者群正是他要割捨的觀眾。他在《婉孌草堂圖》上訴諸畫史關懷，講究筆墨之精微價值，在在都意圖將其理想觀眾限縮在一小群「同道」／知音之中，如婉孌草

圖8.16　明　顧炳　《顧氏畫譜》之〈董其昌山水〉
1603年杭州雙桂堂初刻刊行

堂的主人陳繼儒。陳繼儒是董其昌最親近的友人，雖選擇隱居不仕，很早便走上與董氏不同的人生道路，但倆人皆以文化菁英領袖自期，並相互推獎、援引，其要點便集中表現在反俗一事之上。婉孌草堂中有董其昌為陳繼儒所寫對聯云：「人間紛紛臭如帤，何不登山讀我書」，[25] 正是此反俗心態的最佳寫照。當我們在沈德符《萬曆野獲篇》中看到作者對市街上販夫走卒皆以山人自號那樣雅俗不分現象大加嘲諷，或者閱讀到何良俊對浙派晚期狂肆之風忍不住謾罵之文字時，我們已經可以感覺到文人社群中出現了反庸俗化的力量，他們所期待的正是如《婉孌草堂圖》所提供的新門檻，來重新釐清雅士與一般俗眾的界線。他們這些人即使不能立刻具備與陳繼儒同等的能力，董其昌豐富的論述文字就能產生如同教科書的作用，可以使其學習、再教育，成為合格的觀眾。他們這些潛在性觀眾的存在，大約就是董其昌山水畫即使理解難度極高，依然大受歡迎，而其論畫文字在十七世紀時亦廣為刊行之根本理由。

　　董其昌的論畫文字基本上都屬札記、隨筆之體，原來都是伴隨自己創作的題識或為前人作品鑑賞後的跋語，並非獨立成章的文字。這本是傳統中的習慣，宋代的米芾、元代的趙孟頫皆常為之。如與傳統者相較，董其昌的這種論述文字最特別的地方在於他總將己作置之古代大師的傳緒中予以說明，一方面宣示他的師法取徑，另一方面則展現他對古人的獨到見解，非僅是摹仿而已。後者其實才是重點，但因其獨到見解常缺乏邏輯性的陳述方式，有似禪語機鋒（故其書房刻意以「畫禪室」為號），也最不易理解。然而這對董其昌本人或其所設定觀者而言，並不會產生認識上的根本障礙，因為畫上的圖象本身才是那些見解的直接展現，訴諸直觀而不待言說。換句話說，其論述文字實為具體畫作不可分割的部分，如果執著地單就文字解讀，反易墜入五里霧中，甚至如若干現代論者那樣，產生其故弄玄虛的誤解。我們甚至可以說，只有當面對著如《婉孌草堂圖》那樣子的畫作時，它的觀眾才得到機會體會董其昌論畫文字的真意。董其昌自己在草堂圖上書寫了三個題識，第一題只是交待了年月和贈畫對象，第二和第三題則記陳繼儒再度來訪，攜李成青綠《煙巒蕭寺》及郭熙《溪山秋霽》兩件北宋古畫一起鑑賞，本來欲求董氏在草堂圖上設色，但後來並未執行。這後二題究竟何意？只是在說明因為觀賞古畫而「無暇」為草堂圖設色嗎？第三題最末「米元章云：對唐文皇跡，令人氣奪。良已」又是什麼意思？為何突然又提到與山水畫無關的「唐文皇跡」呢？光從文字看，實在不能理解，故而向來論者未曾認真以待。然而，草堂圖本身卻提供了一個訴諸觀看來體會此題的機會。觀者在畫上山水所得之古拙視覺印象其實就是一個比北宋李成、郭熙山水畫更古老的意象，有如來自唐文皇的同一時代，那也是董氏所建構南宗之祖王維的世界。而其之刻意「不設色」，也在第三題所提供的語境中浮現出另種說明，明指其係針對李成畫的「青綠」而來，以無色彩的圖象呈現，超越李成，表示向唐代王維「參乎造化」的回歸。這或許本來就是《婉孌草堂圖》原先的構思過程，但經由題識文字則填

圖8.17　明　董其昌 《葑涇訪古圖》 1602年
軸　紙本水墨　80×29.8公分
臺北　國立故宮博物院

加了具體的人與事，製造了一個場
景，讓觀者可以進入而體驗他試圖
重現王維風格（對他來說，那也是
李成的目標）時的心路歷程。

　　以陳繼儒長期與董其昌切磋學
藝的經歷來看，他絕對是最能體會
董其昌繪畫心路歷程的知音，因此
他亦順理成章地扮演著董氏山水畫
與其觀眾間的溝通者角色。例如在
一件董氏作於一六〇二年首春之
《葑涇訪古圖》（圖8.17）上，即在
畫家所題「檢古人名跡，興至擬為
此圖」的簡略情境交待外，為其他
觀眾提供了「此北苑（董源）兼帶
右丞（王維）」的風格解析，並讚
美董氏云：「開歲便弄筆墨，此壬
寅（1602年）第一公課也」。《葑涇
訪古圖》的確可說是董氏五年前追
仿王維之《婉孌草堂圖》的變體，
基本結構一致，但在筆皴上顯示了
較多的董源披麻皴的弧形用意，而
最終總結於直皴的取勢之下，正符
陳繼儒的評論。這意謂著董其昌以
其直皴為董源風格之始源，並賦予
形式上的再創，且藉之就董源於南
宗系譜中第二祖師之位置，作理論
上的確認。對於董其昌所建構的南
宗系譜之說，過去論者常批其缺乏
史實根據，但我們仍需瞭解，董源
之地位早自元代趙孟頫以來即被文
人山水畫引為重要源頭，並非董其
昌的個人憑空臆測。他對董源地位
的創新見解，正如《葑涇訪古圖》

所示，乃是將過去未曾充分確認之董源與王維風格間的傳承關係作了形式上的「證明」，此不能不謂為董氏對當時畫史認識的一大貢獻。他自己顯然對之亦有高度意識，遂將董源風格的再現作為除王維外另一個努力的標的。

《夏木垂陰圖》（圖8.18）可謂是此針對董源風格努力之下的代表作。本圖尺寸巨大，高為三二一點九公分，寬為一〇二點三公分，可能與原來董其昌在北京吳太學家所見之董源同名畫作的尺幅有關，第十世紀時的山水畫常有巨障屏風裝的樣式（如《溪岸圖》，見圖2.3，10世紀，The Metropolitan Museum of Art, New York藏），出現如此巨軸，並不讓人感到意外。在此巨大直立畫面中，山水形象被分為前、中、後三部分由下往上堆砌，這也可見對北宋山水空間結構原則的取法，只不過董氏在此已無意於製造任何深度的感覺，僅將主要物象順著畫面中軸線連綴起來，此種中軸構圖，有如范寬的《谿山行旅》，亦為一種回歸宋初的有意安排。然而，董氏並非僅在摹仿董源的原作，而企圖以其自身筆墨再讓董源現身，製作一幅連董源都未

圖8.18
明　董其昌　《夏木垂陰圖》
軸　紙本水墨　321.9×102.3公分
臺北　國立故宮博物院

圖8.19　五代　董源《寒林重汀圖》軸　絹本淡彩
79.9×115.6公分　兵庫縣　黑川古文化研究所

見過的董源山水。如果較諸他曾研究、鑑賞過的當時傳世之董源名作《寒林重汀圖》（圖8.19），《夏木垂陰圖》不但以較豐富的水墨運用去描繪相反的夏日草木華滋氣象，且在形象間製造了複雜而強烈的虛實關係，有意地去超越原來物體內因立體表現考慮而生的明暗合理秩序。全畫正中之巨巖可說是這個平面結構的核心，其螺旋狀的構成表面上所賴為平行的長條分塊，實際卻由無皴的虛體和由直皴所覆蓋的實體形成，在跳脫對輪廓線之依賴去模塑塊體之量體情況下，反而製造出結體的整體感，來與周圍其他的形象互動。這個側重虛實的視覺效果尤其在觀者拉大觀看距離時最為突出。如果觀看距離在四、五公尺以外，這個核心巨巖的結體便顯得特為堅實，且有盤旋的動勢，而且下接下方的巨樹，上連頂部之峰巒，在畫面上形成其軸線，貫穿著上下三個部分的虛實變化。與此遠觀效果相對者又有近觀下的對照。由於其虛實關係的安排並不依量體需求而設，觀者在近觀之時常迷惑於其實指為何，或猜測虛空處為山路，為平頂，或不解於遠景小樹竟然現身於近岸，這些種種「不合理」，都在挑戰著觀眾觀看山水物象的一般習慣。對於此種畫中怪象，過去論者常表不解，甚至質疑他作為畫家的基本能力。然而，對此遠觀─近視的蓄意操作實是董其昌自己對董源風格再詮釋後的新創。北宋沈括在《夢溪筆談》中說明董源山水風格的觀感時即云：「近視之幾不類物象，遠觀則景物粲然」，[26] 也是以遠近觀之對比效果來呈現觀眾的特殊感覺。沈括之言應亦為董其昌所熟悉，並由之引發他在自己山水畫中對遠觀─近視的有意識變化，此可謂是脫胎於文獻的創新解讀，正如他在追索王維風格時乞靈於米芾《畫史》中的言說一般。這個解釋在其他董其昌追仿董源的畫上還可得到支持，其中最知名者當屬《青卞圖》（圖8.20，1617年），這也是一幅高達二二四點五公分的大立軸，邀請觀眾除了近觀外，還要

圖8.20　明　董其昌　《青卞圖》　1617年
　　　　軸　紙本水墨　224.5×67.2公分
　　　　克利夫蘭美術館
　　　　（The Cleveland Museum of Art）

拉開距離，進行遠觀的動作。《青卞圖》不僅尺幅巨大，而且山體結構上極盡虛實變化之能事，常出現扭曲的塊面與空白條塊的嵌合，頗有刻意製造「奇怪」自然物象之感，並讓論者推測這是來自於對他本人最為鍾愛的王蒙傑作《青卞隱居》（見圖6.15）之改造。[27] 或許因為此圖上奇怪山形被認為是由卞山實景中變來，和董其昌在山水畫中無意於追求奇特物象之論不相契合，近年遂有研究者對其真偽提出質疑。[28] 然而，如由董其昌針對董源風格遠近變化之高度興趣來看，它的出現則完全可以理解。

　　嘗試面對著他的菁英觀眾時，董其昌的新型山水畫必然要接著處理的問題至少有兩個：一為他的風格是否確可在歷代大師的詮釋性再造中得到一以貫之的實踐，而非偶然？另外，如果他的風格不能從視覺上說服他的觀眾時，他又能如何自處？針對這兩個問題，董其昌最晚年所作的《江山秋霽》（圖8.21，1624年）可謂提供了最有利的切入點。

　　正如《婉孌草堂圖》和《夏木垂陰圖》一樣，《江山秋霽》亦有一個特定的古代大師作追仿的目標，即元朝末年的黃公望，那是南宗系譜中繼王維、董源之後最關鍵的人

圖8.21　明　董其昌　《江山秋霽》　1624年　卷　紙本水墨　38.4×136.8公分
克利夫蘭美術館（The Cleveland Museum of Art）

物，尤為明朝文化人引為其文人畫的直接風格源頭。對董其昌的畫業來說，對黃公望風格的融會貫通及由其筆墨的詮釋再現，意謂著他是否真的能夠上接董源，將南宗一脈整個貫穿起來的最後關節，因此也是一個不可迴避的問題。憑藉著他的官員身分與人際網絡，他很早就對黃公望風格進行研究，並收藏了數件黃氏名作，包括了著名的《富春山居圖》。他幾乎可以說是當代最好的黃公望藝術的專家；不過，他並非現代學術意義下的藝術史家，黃公望如何在歷史中定位並非他最關心的問題，相較之下，黃公望風格是否可以作為橋樑，藉由自己筆墨的操作，通向

圖8.22　明　董其昌　《夏木垂陰圖》局部

更早的董源和王維，這才更為要緊。當他在創作《夏木垂陰圖》時，雖意在董源，筆下實仍不停地揣摩著其與黃公望的連貫脈絡，並試圖在畫面上予以證明。畫上自題中所云「始知黃子久出藍之白」，即為此過程的心得，且具體表現在畫中細部形象的結構上（圖

8.22），這便使得一幅追仿董源的山水畫出現了黃公望的新元素，兩位大師的風格也在他的筆墨下通貫為一。《江山秋霽》在此事上則顯得更進一步。全畫在橫卷上將前、中、後三景作從右至左的排列，各景自成一單元，象多者處為實，留白多者為虛，相互結成一堅實的結構，如最富有《富春山居圖》圖意的中段部分，左半部在山石與山坡的相嵌中較為緊密，右半部則漸舒放成稍施長皴的坡體組合，意不取山脈的量體或深度，反而盡情地展示著虛實的連續變化，且將變化統合於一個由下往右上發展的斜勢動態之內。這個中景段實可視為全卷的焦點，但它並不獨立存在，而係與前、後二景互作上下間的呼應，以虛實的基本原則取代空間指涉，成為橫卷的構圖結構。它的結果使得全畫在不失黃公望風格的筆墨趣味之外，新創了一種未見於富春圖卷的結構和動態，又能勾起人們對北宋巨障立軸山水畫中三段式結構的聯想，但安置在一個短小之手卷畫面之內。如此對畫面結構變化的高度意識與展演，無疑即為董其昌對黃公望風格再生之所託。除此之外，董其昌在此卷上筆墨所營造出來幾乎可稱光彩眩目的特殊效果，也對其整體之畫面視覺感產生加乘的作用。原來這種精彩奪目的墨色效果須賴其所選用的高麗鏡面箋紙而成，這幅《江山秋霽》就是董其昌將朝鮮國王一五七三年進呈中國萬曆皇帝（1572-1620在位）的表紙改製來畫的，故而效果奇佳。畫完之後，他本人亦十分得意，遂在卷後大書「黃子久江山秋霽似此，嘗恨古人不見我也」十七字，毫不客氣地向黃公望表達爭勝之意。

　　《江山秋霽》的觀眾對畫上筆墨表現的精彩亦確有感受。十七世紀中葉的名收藏家高士奇在第一跋中即指出其筆墨「入神」，還觀察到此卷因為使用了朝鮮國王的表紙故有此緻。高士奇應該也對董其昌向黃公望抗衡的豪語有所認可，所以在跋中接著就讚美董氏之成就「豈文（徵明）沈（周）所可同日而語」。[29] 不過，高士奇似乎漏掉了董其昌自題的更深層涵意。董其昌向觀者所表達的是，黃公望「似此」，而非此畫「似」黃公望之山水，刻意逆反了臨仿的主客關係；而其後語「嘗恨古人不見我也」則來自對南朝張融評自己書法「非恨臣無二王法，亦恨二王無臣法」的改寫，充分展現了向大師典範挑戰的高度意識。這與董氏在書法創作上主張師古和新變並舉的看法也有相通之處。新變一方面可以讓創作者免於僅作典範的奴隸，另一方面則仍可由典範之中翻出新意，讓典範得以得到再生。後者尤是關鍵。《江山秋霽》即為如此師法黃公望後的新變，其結果正有如黃公望自己畫了一件連其本人都未曾見過的《江山秋霽》一般。透過「嘗恨古人不見我也」之表述，董其昌顯示了自己與古代大師居於平等地位的自信，同時亦宣稱其必然得到大師的共鳴，如果他能從地下復起的話。換句話說，三百五十年前的黃公望才是《江山秋霽》所設定的觀眾，其在現世上是否存在知音，相較之下，似乎已不那麼重要（他的摯友陳繼儒已在一六一七年亡故）。就觀眾考慮的問題而言，這不能不說是最為高蹈的論調了。

七、文化新貴的另種觀看：蘇州畫師的山水世界

　　相對於文人山水畫的蓬勃發展，蘇州雖有數量可觀的畫師群，他們的專業成績卻沒有得到足夠的關心，即使有的話，也是被視為文人藝術的附屬。特別是到了十五世紀末期以後至改朝換代的一六四四年為止，中國江南地區的經濟情況蒸蒸日上，提供給藝術發展所必需的資源條件，不僅孕育了非專業的文人畫家，也使得以畫為業的傳統師匠得以在一般的功能性任務之外，開始在觀賞性繪畫的領域中經營出突出的成績。在此時期以前，專業畫師基本上本是畫壇的底層結構，執行著社會上一般人家祭祀所需的祖先肖像畫，公廨廟宇所用的壁畫以及其他配合政府管理而生的製圖工作，大致上功能性很強，參預工作畫人的名字通常不被記憶，流失在時間的洪流之中。純粹玩賞的繪畫工作亦有之，但出自更上層人士所提出之需求，或記錄某一值得紀念的活動，或為收藏的古畫製作複本，或為特定對象製作贈禮等等，但執行畫師的層級則較高，他們在當代及後世的文獻中被記載的機會也較多。在這些專業畫人中最知名者便有機會被推薦到宮廷之內，變成宮廷畫家，如果進一步得到皇帝的賞識而受某些優遇，就可謂達到其畫業的顛峰，並進入畫史記載。這是中國傳統專業畫師生涯的基本模式，大致到十五世紀後期都沒有大幅度的改變。相較之下，十五世紀後期起活躍於蘇州的專業畫師就展現出一個不同的景觀，尤其是不再將北京宮廷設定為畫業的終極目標，而回歸至蘇州本地。過去畫壇如果亦有中央和地方之分，此時則被顛覆，蘇州自成專業畫壇的中心，在發展上壓倒了日漸萎縮的北京宮廷。這個改變意謂著蘇州畫師繪畫觀眾的移動，以及隨之而來繪畫表現自由度之增加。

　　蘇州文人繪畫之崛起，並成為文人文化的主要推手，這固然有助於專業畫人在蘇州藝術場域中活動能量之提升，許多人也投入到前文所述文人社群所需社交性贈禮的製作過程之中，但是，文人文化的整體主導作用卻不宜過度放大。即以蘇州專業畫人所面對的觀眾而言，我們就值得注意其與文人繪畫者之間所出現的差異，並考慮其所透露之歷史意義。當文人社群向外擴張之際，它所吸納的新成員大都是經濟條件較佳的文化新貴，以追求、擁有文人繪畫來表達他們對文人文化的價值認同；然而，他們同時亦是畫師們的主要顧客和觀眾，而當他們扮演這種角色時，如何逸出文人社群外緣成員身分的限制，發展出一些對專業繪畫的新作用？這便是我們在此需要嘗試解決的第一個問題。當然，要討論這個問題，在現實上確實存在不少困難。首先是文獻資料的短缺，使得我們不易將他們的實際量體和具體行為模式作詳細的勾勒。再者則是他們的雙重身分在現實中實在不易清楚分離。當他們面對繪畫時的某一舉動，究竟出自哪一種身分的立場？或是兩者皆有，或各有程度之別？再加上我們對這些繪畫作品的購買者和觀眾所知極少，幾乎在文獻中付諸闕如，即使偶有名字留下，對其經歷和文化取向亦不得其詳，更

不用說去進行較深入的分析討論。在如此條件窘迫之情況下，我們能依賴的則是一批專業畫師被後來收藏家所珍藏的作品，不僅品質精良可觀，而且展示了與文人繪畫有清楚差異的講究。它們可被視為畫師和其觀眾互動過程下所遺留迄今的實物，正如史前考古所出之遺跡所透露之非文獻所能提供的歷史訊息一樣，如能經過適當的分析解讀，便可提供我們處理這個難題的一個入口。

　　或許經由一五○○年左右蘇州最重要的專業畫師周臣的畫作，我們可以嘗試勾勒他與觀眾間共同形塑的山水世界。有關周臣生平資訊，我們所知不多，甚至連生卒年都未能有效地推定。他一生中最為人所知之事為他與文人唐寅的師生關係；據說唐寅在一四九九年因禮部會試涉入弊案返回蘇州後，就是向周臣學習山水畫，而轉向了他後半生令人同情的畫師生涯，而當其畫作無法應付市場需求時，周臣則扮演代筆的角色。後者所述，是否真實？由於缺乏當時文獻可以引證，現代學者還有些質疑。[30] 不過，因為唐寅和周臣風格上確實有接近之處，而且，有些周臣作品竟被改題唐寅傳世，除了係屬後世畫商出於射利而為之狡欺技倆外，自然引發此種「代筆」之說。最能反映此種困擾的個案可舉傳世歸為唐寅名作的《溪山漁隱》（圖8.23）為例。此幅山水橫卷分作四段，虛實相間，中型人物穿插於樹石之間，變化豐富，描繪精美，確為佳作，《石渠寶笈》亦因之歸為上等之唐寅作品；然至一九二八年北平故宮博物院聘請一組專家為其所藏書畫進行整理、鑑定時，則認為是周臣代筆，並在包首處浮貼書有「代筆」二字之簽條，但未說明作此判斷的依據。直到一九七○年代國立故宮博物院江兆申在投入吳派畫研究之時方就此舊論斷提出再議，以為「此卷筆墨清勁疏朗而多變化，宛然六如面目」，遂再斷為唐寅真筆。江氏之說此後為大多數學者所從，在若干涉及唐寅藝術的論著中，如高居翰（James Cahill）、葛蘭佩（Anne Clapp）等人皆不再認為存在著周臣代筆的可能。[31] 可是，此畫是否周臣代筆之爭，尚不能就此落幕。我們固然已經無法討論唐寅是否曾委託周臣代他製作乙事，然而畫中所繪究出何人之手，卻仍值得進一步辨明。《溪山漁隱》中許多細節，如果仔細揣摩其描繪習慣，其實不能說是「六如面目」，反而顯示了周臣的親筆。例如首段作李唐風格的巨樹，不僅露根角度誇張，躍出連續數折，近於周臣《水亭清興》（臺北，國立故宮博物院藏）前景樹根的畫法；另外，此大樹上的扭曲小枝不僅轉折銳利，且呈一連串之三角形小空間，則同見於周臣《柴門送客》（南京博物院藏）畫上小枝之上（圖8.24、圖8.25）。這兩者都可視為周臣的描繪習慣，不為後學者所知，故能據以判斷《溪山漁隱》確出自周臣之手，而與唐寅無關。這個判斷如從此卷人物秀美細緻的鵝卵形臉部描繪來看，也可得到支持。即使我們在此已無法細究此卷製作之初是否出於唐寅委託，《溪山漁隱》的作者不但應該回歸周臣，而且還可列入其傑作之中。

　　《溪山漁隱》基本上是一種漁隱山水，但與吳鎮等人作的文人式表現有所不同，全卷人物活動之描繪更多而精緻，充分展現了周臣作為專業畫家的高超技巧，非業餘者所能

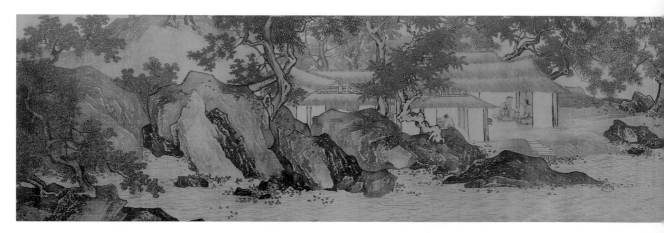

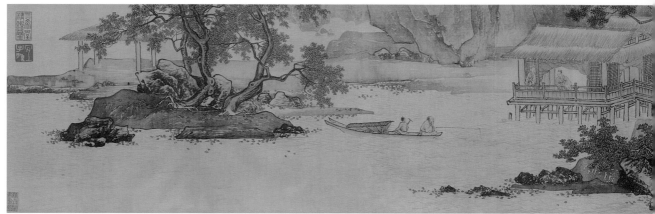

圖8.24　明　周臣（舊傳唐寅）《溪山漁隱》局部

圖8.25　明　周臣　《柴門送客》局部

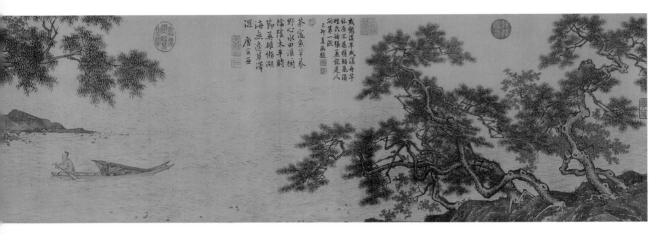

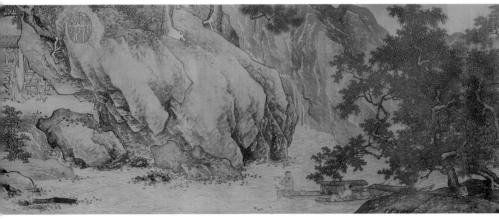

圖8.23
明　周臣（舊傳唐寅）
《溪山漁隱》
卷　絹本設色　29.4×351公分
臺北　國立故宮博物院

及。卷中高士和漁人以中型尺寸穿插而出，或置舟中，或居屋內，集合了漁隱圖畫的各種
圖式，而且互動連串，顧盼有情，尤以中段聽笛、末段觀釣二景最有意趣，可謂遠承南宋
院體風格之緒，而又能以其自身之清麗開展出怡人的漁隱生活敘事。相類似的漁隱主題在
十四世紀中亦有嘉興畫師盛懋的突出表現，如其《江楓秋艇》（圖8.26）即在一河兩岸構
圖中作前景巨樹，並於兩舟上分置高士和漁夫對談，在整個清麗淺設色之籠罩之下，幾乎
可視為周臣《溪山漁隱》的前身。相較之下，周臣所作之橫卷已將景物全部拉近，放棄了
空間廣闊和深度延伸之感，卻強化了溪上漁隱活動的變化，以及溪邊高士和溪上情節的互
動，由右往左一一讀去，猶如一卷生動之漁隱生活精華圖解，亦有似舞臺上搬演隱士故事
的「林泉丘壑」戲曲，只不過現在則將一幕幕江上高士的超俗行徑全數凝固到一個靜止的
畫面上罷了。如此的結果其實是對此一傳統主題的「再敘事化」，有意無意間再度回到五
代趙幹《江行初雪》（臺北，國立故宮博物院藏）時的狀態。就此而言，周臣則不僅只在
被動地繼承了江南畫師的繪事傳統而已，其新創處自應在畫史上佔一席之地。

　　我們縱使不能確定周臣這種將敘事重新融入山水的作法是否具有復古的意圖，但其
效果明顯地已為畫面增添了「可觀」的情節，變得趣味盎然，雅俗共賞。他的觀眾群應

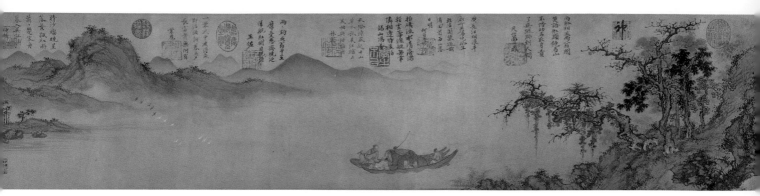

圖8.26　元　盛懋　《江楓秋艇》　卷　紙本設色　24.7×111公分　臺北　國立故宮博物院

也不小，含納更多、更大的有閑階層，尤其是那些喜愛視覺圖象的人士。另件他的名作《山齋客至》（圖8.27）亦可如此理解。它的主景來自對傳統山居圖式的衍化，一方面增加了莊園中各部的空間變化，另一方面則以人物點景表現主人等待外客來訪的情節，又在中景虛處加上過橋高士，以延伸前景的敘事內容。畫中大型松樹枝幹之交疊扭轉和岩石的犬牙交錯也適度地為此場景添加一層戲劇性，恰好與遠山的蜿蜒平和形成呼應。稍早時出身浙江寧波的宮廷畫家王諤亦曾作過類似主題的山水畫《溪橋訪友》（圖8.28），值得拿來與周臣此軸作一比較。王諤對南宋院體風格的掌握自有其精彩，弘治皇帝（1487–1505在位）甚至以「今之馬遠」讚美他的成就；在《溪橋訪友》之中，王諤將主人高置樓中，望向右方霧中之宮殿，似乎正在期待攜琴雅士的到訪，全畫果然在南宋院體的基調上展現了當時宮廷所喜的含蓄敘事。較之王諤，周臣《山齋客至》的細節更為豐富，敘事的層次更多，更靈活的圖象變化亦成為吸引觀眾目光的重點，這些都讓周臣不僅無愧於王諤和其他的宮廷畫家，而且還展現了他個人的獨到之處。對於他的蘇州觀眾而言，周臣的如此表現不但遙接南宋宮廷院體，而且能與當代宮廷藝術同步，甚至有過之無不及，這都使得周臣畫得到一種「類宮廷繪畫」的地位，而對此種作品之擁有亦必定能大大地滿足其與菁英階層的競勝之心。

周臣的蘇州觀眾當然不該排除像文徵明那樣的文人菁英，但其擅長的靈活多變圖象表現卻不易成為他們的追逐目標，反而是那些後來加入文人社群中的外圍新貴們會有熱情的反應。事實上，這些人中亦有向周臣訂製別號圖的現象，例如《松壑聽泉》摺扇（臺北，國立故宮博物院藏）便是為一位吳時佐，別號「石泉」者所作；此人在得畫後又求蘇州名士都穆題詩其上（應有附上潤筆），並在文字中安上主人名號，指明周臣畫中的扣題。其實，周臣的扣題並無太多講究，只以岩石和流泉物象直接與名號之文字對應，其表現確不足與文徵明或唐寅者相提並論。吳時佐既能請動都穆為其題詩，為何在別號圖本身之製作上卻捨較有聲名、身分的文人而就畫師周臣呢？吳時佐當日的考慮究竟如何，我們今日已不可盡知；不過，其中一個較正面的原因極可能是，周臣的圖繪敘

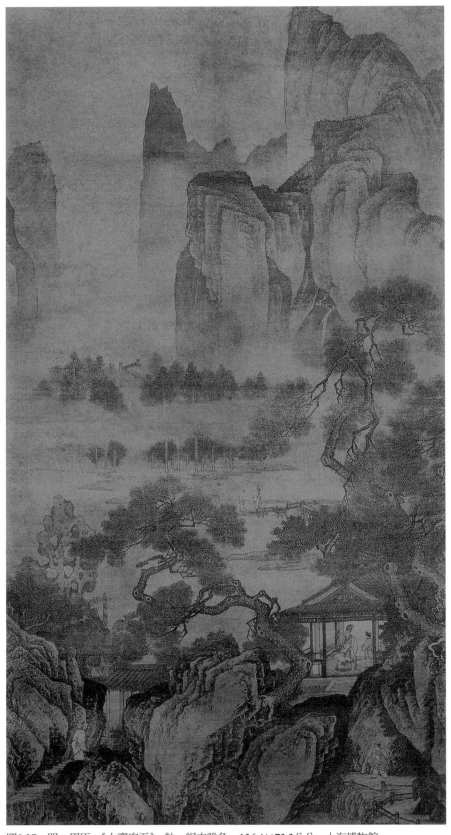

圖8.27　明　周臣　《山齋客至》　軸　絹本設色　136.4×72.2公分　上海博物館

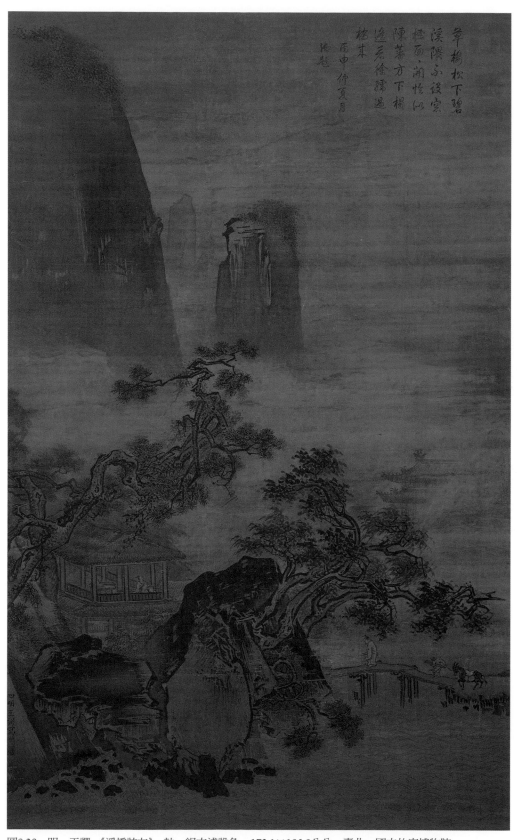

圖8.28　明　王諤《溪橋訪友》軸　絹本淺設色　172.1×105.8公分　臺北　國立故宮博物院

事能力的確在此扮演著吸引觀者的更積極角色。當這種觀眾雖在生活整體上不免汲汲於
爭取進入文人社群，但是，在對周臣畫作出這種觀賞反應時，他們並未全然模倣文人，
反而呈現了一種超越身分、階級之別的自由度。這應該就是如吳時佐之新貴觀眾在此時
出現最重要的意義。

　　另外一件很能突顯周臣和其觀眾之間興趣所在的作品是他的《北溟圖》（圖
8.29）。對於這件橫卷山水，過去也有學者提議應是一種別號圖，為某位號為「北溟」
（語出《莊子》）者所作。[32] 它的可能性雖然存在，但是，由於全作缺乏可視為扣題的
圖象安排，此說實不易進一步確認。然而，此作不論是否為別號圖，其要點還是在周臣
所創以圖象所進行之敘事上。雖然「北溟」一詞來自《莊子》〈逍遙遊〉，為振翅可飛
千里之大鵬鳥所在的北方大海，但周臣卻無意於表現這個文本的內容，只作一高士坐在
岸邊樓閣中，望向右方一片波濤洶湧的海面，有點像過去所見，如《黃鶴樓圖》的江邊
勝景一般。我們如果再進一步追索其圖象組合的根源，實亦可說是頗為常見之山居圖式
的衍化，但將隱士草屋換成樓閣，流水改成海洋而已，甚至連左下端過橋來訪的友人亦
是此格套中的點景，似乎毫不稀奇。然而，周臣的用心則全在其對此圖式的修改、衍申
之中，特別是佔大部分畫面之海水的出現。類似的修改亦可見於稍早王諤在宮中所作的
《江閣遠眺》（圖8.30）。王諤此圖也有南宋院體的依據，如李嵩的《月夜看潮圖》（見圖
4.2，臺北，國立故宮博物院藏），都將宮中樓閣置於畫面右角，大部分空白的水域則位
於左方，作為主人翁觀看的對象。《江閣遠眺》的尺幅固然擴得很大，寬達二二九點六公
分，整體畫意表現仍與南宋者相似，全是優雅的靜謐，很適合作為皇室貴族觀眾所標榜
的胸中意象。我們若將王諤這種山水稱作皇家版的山居圖，那麼，周臣的《北溟圖》就又
回到了民間世界，但又刻意地將靜謐的湖水江面改成壯闊雄偉的海洋，並調換其左右位
置，使觀者一開卷即受其震懾。當時觀眾見此海景描繪時的震撼感受，實不難想像。中國
雖然瀕海，海岸線很長，但除了海上仙山等宗教性圖繪外，海景幾不入畫中。周臣此段海
景的描繪幾乎可說是傳世中國古代繪畫中唯一的海洋圖寫。

　　這是否意謂畫家個人對海洋有親身體驗，而曾作深刻觀察？因為關於他的行跡實在
罕有報導，我們對此並不能提供什麼有意義的意見。但是，他的海洋描繪確有突出之
處，特別著力於層層波浪和浪花之各種變化的形象鋪排上，對於大部分從未見過大海的
觀眾而言，我們極易想像這會立即成為他們注目的焦點。平心而論，周臣的海洋描繪並
未全然根據自然觀察而來；其中海浪之激烈高低起伏較為符合真實，但在浪花的繁複勾
勒上則充滿想像與刻意炫技的意圖，這當然是畫家本人具高度意識地要去區別海景和其
他水景間差異的結果。他的浪花幾乎成為海面上的唯一主角，不再使用一般畫師（包括
成化時期〔1465–1487年〕服務於宮廷，而以海上神仙圖聞名的劉俊在內）[33] 常用的圖案
單元作單調的重複，而將之分成浪頭和水花兩部分，一方面串連浪頭成多條有各種角度

圖8.29　明　周臣　《北溟圖》　卷　絹本設色　28.3×135.9公分
堪薩斯　納爾遜美術館（The Nelson-Atkins Museum of Art, Kansas City）

圖8.30　明　王諤　《江閣遠眺》　軸　絹本淺設色　143.2×229公分　北京　故宮博物院

扭動的長線，另方面則以疏密、形狀之複雜而細膩的變化來布置浪頭線的兩側。全畫中段巨樹右方的海面被處理得最為眩目，不但浪與浪相互激盪，而且出現漩渦和大量的反向浪花，有力地加強了海上巨浪的動勢表現。如此令人驚心動魄的海景描繪，不禁讓人

憶起南宋末期陳容所製之《九龍圖》（圖8.31，1244年）：那些變化萬端的繁複海浪形象不也就是蛟龍幻化莫測的某種化現嗎？!《北溟圖》的觀眾即使未曾見過《九龍圖》，海中龍王的久遠傳說應該也會讓他們興起如此聯想吧！

　　《北溟圖》海面風景的豐富細節變化，也可視為「情節」，以組織周臣在畫上所圖繪的觀海敘事。他以高超畫技所經營的圖象敘事能力在此可說是達其極致，且無人可望其項背，甚至連他的「學生」唐寅亦有所不及。過去論者喜以「胸中少千卷書」來總結周臣之所以不及唐寅，現在看來，此說不免受制於文人偏見，不能不再加反省。如果更客觀地說，周臣與唐寅的山水畫實各有所長，應對觀眾的面向亦有所不同，並不適於直接進行優劣評判。唐寅的山水風格確與周臣同源，皆出自南宋院體中的李唐、劉松年，但他則少在敘事和炫技上試圖模仿或超越周臣。例如他常專注的主題之一為「遊賞山水」，其代表作《春遊女几山圖》（圖8.32）便直接取用周臣的模式，而又予以簡化，所不同者是他在畫面上方的題詩：「女几山頭春雪消，路傍仙杏發柔條；心期此日同游賞，載酒携琴過野橋」，其書法又流麗跌宕，自成一個觀賞之要點，而此點則未曾見於周臣的畫上。此幅遊賞山水不僅在風格上，且在主題上遙接宋人的「可遊」山水觀，其題詩也來自北宋郭熙《林泉高致集》中所載的唐人羊士諤名詩〈望女几山〉：「女几山頭春雪消，路旁仙杏發柔條；心期欲去知何日？惆望回車下野橋」。[34] 重要的是，唐寅將羊士諤原詩的最後兩句作了巧妙的修改，把羊氏的惆悵改成樂觀的邀約同遊，並以載酒、攜琴、野橋等物象，指向畫中前景，使得看來頗似《春遊晚歸》（戴進作，臺北，國立故宮博物院藏）的表達，一轉成為期待來日的美好意象。這些饒有興味的變化大致上無涉圖

圖8.31　南宋　陳容　《九龍圖》局部　1244年　卷　紙本水墨　46.3×1096.4公分
波士頓美術館（Museum of Fine Arts, Boston）

畫語彙的調整，而全來自唐寅對羊氏詩後兩句的修改。如果說唐寅「胸中千卷書」真能使他超出周臣之外的話，如此改詩之舉確能當之無愧。

　　唐寅對羊士諤〈望女几山〉詩顯然極為喜愛，也曾經多次引用到山水畫的製作上，但是都經過他本人詩筆的修改。他的名作《山路松聲》（圖8.33，1516年）表面上只是一幅遊賞山水，作高士行過松下板橋，抬頭欣賞山上流下之瀑泉。此幅山水向來以其流暢而快速之筆墨而受人稱道，並注意到正中高峰之取法北宋之古典結構，不過，還值得同時注目的尚有右上角出自〈望女几山〉的題詩：「女几山前野路橫，松聲偏解合泉聲；試從靜裏閑傾耳，便覺沖然道氣生」。此唐寅詩雖以女几山起首，但改動的程度很大，與畫面物象亦很貼近，作為詩意圖的意圖相當明顯，不只是作為羊士諤詩的追想而已。詩中最後一聯除了可以直接對應畫中高士觀瀑的情景外，另也點出其人精神境界的高超，並以之與畫中面向觀眾而立的中央主峰之高聳相互呼應。由畫上唐寅在詩後的說明來看，這件詩畫合一的作品係為一五一六年吳縣知縣李經將上調中央任戶部主事時的贈行之作。唐寅此時刻意避免套用一般送別圖的圖式，而以他擅長的宋風遊賞山水為禮物，且進一步以「便覺沖然道氣生」一句將精心結構的畫面物象組合，帶入不可名狀的氣場想像，並以之來讚美李經的人格境界。如此轉化之得以奏效，畫上對女几山詩的改作可謂居功厥偉，甚至可視為轉化的關鍵觸媒。這當然是唐寅的過人才華所致，而他自己對這種擬古的詩文遊戲似亦頗為得意，經常題寫在畫作上。我們甚至可以懷疑，這些擬古詩才是唐寅山水畫作上的真正主角，也是他可以和周臣的圖繪敘事競爭的利器。如果是這樣的話，唐寅山水畫的理想觀眾就顯得與周臣者有別，應該以有能力或喜愛品賞他的詩作意趣之人士為主。作為《山路松聲》的第一位觀眾的李經無疑屬於唐寅的這種理想觀眾之中。他們與周臣的理想觀眾間可能會有部分重疊，但由其反應之一重文字，一重視覺圖象而言，其差異實更為重要。

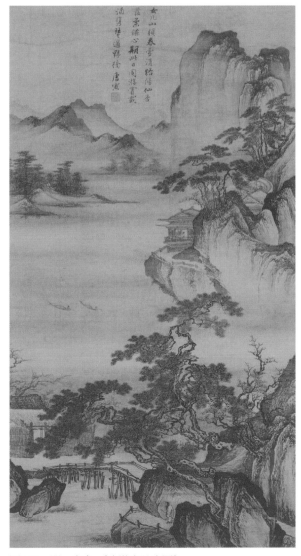

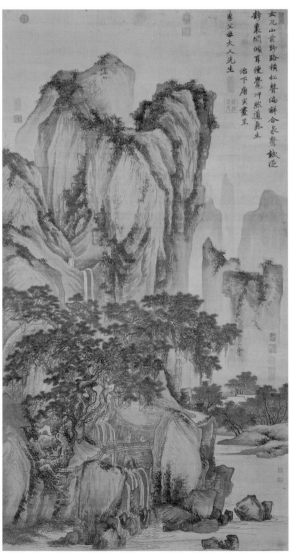

圖8.32　明　唐寅　《春遊女几山圖》
　　　　軸　絹本設色　122×65公分
　　　　上海博物館

圖8.33　明　唐寅　《山路松聲》　1516年
　　　　軸　絹本設色　194.5×102.8公分
　　　　臺北　國立故宮博物院

八、仇英的重要性

　　蘇州職業畫壇的興盛與周臣另一學生仇英的畫業發展具有不可分割的關係。仇英的技術能力更強，所能夠處理的題材更廣，舉凡人物、花鳥、山水、界畫、故實皆有突出成績，可說是整個明朝畫史中眾體皆能之全面型畫家中的第一人，較早之時，大概只有出身杭州的戴進可堪比擬。可惜，對於這位重要畫人的一生，我們幾乎毫無所知，除了勉強可以推知他的卒年約在一五五二年之外。關於他的行事，最為後人注意的是他與當時蘇州文人的來往，其中核心人物的文徵明更與他甚有過從，還曾委託他作畫，並進行過某種程度之指導。或者由於此種關係的聯想，論者常以文徵明之指導來解釋仇英藝術的高度成就。[35] 這種看法實在不盡公允。文、仇來往固是事實，而仇英畫業由此關係中得到某些有利之作用，可能也不必否定，但是，仇英繪畫藝術重點有何超越之處？其是否非得來自文徵明的啟發不可？卻值得我們由其留存的作品中重新思考。

　　仇英的出身背景屬於典型的畫師，除了師從周臣之外，可能尚有其他的源頭，否則很難解釋他畫風的全面性，尤其在人物、故實、花鳥及界畫等畫科的掌握上，都遠遠地超出周臣的專精範圍。這樣子的出身應該很能說明他創作時所依憑的圖象資料庫之豐富和無所不包。專業畫師所掌握的圖象資料庫一般來自工作室中的師徒傳承，如為繪畫世家，數代相傳，累積則更可觀，非業餘者得以望其項背。由現有的少量資料來看，看不出來仇英出自這種世家，周臣那邊可以傳給他的資料量似也有限，其他的部分不是取自另外工坊，就是他個人搜集形成，但詳情已不得而知。過去論者曾經認為仇英之圖象資料庫中，包含了可觀之古畫圖象，而那可能是直接來自當時的江南收藏家。這個推測不能說沒有道理，只是實際情況或許更為複雜而已。即以仇英傳世最精彩的仕女畫《漢宮春曉》（圖8.34）來看，卷中各組宮女形象皆有古畫依據，自唐代周昉、張萱至五代周文矩、兩宋宮廷畫家等人作品，幾乎都可一一指認。對此現象，一般以為浙江嘉興收藏家項元汴的龐大古畫收藏應是仇英這些資料之所出，再加上《漢宮春曉》此卷當時係受項元汴委託訂製，還付予銀二百兩之高價，高出沈周、文徵明一般作品的數倍之上，可見項氏對其之重視，在仇英製作時傾全力予以資料上之協助，也是合情合理的推測。不過，此卷之各種畫樣是否全數出自項家古畫收藏，還應小心處理，其中有些如「搗練」一段的畫樣所出的宋徽宗摹張萱一本，實不在項家，[36] 仇英的畫樣可能出自別家收藏，或其他來源的資料庫中。不論如何，我們如說仇英是當時最勤於搜集畫樣資料，且因此擁有一個龐大而豐富的圖象資料庫的專業畫人，甚至超過在北京服務的任何宮廷畫家，應該可以得到大家的認可，而此《漢宮春曉》卷之製作即提供了最佳的證據。

　　當時仇英的觀眾應該對此仇英形象有所認同，並以之為仇英藝術中的最大亮點。《漢宮春曉》的訂製人項元汴就是這批觀眾中的代表人物。項元汴是江南數一數二的富豪，

圖8.34　明　仇英　《漢宮春曉》局部　卷　絹本設色　30.6×574.1公分　臺北　國立故宮博物院

資產據估計高達近百萬兩，財力雄厚，一般都說主要來自於他經營的典當業，或許與當時江南地區蓬勃之手工業、商業運作中日益重要的金融服務有關，可惜，其詳情不得而知。挾其雄厚之財力，項元汴建立了一個舉世無雙的私家書畫收藏，其質量之富甚至可說前無古人後無來者亦不為過。對於他的這個龐大收藏，研究者還在逐步掌握之中，近年雖已有數本專書問世，但仍未得全貌。然而，有一點可以確認的是，項元汴確實技巧地運用其收藏，協助他這個僅有捐納監生身分的新貴人士進入當時文人社群的核心，並成為喜好書畫者急欲結交的對象。據說他對欲觀其收藏者甄別甚嚴，有時甚至以之為誘餌，要求來客先行品評他水準平平的詩作。[37] 這些手段顯然收到極佳之效果，江南的許多文化名流都曾與他交往，包括王世貞、董其昌這些聲名顯赫的士大夫在內。作為《漢宮春曉》的委託者，項元汴的這種文化身分也值得特別注意。《漢宮春曉》整卷羅列了眾多來自唐宋古畫的宮女經典形象，幾乎可謂整個古代宮女圖式之集大成，而且，更重要的是，仇英將她們安置在一連串由宮殿和庭苑定義的空間變化之中，不但以高度精細之技巧描繪其中各種華麗之紋飾細節，而且精心設計了宮女間的顧盼互動，將各段勾連一氣，新創了一卷連周昉、周文矩等古代大師亦未曾想像過的宮中浪漫圖。對於仇英及他那些無緣一窺後宮景致的觀眾而言，《漢宮春曉》不止充滿對極致奢華之想像力，而且還於古有據，甚至於遠超古典。項元汴如以其傲世書畫收藏作為進入文人社群的敲門磚，仇英此卷宮女圖則可被當成當代新經典，來向文人社群中的所有同儕誇耀，其效果自然遠勝任何別號圖。以項元汴為代表的這種新貴觀眾似乎不會滿足於收藏古典作品，還傾心於推動屬於他們的新古典，仇英藝術之全方位表現，恰在此時刻出現，提供了最佳配合。

　　另外一件仇英為項元汴所作之《臨宋元六景》（1547年，臺北，國立故宮博物院藏）則是在山水畫上以同樣的方式展現了兩人間的關係。這個圖冊的標題出自冊後項元汴的題識：「宋元六景，仇英十洲臨古名筆，墨林項元汴清玩，嘉靖二十六年春，摹於博雅堂，隆慶庚午仲春裝裱」，不能說沒有根據，卻也不應只就字面上來理解。圖冊主人縱然明言仇英係臨摹古代「名筆」，但卻未具體指出所臨大師或其作品的名稱；再加上冊中六景的圖象安排幾乎與任何已知之宋元山水作品對不上關係，色彩上亦顯得特別清麗秀美，不似宋元者之含蓄，這些都不禁讓人懷疑其所謂臨摹的可信度。它的真實意義是否正如《漢宮春曉》那樣，指示一種於古有據的新古典？如果我們仔細觀察這六幅山水畫，所得印象正是如此。

　　這六幅山水畫確實與當時觀眾所熟知的周臣、文徵明等人的作品有明顯的差異。首先值得注意的是其主題上的古典取向。現在圖冊上各景並無標題，只在邊緣處留下一行遭到切割的題詩，據查出自岳岱的一組標為〈武陵精舍六首〉的詩作，但其位置怪異，不似原題，可能是項氏後人重裱時所加，故可略而不論。然而，無論原標題如何，我們由畫面所示，仍可推知原來應與宋代常見的四季景觀有關，再加上日暮、月夜二景而成一組，後二者在明代時已少見表現，但卻是南宋宮苑山水畫中最為人所喜愛的主題。而正如他在宋代的前輩畫師那樣，仇英亦極力捕捉、描繪不同季節、時辰的光線和空氣變化。例如作夏景者（圖8.35）特別選擇欲雨前的昏暗片刻，呈現潮濕雲氣籠罩下的農事活動。日暮一開則極為明亮（圖8.36），作士人登樓眺望遠峰，峰面特寫夕陽之返照，充滿光線所造成之色彩變化。而月夜一開（圖8.37）又將光線轉為細緻幽微，除月亮周邊之暈黃外，湖上另有倒影，岸邊莊園和前後樹林則映出厚薄密度有別的夜氣，特顯月夜中之靜謐情趣，而景中無人，似乎有意避去人為干擾，大有別於一般作賞月景之山水圖繪。圖中多變而細膩交待的光線和色彩，得力於仇英本人的高超畫技，當他進一步鋪陳主題時，此種能力就特別顯示於畫面上低調而又精彩的庶民生活細節之描繪上。除了夏日濃雲欲雨一景中的農事圖寫作為屋內士人的配角出現外，春日觀漁一景也有類似之處理，以數艘漁舟及其中漁人各種動作來定義岸邊兩士人的觀看。冬日渡江一景（圖8.38）則是另種意趣。這基本上是宋代以來原有「待渡圖」圖式的再發展，而仇英刻意地增添了江上渡舟的數目以及舟中的各類行旅人物，且描繪了渡江的不同階段，有正待上舟者、在江心者、已抵岸者等，都在其以指尖控制之細小動作下現身的極小人形顯得活靈活現。如此渡江之熱鬧景象，可說已經非傳統古典待渡圖「歸思」畫意之所規範，而具有一種更為活潑的庶民性。對於這個庶民活動之觀賞亦正是本畫的用意所在，也是它轉化傳統，成為新經典的關鍵；而其觀看者實亦現身畫面中央舟中，但與其他庶民不同，身著白袍優雅地坐臥其內，正靜觀此冬日中不為氣候所制約的庶民活動之可人生意。這位白袍高士應該就是這些山水畫的第一觀者，即主人項元汴。

圖8.35
明　仇英　《臨宋元六景》
冊之〈夏景〉 1547年
冊　絹本設色
29.3×43.8公分
臺北　國立故宮博物院

圖8.36
明　仇英　《臨宋元六景》
冊之〈日暮〉

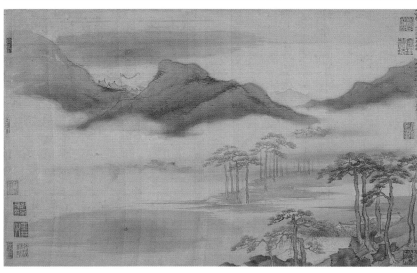

圖8.37
明　仇英　《臨宋元六景》
冊之〈月夜〉

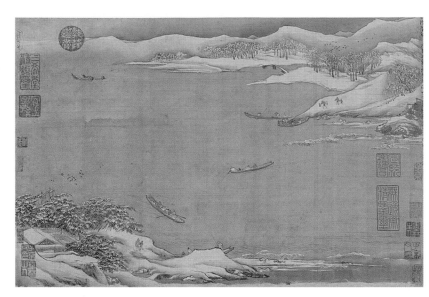

圖8.38
明　仇英　《臨宋元六景》
冊之〈冬日渡江〉

九、仇英的閨情山水與女性觀眾

　　就此而言，《臨宋元六景》即如《漢宮春曉》一般，是仇英為項元汴所創的新古典，而項元汴在其中所扮演的角色，也從一個被動的收藏家轉成積極參預的觀者，這個面向是過去討論他時所忽略的。如果不是項元汴這種新型態觀眾的出現，仇英山水畫的新畫意亦無處容身。當然，作為一個面對市場的專業畫人，仇英對於觀眾的任何變動，必定會有敏銳的反應。在他的山水畫中之所以出現了一種可以稱之為「閨情山水」的新主題，便適合由此進行說明。《樓閣遠眺圖》（圖8.39）本身畫面很有代表性地描繪了這個主題的閨怨內涵，藉由樓閣上獨立女性望向空白水景之形象，傳達古典詩詞中閨中婦女思念遠行良人的哀怨情思。對這種情感的表達，在中國文學傳統中早已形成典型，但卻未曾在繪畫上有積極的表現，最多僅有由擅長仕女畫的畫家針對「搗衣」、「秋扇」等題材作了一些圖畫式的解讀，例如南宋牟益據謝惠運詩而繪製的《搗衣圖卷》（1240年，臺北，國立故宮博物院藏），但總是受限於詩意圖的格局，未能獨立成畫。仇英此作則改為繪畫諸科中地位最高的山水形式，新創一個閨情畫意的典型山水圖式。它的圖象構成基本上出自如《月夜看潮圖》那樣的南宋樓閣山水小畫，右邊以一道長廊及部分建築結構之呈現代表宮苑之環境，而主要之仕女以小尺寸形象出現在樓閣中之各個空間，望向前方廣大的水域，仇英對之所作的最大修改在於將尺幅放大成一般大小之立軸，但結構元素基本不變，只是將仕女人數減至一位，獨立於閣外廊檐之下，特顯孤寂。仇英之改成立軸形式也使得全畫得以成為近、中、遠三景皆備的常態山水結構，而其樓閣在被近景懸崖和巨樹遮掩之下，與遠山之疏離枯淡的平遠效果，又形成強烈的對比，剛好加深了獨立仕女投射情思的寂寥層次，整個改變了原來南宋樓閣小景的畫意，轉化出他的新型

圖8.39　明　仇英　《樓閣遠眺圖》
軸　紙本淺設色　87.5×37.2公分
波士頓美術館（Museum of Fine Arts, Boston）

閨情山水。閨怨主題在文學傳統中一直受到重視，十六世紀之蘇州及江南城市中亦有圖繪予以表現，然皆作仕女畫的模式，以獨立之婦女形象表現其幽怨情思，仇英的前輩唐寅即以繪製此類美女圖而聞名，其樣貌仍可由《班姬團扇》（臺北，國立故宮博物院藏）一圖見之；仇英以其圖繪《漢宮春曉》的精湛畫技，自然也是生產這種美人畫的最佳人選，傳世一幅仇英之《美人春思》（圖8.40）便展現了他再現美人柔美情態的高度能力，那即使是唐寅亦不足與之抗衡。然而，如以樓閣遠眺與這種美人畫並列，新舊之別立判。作為仇英新古典的閨情山水不僅是閨怨古典主題的新表現，從山水畫的立場上看，它也開發了一個嶄新的表現主題。

雖然傳統文獻中從未對仇英新創的閨情山水表示關心，我們倒有充分的圖象資料顯示它在觀眾間所引起的熱烈迴響。最好的證據可見於十七世紀初安徽宣城汪氏所輯印的《詩餘畫譜》中。本書刊刻於一六一二年，共選了三十二位詞人的九十七首詞作，基本上是根據宋人所編《草堂詩餘》而來。不過，值得注意的是，

圖8.40　明　仇英　《美人春思》局部
　　　　卷　紙本淺設色　20.1×57.8公分
　　　　臺北　國立故宮博物院

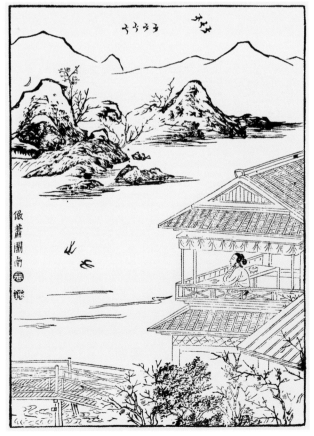

圖8.41　明　汪氏　《詩餘畫譜》之北宋秦觀〈春景〉詞意山水畫
　　　　1612年宣城汪氏輯印

選錄時蘇軾一門之詞作最受青睞，而題材上則偏向閨情、豔情的女性化內容，佔總量的百分之四十三。編者在先選其詞作（即所謂的「詩餘」）後，再請名人書寫詞文，畫家製圖以宣詞意，共同構成一結合詞、書、畫的「三絕」。[38] 其中一幅描繪北宋秦觀〈春景〉詞意的山水畫（圖8.41）就是沿用仇英所創的閨情山水典型。就畫面上的物象來看，樓閣上獨坐之仕女確可對應到詞文裡的樓中人，水上的兩隻燕子和遠方天上的群雁也是詞中「一雙燕子，兩行歸雁」的直接圖繪，但是整個物象的組合卻是與仇英閨情山水的安排如出一轍：樓閣在右，空白水域居左，巨樹在下而遠山在上，其重點在於環圍出一個幾乎空無一物的水域作為樓中人投射情思之所向，正如《樓閣遠眺圖》一圖那樣。類似之圖象組合一再地出現在這本詞畫書中，只不過編者適時地進行一些調整，或修改樓閣形象，或將樓閣換成庭園中之一角，但仍保留其作為女性私密空間的用意。[39] 這個現象之所以出現，實在意謂著仇英閨情山水畫的廣被接受，並被引為表現如秦觀那種閨怨詞作的最有效圖式。《詩餘畫譜》中的圖畫雖經版刻之處理，已與一般繪畫有別，既無畫作空間講究之規範，又無色彩細膩表現之引人，卻無妨於其基本畫意之傳達，

再加上版刻書籍價格較為低廉，印量較為眾多的優勢，反而更能提醒我們注意仇英閨情山水的觀眾已有跨階層發展的趨向。

這種附帶圖畫版刻書籍隨著明末出版業的興盛而出現在大城市，無疑是此期最引人注目的文化景觀。前文在討論文人畫觀眾的擴大時，亦曾考慮到它這個載體的積極作用。而就此處對《詩餘畫譜》這種書籍的讀者／觀者的關懷言，性別的問題也應納入思考。學者早就推測女性讀者的增加與此類圖畫書的風行存在著平行關係，[40] 這對以閨怨為主體的出版物來說，尤其特別貼切。我們雖然不會將男性讀者排除在外，但是，閨怨主題的主角無論如何都是女性（即使其中部分實是男性的化身扮演），女性群體成為這類書物的閱視者實在不難理解。如果由此再進一步想像，仇英的閨情山水畫也以女性觀眾為設定之對象，因此而帶動更多的女性以較低廉的價格來欣賞、擁有這類版刻圖畫，應該也距當時事實不遠。當然，仇英的女性觀眾所歡迎者並不僅只限於閨情山水，仇英所擅長之美人畫（包括一些如《洛神圖》的女神圖繪）想來亦在其列，這些都可歸之為女性相關主題。關於女性觀眾之對於這類主題圖繪的接受，可以推想，但卻不易取得直接的證據進行較仔細的描述，幸好我們仍可在當時或稍後的筆記小說中碰上一些零星的資料，憑以重建當時可能的狀況。例如明末小說《警世通言》卷二十八〈白娘子永鎮雷峰塔〉故事中即記主角許宣到杭州箭橋雙茶坊拜訪白娘子家，便提到在正廳壁上掛四幅「名人山水古畫」，而其內房則置一桌，兩邊掛「四幅美人」。此處所指內房實即白娘子的私密閨房，與較公開之正廳性格截然有別，故其陳列之四幅美人畫對此女性空間之定義作用，也與正廳所布置的名人山水畫不同。可惜，對於這幾件畫作的作者身分，小說中並未指明，然而，如果猜測那些美人畫即為名家仇英所為，應該亦符合作者意圖表示白娘子對其室內空間布置頗有講究之意。另外，在稍後曹雪芹之《紅樓夢》第五十回中，也提到賈母房中的布置，其中即有仇英之《雙豔圖》，看來便是以仇英美人畫作為小說中重要女性空間的布置之用。[41] 從這些零星記載中當然很難幸運地觸及仇英閨情山水的女性主人之訊息，但其既與美人畫同屬女性主題，想像其進入女性私有空間，或以女性觀眾為主要訴求，實亦合情合理。

女性觀眾的興起，由此角度觀之，便是十六世紀中期以後中國畫史發展中一個十分值得注意的現象，而仇英所創的閨情山水畫實意謂著開風氣之先的代表主題，其歷史意義實非其他類型的山水畫所可取代。女性相關主題的繪畫雖原已有仕女畫存在，而且代有名家，表現意涵亦有本身之豐富性，有時還能作為男性作者／觀者寄託其政治、文化感懷之用，但就畫科重要性之位階而言，山水畫畢竟仍具傳統的優勢。《警世通言》中所記白娘子家中的空間布置會以山水畫為正廳掛物，而美人畫只能置於女性私有空間之中，就意謂著此種等級之別確實存在於當時一般人的印象之中。換句話說，女性觀眾原本被排除在山水畫之外，除了某些特定場合（如有女伎參加的雅集）之外，女性皆非山

水畫所設定的觀者。只有等到仇英閨情山水畫的出現，女性觀者方在山水畫的世界中有了自己的位置。

十、居士作為山水畫的觀眾

　　女性觀眾的出現於山水畫世界之中可謂是十六世紀後期以來江南地區藝術觀眾群多元發展中的一個突出現象。原來作為主流觀眾的文人社群之內也產生各種質變，前文所提到的具商人身分之文化新貴亦屬其中。像項元汴那種富裕而愛好風雅的觀眾數量頗為可觀，許多蘇州畫師，如謝時臣、盛茂燁、李士達等人所製作的詩意山水畫就是呼應著這種觀眾的需求。此型山水畫基本上選唐詩名句中有具體物象者作發想，將主角圖象安置於既成的圖式之內，並題寫詩聯於畫面角落。由於它們的易解而風雅，故而極受新貴觀眾的歡迎，甚至常有同一名句分由不同畫家製圖的情況。例如謝時臣的《春景山水圖》（圖8.42）與李士達的《竹裡泉聲圖》（圖8.43）皆以唐代沈佺期〈奉和春初幸太平公主南莊應制〉中名聯「雲間樹色千花滿，竹裡泉聲百道飛」為畫意，且都選擇了隱居主題中常見的「林下聽泉」圖式來為其觀眾構築一幅表述胸中丘壑的山水畫。它們的數量頗多，有的尺幅還十分巨大，可以想像它們作為新貴家高大廳堂裝飾的樣子。相較之下，萬曆後期刻版刊行的圖畫書《唐

圖8.42　明　謝時臣　《春景山水圖》
軸　絹本淺設色　188.5×97.3公分　京都　相國寺

詩畫譜》就要算是它們的縮小普及版，雖然品質上不可同日而語，然所費不高，還可及於更多的一般觀眾。而就較核心的文人觀眾群來說，質變的現象更是值得仔細推敲，絕非一成不變。其中一個明顯而尚未得到充分掌握的是文人居士在江南文化界的日益活躍。居士本來就在整個中國佛教文化史中扮演相當程度的重要角色，但至此時，其活躍程度則有令人不得不驚訝的高度成長。成書於一七七五年由彭際清所編纂之《居士傳》一書記明代居士共一〇七位，其中萬曆以前者只得四位，其餘一〇三位全在萬曆以後，且絕大多數為我們所說的文人。[42] 針對這個現象，值得我們進一步追問的問題是，當這些文人參預至藝術文化活動時，居士身分可以如何發生作用？

圖8.43
明　李士達　《竹裡泉聲圖》
軸　絹本淺設色
145.7×98.7公分
東京國立博物館

　　要想回答這個問題並不容易。除了從他們贊助、施捨佛教造像給寺院的舉動外，我們其實不太確定其居士的某些宗教理解是否具體地造成在相關作品圖象呈現上的值得注意之改變。在宗教圖象上如此，於山水畫之領域中尤然。即使我們確知某件山水畫的畫主或觀者為佛門中人，作品中之形象與畫意是否表述其任何特殊的山水觀，卻經常難以判定。最好的例子莫過於一一七〇年前不久雲谷禪師委託李姓畫師所作的《瀟湘臥遊圖卷》（圖8.44）。此卷圖畫後方保存了數個來自禪師周遭參禪居士團體成員的題跋，文字都在表達「山水是幻，畫是幻幻」的佛家觀點，那是植基於《楞嚴經》稱山河大地為「諸有為相」，而《金剛經》以「一切有為法，如夢幻泡影」的論述而來，可視為那群居士觀眾觀看山水畫時不同於一般以林泉之志為依歸的士人意見之特殊心得。然而，問題在於繪畫本身是否出自如此的佛家詮釋？對此，論者卻無法指明其中的因果關係。其之所以如此，癥結可能在於該山水畫面上之所有表現，幾乎與其他同期作品無異，讓人無法藉由特殊之圖象呈現來建立其與居士詮釋間的連繫關係，即使我們仍然願意保留其存在之可能性。

　　上述的困境在萬曆以後江南居士相關的山水畫中則出現了解答的契機。如眾所周

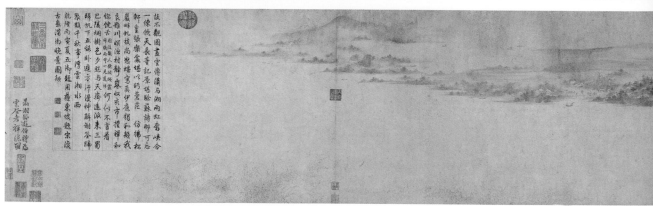

圖8.44　南宋　舒城李氏　《瀟湘臥遊圖卷》　卷　紙本水墨　30.3×400.4公分　東京國立博物館

知，此期山水畫出現了若干引人注目的「奇趣」意象，其原因可能相當多元，然其中是否包含了居士詮釋的可能性，便值得細究。在這些山水資料中，蘇州畫師張宏的引用西方透視法入畫一事，早就得到論者之重視，高居翰甚至認為那是受西方新圖象衝擊而生的視覺真實感之追求，代表著一種與董其昌復古完全異調的趨勢。[43] 然而，西方透視法在當時也是一種新奇的畫面效果，張宏其實亦僅選擇性地運用到一些紀遊圖、庭園圖中，並非全然改變了他對山水的空間理解。張宏山水畫面上的新奇效果遂值得試由其他與寫實無關的角度重新思考。

　　張宏有時被誤認為曾任荊州知府的退休官員，其實是同名之累，基本上是位專業畫師，以蘇州為基地，但也會像其他畫師一樣應聘到不遠的外地提供繪畫服務。張宏幾件常被討論的山水畫都是那種情況下所作的紀遊圖，其中一幅《棲霞山圖》（圖8.45，1634年）最大，畫心就高達三四一點九公分，特別引人，即為他應友人明止之請，在金陵同遊棲霞山後所繪。過去論者最有興趣的是張宏在此畫中景物遠近安排的透視處理，並注意到畫面中央偏下處千佛巖細節僅只模糊交待的狀況，認為那正是西方透視法中於定點觀看下，「不見者不畫」準則的呈現。前者清晰可見，確有可能來自張宏對西方風景版

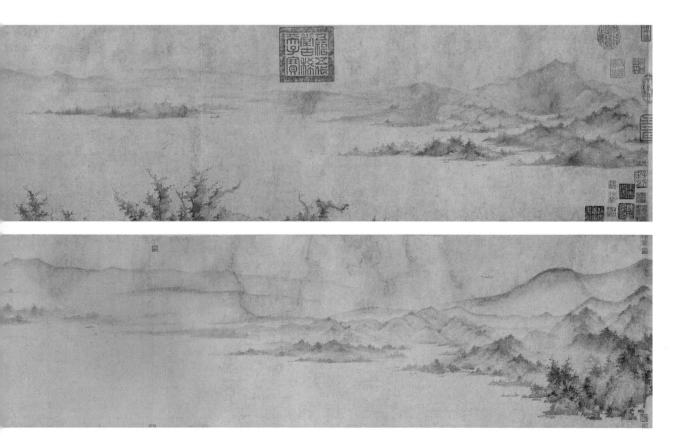

畫之學習，可以不必再辯；後者則太過超乎常理，不得不另尋更適當的說明。千佛巖所指的是棲霞寺後方南朝時所開鑿的石窟群，可謂此區之主要景點，明末旅遊圖畫書中如對「棲霞勝概」有所圖繪，必不忘以眾多小佛表示石窟群之整體景觀，如朱之蕃所編的《金陵圖詠》就是如此（圖8.46）。可是，張宏為何將這石窟群作如此模糊到幾乎看不見的交待呢？從畫家所取的視角看去，石窟群的位置並未受到阻擋，而巖體本身及旁邊棲霞寺一角也都描繪清楚，因此亦排除了以題識中所及「冒雨登眺」的雨景解釋。如果我們再仔細觀察全畫，被張宏模糊處理的形象尚不止千佛巖的石窟群，還有最下方雙樹之間的舍利塔。此塔原為隋文帝（581–604在位）賞賜舍利而建，五代時重建，留存至今，亦為重要古蹟，但似刻意為張宏所略，五重塔只簡單勾勒兩層，下方全部隱沒在煙氣之中，甚至比右下角的小亭顯得更不實在。這應該是張宏精心設計的虛實對比。舍利塔之如霧裡看花，正如千佛巖上石佛幾不得見，那些皆為前人企圖發揚佛法的努力建設，然吾人所見者實不過是表象的形跡，那不也就是《金剛經》所指的「如夢幻泡影」的「有為法」

圖8.45　明 張宏 《棲霞山圖》 1634年
　　　　軸　紙本淺設色　341.9×101.8公分
　　　　臺北　國立故宮博物院

圖8.46　明　朱之蕃　《金陵圖詠》之〈棲霞勝概〉
天啟年間金陵朱之蕃刊刻

嗎？！由此思之，畫中石窟群和舍利塔如幻影的形象呈現，極可能就是出自此種居士詮釋。

對棲霞山景點進行居士詮釋的主角應是明止此人。但是，關於此人，毫無資料可查，其居士身分或許只能停留在猜測的階段。然而，他名號中的「止」字顯有來歷，除了取自《大學》「知止而後有定」之義外，尚可有佛家「止觀」之源，故除標榜隱退者用之外，還常見於居士名號中。明止是否也屬於明末盛行的居士社群中的一員？在張宏的「潛在」觀眾中另有一位止園居士，亦以「止」字為號，他便是著名的《止園圖冊》所繪止園之主人吳亮。吳亮此人官至大理寺少卿，辭職歸家後，於一六一〇年開始在武進城北青山門外構築止園。吳亮的文集《止園集》（自序於1621年）中收有〈止園記〉一文，詳述園中各處安排，皆合張宏一六二七年為吳柔思（字徽止，吳亮第二子）所作圖冊中所現者。[44]《止園圖冊》中最有趣者為第一開的〈全景圖〉（圖8.47），以俯視角度寫全園布置，並將之平鋪在一個有消失點的空間中，與過去一般全景圖，如錢穀為王世貞所作的〈小祇園圖〉（圖8.48，為《紀行圖冊》之一，1574年）很不一樣，應該就是採用了歐洲版畫上透視法的結果。至於其動機為何，則非追求視覺真實一說所能涵蓋。止園全景圖之俯視正如《棲霞山圖》之登眺，以透視法所繪出之空間亦屬一種畫面效果，並非觀看實際所見，亦不必然意謂著發自對真實性記錄的需求。此「法」實是人為的圖繪技巧，目的在引起觀者的幻覺，以為可以產生空間的深度感，卻不能說是「真實」，本質上與中國傳統的「三遠法」沒有根本上的差異。當利瑪竇神父向他的金陵觀眾說明西方宗教人物畫像之所以看起來較有立體感，是因為技巧地運用了明暗法，他並且不厭其煩地介紹了相關的光學原理。有趣的是，金陵文士顧起元雖將這一切都記載在他的《客座贅語》中，卻視之為趣聞，而非對如何記錄「真實」的新發現。[45] 此中道理不難理解，對金陵觀眾而言，那些明暗技巧之施用於畫像，並非正常自然觀察所見，其立體效果因此亦僅有如幻術的表演而已，就畫道一途實無重要意義。那麼，張宏的止園全景圖繪也是在施

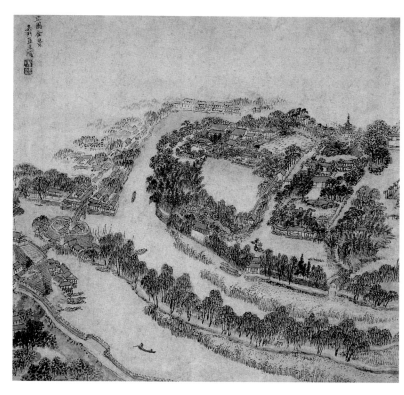

圖8.47
明　張宏　《止園圖冊》
之〈全景圖〉　1627年
冊　紙本設色
32.4×34.4公分
柏林　亞洲藝術博物館
（Museum of Asian Art, Berlin）

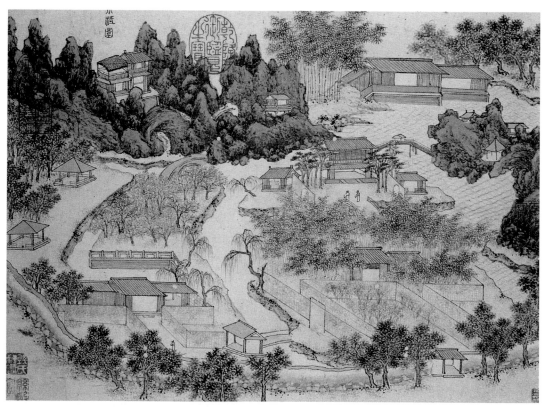

圖8.48　明　錢穀　〈小祇園圖〉（《紀行圖冊》之一）　1574年　冊　紙本設色　28.5×39.1公分
臺北　國立故宮博物院

圖8.49
明　張宏　《止園圖冊》之
〈大慈悲閣〉
洛杉磯郡立美術館
（Los Angeles County
Museum of Art）

展一種幻術嗎？可能真的如此。我們只要再看圖冊中其他十九開針對園內各景的描繪，如第十開的〈大慈悲閣〉（圖8.49），便未使用西法透視，似乎刻意在進行與其首頁之間的實虛之別。「大慈悲閣」為止園居士吳亮在此園內的主要禮佛之處，另外「香界」、「水月觀」二景點也與佛教有關，由吳亮自己的景點題詩中都表示了他就之而得的佛法體悟。除了佛法之外，陶淵明所代表的隱居理想亦是重要的精神內涵，二者共同構成止園生活中對「真止」境界的修行目標，事實上，代表著吳亮一生成就的《止園集》，其序文即清楚標明作於園中的「真止堂」內。這是否即意謂著整個吳氏家族對止園之精神內涵更重於其外觀的基本態度？張宏的透視全景圖即呼應著這個態度而來？

　　止園之設計以「水得十之四」為特色，園中傍水建物必然不少，而將其中之觀名之為「水月」，並題詩：「明鏡高懸天上，青天倒入鏡中；法界原無色相，水月總是虛空」，真讓人觀見吳亮的居士本色。而且，「水月」這個主題其實也極受居士社群關注，一再地出現於他們的討論中，甚至形諸圖繪。晚明吳彬的《歲華紀勝圖》中〈玩月〉一景（圖8.50）就觸及「水月」這個主題。吳彬出身福建莆田，但很早就在南都金陵發展，而以居士兼畫師的身分而知名。他的《歲華紀勝圖》冊描繪了以金陵為背景的十二月令活動，而其中「玩月」一段自指中秋，繪湖邊之幾處莊園，三群人各據其位，欣賞中秋月夜美景。最右一群在岩上遠觀右方之舍利塔和其水中倒景，最左一群則在圓拱橋上看水中之月，只有中央近處舟中有一人抬頭望向天上明月。有趣的是，作為全畫主角的中秋明月卻未出現

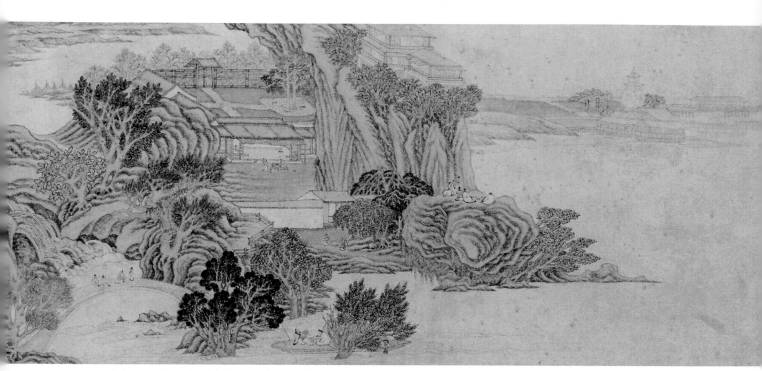

圖8.50　明　吳彬　《歲華紀勝圖》冊之「玩月」冊　紙本設色　29.4×69.8公分　臺北　國立故宮博物院

圖8.50「水中之月」
局部

於畫面上的天空中，卻僅見於
水上倒影，而且，不只一處，
左上方水面上竟然還有一處。
對於這個不合常理的現象，過
去持寫實觀點論吳彬者皆未注
意，直至近年才由陳韻如特為
拈出，並以《楞嚴經》「如一
水中現於日影，兩人同觀水中
之日，東西各行則各有日，隨
二人去一東一西」，來說明其
感官所見皆虛幻之本質。[46] 陳
氏此說正合吳彬身為居士畫家
之狀況，且具體指示了對居士
詮釋在畫面上如何落實問題的
解決方向，可謂大有助於吾人
對居士藝術的瞭解。這個幻影
說亦可解釋岸邊建物（在此為
舍利塔）倒影只在此開出現，
而未如作視覺真實表達追求時
一再地被呈現。我們甚至可以
引用稍後另一位福建畫家陳銓
的《觀月圖》（圖8.51）來印
證這個新說。

　　陳銓的這幅《觀月圖》畫
得比較簡單，並未安置山體和
岩石，只在平坦的地面上排列
了樹木、水岸和最遠的夜氣朦
朧，但也在畫面中央偏下方處
使用了「觀月」的常見形象，
以及跨水拱橋與橋上觀月的小
群人物。除了橋上一組外，
水岸上另有人數不等的四組
人也在觀月，有人望向空中

圖8.51　明　陳銓　《觀月圖》　軸　絹本設色　110.1×45公分
美國　景元齋原藏

之月，也有在觀看水上月影者；整個畫面上竟共出現了五個月亮的形／影。對此，陳銓自己在畫面左上角題識中說明是為黃檗宗禪僧悅峰道章畫「一切水月一月攝，一月能攝一切水」的禪理。這兩句禪語出自永嘉真覺大師的〈證道歌〉，意謂萬家源自一理，它的流傳甚廣，連儒門中亦引之，而有「月映萬川」之說。[47] 我們雖然不知陳銓是否亦如吳彬般同具居士身分，但既是向悅峰禪師「請證」，實如禪門社群中人的討論；而悅峰道章（1655–1734）於一六八六年赴日傳法，同攜此圖以行，亦可推想其運用於日本居士信眾之間。[48] 由此察之，山水畫中對「水月」主題的高度興趣很難說是出自於視覺真實記錄之新意識，而與明末以來居士社群中的流行議題息息相關，其論旨非但無關「真實」，反而在於感官所得之虛幻。

同類的居士觀看如施之於奇石之上，則會出現像吳彬《巖壑奇姿》（私人藏）的奇特作品。《巖壑奇姿》卷作於一六一〇年，以主人米萬鍾所藏一件靈璧石為對象，描繪了由十個不同角度所作的觀察結果，合為一卷後，看來竟似十個完全不一樣的奇石。由圖中所見，我們當然無法相信它們真的只是「單純」的十個角度觀察之「真實」記錄，而應該是經過了畫家刻意地「加工」，尤其技巧地操弄、改變各細節單元間的上下、左右關係，以在二度空間的畫面上形成互不相同，隨時變異的嶙峋輪廓，以及分塊之間本不存在卻因變造距離深淺而出現的各具個性的鏤空現象，並讓觀者產生來自不同奇石的「錯覺」，如圖中第三石與第七石所見（圖8.52、圖8.53）。從表面上看，此卷似在以靈璧石的「十奇相」吸引觀眾，但其實只有一個奇石的「真實」，而在對此「真實」的認知下，此十相即為由之分殊而出，「自具一形質」、「自具一造化」（米萬鍾贊語）的存在。[49] 這個論述實與前文「一月普現一切水」之義相通，對於禪門社群中的觀眾而言，這才是他們需要領會的觀賞層次。作為《巖壑奇姿》卷的主人，米萬鍾可謂是吳彬此作的理想觀眾。米萬鍾除了是位相當成功的官員外，也是自號「眾香居士」的佛教徒，這個名號來自《維摩經》中的「眾香國」，係一個類似淨土的理想世界，頗流行於居士圈中，吳亮的止園中亦有一景曰「香界」，意旨實同，米萬鍾自己在北京所建的庭園湛園內也有直接名之為「眾香國」的處所。[50] 或許，對於《巖壑奇姿》中奇石十相的變化，米萬鍾除了為各相分別題寫贊語外，很可能還曾在吳彬的繪製過程中積極地參預過意見。

米萬鍾一方面是吳彬這位居士畫家的最重要贊助者，另一方面也藉由觀念之互動，而成為介入吳彬繪畫程度最深的居士觀眾。吳彬繪畫中最奇者除羅漢主題外，山水一目之突出，早受論者重視，而此現象之所以然，恐不能不考慮到米萬鍾的這個角色。令人覺得惋惜的是，米、吳二人的文集皆未傳世，其山水觀都無文字論述可憑，幸好尚有圖象作品留存，其中最佳者當數吳彬作於一六〇八年的《山陰道上》長卷（圖8.54），對於他們的山水詮釋，提供了無可取代的具象展示。[51] 這個長卷山水畫基本上可說是米、吳二位居士就山水本質進行一番討論的結果，不僅藉由吳彬畫筆繪其形象，更在卷尾山

圖8.52
明　吳彬　《巖壑奇姿》
卷之第三石　1610年
卷　紙本水墨　55.5×945.8公分
私人藏

圖8.53
明　吳彬　《巖壑奇姿》
卷之第七石

體以彷彿勒石立碑的方式，將其討論內容記載了下來。這個如碑的文字始言米、吳二人交誼，吳彬雖應米萬鍾「彙晉唐宋元諸賢筆意」的復古需求，但卻未計較形似，於自認「醜態盡露」之餘，還進一步討論：「如先生必曰妍媸者本來面目，孰能點化，若欲脫胎，其匿跡元修，深惟未孩之際，先生意在斯乎？」意思顯然是在質疑當時盛行的董其昌南宗復古之論的有效性，以為沒有必要斤斤計較古人風格的表面形象的是否，而要從其形象「脫胎」，回歸到造化自然最初始的狀態。然而，那個最初始的狀態又是什麼樣子？由此回看整個手卷上的山水形象，其實就可視為米、吳二人對此基本提問的回應，所謂「未孩之際」的初始存在亦即「脫胎」之目的，既不得拘於任何規則化的固定形式，其結果就在「不斷」的「變化」本身（此即「脫胎」之本義）。因此，全卷所展現在觀者眼前的便是一而再，再而三的山水形質之變：起首的平常三角狀山形帶動一連串峰體與崖塊之變形（圖8.54：A），到第二段山脈和雲層間的交互鑲嵌與切割勾連（圖8.54：B），再至第三段中山氣及巖體之質變代換（圖8.54：C），皆意謂著造化之內正在進行中的「有形」和「無形」元素間之互動變化，而整個畫面上由弧線的起伏串連所引導之流

圖8.54 明 吳彬 《山陰道上》 1608年 卷 紙本設色 31.8×862.2公分 上海博物館

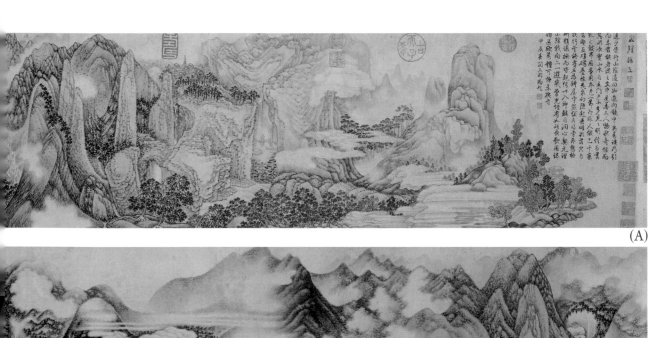

(A)

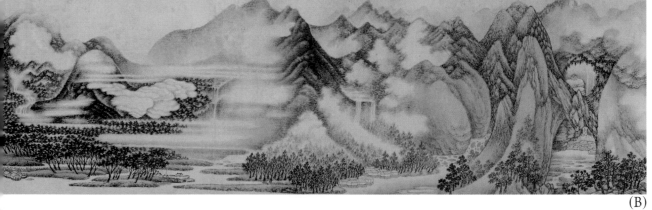

(B)

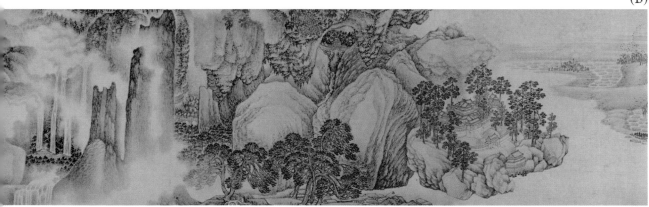

(C)

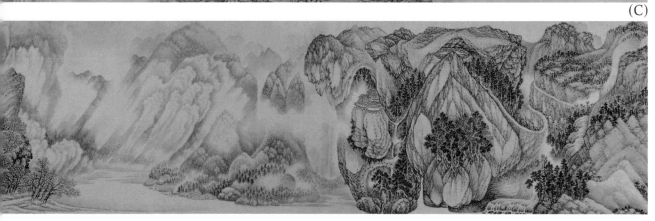

動動態則暗示著這個變化的永不中斷。如此變化的永無止息才是本卷山水的真正畫意所在，也就是他們兩人在標題上引用《世說新語》中王獻之遊山陰道上故事的道理，其事中王獻之所拈出之「目不暇給」的讚歎，正是此「不斷」之意。從此角度觀之，《山陰道上》之採用長手卷形式，無疑是展現此畫意的最佳選擇，相較之下，傳世其他吳彬山水作立軸者，雖在形象上有所相通，只能算是山水變化之相中的片斷而已。

十七世紀的奇觀山水：
從《海內奇觀》到石濤的奇觀造境

　　對十七世紀以後東亞地區山水畫發展的觀察中，以實際自然地景為對象之山水畫的出現，確實是一個非常引人注意的現象。在中國部分，相對於以文人畫旗手董其昌為主而形塑的正統派山水畫而言，十七世紀後期興起的黃山派風格被認為是既係「實景」，亦代表著與「復古」主義相對的個人主義的表現，而其產生正是因為受到像黃山那種自然地景的刺激而來。[1] 持此論之學者頗多，其中最重要的當推高居翰（James Cahill）。在他一本重要的著作 *The Compelling Image* 中即以「自然」與「風格」對立，認為過去大家所推崇的十七世紀風格之創新表現，實來自對實景所發視覺經驗的新重視，而此種新視覺態度一方面得利於當時中西文化接觸的大環境，但又因與重視傳統的文化力量相衝突，遭到當時及後來保守勢力的壓抑，而不得發展。[2] 此說之源頭可上溯至二十世紀初期中國思想界對傳統藝術中是否具有「寫實再現」元素的討論，為解答「中國為何沒有發展科學」大論題之部分努力。影響所及，論者皆致力於「發現」傳統山水畫中的「實景」根據，迄今為止，這不能不說確對山水畫與自然地景間關係的討論有推動之功。

　　然而，以「實景」框架論山水畫之發展也產生了一些後遺症。它一方面引導論者汲汲於辨識畫中山水究竟是何處風景，或者利用現代風景照相與地方志書上的文字、圖象資料進行這種身分確認的工作；另一方面，它亦助長了一種似是而非的觀念，以為有無實景根據是山水畫進步與否的判準，甚至於導出「寫生」為山水畫唯一正途的論調。從歷史發展的觀察來看，實景論述框架的缺陷甚為清楚。十六世紀以前的山水畫中，其中可以明確指出與實景有直接關聯者，實在不多，偶有出現，較屬常態之外。可見，自然地景雖屬常在，但不見得為人取之入畫。只有到了十六世紀以後，文人社群中紀遊圖開始流行之下，一些地方性的知名景點才為山水畫納入主題考慮之中。然而，十六世紀紀遊圖中的「實景」固與十七世紀者同為「實景」，卻無法等同視之，蓋其在山水畫中之所以入畫的畫意考慮，實完全相異。它們的畫意不同，亦意謂著存在著不同的觀眾。因

此，由新觀眾的角度思之，十七世紀山水畫之實景框架亦須有所調整。

一、從「實景山水」到「奇觀山水」

　　「實景山水」意指針對自然實存之景所描繪的山水畫，在東亞地區日韓的美術史論述中則喜用「真景山水」一詞代之。姑不論其所包含的意涵如何豐富，「實景山水」作為思考的模式總是在強調一種在地自然景觀的真實性，而此特質則是促使創作突破表現形式之束縛的根本動力。而且，為了要追求這個真實性，畫家即使事實上不可能在二維度的畫面上做到，也要盡可能地透過畫筆表達其「視覺」所見到之「真實」景觀。這個思考框架固然有效地突顯了其與固有風格傳統的差異，但也不免隱含了近代取自西方「寫實主義」的價值取向，用之觀察十七世紀的歷史發展，卻不見得合適。從整個東亞山水畫的發展看來，特定自然景觀雖與理想性山水意象共同扮演著山水畫的形成元素，但其主導性卻相對不太明顯。自第十世紀以來，山水畫中固然可以時見某些特定實景的出現，但經常在不久後便為理想山水所吸納，逐漸失去原來在地的真實指涉，有時只剩下一些標題或圖式的表面軀殼而已。這在東亞山水畫的傳布過程中尤其常見，「瀟湘八景」山水畫之得以成為東亞地區的重要文化意象，便是在脫離其與瀟湘「實景」關係的前提下發展出來的。[3] 在一般的狀況下，特定地景圖繪會被認為不具有「畫意」，而被排除在正式的山水畫之外，而較適於作為一種地理描述的圖象說明，屬於「圖經」的範疇。它們之得以出現在首刊於一六〇七年的百科全書《三才圖會》中，基本上就是如此認識之下的產物。換言之，並非實景皆可入畫。它如果要成為繪畫的合法題材，一方面得在地景直接關係外賦予另個層次的文化內涵，另一方面則需有一些不同於傳統心態的新觀眾群的支持。例如在十六世紀中期以來，地方性的實際地景確實明顯地在江南紀遊山水畫中開始登場，蘇州附近的石湖、虎丘等名勝，一下子好像成了山水畫中的主角，其實不然，它們僅是文人社群形塑過程中一些值得紀念活動的「場景」罷了。對於它的文人社群觀眾而言，此紀念性在於他們的活動本身，場景實無獨立價值。這兩個方面的改變終於在一六〇〇年左右較清晰地開始出現在中國的江南地區。

　　與稍早流行之紀遊圖中的實景性質頗有不同，我們與其稱十六世紀後期較為常見的地景圖繪為「實景山水」，還不如名之為「奇觀山水」，以特別突顯其超乎一般人視覺經驗之奇特，並得以讓觀者生發出對天地造化奧妙的讚嘆。對於這種奇觀山水之喜好可能與十六世紀中葉以來旅遊風氣的漸盛有關，也讓人注意到它因依託版畫出版這種較大眾化的載體而得以擴充至更為廣大的讀者群之現象。中國文化傳統針對名山勝景之旅遊本來甚為久遠，但是，十六世紀的旅遊熱潮仍有值得注意之處；除了在人數上增加了許多低層文人（或稱山人）、商人、遊方之僧道人士以外，品味上也有由過去的印證林泉之心

轉向「搜奇獵勝」的癖好傾向。他們旅遊的目標因此不只是泛泛地追求與自然山水的結合，而更偏向於尋找、親自發現其中的奇觀，並以此作為自我的標榜。[4] 為了要達到這樣的目的，長篇的遊記以及描繪仔細的奇觀山水畫經常成為被選用的載體，在傳統的旅遊詩詞之基礎上，突出地扮演著新的文化角色。尤其是訴諸形式描繪的山水畫，因為最能呼應傳達「奇觀」這種特殊視覺經驗的需求，更具有超越文字的優勢。當時蓬勃的出版文化也適時地加入了奇觀山水意象的流傳，助長了實際奇觀旅遊，或者其心理代用形式之「臥遊」的興盛。

　　名山勝景之圖繪本來在中國也有悠長之傳統，但在十六世紀以後則仍可觀察到值得注意的變化。如果以著名的「瀟湘八景」圖繪來說，足以視為早期圖式代表的南宋王洪之作便與一六〇九年刊刻的《海內奇觀》中的同題八景，有極為明顯的差異。前者的〈煙寺晚鐘〉一景（圖9.1）一方面有煙氣迷漫的水景，還在隔水望去的中景山中藏一寺院，表現一種瀟湘勝景的建議觀看方式。《海內奇觀》的〈山寺晚鐘〉（圖9.2）則作了有趣的調整：一是前方兩名遊者的出現，再者為山寺背後山體造型的奇矯化，而且寺院規模也有擴大的交待。雖然煙氣仍在，但整體效果已由瀟湘的淒迷意象轉換成一種愉悅地前往勝景中名寺遊賞之紀遊圖。如此的改變意謂著一六〇〇年左右之勝景圖繪已經很清楚地意識到旅遊者本身的存在，並以他們「搜奇獵勝」的視角來呈現所見之景觀。在此狀況之下，因為與日常視覺經驗有別而具吸引力的奇勝山水形象就在數量上大為增加，而像《三才圖會》的這種百科全書中的〈地理門〉中，也在一般的地圖外，增加了大量對各地奇勝景點的形象描繪（在整個門類的十六卷中即佔了七卷），以呼應當時熱衷於旅遊（或談論旅遊）的一般讀者之需求。[5]

　　奇觀山水形象的大興不僅影響到人們對地理的認知與想像，亦反過來作用到對山水畫的歷史知識上。此時最為普及的畫史參考書當數元代夏文彥的《圖繪寶鑑》以及後人

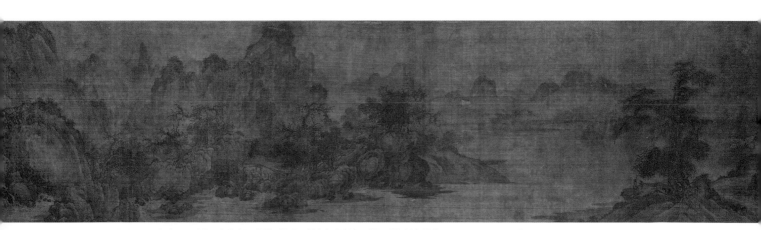

圖9.1　南宋　王洪　《瀟湘八景》卷之〈煙寺晚鐘〉　卷　絹本淺設色　23.4×90.7公分
　　　　普林斯頓大學美術館（Princeton University Art Museum）

圖9.2　明　楊爾曾《新鐫海內奇觀》之〈山寺晚鐘〉
1609年錢塘楊氏夷白堂刊刻

所續編的《圖繪寶鑑續纂》，但只有文字而無圖象。一六〇三年首刻刊行的《顧氏畫譜》則補足了這個缺憾，提供了中國有史以來第一部附圖本的畫史書。此譜為曾於一五九九年入萬曆宮廷供奉的畫家顧炳所輯，於一六〇三年由杭州雙桂堂初刻刊行，至一六一三年又經龔國彥重編刊行，可見當時頗受歡迎。此書依時代先後為序，輯錄了自晉顧愷之以下至明董其昌、孫克弘、王廷策等一〇六位（後增至一〇八位）歷代知名畫家之作品，每作後附畫家傳記及評語而成。[6] 顧炳的資料來源不清，但其搜集之功不可輕視，尤其是在元代以後名家作品上，可信度很高，顯然大半取自真蹟而後加以縮臨製稿。只有在宋代以前的部分，因為時代久遠，真蹟罕見，鑑定亦難，可能不得不求諸於畫界中輾轉相傳的稿本，或甚至想像為之，

時有失實之處，亦不足為怪。尤其是在早期山水畫的部分，《顧氏畫譜》在選材時肯定會碰上棘手的難題。那段時期本屬此科目的初始階段，作品既少，形象更為渺茫，要想編上一些足以讓人信服的圖畫，難度確實很高。不過，顧炳仍然在此安排了五張山水版畫，除了當時視為青綠與水墨山水始祖的李思訓、李昭道及王維可視為理所當然外，另對顧愷之與鄭虔兩人也以山水作為其畫藝的代表。這不能不說是顧炳對山水畫的情有獨鍾，特別是他將顧愷之者冠於全書之首，更有著十足的刻意。此作（圖9.3）之山水置於如團扇之圓框中，其形式在全書中顯得極為突出。不僅如此，它的構圖也與一般山水畫不同，全幅以右方突兀之崖體為主，不但近景很不清晰，而且根本沒有遠景。如此的構圖與形制，大約是要以其「奇特」來興起觀者的「古老」感覺。而這種構圖的奇特，也不是顧炳自己的憑空創造，而可能來自於當時正流行的一些勝景圖繪的啟發。例如《三才圖會》中就有〈歌風臺圖〉（圖9.4）在構圖右方突兀下垂的臺體便有類似的處理，其上也有單一高士作如旅遊人物的安排。相似的關係也見之於《顧氏畫譜》的鄭虔山水版畫之上。鄭虔雖以唐玄宗（712–756在位）稱其「三絕」知名於史，但其山水畫的樣貌，向來無跡可尋，《顧氏畫譜》中的這幅版畫（圖9.5）亦似顧愷之者一樣，特作一直立方形

圖9.3　明　顧炳　《顧氏畫譜》之〈顧愷之山水〉
　　　　1603年杭州雙桂堂初刻刊行

圖9.4　明　王圻　《三才圖會》之〈歌風臺圖〉
　　　　1607年刊刻

圖9.5　明　顧炳　《顧氏畫譜》之〈鄭虔山水〉
　　　　1603年杭州雙桂堂初刻刊行

圖9.6　明　王圻　《三才圖會》之〈石頭城圖〉
　　　　1607年刊刻

峭峰佔據右側的奇異構圖，並在峰頂置城舍、峰下停泊眾多江船。這個構圖明顯與南京附近的石頭城形象有關，《三才圖會》中的〈石頭城圖〉（圖9.6）便有十分相似的表達。《三才圖會》的初刊雖較《顧氏畫譜》晚上四年，但其圖象來源多係借引，這兩個圖象也有可能來自較早的地方志書類的出版品，而與《顧氏畫譜》中顧、鄭的兩幅山水有著同源的關係。由此而言，顧炳畢竟是藉著這種勝景圖的奇特形象，企圖興起一種「古意」的感覺，以強化其版畫作為顧、鄭兩人山水之代表形象的功能。

　　顧炳之借用勝景圖象來想像時代久遠的古代名家山水，既可為其讀者／觀者所歡迎，也強化了奇觀山水圖象在此之後的流行趨勢。它們奇特而豐富的形象，突破了過去以映照理想化之內心世界為主調的山水畫的形式限制，大大地滿足了一般觀眾在視覺經驗上的探險。在這個奇觀山水圖象的流行潮流中，初刊於一六〇九年的《海內奇觀》可以說是集大成之作，也受到高度的歡迎，影響很大。這本勝景奇觀的大成書為杭州書商楊爾曾所編，原來意在作為旅遊指南之用，除了涵蓋中國各知名旅遊景點之外，對它們的文字介紹也都配上了大量的圖繪，尤其圖繪形象部分借助於版畫刊刻可以較廣流傳之長處，特別有其歷史及文化之意義。[7] 對於勝景之圖繪，此前本有頗長之傳統，圖繪的模式大致可分為「輿圖式」（如地理書上之地圖）、「全景單幅式」（如南宋李嵩《西湖圖》，上海博物館藏）、「全景連續長卷式」（如元吳鎮之《嘉禾八景卷》，1344年，臺北，國立故宮博物院藏）及「分景集合圖冊式」（如明初王履之《華山圖冊》，1383年，分藏北京，故宮博物院；上海博物館）等四種。這些圖繪之製作，由於大部分都有強烈的地區性，對於一地的地方認同或宣傳大有助益，在十六世紀以來中國各地地方意識逐漸提升後，便益形重要。許多這種圖繪也進入到作為地方意識主要載體的方志書中。而在勝景山水版畫廣為流行之前，隨著社會中上層士大夫、文人階級中旅遊風氣的逐步興盛，畫壇中也開始較為頻繁地出現採用上述模式，尤其是後三種，製作的紀遊山水圖作品來記錄他們從事過的旅遊活動，一方面供作旅行者歸來之回憶，另一方面則可供未及參預者在家中「臥遊」之憑藉。《海內奇觀》可說是上述地方意識及旅遊風氣兩個發展合流後的結果，它的圖象組成也充分反應了這個淵源。

　　《海內奇觀》書中的山水圖象基本上混用了勝景／地景的四種模式，但是使用的頻率並不一致，篇幅亦不平均。其中所佔篇幅較大而引起注意的是卷一的〈白嶽圖〉及卷五的〈補陀洛伽山圖〉。[8] 這兩幅圖都由二十頁以上的連續山水形象所組成，屬於「全景連續長卷式」模式的版刻運用。它倆都直接取自稍早刊行的方志書，前者為約一五九九年出版的《齊雲山志》，繪圖者為知名畫家丁雲鵬（1547-1628），後者則為一六〇七年出版的《普陀山志》。[9] 在形制上，它們雖作長卷形式，但在結構上卻與一般的山水手卷頗為不同。一般的山水手卷大概都作三、四分段，各段中前、中、後三景各有取捨、搭配乃至移動，以造成段落間視覺上的變化與互動。但是這兩個描繪白嶽與普陀山的橫卷

則完全不在意段落間的結構變化，而將地景中所有奇特的景點形象全部順著水平的中央橫軸排列下去，各點的位置雖作了一些起伏的調整，但可說是全數被安放在橫卷最容易吸引觀眾注意的中央橫帶之上（圖9.7）。這當然是圖繪者刻意安排的結果，意謂著他們為了觀眾觀賞之便，不需在畫面作上下的搜索，而故意捨棄了各景點在實際地理位置上高度與前後距離差距的表達。在如此之安排下，原來山水長卷中常見之空間深度效果及前後、比例變化便不再需要出現，所有的景點全以其奇特形象為「奇觀」之所在，在觀眾眼前等距離地一字排開。這可說是此種勝景山水圖象的特色，既為一般觀眾的觀賞方便而設計，也塑造了他們觀看勝景圖象的視覺習慣。出版者楊爾曾之所以將此白嶽與普陀山這兩長段連續性的圖繪直接移置到他的書中，一點都不忌諱與其他景點作單幅呈現的不一致，亦很能突顯他著意於營造奇觀效果的編輯企圖。

　　不過，《海內奇觀》在取用方志中之地景圖時亦非全然不變。如以〈白嶽圖〉的「玄天太素宮」一景作例，原來《齊雲山志》中的形象全在描繪宮觀的宏大建築群以及其上雄偉的諸峰，但《海內奇觀》本則在這些形象外又增加了三組遊觀的人群（圖9.8、圖9.9）。這可視為《海內奇觀》深受紀遊圖繪影響的一個結果。紀遊山水圖本與記錄地景的純粹勝景山水圖有近似的結構，但通常會依賴作遊客的點景人物來引導觀者對景點作特定的觀看角度。《海內奇觀》全書的山水圖象中便經常引用了這種遊人形象來導引它的觀眾，而且有時還特意加重了他的角色分量。例如在其卷三的〈西湖十景〉一節中的「雷峰夕照」一景（圖9.10）便是如此。此節西湖十景圖象係取自《西湖志類抄》中作

圖9.7　明　楊爾曾　《新鐫海內奇觀》之〈白嶽圖〉部分　1609年錢塘楊氏夷白堂刊刻

圖9.8　明　丁雲鵬繪　《齊雲山志》〈白嶽圖〉之「玄天太素宮」　約1599年刊刻

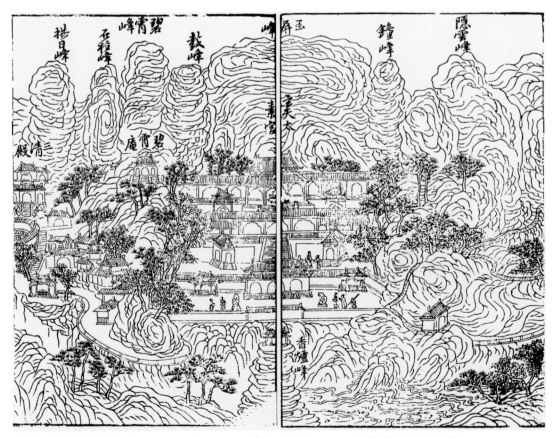

圖9.9　明　楊爾曾　《新鐫海內奇觀》〈白嶽圖〉之「玄天太素宮」　1609年錢塘楊氏夷白堂刊刻

圖9.10　明　楊爾曾
《新鐫海內奇觀》〈西湖十景〉之「雷峰夕照」
1609年錢塘楊氏夷白堂刊刻

圖9.11　明　楊爾曾
《新鐫海內奇觀》〈雁蕩山〉之「凌雲寺」
1609年錢塘楊氏夷白堂刊刻

兩頁式的插圖，[10] 只是作了縮成單頁的改動而已。不過在此「雷峰夕照」一景上最可見
得其不同的效果：它在雷峰塔旁特別加了一組作士人裝扮的遊客仰觀塔頂，似乎正在讚
賞古塔的高聳，其旁又有童僕二人打點遊具。這兩組人物的添加明顯地來自紀遊圖的作
法，而又著意點出遊覽此景的最佳位置，既不在湖中，也不在塔下，而在附近較高之高
臺上。如此對觀賞點的講究，也進一步改變了此種勝景山水圖象中對各個奇觀形象的呈
現方式。關於此點，最佳之例可見於此書中〈雁蕩山〉一節之內。〈雁蕩山〉奇景在此
係採「分景集合圖冊式」為之，但作了很有趣的更動。它的「分景」乃以山中各寺院為
區分單元，而在一單元中將由該寺為據點可見及之奇特山水形象，全部羅列其中。例如
「凌雲寺」一圖（圖9.11）便相當典型：帶領觀賞的遊士出現在寺後小高臺上，在其正
前方有卓刀峰、鷹嘴峰與一佛塔，在右前方則有金珠岩、梅雨潭與駱駝洞等三景一一列
出，它們構成了畫面的中景，但佔據了幾乎全部的面積，只留下一小部分空間給觀賞者
所在的前景。這可說是在單一景觀中含攝多景點的最經濟方式，其在〈雁蕩山〉形象中
多次變化使用，看來應可得到一般觀眾／讀者的高度歡迎。

　　如《海內奇觀》所示的山水版畫形象，以其不同於一般山水畫結構的方式，提供著觀眾欣賞勝景奇觀的新經驗。由於奇景形象的捕捉與傳達是其主要目的，這種出版品在版畫圖繪的作用下，基本上已由遊覽指南擴充為「觀看」奇景的示範。它們在畫面上的設計，如觀者視點的明示、奇景形象不問實際距離位置的居中主體化、前景的相對虛級化等等的處理，都意在強化這個奇景的視覺印象。即使讀者只是「臥遊」，也希望它們能為之形塑強烈的視覺經驗。此種山水版畫的出現，雖與社會中上層有閒階級之旅遊風氣大興、紀遊山水圖之流行有關，或許原來亦有作為紀遊山水的平價代用品之意，但其既為一般之觀眾而設，為之提供不同之山水形象，較之《顧氏畫譜》更顯積極。它們的結果，一方面形塑著一般觀眾對勝景的觀看，擴大了勝景山水圖繪的觀眾層次，另一方面也反過來刺激了觀眾對勝景山水期待的逐漸改變。

二、石濤的奇觀山水圖

　　十七世紀初期起開始流行的勝景山水版畫可以說大大地打開了一般觀眾的視覺經驗，並以此為憑藉，促使出版界隨後刊行了更大量的「名山圖」之類的出版品。其中當然不乏由傑出山水畫家執筆，名工刻版印製的山水版畫書，如《太平山水圖》（蕭雲從繪，湯尚等刻，刊於1648年），或採用當時先進的多色套印技術製作的《名山勝概》（約刊於十七世紀第二季左右，法國國家圖書館藏本），都顯示了高度的製作品質，提升了本身的玩賞性，具有著足與筆繪山水畫抗衡爭勝的條件。在如此的發展狀況之下，山水畫家之感受到此競爭壓力，並作出積極之因應表現，以維繫其與觀眾間的關係，應該也不難理解。這種關係之維持，在明末承平之際，自然較無問題，但經過改朝換代的大動亂後，難度大為提高，亦極易想像。所有十七世紀後期選擇以畫為業的許多山水畫家都碰到了市場蕭條，觀眾大量流失的瓶頸。每個畫家對此之因應有所不同，對於如何經營其與一般觀眾關係的態度也不見得一致。以復古為職志而選擇了董其昌的「反俗」路線的山水畫家們仍然不在少數，除了一般歸為「正統派」的王時敏、王鑑、王原祁等人外，個人風格甚為明顯的龔賢其實也屬其中之一員。不過，也有一批職業畫家則選擇了以奇觀山水圖來繼續積極經營他們與觀眾的關係，在這些畫家中，除了《太平山水圖》的原作者蕭雲從外，石濤是最值得注意的一位。他也因為後來成為二十世紀初期中國山水畫家最常祖述的典範，而益顯重要。

　　石濤（1642–1707）雖出身明朝宗室之後，且在明亡之後托身佛門之中為僧，但其生涯基本上是個畫師生計。尤其在一六七二年歸揚州築「大滌堂」後，更是以十分積極的態度與手法經營他的「繪畫企業」。[11] 作為一個極為在意其繪畫事業經營的職業性畫師，石濤自然會隨時注意其與觀眾間的關係，其多元化的繪畫題材以及多變的創作風格，一

方面是論者推崇其不受任何門派、成法所侷限的「獨創性」的表現，一方面也是他畫師生涯中面對多樣化觀眾的有效策略。在山水畫部分，他所一再強調的「是法非法，即是我法」，無疑是最迷人的焦點，也因之受到二十世紀以來諸多論者的熱烈討論。他們之中很多人都指出石濤的「我法」實非「無法」，而是回歸到繪畫與外在自然山水的直接關係上，重新追求、理解自然之法。由此言之，石濤一生中大量的旅行活動，他親歷名山大川的視覺經驗，以及他如何將那些經驗「搜盡奇峰打草稿」式地運用到他的山水創作上去，便值得特別的關注。[12] 如此的討論，雖起自於對石濤山水畫風「獨創性」的理解需求，但如置之於山水圖象自十七世紀以來奇觀山水發展之歷史脈絡中來看，也可以有不同的啟發。

　　石濤的山水畫中充滿了足以印證其獨創性的奇特形象，但如追索它們的來源，則可發現他一生遊歷的勝景實是貫穿這一切的軸線，而其中又數黃山地景最為關鍵。他的黃山遊歷至少有兩次，發生在一六六七至一六六九年間的早年，屬他受徽州知府曹鼎望（1618-1693）之招而居宣城之時。當時石濤即為曹鼎望畫了七十二幅的《黃山圖》，其中的一部分可能即為現存北京故宮博物院的總計二十一開之《黃山圖冊》，該冊各頁各就黃山景點單獨描繪其令人驚奇不已的形貌，很像另一位徽州畫家弘仁（1610-1663）在現存北京故宮的同名圖冊中六十個小畫面上所作的那樣。[13] 這說明了不僅石濤的黃山之旅屬於明末以來旅遊之風的延續，他對黃山景點的圖繪也是繼承了較早紀遊圖的傳統，甚至，他與弘仁對黃山各景的單獨寫照也近似於十七世紀十分流行的各種題名為「勝概」的志書插圖中的「分景集合圖冊」模式，既可作為實際的旅遊指南，又可作為家中臥遊之用。不過，更值得注意的是：石濤的黃山奇景形象在他離開宣城之後並沒有消失，反而在他中、晚年不斷地出現，不僅是他回憶的對象，而且也成為他山水畫創作的主要資源。石濤對它們的「自由」運用，甚至為學者們引為他將黃山自然之景作為其「我法」之用的「獨創性」之明證。[14]

　　最能展現如此石濤之獨創性的作品當數成於一六八五年左右的《黃山八勝圖冊》（京都，泉屋博古館藏）。這個圖冊除了展現了黃山各景點的奇特景觀（可能來自於石濤自己早年遊歷黃山時留下來的寫生稿），另外讓觀者感到意外者則在於單一畫面上數個景點形象不受實際地理位置限制的組合。例如冊中第五圖（圖9.12）中實為不同在一處的「鳴絃泉」與「虎頭岩」之併置。如此之結果不但造成了畫面構圖的奇特，也在視覺上產生好像是「虎頭岩」所化的老虎真的跑到「鳴絃泉」下，欣賞如絃所出的泉聲，正如其旁題詩中末聯「何年來石虎，臥聽鳴絃泉」所言一般。冊中第七圖（圖9.13）亦有相似之處理。圖中中央為黃山松中最稱奇觀的「擾龍松」，它也曾出現在石濤早年的《黃山圖冊》中，但當時只作單獨凌空的表現，在此冊中則在背後疊加了實不在一處的「煉丹臺」，另在右方增添兩個峭峰峰頭，以示兩個主角形象之聳入雲端。當然，在如此造境之中，擾

龍松的「一峰拔出」已非單獨的焦點，石濤尚將觀者目光引到擾龍松之上更高的煉丹臺，臺上尚繪數人身影，交待著他自己以及在臺上不期而遇的另兩三位友人。這個形象不只要表現題詩中所謂「一上丹臺望，千峰到杖前」的高絕之勢，而且要傳達他與友人在臺上「聲落空中語，人疑世外仙」的一種有如進入雲上仙界的幻覺感。這種感覺可能是石濤在距離其黃山之遊約二十年後，再提筆追想他的黃山奇觀時，最為難以忘懷的回憶了。[15] 而為了要將這個如真似幻感覺作有力的視覺化表達，石濤所採取的造境手法實

圖9.12　清　石濤　《黃山八勝圖冊》之第五圖　約1685年　冊　紙本淡彩　20.1×26.8公分　京都　泉屋博古館

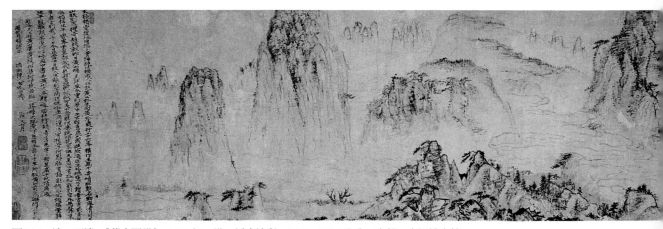

圖9.14　清　石濤　《黃山圖卷》　1699年　卷　紙本淡彩　28.7×182.1公分　京都　泉屋博古館

與上述《海內奇觀》山水版畫中「雁蕩山圖詠」內併置多景於單一畫面的作法如出一轍。兩者間之不同只在於石濤比以前的版畫作者更有意識地調整了單元間的相關位置，以其所造成的奇觀之境來傳達他心裡的神幻感覺罷了。

　　與遊覽指南或地方志書中山水版畫的密切關係，亦見於作橫卷形式的石濤作品之上。他晚年時曾在揚州的大滌堂中為友人憶寫過數卷《黃山圖卷》，都是使用「全景橫卷式」的版畫山水模式，將複數的景觀對象橫向地排列在觀者之前。其中現存泉屋博古館

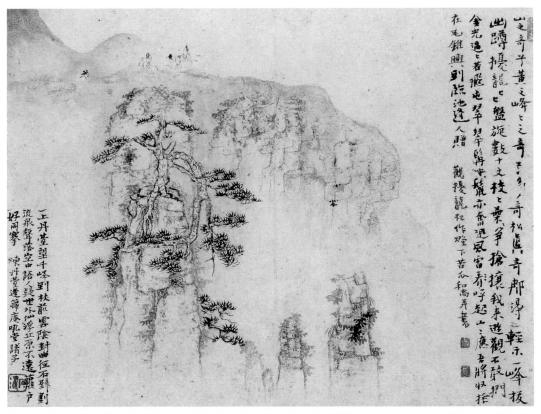

圖9.13　清　石濤　《黃山八勝圖冊》之第七圖　約1685年　冊　紙本淡彩　20.1×26.8公分　京都　泉屋博古館

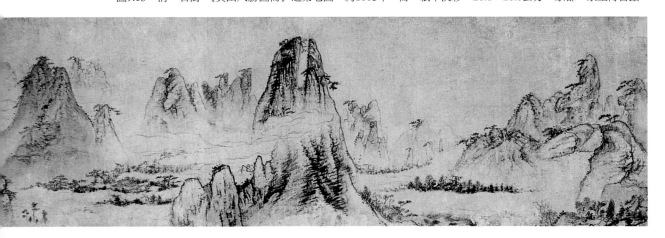

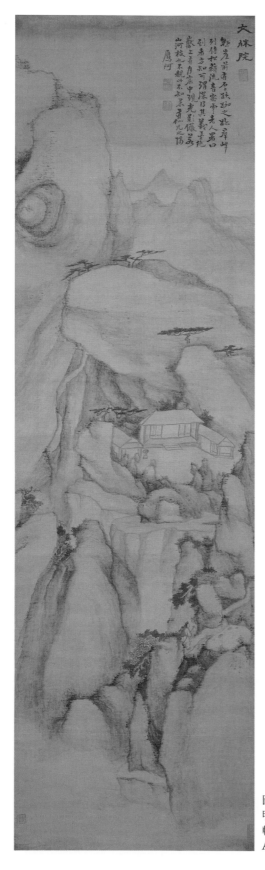

圖9.15
明 戴本孝 《文殊院圖》
軸 絹本淺設色 188×54公分
Ann Arbor 私人藏

的一卷《黃山圖卷》（圖9.14）最為知名，是他在一六九九年為方自黃山遊歸之鹽商許松齡所作的。此卷一八二公分，自右往左排列了青鸞、雲門、硃砂、天都、玉屏、蓮華、蓮蕊諸峰。[16] 這雖是黃山諸峰中極知名者，但明顯是由所謂「三十六峰」中挑選而出，其之所以得此，很可能即是題詩中所說「昨日黃山歸為評」，是在許松齡召集友人酒宴中對黃山之勝進行討論的結果。不論是否如此，引人注意的則是石濤對這七峰的排列，並未遵循實際的地理位置，也顯然未理會許松齡的行旅路線，而作了自由的調整。不過，他的調整亦非隨意為之。由畫面上看，石濤特意將造型特異的青鸞與雲門兩峰作為序列的開始，以強調黃山的奇險造型，繼之則以絳紅色作硃砂峰跳換色彩的變化，高度最高之天都峰卻未全現，形象特異之蓮華與蓮蕊兩峰也未刻意突顯其如花之形象，反而將之溶入到一片雲海之中。如此後段的處理刻意突顯了雲海所能引發的如仙境般的效果，正是要視覺化石濤在題詩中所說的「至今靈幻夢中生」，那也是他三十年來常存在心的，由黃山之旅所啟發的對造化所生之「靈幻」感的讚美。

藉由勝景山水版畫的造境方式來重現比實際地景更為奇觀的山水，這可說是十七世紀末期山水畫發展中極為突出的現象。除了石濤之外，漸江（1610–1664）的許多個人風格強烈的山水畫也使用類似的手

法。他的《江山無盡圖卷》（京都，泉屋博古館藏）便是自由地將黃山的三大主峰，光明頂、天都峰與蓮華峰組構在他自己平和而內省的橫卷構圖之中。[17] 另一位畫家戴本孝（1621–1693）的渴筆山水畫中亦常用此手法來展示他的奇觀。其中一件頗大的立軸現在標為《文殊院圖》（圖9.15），原來可能是描繪黃山諸峰一系列連屏的部分。[18] 不過，戴本孝並未像許多《黃山圖冊》那樣，只對文殊院一景作被動的寫生。他為了要構築這個大畫面奇觀的需要，除了文殊臺下各種岩體變化的描繪外，另外還從他處移來一片巨岩，直接疊在文殊臺之上，並在其左併置了來自蓮華峰絕壁上的，有著「儼若山河枝」形象的「月窟」，其用意正如題識末尾所言「不覩此，不知果有仙凡之隔」。戴本孝的為了展現「仙凡之隔」的組構，其實正與石濤的黃山山水同調。

如此的山水畫雖出自黃山之景，嚴格說來卻已非黃山，而是戴本孝、石濤等人的「夢幻」。而在其中，黃山諸勝景只是畫家草構其稿的資料罷了。石濤常在他的創作上使用一方「搜盡奇峰打草稿」的印章，正清楚地顯示了這種態度。他在晚年的《為禹老道兄作山水冊》（圖9.16）中最為引人的一開山水中，便組構了他所搜盡的奇峰怪岩，且

圖9.16　清　石濤　《為禹老道兄作山水冊》之一　冊　紙本淺設色　24×28公分　紐約　王季遷家族藏

在交叉狂走的毫無成法之線條勾描中，特別營造了一種強大的生氣感。身處在群峰之中的屋中主人，或是石濤自己，已完全融入到如此充沛生氣的造化之中。他雖在冊末強調「是法非法，即是我法」，其實他的「我法」還是得自於長期「搜盡奇峰」的體驗過程。而在最後的這個「我法」之具象呈現的背後，整個十七世紀奇觀山水版畫中的表現模式，實則扮演著一個不可或缺的基點角色。

三、石濤奇觀山水的新觀眾

石濤既以畫為業，其作品表現自有觀眾考量在內，此實不足為奇；但如針對著他的奇觀造境而言，是否可由觀眾角度求得某種更進一步且較豐富的理解，這不得不承認存在著相當的難度。它的難處在於我們對石濤觀眾原來所能掌握的資訊實在不夠充分，不易進一步探討石濤奇觀山水表現與其觀眾間可能存在的關係。幸好近年來由於汪世清、喬迅（Jonathan Hay）和朱良志等學者的努力，我們開始對這些觀眾中較活躍的幾位有了一些基本認識，方可以據之提出一些初步的看法。在過去的研究中，學者也曾由交友或贊助者的角度觸及石濤的觀眾問題，但不一定企圖以之說明其對奇觀山水所起的作用；一般而言，我們大致只能說這些石濤支持者包括了商人、官員等經濟條件較為優渥的人士，還感覺不到他們和傳統贊持藝術者有什麼顯著的區別。然而，如果配合近年的新研究成果來重新梳理石濤的這些觀眾，我們就可注意到其中出現了兩群較為特別的人物，一為旗籍地方官員，另一則為徽州商人，與石濤的奇觀山水畫關係密切。而這兩群觀眾之所以對石濤扮演著重要角色，又和清朝初期的特殊政經局勢息息相關，非明朝後期者所可比擬。

前文所及那位啟動整個石濤黃山奇觀描繪系列的重要人物曹鼎望，是位出身遼陽漢軍的旗籍地方官員，他的這個身分很值得予以特別的注意。在清兵入關之前即已被編入漢軍八旗的一些漢人家族，到了入關之後便成為新統治階級的一部分，與滿洲貴冑分享著統治權力。其中若干人被派到地方任官，如曹鼎望之任新安太守（1667–1674）可屬之，亦有因為和皇室的特別親近關係（如隸屬於上三旗的包衣漢姓人）而被委以地方的重要財稅任務，如曹寅（曹雪芹祖父）之任蘇州、江寧織造後又兼理兩淮鹽務，即為其中最知名者之一。事實上，曹鼎望一家和曹寅也熟識，第二子曹鈖便出現在曹寅的詩集中，而且兩人以兄弟相稱，感覺關係親密，學者以為這與他們都出身河北豐潤的同族背景有關。曹鈖也就是一六六九年陪石濤一起遊黃山並撰有〈遊黃山記〉者，石濤所作最早的圖繪黃山各景之圖冊，說不定亦有其某種程度的指授在內。曹鈖顯然很有條件作為石濤擴展上層人脈的一個管道，學者注意到曹鈖雖然官位不高，只以貢生任內閣中書舍人，但屬皇帝近臣，「常除夕入直禁中，賜御酒饌」，他亦屬於一六八二年康熙皇帝

（1661–1722在位）東巡奉天時的扈從人員，一六八四年還隨駕登泰山，祀東嶽。石濤於此年之所以得在金陵晉見皇帝，或許即是得到他的協助。[19] 過去大家對石濤與皇帝會面之事，多聚焦於石濤因為出身木陳道忞之法系（也有人稱之為禪門中的「親清派」）而受到皇帝的尊崇，但如果思及曹鈖作為引荐者，石濤的身分除了禪僧之外，也可能是一位創作了黃山奇觀山水畫的畫者。

另位身分類似的觀眾亦來自遼陽，一六九五年時擔任盧州知府的張純修（號見陽），石濤於當年夏天為他作了一幅《巢湖圖》（圖9.17）。跟曹寅一樣，張純修出身正白旗包衣漢姓家庭，父親張自德曾任河南巡撫、兼理河道、糧餉，後加工部尚書、都察院右副都御史銜，其顯赫之經歷可能都源自於包衣的這個特殊身分。張純修與曹鼎望家也有姻親關係，跟曹寅來往亦相當密切，嘗給曹寅作《棟亭夜話圖》（現藏長春，吉林省博物館），找了當時許多名士作題，可見他在文化界中的活動能力。[20] 石濤當年應其邀請上盧州，顯然也是看上他的官場人脈，不過，張純修原來只是要安排石濤出任合肥某寺之住持，石濤則以志趣不合而婉拒，辭歸時因阻風於巢湖，故作此《巢湖圖》相贈，算是賠罪的禮物。畫中物象確有實對，不但取巢湖入畫，而且是「四邑水滿至今災」的水患場景，佔去畫面大部分的層層波浪即寫此災情，而石濤為風所阻之舟船則躲在前景凹處。將歸路中所見災情向父母官的知府回報，其實只能算是此幅山水畫的部分動機，石濤欲藉此水景別創一奇觀，那才是他想向知府展現的畫家絕技。據他自己在畫面右上方題詩所云，當他自水波上遙望湖中樓閣時，突見「鳳閣琳琅臺壯哉，樓在半空雲在野」之景觀，而此畫中右方飄浮在水與雲上的鳳閣，即捕捉了這剎那的水上奇觀。如處在仙境之中的鳳閣樓臺實亦隱含政治前景的祝福，超越了水患的實況，這對作為《巢湖圖》的第一觀眾之張純修而言，豈能對畫家之用心無所感觸！[21]

曹鼎望、曹鈖和張純修等人自然不能說是石濤觀眾的全部代表，但他們和石濤奇觀山水的製作卻存在一層緊密的相關性。他們都是來自關外旗籍的政治新貴，而且在地方上擔任政府首長，石濤給他們作的奇觀山水都出自他們的轄領，這似乎給他們欣賞石濤據之而為的造境提供著有利的條件。當時另位復古派大家王翬所積極爭取的觀眾就呈現值得注意的差異情況。王翬本以能運諸多古代大師風格於一身，而得到江南文化界領袖王時敏等人的推崇。然至一六八〇年王時敏逝世，王翬的「集大成」山水畫也開始向北方（主要是國都的北京）尋求新的支持者，並試圖建立其全國性之聲望。[22] 他在北京的努力，大致可由一六八四年所作的《重江疊嶂》（圖9.18）得到一些理解。此山水畫為橫式手卷，但極長，將近十九公尺，幾乎是他在一六六九年為王時敏所作《太行山色圖》（The Metropolitan Museum of Art, New York藏）長度的九倍，讓人不難想像畫家對此製作重視的程度。手卷的長度當然只是表相，重要的還是山水物象在此絕長橫向畫面上的鋪陳和變化：王翬以其多變的筆墨綜合了北宋巨然、范寬與燕文貴的風格，置於

圖9.17
清 石濤 《巢湖圖》
1695年
軸 紙本淺設色
96.5×41.5公分
天津博物館

一個具有強烈空間感的畫面上，時而是疏朗的平遠，時而是密實的深遠，忽而望向飄浮在雲中的遠峰，忽而又見如近在眼前的怪巖深處，觀者的視角在左右移動中，亦不斷地進行著俯、平、仰角的變動。如此山水手卷真可謂被王翬充分表現了他「以元人筆墨，運宋人丘壑」的極致。其變化之活潑和豐富，尤非其他立軸或冊頁所能抗衡。對於這麼一件傾全力製作的長卷，王翬所設定的第一觀眾自非泛泛之輩，至少須對王翬之集大成訴求有一定程度的掌握才行。雖然畫家未在題識中直接記下其姓名，學者從畫卷所存鑑藏章仍可推知這位觀者實是時任武英殿大學士的吳正治。[23] 吳正治為江南安徽休寧人，一六四九年得進士後一路升遷至中央的宰相高位，可說是漢人文臣中的佼佼者。不但身居高位，吳正治和他的兄弟都熱愛繪畫，家中甚至藏有北宋燕文貴的《武夷疊嶂圖》，他們之所以贊持王翬的復古創作，顯然和他家的古畫收藏脫不了關係。這件《重江疊嶂》的整體意象亦可視為清代版的「溪山無盡」，一種帶有政治清明意涵的理想世界形象（例如北宋王希孟所作之《千里江山圖卷》，見圖3.3，1113年，北京，故宮博物院藏），對作為第一觀眾的吳正治而言，這個層次的隱喻應該亦能領會。相較之下，這些觀眾如果對訴諸奇觀的山水畫表現冷淡，那倒一點都不奇怪。

　　正如《黃山圖卷》所示石濤與畫主許松齡間之互動關係，石濤奇觀山水的觀眾中出現了為數可觀的徽州商人。許松齡本人出身於儀徵、揚州地區頗有聲望的徽州籍鹽商家族，樂善好施，並積極參預地方的文化事務（如修建學宮），自己亦為廩生，由捐納取得中書舍人的虛銜。[24] 這種頭銜雖難稱功名，但顯然有利於他在文人社群中扮演各種形式不同之組織者的角色，像石濤作黃山圖卷時所參加的聚會，就是許松齡遊黃山歸揚州後在家中所舉行，可稱之為黃山討論會的文會活動，便可歸入此類。該會的重點實際上並非石濤的山水圖繪（石濤在返家後才製作），而是他在題識上提到的「勁庵（即許松齡）有句看山眼，到處搜奇短杖輕」，一則是許氏旅行所見的黃山奇觀，另者為許氏所賦的黃山詩，而後者應該才是此會的焦點。不論許氏的詩詞造詣如何，他的黃山詩有何貢獻，此聚會創造了一個平臺，其活動激盪出石濤的黃山記憶，並經由造境手法完成了一件奇觀山水的巨作，它的重要性或許更值得重視。由此觀之，許松齡之好遊、嗜詩和作為文藝活動之中介者等事無疑為我們標誌著新一代徽商扮演文化推手時的突出特質。徽商在文化史上站上舞臺，早見於明代萬曆時期（1573–1620），其中既有全中國當時數一數二的鑑藏家詹景鳳，亦有活躍於南方文人社群中的文化商人方用彬，其倖存之七百通信札（Harvard-Yenching Library, Cambridge, MA藏）仍可讓人一窺其活動之各種面向。經過了大約百年的積累，徽南的文藝好尚已成為徽商文化的重要部分，像許松齡的作為當然屬於這個傳統的延續，不宜過度誇張其新變之意。[25] 不過，當我們試圖為石濤奇觀山水這個突出現象尋求多一點的解釋時，相關徽商背景的文化人之間確實可以理出一些值得標誌的傾向，其中又以好遊和中介文藝二者在此時顯得最為特殊。我們甚至可以大膽地

由此作一個推論，這些文化傾向造成以徽人為核心的文藝社交活動之特別面貌，並將富有的徽州文化人取代了傳統文人社群中的中介者角色，如此趨勢後來就在十八世紀的揚州得到更淋漓盡致的發展。

　　在助成石濤奇觀山水的徽州文化人中尚有另位重要人物名叫黃又。黃又可謂是當時

圖9.18　清　王翬　《重江疊嶂》　1684年　卷　紙本設色　51.1×1875.2公分　上海博物館

最了不起的旅行家，後來十九世紀初的學術領袖阮元在他的《廣陵詩事》中為黃又立傳時，便以「足跡幾遍遍海內」讚美其旅行之成績，其中頗受注意的是他在西南、東南地區的長程遊歷，「逆浪衝雪，泝吳越，巡閩楚，略東西粵，跋涉萬六千里，歷日五百又四旬乃歸」，確實不得不引人讚歎。對於黃又的這次萬六千里長征之旅，近年喬迅在研究石

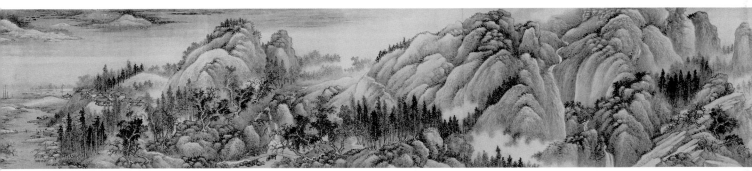

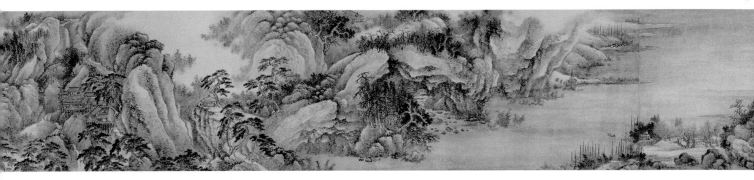

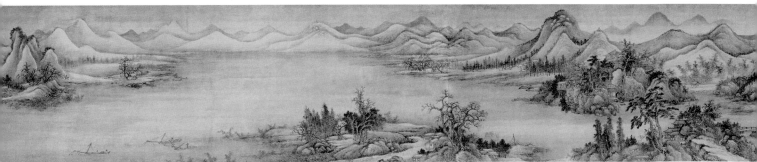

濤時也作了仔細的重建，並特為拈出其中所隱含的故國（亡明）之思，極為感人。[26] 黃又的感時情懷幾乎全賴其行旅詩表達，它們都賦於途中各個奇觀景點，在情景交融的狀況下，這些詩作也被時人評為「詩以遊奇，遊以詩奇，二者爭奇焉」。[27] 承續著自明末以來的旅行文化傳統，這些詩作必須配上圖繪，以「紀行詩畫冊」的形式方利於傳世，這個製圖工作就在一七〇一年夏天黃又歸返揚州後委託給了石濤。可是，石濤並未參加這次旅行，絕大部分景點皆未親臨眼見，他所能依據的資料基本上只有黃又所寫的「奇觀詩」，所以，嚴格地說，石濤之圖繪本非意在紀實，只能歸屬於詩意圖一類。當然，如何適當歸類或許也不過是研究者之習癖，然亦可有助於理解當時情境中的幽微意圖。詩意圖表面上只是以畫解詩，為兩種藝術間的換位，然在此換位的過程中則自然地產生相互競爭之意。石濤一生畫業中頗喜作詩意圖，可謂是中國悠久詩意圖繪傳統中的殿軍人物，而在他的這種創作中每每投射出他個人向詩家的挑戰企圖，例如在一六七七年底時為徽友吳彥懷所作之《東坡詩意冊》中即刻意地以一開〈月明林下圖〉（圖9.19）作總結，此開就是針對蘇軾詩中「真態生香誰畫得，玉奴纖手嗅梅花」二句，以化身仕女的自我形象與東坡拮抗。[28] 他在一七〇一年為黃又旅行詩繪圖的《寫黃硯旅詩意冊》（香港，至樂樓藏）[29] 亦然，只不過，此時的石濤係以其自豪的奇觀山水直接向黃又的奇觀詩「爭奇」。

圖9.19　清　石濤　《東坡詩意冊》之〈月明林下圖〉　1677年　冊　紙本水墨　22.2×29.9公分　臺北　石頭書屋

　　這個「爭奇」的弔詭處在於：石濤既未親見那些勝景，如何得能以其山水畫去和黃又觀實景後而作的奇觀詩作相爭？這個競爭顯然與他和許松齡間討論黃山之勝的情況有所不同。石濤之遊黃山確有實地經驗，《黃山圖卷》雖出自憶寫，其與許松齡紀遊詩間畢竟存在著一種實地體驗的共同基礎，其間差別只在各自感受之重點，及二人所選詩、畫載體之獨特表現優勢的問題而已。對於黃又此次西南之旅的圖繪山水，既缺少實地體驗的共通基礎，石濤究竟如何能與黃又爭奇？從《寫黃硯旅詩意冊》的具體實踐來看，石濤的「奇觀造境」在此時扮演了較前述諸作更為吃重的角色。例如此冊第九開〈南渡瓊州〉（圖9.20）一畫係針對黃又一首「渡海之作」而繪。然而，石濤和絕大多數的古代中國畫家一樣，不但未曾關注過海的主題，甚至可能一生從未見過海洋，而且沒有畫過海景圖（想像者不計），因此亦無現成的圖式可以參用。石濤此時所能作的僅賴「想像」為之，而黃又詩中「飄颻儼似逐飛仙」則成為他選擇構思他山水畫的起點，但也可以說是整個畫面追求效果之所在。此種有如進入仙境的奇觀感實與上文討論的《巢湖圖》類同，石濤的造境圖式因此亦可移用：先將四分之三的畫面滿布波浪，再將實體山巖林木逼在右下緣，並以形狀怪誕之雲朵隔開山海，以示仙凡之別。而為了要強調黃又此遊中他人罕有的「渡海」之「奇」，石濤特將一舟置於畫面中央；然而，他應該意識到，不論他如何誇張地描繪波濤洶湧（如周臣在《北溟圖》中所作的那樣，見圖8.29，The Nelson-Atkins Museum of Art, Kansas City藏），在那個有限的小尺幅畫面上，根本無法表達舟中人為海洋所圍的感覺，故而石濤選擇了不在這點上與黃又詩中「月映鯨波天上

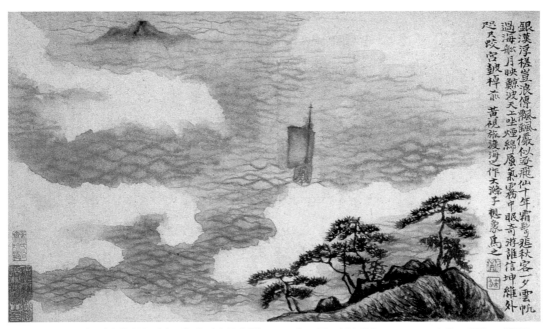

圖9.20　清　石濤　《寫黃硯旅詩意冊》之〈南渡瓊州〉　1701年　冊　紙本設色　20.5×34公分　香港　至樂樓

坐，煙綿蜃氣霧中眠」競爭，而將渡海之舟的舟體轉成縱向，讓風帆容易被誤認為直接立在雲頭上，好像神仙駕雲，飛向海中獨立的蓬萊仙山一般。這個圖式的運用還出現在另一開〈浴日亭〉（圖9.21）的圖繪中，只是此刻畫家將大片海浪換成了淡藍色的刷染，但同時畫上圖式中不可少的雲帶，橫貫中央，顯然意在圖現詩中所及由亭中望向大海時「惟見滄溟湧漫波」之感，但又較之更刻意地製造了一種視覺上的驚奇。浴日亭位於廣東番禺珠江口外，是南宋末帝投海自殺處，此歷史古蹟自對懷抱故國之思者意義非凡；[30] 不過，這似乎並未成為石濤此山水造境的出發點。

　　《寫黃硯旅詩意冊》的最末開可視為黃又此次行旅的終點，為友人程京萼隱所內所行的文會。此開圖繪雖無甚驚人之處，但所傳達當時情境之訊息，卻值得注意。程京萼此人與黃又一樣，都是出身徽州鹽商家族，且都和石濤有密切的交往，為這個徽人社交圈中不可少的人物。[31] 如果我們進一步推敲，程京萼在這群人中所經常提供的文會組織者，或作品詮釋者的此種類似於現代美術館中研究策展人之服務，正可展現當時文化中介者所積極承擔的新角色。固然，當日在程京萼家中舉辦文會之來龍去脈的文獻現已從缺，我們卻不難對之作出想當然耳的重建。程京萼當日所邀之客人可能不少，但對我們而言，最主要的僅為石濤和黃又二人，而他倆既屬舊識，這個聚會的作用就可推測是在將黃又的紀遊詩推荐給石濤，換句話說，程京萼組織的文會媒合了兩人的詩畫互動，助成了石濤畫冊的製作。而待畫冊完成之後，程京萼不但在冊中題詩，還可能為畫主黃又安排其他的題跋者共襄盛舉，而為了要讓這個過程進行順暢，他有時亦需扮演作品詮釋

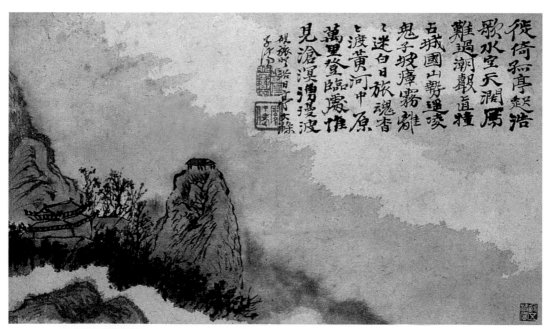

圖9.21　清　石濤　《寫黃硯旅詩意冊》之〈浴日亭〉1701年　冊　紙本設色　20.5×34公分　香港　至樂樓

者的角色，向包括黃又在內的觀者解說畫面所示。例如他在另一本石濤給黃又畫的《山水精品冊》（京都，泉屋博古館藏）中一頁根據黃山山君巖形象（圖9.22）而作的山水，便對巖洞中顯得有些突兀的兩位樵夫，在對頁中進行了說明：「虎吻內置二樵者，吾謂泉聲中有殺機焉，亦如螳螂之捕蟬也，石公犯之，笑笑」。所謂「泉聲中有殺機」，乃出自《後漢書》〈蔡邕傳〉的典故，故事中提到蔡邕避於陳留時，於鄰人酒席中聽琴，覺有「殺心」而去，後彈琴者說明當時見螳螂正欲捕蟬，「蟬將去而未飛，螳螂為之一前一卻，吾心聳然，惟恐螳螂之失之也，此豈為殺心而形於聲者乎？」[32] 石濤畫中之泉既名「鳴絃」，便被程京萼連上將「殺心」「形於聲」的琴音，至於「虎吻內置二樵者」是否真如有的學者懷疑這可能意指石濤身處的政治險境，則不得而知。不論是否如此，程京

圖9.22
清　石濤
《山水精品冊》之一
冊　紙本淡彩
23×17.6公分
京都　泉屋博古館

蕚的確是將觀眾的視線導引至山君巖如虎吻的造型，及其內置二樵夫，以組合左側鳴絃泉的創意之上，並向後來的觀者建議了一個具有典故的文雅共鳴方向。對於石濤在《寫黃硯旅詩意冊》中如那兩開海景的造境創意，應該亦在程京蕚的參預範圍內。

　　至於程京蕚在此詩意圖冊緣起中的媒合中介角色，則有點近似現代社會中的藝術經紀人。除了石濤之外，程京蕚還為黃又安排了八大山人的一本畫冊，時間在一六九七年。黃又為這本畫冊付出頗高的潤筆，「郵千里而丐焉」，但等了一整年才收到；雖然如此，黃又對此八大山人山水冊卻極滿意，「展玩之際，心怡目眩，不識天壤間更有何樂能勝此也」。之所以能得到如此圓滿的結果，黃又表示要特別歸功於程京蕚的中介，八大山人遂因此「不以草草之作付我，如應西江鹽賈者矣」。[33] 看來，程京蕚必定在寄給八大山人的信中，曾就此冊之質量作了特別的要求，而八大山人亦充分予以配合，不似對其他徽商買家那般地草草應付。他倆之間的特殊關係建立在一種近似專業經紀的互動上。根據京蕚之子程庭祚為他寫的〈先考府君行狀〉，京蕚不但從「人亦不知貴」的狀態下，「發現」南昌的這位貧困畫家，而且向他提供資金，為之規劃宣傳策略，以致後來江右之人「由是爭以重貲購其畫」，「山人頗為饒裕，甚德府君，山人名滿海內，自得交府君始」。[34] 我們如從程氏中介黃又畫冊的案例來看，行狀所言應有事實根據。不僅八大山人以畫行世得利於徽州士商中培養出來的中介者，石濤在揚州亦然。當時石濤的經紀／友人肯定不止程京蕚一人。另位名叫江世棟的著名徽籍揚州鹽商可能也扮演類似的角色，雖然他的企業頗為成功，不必仰賴藝術買賣之衍生收入維生。在現存北京故宮博物院的一批他和石濤來往的信札中，多有提到書、畫事者，其中一通可見關於一套通景十二幅絹本屏風價格的爭議，石濤以為江氏訂購時所付的二十四兩實在不符他的市場行情，便向他說明製作此種連貫構圖大型通景畫的難處，並堅持五十兩的合理酬勞。[35] 信中的語氣讓江世棟顯得不止是位單純的買家，而像一位已經經手若干石濤作品的中介者，其中確有一些代他人所求（其人身分姓氏似可不令畫家得知）而非自藏者，石濤也透露出此二者間價錢的考慮會有所不同。無論此次通景屏風的討價還價結果如何，此信很難得地向我們提供了一七〇〇年左右揚州藝術市場運作的細節，而其間畫人、買家和中介者的互動情況似乎已經有異於一百年前陳繼儒或方用彬所扮演角色。如此精明而有效率的徽籍藝術中介人的活躍現象，或許只限於揚州、金陵等南方大都市，然石濤在此二地所發展出來之繪畫事業，必定有賴這個新近形塑機制之配合。他的奇觀山水畫因此亦值得由此理解。

四、使節與奇觀山水畫的朝鮮觀眾

　　奇觀山水版畫書的流行不僅促生了石濤等畫人突出的山水畫表現，也藉由東亞的書籍之路進入朝鮮。書籍的流動必賴人的中介，其所產生之作用如何亦視讀者群組成而有

不同的狀況。如《顧氏畫譜》、《海內奇觀》這種包含高比例版畫在內的書籍在中國地區之得以成功，當然必須歸功於江南之私人出版商的卓越能力。他們通常不是上層菁英中的士大夫或學人，不具功名，聲望不高，但是具備不錯的文化水平，而且有能力充分運用江南地區已經發展得相當有規模的文化社會網絡，經之搜集出版內容所需的專家（畫家、書人與文字作者等）之協助，並順利籌集出版所需之資金。除此之外，他們似乎也展現了絕佳的市場掌握能力，對潛在讀者組成之估算也有一定程度的掌握。這也反映了當時對這種版畫書有興趣的一般讀者必定達到了一個相當可觀的數量，因此使得他們的出版有利可圖。這些可謂之為「行動者」諸多條件之於此時中國江南的聚合，實是歷史情勢使然，有其特殊性，而非東亞其他地區所共擁。由此角度思考奇觀山水畫從中國至朝鮮的傳布過程，究竟歷經如何的中介轉化，便值得多予注意。

如果說如楊爾曾那種傑出出版商是奇觀山水意象在中國形塑成功的關鍵推手，外交使節則是其傳入朝鮮並得到發展的最重要中介者。[36] 作為中、朝之間外交關係的實際執行者之使節，近年因為各種傳世《朝天錄》、《燕行錄》文獻資料的整理、刊布，已得到學界新的討論熱潮。其中，雙方使節在他們的外交活動中如何同時扮演著如書籍、藝術文物等物品交換／文化交流者的角色，也是一個引人關注的問題。上文所及之版畫圖譜在出版不久後即傳入朝鮮，外交使節也應該起著最主動積極的作用，突破了朝鮮本身市場對之並不具備高度需求的消極限制。對於這個傳布過程的細節，雖然礙於直接史料的零散而無法完整重建，但仍有幾個有趣的個案可供管窺此中情況。其中一六〇六年出使朝鮮的朱之蕃（1558-1624）便值得特別注意。朱之蕃為一五九五年會試狀元，不僅能文，亦兼善書畫，正是出使朝鮮的最佳人選。他還是《顧氏畫譜》序文的作者，因此很多學者會推測他應該就是將此書帶到朝鮮的人物，很可能作為禮物之用。事實如何，現已不得而知。不過，朱之蕃確曾在此次外交任務中帶去一冊《千古最盛帖》送給朝鮮國王宣祖，且將副本送給了接待官員柳根（1549-1627）。[37] 此冊現雖已不存，但根據當時朝鮮文士官員許筠（1569-1618）在稍後所製模本上的題跋，可知此畫冊為朱氏在中國雇用畫師吳輞川所繪十二圖，加上朱之蕃本人題寫中國歷代知名詩文組合而成的一種詩畫帖。值得注意的是，原來朱氏所選入畫的名文除〈岳陽樓記〉、〈赤壁賦〉那種與實際景點相關者外，也有如〈桃花源記〉、〈琵琶行〉等與勝景無關者，可見朱氏原意可能只在作一文學圖繪。然而朝鮮文士，包括許筠在內，卻多視之為一種紀遊圖冊，觀後總要發出「凡余之所欲游者，一舉目而具得之，豈非人間一大快事耶！」的讚美。[38] 這一方面反映了中國其時的紀遊圖在朝鮮上層階層中的大受歡迎，另一方面也暗示著像《海內奇觀》那種旅遊指南書在當時朝鮮上層社會中似乎也有一些意欲臥遊的讀者群存在，為此種版畫書的傳入作好了準備。

不過，即使作為紀遊山水，《千古最盛帖》中的山水表現可能較為保守，沒有顯示如

《三才圖會》、《海內奇觀》書中對奇觀的新興趣。如果由現存的幾件後代臨摹本來看，如十八世紀初畫員畫家尹得和臨本（圖9.23）即接近一般十六世紀時江南常見的吳派紀遊山水風格，不但不見《海內奇觀》的奇景處理，也未可與蘇州文人畫家陸治的《白岳遊》圖冊（圖9.24、圖9.25，1554年）中的新穎構圖加以比擬。[39] 中國的紀遊山水圖在十六世紀中期以後出現的一些新表現，係配合著社會上搜奇獵勝的旅遊新風氣一起發展出來的，其中的一部分即與稍後的奇觀山水圖象具有緊密的關係。《海內奇觀》取自《齊雲山志》之白嶽奇景圖繪的作者丁雲鵬本人便曾多作紀遊圖。他曾在一六〇五年陪伴南京國子監祭酒馮夢禎遊黃山，其任務之一應該就是要為馮氏所規劃寫作的遊記配合作圖繪的準備。[40] 丁氏因亦是徽州當地人士，顯然登臨過黃山不止一次，且可能曾作相關的一些畫稿、圖繪，稍早出現在《齊雲山志》之連景橫幅長卷的版刻圖繪也可想像是由這種畫稿組合而成。這種包含著奇觀山水的紀遊圖，既屬時新的文化產品，會否亦成為如朱之蕃的使節帶到朝鮮的禮物，或者夾帶作私下買賣的物品？它的可能性實在不低。

　　除了中方的使節外，朝鮮派出至北京的使臣也值得注意。李好閔（1553–1634）即為一例。他曾在朱之蕃一六〇六年使朝時擔任接待人員，可能也見過《千古最盛帖》，兩年

圖9.23　朝鮮　尹得和　《千古最盛帖》之一　首爾　國立中央博物館

圖9.24　明　陸治　《白岳遊》圖冊之〈七里瀧〉　1554年　冊　紙本淺設色　28×47公分　京都　藤井有鄰館

圖9.25　明　陸治　《白岳遊》圖冊之〈石橋巖〉　1554年　冊　紙本淺設色　28×47公分　京都　藤井有鄰館

後（1608）又以使臣身分到了中國。他在北京的接待會館中即看到《顧氏畫譜》，顯然是
有書商或中方的經紀人向他兜售，可惜「心樂之，而無金不能得也」，並沒有購下，但他
倒請人「移之別冊」作了抄本，卻只抄文字而未摹圖畫。李氏後來在此抄本的自跋中云：

倩李堂彥華移之別冊，並書黃子久所爲寫訣，則畫雖無，而畫者之姓名與法
存焉，將持向吾東諸老師，追前人而作之，其山水花卉禽鳥林木，唯我所命
而樂之者，以爲山林終老之一玩耳。[41]

李好閔是否真的無法負擔《顧氏畫譜》的書價，還是對方索價過高，現已無從細究，但
從他的製作抄本，確表示了他那種非畫家的上層階級官員對這種畫譜書的高度興趣。看
來此時朝鮮的上流社會中已對繪畫欣賞有所認可，並視之為「沖澹自適之士」的必要修
養。以如此氛圍來推敲，李好閔雖未將《顧氏畫譜》攜回朝鮮，但其由此期中某位入華
使節團中成員所得，則不難想像。

　　《海內奇觀》一書很可能也是經由入華使節而傳到朝鮮。雖然具體細節不詳，但至
遲到一七〇〇年左右，朝鮮文集中已有人直接提及此書。金昌翕（1653–1722）在其〈東
遊小記〉中記普門庵周圍景物時就說「嘗覽《海內奇觀》，惟〈黃山圖〉似之」，[42] 即
為值得注意的例子。金昌翕出身安東金氏，是十七世紀末、十八世紀初首爾附近文士圈
中的核心人物，他本人雖不曾入華，但其弟金昌業便是一七一二年入華使節團的一員，
在史上以《老稼齋燕行日記》的作者知名。金昌業並非唯一，整個安東金氏家族自十六
世紀末以來不但在朝鮮政府中位居高位，掌握高度的政治權力，而且還積極地擔任使華
的任務，並在此交流過程中累積起他人所不能及的文化資本。金昌翕所閱讀的《海內奇
觀》應該就是在這樣的脈絡中進入其家族的收藏，並成為以其為中心而集合成一文化集
團的所有成員得以接觸、觀覽之物。金昌翕、金昌業兄弟的門生、故舊尤其人數眾多，
在文化上皆表現出色，在十八世紀的朝鮮文化界中扮演了主力的角色。他們之間背景有
別，專精也不同，會如此緊密地聚集在金氏兄弟周圍，除了政治、思想等理由外，想要
取得連通中國文化潮流的珍貴管道也是一個極具吸引力的原因。被引為創造朝鮮「真景
山水」的代表畫家鄭敾亦是其門生中的一員，遂有機會觀覽到金家網絡中所提供的，如
《顧氏畫譜》、《海內奇觀》這些當時在朝鮮實屬「珍貴」的中國圖籍資料，並引之為其
創作後來眾多的金剛山圖繪等的奇觀山水之助。金氏的另一位友人趙榮祏（1686–1761）
在評論鄭敾的山水作品時，就指其「有顧炳《畫譜》中荊浩筆意」，又說：「謙齋（即
鄭敾）海岳帖、嶺南帖、四郡帖，便一東國山海經，世間不可無者，而獨恨我國刻法魯
莽，無以廣布傳遠。」[43] 這就是以《海內奇觀》來對比「東國山海經」之無法仿效版刻刊
行而「廣布傳遠」，為鄭敾抱屈。另外，金氏門生李夏坤（1677–1724）早有文名，也是
畫評家，他曾為同門友人李秉淵（1671–1751）的宋元古畫收藏作跋，也相當依賴《顧氏
畫譜》中所提供的資訊。李秉淵同時亦是鄭敾的重要贊助者。看來他們都是金氏兄弟周
圍交情緊密的士人，也同時分享著這個社群網絡所獨擁的中國文化資源。由此觀之，以
金昌翕兄弟為核心的朝鮮士人圈之所以成為十八世紀朝鮮上層文化的主力，關鍵在於他

們能超越一般人而取得接觸中國文化資源的機會，而這些機會的創造則又賴安東金氏家族長期經營而得到的對華使節管道之有效掌握。

五、金剛山旅遊與鄭敾的奇觀圖繪

　　金昌翕的〈東遊小記〉實是他到朝鮮東部旅遊所寫的遊記，上文所提「普門庵」一節即是此遊的第一重點金剛山中之初段景點，由此四望，眾峰林立，正是他比作《海內奇觀》中〈黃山圖〉（圖9.26）的奇景。金剛山早負盛名，本以佛教聖地引人注目，不但高麗王室前往禮拜，傳聞見到五萬疊無竭菩薩示現山中，元朝皇室亦曾至此行香飯僧，可稱東亞佛教世界中的一大聖地。現存一幅魯英所製的黑漆金泥《疊無竭菩薩示現圖》（圖9.27、圖9.28，1307年）就被認為是這個聖地靈蹟的描繪。圖中菩薩像背後的大量奇峰挺立，因此被視為現存最早的金剛山圖象的代表，或許也可據之推想蒙元時中國方面千方百計要求高麗進獻金剛山圖的模樣。[44] 進入十五世紀之後，佛教勢力在朝鮮發展漸衰，非宗教性的旅遊至十五世紀末在金剛山亦漸趨主導，學者南孝溫（1454–1492）於

圖9.26　明　楊爾曾　《新鐫海內奇觀》之〈黃山圖〉部分　1609年錢塘楊氏夷白堂刊刻

圖9.27　高麗　魯英　《曇無竭菩薩示現圖》　1307年
黑漆金泥　22.5×13公分
首爾　國立中央博物館

圖9.28　高麗　魯英　《曇無竭菩薩示現圖》局部

一四八五年所寫的〈遊金剛山記〉即批評了關於金剛山的若干佛教傳說，而轉向旅遊過程中的觀察記錄。[45] 此遊記甚長，已達一萬字左右。如此長篇鉅著的遊記幾乎可與中國遊記文學大盛時十六世紀後期袁中道（1570-1624）所撰的萬言以上遊記相提並論，但出現時間又早上百年，這在東亞旅遊文學史上也是一件值得注意之事。[46]

　　金剛山旅遊到了十六世紀之後更益提升，並伴生了許多遊記文字，其蓬勃的現象亦正與中國嘉靖後之情況相平行，兩者之間是否有關，頗堪玩味。無論如何，金剛山旅遊至此已確立其新的型態，而對相關遊記的講究亦因文士之投入而成為一個完美旅行的必備。一五五三年洪仁祐（1515-1554）在其金剛山之旅後所完成的《遊楓嶽錄》便是此中的代表。洪氏之錄寫完之後，極受推重，當時重要的儒學者李珥（1536-1584）便為之跋云：「其文詳而不繁，麗而不誇，山之根脈，水之源派，吞雲吐霧，攢林叢石，千態萬狀，一筆盡收，無復餘欠，使覽者不出戶庭，而萬二千峰，瞭然在目，文至此可與山水並奇矣。」[47] 他的這篇金剛山遊記因此也在金剛山的文獻傳統中佔有重要的位置。如與此

《遊楓嶽錄》相比較，十七世紀的金剛山遊記一方面在結構、立意上有所繼承，另則在山中景點的特定觀看上有更進一步的強調。例如申翊聖（1588-1644）在〈遊金剛內外山諸記〉文中便刻意描述了他本人在山中最高之毗盧峰如何艱難地穿越石隙而登絕頂的過程，由之向下諸方看見的不同景象變化，以及「四望無敵，諸峰如培塿，可謂天下之壯觀也」的心得。[48] 這種經由親臨其地而搜奇獵勝然後體會奇觀之趣，被認為才是遊金剛山之法，且是書寫其遊記的至要。金昌翁的〈東遊小記〉基本上即深植於此傳統而來。

　　金昌翁周圍文士群大多亦親遊金剛山，在其相關遊記文字中也對各處奇觀多加強調。圖繪一事在此脈絡下即成為對金剛山奇觀的另一種表述方式，並與遊記成為金剛山奇觀旅遊不可分割的部分。最能代表這個現象的當數一七一二年李秉淵的金剛山遊歷，在此次參加的人員中，除了李秉淵的父親與弟弟外，還有鄭敾在內，鄭氏所作《海嶽傳神帖》即為此番遊歷之圖象產物。此畫帖稍後由李秉淵請金昌翁、趙裕壽（1663-1741）及李夏坤等師友題記、跋詩，與其弟李秉成的〈東遊錄〉遊記共同構成圖文並茂的遊歷記錄。鄭氏所作圖帖原應有三十幅左右，現已失傳，但由各家題記的標題來看，這些圖畫係緊密配合遊歷過程而作，由入山至出山間，如長安寺、正陽寺、佛頂臺各重要景點都有圖繪，出山之後在海邊的景點，如海山亭、通川門巖、叢石亭等亦皆入畫中，確有高度的記錄性格。[49] 不過，與其說是記錄，不如說是整個奇觀之旅的視覺呈現。它所企圖捕捉的不只是單純的外在地形地貌，而是在景點引起奇觀之感的特殊觀看，這多少仍還保存在當時所留的題跋之中。例如金昌翁在「正陽寺」的跋中就直指圖中「丹青所苦心」即在於「阿堵中可想其無限奇觀」。而在「碧霞潭」一景中，金昌翁以「金臺之聳，普德之懸，其間太峻隘，僅通杖履」對比來引起「碧霞始快意，眾香之倒影尤奇」的特別動人之感。[50] 金臺應指萬瀑洞上方有鶴巢在上的金剛臺，為申翊聖贊為「殆非人境」的高崖，普德則為普德窟，是李珥贊為「銅柱盈千尺，飛閣在虛空，天造非人力」[51] 的不可思議之奇險建築。二者雖都可稱之奇觀，但相較之下，卻不如轉到碧霞潭時讓觀者所感到的「快意」，尤其是潭中水面所映照出毗盧峰旁眾香城（因石勢圍之如城之雉堞而得名）之倒影，既奇又幻，更讓這批雅士感到驚奇而興奮。

　　這些題跋者雖非與李秉淵、鄭敾一七一二年同遊金剛山之人，但各人皆有登臨經驗，金昌翁甚至傳聞曾七遊金剛山，故而他們的跋語亦可視為對李、鄭此次之遊的一種不在場共鳴。共鳴的對象一方面是李、鄭的登覽心得，另一方面也在鄭敾的圖繪山水，那原亦是他與李家眾士同遊心得的視覺式共鳴。這些關係雖不得求證於一七一二年的《海嶽傳神帖》，但依然可見於鄭敾其他傳世的相關圖繪之上。韓國學者崔完秀曾由此途徑解析鄭敾對金剛山各景的創造性詮釋，極具啟發。本文則試在此基礎之上，進一步推敲其畫中如何表述其奇觀之意。李夏坤在跋「斷髮嶺望金剛山」一景時云：

　　　　山映樓前，只有二三峰巉秀可愛，此幅微似攢疊，豈元伯興到時信手揮灑，

　　　　只求其趣，不求其形似歟。此乃畫家相馬法，驪黃牝牡，略之何害。[52]

　　較之金昌翕，李夏坤的跋語經常顯示了對畫中風格表現的個人意見。此跋即注意到元伯
（鄭敾）在描繪斷髮嶺望金剛山時特意出之以「攢疊」群峰，而超越形似的束縛，並認
為這是畫家「只求其趣」的創意揮灑。如此評語，按之一七一一年《楓嶽圖帖》中同題
一景（圖9.29），果有相符之處。畫中斷髮嶺置之右半斜角，山腰處正是方待開始金剛之
旅的遊人，他們的左方遠處則是層疊的尖峭雪峰，在與墨綠色系的斷髮嶺對比之下，特
顯突出。不過，畫家在此的造意尚不僅山峰的多寡疏密而已，他還刻意將金剛山成列的
雪白峰嶺排在以墨染出的數層雲海之上，只留出三角形的尖頂，好似在作仙界的暗示，
亦藉此交待了遊者未入山卻已體驗到的第一個超越俗世的奇觀。

　　對於鄭敾在畫面上不拘泥於實景的「匠心布置」，李夏坤稱之為「操縱殺活」，正

圖9.29　朝鮮　鄭敾　《楓嶽圖帖》之〈斷髮嶺望金剛山〉　1711年　冊　絹本淺設色　34.4×39公分
　　　　首爾　國立中央博物館

是他人所不能及者。[53] 他所謂的「操縱殺活」指的即是畫家強勢的繪畫語言。由上例之示，它基本上可歸納為三個步驟：一是先解除實景的地理制約，次為主觀的視點選擇，再者則為奇境效果的添加組合。不僅「斷髮嶺」一景如此，他景亦多可作如是觀。例如出山後海邊的叢石亭一景，向來以在亭上觀賞其側稜形石柱而稱奇絕。但是，如何能傳此景奇絕之神？評者卻有不同意見。曾為《海嶽傳神帖》寫跋的趙裕壽便建議不宜以俯視出之，若要得其「亭亭矗矗之奇，除是漾舫其下，退泛三島間，遠而望之，尤依依如

圖9.30　朝鮮　鄭敾　《海嶽八景》之〈叢石亭〉　屏風　紙本淺設色　56×42.8公分
首爾　澗松美術館

圖9.31
朝鮮　鄭敾　《通川門巖》
軸　紙本水墨　131.8×51.8公分
首爾　澗松美術館

層城粉譙。」[54] 鄭敾曾畫此景數次，其中《海嶽八景》（首爾，澗松美術館藏）之〈叢石亭〉（圖9.30）即對此視點選擇作出了有趣的回應。它實是近處仰觀石柱之視點與由海中舟上「遠而望之」效果的巧妙重疊，以見岸邊石柱奇偉之勢，再加上亭前遊人向下俯瞰海波洶湧的驚心動魄，成為三重奇觀效果的整合體。又如另一《通川門巖》（圖9.31）描繪通川之北瀕海的兩座相對如門的獨立巨岩，一隊遊人正由其下穿越而過，似正對奇特的門岩發出驚嘆。然而，令人注意的實不止門岩而已，其旁以重重大起伏弧線所勾勒的巨浪，由畫的前緣直堆而上，蓋過門頂，直至雲朵之下，不但海天相連，而且創造了一個比門岩更為巨大雄偉的氣勢。這正是鄭敾「操縱殺活」的手法。他顯然對自己所創的這種海景奇觀效果頗為自得，後來在其他不同景點圖繪中便一再地使用此一圖式。

六、奇觀山水的競爭

　　鄭敾對金剛山奇觀的描繪方式其實與中國《海內奇觀》及石濤的黃山奇勝表現有相通之處，都是以與奇景旅遊結合出發，而進一步以強勢的繪畫語言創造出非眼前所可捕捉的奇觀。石濤之奇觀山水的形式乍看似乎較多，除單景集合之圖冊外，尚有連續式之長卷。鄭敾除上文所及各圖基本上為單景圖冊或由之獨立的軸屏。但他亦有景觀長卷，如《蓬萊全圖》（龍仁，湖巖美術館藏）也是就金剛山遊歷而安排的橫卷。[55] 出名的一七三四年《金剛全圖》（圖9.32）則是單幅全景式，可說與《海內奇觀》書中一些「總圖」類的圖象一脈相承。這種將各景依其相關位置而匯為一圖的方式常見於一六〇〇年附近的旅遊版畫書中，通常扮演如文字導論的角色，被安排在其後一系列的分景圖象之前。例如著名的彩色套印版畫書《湖山勝概》（Paris, Bibliothèque nationale de France藏）中便有〈吳山總圖〉（圖9.33）一頁領先於其後「吳山十景」的個別圖象，其安排方式正如一七一一年鄭敾《楓嶽圖帖》中以〈金剛內山總圖〉（圖9.34）領頭一般。圖帖中此頁構圖顯然是一七三四年《金剛全圖》之所本，但其自書標題中之「揔」字寫法卻與《湖山勝概》同採「總」字的古體，另外，〈金剛內山總圖〉中依然保存了清晰如葉脈狀分布的行旅路線，皆不見於後來諸本，其作為旅遊指南之助的功能亦見於〈吳山總圖〉。看來這兩者間的關係確實值得注意。

　　然而，在此相通之外，尚有一些相異之處，值得特別提出。方才所提數件鄭敾與海景有關的奇觀山水基本上未見於中國。《海內奇觀》中雖頗重視「普陀山」的海中聖山景觀，但海濤之表現仍屬有限，無法比擬《通川門巖》之壯觀。石濤一生留下不少畫蹟，其中有些江河之景，卻無海景的直接描繪，只有《寫黃硯旅詩意冊》中〈南渡瓊州〉與〈浴日亭〉兩開的想像之作，他本人或許根本未曾有觀海經驗。在中國繪畫傳統中可能只有十六世紀蘇州畫家周臣的《北溟圖》稍可相提並論，然在氣勢上似較鄭敾海景山水仍有

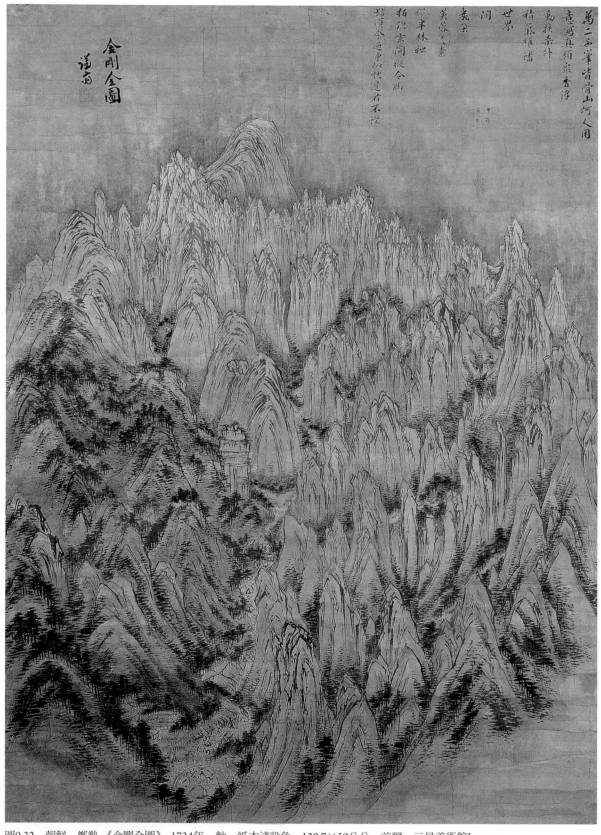

圖9.32 朝鮮 鄭敾 《金剛全圖》 1734年 軸 紙本淺設色 130.7×59公分 首爾 三星美術館Leeum

圖9.33　明　《湖山勝概》之〈吳山總圖〉　萬曆刻本　法國國家圖書館（Bibliothèque nationale de France, Paris）

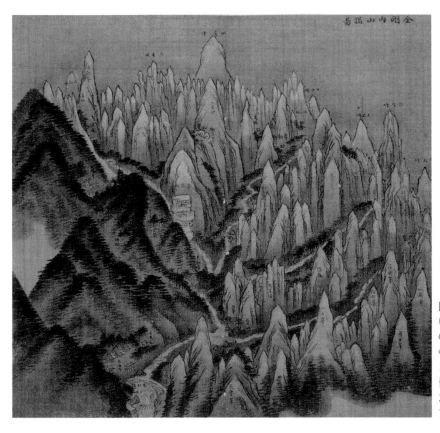

圖9.34
朝鮮　鄭敾
《楓嶽圖帖》之
〈金剛內山總圖〉
1711年
冊　絹本淺設色
34.4×39公分
首爾　國立中央博物館

未及之處，畫中整個北溟雖佔全幅一半空間，位置亦高出岸邊樓亭甚多，但波浪看來似是其家鄉太湖的放大版。或許這也因周臣不曾親眼目睹海洋的浩瀚和體會波濤的洶湧吧？當鄭敾製作他的海景奇觀山水之時，應會清楚地意識到自己與中國奇觀作者的不同吧？！

　　鄭敾自知其海景山水超出中國奇觀之可能性確實不必多疑。事實上，整個金剛山內外遊歷經常勾起這群朝鮮文士類似的心理感想。金昌翕在《海嶽傳神帖》「海山亭」一景的跋中即對此距東海十里的景觀評論道：

> 天下壯觀，人知有岳陽樓也，然因其所小而小之，則洞庭爲蹄涔，君山爲培塿耳，獨不見夫屏障蓬萊，軒檻扶桑，灝氣所輸納，亭浮萬象之表乎，不恨生東國，賴有此亭矣夫。[56]

文中直接以東海之巨大、金剛山之雄偉來與洞庭湖、君山對比，怪不得他能得到其景竟可超越岳陽樓而稱「天下壯觀」的結論。岳陽樓自古以來即因范仲淹在一〇四六年之〈岳陽樓記〉而聞名，《海內奇觀》亦納之，與黃鶴樓同列一條中，且評為更勝一籌，而在文中又特記黃鶴樓山腳下刻有「天下奇觀」四大字，[57] 這大約是金昌翕以岳陽樓為天下最出名奇觀之印象所出。無論是否如此，金氏之評語正透露出他們在遊歷金剛山的過程中隨時興起與中國奇觀爭勝的心態。

　　當然，金昌翕絕非唯一有此競爭心態的金剛山遊客。早的不說，光以十六世紀的遊記來看，其中即已有明顯的以金剛山勝於中國名山之表述。例如曾於一六五七年遊歷金剛山而留下〈遊楓嶽記〉的洪汝河（1620–1674）便在其文最末歸結說：「楓嶽較崇於岱宗〔即泰山〕，廣輪且倍之，如青城、天臺，亦有仙都道山之稱，然決須讓此山一格，天下諸山，唯崑崙可敵是山。」[58] 他雖云崑崙可敵金剛，但崑崙畢竟是想像中的神山，不屬《海內奇觀》中可以實至親臨的名山奇觀，而其他中國境內的名山，包括泰山、青城山、天臺山等儒、道、釋教中的崇高象徵，都不能望金剛山之項背。對於他自己得以登覽這個「中國騷人道流所願遊而不得」的天下第一名山，當然甚感滿足，甚至對他所欽佩的朱熹只能「東入雁蕩，西上廬阜，南登祝融之絕頂而已」，也要拿來競爭一番，為自己能超越朝鮮儒者所共同崇拜的大儒朱晦庵，感到自豪。[59] 以安東金氏兄弟為核心所形塑的那群文士大都繼承了如洪汝河的那種與中國爭勝的心態，並表現在與金剛山相關的文字中。李夏坤在詩題金剛外山九龍淵之圖繪時，便以九龍淵的九段瀑布奇觀遠勝中國的廬山與雁蕩山，[60] 即使後兩者的瀑布早已在東亞世界中名聞遐邇。金氏門生的趙裕壽亦然。他在為鄭敾畫帖中〈斷髮嶺望金剛山〉一景作跋時也以競爭的口吻起頭：「石湖老子，於青城極顛，僅窺雪山三峰，尚自詫天下偉觀，若撞面見此萬柄寒玉，當復絕倒叫奇。」[61] 趙氏引來與其在斷髮嶺所見作比較的是中國南宋詩人范成大於青城山絕頂望遠

方雪山的名詩「浮空忽湧三銀闕，云是西天雪嶺山」。[62] 當然，對他而言，「三銀闕」的「雪山三峰」怎能及他所看到的「萬柄寒玉」！在此競爭之中，不僅金剛山勝過青城，趙裕壽也將范成大比了下去。

七、餘緒

　　競爭的心態實亦可視為本章所謂「奇觀山水」之最佳註腳。如果僅是各地外在地景之實錄，「實景」最多只能解為天地造化在各處理氣變化之不同，無法作高下之分。只有「奇觀」才因訴諸觀者感官而得或強或弱之反應，方能有優劣之別，有人（如趙裕壽）甚至可以量化的方式進行比較排比。換言之，奇觀之立本即內建了強烈的競爭性格，先要與一般景觀有凡異之不同，再者還須進一步與其他奇觀互爭高下，非得要分出一個輸贏勝負不可。奇觀之所指本為觀者所見之某處自然地景，因地而在，除非親臨，否則無法感受，因此也不能傳布。而其所傳布者並非奇觀本身，實是奇觀之意象，有時賴文字書寫，有時則藉圖繪之管道，像《海內奇觀》的出版品則可算是兩者兼而有之，遂能成為東亞世界中傳布山水奇觀意象的最有力媒介。它一方面固是以搜奇獵勝挑動人們旅遊的熱情，同時也誘導讀者／遊者進行各個奇觀意象間的評比，並執行一種自我與他者間奇觀見識的競爭。朝鮮十八世紀的傑出奇觀山水圖繪因此也是其中的一環。鄭敾的金剛山畫帖與相關圖繪，配合上師友文士群的文字書寫，亦不妨視之如《海內奇觀》。它的製作目標不止在於記錄金剛山的實景，且更在於創造、定義其奇觀意象，意欲與中國的奇觀爭勝。

　　競爭心態使得東亞奇觀山水的傳布過程出現了令人驚異的活力，尤其以朝鮮地區為然。如此所展現的競爭亦可說是整個金剛山文化在十七世紀之後形塑的動力，而與此關係最為密切的行動者則不能忽視入華使節為中心的文士族群，鄭敾所屬的安東金氏兄弟一系即為其中之代表。而就朝鮮之燕行使節而言，除了政治任務之外，居留北京時期中密集的拜會、訪問活動中也隱含著強烈的文化競技之意味。這自從十四世紀高麗時代忠宣王（蒙元稱瀋王）及李齊賢（1287-1367）的在華活動以來，可說已是長期存在的現象。[63] 朝鮮使節團成員與中國人士之來往互動，不論是詩文酬唱或是學問論辯，都免不了帶著競爭之意圖。繪畫作品亦是此中部分。金昌翕之弟金昌業在一七一二年燕行時便帶了鄭敾的山水畫送給北京的馬維屏，並收到很正面的反應。[64] 此件鄭敾的山水作品是否會與金剛山有關，不得而知。但如想到金剛山圖經常是中方人士向朝方要求的「禮物」，金昌業選擇鄭敾的金剛山圖作為致贈馬維屏的禮品，可能性實在很高。果係如此，金昌業在此燕行中也將朝鮮的奇觀山水再回傳中國，並向中國之奇觀山水挑戰。

　　這些朝鮮使節到達北京時應該沒有機會看到石濤的奇觀山水畫。石濤的奇觀山水畫雖得到旗籍地方官員的支持，但這個管道似乎沒有能造成他在北京的成功。包括康熙皇帝

在內的北京上層觀眾還是選擇了正統派的王翬、王原祁風格作為山水畫的帝國形象。[65] 石濤的「挫敗」另外尚可歸之於他與出版業的脫節。黃山圖繪固然是石濤奇觀山水畫的基礎，但這些圖象卻未有機會進入版刻世界。在十七世紀中期以後，插圖本或畫譜書籍之出版雖不如明末之蓬勃，但仍有延續之勢。即以黃山之圖象言，此時尚有一六七九年閔麟嗣出版的《黃山志定本》，其卷首為三十二頁之「山圖」，繪者為揚州畫家蕭晨。[66] 閔麟嗣（字賓連，1628–1704）亦是安徽歙縣人，居揚州，在徽商中很有影響力，也和石濤結交，一六八七年石濤尚有《訪閔賓連圖》。[67] 然而，石濤與徽商的密切關係並未促使他以版畫的形式出版他的奇觀山水。這或許只能視之為石濤的觀眾選擇吧？！

以筆墨合天地：
對十八世紀中國山水畫的一個新理解

　　十八世紀的中國，從今日的立場來看，顯得十分尷尬。它一方面被視為中國有史以來最強盛而富庶的時代，另一方面又被批評為不知節制地揮霍，自大到錯失了引入西方近代文明之機會，因此導致中國後來的衰敗。它一方面被視為非漢族的異族政權，對中國傳統文化雖有籠絡，但實意在壓制，滿州政權縱有若干文化工程之建樹，卻敵不過大興文字獄所留下來的惡劣形象；然而，另一方面也因為其治下多民族之特色，讓觀察者為其所推動之異質文化形式的巧妙結合，及此中所展現的世界帝國之宏大格局，紛紛感到興奮與高度的吸引力。在這些多樣化的形象之底下，其實都存在著各自不同的研究者的基本立場。從漢文化中心到多元文化主義之間，不僅是各自研究者心態上的不同，同時也代表了學術思潮在時間上的發展。[1] 不過，值得欣慰的是：這個發展除了顯示觀察角度之日益豐富外，對於十八世紀中國的許多文化面向，確實提供了許多新的理解。然而，如果由此回觀我們在對十八世紀中國繪畫藝術，尤其是傳統上最為重視的山水畫領域迄今為止的研究進展，卻仍存在著一些重要問題，遲未有所突破。這實在值得研究者重新多予注意。

　　在美術史學界中，對於十八世紀的中國山水畫的發展，一直存在著一種誤解。這種誤解基本上來自於研究者將「風格創新」視為山水畫歷史發展的唯一價值。在採取這個價值取向的時候，畫家的山水畫製作，不論是來自於對自然的學習，或是對過去形式傳統的詮釋，都被置於是否有所「創新」的標尺來檢視，並依之建構一個山水畫的發展序列，訂出其中的「大師」以及他們風格的「超越性」。依此史觀來論中國的山水畫史，十七世紀便是最後一個值得討論的時代，不僅所謂「個人主義」的石濤、八大山人等人，因其風格之「獨創」而被頌揚，對追求「集大成」的「正統派」成員自董其昌下至王原祁等人，也因其風格對「傳統」的「新詮」，而被尊崇。[2] 相對之下，十八世紀只能是一個「衰落」的時代。許多學者以為十八世紀的山水畫壇在政治的重歸統一後，似乎已經完全喪失了孕育石濤、八大山人、弘仁、龔賢那種充滿個人主義色彩之才華的力

量；而標榜「集大成」的正統派，表面上看來雖然比較適合新統治者的文化籠絡政策，但在王翬、王原祁等人手中似乎也已窮盡了所有的可能性。正統派山水畫在十八世紀的傳人雖然很多，甚至得到清朝宮廷的大力支持，但其風格被認為只是因循前人，毫無新意。他們之中若干人都是當時最傑出的知識分子，在宮廷活動中亦得到皇帝的賞識，形成一種「詞臣」與「畫家」兼具的新身分。但這反而讓他們遭致另一種批評，以為其甘心受到皇帝的收編、豢養，喪失了獨立創作的精神，根本是文人畫的墮落。[3] 相較之下，一些聚集在大商城揚州的失意文人，雖然被迫在市場中以畫維生，但卻似乎反而更為自由而令人喜愛。當研究者觀察到那些揚州文人畫家最精彩新奇的作品都是花鳥、人物，卻無山水之作時，那又再度向他們宣示了山水畫在十八世紀的衰頹。

　　然而，這種對十八世紀中國山水畫的看法卻面臨一個最大的難題。它無法對此時宮廷中堪稱史上最蓬勃的山水畫製作提出合理的說明。近年學界雖有一波對清代宮廷繪畫的新興趣，但其對象多為重要事件的紀實性作品，旨在剖析其中多層次的帝國象徵之政治意涵，[4] 基本上還是置一批質與量俱極可觀的傳世宮廷山水畫於不顧。本文因此試圖由一個不同於「創新」的史觀來觀察這個令人無法忽視的宮廷山水畫的存在，並藉之重新理解十八世紀的中國山水畫。山水畫的主題永遠是畫家與造化自然間之互動。歷史的形成除了一波波的「創新」之外，更主要的動力來自於如何基於前人成果之上，以有效的方式回到那個永恆的主題。相對於十七世紀所提出的山水畫超越自然景觀的見解，十八世紀山水畫的重點關懷則是在解消此對立的緊張關係，從另一個新的角度進行繪畫與自然的調合。它的發展自有其積極而正面的歷史意義。

一、一七○○年前山水畫與自然的對立

　　中國山水畫在整個十七世紀的發展最引人注目的現象可說是它與外界自然關係的轉向。自從一六○○年左右董其昌以文化領導者之姿推動一種以「復古」為核心主軸的山水畫之後，自然實景在山水畫的創製與論述過程中所佔的位置逐漸邊緣化。對董其昌及其追隨者而言，山水畫的要旨實不在對任何眼睛所見自然實景之表相進行直接的描繪，而應是畫家對自然內在生命由領悟到重現之過程在畫面上的呈現。畫家不應只是被動地作為自然的觀者，而須進入其內在，參預並重現其創造，成為自然的「另一個作者」。「復古」在此不僅是手段，也是目標；因為古代大師對自然內在生命的風格詮釋本身即是此生命的另一種展示，針對大師風格的領悟也就等於進入自然的內在生命之中，整個山水畫的製作本身既是在與古代大師產生共鳴，也讓畫家自我得以化身為自然之創造者。在如此的過程中，自然實景的特定表相，雖然沒有被完全否定，但卻無關緊要，反而成為被超越的對象。

　　但是，如何在山水畫的實作中達此目標卻仍須有具體的憑藉。董其昌就此提出的答案即為「筆墨」。他自一五九七年的《婉孌草堂圖》（見圖8.12，臺北，私人藏）到一六二四年的《江山秋霽》（見圖8.21，The Cleveland Museum of Art藏）的一系列作品，基本上都是在追尋一種筆墨的理想形式。這個形式來自於他對如王維、黃公望等古代大師風格的體悟，並得到一種共鳴，最後印證著他與自然內在生命的聯通，不僅與古代大師臻於同一境界，而且如自然般可以一再地展示各種變化。這便是他在完成《江山秋霽》時自豪地題上：「恨古人不見我也」的真正意涵。如此的將山水畫的境界提升到與自然創造的類比，並超越對古代風格及外在實景的表面模擬，且將之歸結至筆墨一事之上的見解，也讓他推衍出一種前人所未言的新的山水畫與外在景物的對立競逐關係。他在一段有名的文字中，明確地指出：如果就「境之奇怪」而言，山水畫顯然比不過外在景物的多變（他的用語是「畫不及山水」），但是如果以筆墨之精妙而論，外在景物則絕不如山水畫。[5]

　　董其昌的山水畫觀幾乎主導了整個十七世紀的山水畫創作與論述。這個階段的最後兩位重要的山水畫家——石濤與王原祁，都由他們自己的角度闡發了董其昌的觀點。石濤的較早時期雖然頗受黃山奇景的影響，創作了若干以黃山各處景觀為題材的作品，而且受到近代學者的推崇，引為其代表性的傑作，但那些作品實難謂為石濤一生山水畫藝所欲追求的終極目標。他曾在一六九一年作了一件《搜盡奇峰打草稿》山水長卷，正是向觀者宣示那些包括黃山在內的「奇峰」，只不過是「草稿」的元素罷了，既是他山水畫的基礎，更是他要超越的對象。他的真正目標，正如稍後寫成的《畫語錄》中所說，是為「一畫之法立而萬物著矣」的「一畫」。[6]「一畫」作為石濤的理想，一方面有哲學層次的意涵，但從繪畫的行動面來看，它同時也是具體的執行方案，是整個方案的根本起點。這在董其昌來說，指的是一種最簡拙而根本的筆墨的理想形式，石濤的「一畫」其實也大致是這個意思，只不過具體形象不同而已。石濤在晚年完成的《為禹老道兄作山水冊》（見圖9.16，紐約，王季遷家族藏）就向觀者展示了他那「一畫」所指的理想形式的面貌。在這小幅畫面中，組成充滿動勢山體的最根本單元即是以如屋漏痕的線條與淋漓的水墨合成的筆墨，這便是他所追尋的，能夠通貫萬物表現之理的理想形式。此時畫家石濤本人則出現在氣勢迫人的山體正中央，似乎意謂著他正以其掌握的「一畫」筆墨，向觀眾表演一次山水創造的過程。在這個時候，黃山實景的奇特景觀，早已被超越，全數轉化成他所主宰，卻又與造化相通的山水世界。

　　王原祁的取徑與石濤完全不同。他自認為是董其昌的正宗系譜的繼承人，堅持「師古人」為繪畫的正道，自然很難認同石濤那種強調「我自用我法」的自由論調。他們兩人之間雖然相識，但其關係只能用對立而相互競爭，甚至水火不容來形容。[7]不過，他們對外在實景的漠視態度則頗相一致。王原祁絕大多數的作品都與所謂「南宗」的古代大師

圖10.1　清　王原祁　《華山秋色》
軸　紙本設色　115.9×49.7公分　臺北　國立故宮博物院

之風格有關，一方面使用承自董其昌的筆墨來參悟古人對自然生命之體會，另一方面則基於董氏「取勢」的方法，發展他別有心得的「龍脈」結構形式，來重現山水的內在生氣。但是，正如董其昌或石濤的筆墨一樣，「龍脈」的結構也是一種理想形式。對王原祁而言，它是一種根據「虛實相生」之理而存在於所有山水形象結構之內的基本程式，既象徵著也承載著天地創造的生命之運動。這才是他山水畫藝術的真正目標，他因此也鮮少顧及外在實景的描繪課題，即使偶一為之，看來竟然幾乎與之無關。他在一六九三年曾遊華山，歸來後作了《華山秋色》（圖10.1）立軸以記此遊。他在此畫的自題上雖然大略敘述了此次一日之遊的幾個景點，並感慨對於南峰及西峰只能遙望，無法親登的遺憾，但他的圖繪本身則似毫不在意交待華山「奇怪」之境。如果我們將《華山秋色》與明初王履的《華山圖冊》（圖10.2、圖10.3，1383年）相較，更可說有天壤之別。王履之作《華山圖冊》意在帶著觀眾重臨華山

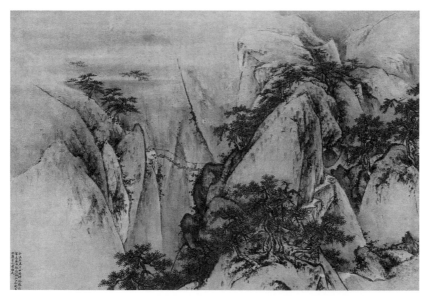

圖10.2
明　王履　《華山圖冊》
之〈蓮花峰〉　1383年
冊　紙本設色
34.7×50.6公分
北京　故宮博物院

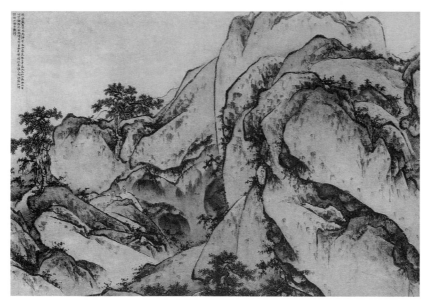

圖10.3
明　王履　《華山圖冊》
之〈南峰東面〉　1383年
冊　紙本設色
34.7×50.6公分
上海博物館

諸景點，以視覺的方式說明其境之奇特及動人處。但王原祁者完全不見這些華山的特殊景觀，全幅只見來自古人的，尤其是王蒙的筆墨皴染，組合在一個由下往上，以山體之「實」與雲氣之「虛」互動的結構之中。他所關心的已非他遊華山時的任何視覺經驗，而是更為內在的山水生命。在此製作過程中，他之刻意不取任何華山地標入畫，正意謂著他之視外在實景為其山水畫的對立面；這個選擇也值得我們特別重視。

二、十八世紀初宮廷對實景之興趣

山水畫與自然之對立關係的改變過程是漸進的，因此很容易為研究者所忽略。不

過，如果仔細再檢視十八世紀的山水畫表現，卻可發現一些過去未多予注意的現象，正逐漸舒緩其原在十七世紀當道的與自然實景的對立性格。促成這個發展的因素很多，其中最直接相關者當推宮廷繪畫的復盛。這是中國本土在經過至少一個世紀的低迷期後，宮廷再度成為繪畫世界的主要舞臺。以皇帝為首的統治階級不但將此舞臺搭建得更為宏大堂皇，而且招納了各種不同流派與背景的畫家共同參預演出，除了一班高級的職業畫師外，漢族文臣、滿族或旗籍官宦以及西洋傳教士等不同文化背景的人士皆出現在廣義的宮廷繪畫隊伍之中。不同的繪畫見解與作法，因之比以前更有機會相互接觸，並引導出一些新的可能性。有學者引用「大熔爐」來比喻十八世紀宮廷繪畫的這個局面，可謂十分中肯。[8] 如果再進一步詳究這個「大熔爐」的產出，其中又有兩個要點值得特別關注，那便是下文要討論的對於實景及透視技巧引入（或重現）於山水畫中的問題。

　　從畫史之發展看，實景山水畫不但早已有之，而且不曾間斷，甚至在十七世紀亦未絕跡，只不過所佔者為非主流之位置而已。實景在十八世紀初之重新出現，因此必須注意其特殊之脈絡及其所產生的不同意義。對於這種實景山水畫，冷枚所繪製之《避暑山莊圖》（圖10.4）可說極具代表性。避暑山莊位於北京西北方二五六公里處之承德，為康熙皇帝（1661–1722在位）始建於一七〇三年，再經乾隆皇帝（1735–1796在位）增建成現所見規模，一方面為清帝夏日行在，另一方面因與其帝國對內亞地區之經營有密切關係而別具象徵意義。在建設之始，康熙皇帝即刻意地將此夏宮清楚地與歷朝帝王所居之紫禁城有所區別，特別作了盡量保持自然景觀的設計指示。他的規劃在一七一一年大致建設完成，冷枚畫中所繪者應該就是此擴建完成後避暑山莊後苑的全貌。根據楊伯達的研究，此畫中有若干包括鶴與白鹿等象徵長壽的祥瑞符號在內，應是一七一三年作為康熙皇帝六十歲聖誕時的獻禮。[9] 果係如此，那麼冷枚此畫就不僅是避暑山莊的實景描繪而已，而且有著歌頌皇帝完成夏宮此一「新建設」及其政治與生活理念之實現的用意在內。

　　冷枚《避暑山莊圖》之實景性格隨處可見，其中包括了皇帝所命名三十六個景點中的三十個，以及符合皇帝旨意的，與紫禁城中富麗堂皇宮殿有別的低調風格的建築物。不過，更值得注意的是整幅圖畫的景物安排，其實並非單純之「寫實」可予完整說明。例如那些具有清楚地標性質的特殊景點細節，如畫中右上方出現的磬錘峰，都被安排在由正統派山水風格所規範的格式化語彙所組合的環境之中，似乎並無意於對某種出自實地之視覺經驗作直接的表達。一般實景寫生畫常見的對特定時間光線或空氣的描繪，也完全不見於冷枚的《避暑山莊圖》中。相反地，冷枚的圖繪倒有一些傳統輿圖之感，尤其是在採取了鳥瞰的方式將房舍等山莊後苑全景平鋪展開，實頗為近似。然而，如與真正的輿圖式表現相較，《避暑山莊圖》卻有著更強的對空間深度的引導。這種效果的產生主要來自於畫家對山莊各處景物依其遠近而作比例縮小的精緻安排，以及全景由前往後，由寬變窄，幾成一正三角形幾何形狀的特別構圖安置。他顯然是使用了來自西方的透視法技巧來處理畫中

圖10.4　清　冷枚　《避暑山莊圖》　軸　絹本設色　255×172公分　北京　故宮博物院

山莊的位置問題。西方透視法的效果早在十七世紀時即為中國人士所知，且對其之能讓觀者興起「幾欲令人走進」之幻覺，印象深刻。[10] 冷枚之師焦秉貞即長於運用此西法至其畫中，使其畫面充滿了深度曲折伸展之趣，並在宮廷繪畫中帶動了一股對此種空間效果追求的新風。冷枚《避暑山莊圖》中的深度空間表現，看來正屬此風之部分。不過，冷枚此處「幾欲令人走進」幻覺的訴求對象卻非一般觀眾，而係當朝天子。這讓畫面上依中軸而設之正三角形幾何狀的設計，不似其他使用透視法時之採斜向安排，而顯得另有深意。由此幅巨大的尺寸（畫心255×172公分，通幅391×209公分）來看，此正立三角形之中心正好呼應著皇帝觀看的視角，而就避暑山莊本身之位置而言，那個中心即是澄湖區中的如意洲，正為康熙皇帝駐蹕之處。這個精心的安排讓整個巨大的鳥瞰式山水景觀立即轉化成至高無上之皇帝的「御覽」。《避暑山莊圖》在此情境之下，則已然超越單純的實景描寫，透視法的技巧也被添加新的意義，而成為供呈御覽，歌頌聖君統治之象徵性山水。它之作為康熙皇帝六十歲壽誕的獻禮，因此亦可說十分合適。

對避暑山莊後苑實景的描繪，是否直接來自於康熙皇帝的指示？它是否意謂著皇帝本人對實景的偏好？雖然因為康熙時期所留下來的宮廷山水畫數量不多，很難對這些問題予以肯定的回答。不過，由冷枚《避暑山莊圖》的製作脈絡來推敲，康熙皇帝對實景的興趣很可能是其中最根本的推動力量。較冷枚稍早的一些宮廷畫家曾參預了康熙時代宮廷的大型繪畫工程《南巡圖》的工作，為皇帝之南巡盛事作了完整的記錄。[11] 在那些記事性的南巡畫卷中，相關之人物活動雖是主要內容，但也包括了南巡途中許多實地景觀的搭配。它們雖不能視為獨立的山水畫，但仍可讓人感覺到主其事者對這些實景山水的重視。這也是為什麼《南巡圖》畫卷的幾個主稿人要由王翬等山水畫家擔任的道理。由此推之，實景在山水畫中地位的提升，便極有可能係來自統治者的主動需求。這可說是其與十七世紀時最大的不同，也是它之所以被賦予更明顯之重要性的理由。

實景角色之再度站上山水畫的舞臺，也引發對自然觀察的新興趣。成書於一七一六至一七一八年間的《繪事發微》在其〈得勢〉一節中曾對「勢」這個董其昌最強調的觀念作了全新的詮釋。該書作者唐岱以「移步換影」來說明「得勢」之法，以為「如人在日光中站立，足步少移，其全身之影皆換。左足動，則全身形影合左足動移之勢，右足動，則全身形影合右足動移之勢。」[12] 如此的說明顯示了將山水畫風格中的抽象原則重新導回自然觀察的視覺經驗之中，謀求兩者間的對應關係。唐岱對日光在此過程中的地位，似乎特別重視，論者以為可能因其接觸了當時存在於宮廷中之西洋畫風的影響。[13] 無論是否直接來自於西洋影響，它所顯示之傾向確實引導著一種對「筆墨」的新態度，即不再如董其昌那樣堅持筆墨之精妙有超越自然處，改以一種調合的態度重論兩者的關係。他再一次地強調畫者應該遍歷名山大川，因為如此方可體會山川之氣，將之融會於筆墨之中，達到「以筆墨之自然合乎天地之自然」的境界。[14] 從繪畫理論的發展史來看，唐岱的各點說法，嚴格

來說皆非獨創，但其整體所主張之「以筆墨合天地」的調合觀，實是意在解消十七世紀以來山水畫與自然關係的潛在衝突，而回到這個古老命題上所提出的解決。

　　唐岱「以筆墨合天地」的主張中所顯示之對自然觀察地位的提升，雖然不能直接歸諸於西洋藝術之啟發，但確與十八世紀初期清宮所主導之文化發展有關。如果我們注意一下山水畫界中參預人物之背景，可以發現此期出現了一批來自統治階層的非漢族（或旗籍）人士，這是十七世紀時未見的現象。不要說康熙後期推動實景加入山水之舉的背後實為滿族的皇帝本人，唐岱亦是清朝開國元勳之後，籍屬滿州正白旗。另一位受《繪事發微》影響而有《畫學心法問答》一書（成於1737–1741年間）的布顏圖，則為蒙古人，籍屬滿州鑲白旗。在宮中常受命與唐岱合作的官僚畫家高其佩亦值得特別注意。他雖是漢人，出生於江西，但其家族實來自山海關外的遼寧鐵嶺，隸漢軍鑲白旗，屬於因軍功而入統治階層的旗籍官僚族群。高其佩之畫作以指頭代筆而著名，多作人物花鳥雜畫，但也時作山水。他的《廬山瀑布圖》（圖10.5）大約作於一七三○至一七三二年間他七十歲左右之時，此期他正為雍正皇帝（1722–1735在位）召入圓明園作畫，而此畫當時的畫主可能即為在詩塘題詩的寶親王長春居士弘曆，數年之後他即皇帝位改號乾隆。《廬山瀑布圖》不似冷枚《避暑山莊圖》的巨大，也沒有使用透視的技巧，但顯示了一種相通的對自然實景的興趣。除了畫中主題瀑布來自實景外，全畫之重點也在突出表現其所見之瀑布周遭的氛圍，而不在經營山

圖10.5　清　高其佩　《廬山瀑布圖》　1730–1732年間
軸　絹本設色　98.4×49.9公分
臺北　國立故宮博物院

體的氣勢，因之看來與沈周名作《廬山高》（1467年，臺北，國立故宮博物院藏）絕不相類。高其佩以其熟練的指法簡潔地描繪了樹石與山壁，重現瀑布附近山水因水氣而生的不同光影效果。為了要掌握這種近距離觀察之所得，指頭醮墨而作之淋漓墨染變化取代了用筆的線條，成為直接重現此特定視覺經驗的素樸工具。對他而言，「指墨」之優勢在於其「本於自然」之「無筆墨痕」，故能「出筆一頭」，有勝於用筆。[15] 以之而作《廬山瀑布圖》之自然效果，有其寫景之內在考量在內，非純為爭奇鬥炫之技巧表演而已。他的表現果然也得到畫主弘曆的認同，故而在其題詩中作了「如在目前」之「臨場感」的共鳴：

> 七十老翁戲作此，不用霜毫用十指；丈山尺樹都不論，壁間彷彿流寒水。

如此的互動，如果不放在十八世紀清宮的文化脈絡中，便很難予以理解。

三、十八世紀中期的層巒積翠山水

　　冷枚之《避暑山莊圖》與高其佩之《廬山瀑布圖》分別代表著十八世紀初期山水畫中處理實景的不同途徑，而兩者都與宮廷有密切的關係。它們到了十八世紀中期，當乾隆皇帝全力由各種角度打造其偉大帝國形象時，在宮廷中匯流而發展出一種我要稱之為「層巒積翠」式的「巨觀山水」；它可說代表著唐岱「以筆墨合天地」理念的最極致實踐，也是將山水畫與自然實景之對立緊張關係完全消解，達到可以和諧互動境界的具體形象。

　　要合理地重建乾隆時期「層巒積翠」山水的形成過程，我們必須由上述冷枚與高其佩的兩個途徑，即空間與筆墨，來重新檢視一些原來不甚被注意的作品。首先值得觀察的是幾件李世倬所作與實景有關的山水畫。李世倬為高其佩甥，也是遼寧鐵嶺人，隸屬漢軍正黃旗，為乾隆初期重要的翰林畫家。據文獻說，他的山水畫曾得王翬之指導，而在花鳥及雜畫題材上，則以高其佩之指墨為本，但易之以筆。然而，從他傳世的作品看，他的山水畫風格實與王翬關係不深，卻與高其佩有一脈相承處，甚至於達到可合稱為「鐵嶺風格」的程度。他的《連理杉》（圖10.6）即似高其佩《廬山瀑布圖》，只作近距離地描繪了九疑峰側的杉樹及兩側的峰壁。其物象全賴乾筆皴擦，直接而短促的筆觸以其疏密來表示物體之明暗，其效果有如素描一般。它的筆墨效果看似為高其佩指墨的相反，卻正是將其「易之以筆」的結果，也是意在直寫其在實地之視覺經驗。相同之風格亦見於其《對松山圖》（圖10.7）一作。這是李世倬任職太常寺時受命視察孔廟禮器，途中於泰山之半所見最奇之景，因而圖以獻呈。此畫雖不似《連理杉》只作近距離的觀察，但也是只取「青壁雙起，盤道中旋」的局部景作為全畫的重點。對於山壁在雲氣中之光影表現則為其筆墨擦染的主要對象，一似前作的素描式用筆，仔細而確定地企圖捕

圖10.6　清　李世倬　《連理杉》
　　　　軸　紙本水墨　138.8×51公分
　　　　臺北　國立故宮博物院

圖10.7　清　李世倬　《對松山圖》
　　　　軸　紙本設色　118.1×54.9公分
　　　　臺北　國立故宮博物院

捉泰山山腰的這個奇景。

　　李世倬的素描式皴擦用筆雖來自高其佩的概念，但也有自己的特色，讓他在作寫景山水畫時特別顯得明亮而不失自然之質感，這或許正是他受乾隆皇帝賞識的原因之一。他的《皋塗精舍圖》（圖10.8）即是在一七四五年隨皇帝往承德避暑山莊途中應命而作，完成之後，皇帝還三次題詩其上，表示欣賞之意。[16] 此作採鳥瞰角度作全景山水之描

圖10.8
清　李世倬　《皋塗精舍圖》　1745年
軸　紙本設色　84×45公分
北京　故宮博物院

寫，而將精舍（可能為皇帝之某處行宮）置於畫面中央。這個安排極近冷枚之《避暑山莊圖》，不過已將冷枚所採之透視技巧修改得不著痕跡。它對精舍周圍的山體的描寫，看來運用了正統派的筆法，但也加上了他特有的素描式皴擦予以修改，原來四王等人講究的龍脈之開合起伏，在此也被改成平展的延伸。這些「修改」似乎都是呼應著實景描繪的需求而來，反而故意地減低了筆墨與構圖本身在畫面上的戲劇性張力。李世倬此例正顯示了原被以為較自然所見更為精妙的山水畫範式，現在需要因實景之求而予修改；而且，在此同時，它也宣示了當時山水畫的一個重要方向──將正統派的繪畫範式重新

以寫景為合法標的。這種對正統派山水畫範式之修改，因此亦可視為唐岱「以筆墨合天地」理念之再一步落實。

如李世倬諸例所示之發展，雖說出自鐵嶺畫家之手，但亦非其可獨力完成，背後之主推力量可能還是乾隆皇帝。自從他即皇帝位之後，寫景山水畫的需求量即大量提升。皇帝不僅在宮中隨時命畫家對各處景觀及相關活動作描繪，在他離開宮廷的每一次出行也幾乎都要求隨侍之畫家提供相同的服務。在此狀況之下，皇帝對寫景的品味以及畫家在風格上的因應，很快速地在畫家群中傳播開來，即使是最保守的文人畫家也不能得免。鄒一桂的《太古雲嵐》（圖10.9，1752年）便是這種例子。鄒一桂亦屬詞臣畫家，也經常與李世倬在宮中一起合作。不過，與李世倬相較之下，鄒一桂顯得十分保守。大部分讀者都會記得他在《小山畫譜》（約刊行於1750年左右）中對「西洋畫」予以「筆法全無，雖工亦匠，故不入畫品」的批評。[17] 這種態度也確實顯示在他的大部分山水畫中。例如在有一七五三年御題詩的《蒲芷群鷗圖》（圖10.10）便很規矩地傳承了正統派的風格。但是早一年完成的《太古雲嵐》卻極為不同。這是他扈從盤山靜寄山莊時的「即景」之作。盤山靜寄山莊係乾隆皇帝一七四四年所建，效法著其祖康熙皇帝之建避暑山莊，以崇尚簡樸，保存自然之勝為要旨，對皇帝本人而言，具有非凡之意義。鄒一桂作此「即景」山水時，或許心中亦有冷枚《避暑山莊圖》之印象，故亦取用鳥瞰角度，以山莊居中，而向後開展出深而無盡的空間。但是，鄒一桂也就冷枚的圖式悄悄地作了修改，除了將透視手法的幾何形式模糊化之外，並以煙雲的虛實掩映，加強著山水內在的動態。全畫的筆墨亦可看出對他原所擅長之正統風格作了修改，使用了較多直接而短促的皴擦，配合著色調不同的墨染，營造出豐富的明暗效果。這些效果都指向一個目標，即在捕捉「即景」寫生之際所感受到的變態萬狀，那也是乾隆皇帝自己在題詩中首段以「春雲欲出山濛濛，山乎雲乎將無同；變態萬狀難為工，若人意會神以通」來對盤山神氣所下的「妙解」。相較之下，盤山下的靜寄山莊被降至配角的地位，而富含變態之雲嵐山色則轉成主角，既是皇帝的遊覽心得，也是他胸中丘壑的代表。

鄒一桂《太古雲嵐》中對圖式與筆墨所作之修改，可謂完全呼應著乾隆皇帝對盤山實景的詮釋而來。相似之現象亦見於乾隆朝早期另一位重要詞臣畫家董邦達身上。董邦達亦如鄒一桂，為出身江南之文士，在山水畫上也是正統派的嫡傳。但當他在乾隆朝中也應皇帝之命，作了數量龐大的實景山水畫。這些任務遂導致他積極改變他原有之風格，並開發出新樣，深得乾隆皇帝之肯定，將他與古代大師董源和董其昌並列。[18] 董邦達為皇帝所作實景山水中，最出名的當數《西湖四十景圖冊》（藏地不明）及《西湖十景》（臺北，國立故宮博物院藏）立軸。前者約作於一七五○年左右，本供皇帝臥遊之用，次年，皇帝南巡江南親至西湖，即攜此冊與實景相對照，並題詩於上。由於全冊共記西湖四十個景點，表現重點差異極大，董邦達遂盡力調整其風格以適應實景的需求。

圖10.9　清　鄒一桂　《太古雲嵐》　1752年
　　　　軸　紙本淺設色　188×78公分
　　　　臺北　國立故宮博物院

圖10.10　清　鄒一桂　《蒲芷群鷗圖》　1753年御題
　　　　軸　紙本水墨　166.4×71.6公分
　　　　臺北　國立故宮博物院

其中〈飛來峰〉（圖10.11）一景最能見其改變筆墨以捕捉該景奇特之外形與質感的努力，而〈平湖秋月〉（圖10.12）一景則可見其引用透視圖式以求構圖變化的嘗試。可能是因為皇帝對西湖之喜愛，董邦達後來又將其中十景擴大成立軸，被懸掛（或張貼）在圓明園及延春閣等處之宮殿中。立軸本較之圖冊本，表現空間更大，其中如《柳浪聞鶯》（圖10.13）一景，即以三道弧線之安排，創造了一個新奇的鳥瞰式山水。它的筆墨也全改用色染，少見線條，與他一般風格完全不同。

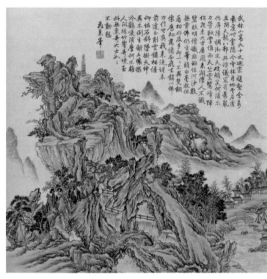

圖10.11　清　董邦達《西湖四十景圖冊》之〈飛來峰〉
　　　　　約1750年　冊　紙本設色　31.5×30.8公分
　　　　　藏地不明

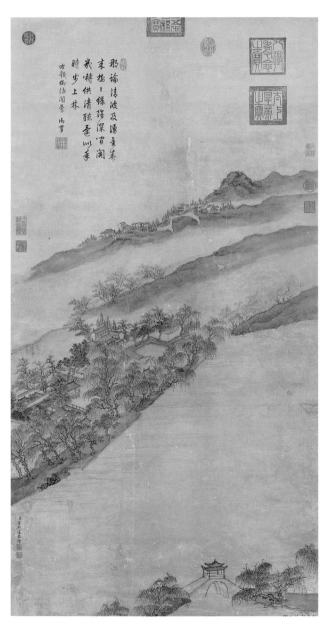

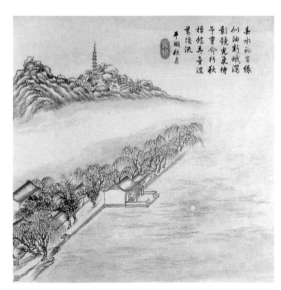

圖10.12　清　董邦達《西湖四十景圖冊》之〈平湖秋月〉
　　　　　約1750年　冊　紙本設色　31.5×30.8公分
　　　　　藏地不明

圖10.13　清　董邦達《柳浪聞鶯》（《西湖十景》之一）
　　　　　軸　紙本設色　126.9×66.8公分
　　　　　臺北　國立故宮博物院

在董邦達的山水畫中，最突出的表現應數他為數不少的大幅「層巒積翠」式山水。這種風格之得以發展，與實景的關係十分深厚。他在一七五一年所作之《居庸疊翠》立軸（圖10.14），最能說明這層關係。此畫描繪之對象為北京八景之一的「居庸疊翠」，畫中也就其景點如疊翠峰、彈琴峽等作了特別的交待，並有小字題名其上。為了描繪特定景觀而對其原有筆墨風格的修改，在此也十分明顯。不過，如果我們將它與另位宮廷畫家王炳對該景的圖繪（圖10.15）加以此較，還可以發現它的獨特之處。其中最值得注意的是幾乎佔滿全幅畫面的層疊山體，它從畫面下方的「南口」順著水流向小徑的指引，帶領觀眾的視線往上方進行，直至「北口」而止。在此軸線周圍的所有山體，雖然造型各異，但皆以層疊之模式出之，展現了整個畫面由前至後的巨大空間感，並因佔滿了整個畫幅，而顯得具有超過實際的量塊感。它的這個效果來自於對透視圖式的變化運用，將鳥瞰所得之

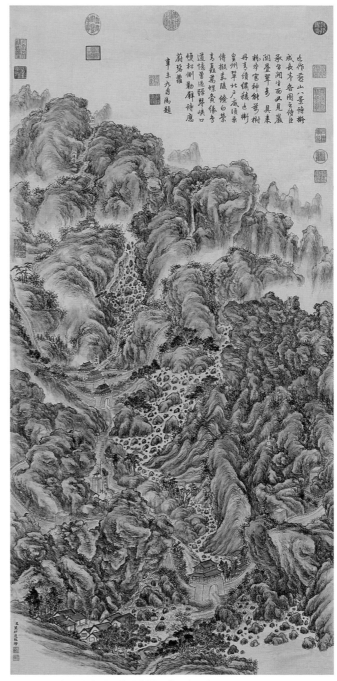

圖10.14　清　董邦達 《居庸疊翠》 1751年
軸　紙本設色　129.7×62.9公分
臺北　國立故宮博物院

物象，不作斜向之向後排列，而順著方向往上堆疊，直至畫面之最上方。在此作法中，山體的層疊起著關鍵性的作用，並暗示著皇帝作為第一個觀者之視角的存在。對皇帝而言，這種效果不僅呈現了居庸關形勢的雄偉，而且對此景之名為「疊翠」作了最佳的形

居庸疊翠

居庸為九塞之一見於
呂覽淮南子其蹟最古
酈道元謂崇墉峻壁山
岫層深路才容軌為得
其實云
防戍頹垣動搖連當時
說固防遙洗兵玉壘曾無
藉守施金堞仗不穿泉出
石鳴常帶次日會峯暖欲
生烟嶺鞭阿那羊腸道為
較前若獲有田
臣董邦達敬書

圖10.15
清 王炳 《燕京八景》之
〈居庸疊翠〉
冊 紙本淺設色 15×27公分
藏地不明

式詮釋。後者的要點顯然不在植物是否茂盛而現翠綠之色，而應注意其內在生氣之是否豐沛。正是因為如此的理解，乾隆皇帝經常將他對自然變化萬千之感嘆與畫家之圖寫「積翠」相提並論，並將「積翠」作為山水內在生氣的具體化形象，也是繪畫所追求的境界。由此觀之，董邦達在此《居庸疊翠》上所使用的「層巒」形象，既是畫面構成的單元，也是追求「積翠」境界的必要形式。

董邦達山水畫中之所以有許多以「疊翠」、「積翠」為題者，可能正是因為其「層巒」的形式頗得乾隆皇帝之共鳴。他因此便將之引入其他非實景之山水圖繪中，而取得一些新奇效果。在這種作品中，《江關行旅圖》巨軸（圖10.16）可謂最具代表性。此畫由畫題看，似乎近於宋人，但在描繪上，宋畫常見之行旅、樓觀、山村等形象則幾乎完全隱沒在複雜的層疊山體之中，成為巨大連續山體的不起眼配角而已。相反地，層疊而扭轉的山體，正似《居庸疊翠》一般，出之以極高之鳥瞰角度，搭配著湧動的河流與蜿蜒小徑、山泉，共同結構出一個幾乎充滿整個畫面的，由下往上伸展的龐大氣勢。這種山水畫巨軸，可謂將「層巒積翠」式山水的用意，作了最極致的發揮。

《江關行旅圖》雖非針對某一實景而來，但其與實景山水間仍有不可否認的淵源關

係。這層關係除了見之於其採用實景山水常用的鳥瞰角度處理山體外，還可由其對中軸線上方約五分之一位置的寺院與佛塔之安排，得到印證。這個建築細節，雖與其他行旅、山村一樣不易被馬上注意到，但董邦達將之置於中央山頭之上，格局亦作完整呈現，顯然是有意為之。它會不會是某個特定寺院的表示呢？因為畫家並未就此提供相關資訊，很難作更進一步的推測，不過，即使如此，它卻讓我們立即憶起李世倬在《皋塗精舍圖》一作中的類似處理方式。我們因此可以確定地說，這是來自當時實景山水畫的一種表現方式，正如同此畫中「層巒」的形式一樣。這種借用很可能也暗示著作為畫家所設定之第一觀者的皇帝之存在。即使不然，它至少意謂著整個充滿生氣之山水世界的核心，提供給皇帝的瀏覽作一個焦點。如此，董邦達在《江關行旅圖》中欲借助來自實景山水圖之經驗，重新詮釋宋代的山水畫，並將之轉化成具有充沛內在生命之巨大山水，且持之恭呈御覽，以求皇帝之共鳴；這整個過程其實全部奠基在他與皇帝所共同認

圖10.16　清　董邦達　《江關行旅圖》
軸　紙本淺設色
227.8×70.4公分
臺北　國立故宮博物院

同的山水畫與自然的調合關係之基礎上。「以筆墨合天地」的理想，如果要追求生氣勃發的方向，恐怕沒有比這種巨幅「層巒積翠」山水更為合適的落實處了。乾隆皇帝曾在董邦達另外一件《雲山圖》巨軸（臺北，國立故宮博物院藏）題詩對之讚嘆：「張壁只應天龍窺，集造化工彼所忌」，[19] 那種表達，應亦可施之於《江關行旅圖》之上。

四、餘緒

　　讓我們再回頭看董邦達的另件作品《翠岩紅樹》（圖10.17）。這可算是國立故宮博物院所藏董邦達山水畫中最被重視的作品。不論從哪一個角度看，它真與《江關行旅圖》有天壤之別。以正統派山水的標準來看，它固然是一件高雅之作，但卻缺乏王原祁等大師的自然與深度韻味，充其量只能算是此派之末流。研究者如果以之來代表董邦達的藝術，確實不得不承認十八世紀中國山水畫之衰落。然而，如以《江關行旅圖》論董邦達之所為，將之回歸到其自身「以筆墨合天地」之關懷來予理解，其歷史意

圖10.17　清　董邦達　《翠岩紅樹》
軸　紙本設色　103.3×46公分
臺北　國立故宮博物院

義則大為不同，十八世紀的衰落之說，亦須予以翻案。

　　「以筆墨合天地」所顯示的山水畫與自然實景的調合關係，係針對十七世紀兩者間的對立而發，並試圖以此調合來回應「山水畫與自然」的這個古老命題。它的這個歷史脈絡，對所有如董邦達或乾隆皇帝等參預者而言，皆為真切的存在，成為他們相關行動的指引。但是，自從十九世紀末以來，中國文化高唱「現代」論調之後，山水畫與自然

間之關係幾乎完全斷裂，「山水」之名甚至可為「風景」取代，「以筆墨合天地」理念之無法得到適當的理解，亦無足為怪。由此言之，所謂十八世紀中國山水畫衰落之說，也不過是「現代」的一個現象罷了。

變觀眾為作者：
十八世紀以後宮廷外的山水畫

　　由王原祁所領導的江南文人山水畫在得到清朝康熙、雍正、乾隆幾個皇帝的先後支持，終於成為山水畫界中不折不扣的「正統」，這當然是山水畫史上的大轉變。想當初，蘇州文人山水畫於十五世紀中初起之時，還刻意地與宮廷繪畫的專業性保持一定的距離。它們的觀眾亦僅設定在同儕的範圍內，而且，從來不會讓官方職務明白地涉入到山水在社會網絡中的互動過程內，即使整個文人社群仍然以仕宦之追求為常態。我們甚至可以說，原來文人山水畫的「作者—觀眾」關係基本上是超越既有社會階級之「山人」式的，就算其中一方具有高貴的身分地位也要適當地隱藏起來。但是，十八世紀的正統派山水畫既然入主中央，皇帝成為它的當然第一觀眾，其天子身分實在不容許被隱藏，因此文人山水畫便不易再積極地宣示其「非政治性」本質，而許多身具科舉功名之士人得以因擅長文人風格繪畫而進入宮廷，成為皇帝御用的「詞臣」畫家，遂大大地改變了宮廷中的藝術生態。對此重大的改變，我們可能會因立場不同而得到相異的評價。試想：掌握最高政治權力之滿族皇帝居然志願參預漢人的文士社群，並領導推動之，這不就是歷來知識文化人夢寐以求的成功嗎？！然而，當文人畫重新登上廟堂，珍惜原來文人藝術之「自由」性格者則不得不又要憂慮其逐步邊緣化的命運，或者甚至質疑它是否竟然寧願出賣了靈魂給魔鬼？不論立場如何選擇，我們都可意識到山水畫的「觀眾—作者」關係至此已是一個需要重新思考面對的問題。

　　論者對這個問題的任何回應，都會牽涉到個人對「文人畫的價值」何在之定義。此事因隨時空脈絡之不同，認識遂時有變動，最不易取得大家的共識。不過，我們可以暫時拋開定義對錯的可能爭議，直接聚焦到山水畫觀眾的質變現象之上。在這個文人山水畫「正統化」過程中，皇帝固然是關鍵人物，但其意義不僅在於他取代了其他類型觀眾的地位，而更值得注意因其參預而發現的觀眾本身質變之情況。本身興趣、精力和資源皆極端豐富的乾隆皇帝（1735–1796在位）就值得拿來作一個方便的切入點。他除了是主

導正統派山水畫站上新顛峰的觀眾力量外，自己亦能畫，更喜將習其收藏而學得的非專
業表現作品向人誇示，甚至將之和古代名蹟併列而觀，例如在當時被視為王羲之唯一親
筆真蹟的《快雪時晴帖》（臺北，國立故宮博物院藏），就是和乾隆皇帝自身之《仿雲林
山水》一作裱在一起（圖11.1）。過去的評者，尤其是那些討厭乾隆皇帝者（人數其實不
少），總以為那正是皇帝自大性格的流露，幾乎克制不住欲將之除而後快的衝動。然而，
如果換一個角度看，他的仿倪瓚風格山水畫卻使其由一名觀者變成為作者，即使仍有人
要去挑剔它的品質，甚至將之評為不入流的作品。其實，乾隆皇帝的這件作品確有倪瓚
風格的基本架構，簡潔的河岸、空無一人的孤亭、枝葉扶疏的前景立樹和對岸低平遠山
的組合，正是倪氏風格的要素，這讓人不得不承認皇帝對此形象的掌握。那麼，一位政
務繁忙的君主又如何能具備製作倪瓚風格山水畫的能力？來自於對他古畫收藏的直接臨

圖11.1
清　乾隆帝　《仿雲林山水》
（王羲之《快雪時晴帖》冊）
臺北　國立故宮博物院

圖11.2
明　顧炳　《顧氏畫譜》之
〈倪瓚山水〉
1603年杭州雙桂堂初刻刊行

仿？或是哪位詞臣畫家的指授？看來都不像，尤其由畫中多呈弧形的筆皴運動來觀察，倒是十分接近於《顧氏畫譜》中那幅倪瓚山水的模樣（圖11.2）。《顧氏畫譜》中的倪瓚山水確實缺乏原有折帶皴筆墨所散發出來的枯寂韻味，那顯然是因為經過版刻轉化的無奈結果，也可說是版畫作為複製手段時難以避免的缺憾。乾隆皇帝對倪氏風格的學習，由此來看，確實存在一定的過程，而且相當有效地達到形似的目標，但其在筆墨上的失步，也不容諱言。對此現象的最佳解釋應該就在他所取用的學習範本上，那如果不是直接來自《顧氏畫譜》，亦是同類的版畫複製品，而非宮廷收藏中有筆有墨的繪畫原作。雖然這個觀察所得有些出人意外，但卻向我們指出一個值得注意的現象：對於乾隆皇帝這樣非以畫為業者，繪畫的學習古代大師，其意不專在技能的徹底模仿（或由之得到創新），更重要的還在自己能夠執筆作畫，得「有畫山水之樂」。

事實上，「俾世之愛真山水者皆有畫山水之樂」、「觀人畫猶不若其自能畫」的目標即是一六七九年開始出版之《芥子園畫傳》在序言中所標舉的旨趣，它可說是整個十七世紀畫譜類書籍出版的顛峰，也是山水畫一科中最成功的自學津梁。《芥子園畫傳》的流傳很廣，在傳統文化界中名聲響亮，但卻不為二十世紀以來的現代藝術史學者所重視，有時還將其歸為中國傳統繪畫僵化的罪魁禍首。當然，《芥子園畫傳》本身之出版既遲於晚明的許多畫譜書，很難擔當「開創」之美譽，且就刻版印刷的品質精美度上，亦不能與半世紀前十竹齋等的彩色出版品相提並論，[1] 實在不應當過度諛美它的重要性。然而，就山水畫之自學需求而言，這個畫譜所代表的歷史意義，則絕非他者可及。

一、《芥子園畫傳》的突破

就像乾隆皇帝的例子一樣，自學山水畫不一定要使用《芥子園畫傳》這本教科書，《顧氏畫譜》或其他有山水版畫的出版品，甚至一些戲曲插圖中有山水形象者，都能扮演類似的角色。不過，從自學的需求面來看，《芥子園畫傳》初集中所安排的教畫山水之「學程」才可以稱得上是一個循序漸進的有效率方案，如稱之為山水畫譜中的突破，一點都不為過。為了要說明其突破所在，我們有必要將之置於山水形象的版刻歷史過程中予以理解。

十六世紀後期在中國南方大城市的書坊出版了大量帶有插圖的流行讀物，其中許多版畫插圖都有樹石等的山水形象，然而嚴格地說，卻無優秀的山水版畫。其中原因亦不難理解，因為大部分的插圖皆以人物和故事為主，供稿者和版刻師都沒有注意發展山水版畫所需的技術，以應付諸如量體、空間表述之特定需求。他們許多人都來自徽州，擅長於刻製細緻而繁複的線條和平面紋樣，因之發展出一種我們名之為「徽派」的華美版畫風格，但是，這種風格卻無法直接搬來刻製山水版畫。例如萬曆年間（1573–1620）汪

廷訥所刊的《環翠堂園景圖》版畫（圖11.3），錢貢繪圖，黃應組刻版，便展現了此種華美風格之能事。[2] 這件罕見長卷的庭園山水版畫可能刻於一六〇二年後不久，但細觀其描繪園石的具體作法，由平行分割的塊面代替量體的結構，並以細點的疏密分布來表示凹凸現象，卻與蘇州畫家錢貢的常見風格不合，其雖有效地豐富了畫面形象的華美裝飾效果，然而在單元結組時所依據的秩序性大量重複原則，則非當時任何水墨山水畫的講究，估計是徽州名工黃應組轉化成版刻時的加工結果，主要目的在於向觀眾展示（或誇耀）刻工技術本身的細緻和精美，而不在企圖完美地複製原山水畫的筆繪效果。對於後者的有意識追求，則也出現在一六〇〇年左右之徽州版畫製作上，確實原因現在尚未清楚，但可能和徽州畫家丁雲鵬積極參預至版刻團隊有關。在一五九四至一六〇九年間進行刊刻出版（亦有一說依初版首出時間而訂在1605年）的《程氏墨苑》即為丁雲鵬繪圖供稿刻成的大型製墨圖樣集，其中便出現了若干幅山水圖（但非全部）顯示了對複製山水風格的有意識調整。例如〈白嶽靈區〉一幅的山體表現即可見刻意避去版刻風格的重複而有秩序之圖案性平面鋪排原則，而以不均等的空白處理和線條之粗細、交叉來轉譯水墨描繪的皴染效果（圖11.4）。這是可歸之於刻工的有意識轉化嗎？我們實無法確定。《程氏墨苑》中所保留之刻工資料可知包括了黃鏻、黃應泰等人，他們都出身徽州歙縣虬村，與黃應組同

圖11.3　明　錢貢繪圖　黃應組刻版　《環翠堂園景圖》局部　萬曆年間汪廷訥刊刻

圖11.4　明　丁雲鵬繪圖　《程氏墨苑》　卷四之〈白嶽靈區〉　萬曆年間程大約秬氏滋蘭堂刊刻

屬那裡的黃姓刻工家族。[3] 此刻工家族的成員如果分享某種風格傳統，應係常態，那麼，《程氏墨苑》中這些山水圖象的有意識「再繪畫化」調整，及其相應版刻技法的創新施作，倘若皆歸功於本人亦以山水名家的丁雲鵬，可能也不算是毫無根據的臆測。

　　另外，丁雲鵬參預《程氏墨苑》團隊且為之提供山水圖畫的時間點也值得注意。對墨譜出版有興趣的人都知道較早已有另本《方氏墨譜》，為程大約競爭對手方于魯在一五八九年所出，丁雲鵬亦屬供稿畫家之一。有趣的是，〈白嶽靈區〉一圖卻未出現在方于魯的墨譜中，即使這兩種墨譜間共享了許多圖樣。〈白嶽靈區〉這種有意識地複製山水畫風格作品之加入，因此也可以合理地推斷為《程氏墨苑》企圖超越《方氏墨譜》的舉措之一。這是否也意謂著出版商程大約亦在丁雲鵬如此山水版畫突破過程中扮演著誘導者的角色？我們實在無法進一步確認。但是，無論如何，我們如果據此推測山水版畫在一六〇〇年左右產生了技術上的突破，讓其畫面效果得以有效地轉譯山水畫之皴染，這應該可以接受。自此突破之後，版畫插圖中的山水形象便在質與量兩方面都發生了明顯的進展，一六一四年杭州香雪居刊行的《新校注古本西廂記》中「傷離」一景（見圖8.11），其將

圖11.5　明　王槩等　《芥子園畫傳》之〈倪瓚畫石〉
1679年懷德堂周氏書林始刊刻

故事主角置放在量體與空間感俱佳的一大片山水之中，幾乎隱而不顯地退居為山水中的點景，似乎刻意地顛覆了既有的敘事情節和山水背景關係，就可視為山水版畫取得強勢發展下的產物。[4] 由此觀之，《芥子園畫傳》中山水形象的版刻技術可說是立足於一六〇〇年以來所建立的山水版畫製作傳統之上。

過去論者如欲推崇《芥子園畫傳》時，總不忘強調其將山石、樹木等自然形象分類、由簡至繁、循序漸進的教學規劃，其實，這不能算是它的創舉，明代後期諸多畫譜著作都在此有所講究，那已是常態。那麼，《芥子園畫傳》的「循序漸進」能具體落實至筆墨層次，倒值得多加注意。例如在倪瓚畫石一事上（圖11.5），執行步驟基本上已在圖示中明白示範，讀者完全可以自己看到如何以「側縱」之筆作出「方解」石廓的畫筆運動過程，不致產生如學畫《顧氏畫譜》的失誤。當然，如何運筆作石不過是整個山水圖繪「實作」過程的起始，其他尚有許多步驟皆藏有過去須賴老師親授方能點通的學習障礙，《芥子園畫傳》對這些關節實皆有意識地作了處理，如果就此而言，此畫譜之所以能成功地宣稱適於自學，關鍵就在其能積極呼應「實作」的觀眾／讀者需求。《芥子園畫傳》在整個畫譜史中的突破，不得不由此求之。

最能展現芥子園出版者對「實作」關懷之處當數其在物象結組上的圖象示範，那也是它得以超越其他較早畫譜書的關鍵。從山水畫自學者的需求來說，明代末期的許多畫譜書在如何指點將山水物象在畫面上組合成「畫」一事上，確實表現得力有未逮。一般畫譜，甚至包括許多傳世的名家課徒畫稿，習慣上都以個別母題的獨立圖解為主，至於進一步的畫面組合問題，不是僅賴簡略的文字作些原則性的抽象宣示，就是乾脆在圖解時整個略過。他們所面對的瓶頸，一方面是因為此畫面形象結組的變化多元，實在不易歸納出眾人有所共識的若干模式，另一方面也透露出教學設計者本身將此組合過程進行「程式化」的能力有所不足。或者，我們也可推論：這個教學缺環正反映了「臨摹」在山水畫教學上的當道，假如學習者必須一再地對各種風格的作品進行全幅式的臨摹，各

種難以歸納的組合法則和變化自在其中，毋庸多費心思說明。這對專業畫家的培養、訓練而言，較非問題，畢竟他們的學習範本的來源和供給皆較有保障，而費時費力的臨摹也被視為專業技術獲得的當然管道，然對自學者來說，那不但在範本之取得上會造成不易克服的障礙，而且在時間和精力投資上亦極不經濟。學習之效率對業餘畫人山水畫自學之需求上確實佔有一個不可忽視的地位。由此反觀所有明末所出畫譜，確皆有所不足。以文圖並茂畫史參考書的形象行世的《顧氏畫譜》，雖不妨被借用來自學山水畫，但其範本數實在不足，僅在一河兩岸模式之漁隱山水一類上，提供了幾個樣本，可供學習，而那本屬山水畫中空間表述的一種最簡單組合，可謂一目瞭然，至於其他類型的山水組合模式，則因缺乏適當有效的程式化轉化，不易於自學者的學習。一六一五年刊行之朱壽鏞、朱頤厓編製之《畫法大成》亦無法突破此瓶頸。《畫法大成》的山水部分雖然依古來各名家風格提供了許多全幅作品，似可供山水畫中經營位置的學習之用，然其毛病甚多，實在成效不彰。例如其中一幅〈臨郭熙卷雲筆〉（圖11.6）的橫幅作品，固然在山體各處表現了不同的如雲形象皴法，頗為可觀，但其塊體之結組卻只作平面之拼湊，反而讓全畫看起來只像是不同花樣圖案的勉強拼貼而已。類似之病在譜中他處也常出現。〈雅集兗州少陵臺圖〉（圖11.7）一作畫朱壽鏞家族明宗室魯王封地的知名古蹟景點「少陵臺」上的雅集，一方面榮耀著魯王一族建此紀念杜甫之物對地方文化傳統的貢獻，另一方面亦適合附庸風雅之士社交活動相互投贈之用，本應具備了豐富而引人注目的條件，可惜，此畫仍不能免去拼湊之批判。無論是畫上的少陵臺，或是兗州城牆、牆外之遠山，相互間毫無結組上的連繫，位置上的經營也不存在任何合理性。

　　《畫法大成》全幅式山水版畫的弊病，如用《芥子園畫傳》的用語來說，就是缺乏「氣脈連絡」。這也反映出朱壽鏞主持的編輯製作團隊未及意識到「氣脈連絡」這個環節在山水畫實作上的關鍵性地位，因而亦沒有在畫譜中設法教導它的使用者一個有效的解決辦法。如此環節正是所有山水畫製作過程中由單獨母題形象至經營成畫間的必要程序，任何一位畫家皆各有一套作法，來處理這個圖象組合的需求，《畫法大成》編者本人亦有畫名，能作山水畫，當然不會不知此種組合之法，而其之未入譜中，很可能是因為對自學者需求的認識不足，以及尚未發展出某種簡明而有效的教學程式這雙重理由。兩者之中後者尤為重要。它作為教學方案之簡明易學，對自學者自行操作的高度可行性都有所要求，其實挑戰難度很高，非當時一般畫訣文字中講講「龍脈」、「由小山積成大山」、「作三、四大分合」等原則所能奏效，揆諸當時所行之各種畫譜或課徒畫稿，都未能對此需求有所突破。從此而言，《芥子園畫傳》在這個自學方案的突破上便極有貢獻。如觀其中〈開嶂鉤鎖法〉（圖11.8）一節即對山形之結組提出一個簡明易學的辦法：首先畫一簡單之半橢圓形作為「正面」，正如人臉上的鼻隼，可作整個有機結構的基準，接著依此鼻隼的頂點方向，在其上方左右兩邊疊加數量不等的同類型單元造型，接著，在疊

圖11.6　明　朱壽鏞、朱頤屋　《畫法大成》之〈臨郭熙卷雲筆〉　1615年刊刻

圖11.7　明　朱壽鏞、朱頤屋　《畫法大成》之〈雅集兗州少陵臺圖〉　1615年刊刻

圖11.8　明　王槩等　《芥子園畫傳》之〈開嶂鈎鎖法〉
1679年懷德堂周氏書林始刊刻

加時順著稜線先向左、再往右、復回左
的順序重複數次，以形成「脈絡」，最後
則在最頂部蓋上一個與正面相仿但有延
伸側廓的結尾，完成一個有起伏、「氣脈
連絡」的主軸，供其他樹石形象據以組
合。這個被歸納為三、四個步驟的主山
表現法，不但簡單明瞭，而且在圖示上
雖止一畫面，卻有分解動作圖解之效，
照顧到自學者易學的關鍵需求。它在此
上之突破，實非前此他譜可及。

　　《芥子園畫傳》對實作時形象結組
的關懷用心可謂貫穿全譜。編者之企
圖並不拘泥於某一可作通則的「最佳方
案」，而為自學者設想多種可能面臨的
狀況，提供一些變化方案供其選擇。除
了在「巒頭」畫法示範了二十七種方式
外，最豐富之選擇出現在「畫泉法」的
十二種對山石和泉水組合的演示。其中
〈畫大瀑布法〉（圖11.9）將要點置於大
型瀑布兩旁大塊巖體的搭配，瀑布雖直瀉而下，但故意切去底部不作描繪，而將巨大岩
石和崖壁作垂直式的左右組配，以助其巨大量能之傳達。另外一幅〈畫泉三疊法〉（圖
11.10）則略去源頭部分，讓第一層泉水直接自呈弧形的崚線沖下、並利用右方兩層巖體
的斜向布列，一方面創造第二、三疊流泉曲折有致之流動，另一方面也交待了其間的深度
距離。兩種不同流泉的表現完全可歸至流水與山岩的調整組合之簡單操作之上，而且還可
衍生出其他變化的可能性，這種易學而有效率之圖象教學，可謂已經為其奠立了成功的基
礎。事實上，《芥子園畫傳》的簡明易學後來確實吸引了許多有意自學山水畫的非專業畫
人。江大來作於一八〇五年的瀑布圖（圖11.11）便出自對〈畫大瀑布法〉的學習，僅在
用筆與墨染上調整得較版刻有更豐富的變化，但其泉石之組合基本上仍遵循畫譜上的圖示
指導。然而，江大來對畫譜的學習並未限制他進行出於己意的調整，此可見於岩石上所加
的數叢蘭花。由於蘭花的君子寓意，這幅加了蘭花的高山瀑布描繪就成了極適合作為贈送
友人的禮物。江大來本人是當時中日貿易中來往於乍浦與長崎之間的一位海商，在中國幾
乎毫無畫名，文學才能亦未見記載，應該就屬我們此處所關注的自學而成之業餘作者；但
他的繪畫在日本很受重視，是江戶時期所謂「南畫」發展中一位重要的學習對象。他的這

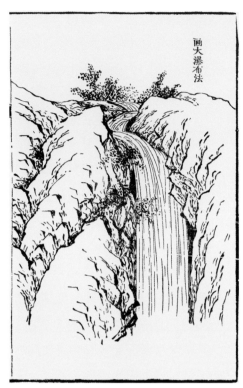

圖11.9　明　王槩等　《芥子園畫傳》之〈畫大瀑布法〉
1679年懷德堂周氏書林始刊刻

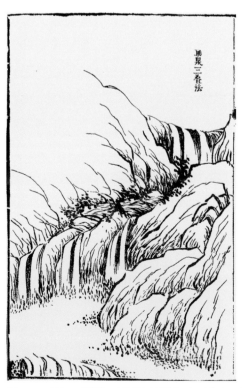

圖11.10　明　王槩等　《芥子園畫傳》之〈畫泉三疊法〉
1679年懷德堂周氏書林始刊刻

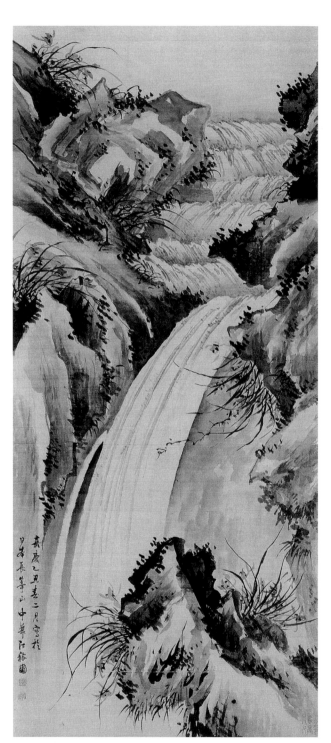

圖11.11　清　江大來　《有蘭的瀑布圖》　1805年
軸　絹本水墨　174.5×76.5公分
京都　泉屋博古館

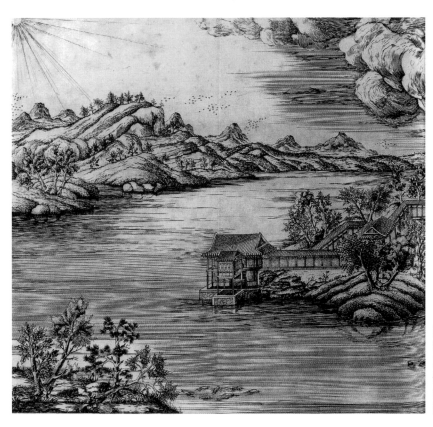

圖11.12
清　沈喻繪圖
馬國賢製圖
《御製避暑山莊詩（並圖）》
之〈西嶺晨霞〉　1713年刊刻
臺北　國立故宮博物院

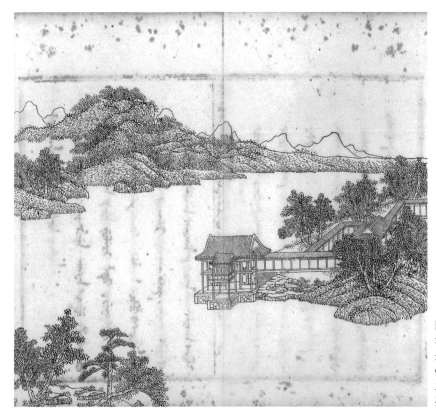

圖11.13
清　沈喻繪圖
朱圭、梅裕鳳鐫刻
《御製避暑山莊詩（並圖）》
之〈西嶺晨霞〉　1713年刊刻
臺北　國立故宮博物院

刷的成本估算，應亦是一個值得先行掌握的問題。當然，即使刻版印刷成本有一定的門檻高度，非人人可辦，集中國財勢於一身的康熙皇帝可沒有這種財務方面的顧忌。雖然如此，他的出版《御製避暑山莊詩畫》仍然有其突出而值得注意之處。避暑山莊園景之製作可能與慶祝康熙皇帝本人的六十歲生日有關，且其特令以兩種風格來搭配皇帝的詩作出版，這在宮廷中都屬重大的文化工程。但是，康熙朝中類此之繪畫製作頗為不少，卻不見得獲得出版的機會，例如稍早於一六九〇年皇帝即命南方正統派大師王翬開始主持繪製他在一六八九年的第二次南巡，前後費時六載，完成十二長卷《南巡圖》，那無疑是當朝最浩大的繪畫工程，又具有深刻的政治意涵，然而此圖則未見有出版形式的搭配措施。我們如何解釋這個差異？學界一般都認為清朝宮廷製作的絕大多數作品都意在宣揚某種政治形象，可事實上卻非盡然如此，康熙的《南巡圖》在完成之後卻未被視為藝術品收藏，而儲放在一個較具限制觀覽性質的檔案空間，有如記錄皇帝每日生活行事的《起居注》一般，僅容少數人得觀，並無公開宣傳或形塑其政治、文化形象之明顯意圖可言。[10] 相較之下，《御製避暑山莊詩畫》的情況較接近時間相去不遠的《萬壽盛典》的圖文搭配出版，該圖也作長卷形式，由另位正統派大師王原祁主持繪圖，朱圭鐫版而刊行於一七一七年，圖中所記為北京暢春園至神武門一路上萬民祝賀皇帝六十壽辰的慶典景觀。萬壽盛典圖雖是與其他祝壽相關文獻，共同出版，但二者作為萬民同慶之意旨完全一致，因此藉由賞賜皇子、貴族、內外大臣的管道而向外流傳，以供傳頌，實不難想像。假若避暑山莊的御詩與圖畫的刊布，如學者所建議的，也是六十壽辰慶祝的一環，其與民分享其平淡自然行宮景觀之意就顯得更為明顯，即使今日我們已經更為清晰地掌握避暑山莊實際上在當時還扮演著清帝國處理其多元民族政局的角色。

　　不論刊布避暑山莊景觀的原始動機是否如此單純，或是另含有論者建議之形塑聖王形象的更深層意涵，我們更關心的議題是，如此宮苑山水形象對整個園林山林畫的發展理解究竟可以產生何種作用？首先讓人注意到的現象在於建築物在園林山水畫中出現了復甦的表現。相較於一般的文人庭園圖繪僅用最簡潔筆墨交待最樸素的建物，而且數量力求其少，宮苑山水畫本來就更強調以專業（包括界畫）技巧來處理其中的建物，此時清宮的同類作品則大幅度地增強了建築物描繪的複雜性，其幅度不但超越了南宋宮苑者，且幾乎可與蒙元宮廷喜愛的王振鵬繁複風格比美。〈西嶺晨霞〉一景中的建築雖受版刻形制的限制，在畫面上所佔比例有限，但結構則十分複雜，除有兩個以上的曲廊外，還有凌空飛廊跨水岸而和主屋相連，此屋為雙層結構，上接飛廊（可見飛廊之高度），下接石造臺基，正面尚加一高腳小閣，突出伸入湖面。如此繁複的建築形象當然可能直接來自實物的摹寫，然而將之搬到畫面上，則展示了一種過去園林山水畫中罕見的偏好，甚至顯得些許與康熙皇帝崇尚簡樸之規劃旨趣有所出入。這種將複雜建築結構重新引入庭園山水畫中的現象即在宮廷中成為一個突顯的特點，而大行於雍正、乾隆時期。例如

有雍正皇帝（1722–1735在位）肖像出現其中的《雍正十二月行樂圖》（北京，故宮博物院藏）就有園中建築群的繁複結組，石造基座上的亭臺樓閣隔水相望，而以跨水的木架廊橋和平整的過道相連繫，形成空間上的開合關係，這些元素都見於如避暑山莊版畫的康熙時期宮苑山水圖繪。學者在研究這組雍正宮苑山水時特別指出其與一本康熙宮廷畫家焦秉貞所作的《山水冊》（臺北，國立故宮博物院藏）間存在著具體的繼承關係，如「五月景」（圖11.14）的建築群基本上的個體造型和環繞湖區的位置結組方式即與《山水冊》中第十開（圖11.15）完全一致。看起來，「五月景」應該便是使用了《山水冊》作為母稿，修改並增飾了其中建物之細節，並於湖中上方添畫了五月龍舟競渡的應景敘事，以符長方形立軸畫面之需求。稍後不久，約在一七三七年之前的乾隆初期，與《雍正十二月行樂圖》相似的圖繪風格又再次出現在另一組《清院畫十二月令圖》（臺北，國立故宮博物院藏）上，只是此次製作時已將帝后形象代換成一般人士，或許是為了配合宮廷主人更替以及在使用展示上改為按月懸掛的緣故。[11]這幾個例子已經得以展現清宮園林山水畫，尤其是因為加入了繁複建築群後的新樣流行，而且，還向我們提示了焦秉貞在此新發展中所扮演的重要角色。

焦秉貞的《山水冊》係以樓閣建築的組合變化為

圖11.14
清　《雍正十二月行樂圖》之〈五月競舟〉
軸　絹本設色　187.5×102公分
北京　故宮博物院

主體，並無遠景山水之配合，嚴格地說，不適合稱為庭園山水畫。縱然如此，它對清宮
新型庭園山水畫討論的意義正在其對建築群體內「結組」之事各種變化的演示上。從它
後來作為稿本母型的現象來推想，原來此冊各開是否與某宮苑的實景有關的問題，既無
資料可據以回答，可能也不重要，基本上可視為焦秉貞所設計之各種結組方式的彙集。

圖11.15
清　焦秉貞　《山水冊》第十開
冊　紙本水墨　26.2×26.4公分
臺北　國立故宮博物院

圖11.16　清　袁江　《東園圖》　1710年　卷　絹本設色　59.8×370.8公分　上海博物館

而焦氏在冊中所重者除了各種不同造型的建築外，還特別用心於利用建物屋頂、外庭、圍牆、通道等部分個體的平整邊線，進行幾何性的平行結組，最後將這些平行線又歸於畫外的某消失點上，此即年希堯在一七二九年所刊《視學》中所謂「定點引線之法」的西方單點透視的空間處理技巧。焦秉貞這位供職於多有機會接觸歐洲傳教士的欽天監畫人，其向西人習得此技而用之於圖繪之中，由其傳世的有限仕女畫、甚至版刻出版的《耕織圖冊》中都可見到，這已是不爭之事實，[12] 然對我們而言，焦氏的善用透視技法還是他在宮廷園林山水畫新樣中創造建築群複雜結組的利器，值得特加關注。後來之宮廷畫人即使在透視法的掌握出現精準度的一些差異，但他們在建築群的複雜結組上則已形成共識，賴之繪製了為數不少的雍正、乾隆宮中行樂圖，並具體改變了明末以來文人式的庭園山水畫風格獨霸的局面。

　　可惜我們對於焦秉貞所帶動的這種新型態宮廷園林山水畫的具體時間，迄今還不能在康熙朝的文獻裡尋得依據。不過，我們似乎可以將之合理地推測在一六八九年他受命開始繪製《耕織圖冊》（出版於1696年）前後不久，此時他顯然已能精熟地運用西洋透視法於畫面的空間表述上。不論如何，此種新庭園山水畫不久即在宮廷之外得到專業畫人的追隨，其中最為突出的表現當推揚州的袁江。袁江大概是揚州畫家中留下最多園林樓閣山水畫的人物，因此有名於畫史，但是詳細的資料很少，連他的生卒年都不清楚，但從現有的一件十二條通景屏大作《九成宮圖》（The Metropolitan Museum of Art, New York藏）尚存一六九一年款，可知他的活動期間約與焦秉貞相近。袁江的這種樓閣山水畫許多係以傳說中的古代宮苑（如漢代的九成宮）為題的想像發揮，但也有針對實際園林景觀描繪的山水畫，最適合我們此處的討論，如《東園圖》（圖11.16）作於一七一〇

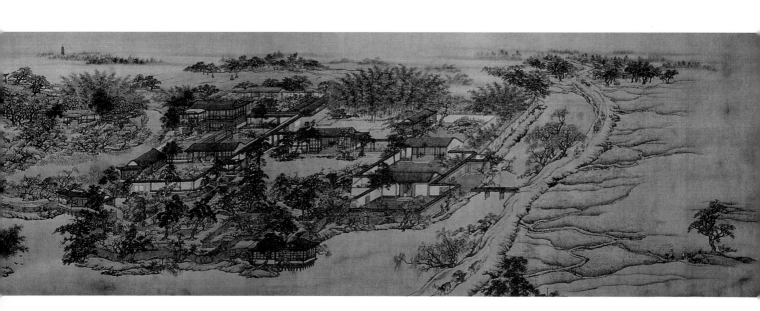

年，即是對揚州城東六里處富商喬國禎東園之紀實製作。袁江對東園的布局與其中景點細節的交待，基本上符合時人張雲章〈揚州東園記〉（寫於1711年）中的記載，論者因此皆肯定此圖繪的紀實性。他們也都認為袁江之圖當時是為了向不在揚州，無法親遊東園的名宦王士禛和宋犖求取記文而作，這完全可以在圖記文字中得到作者的證實，[13] 可謂提供了我們暸解當時使用這種園林山水圖繪的一種確切情境。此外，我們還可注意袁江對此庭園的描繪方式，亦極賴建物邊框平行線的變化結組，尤其以中間西路之呈現最為豐富突顯，可以立刻吸引觀者的目光。如此的庭園全景表述方式，配合著俯視的視角和遠景空間無限延伸的暗示，都使包括王士禛、宋犖在內的上層觀眾感受到一種類似於宮中庭園山水圖的觀看，只不過，袁江在此似乎沒有運用消失點來處理他的空間透視。那麼，袁江《東園圖》雖有「引線之法」但無「定點」的作法，是否尚能稱之為「西法影響」？這還牽連到如何解釋這個相似現象的問題 —— 袁江是否曾經進入宮廷服務，而學習到宮中庭園山水畫的風格？學者間對於後者尚有不同意見，贊成者引用張庚《國朝畫徵錄》的記載，以為袁江確曾入宮任宮廷畫家，反對者則以為存世袁江作品從未見出現臣字款者，且最具權威性的揚州地方記事之李斗《揚州畫舫錄》（成於1795年）袁江小傳中也已刪去供奉內廷此一情節，遂對此事有所質疑，認為是張庚寫傳時（應在1735–1760年間）的誤解。[14] 二說各有所據，是非實難取捨，或許只能等待新出資料方能再論。然而，如果回歸袁江作品而論，其「引線之法」既然清晰可辨，西法作用之存在應毋庸置疑。那麼，袁江與此西法接觸的管道又如何解決？供奉內廷之說雖尚不能落實，但卻也不需拘泥於此，因為經由民間管道而習得西方空間表現法的可能性亦值得慎重考慮。一件款署「錢江（杭州）丁允泰寫」的蘇州木版畫《西湖圖》（或稱《山水庭院圖》，圖11.17）亦屬庭園山水畫，畫中也取用建物所形成平行線的「引線之法」來表述庭院主景，而且，丁允泰仔細地以緊密排列的直線轉譯光線所起之明暗效果，甚至超越了宮中雍正行樂圖所示，明白地展現了它與歐洲銅版畫的淵源關係。至於丁允泰此人，畫史幾乎失載，僅附在其女丁瑜條下，作「父允泰，工寫真，一遵西洋烘染法」的簡略記述，但據近年學者梳理天主教相關文獻，已知他是康熙後期（1711年前後）在杭州頗有分量的天主教徒。由此看來，丁允泰的西法極可能直接來自教會已有的傳教用歐洲銅版畫，或是其複製品，而不待求之於宮廷繪畫的輾轉學習。丁允泰之為天主教徒，這在南方專業版畫製作人間並非特例。涉入到一七五四年教案「張若瑟案」中供稱自己「貨賣洋畫」的丁亮先，也是一位與很多在蘇州傳教之歐人有來往的教徒，現在已經證明他與製作十八世紀時外銷到歐洲的餖版印刷花鳥畫的丁亮先是同一個人。[15] 由此思之，我們過去可能過於偏向宮廷作為引入西法的唯一管道，然上述丁允泰等例子則顯示：民間直接接觸西洋圖畫的可能性亦不能低估。不論是那些具透視表現手法的洋風蘇州版畫（如1734年的《姑蘇閶門圖》，廣島，海の見える杜美術館藏），或是袁江家族所擅長的新樣

圖11.17
清　丁允泰繪
《西湖圖》（或稱《山水庭院圖》）
蘇州版畫　360×280公分
廣島　海の見える杜美術館

庭園山水畫，都可能直接來自當時民間的新刺激。

　　無論我們是否得以理清袁江園林樓閣山水畫的源頭問題，它與雍正、乾隆宮廷中庭園山水畫的相應關係，彰顯著這種新型庭園山水畫的登上時代畫壇舞臺。有趣且值得特別注意的是，這個主題的山水畫卻未被《芥子園畫傳》納入自學的內容。該教科書中固然介紹了一點點樓閣的徒手簡易畫法（即不用專業人所使之界畫工具），然完全未教導建築物體的結組方法，更不用談什麼「引線之法」了。那些技術，包括烘染和空間透視效果等，畢竟還是存在著專業的難度，實在不需強求於一般觀眾身上。由此言之，《芥子園

畫傳》對庭園山水畫的忽視，及對新近傳入西法的漠不關心，也可以說是一種務實的態度取捨。

三、幕友的山水畫與偉大的文化志業：訪碑圖的作者與觀眾

像喬國禎那種支持新樣庭園山水畫的揚州富商觀眾，可能在心態上也有仿效宮廷品味的傾向。他們是否還同時支持著石濤的那種奇觀山水畫，或者如方士庶之正統派山水畫？[16] 這些現象事實上都存在，提示著我們不必過於計較何者堪稱「代表」風格，而允許以更為包容的方式來對待他們多元的藝術態度。他們之中當然亦有一些《芥子園畫傳》的使用者，自己從山水畫的觀眾變成了作者，只不過沒有在畫史上留名罷了。這種作者的人數應該很多，但卻很難作更進一步的估算。我們僅能自傳世大量文集中所見為不知名畫者之山水作品所書寫的應酬題詠，來想像其數目之可觀。他們的這種山水畫，除了少部分自娛者外，大部分用之於廣義之文人社群的社交投贈，主題亦不外乎隱居、雅集、紀遊之類，與明代中期以來所見者沒有明顯的差異。它們整個就是構成所謂晚期文人山水畫的主體，其中有些部分確實呈現了重複的現象，因而引起後來以創新為藝術第一要務之現代學者的批判。這個流弊，如果真的部分來自於畫譜學習的流於僵化，論者也不必為芥子園諱；然而，該進一步問的是，學習之僵化確來自於教科書的畫譜嗎？或者畫譜只是代罪羔羊？在一片「畫道不振」的責難聲中，我們又可以如何以「變觀眾為作者」的角度，來重新理解一八〇〇年左右以來的山水畫發展？

「變觀眾為作者」之後的最大作用在於自學者的大增，而且帶動了山水畫運用需求的新可能性。在諸多隱居、雅集和紀遊等需求下製作的山水畫之外，我們還能發現一些原來未曾見過的突出主題，在當時觀眾之中特別受到青睞，其中十八世紀末至十九世紀初在文人學者間流傳的「訪碑圖」，就因為充分呼應著當時之文化氛圍，特別受到注意。訪碑活動亦可視為一種旅行行為，但有特定之目標，非一般之自然勝景，而為地方上經歷史歲月長時間沖刷而倖存下來的漢唐（或更早）古碑。尋訪這些古代石碑，尤其是那些刻有文字或圖畫者，意不僅止於浪漫的「懷古」，還竭盡一切可能地對其殘存之文字和圖象加以記錄、製作搨本，以供金石學的研究之用，具有強烈的學術調查意味，可說是乾隆、嘉慶時期整個考據學風潮中不可分割的基石。從經學與古史研究之發展來看，這些都是傳世文獻中未曾見過的新資料，大有助於研究者相互論學之用，自然引發眾人的盡力搜集，其盛況幾乎更超越乾隆時期官方所發動的搜集全國圖籍之舉。當時投入訪碑工作的學人很多，而且形成一個頗具現代意義的學術社群。在此社群網絡中，他們不但相互傳遞調查心得和研究收穫，並且交換蒐集所得拓本（現代攝影發明之前的最佳複製手段），為規劃中即將出版的著錄和圖錄作準備。浙江杭州出身的黃易就是這個學術社群

中十分活躍的成員，也是吸引我們注意的一批「訪碑圖」的作者。作為山水畫中的一個新主題，他的訪碑圖因此也必須置於當時金石學的活動脈絡中來予解讀。

黃易最受現代藝術史學者重視的貢獻當推他在一七八六年於山東嘉祥「再發現」的漢代文物遺蹟武梁祠，除了整理零落的古碑和石刻外，黃易還召集「海內好古諸公，重立武氏祠堂，置諸碑於內，……垂永久焉」，以非官方的力量進行了石刻古蹟的保存工作。令人頗為驚訝的是，黃易發動的這個社群參預捐助之人數，竟然高達八十人，涵蓋階層面很廣，上自政府高官，下至地方生員、監生、舉人等都有。捐款數則以黃易自己最多，十四萬錢，湖廣總督畢沅五萬次之，詹事提督江西學政翁方綱二萬，以下則因人而異，有蘇州一位「處士」（即無任何科舉資歷者）僅捐一千。名單中畢沅和翁方綱等人都是金石學運動中的領軍人物，自然有帶動作用，但其中也有地位不甚顯赫的學者，如孫星衍和洪亮吉，各自捐了三千錢，則屬於學術同好的共襄盛舉，另有數位來自南方的基層士子則意謂著這個學術社群的跨區域性。黃易的武梁祠計劃亦包含了我們所關心的圖繪工作。現存天津博物館的《得碑十二圖冊》（作於1792–1793年）中的「紫雲山探碑圖」應即為該計劃的圖象記錄別本，是當一七八七年重建武梁祠時，配合他所製之拓本，寄給翁方綱、洪亮吉等人的圖繪。該圖繪本身極簡，只在紫雲山下以簡筆交待了黃氏一行人探碑之意，並未具體描繪武氏祠的任何細節，畫作本身之山水表現甚至也談不上引人之處。不過，此訪碑圖所得到的觀眾反應則十分熱情，除了投入保存計劃外，當時不在嘉祥現場的翁方綱還特別推崇黃易此舉之貢獻超越了宋代歐陽修、趙明誠那些學人的成績。[17]

經由圖繪的記錄與寄送，黃易的紫雲山武氏祠之再發現可謂在他的社群網絡中創造了一層無可取代的視覺性，不僅如今日照相般地傳播此事之訊息，而且將他的遠方觀眾帶到現場，邀請他們的進一步參預。類似的作用亦可見於黃易於一七九六年嵩洛訪碑之行動。此調查行動共計四十日，得拓片超過四百種，並以日記的形式記錄了細節，還製作了共計二十四開的《嵩洛訪碑圖冊》（北京，故宮博物院藏），且在圖冊完成後寄送社群同仁觀賞品題。在這些觀眾中，翁方綱再一次成為最早的參預者。翁氏當時在北京，特地在他自辦紀念蘇軾誕辰的聚會中，向包括畫家羅聘、書家伊秉綬在內的賓客，展示黃易訪碑的最新成果。它的效果極佳，不但為翁氏此雅集創造了多年來未有的高潮，而且立即讓大家意識到此行的學術意義。例如，在其中第八開〈開母石闕〉（圖11.18）上，黃易即向眾人報告了此處訪碑調查工作令人興奮的收穫：對石闕上殘存文字經過「精楮細搨，比前人所釋，多辨出二十餘字」。翁方綱對此亦極為推崇，以為明清之際大學者顧炎武亦未能及。翁氏也深知如此成績完全得自黃易之「親加訪剔」，故特別在題語中標出黃易這田野調查中「親臨現場」和「細搨操作」兩者的關鍵作用。[18] 翁方綱的這個評論可謂正得黃易訪碑計劃的核心意涵，姑且不計較新發現資料字數之多寡，它在

圖11.18　清　黃易　《嵩洛訪碑圖冊》之〈開母石闕〉　冊　紙本水墨　17.5×50.8公分　北京　故宮博物院

圖11.19　清　黃易《嵩洛訪碑圖冊》之〈伊闕〉　冊　紙本水墨　17.5×50.8公分　北京　故宮博物院

觀察實作上的親臨和細搨此二關鍵，已與當代學人所從事的金石學方法產生本質性的差異。從這點而言，其他金石學者之所為僅屬靜態式的書房內之拓本研究罷了。這應該就是由黃易所代表之整個訪碑研究的學術意義之所在。

　　翁方綱對訪碑學術意義之體會並非特例。當時有幸寓目《嵩洛訪碑圖冊》的觀眾中亦多有相似之觀感，其中還有將之置於「臥遊」傳統中作評論者。例如該冊中〈伊闕〉（圖11.19）一開記黃易在此處得一龍門僧人之助，攀岩而上，拓得洞外壁頂唐開元年間（713-741）之造象銘一本，並感慨其在洞內遠望隔河山水，「皆倪黃粉本」的美景。畫

面上黃易的確交待了他指揮摹搨的大致實況，如最右方作一高梯，登梯者或意指那位身懷特技的龍門僧，而左方則以淡墨模糊地勾勒了一些洞內的佛龕。不過，畫面上最特別處則在中央以較濃墨作遠處的圓形山體，其形象怪異顯因畫者視線受洞口切割之故，正是在直寫他從洞內觀隔岸遠山之所見。黃易所描繪之山水畫通常不以奇景見長，但〈伊闕〉此開則亦非奇景，而是有意識地記錄了當下因親臨其地方得以致之的特殊視覺經驗。從紀遊圖傳統一般僅以描繪自然奇景來看，黃易此開可謂是一種強調其「親臨」觀看的創舉。當時圖冊的另位觀眾洪範對此開景觀即深受震懾，在觀後感中除感慨未曾親遊伊闕之勝外，還發出「徒令今日作宗少文（即六朝寫〈山水序〉的宗炳）臥遊，是可歎耳」。洪範之歎，不啻質疑了傳統臥遊文化觀的價值，並賦予親臨觀看視覺經驗一個前所罕聞的絕高地位。[19] 洪範的意見其實也有他的背景。他來自安徽休寧，曾因擔任幕僚而從征後藏，並以所歷山川作山水畫而為人所知，看來他之視親臨重於臥遊，堪稱黃易之知音。

　　洪範的身分和經歷都與黃易有相類之處，屬於當時文士中雖非由科舉出身，但以幕友形式參預政府工作，且因之具有豐富旅行經驗的人士。黃易之訪碑事業因此特別值得參照他的幕友生涯脈絡來予理解，並由之試圖對其實地調查的意義予以定位。黃易一生行走官場，卻無科舉功名，早年入鄭制錦幕中，協助在河北、江蘇的鹽務管理事務。雖然案牘繁重，黃易的訪碑事業即利用了公務上的視察開始建立，他初期業績代表之訪得東漢《祀三公山碑》（117年）便是在一七七五年他因公駐在河北南宮時發生。他在隔年立即將此重要發現的拓本寄贈翁方綱，翁氏後將其考證成果於一七八九年發表在名著《兩漢金石記》中。這個互動不但可視為翁、黃間學術交誼的開端，亦使得黃易這位低層文人藉之站上全國性金石學的學術舞臺。黃易稍後即由幕主鄭制錦及其他官員之協助，經由例捐管道在一七七七年取得主簿的低層官銜，被派至河東河道此管理防治河南、山東黃河和運河事務的官署中任職，大部分時間駐在山東濟寧。至一八〇二年去世為止，他的頭銜雖提升至「運河同知」，然工作上皆未離此技術性的位置。讓他留名後世的訪碑及金石學活動的這些富含學術性之工作，便是在此二十多年近似吏員之生涯中完成的。[20] 據他自己在給親友的信札中所透露，他的這種生活「忙不可言，自晨及暮，無片刻之閑」，還需應長官之命，作山水貢扇供其與上級應酬之用，經常「須得一日一柄」，而薪資收入卻極有限，根本不夠開銷，乃至「無日不典質，日日如過除夕」。[21] 如此窘迫生涯，較之位居大學士的金石至交翁方綱，真有天淵之別。黃易在此期中所進行的兩次最重要而大規模的訪碑調查計劃，甚至是在一七九六年、一七九七年丁母憂，不在官署期間勉力至嵩洛和岱麓地區完成的。後世論者在談及翁、黃二人於金石學術上之合作關係時，每喜言黃氏所扮演的資料提供者角色，其無私之學術熱情配合職務之得以親臨實地，恰正彌補了翁方綱因官務繁重而無法親自調查的缺陷，方才成就了兩人間的完美學術搭配。其實，黃易生活上的窘迫絕對是他訪碑工作中不可忽視的現實脈絡。翁

方綱、阮元等高官雖然在這個過程中偶有提供資金上的協助（如在重立武梁祠事上的捐款），黃易基本上還是一位缺乏固定資源支援的獨立（或亦可稱「業餘」）的學術工作者，他只能在官署生活的隙縫中，困而為之。嵩洛與岱麓之訪碑行程即屬此種幾乎完全獨立完成的計劃，較之另位同道學人孫星衍之訪碑，背後全由幕主阮元支撐，可謂全然不同。換言之，黃易在此時間和資源雙重窘迫的狀態下所進行之親身訪碑，其實正是以其自己的方式表述著他對實地調查工作價值的堅持。

　　黃易的嵩洛、岱麓（山東泰山區域）訪碑調查兩者之間在時間上相距不到半年，雖在地理上差距極大，卻應該視為一個連續的整體，有學者認為這是黃易在晚年為自己所規劃的學術總結，實甚有道理。[22] 不過，這個總結的意義何在？如將黃易於一八○○年付梓的《小蓬萊閣金石文字》一起納入考慮，後者不是更有總結的意味嗎？事實上，《小蓬萊閣金石文字》一書雖是收集他歷年所得碑版而成，但又在拓本的基礎上另加雙鉤，再將此雙鉤摹本轉刻到木版。受限於當時的圖象複製技術，訪碑所得的第一手拓本，雖然史料價值最高，但無法大量複製，雙鉤刻版再行印刷遂成為製作副本大量流傳的唯一方法。然而，當黃易編纂此書時，他同時也受到碑帖收藏傳統的影響，如果碰上古代善本舊拓可供選擇，他的實地親拓便會被降級取代。例如，書中對他自己發現的武氏祠資料，即未取親拓，而採用朋友送給他的唐代古拓。[23] 這個差別自然不利於將該書作為黃易一生訪碑事業的終結成果，相較之下，嵩洛和岱麓的實地調查反而別有意義，尤其是針對訪碑本身這個頗具現代學術雛型之形式而言。訪碑計劃之現代性意味其實並非我們現代人的後見之明，黃易本人對其中實地調查之價值亦表示了高度意識。比起《小蓬萊閣金石文字》之專注於拓本流傳的傳統需求，嵩洛和岱麓訪碑的整體成果更多了文字記載的日記和配合山水畫的訪碑圖冊二者。由《嵩洛訪碑日記》、《岱巖訪古日記》之內容看，這個以文字為載體的記錄除了對其行程作逐日描述、訪碑之直接史料收穫外，尚對得碑之周遭環境，以及當下觀看之感受都作了相當仔細的交待，清楚地補充了拓本製作所無法照顧到的「尋訪」過程。兩套訪碑圖冊的製作亦顯示了類似之企圖，如〈伊闕〉一開所示的當下觀看所得，來作為一種訪碑行動中的「親在現場」之證明，極似現代考古和人類學者在其調查現場進行攝影一般。這二者都指向黃易本人對其實地調查在整個訪碑計劃中絕對重要性之肯定，而他欲與其觀眾所分享者亦即在此。

　　當黃易以這兩套圖冊向翁方綱等高官索題，心中必定極感驕傲。他的自豪倒不一定全來自訪碑地理範圍之廣大，或得碑數量和品質之超越，而更多地出自他的實地調查。就此言之，黃易的訪碑確實足以稱為一位低層文士（幕友）所能規劃的「偉大」文化事業。而在此追求過程中，訪碑圖的山水畫即扮演著不可或缺的角色。在當時那個金石學人社群之中，縱有翁方綱、阮元等人在身分、地位上非黃易所能望其項背，但如論黃易的實地調查和親自提供的訪碑圖冊證明，則無人可及。這對整個社群的凝聚效果很容易

可以想像，無怪乎該社群成員幾乎都樂於在黃易的圖冊上書寫引首或題上各種讚美的跋語，並賦予其適當的學術脈絡以發揚其不凡之意義，連鮮少親自參預金石學研究活動的揚州畫家羅聘也在翁方綱「壽蘇會」中發出「讚歎不已」的心得，並由翁方綱納入他的跋文之內。羅聘的讚歎應不在黃易的山水畫技巧，而在圖冊的選材和它對訪碑成果的證成，平心而論，黃易之技法全出之乾筆皴擦，空間亦乏發揮，實在不易入羅聘這位專業畫家的法眼。他所讚歎者因此可能逸出傳統山水畫中單純紀遊的脈絡，而由金石學實地調查的意義出發，體認到黃易山水圖冊的新意。

　　當時高級官員透過招聘大量幕友而推動藝文活動，進而具體產製繪畫作品之事甚為流行。例如在北京的旗籍高官法式善便陸續邀不同地區知名畫家，包括來自南方的奚岡、朱鶴年、張崟和顧鶴慶等人在內，為他的書齋繪製了不下五十件的《詩龕圖卷》（分藏多處）。它的數量確實驚人，品質亦甚可觀，但基本上訴諸山居圖的傳統表現，就無法與黃易訪碑圖的價值匹敵。另個相似的現象還可見於江南河道總督張井發動畫家為他製作一系列共計十卷的「願遊山水圖」。張井主持當時的重要河務工作，麾下幕友甚眾，繪製此十卷願遊圖之計劃則委託杭州畫家錢杜及其他畫人共同完成。錢杜作的第一卷《願遊西湖圖》（圖11.20）於一八二三年作於河南開封，時正作客張井節署之幕中。錢杜此卷針對家鄉西湖所作之山水卷中以他本人對明代文徵明風格的細雅詮釋描繪西湖勝景，但除中央大面積水域外，實景實在不多，左方的農田部分甚至有取法《芥子園畫傳》的痕跡，整個看來，有意地繼承了文徵明時的文人紀遊圖傳統，只是因張井未實地親遊西湖，圖繪遂轉成一般文人臥遊的雅事，未能在此突顯如黃易者的突破傳統意涵。總而言之，黃易訪碑計劃及訪碑山水畫的製作雖可歸諸當時大型繪畫計劃的風氣，屬於清中期大盛之幕友文化的環節之一，然其積極參預金石學人社群需求而進行的工作可謂最為具有前鋒意義，其訪碑山水畫遂由此獨特的角度切入歷史之流變中，而顯得鶴立雞群。

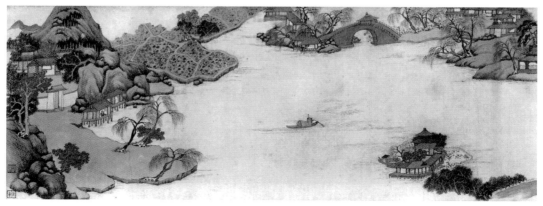

圖11.20　清　錢杜　《願遊西湖圖》局部　1823年　卷　紙本設色　30.8×116公分
　　　　鳳凰城美術館（Phoenix Art Museum）

四、十九世紀對地理新景觀的探索

　　與張井願遊山水圖系列正好形成對比的製作可推張寶之《泛槎圖》。《泛槎圖》的作者為上元（南京）的低層文士，本來沒有什麼社會聲望，但以能畫山水並好遊名山奇勝為人所知，一八〇六年可能就以其紀遊圖被禮親王昭槤招入王府幕中，昭槤本人即是著名之清朝宮廷掌故書《嘯亭雜錄》的作者，該書向為治清史者視為有關清宮行事的權威報導。張寶應該運用著他作為王府幕友的身分，在北京的上層人士間建立了良好的關係，並接著又得到山西巡撫成寧之邀，將其遊歷擴展至晉陝一帶，並從此逐步實現他周遊天下，探奇行腳全國的偉大計劃。至他七十歲止，親歷十四省，並將之作圖記錄，還進一步分六集付梓出版，時間從一八一九年至一八三一年，計共收錄山水畫一〇三幅。《泛槎圖》之出版除圖畫外，另有多達四百多則詩文序跋，其中包括成親王永瑆、翁方綱、阮元等政治、文化界名人所撰，他們的參預越發使得張寶這個宏大計劃的聲譽得到高度提升，達到全國的注意。或許因為過去學界對晚清「衰世」印象的限制，張寶《泛槎圖》並未受到大家的重視，只有特別關注版畫史的鄭振鐸稍有留意；這個現象至最近才由專注於十九世紀畫史的學者予以改變，試圖將之置於「自傳體紀遊圖」的脈絡中重探其意義。[24]

　　除了在此紀遊圖脈絡之外，張寶此全國性行腳計劃之落實於山水圖繪還值得特別注意，正如稍前不久的黃易訪碑計劃及其訪碑圖製作一樣。相較於那些素負盛名且圖象流傳甚多的名山勝景（如五嶽），張寶自然會刻意選擇一些前人未見之景入畫，以彰顯其行腳天下的「新發現」，並設法以山水畫的形式證實其「親履」。《泛槎圖》〈續集〉中的〈澳門遠島〉（圖11.21）和〈三集〉中的〈海珠話別〉二幅山水畫都很清楚地顯示了這種傾向。澳門的地理人文極為特殊，自十七世紀起即有以葡萄牙人為主的歐洲社群之存在，並長期扮演著歐洲、中國與日本間國際貿易港口的角色。自十八世紀後期起即常見歐人描繪澳門風景的畫作帶回母國，其中地形有如新月，又可望見港口商業活動的南灣，一直都是最受西方觀眾歡迎的取景角度，這也為中國藝人所習得，並運用在其各種外銷工藝作品上，例如一件十九世紀初廣州製作而賣到美國紐約商人家中的一套女紅漆桌上，即有以象牙鑲嵌的澳門南灣風景圖（圖11.22）。《泛槎圖》中的〈澳門遠島〉其實畫的就是澳門南灣之景，而其中景物的平行橫列鋪陳，與女紅桌上者如出一轍，可見當張寶企圖描繪這個從未在中國繪畫世界中出現過的澳門港景時，便直接借用了當地已有的，經常為外銷風景畫所使用的洋風港景圖之圖式，其源頭直可追溯至十七世紀荷蘭畫家筆下。〈三集〉中的〈海珠話別〉（圖11.23）雖有一個近似文人雅集的標題，實際上未對送別畫意多作交待，而係對廣州港口的全景描繪，不論是海珠砲臺或是岸邊的外國商館區，都與另外一件十八世紀末的象牙浮雕《廣州城一覽》（圖11.24）的細節處理方式

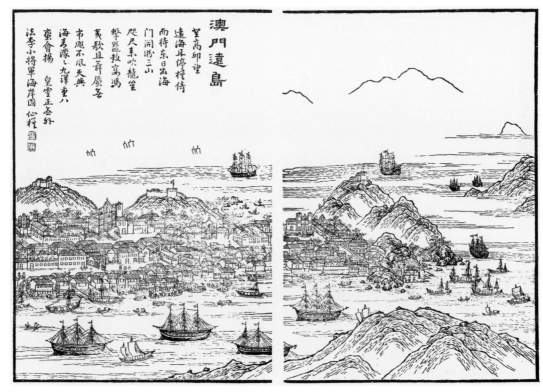

圖11.21　清　張寶《泛槎圖》〈續集〉之〈澳門遠島〉　1820年羊城尚古齋刊行

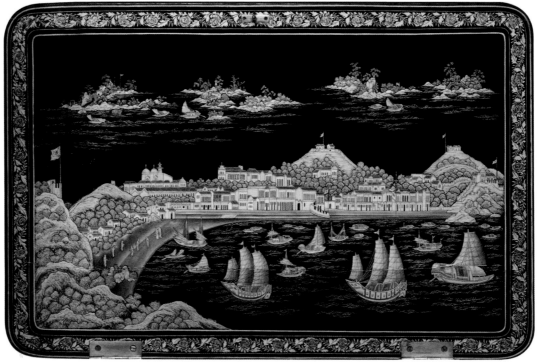

圖11.22　清　女紅漆桌之澳門南灣風景圖　19世紀初　黑漆描金木桌　73.5×61.1×41.8公分
　　　　　塞勒姆　畢巴帝艾塞克斯博物館（Peabody Essex Museum, Salem）

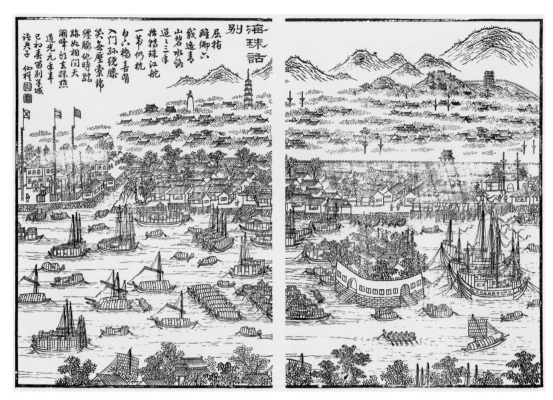

圖11.23　清　張寶　《泛槎圖》〈三集〉之〈海珠話別〉　1825年羊城尚古齋刊行

圖11.24　清　《廣州城一覽》　18世紀末　象牙、彩繪及鍍金　73.5×107公分
　　　　塞勒姆　畢巴帝艾塞克斯博物館（Peabody Essex Museum, Salem）

頗為類似。這些現象的重點並不僅止於張寶的圖繪也受到民間流行圖象，或西方風景圖畫的影響，更要緊的則在於張寶對他行腳至此東南邊界之時所見的，起因於國際貿易之新人文地理景觀的充分意識。他的山水圖繪之捨棄傳統圖式而改弦易轍，正是這個新意識的反映。當然，張寶當時可能完全無法預見他在中國東南沿海看見的西方相關事務，即將在不久後對他的國家產生前所未有的巨大衝擊。

　　《泛槎圖》經過張寶的長期經營和眾多題跋者的協助宣傳，觀眾數量可觀，並在諸種文化社群中得到積極的回應。對於張井那種持續熱衷於臥遊山水圖傳統的士人觀眾而言，張寶的圖畫具有兩層特別的意義：一為因為親履而產生的真實性保證，例如北京政府中著名的詩人官員姚元之不但於一八一九年為《泛槎圖》的初集寫序，還為張井在一八二五年託畫家胡九思為願遊系列作《雁蕩探奇圖》（天津市藝術博物館藏）卷上作跋，跋中坦承自己如同張井一樣，都未曾親遊雁蕩山，而他對雁蕩山的認識則全部來自張寶。[25] 再者，張寶之行腳突破了原來五嶽的傳統範疇，將勝景定位延伸至中國西南和東南等區，擴大了臥遊的想像地理空間領域。張井本人即在張寶桂林行旅之後為《泛槎圖》提供了推荐文字，大加讚美其收穫。對於另外一些關心當時新興「實學」的知識人觀眾而言，《泛槎圖》所為之價值則更在於展示了經過「目驗」的「地理之學」，非傳統志書上輿地圖畫的想像虛摹所堪比擬。這個時候的地理學正在歷經一個朝向實地調查範式轉換的過程，徐松最著名的地理學著作《西域水道記》即出於一八一九年，該書為徐松被謫貶至新疆後，實地調查該區自然和人文地理狀況而成，書出後不但個人聲名大盛，而且影響了當代學人治地理之學的路徑和觀念。張寶雖然不是地理學的學者，但他的地理概念亦為製作《泛槎圖》的根底，實宜置於當時地理學新潮發展中之脈絡來理解。學者已經注意到《泛槎圖》的最末添繪了包括崑崙等未曾親至的七座名山圖象，表面上似在補其總數成為一百，實有意在說明其認識中的「天下之大勢」，以強化整個圖譜的「地理學觀照」。[26] 這個看法很有道理，不但解決了張寶自違其親臨原則之疑惑，也有助於審視譜中幾幅對長江入海口山水的描繪。此組山水圖直接最晚添繪的七名山之後，分別畫常熟虞山、南通狼山而歸結為最後一圖〈雙山毓秀・萬水朝宗〉（圖11.25）。有趣的是，這組山水圖位於第六集的尾端，顯然最後方才添配，但添後卻使總數變成一○三，豈不畫蛇添足？其實不然。對此，張寶自己提供了說明：「此二山（即虞山、狼山）乃崑崙之盡脈，……余思泛槎圖百幅業已告成，虞山、狼山又長江之大收束，江水由兩山之中而入於海，遂於百幅之外，復作三圖，以收束之。」[27] 虞山和狼山本非屬傳統知名勝景之列，其圖繪成的第一○一、一○二圖亦無出奇之處，它們之所以出現完全是為了最末一圖作鋪陳，以長江出海口的「大收束」來總結他「天下山川皆祖崑崙，……（而）歸海」如此「天下之大勢」的地理觀。姑且不論張寶的這個地理觀與現代地理學相距多遠，他的圖繪長江出海口作為整個全國行腳的總「收束」，即是在以其自己的地理

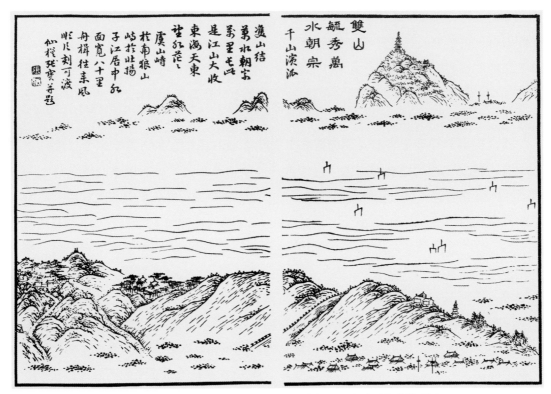

圖11.25　清　張寶　《泛槎圖》〈六集〉之〈雙山毓秀‧萬水朝宗〉　1831年金陵劉文楷刊行

學認識，試圖突破傳統紀遊圖的舊窠臼，而他整個《泛槎圖》的結集出版則又有分享其地理學知識的積極意義在內。

　　《泛槎圖》的出版並未能將張寶的名字推入傳統畫史中重要山水畫家的名單之中。其中最根本的原因還是在於對山水版畫價值的不夠重視。相對於此偏見，《泛槎圖》出版後大批觀眾／讀者群之湧現（但卻未被時人認真記載下來），正是它那不容小覷影響力的呼應，也讓人意識到它與一批服膺經世實學理念之社群成員間存在的親近關係，他們應該就是最能欣賞《泛槎圖》山水集中所展現地理學關懷的一群觀眾。曾在一八二二年為張寶這個圖畫集題詩的常州學派大家李兆洛就屬其中之一。李兆洛除以駢體文學知名後世之外，亦精於輿地之學，所編《歷代地理志韻編今釋》一書被譽為此期最重要的歷史地名辭書，另外一書《海國紀聞》更屬早期關心海外諸國知識的有意識蒐集，而為現代治世界史地學者所重視。他本人其實沒有海外遊歷的經驗，書中資料乃賴當時一位隨洋船周歷海國十餘年的船員謝清高所傳述。據他自己所述，此書之所以作，起因於他在一八二一年作客廣東巡撫康紹鏞幕中，在廣州「觀于洋商肆樓，見夷人形狀之殊詭，室屋衣服器用之窮巧極侈」，故欲進一步認識「諸國所在遠近，海道曲折，及其國之大小強弱，風氣厚薄美惡，政令刑禁之大凡」，[28] 可見其因親歷外來事務而引發的知識探索慾

望，已非從故紙堆中檢索、考據所可滿足。李兆洛所見的廣州洋商肆樓，正是張寶〈海珠話別〉的同一場景，時間也幾乎同時。我們固然對張寶是否與李兆洛同感，不能盡知，然卻極易想像李兆洛見及《泛槎圖》時的親切認同之情。

在這些當代和稍後的觀眾之中，另外一位在光緒年間（1875–1908）數度涉入外交事務的官員吳大澂亦值得特別注意。吳氏也是當時仍然頗為活躍的金石考據學社群中之成員，曾經臨仿了黃易的《嵩洛訪碑圖冊》，且又是具體投入當時國際外交事務最多的學人之一。他曾在一八八四年銜命往朝鮮處理甲申事變，親身體驗了當時日益複雜的東亞國際政局，於一八八六年又會同依克唐阿與沙俄代表在吉林議定邊界，簽署了〈中俄琿春東界約〉，也可算是頗有經驗的外交能臣。雖然當年清朝地理學之發展（尤其是精細的輿圖）並未能在這些談判桌上及時提供有力資料，致使清方代表在議界時不得不使用俄方所製的實測地圖，[29] 吳大澂對相關的地理學必然有相當準備，否則豈能不負使命，只是其詳情不得而知而已。不過，吳大澂對地理之學的關心依然可具體見之於他仍有幸存世的《三神山圖卷》（圖11.26，1887年）之上。此圖卷即作於其代表清廷與俄使議界之後，「由海參崴乘輪內渡，道出朝鮮東南海上，見有三山，突兀奇峭，孤立海中，四無人居，雖輪船亦不能近，……世所傳海上三神山，惟此足以當之」，遂圖繪所見為山水畫。從吳氏在畫上所鈐印記：「曾覽泰華、崆峒、祈連、長白、羅浮、蓬萊、員嶠、方壺之勝」，作者仍不忘將自己置於天下名山／聖山／神山之壯遊傳統中，但還進一步地以得親至朝鮮外海為傲，而以此海上三山喻為神話中的三神山，亦意在於突顯此經驗之奇遇。此時的朝鮮固然仍為清的藩屬，實不能說是什麼殊方絕域，但吳大澂定然知道他是歷史上第一個圖繪朝鮮海上山這個可稱中國東方邊界海域的中國山水畫家。這種成就感不禁令人想到初繪澳門南灣海景時的張寶。他們對中外文化接觸的興趣並未被認真地發展成知識追求的目標，而產生像魏源《海國圖志》（1843年初刊，最後百卷本刊於1852年）那種具有劃時代意義的著作，然而，在他們的這部分山水畫中確實存在著一種對原來地理山川中那些未知而新遇景觀之高度興趣，讓他們的山水畫出現了一種「探索感」，可以呼應像李兆洛、魏源這種社群新銳成員追求全新地理知識世界的心理需求。

除了同具對邊界探索之興趣外，我們是否可為張寶與吳大澂這兩位相距半個世紀、身分背景又絕然不同的人物找到連繫？可惜，文獻上還一時無法尋得確切的資料。不過，《泛槎圖》一書在一八八○年由上海申報館以新出的照相石印技術出版了縮印本，只售一元，[30] 必然增加了它對觀眾的可及性，而吳大澂也在此世紀末的文化氛圍中成為其讀者之可能性，亦不難想像。再看看當時《申報》所在的上海，不但因鴉片戰爭後清英簽訂南京條約（1842）而成為國際性的大商埠，且因太平天國之動亂（1851–1872）而成西洋租界外國勢力保護之下的避難所，吸引了大量的文化人前來。晚清最重要的書畫家吳昌碩即自七○年代起便常至上海，後來在九○年代移居至此以藝事為生，並在這裡結識

圖11.26　清　吳大澂　《三神山圖卷》　1887年　絹本設色　42.3×233.3公分　臺灣　私人藏

了吳大澂。這些文化人之流動成就了整個上海大都會的新文化格局，成為後來史家研究中國早期現代性的首要對象。在那個逐步走上「現代」之路的上海文化界中，不僅有吳昌碩那種傳統型文人藝術家，還有像王韜那種留過洋（日本），且致力於引進西方現代知識的新派人士，他們如果作為《泛槎圖》（縮印本）的讀者，或者是其他山水畫的觀眾，可能會有什麼值得注意的反應？申報館發行之縮印本的廣告性文字，提供了一些有用的線索。它的文字宣傳著此書之再出版，除了自詡複製技術精良外，還可在供人閱覽、與作者一起臥遊的同時，讓觀眾學畫山水畫之用，有如《芥子園畫傳》的功能一樣。這意謂著如此使用《泛槎圖》的觀眾不僅可以成為能畫這種勝景山水圖的作者，也可重新「複製」張寶「親歷」的實地經驗。後者的吸引力尤大，不但遠遠超越一般畫譜，且對終日蟄居於上海大都會巷弄中的城市人而言，一定特有所感。另外，石印本的出版者在書後也添加了一篇交待出版緣起的跋文，提醒讀者注意此書山水圖畫「狀煙雲之變態，備海岳之奇觀」，[31] 將張寶的旅行圖繪再度置回十七世紀楊爾曾出版《海內奇觀》時的「奇觀山水」傳統之中。這些種種都意謂著在上海現代文化的形塑新局中，《泛槎圖》在初版之後五十年的新發行，雖看似係舊文化的產物，卻正以一種對傳統奇觀山水之新解，來面對那些與半個世紀前完全不同的新觀眾。

迎向現代觀眾：名山奇勝與
二十世紀前期中國山水畫的轉化

　　山水畫家俞劍華（1895-1979）在一九三五年所寫〈中小學圖畫科宜授國畫議〉一文中嚴厲地批判了當時中小學圖畫科的教學目標及教材大綱的不當設計，認為其之排除「國畫」，使得整個藝術教育變得不合國情，因此造成學校之興已三十餘年卻仍不足以方駕歐美、抵抗日本侵侮的教育失敗。他詳細地條列了國畫應納入中小學教材的十三個理由，除了合於培養學生各種學習能力的教育目標外，也考慮到社會接受度的問題。他明白地指出當時一般社會對西洋畫「既不明瞭，又不需要」，即使有專門成家者曾將作品高定價值，「然只有敝帚自珍，社會上並無人過問」。相對於西洋畫在社會上的窘境，國畫則相反地享受著很高的接受度：

> 國畫于處世有許多之便利也。在中國社會，繪畫早已成為應酬之具，或斗方，或屏條，或扇篇，既可以為聯絡感情之媒介，亦可作表現能力之機會。于處世接物有不少之便利。若習之有素，將來成為專門家亦可借潤筆以餬口。[1]

俞劍華所謂「處世接物」之利即是國畫在當時藝術市場的絕對優勢。這個現象實讓習於接受二十世紀初期以西畫之「進步」批判國畫之「衰敗」那種流行論調者大感驚異。原來直到對日戰爭發生之前，西畫雖屢經提倡，且已進入教育體系之中，似乎勢力極大，實際上卻無市場機制之支持，既不合社會網絡互動之所需，畫家亦不能以其專業維生。國畫的市場狀況則持續蓬勃，雖然在文化界的論述氛圍中似乎處於飽受抨擊的劣勢。為什麼會產生如此矛盾的現象？如果以繪畫與觀眾的角度視之，俞劍華所指出的這個現象是否意謂著國畫在二十世紀初期中國社會中並沒有因為追求新文化者的攻擊，而仍然保有大部分觀眾的支持？當時的國畫創作究竟如何爭取到那樣的成果？畫家們又如何調整

他們的創作策略來成功地面對那個已與傳統有明顯差異的「現代」觀眾？山水畫向為國畫中的主流，對它在二十世紀初中國之發展的理解，便不得不注意這些問題。

山水畫可以說是中國傳統社會中文化菁英階層所獨享的藝術。尤其自十五世紀中葉以後，具有文人身分的畫家與觀眾大量參預其製作與流傳，更成為一種需要豐富之知識條件為前提的「精緻藝術」。雖然畫面上不外是樹木、坡石、高山、流水與煙雲等自然界中常見之景物，但它強調的卻是那些表象之外的某種內在理想。山水畫一旦強調形象之外的「理想」，便有了正邪與否的爭執；十七世紀董其昌與他的追隨者「四王」（指王時敏、王鑑、王翬、王原祁）所逐步建立的「正統」，也就在取得競爭的優勢之後，將山水畫的其他發展的可能性摒棄在外，並斥之為邪魔外道。這種狀態大致維持到十九世紀的末期。

但是，隨著時間上的進入所謂「現代」，中國的山水畫也不得不有所改變。它的改變，嚴格地說，最早來自於因為整體文化環境之鉅變而引發的輿論壓力，而非完全發自於繪畫界自身之內在需求。在二十世紀初年，中國所面臨之日益艱難的政經處境一直與新文化運動之發展有解不開的關係。所有新文化的任何努力，最後都要指向解救中國困境的緊急使命；而所有的努力都必牽涉到對舊事物的改革。被改革者之「病根」何在？如何造成當時所見中國之沉疾的不可收拾？也都成為感時憂國之知識分子思考、議論的重點。一九一九年的五四運動可以說是這個新文化運動風潮中的代表。它雖沒有在一開始時即將藝術納為工作要目，但當時中國新教育的領導人蔡元培便已經呼籲：「文化運動不要忘了美育！」蔡氏所云的「美育」，當然不只是侷限在繪畫一科，但在他心目中，繪畫仍是其中最關鍵的部分，這也是他之所以在一九一九年於北京大學率先成立「北京大學畫法研究會」的道理。除了蔡元培外，陳獨秀在一九一八年也有改革「中國畫」的主張，並倡言：「若想把中國畫改良，首先要革王畫的命」，直接地將「四王」作為中國畫的標籤，並將之訂為他全文標題「美術革命」中「革命」的對象。從此之後，「四王」這個原來只是山水畫風格流派的一個稱呼，便成了中國傳統藝術之所以「衰敗」的病根所在，變成落後的代名詞。所謂「四王」的特點本在於對山水畫中形式典範的尊崇，並以筆墨對典範之再詮釋為藝術之終極目標，但對於如陳獨秀的改革論者而言，這些形式典範的講究，卻只是無意義的陳陳因襲，正是「四王」的病根。要想救中國的繪畫，這個「四王」的病根必然要除。輿論如此形成之後，自然沒有人敢於再堅持主張「四王」的形式典範價值了。即使是同情傳統繪畫的論者，也刻意避去「四王」不談，只能從人品、氣韻等其他角度來企圖維持繪畫傳統的地位。山水畫處境在此時所承受壓力之巨大，可說是其自第十世紀成立後，千年以來所僅見。[2]

可是，雖然指出「四王」為病根，如何解救方是更迫切的課題。針對他向「四王」的革命，陳獨秀便直言：「斷不能不採用洋畫的寫實精神。」態度比較平和的蔡元培則在「畫法研究會」上告誡有志之士「不可不以研究科學之精神貫注之」。他倆的用詞雖

異，態度則基本一致，都是主張引「西法」來改變、拯救已經衰敗的中國繪畫。這種主張雖然極有吸引力，而且，「寫實」、「科學」等訴求也很契合當時之文化氛圍，照理說應該可以得到立竿見影的成效，然而事實卻不盡然如此。二十世紀前期的中國畫壇在新文化之輿論帶動下，固然出現了若干或合乎「寫實」，或合乎「科學」要求的，引用不同程度「西法」的各種主題的表現，也發展出傳統所無的新題裁，但唯獨在山水畫一門，卻似乎沒有起什麼明顯的作用。從倡言改革的論者眼中看來，此期的山水畫數量仍居大宗，它們雖然不再以仿四王筆意互為標榜，但依然充滿各種對古法的講究、對筆墨的迷戀。他們原來要革「四王」的命，但到得頭來，最未受「西法」改革的卻仍是山水畫。當林風眠這位蔡元培的信徒後來在一封致全國藝術界的公開信中，語重心長地控訴道：「藝術，到底被五四運動忘掉了；現在，無論從那一方面講，中國社會人心間的感情的破裂，又非歸罪於五四運動忘了藝術的缺點不可！」他的這番感言，固然沒有針對山水畫作直接的批判，但實在很有代表性地道盡了整個改革陣營人士對山水畫發展之「頑冥不靈」、「固步自封」的無奈。

二十世紀前期中國山水畫之未受西法改革，不僅意謂著它對西方藝術文化的「拒絕」，也讓它成為被「現代」論述摒棄於外的主因。這對於在二十世紀晚期開始從事中國「現代藝術史」之整理、研究工作的學者們來說，尤其感到困擾。他們大多數認同二十世紀初那些改革論者的心情，認為西方藝術之全面性傳入中國，包括較古典的，以及較前衛的各種流派，與其在中國藝術界所激發的各種回應，確是被標為「現代」的這段歷史之發展主軸。在如此「西方衝擊—中國回應」的論述架構中，中國藝術的表現可以依其與西方藝術的關係親疏，立即分為「西化派」、「折衷派」，以及沒有關係的「傳統派」（或「國粹派」）三者。而且，就其中對「現代」意義的呈現而言，前二者扮演著絕對重要的角色，至於「傳統派」則實屬無足輕重，甚至被視為無關之物。如就山水畫這一門類在此段歷史的活動表現來說，其中只有一小部分（如嶺南派者）可屬於「折衷」一類，而大部分都要被歸於「傳統派」之中。這充分顯示了山水畫在「現代」論述中的尷尬位置。在一些較早出版的中國現代繪畫史的著作中，二十世紀前期山水畫便因其表面上的「傳統」面貌，而少受論者的青睞，所有與「現代」有關的光彩，幾乎全被「寫實」而「科學」的「寫生」動物、植物、人物，或取法歐洲現代主義風格之作品所囊括而去，它們最多只能在顧及其存在事實的考慮下勉強佔上一些剩餘的篇幅。但是，如果再進一步回顧一下山水畫在此期藝術界中實際的活躍情況，不僅可與所謂「西化」或「折衷」類作品的總合抗衡，甚至超而過之，佔據著最為重要的位置，此則更加突顯了原有畫史論述對它的成見。這自然也迫使著論者重新去思考它在「現代」中的定位問題。

近年來已有學者對於以「西方」為「現代」、「西方衝擊—中國回應」架構治中國現代繪畫史的取徑，開始進行深刻的反省。其中又以一種倡議回到中國標準來研究中國現

代藝術史的主張最值得參考。這種主張基本上先放棄了所謂的「西方」標準，希望能更客觀地描述「非西方」的一個「中國」的現代藝術發展歷史。[3] 但是，這要如何落實到研究之中，當然還須有進一步的努力，其中最具挑戰的課題在於：研究者在客觀地掌握藝術歷史材料的全貌之後，如何以一種合於「中國」標準的角度來論述其與二十世紀「現代」中國的關係？如果以山水畫為例，研究者在脫離「西方」的牽絆之後，固然得以不再用「傳統派」的框架來討論大部分二十世紀前期的山水畫，但還是需要面對兩個問題。一是它與十九世紀及以前山水畫的關係，另一則是繼之而來的，如何說明此關係與當時中國之「新」狀況間之相關性的問題。第一個問題較為單純。論者可以論述幾個重要畫家不同於十九世紀者的風格新變，以其如何選用四王系統以外如宋代李郭、馬夏及清初石濤、弘仁、梅清等的新典範，來說明他們風格之所以「變」，並以此「變」為其歷史價值。對此，學界近年來已有突出的成果可供依憑。不過，這些努力雖然得以讓此期山水畫洗刷只知抄襲過去的污名，以新的面貌重新站上二十世紀的歷史舞臺，甚至在一些現代中國繪畫史的論著中擔綱扮演著為「現代」開場的角色，它們對二十世紀前期山水畫風格表現之新變的描述，卻仍未能充分地說明其與中國「現代」情境的內在關係。研究者如何基於這些成果，進一步探討第二個問題因此則顯得較為複雜，需要對所謂中國的「現代」情境，依研究者的關懷所在有所選擇，唯有如此，才能具體進行對某些風格新變與「現代」中國情境間相關性的討論。對於這個「現代」情境的選擇關注與定義，可能性應該很多，但如果要積極地呼應當時新文化運動浪潮中「走向民眾」的要求，「繪畫—觀眾」關係則應屬其中的關鍵。

　　相較於十九世紀以前，「繪畫—觀眾」關係在二十世紀前期的中國確實有著截然不同的表現。這個改變基本上有兩個原因。第一個原因是觀眾本身的改變。山水畫的傳統觀眾主要是伴隨著科舉制度而生之士人文化中的成員，但是，隨著科舉制度在一九〇五年的廢止，傳統意義下的「士大夫」群體已經崩解，取而代之的則是以軍人、商人為主的社會新貴，他們才是山水畫在二十世紀前期的核心觀眾。第二個原因是時局的動盪不安。由於整個政治、社會環境的丕變，藝術的社會功能被提高到前所未有的高位，所有的藝術形式都被賦予了積極的淑世使命，以救助日益艱難的時局。新文化運動中所提出「走向民眾」的大原則很自然地取代了舊有士人文化標榜「知音」的清高、超俗講究。繪畫的觀眾，在此情境下，也必須由尋求知音的小眾，致力於向一般民眾的拓展。這兩個原因共同形成一個中國畫家不得不面對的新情勢。他們如果想要在這個新情勢中繼續存活，唯一的辦法便只有設法掌握新觀眾的心理脈動，進而創造一種合乎時勢的「繪畫—觀眾」關係。這對山水畫而言，難度較其他人物、花鳥、畜獸等畫科要高得多。由於山水畫傳統中所累積的抽象性頗強，而且滋生了其他豐富但又隱晦的文化意涵，本來就有「拒絕」一般觀眾參預的傾向，它又如何能在如此的傳統之中開出新的開放格局？他們難道只能拋棄那包袱沉重的傳

統，或者乞靈於西法來作折衷式的改良嗎？從歷史的結果來看，山水畫在二十世紀前期卻表現得很不相同。相較於取法西方的新派繪畫有時甚至找不到買主的窘況而言，表面上看來「傳統」的山水畫則在觀眾支持度的經營上佔著遙遙領先的位置。它究竟如何能在不拋棄傳統，且又不乞靈於「西法」的狀況下，卻能朝著迎向觀眾的方向，努力開展它的觀眾關係，而且得到良好的成效，因此便值得仔細地觀察。

一、面對真實感的需求

　　山水畫的觀眾之變固然可舉如一九〇五年之廢科舉為方便的指標，但是這個改變的啟動實在發生得更早，在十九世紀末期已見端倪。傳統社會的文化菁英雖在此時仍然活躍，但更具開放性的一般大眾已經開始積極地在文化界中扮演繪畫觀眾的角色。他們所觀看的繪畫此時仍與傳統文化菁英不同，最主要的差異在於繪畫本身的媒材，傳統者所觀看者為在紙絹之上以顏色、水墨而成的繪畫作品，一般大眾所觀看者則非嚴格定義下的繪畫，而為藉由現代印刷技術所生產之對畫作的複製圖象。如此的印刷圖象雖說與十七世紀以來流行於民間的山水版畫存在著相當程度的類似性，但從其印製的數量來說，來自西方之現代印刷技術比起傳統的雕版印刷，印量之大，不可同日而語，確實重新定義了所謂「大量複製」的意思，也更有機會成為一般群眾所觀看的對象。十九世紀末在上海所出現的畫報便是這種以現代印刷為手段，將圖畫提供一般民眾觀看的新興媒體，其中又以創刊於一八八四年的《點石齋畫報》最為引人注目。《點石齋畫報》當時究竟有多少讀者？是否在數量上到達了合於現代觀念中大眾媒體的標準？現在因為資料殘缺，無法確切地回答。不過，由當時它本是跟著銷量甚大之《申報》，每十日一期，隨報附送，亦可單獨購買，後來又因市場反應熱烈，還另結集單獨出版發行的狀況來作推想，它的讀者群應該不小，實際上可以看到畫報中圖畫的人數也在上海民眾中佔著一個可觀的比例才是。[4]

　　《點石齋畫報》中圖畫的內容極為豐富，從中外時聞、海外奇觀到仙怪奇異等都有，基本上是一種新聞報導性的刊物，其用心原不在於藝術作品的複製與介紹，但是，由於畫報本身報導性的需求，其中圖畫的表現，尤其是在報導事件之場景空間上，致力於一種有助於營造「真實感」的效果，以取信於讀者／觀眾。以吳友如為主幹的點石齋畫家團隊絕大多數出身民間，嫻熟於傳統版畫插圖、年畫等民間圖畫中的空間表達技巧。然而，在《點石齋畫報》日益受到群眾歡迎的過程中，他們也逐漸擴充他們製作真實感的方法。大致上說，他們在室外景的描繪上，較多地援用了西方的透視法，來製造畫面空間深度的效果，在室內景中，即使沿用著傳統的方格地面及斜向牆面安排來交待人物活動的空間，也適度地調整平行線的角度，以及添加主景外空間延伸的暗示來加強

景深的效果。為了要取信於觀眾，他們對室內裝潢布置的講究也加入了作用。許多室內景不僅安排了各種合於當時生活空間經驗的家俱，而且針對牆上的書畫裝飾也都進行了詳細的描繪。有幾幅圖畫中牆上還可看到當時時興的人像寫真照片之懸掛。[5] 在如此場景空間的「真實感」作用之下，畫報所報導的事件即使讓人感到匪夷所思、難以置信，視覺上卻似乎已為之做好接受的準備，讓觀眾感覺就像發生在自己身邊一般。

　　《點石齋畫報》圖畫中所描繪的室內景有時在不經意中透露出一般觀眾對繪畫認識的改變。在一幅標為《考童吃醋》（圖12.1）的圖畫中描繪了科舉制度尾聲中某次蘇州府試期間前來應考之生員間因爭風吃醋而起的鬥毆事件。事件本身其實並不罕見，只能算是對士人無行進行諷刺的老調，然而畫中酒會所在場所的布置卻很有意思。尤其是它的主牆之上，除了分掛兩旁的書法對聯外，居中者竟然是一面略呈長方形的大鏡子。如果比較傳統的牆面布置，例如另一幅為《吞烟遇救》（圖12.2）所示一位孝廉家中的樣子，詩聯之間應該掛上一幅繪畫，其畫意通常高雅而嚴肅，與對聯共同定義著主人空間的內在精神。《考童吃醋》中的酒會空間顯然是以鏡子取代了傳統的繪畫位置，反映著當時那種高級休閒場所中較為時新的裝潢品味。但是，為什麼鏡子能取代繪畫而為牆面

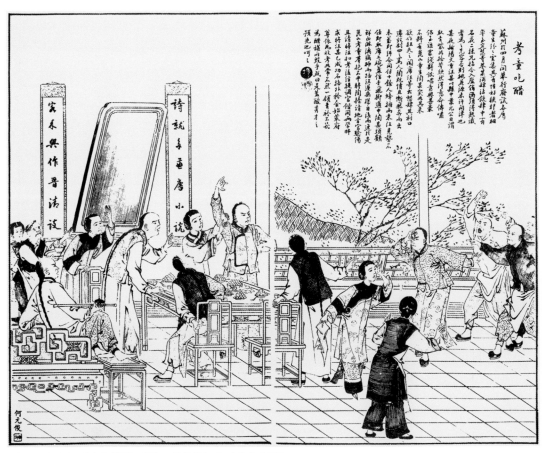

圖12.1　民國　吳友如等繪　《點石齋畫報》之《考童吃醋》

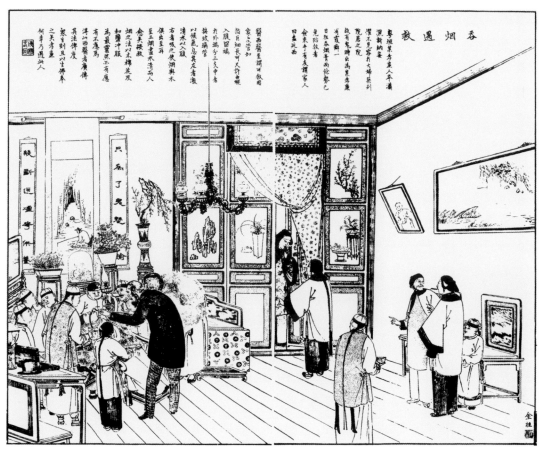

圖12.2　民國　吳友如等繪　《點石齋畫報》之《吞烟遇救》

的主角呢？一旦如此，原來繪畫所要傳達的高雅內涵，如在圖12.2表示的是以漁人為象徵的漁隱理想，自然不再為人所重。當鏡子成為迎接入室者的正對物時，重要的實非鏡子本身，也不只是它在梳妝打扮的世俗生活功能，而在於它澄澈而明亮表面所能映照的「真實」。中國傳統亦有銅鏡，文雅地被稱為「鑑」，並引申出嚴肅的道德意涵，而與行為的「鑑戒」連上關係。然而，銅鏡幾乎未曾作為牆上的主要配置，傳統居室中如果使用之，則只在取其避邪或風水相關的超自然功能。十九世紀末上海人所面對的鏡子則是來自西方發明的中國生產，以其高效能的映照效果讓使用者以為可以更真實地看到事物的真相，道德上的鑑戒意涵則退居其次。此時上海居室空間中在牆上裝設鏡子的作法明顯地是一種仿效西方的新現象，但將之與書法對聯併置一處，作為牆面的主體裝飾，卻仍屬傳統的布置習慣。當這種鏡子可以取代繪畫在牆面上的主角位置，這一方面表示著人們對空間定義的不同選擇，另一方面則意謂著人們對繪畫本質所在也有與傳統主流不同的認識。如果說《吞烟遇救》孝廉家的漁隱山水圖重在傳達形象之外的精神理想，與明鏡相通而可互換的那種繪畫則應意在呈現外在世界事物的「真實」。不論這所謂的「真實」如何被人定義，對《點石齋畫報》的畫家與讀者／觀眾而言，繪畫是否能予人真實

之感開始成為關懷的重點。

　　真實感之所以在一般觀眾心目中逐漸成為繪畫本質的要件，實有賴於當時推行新式藝術教育的形塑。除了文化界存在著如蔡元培「美育」那種言論的倡導外，對真實感之要求也早已深入到中小學的藝術教育之中。中國現代早期之中小學藝術教育本即以實用為導向，自然易於接受以真實為目標之認識原則；而且，此時之課程教材大都取自東鄰日本，基本上追隨著西方以「再現」（representation）為主軸的古典美學思考，此種藝術觀遂得以植入至學生之學習活動中。一九〇九年的一本教育性刊物《兒童教育畫》中便以圖畫講述了希臘畫家Zeuxis的經典故事（圖12.3）。畫中作一橫懸於牆上的葡萄圖，外作一鳥飛至，以欲啄之態表示Zeuxis畫技之逼真。《兒童教育畫》是上海商務印書館所出版的半月刊，讀者對象為小學一、二年級學生及校外低幼兒童，為二十世紀初突然大量出現的兒童畫報中最受歡迎的一種。[6] 這個給兒童看的半月刊為了配合小學低年級課程作課外讀物之用，內容以圖為主，而且儘量以「栩栩如生」的品質來吸引它的讀者。刊載Zeuxis故事圖畫的用意實不在於向小讀者介紹一位古代希臘的畫家，更重要的是傳達著出版者以繪畫的逼真為掌握外在世界知識這個教育目標之最佳手段的信念，那也正符合著整個兒童教育雜誌的出版宗旨。Zeuxis故事既已以圖畫的形式深入至兒童教育之中，其影響對一般人士之廣大深遠，亦足以想像。

　　以此瞭解再來看《點石齋畫報》中的一幅《奇園讀畫》（圖12.4），便可作進一步之解讀。此圖所報導為上海泥城橋西一處名為「奇園」中陳列的大幅《戰圖》。該畫可能為西人所作之油畫，描繪的是一八六〇至一八六五年美國南北戰爭之戰況。此圖在奇園中顯然是公開陳列供民眾參觀，極可能收費。[7] 畫報上圖畫將參觀的民眾畫在左下角的方形臺上，四周以欄杆圍之，避免觀眾往前觸摸到《戰圖》本身。值得注意的是，畫報的畫家並不將此《戰圖》作巨幅平面畫作掛在四周牆上的交待，而是將其中炮火之激烈、肉搏之慘狀乃至紅十字會醫療隊在戰火中的搶救等，一一重現於具深度感的空間中，且以低平遠處的海上船艦的描繪來強化該空間之無限感。觀眾們所觀看的並非具體的繪畫，而是該畫讓觀眾產生身臨其境的效果。《奇園讀畫》上有一段說明文字，除簡單地交待了《戰圖》的來歷外，報導的也是這個身臨其境的效果，其文字也明顯地透露出模仿一八九〇年薛福成在巴黎油畫院觀賞《普法交戰圖》後所寫〈觀

圖12.3　民國　《兒童教育畫》插圖
　　　　　《外國故事》　1909年刊行

圖12.4　民國　吳友如等繪　《點石齋畫報》之《奇園讀畫》

巴黎油畫記〉一文的痕跡。薛福成在總結其觀感時即云：「幾自疑身外即戰場，而忘其在一室中者，迨以手捫之，始知其為壁也，畫也，皆幻也。」[8] 換句話說，《奇園讀畫》捨棄了職業畫家製作畫中有畫的慣技，而意欲重現薛福成觀畫之心得，充分展現其以引起真實感之幻覺為繪畫要旨的立場。畫家及畫報本身也都認同那即是可為一般民眾歡迎的繪畫。讀畫圖中觀臺欄杆內所畫的觀者即由各色人物組成，不但有中國人、外國人之分，而且刻意區分了女性、老人及兒童等的差異，這就有效地構成了其所謂觀眾的「一般性」。《奇園讀畫》應該確能達成它所預期的觀眾效果，那也與當時之學校教育攜手合作，共同形塑著一般民眾以真實感為旨要的繪畫觀。與其相關之薛福成的〈觀巴黎油畫記〉，出後不久便傳誦極廣，而且很早就被高等小學的語文教科書採用為學習範本。在上海中華書局出版的《中華高等小學國文教科書》（1912年）、《中華女子國文教科書》（1914-1915）及上海商務印書館出版的《共和國教科書新國文》（1913）等二十世紀初期的主要課本中都可見到薛氏此文。作為幾乎全國高小學生必讀的名文，〈觀巴黎油畫記〉文中所傳達之繪畫觀，其影響之深遠，不難想像。如此，真實感成為繪畫的優先需求，便牢牢地嵌入到二十世紀早期的觀眾意識之中。

二、山水畫借助攝影照片

　　二十世紀初期山水畫家需要面對的是已與傳統有別的觀眾。他們如果想要重新建立他們與一般觀眾間的關係，便必須正面面對觀眾對真實感的需求。這個需求的產生固然與當時中國受西方文化衝擊的大環境有關，但接著是否必須取用西畫之法卻非唯一的進路選擇。對於許許多多的山水畫家而言，回歸「真實」才是要務，而達到這個目標的路徑可以有許多選擇，不一定非得向善於製造真實幻覺的西方油畫學習不可，如宋代繪畫中也不乏可資師法的典範。因此，如由當時山水畫所推動的「回歸真實」之大趨向來看，論者便可以暫時跳脫過去依西化與否而作的西化派、折衷派、傳統派的區分架構，而重新全盤審視二十世紀前期山水畫在此真實感目標下的各種努力，以及各方向間所存在的，為過去所未注意的共相。為了要提升他們山水畫的真實感，畫家們採取了若干與傳統有別的手段，其中又可大別為兩類，一種是新工具的取用，另一種則是描繪對象的新選擇。他們使用這兩類新手段時，其是否來自西方並非關鍵的考慮，對真實感的有效助益方才是關懷的核心。對當時所有的山水畫家來說，幾乎沒有任何人寧願改以西式風景畫來取代他們的專業。山水畫的「中國性」一直沒有被揚棄，只是具體的表現方式有所新變而已。

　　對第一類新工具之使用，此期山水畫最突出的現象是攝影照片成為山水畫的「畫本」。攝影術自從十九世紀前半在歐洲發明以來，很快速地傳到中國，幾個通商口岸在十九世紀五〇年代起，皆已有照相館，人像攝影到十九世紀末期便已十分流行，在如上海的大都會中立即產生了影響傳統肖像畫的市場作用。[9] 與山水畫最有關係的風景攝影也早在清朝末年時出現在上海，一九一〇年上海商務印書館出版的《中國名勝》攝影集就收了包括黃山在內的各地風景照片一八四幅，可謂後來大量風景名勝攝影集出版的先鋒。[10] 風景攝影在此後社會上的流行，自然引起畫山水人士的注意。攝影之術既來自光學與化學，對外在景物影像之攝存，也予以纖細畢陳、微妙微肖的印象，簡直就像是蔡元培所說「科學方法」的完美表現。山水畫如果要以真實感為訴求，被認為最能記錄真實的風景攝影豈不是製作時的最佳工具？！二十世紀初期的山水畫家當然也多少會感受到風景攝影所帶來的競爭壓力，但另一方面對於新時代所授予他們的，前人所不能夢及的這種科學工具，一定也有種不易克制的興奮之情。

　　雖然文化界中不乏批評之聲，認為攝影只是被動地記錄外在世界，談不上是藝術，然而，被歸為國粹代表的山水畫領域中卻頗為普遍地使用了攝影這個新的科學性工具。由北平湖社畫會出版發行的《湖社月刊》在一九二八年發表了一篇題為〈畫法擬註〉的文章，作者余鑄雲就批評了當時許多「淺學之流」「購臨照片風景畫」的現象。[11] 一直到一九三六年名藝術家豐子愷在《申報》發表〈藝術漫談——照相與繪畫〉一文時，也還對「以模仿照相為能事的繪畫，現今還是到處被歡迎著」的「不進步」狀況，表示無法

忍受。[12] 其實這個現象出現得更早，模仿照片作畫者亦非全是「淺學之徒」。從今日倖存的零星資料來看，早在一九〇六年廣州的《時事畫報》上就有兩幅以攝影為範本的山水畫，作者為蔡守（字哲夫，1879–1941）。其中一幅《蜀中山水》有自跋云：「臨蜀中攝影，我用我法，不求似誰家筆意」，明指其畫由臨摹照片而來。蔡守亦非無名之輩，在一九〇八年至一九一一年間他曾與黃賓虹同為《國學叢書》編輯，也一起參加了南社的集會。他亦曾主編《天荒雜誌》，並參加鄧實主持的《國粹學報》之編輯工作。據黃賓虹為蔡守的文集《寒瓊遺稿》作序中，說蔡氏本人「研究古籀文字，詩學宋人，書畫篆刻，靡不涉獵。海內知名之士，文翰往還，幾無虛日。」由此可知蔡守的學養極受推崇，且在當時知識界中頗有一定的分量。[13] 其在山水畫引用攝影為工具的實驗，因此也不能與豐子愷所抨擊的月分牌畫家等量齊觀。

　　蔡守的實驗或可謂開風氣之先，但絕非孤例。至遲到一九二〇年代，借助於風景照片而作山水畫者便逐漸在畫壇上成為明顯可見之現象。這部分的史實由於受到後人以為攝影有虧藝術價值之偏見的制約，並未被論者注意，遂幾有被時間湮滅之虞。例如以「一切布景取神，以至題詞蓋印，悉用國畫成式，惟於遠近平凸之別、光影空氣之變，則採用西法」[14] 而受到蔡元培大加讚美的「新派」山水畫家陶冷月，可能在此時即開始運用攝影照片作畫，以創製如顧頡剛在一九一九年參觀「蘇州美術畫賽會」時所見其巨幅秋夜山水上「月光如照，澄靜之甚」那種參合中西法後之特殊效果，[15] 但當陶氏後人為他編寫年表時，則只在一九二四年條下簡略提及其之運用攝影技術以獲取繪畫素材，卻另加強調速寫、素描仍是他最主要的取材手段。[16] 其實，陶冷月在二〇、三〇年代廣受注目的月景圖與瀑布圖都與攝影照片有直接的關係。他在一九二四年所作的橫幅設色絹本山水《冷香夜月》（圖12.5）以中國顏料、西畫筆觸畫月夜下湖邊遠眺之景，前方夜

圖12.5　民國　陶冷月　《冷香夜月》　1924年　絹本設色　41×101.5公分　私人藏

色中岸邊岩石因月光照射而益顯凹凸有變，後方水面波光粼粼，和天上如錦之雲朵相對，
款題則又出之以古篆，正是蔡元培、顧頡剛等人當時所盛讚的參合中西法之山水畫新境
界。畫中有著月色反射的水面波光、明月映照下的天上雲層變化，以及水上遠近布列有序
的帆船等最是重點，也是他後來許多月景圖中普遍出現的景物。值得注意的是，這三種景
物也是當時風景攝影中經常可見的要件。如以一九二九年「教育部全國美術展覽會」中的
攝影部門展品來看，其所出版的《美展特刊》中攝影作品共二十八件，以水／海上景物為
主題者即佔七件，都是以水上光線為表現重點，其中又可以褚民誼的《海面渡船迎夕照》
（圖12.6）為代表。褚民誼（1884–1946）曾留學日本、法國，獲醫學博士學位，時任
國民政府教育行政委員會常委，亦為全國美展之籌備委員。他頗精攝影，於美展中攝影
部分之選件工作參預甚多，自己即有四件作品參展，且極受評介者好評，對其海景詩意
作品中夕陽下之萬頃微波予以「絕似月翻銀浪，成不可偶得之佳境」的讚美。[17] 得此佳
評的《海面渡船迎夕照》雖非陶冷月所畫的月夜之景，但所欲造之境則同，而且亦是以
水上波光、天上層雲與空間透視下之帆影為構成的要角。二者間風格如此類似，顯非偶
然。如再加上陶氏本人亦喜攝影，或許他自己也曾追隨二〇年代攝影界的流行風潮拍攝
過一些水／海景作品，並據之創作其月景畫，此實極為可能。

　　陶冷月之瀑布圖與攝影間的密切關係則有實例可證。他曾在一九三七年夏季應邀至
浙江雁蕩山避暑創作，並自攜攝影器材拍攝了許多照片。他有一幅標為《雁蕩湖南潭》
的山水畫（圖12.7）便是模仿自攝的《湖南絡絲潭》照片（圖12.8，標題應為「湖南潭」
之誤）而來。二者構圖幾乎完全一致，只是畫上在瀑布前方山崖上多加了一個觀瀑者，

圖12.6
民國　褚民誼攝
《海面渡船迎夕照
（香港九龍間）》

圖12.7　民國　陶冷月　《雁蕩湖南潭》　1937年　　圖12.8　民國　陶冷月攝　《湖南絡絲潭》

並以中國式的筆墨去轉譯照片中藉由光線所呈現的物象而已。由此來推測，他紀年於一九三七的《瀑布四屏》（私人藏）描繪了「雁蕩龍湫」、「衡山絡絲潭飛瀑」、「匡廬飛瀑」、「巴蜀清水溪」四處美景，應即亦皆以照相為本。除雁蕩山之外，其他三者則出自陶氏稍早的遊歷，入蜀是在一九三二年，遊湖南衡山及江西廬山則是在一九三三年，當時應亦拍攝了相片作為日後繪畫之用。[18]《瀑布四屏》中的第三幅所繪之〈匡廬飛瀑〉（圖12.9，1937年）就是以遊歷時所攝照相為本。陶氏家族收藏冷月攝影資料中便有一張未標名的照片（圖12.10），應該就是攝於廬山飛瀑之前，其飛瀑之形態、崖壁之結構正好可與畫中幾近四分之三的主景完全相應。看來陶氏在繪製此屏瀑布時是拿了他四年前的廬山照片為底稿，追仿其飛瀑形象、動態及光影、水氣，及崖壁山岩的立體結構，最後另在下方加上一點前景、上方添上小方空白的天空，轉化成一幅合於傳統狹長形式的立軸山水畫。

　　陶冷月雖以瀑布圖聞名，但在二、三〇年代卻非獨創，而屬一普受畫壇重新注目的

圖12.10　民國　陶冷月攝　冷月攝影（三十三幅之一）

題材。之所以如此，陶冷月的個案確實指示了攝影的直接助力。同時畫家在作此種新流行之瀑布圖時也都借助於照相，嘗試作出與傳統瀑布山水圖有別的突破。這種現象相當普遍，並不僅限於參合中西法的新派畫家，連被歸為守舊的國粹派中人亦行之。在北京向來與新文化運動持對立立場的文化界名人林紓（1852–1924）也是知名的山水畫家，風格以繼承發展十九世紀的錢杜、戴熙為主。[19] 但他的瀑布圖則與傳統山水的結構差異很大。作於一九二一年的《美西瀑布圖》（圖12.11）便置巨瀑於畫面中央，直接而正面地描繪

圖12.9
民國　陶冷月　《瀑布四屏》之「匡廬飛瀑」　1937年
軸　紙本設色　130×33公分　私人藏

瀑布之巨大結構以及瀑水衝擊下的巨大能量，上下雖有一些筆墨交待天空與平水，但不作遠山及前景樹石，形成與主景對照的無物象之虛處。此圖取景之奇，頗似陶冷月的瀑布圖，同樣也指向以照相為畫本的行為。林紓在畫上自題中提到此作係受海外友人談及美洲瀑布之勝的啟發而作。此事應指一九二〇年朋友贈送他「美洲巨瀑圖十二幀」而言，該十二幀者即為美洲瀑布（或為位於美國、加拿大邊界的尼加拉瓜大瀑布）的風景照片。當時林紓立刻以其中之一為本，參以己意，作了《山水四屏》中的一幅（臺南，私人藏）。[20] 一九二一年此軸可能又根據著另一張相片，但是更動較少。林紓的一再使用此套相片作畫，顯示他本人對風景攝影的高度興趣，並不因其本出自西方科技而有所遲疑。

　　借助攝影而作的瀑布圖在二〇年代山水畫壇之出現，顯然已經超越少數畫家個人實驗性的層次，而得到了全國性的認可。一九二九年全國美展中書畫門中便展出了另位畫家竇孟幹的《山水》（圖12.12），那也是竇氏以其「莫干山清泉濯足圖」的照相為畫本而作的山水畫。全圖雖採傳統的立軸形式，但以由上至下幾個轉折的懸泉，正面地布滿畫面，泉之兩側夾以不同造型之大石與平臺，全似相機取景窗切割而來的中景，仍然清楚地保留了風景照相的大體結構。竇孟幹此人較不知名，由畫上有上海藝壇大老王一亭為他題詩來看，可能屬王一亭周圍的上海畫家中的一員。他的《山水》一作得以入選於全國美展之中，且與甚多具全國性聲望的名家作品並列於《美展特刊》之內，意謂著如此以照片為畫本

圖12.11　民國　林紓　《美西瀑布圖》　1921年　臺南　私人藏

的山水畫不僅可為畫壇接納，且對其藝術價值
有一定程度的認定。竇孟幹在作品右下方留下
了自己的題識，除了交待其與莫干山飛瀑照片
的淵源外，尚頗為自豪地宣示他的自我評價：
「遙視之與石濤氏用筆設色無意中不謀而合，
足證古人以天地為師，由形似達神似，至與對
象畢肖。」他的自評雖引十七世紀的石濤以自
重，但關係也只在「不謀而合」，並不強調其
有所師法；更重要的成就感來自於「與對象畢
肖」，而那正是來自於攝影的助力，亦為當時
藝術界以真實感為訴求重點的反映。

　　除了直接使用風景照片為畫本來作山水畫
的現象外，攝影之特殊取景方式也對此時山水
畫製作與觀看產生了值得注意的作用。當畫家
刻意以風景照相為畫本，許多相片上自具的取
景與顯像特質當然會成為學習的可能對象。不
過，值得注意的是，當畫家面對這些可能性
時，倒不一定照單全收，而是依個人所需，進

圖12.12　民國　竇孟幹　《山水》

行主動的選擇。在上述所舉諸個案中，個人對攝影特質之選擇就顯示出清楚的差異。陶
冷月所取用的透視與光影基本上未為林紓、竇孟幹等人所取，而如竇孟幹對攝影景框的
有意識模仿也較未為陶冷月特別留意。相較而言，透視與光影因屬一般所謂之西法的要
目，故常為論者談「參合中西」時所注目，攝影景框之作用則較不受到重視。事實上，
論者如果重新檢視二、三〇年代山水畫的物象呈現方式，因景框作用而起的切割物象之
出現頻率卻高得驚人。傳統的山水畫雖曾見切割物象的使用，但非屬常態（作冊頁形式
者除外），大部分的主要物象皆須有整體的交待。攝影則因透過景框觀景，除主角對象
外，其餘物形常不得完整攝入於畫面中，故反而強調積極運用切割物象來豐富構圖變化
的效果。其中最常見的一種作法是將傳統山水畫中前景立樹以特殊取角在景框中進行切
割，以與中景的主角物象產生某種呼應關係。一九二九年全國美展展出的一件羅桓所攝
作品《板橋》（圖12.13）即是如此，以前景立樹枝幹的切割來框圍出呈現板橋的空間，
並使兩者間產生繁簡虛實的對照趣味。正如竇孟幹《山水》一作中，飛泉兩側之巨石、
平臺與樹木幾乎全遭切割以與作為主角對象的飛泉對照，羅桓《板橋》一作中被切割的
前景枝幹和後景遠山，也對完整呈現的中景板橋形象積極地起著豐富化的作用，無之則
意趣全然不同。換句話說，攝影中刻意運用景框之框定作用所產生的切割物象，提供了

圖12.13　民國　羅桓攝　《板橋》

山水畫家一個與傳統有別的觀景方式，由之達到畫面上經營位置的新意。

　　這種切割物象的手法在當時得到相當廣泛的運用，其中最有趣味的狀況出現在對古代名作的「戲仿」（parody）上。二、三〇年代以來由於故宮博物院收藏古畫的部分公開，或藉由展覽，或透過出版品，山水畫家中興起了一股學習、仿製古代，尤其是宋代名作的風潮。針對這個現象，過去論者大半著重於討論他們如何經由對古代典範的再學習以形塑其民族文化的認同。然而，除此之外，更有趣之處在於他們表面模仿動作底下的遊戲式之變造行為。活躍於北京而以再現十九世紀時幾已無人聞問之宋代院體山水風格得名的陳雲彰（1907-1954）是一個佳例。陳雲彰亦屬湖社社友，其仿古山水向來以其技巧精湛、神韻高古而備受讚譽，不過，他的《空山濯足》（圖12.14）則特別呈現了他「戲仿」經典名作的另面表現。此作明顯來自北宋郭熙作於一〇七二年的《早春圖》（臺北，國立故宮博物院藏）。畫中除了展現畫家對北宋郭熙母題與筆墨的精彩掌握與詮釋之外，特別刻意地運用景框手法，將其對《早春圖》的觀看定格在全畫的左下方一角（圖12.15），框定之後原畫中前、中景的完整形象全被切割，成為框圍中央水潭的三個形狀各異的部分塊體，最後再配上後方的曲折水流與嵐氣中的遠山以提示空間深度。如與《早春圖》相較，《空山濯足》毫無原來的中軸結構，主要物象也無一完整，只取各個物形的側邊，連樹木亦無一直立，遠山也是半形，可說幾乎完全顛倒了原來的虛實關係，而整件山水便在這些切割物象的組構中呈現一種原未強調的近觀靈活趣味。當時仿古風潮中許多山水畫家喜以古畫一角為本以進行創作，大致上都是如陳雲彰的這種「戲仿」下的產物。[21] 攝影者透過相機景框來取自然之景，這些山水畫家則借此景框來觀看古代典範作品，兩者間確有不可分的關係。

圖12.14　民國　陳雲彰《空山濯足》
　　　　　軸　紙本設色　113.6×32.4公分
　　　　　臺南　私人藏

圖12.15　北宋　郭熙《早春圖》局部　1072年
　　　　　軸　絹本淺設色　158.3×108.1公分
　　　　　臺北　國立故宮博物院

　　攝影與山水畫的密切關係既可超越各區域、風格之分而見於許多山水畫的製作過程
之中，亦作用至畫人對山水畫的整體認識之上。曾以編著《中國畫學全史》而知名的山
水畫家鄭午昌（一名鄭昶，1894–1952）在一九三〇年於上海發表了一篇名為〈中國畫的

認識〉的文章，企圖以新的方式來說明中國「水墨畫」之優越性：

> 此種水墨畫之形式，於今觀之，實有類乎美術的攝景。夫以攝影術攝取自然
> 景物，可謂毫髮無遺，形神逼肖矣；而其形式，則固與水墨畫之以同一色分
> 濃淡輕重而別景物之遠近大小同。由此可知距今千數百年前之往哲，已能觀
> 察宇宙間萬物之真秘，創立單色之畫法，以傳其神，與千數百年後由科學發
> 明之攝影術相彷彿，是實為我國畫法最大之發明，而為世界繪畫上最合自然
> 真理之形式也。[22]

鄭氏此說雖未直指水墨山水畫，但他以「攝取自然景物」之攝影術來相比，明顯地係指以
風景為主題之美術攝影，並以其「毫髮無遺，形神逼肖」的單色形式之與水墨畫所追求者
相彷彿，來論述水墨山水畫「最合自然真理」之價值。如此將攝影與水墨山水畫等同起來
的論調，顯非鄭午昌所獨有，那雖乍聞之下，似與當時畫壇一般以攝影只能捕捉外在形似
的說法不合，但他的立論則突破了形似層次，而將已受全國美展肯定的美術攝影作為比
較，並連繫兩者呈現自然真理之效能。就時人對真實感的強烈需求而言，這樣的論述當然
要比訴諸筆墨的精神性或者人格的超越性更為有力，因此得以獲得山水畫支持者的高度認
同。較鄭午昌年輕四歲的四川畫家張大千（1899-1983）也在二〇年代後期崛起於上海畫
壇。對於他所專長的山水一科，後來也有以風景攝影作比擬的定義。[23] 如果將之置於鄭午
昌以攝影重新詮釋水墨山水畫價值的論述脈絡中，張大千之比擬其實十分容易理解。

三、從「寫生」到「古法寫生」

　　二十世紀前期山水畫之另一新現象為描繪對象的擴充。它一方面與風景攝影息息相
關，另一方面又與「寫生」之實踐相聯，而兩者都與追求真實感密不可分。Gombrich
在他的名作 *Art and Illusion* 一書中提到一則中國友人對他講的故事，說起他早年在北京
帶著一群學生到名勝寫生，要求大家速寫一座老城門，但這個功課卻給學生們極大的困
擾，因為大家簡直不知如何下筆。最後，一個學生終於向老師要求：至少給他們一張城
門的風景明信片，以供臨摹。[24] Gombrich試圖以這個故事說明圖式在繪畫創作中的必要
性，然而這個故事本身還透露著二十世紀早期時藝術教育活動中寫生與攝影間的親密關
係。將寫生活動納入學習之中在當時可謂蔚為風潮，許多標榜新式教育的藝術院系都有
旅行寫生的活動規劃，李叔同執教的浙江師範學校有杭州西湖的寫生之旅，劉海粟的上
海美專也有「野外寫生團」前往蘇州、杭州寫生，並成為其校史上大書特書的行動。[25]
Gombrich故事中的寫生則屬於北京某教學單位的活動，看來是不分南北所共有的一個現

象。在這個現象的背後存在著一個新的教育理念，即以對實景的寫生為繪畫之基本而必要的訓練。一九二三年畫家汪亞塵參預了教育部藝術部分的課綱修訂，便將原來圖畫課的內容由「臨摹」改為「寫生」。[26] 這可說是企圖由根本上解救中國繪畫只知臨摹之弊病而提出的藥方，而寫生所強調的對外在事物之如實描寫便如此地深植至教育機制之中。所有的教室外寫生活動之所以普遍地出現，基本上奠基於這個追求真實的藝術觀。不過，寫生訓練是否能夠讓中國繪畫真的脫胎換骨，卻沒有必然的保證。故事中北京那班學生顯然就對景直接寫生一事在方法上感到無所適從。他們的老師當時如何突破學生的困境？會不會真的如學生所請，提供風景明信片供學生臨摹？其實，那亦不失為可行之法，畢竟在當時臨摹風景照片作畫之舉於畫壇上已不罕見。

在寫生中借助攝影可能不應視為常態，今日所見二十世紀前期上海美專旅行寫生之記錄照相中（圖12.16）也確實未有那種取巧行徑。但是，攝影之伴隨寫生活動，則是日益清晰可察的現象。至少自二〇年代開始，許多畫人的寫生活動都有攝影的配合。陶冷月的旅行寫生，如上文所述，即自備相機攝取風景，作為日後山水畫之素材或畫本，基本上亦以之通於寫生速寫之用。張大千於一九三一年第二次遊黃山，便也拍攝了二百多張相片，其中部分被編成《黃山畫影》一書於同年出版。書中一件《獅子林》的相片（圖12.17）後來即成為他《仿弘仁山水》扇面作品（圖12.18）的張本，兩者構圖全同，還尚存當時攝影時的取景角度與物象安排。張大千登黃山時或許也有對景速寫之寫生活動，但無論如何，攝影在此實亦為其扮演著寫生中速寫的角色。[27] 以上這兩個案例其實就攝影與寫生間密切關係的認識還另有一層作用。過去論者對於寫生法在中國現代早期美術中成為繪畫創作訓練之必要，早已有所注意，但大多侷限在西畫的範圍內討論，而引為二十世紀二〇年代中國西畫發展過程中的一大變革。然由陶、張等人之案例來看，這個寫生法的作用在當時顯然已經擴及到所謂國畫家的身上，而且，經由其山水畫臨仿寫生活動中伴隨之攝影照片的事實，更可觀察到國畫中人如何主動吸納寫生於其山水畫創作中的情形。一九三五年時黃賓虹尚說當時「學西畫者，習數月即教野外寫實」，「洋畫初學，由用鏡攝影實物入門」，看來實際情形顯然遠比他所說的廣泛得多，不但不能只侷限在洋畫之初學者，且在已經揚名立萬的山水畫家之創作中，也經常看到。

山水畫家取寫生以資創作，最引人興趣之處在於寫生對繪畫所起的實際作用。論者一般都會注意一些西方技法（如光影、透視等）是否經由寫生而被引入山水畫中。不過，那並非唯一值得關心的問題。正如對攝影之借助，這些西方技法並不一定在採用寫生時必然被選擇，有作此選用者後來即被歸為「參合中西」，但在山水畫家中不事此途者則更多。他們與寫生間究竟產生著何種形式的關係？這似乎較未得到過去論者的充分討論。如果要探究這個問題，論者或許需要先釐清這些山水畫家所取的「寫生」到底是什麼？他們的寫生法是否存在著與從事西畫者可資分辨的不同？

圖12.16
民國　丁悚攝
上海圖畫美術學校龍華野外寫生

圖12.17
民國　張大千攝
《獅子林》　1931年

圖12.18　民國　張大千　《仿弘仁山水》　扇面裝成冊頁　紙本設色　22.8×63.5公分　藏地不明

　　對尊重傳統的黃賓虹而言，這個區別不僅存在，而且必要。他在一九三五年於香港
為蔡守、張虹等同道友人講述山水畫法秘訣時，最後歸結至「寫生」之事，便主張「習
國畫與習洋畫不同」，「寫生」不能如其由攝影實物入門，而「須先明各家皴法，如見某
山類似某家，即以某家皴法寫之。」[28] 原來「習洋畫」者藉由攝影之助入門寫生時所關注
的立體、光線、空間透視等西法要點，在黃氏的寫生中完全被捨棄，而古代名家皴法之
選擇則取而代之成為寫生的第一要務。他的這種寫生法實在也不能說是創見。圖12.18所
見的張大千臨仿黃山寫生所得相片之山水畫，即是在擷取相片構圖之後，選擇以十七世
紀黃山派畫家弘仁的筆法來詮釋、重現此處獅子林的結構肌理與整體風神。此圖所根據
的獅子林山景照相上也有張大千自己在一九三一年的攝影心得，自云所見奇景正如元代
倪瓚仿五代荊浩之山水畫風格一般。[29] 熟悉畫史的人都知道，弘仁的風格即來自倪瓚。
張大千在為獅子林山景取影時，雖以相機景窗觀之，心中實已先存一個倪瓚山水風格的
框架，而在製作該扇面作品時，這個框架便引導他去選擇祖溯倪瓚之弘仁筆法來進行圖
繪黃山一段奇景的工作。以此來進一步想像張大千在黃山之旅全程所有的攝影、寫生活
動，幾乎可說即為黃賓虹所說寫生法的最佳實作範例。然而，黃、張二人的山水寫生法
還可更往前溯及一九二一年胡佩衡（1892–1962）的「改良的寫生」。胡氏當時以深通傳
統畫法且又積極求變而為蔡元培聘入北京大學畫法研究會為導師。他在該會刊物《繪學
雜誌》第三期中發表了名為〈中國山水畫寫生的問題〉一文，文中主張如要「改良中國
山水，當注重寫生」。但他所謂的「寫生」既不是「妄尊西法」，也不是「薄俗的」日本
式寫生，而是一種「古法寫生」。古法之可用於寫生，蓋因古人的山水無不從寫生而來，
只是後人把古人寫生的法子失傳了，因此現在只要像十六世紀的唐寅一樣，將「他看見
的風景與何人的畫法相近，就用他的法子作畫」，如此不必拘定宗派地「用古人所長的筆
法去畫，自然是美觀的」，「不但有古雅的氣味，而且合乎寫生的原則。」[30] 胡佩衡當時
自己也就此「古法寫生」身體力行，作了《雁蕩山十二景》的寫生之作。由其在《繪學
雜誌》第一期所刊載的《大龍湫》（圖12.19）來看，他便是以元代王蒙的筆法來進行雁
蕩山瀑布之景的寫生。大龍湫瀑布為雁蕩山最為知名的景點，每為畫家在雁蕩山寫生所
選。陶冷月一九三七年所作《瀑布四屏》中亦有此景（圖12.20），極可能以他遊歷此山
時所作寫生稿或照相為畫本。胡佩衡的大龍湫寫生山水在對照之下明顯可見他對大龍湫
飛瀑出名的霧氣效果、岩體結構的立體明暗皆不甚關心，而較注意於以其筆墨皴擦的疏
密濃淡來詮釋他所見到的特殊地景，除了山體岩塊的造型變化外，他的「古法」筆墨進
一步將自然的形象與質感轉換成畫面上豐富的虛實關係，試圖將王蒙的繁密蒼秀氣質與
大龍湫的景觀結合為一。

　　胡佩衡的「古法寫生」是否為最早出現的中國式山水畫之寫生法？這其實不必過於
計較。重要的是，在二十世紀二、三〇年代的中國山水畫壇中，有許多位畫家已經頗有

圖12.19　民國　胡佩衡　《雁蕩山十二景》之一《大龍湫》

共識地以古人筆法進行風景寫生。對他們來說，選擇古法而不妄尊西法的寫生行動或許再自然不過。寫生之觀念雖因倡西畫者的極力宣導而深入人心，但中國古代傳統中亦不乏寫實景的山水，胡佩衡將中國寫生之實上推至唐宋，亦非全然虛構，只是寫生的手段不同罷了。如果古法與西法僅為手段上的差別，正如同中西繪畫使用不同的工具，那麼，山水畫家選擇他們所熟習的古人筆法來執行寫生的任務，不也十分合理？！但是，寫生手段的中國化其實還意謂著寫生目的

圖12.20　民國　陶冷月　《瀑布四屏》之「雁蕩大龍湫」
　　　　　1937年　軸　紙本設色　130×33公分　私人藏

之改變。當時藝術教育中對寫生觀念的講求本來主要集中在對外在景物的客觀描繪。如以古法進行景物的寫生，立刻就碰上是否客觀的質疑。古法寫生法的奉行者因此必須儘量去強調古法亦來自客觀真實的一面，而降低古法作為個人或流派形式風格此一面向的重要性。為了要確認此種論述的真確性，光是從文獻上進行探討顯然不能有足夠的說服力，實存作品的印證變成更為關鍵的工作。而從後者而言，他們很容易會注意到所謂的古人山水寫生之對象並非一般的室外風景，而集中在一些特殊的景點，即各處名勝中的奇景。這些奇景不僅有著迥異於日常所見的奇特外觀，而且都同時為宗教的聖境所在，也累積了大量歷代名人造訪的記錄。一旦以這種奇景為對象，寫生的目標便不再只是「客觀地」描繪外在風景的形象，而從其周遭充滿各種歷史記憶的伴隨中，產生了一種「形似」之外的表現需求。來自古法的各種筆墨格式被認為是詮釋奇景內在蘊涵，進而能「形神兼備」地表達那些奇景的最有效手段，因此可以視為合理的選擇。從寫生的對象與目的兩者而言，古法寫生者在回溯其古典傳統的過程中作了與獨尊西法者不同的選擇，雖然借用了寫生之名，但其核心思考卻聚焦於奇景的形神兼備，一方面是讓奇景再度成為山水描繪的主要對象，另一方面則重新以之定義了那個古典傳統。古法寫生既將寫生對象引至名勝奇景，奇景山水畫遂順勢演成二、三〇年代山水畫壇的突出現象。北方的胡佩衡除了創作了以雁蕩山奇景為對象的山水畫外，也持續以此種寫生材料在山水畫上製造「新奇幻相迷塵眼」[31] 的類似效果。籍屬山東濟南，後於北京師事以撰寫《中國文人畫之研究》而聞名之陳師曾（1876–1923）的俞劍華也是此種寫生的提倡者。他曾在一九四〇年發表〈中國山水畫之寫生〉一文，呼籲以寫生「使中國畫復活其固有精神」。[32] 他的見解基本上繼承了與他老師陳師曾同為北京大學畫法研究會導師之胡佩衡對寫生的看法，對於旅行寫生亦十分積極，在二〇年代居住北京時期即作泰山、博山等處之遊歷寫生，並撰寫寫生旅行記的文章在《北平晨報》副刊發表。[33] 在他的傳世作品中一件紀年於一九三三的《蜀崗奇峰圖》（圖12.21）就很能體現他的態度。此圖雖未指明根據何處景觀，但畫面上布滿造型奇特的松樹、岩體、尖峰及山脈，應該是來自於他的寫生所得，不過其皴擦、墨染與點線的施作則明顯運用十七世紀的石濤風格，並整合在一個前、中、後景秩序井然的層疊傳統結構之中，以之企圖重新詮釋唐代李白的峨嵋山詩，並以此山水圖和石濤之詮釋「蜀國仙山」風神相互唱和。

　　俞劍華作此圖時實已移居上海，一方面擔任教職，一方面追求其職業性繪畫生涯的發展。他之取用石濤風格或許多少也受到當地喜愛石濤風氣的感染。不過，到了南方之後，他的寫生活動更趨積極，這似乎以另一個角度顯示了上海時期對俞劍華個人的重要性。當他作《蜀崗奇峰圖》時他尚未曾親至四川，製作中所依據的寫生材料應出自於他自一九三〇年夏天之後在南方的名山之旅。他自己後來在回憶一九三〇年代那段經歷時，便特別提到最先至雁蕩山實地寫生，「所見層巒疊嶂、奇峰異瀑，甚至一石一樹，處

圖12.21
民國　俞劍華　《蜀崗奇峰圖》
1933年　軸　紙本設色　133.4×48.7公分
臺南　私人藏

處都可入畫，處處都是古人沒有畫過的好稿本，處處都是在家裡所意想不到的好章法。」對於這些奇景，俞劍華寫生了一整個月，並留下了六本畫稿。[34] 雖然不一定出自他的雁蕩山寫生稿，《蜀崗奇峰圖》中那些「古人沒有畫過」、「在家裡所意想不到」的奇峰異瀑、怪石老樹也幾乎可以肯定取自類似的名山寫生稿，最後再以石濤筆法統合在自己的構圖之中，創造出連自己都未見過的，似仙山的蜀國奇景。

俞劍華的名山寫生與山水畫創作間的這種關係，在上海山水畫家中實有許多同道會予以認同。許多像俞劍華一般年紀的青壯派山水畫家尤其企圖依此創作模式來突破傳統山水畫所予人的刻板因襲印象。例如自一九一六年起即至上海賣畫的無錫畫家賀天健（1890–1977）便很有代表性。賀天健也是一位極富革新意識的山水畫家，他不但是一九三〇年以保存、發展「國畫」為宗旨之「中國畫會」的發起人之一，[35] 而且曾在該會會刊《國畫月刊》（創刊於1934年）第四期之後擔任主編，發表了多篇評論文字。

雁蕩山中有此幽勝小樓一角
翠竹千叢奇峰若屏列飛
瀑如匹練寫入畫窗猶覺
有天風觀人丙子立春寫之
日戲於頁樓上　賀天健

圖12.22
民國　賀天健　《竹樓觀瀑圖》
1936年　軸　紙本水墨　142.8×52.8公分
臺南　私人藏

其中一篇名為〈中國山水畫
今日之病態及其救濟方法〉
的評論中即提倡「歷覽名山
大川，證驗歷史上各家創作
之來由」，以改變「重耳不
重目」之時弊。[36] 他的主張
可以說是積極地呼應了「古
法寫生」之論，但進一步強
調著「重目」的作用，那一
方面指向著對古法的寫實詮
釋，另一方面也指向歷覽名
山大川之寫生後對畫面視覺
效果的追求。在發表該文之
後的一年，賀天健在其《竹
樓觀瀑圖》（圖12.22，1936
年）一作中即就他所謂的
「救濟方法」進行演練。這
件山水立軸來自於他的雁蕩
山寫生，畫的是「雁蕩山中
有此幽勝小樓一角」所觀之
「翠竹千叢，奇峰若屏列，
飛瀑如匹練」，看來他與胡
佩衡、陶冷月、俞劍華等人
一樣，都對雁蕩山的瀑布奇
景有極高度之興趣。當然，
賀天健的描繪仍顯示了與他
人的差異。除了選擇元代黃
公望式的長披麻皴線並加重
扭曲以詮釋山崖肌理之騷動

感外，他另將別家取為主角的飛瀑稍稍隱在屏壁之間，特別突顯「若屏列」奇峰的挺拔
又壯碩迫人的視覺效果。雖然全畫右下角之叢竹與觀瀑人物所在之小樓基本上屬於傳統
山水畫的格套，但是全幅的視覺效果不僅真實而且具有一種震懾觀眾的新奇，那正是賀
氏雁蕩寫生的真正目標。如此再來看他作於一九三九年的《秋林對話》（圖12.23）便可
注意到相似的新奇視覺效果出現在中央主景的特殊山體結構。此特殊結構係以簡樸的直
皴畫成，應該是賀天健此期最為關心的五代荊浩、關仝之古法。他曾在一幅一九三六年
的《關山圖》中明白宣示：「平生最有荊關意，終覺倪黃一派平」，[37] 可見他對荊關古法
的傾心，即使很可能未曾親眼目睹那兩位大師的真跡。對他而言，所謂荊關的山水風格
應該是以一種簡樸直皴所構成的雄偉表現，而這種理解似乎在他作名山寫生時一再地得
到印證，例如當他面對雁蕩山名勝之一的「顯勝門」那雄奇的夾道峭壁時，便直覺地想
到了關仝，並選擇以關仝的直皴筆法來為此奇景進行寫生。[38]《秋林對話》不一定與雁蕩
山景勝有關，但同樣行之以荊關的筆法，追求同調的雄奇效果。它中景山體在直皴之引
導下特別營造了一個弧形起伏而以轉折收尾的瀑泉兩邊結構，並以之賦予全幅山水一個
極富動態的焦點。這是一個讓觀眾簡直無法不被吸引的，也幾乎無法置信的雄奇景觀。

　　除了賀天健之外，其他上海中國畫會的成員們也都對名山寫生表現了高度興趣。年齡
較長的黃賓虹據說累積了他在各地寫生稿上萬件，數量可謂驚人。他的寫生稿中最知名的
出自他數次的黃山旅行，並提供了豐富素材供他繪製山水畫。《黃山圖》（圖12.24）作於
一九三一年，便是取材自這些寫生稿，而進一步完成的作品。畫上題識雖記黃山天都、蓮
華二峰之特勝處，來自於某次旅遊的筆記，但記中一些重要細節卻未出現在畫中，可見黃
氏實未以圖寫黃山為其唯一目的，但藉之以表現他在黃山所體會得的峭壁千仞、煙雲變幻
的山水之奇而已。黃賓虹另一件《青城坐雨》（圖12.25）則取材自他在一九三三年所作的
四川青城山之旅。[39] 同樣地，名山青城的奇絕形象提供了畫面構圖的部分主景，但更重要
的是黃氏以出自宋代米芾之濕筆法在畫上作一傾斜而上的峰頂，不僅捕捉了雨中印象，而
且創造了吸引觀者的動勢效果，讓人聯想起雲雨中的飛龍在天，呼應著作為道教聖地青城
山的神秘氣質。較年輕一輩的社員也大都如此，他們之間如果有差別或許只在遊跡所到之
處的多寡而已，但重視名山寫生之態度則同，並以各自的角度進行開發。例如也來自無錫
的錢瘦鐵（1896–1968）就對黃山抱有近似的熱情。他本人多才多藝，除精於山水、花果
繪畫外，尚以篆刻、攝影知名。錢氏在一九二八年即參加了由郎靜山（1892–1995）於上
海發起的「中華攝影學社」（簡稱「華社」），並在該年華社攝影展中展出作品《黃山一
角》，得到俞劍華、鄭曼青（亦為傳統畫家）在《申報》上發表評論之讚美。攝影之外，
錢瘦鐵在黃山應該亦有寫生，其中一些後來即成為他山水畫的主要內容。一九二九年全
國美展中，錢瘦鐵所提展出的山水作品也是以黃山為主題。[40]

　　安徽的黃山似乎在二、三〇年代南方畫家心目中具有著與浙江雁蕩山同等重要的地

圖12.23　民國　賀天健　《秋林對話》　1939年　軸　紙本設色　109.5×61公分　上海中國畫院

圖12.24　民國　黃賓虹　《黃山圖》
　　　　軸　1931年
　　　　上海博物館

圖12.25　民國　黃賓虹　《青城坐雨》
　　　　軸　紙本淺設色　86.4×44.6公分
　　　　杭州　浙江省博物館

位。許多畫家都到過黃山寫生，並參加一九三四年成立的「黃社」配合推動黃山相關旅遊事業之開發。在這些人當中，張大千三上黃山，對其山水畫創作大有影響，可算是此類寫生山水畫家中最引人注目的焦點人物。張大千為四川內江人，一九二四年起即在上海發展，山水初以石濤、弘仁、梅清等黃山派風格為主，後則上追宋元名家，因而得到南北畫壇專業人士的高度肯定。然而，對張大千的個人畫業發展而言，那並非全部；從三〇年代前後那段時期開始，名山寫生山水一直扮演著與上追古人同樣重要的角色，這對他在市場上的成功，甚至要比善於師古的因素來得關鍵。在他的這段山水創作歷程中，黃山寫生可說是個重要的起點，而且一直不停地起著不同的參照作用，帶動他廣泛地去各處從事名山寫生。[41] 一九三五年所作的《黃山九龍瀑》（圖12.26）已在張氏兩上黃山絕頂（分別為1927年與1931年）之後，手中累積了相當豐富的寫生與攝影資料可作畫稿。然而此

圖12.26　民國　張大千　《黃山九龍瀑》　1935年
軸　紙本設色　180×67公分　張學良舊藏

作已大幅度地脫去臨摹照相的痕
跡，不取如圖12.18的橫幅景框，
改採傳統式之三段構圖，近景以半
截巨松起始，中景續之以斜出巨巖
與直立峭峰共列，遠景之峭峰則另
有奇矯之峰頂與中景呼應，峰間夾
出之九龍瀑亦由上至下貫穿全幅。
這種結構模式可能即張氏在自題中
所云的「大滌子（石濤）法」，相
近之例可見於石濤出名的《廬山觀
瀑圖》（圖12.27）。[42] 石濤法的借
用在此讓張大千將黃山九龍瀑的奇
景予以重組，重點已不止於瀑布本
身，而是如亭中觀景人物所見，層
層不同的黃山奇變。圖寫黃山的經
驗似乎提供了張大千後來大量名山
寫生的奇景框架。例如一九三七年
遊浙南雁蕩山後所作的《雁蕩大龍
湫》（圖12.28）便在瀑布旁側的
峭壁上添加了一處其他畫上所未見
的岩盤，岩上安置了枝幹如蓋的奇
松，其獨立於峰頂之姿讓人憶起黃
山之奇。據張氏自己的題識：「雁
宕山奇水奇，微苦無嘉樹掩映其間
耳。此寫西石梁瀑布，因於巖石上
添寫一松，思與黃山竝峙宇宙間
也」，這個添加的松樹，果然來自
黃山，用以補足雁蕩奇景的美中不
足。黃山奇景的典範性作用在此運
作中可謂展露無遺。而經此更動後
的雁蕩奇景也因之得以脫離實景的
制約，成為足與黃山「竝峙宇宙」
的完美山水形象。黃山與雁蕩山當

圖12.27　清　石濤　《廬山觀瀑圖》
軸　絹本淺設色　209.7×62.2公分
京都　泉屋博古館

圖12.28　民國　張大千　《雁蕩大龍湫》　1937年
軸　紙本設色　124.5×56.5公分
藏地不明

然不是張大千奇景山水的全部範圍。在三〇年代，四處尋訪奇景寫生應該是張氏山水畫業中最為突出的一個現象。他的目光甚至超出中國的界限之外，將朝鮮金剛山的奇峰勝境移入畫中。朝鮮金剛山的各種奇峰怪崖早為東亞世界中著名的聖境，韓國畫家自十八世紀後便常有圖繪，其中也有傳入中國者。[43] 張大千可能要算是極少數親至金剛山遊歷並以之入畫的中國近代畫家。從他一件完成於一九三二年的《金剛山勝境》來看，也是基於遊山時之寫生稿而作，重點集中在中央主景的上下奇異造型，再配以雲氣及瀑布。為了要突顯金剛山景的奇異，張大千在此軸特賴各種濃重色彩的變化運用，甚至不顧忌可能流於故作新奇之潛在危險。[44]

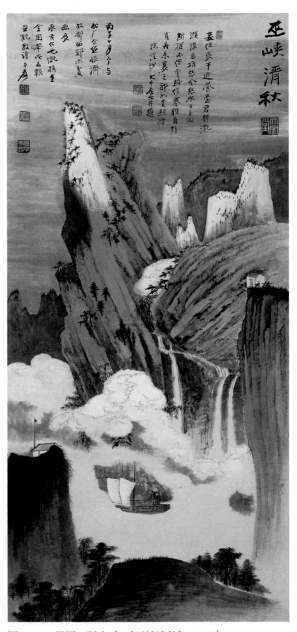

相似的作法亦可見於一九三六年題款的《巫峽清秋》（圖12.29）。此畫主角為長江三峽之巫峽北岸的神女峰，即宋玉〈神女賦〉所歌詠楚懷王遇神女之處，其峰頂之石柱尖削斜出，最為引人目光。張氏描繪此峰固然刻意以傾斜之勢突出其造型，但更以青綠、赭紅及泥金等重色襯托出塗著鮮潔白色的峰頂石柱之存在，可說是有意地將具有復古意味的青綠山水設色，轉化而用來配合他畫面上所欲營造的奇景視覺效果。[45]

如此充滿富麗色彩，又是展現巫峽久負盛名的勝景山水，提供的不止是張大千所親見的巫峽神女峰，而且是超越此視覺經驗的瑰奇意象。它雖來自巫峽的寫生，但所訴求的實是一個令人驚嘆為不可思議之奇觀。《巫峽清秋》繪製後展出於張大千與于非闇在一九三六年五月於北京合作舉辦的一次救濟黃河水災難民之義賣會中，會中果然吸引了參觀者的熱烈反應，其中一位京城知名菜館春華樓的掌櫃白永吉

圖12.29　民國　張大千　《巫峽清秋》　1936年
軸　紙本設色　86.8×40.6公分　藏地不明

即「捐重金」而獲此畫。白永吉的「重金」究竟有多大數目，不得而知，卻無論如何都顯示著此種奇景山水對一般觀眾的高度吸引力。寫生的新詮釋帶領著二、三〇年代的山水畫家競相以名山奇勝為對象，進一步又於其上追求更超越的奇觀畫面效果。本來寫生的目的在於客觀地表現眼睛所見的真實，名山奇勝山水畫卻在新法寫生所引發的真實感中，帶領它的觀眾去追尋一個真實所無的奇觀意象。這實在是戰前中國山水畫發展中最饒富興味的部分。

四、行萬里路新解與山水畫的宣傳

　　「讀萬卷書，行萬里路」本是自十七世紀董其昌之後正統派山水畫創作觀的雙翼。「讀萬卷書」實旨在師古，「行萬里路」則意在以天地造化為師，但二者又相互滲透，不可分割。在十九世紀以前，山水畫的觀眾基本上以社會之上層階級為主，就此創作觀雙翼的關係而言，雖每每訴求造化自然，實踐上卻以「讀萬卷書」的師古為首要。二十世紀二、三〇年代蓬勃出現的名山奇勝山水畫則正好相反。遍訪名山、搜尋動人奇景的「行萬里路」之事成為首要之務，古法則退居次要的寫生手段地位，只是為了更有效地執行觀察與表現的目的而已。對於稍早一代如陳師曾的畫家來說，胸中丘壑或許仍有魅力，但新一代的畫家們卻已別有懷抱。他們的名山奇勝山水只能以真實感為前提，而行萬里路則是賦予此真實感以豐富面貌的唯一正途。如此變化之所以產生，與新一代山水畫家所面對的新觀眾群有關，也與那種繪畫與觀眾關係之賴以產生的展覽形式有所牽連。有幸在賑災義賣展覽中取得張大千《巫峽清秋》的春華樓掌櫃白永吉其實便是此種新場景的一個縮影。

　　行萬里路地位之逐漸凌駕在讀萬卷書之上，大致從二十世紀二〇年代開始便在中國山水畫壇的論述文字中出現。提倡以古法寫生來改良中國山水畫的胡佩衡曾在一九二〇年發表〈中國山水畫氣韻的研究〉一文，主張以「知畫理」、「臨古畫」、「常遊名勝」三個方法來研究山水畫的氣韻，以為依此三個程序「既曉得畫理，又得了古人的筆墨，就可以實行寫生」。[46] 他在這個以寫生為依歸的論述中，雖然引用了董其昌「讀萬卷書，行萬里路」，然後作畫，「自然丘壑內營」的說法來作依據，實際上卻修改了董其昌的原意。董其昌此話原來係針對「氣韻不可學，此生而知之，自有天授，然亦有學得處」的需要而來，以讀書與旅行為修養畫家內在人格氣韻之方，來修正「氣韻天授」的過激之處。[47] 當胡佩衡將這個內在人格修養法置換到具體山水畫創作的訓練過程中時，則是巧妙地將屬於「讀萬卷書」的「知畫理」與「臨古畫」二者設定為「常遊名勝」之寫生的前置作業。如此一來，「行萬里路」的內在修養便被賦予了一個繪畫實務的詮釋，化約成名勝奇景的寫生工作，而成為山水畫最值得追求的目標。

　　為了要印證他的論點，胡佩衡在隔年的〈中國山水畫的寫生〉一文中還羅列了若干古代名家作為這個名勝奇景寫生山水傳統的建構者。其中他提到描繪江南山水的石濤最值得注意。石濤之聲望在十八世紀之後久為正統派所壓抑，只被視為地方性畫家在揚州地區有些影響，到了二十世紀初才又重被發掘，得到畫壇的尊崇，尤其在南方更是引起學習的風潮。張大千在二〇年代上海的崛起，主要即以善學石濤而得名。有學者指出當時中國畫壇的石濤熱實襲自東鄰日本，在彼地，石濤因其「我自用我法」的風格而被標舉為具有現代意味之表現主義的代表。[48] 如此的石濤形象顯然立即得到當時急於尋求「國畫」主體性之中國同道的共鳴。一九二六年在一篇〈國畫漫談〉中署名「同光」的作者就以石濤與八大山人並舉，稱之為「最不講求形似」的極致典範，並引之為足與洋畫分庭抗禮的國畫氣韻價值之體現。[49] 不過，對胡佩衡及其他追求奇景寫生山水者來說，石濤之意義則不盡在此。當張大千在其《黃山九龍瀑》一作中祖溯石濤畫法時，動機實不在其「不求形似」，反而將石濤視為黃山奇景寫生的先驅典範。作為石濤藝術研究的專家，張大千一定也知道石濤除了黃山之外尚有諸多「搜盡奇峰打草稿」的奇景寫生業績。石濤史料中最重要的陳鼎〈瞎尊者傳〉也說：「乃遍遊宇內山川，瀟湘、洞庭、匡廬、鐘阜、天都、太行、五岳、四瀆，無不到」，[50] 這便直接提供了一個不僅止於黃山，而且「遍遊宇內山川」的石濤形象。在中國的傳統社會交通不發達，經濟、社會條件並未充分配合的狀況下，要從事「行萬里路」的遊歷，確實是件不容易的事。山水畫家中能有如此經驗者，自然更是少之又少。石濤得以遍遊宇內奇景，若譽之為史上唯一的奇景寫生山水之宗師，亦不為過。石濤風格在當時之所以形成學習風潮，整體而言，應亦與這個「行萬里路」的石濤形象有不可分的關係。張大千本人後來也熱衷於遊覽各地名山大川，後期甚至跨出中國國界之外，足蹤遠至北歐、南北美洲，這如說是有意效法三百年前之石濤，亦無不可。

　　石濤的歷史存在一方面鼓舞著山水畫家的仿效，另一方面也讓遊歷本身成為畫家相互競爭的籌碼，如果運用得當，它甚至可以成為市場行銷的利器。張大千既崇拜石濤，自己又富於勝景遊歷，多寫各地奇景山水，當然是如此「行萬里路」形象塑造的最適當人選之一。他對自己這個形象之有意識形塑大約始自第二次的黃山之旅，時間在一九三一年九月。此次遊黃山，除窮前後海之勝外，尚刻意地進行了幾個首登黃山時未作的紀念性動作，一是在文殊臺前刻石「雲海奇觀」四字留念，二是在回程時於歙縣胡開文筆墨店訂製徽墨若干，並於墨上題字「雲海歸來」，分贈友好，再者則是請印人方介堪為之治印一方，文曰「兩到黃山絕頂人」，用在自己的作品上，以標誌此行對他個人的重要意義，最後則是將其在黃山所攝三百餘幅照片中精選出十二幅，印成《黃山畫影》一冊出版。[51] 這些舉動雖都可視為張氏個人風雅的記錄，但亦多少兼有一些向外傳播訊息的作用。尤其是《黃山畫影》照相集的出版，除可作為其黃山奇景山水畫之實景憑據

外，也以「有照相為證」的方式向讀／觀者提供著他親登黃山絕頂傲人經歷的證明。後來張大千在展出其黃山奇景山水時，便將此《黃山畫影》照相集一同陳列，此舉亦頗能讓人窺見其中隱含的宣傳意圖。不過，如由習於現代傳播策略的觀眾角度來看，張大千二登黃山的形象塑造，未免仍顯含蓄，諸如刻石、製墨、治印之舉，基本上來自於傳統文人雅事，傳播效果只能及於有限的小眾。得力於現代印刷科技的攝影集出版，則相較之下可有較大的傳播功力，因此，不論其攝影集當時的印量如何，張大千在此時開始運用現代的傳播工具以形塑其形象一事，實特別值得關注。

　　大約從一九三〇年開始，張大千便比過去更積極地運用現代大都會所提供的新管道來經營他的名山奇勝山水畫家形象。從觀眾關係的角度來看，這些新管道中又以展覽與報紙兩者最為重要，前者為此時繪畫作品面對觀眾的最主要形式，後者則為畫展訊息向社會公開的最有效媒介，二者是否配合得當，關係到觀眾的反應程度，因此也對畫家職業生涯之成功與否有所影響。張大千的首度個展舉辦於一九二五年，地點在上海寧波同鄉會，據說展中一百幅作品全數賣出，此後他便在上海正式以畫維生。由於有關資料太少，首度個展之內容與宣傳措施的詳情現已不得而知。從現存的一些資料來看，張大千開始有意識地遊覽名山，製作奇景山水，形塑其「行萬里路」畫家形象的過程，可自一九二七年算起。在這一年中，他不僅初登黃山，而且還出國到了朝鮮的金剛山，自朝鮮歸來的隔年，又到廣東遊羅浮山。[52] 與如此高頻率名山之旅配合產出的則是他依所得大量寫生稿與攝影照片而繪製的名山奇勝山水畫，這種題材的山水畫作品不久之後即成為他畫展中最引人注目的要角。例如在一九三〇年五月在上海寧波同鄉會再次舉辦的個人畫展中，便有金剛山寫生十五幅，最得好評。俞劍華當時在《申報》曾撰文評論整個畫展的表現，其中云：「大千雅好遊，既已出峨嵋，下巫峽，棲靈隱，登泰山，北至塞上，南遊吳越矣。客歲又遍歷扶桑，徘徊三韓，窮金剛山之勝，故其筆墨益臻神化。而金剛山突兀奇峭，出人意表。江山之助，此畫家之所以必行萬里路也。」[53] 此展中雖亦有張氏賴以成名的仿石濤風格之山水畫陳列，但在俞劍華眼中，其風采幾已全為如金剛山寫生的奇勝山水所奪；而將張大千的如此山水成就，歸因於其歷遊海內外名山，又等於是在提供一個「行萬里路」古訓的當代見證，對於張氏形象的塑造，確有正面作用。《申報》在上海的歷史既久，銷量亦大，係現代中國初期最重要的大眾媒體，張大千畫展能得此種評論報導，自極有助於其作為名山奇勝畫家形象的建立與流傳。對於一般非專業的讀者而言，那顯然遠較他本來善仿石濤之形象更有吸引力。

　　張大千所追求的聲望是全國性的；除了南方的上海、南京等大城之外，他也必須要將北京納入其舞臺。他首次將作品呈現到北京觀眾眼前是透過參加一九三四年九月蘇州繪畫團體正社在中央公園水榭的一個聯展而實現。不過，雖是正社社員的聯合畫展，其中且不乏有高名如吳湖帆、葉恭綽者，但全展中張大千作品即不下四十件，「且多精品，

各家不免為其所掩，使讀畫者咸有專看大千之感」，北京媒體《北平晨報》甚至以「畫壇今日多才藝，誰似蜀人張大千」作為「正社畫展所見」報導的標題。這篇報導寫得頗為深入，可能出于非闇之筆。于氏亦是畫家，以仿宋人花鳥知名，當時任《北平晨報》副刊「北晨藝圃」之主編，在北京與張大千定交後，即頗為推崇張氏，據說將張氏與當時北京畫壇名家溥心畬並列合稱「南張北溥」就是于氏的創作。在這篇報導中，作者首先修正了張大千的形象：「以前故都人士但知大千仿大滌子（石濤）山水，可以亂真，其實此語未足以盡大千所長」，接著又特別指出此次正社畫展中張氏之「山水畫如用宋紙所作之二軸，固係大滌子筆法，然《天臺觀瀑》、《桐廬晚色》、《鍊丹臺》、《蓮花峰》諸幅，則皆有其獨造之長」，[54] 來支持新形象之說。值得注意的是，所舉四件具「獨造之長」的山水畫都屬名山奇景，《鍊丹臺》、《蓮花峰》二者實皆來自張氏的黃山寫生系列，它們帶給北京觀眾的印象顯然超過張氏的仿古作品，這應該頗為符合張大千以此類名山奇勝山水參展的期待。就在正社畫展結束不久，張大千立刻在九月下旬前往陝西的西嶽華山，遍登華山五峰，十月初回到北京之後，《北平晨報》馬上就對之有所報導，並以「筆情墨趣，又為之一變」來彰顯張氏遊華山後的進境突破。記者的快速報導多少與張大千的策劃有關。當他在華山遊歷之際，除了拍攝為日後出版《華山畫影》攝影集作準備外，還快速地以其寫生稿為本完成「華岳北峰」兩幅山水畫，在九月底即特地以快郵寄到北京，並安排在一個星期之後的「中國畫學研究會第十一次成績展覽」中參加展出。[55] 隔年一九三五年九月，張大千在北京又有「張善孖張大千昆仲畫展」，向北京觀眾再次展示他的黃山奇景山水畫，其中一件大幅的《黃山奇景》據報導得到「震驚藝壇」的效果。[56] 此展方才結束，張氏在十月初再次登華山，繼續第一次遊山時的寫生及山水畫製作工作，並準備他自己在北京的第一個個展。該個展很快地在同年十一月三十日於中央公園水榭推出，定名為「張大千關洛記遊畫展」。將畫展聚焦在他最近一年的「關洛記遊」，本已十分顯目，展出之際他另請北京的知名學人傅增湘署名在報紙上登出大篇廣告（圖12.30），除親筆書寫個展標題外，還有介紹文字交待張大千的兩登華山過程及在關中、洛陽一帶的寫景活動，並引明初因繪《華山圖冊》（1383年，此冊分別藏於北京，故宮博物院及上海博物館）聞名畫史的王履（字安道）來比擬張大千這些記遊山水之「高奇曠奧，勝槩盡傳」，且以「咸謂靈境為天所閟，一旦得君而傳，張之素壁，可作臥游」，來吸引觀眾的共鳴。[57] 據當時媒體報導，時雖屬隆冬，公園中遊人極少，但水榭的四個展室中「黑壓壓擠滿觀眾」，足可想見此展宣傳確實產生相當程度的效用。至於展中之記遊作品，雖不知總數如何，但既使用了四個展室，或許可至百幅左右，而在其中顯然是以張氏的華山寫生為重點。當時一位評論者舉出《青柯坪》、《仙掌峰》、《落雁峰》、《蓮花峰》四件巨軸山水「或作淺絳，或墨筆，寫危巖峭壁，使觀者如步山頭，身臨其境」，故堪稱為此展中的「上上品」。[58] 他所指的這四幅，都是華山奇勝，而言觀者

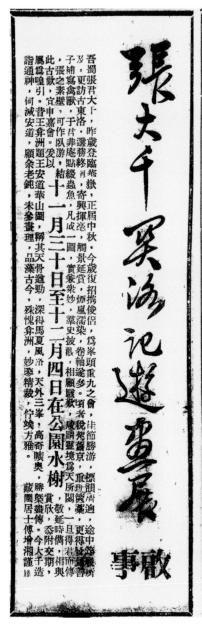

圖12.30
《北平晨報》　1935年11月30日之
「張大千關洛記遊畫展」廣告

之「身臨其境」，也是呼應傅增湘廣告詞中「可作臥遊」的訴求。整個「關洛記遊」畫展的籌劃、展出與宣傳因此可以視為張大千「為太華寫照」計劃的完美終結，也將他的名山奇勝山水畫家形象更往前推進一步。同年由北平琉璃廠清秘閣書畫店所出版的四大冊《張大千畫集》中有北京十一位畫家文士共同署名之序文，序文中特言大千「近十年來，遊歷名山大川，遊踪所至，莫不涉足於窮山荒谷、斷崖絕壁、古剎長松之地，領略風雨晴晦真趣，采大自然之景為畫材，如石濤所云：搜盡奇峰打草稿。故大千之畫，一切布局設色，無不匠心獨運，直以造化為師，來自寫其心中宇宙境界」，[59] 雖說仍多少襲

用傳統「外師造化，中得心源」的品評格套，但卻十分清晰地確認了張氏這個「行萬里路」的形象。如說此序文意謂著北京文化界對張大千的定位與認可，那便是由「關洛記遊」畫展為代表的一連串形象塑造作為所產出的效果。

環繞著名山奇勝山水畫而塑造的「行萬里路」形象並非張大千的專利。即使不若他運作得那麼出色，二、三〇年代許多山水畫家都曾以同種形象訴求觀眾的支持。另一位堪稱行萬里路而無愧的畫家是黃賓虹。他的行萬里路形象至遲在一九二九年已有清楚的呈現。黃氏此時已六十八歲，在國畫界中因其學養、功力已有崇高地位。當他參加本年全國美展時，選送的就是《桂林疊彩山》與《虞山》兩幅寫生山水畫，[60] 前者來自一九二八年夏天的桂林之旅，後者則出於更早的江浙名山遊歷，可窺見他當時對自己名山奇勝山水的重視。在同年十一月一日所開幕的「中日現代繪畫展覽會」中他也以《豐溪舊築》山水參展，此作並出版在該展之圖錄中。「中日現代繪畫展覽會」為當時東亞美術界之大事，代表著中、日兩國傳統畫界合作以對抗新興西方藝術勢力東漸之努力，因此從選件、籌備到開展都十分鄭重其事，黃賓虹本人亦為中方選件委員之一，自己的參展作品自然也充分考慮到代表性的問題，一方面是個人繪畫的成績，另一方面也有向日本展現中國現代表現的意思。《豐溪舊築》其實來自他黃山遊歷寫生之成果，以之代表來參預此中日繪畫之盛會，正反映出黃氏對此行萬里路形象的高度意識。而在該展所出版圖錄中所附的畫家小傳，如此形象也經由「畫善山水，蒼率渾厚，兼陳眉公、華新羅之妙。好遊，所至輒圖寫真山水，積稿以千數，年逾六十，走數千里，入桂林看山，所得稿益富」的文字，[61] 更有力地向觀眾作了傳達。進入三〇年代之後，黃氏的探訪名山並未受高齡的阻礙，反而更加積極，其中最重要的是一九三二到一九三三年的入蜀，登臨了連出身四川之張大千當時都尚未親至的峨嵋、青城山諸勝，讓張氏頗為感慨，[62] 此亦可想像其時畫家之間隱然存在著一種遍遊名山的競爭壓力。黃氏這些名山遊歷的成果不久後即在一九三五年十一月於南京中法友誼會舉辦之「黃賓虹畫展」中展出，計有包括峨嵋、陽朔、黃山前後海在內的寫生山水畫百餘幅。在此百餘幅中，奇勝的形象仍是焦點，觀眾也因「畫境尤奇」，[63] 而興「彷彿山陰道上，應接不暇」之感。當時《中央日報》的報導亦遂有「研求古法，而不為古法所拘，徧遊名山大川，師古人兼師造化，非易言也」[64] 的高度評價。

南京時為民國首都，政治活動固多，畫展等文化活動亦頗為蓬勃。與黃賓虹在同時展覽的畫家也不少，而且，值得注意的是，他們競相以行萬里路的形象示之觀眾，畫展的報導總常聚焦在名山勝奇之作上。例如與黃氏畫展同日開幕的「經張鄭畫展」為經亨頤、張善孖與鄭曼青三人「遊覽黃山歸來」的聯展，觀展者尤對三上黃山的張善孖感到興趣，盛讚他能盡得「黃山天都蓮花之勝，文殊始信之奇」，甚至為他冠上「寫實派」的美稱。[65] 這恐怕是今日治畫史者對張善孖較不熟悉的歸類。就在黃、張兩個畫展開幕之

後的第三天，南京首都飯店又另有「王濟遠近作展覽會」的舉行。王濟遠（1893–1975）為江蘇武進人，兼長中西畫，曾參加上海天馬會、決瀾社等新派畫會，在三〇年代初以結合中國筆法西方色彩作創新國畫的表現。此次畫展中則以其水墨山水及風景油畫最受矚目，且皆係寫生。他雖不能與黃賓虹、張大千、張善孖等人同歸屬山水畫家，但媒體上對此展的報導仍以「最近遊歷名山大川」來為他宣傳，[66] 如同「行萬里路」的國畫家一般。這些不同畫展的報導，如果注意一下它們的出處，可以發現都是在當時首都南京最重要的官方報紙《中央日報》之上。不過短短數日，《中央日報》即頻繁地以「遊歷名山大川」來介紹開展的畫家，而且跨越中西之界限，不難想像如此「行萬里路」形象在當時得以深入一般觀眾心目中的程度。

五、餘緒

　　從「行萬里路」推出名山奇勝山水畫的蓬勃發展，幾乎可以說是二十世紀三〇年代中國繪畫中最為鮮明的圖象。這個趨勢並沒有因為中日戰爭發生而中斷。在那個八年動亂期中，許多山水畫家因往內地疏散、遷移，促使他們深入到中國西南、西北地區，擴張了名山遊歷的版圖，反而讓他們的奇勝山水畫的內容更形豐富。張大千便是在如此機緣下，數度觀覽四川廣元、峨嵋、青城之勝，並在一九四一年至敦煌，一九四七年至西康邊地繼續他「行萬里路」的壯遊畫業。這個模式甚至到戰後他離開中國人陸都沒有終止。即使風格歷經了多種變化，還融入了西方抽象意味的潑墨潑彩，但本質上卻是名山奇勝的一貫發展。另一方面，中國大陸在一九五〇年之後的山水畫也有一波「寫生山水」的強勢發展。它的狀況雖牽涉到社會主義新中國之藝文政策的強力主導，風格上亦因「寫實」技巧的成為評判準繩，山水畫從外觀到內涵都產生了巨大的改變，但作為名勝奇景形象詮釋之本質，實與戰前國畫界的追求仍有相通之處。為了呼應觀眾對真實感的需求而最後發展出名山奇勝山水的過程，甚至可說是以某種不期然的方式為後來寫生山水之獨霸提供了先行的基礎。兩者文化脈絡之間的斷裂固是不爭的事實，其間的延續現象，從這個角度看，亦值得特別注意。

　　二十世紀二、三〇年代的名山奇勝山水發展在整個中國山水畫史中亦應有其特殊位置。它無疑是最有一般觀眾意識的一段發展。中國明清時代不是沒有名勝山水圖，如王履的《華山圖冊》、石濤的《黃山圖卷》（1699年，京都，泉屋博古館藏）都是傑出的例子，但它們的觀賞者皆侷限在上層階級的少數人；十七世紀流行的如《海內奇觀》名勝版畫書雖以一般讀者為目標，普及性較高，但版刻圖象畢竟與山水畫有別，無法等量齊觀。相較之下，二十世紀前期的名山奇勝山水畫則十分清楚地意識到一般觀眾的存在，也感受到他們對真實感的高度需求。名山奇勝山水畫因此成為面對觀眾的最佳選擇，一

方面訴諸實景的真實存在，另一方面又以超越實景的瑰奇形象挑動觀眾的視覺探險慾望。它們透過公開展覽的形式，配合大眾媒體的報導與評論，有意識地去營造一種與傳統大為不同的觀眾關係。事實上，這些以參觀畫展民眾為主的所謂一般觀眾，只能以非專業的繪畫愛好者概括之，對於他們的性別、年齡層、職業與經濟條件等資料都缺乏進一步的掌握；他們之中也只有極少數者真正成為名山奇勝山水畫作品的主人。但是，有一點可以肯定的是，他們的支持已是當時畫家聲名與市場成功的必要條件。從這個角度來說，二十世紀前期名山奇勝山水畫之所以蓬勃，演成中國現代繪畫中最引人的新貌，這個新觀眾群實是背後主要的推手。

　　環繞著名山奇勝山水畫的發展，讓吾人觀察到二十世紀前期山水畫家對新工具的選擇性運用，對古典創作理念的詮釋修改，以及運用展覽機制、媒體傳播以進行形象塑造的有趣現象。這些現象的總合構成一個與傳統中國完全不同的畫壇文化景觀。在此轉折之下，遂有可標之為「現代」的山水畫新貌。然而，雖云「現代」，其山水畫的本質卻仍與傳統維持著清晰的內在連繫。畫家不僅重新向傳統尋求宗師典範的新意義，而且依圖繪名山奇景之所需，轉化古法為其寫生之用。在畫家的這個主動因應過程中，雖有一些如攝影、報紙等西方新事物的介入，但並非動力的源頭。主動迎向觀眾的需求才是真正的內發動力。但它並沒有將山水畫改變成西式的風景畫，反而以另一種方式強化了畫家與傳統的內在關係。過去對二十世紀前期中國繪畫的討論傾向將古法之用歸入「復古」陣營，形成與「西化」對照的國粹派，即使曾盡力企圖修正它只知因襲之形象，用取法四王之外的古法來作救濟，卻仍難以說明其與「現代」情境間的具體關係。如以戰前名山奇勝山水畫的發展觀之，其中的「復古」實亦展現著新詮釋的積極取向，讓整個「現代」文化景觀同時具備著傳統的厚度。這也是山水畫穩居二十世紀前期中國畫壇主角的原因之一。

後語

　　張大千畫業的成功，從觀眾的角度來說，同時意謂著一個傳統舊時代的結束，以及另一種現代全新格局的到來。本書最末一章所討論的張大千山水畫在奇觀意境上的經營，固然可從各種角度予以理解，但他在一生的發展過程中所表現的對觀眾之積極回應態度，不論是在本身風格內部的思考或是外部展示行為的相關規劃上，都是一個重要的因素。本書的討論雖止於第二次大戰期間，然對其晚期離開中國本土而以歐、美、日等地為主要活動舞臺的發展，觀眾關懷一事仍然持續扮演著關鍵角色。此時他的觀眾固然不乏原來華人社會中的上層階級人士，然情況顯然已大有改變，除了「華僑」之外，其他外籍觀眾之分量也日益提昇，即使是身居異國的旅外華人社群，在懷抱對傳統藝術文化之思念外，亦久經當地西方式現代文化的洗禮，對中國現代山水畫藝術的期待自與中國過去之觀眾大有不同。至於包括美術館專業人員、藝評家、文化界人士和一般觀眾在內的異國觀眾，他們對東方藝術的既有修養，個別差異極大，但大體上多少仍受西方本位文化之制約，尤其不免籠罩在現代主義藝術那種進步觀的氛圍下，他們對張大千山水畫的觀感如何，可說在中國之歷史經驗中毫無參照資料可尋。日本的情況可能稍好。由於日本美術本有來自中國之淵源，即便是在進入現代之後出現了一波反傳統的浪潮，新起的具國族色彩之「日本畫」中仍有相當空間保留給反思東洋藝術傳統之用，對於張大千的那種山水新變，應該還有接納的一些條件。可惜日本當時尚待從戰敗中重建，經濟至七〇年代方有起色，較難在藝術上作為有力的推手。相較之下，作為新興世界強權的美國之觀眾潛力，確實無限遠大，無怪乎在其東西岸大城市中吸引了許多移民藝術家群聚，取代了原來巴黎、倫敦的世界性藝術中心的地位。張大千於二十世紀七〇年代自巴西移居美西加州，便是這個新興藝術趨勢的因應。他此時的山水畫風亦出現巨變，大量使用潑墨潑彩技法，雖自云「脫胎於中國的古法」，卻不能否認試圖以此非中國固有的「抽象」，來呼應當時西方觀眾追求藝術現代性普遍心理需求的可能性。

　　張大千面對國際化觀眾的因應確實勇敢而大膽，然而，這同時也意謂著他的觀眾擴展之極致化，這實是整個現代中國繪畫發展方向的終極目標，而此目標的是否達成，卻永遠存在著一種不確定性。如此的不確定性，一方面來自文化「在地性」和「國際化」（或「全球化」）理想間的實質障礙，另一方面則存在於現代社會文化中本身無法解決的觀眾「曖昧性」。對於所有的作者而言，既然觀眾的公共化已經透過公開展示（或演出）的機制而成為事實，無法拒絕亦可欣然面對，然而，在觀眾擴充之際，對觀眾掌握的失焦也同步產生：他們是誰？在哪裡？反應如何？這些問題皆無法「預先」掌握。作者只能憑個人觀察，或者參考同行意見，甚至聽取專家（通常是媒體的編輯和記者）建議，預先設定一些對象，然後透過展覽的公開形式，進行實驗性的測試，或還可將之作為下一次展覽的準備資料。不用說，這種預設式作法因為無法充分控制其中複雜的變數，很難對觀眾的掌握作出任何保證。即便在二十一世紀資訊科技日新月異的當下，各種調查、搜尋技術的一再推陳出新，觀眾的掌握問題仍然棘手。如果以「事業」經營的框架來看張大千畫業之成功，其時代所提供之工具自然不能與當下所能取用者競爭，其無力突破對觀眾掌握的失焦瓶頸，亦無須隱匿。在此情況之下，張大千成功個案所展現的即是他在預設觀眾時已能達到人所未及的準確和有效，而且，他在自身畫風調整與後續形象形塑的配合策略上，亦可謂極為靈活、緊密而步步到位，這應當也要歸入他所特具的個人才華之中。

　　觀眾問題不僅在二十世紀以來的藝術發展中扮演著日益重要的角色，對傳統畫史的理解亦是如此。本書的撰寫初衷便來自這個基本認識。我希望藉由山水畫這個中國畫史中最被尊崇的科目，與讀者共同回顧它的「歷史」，且在這個重新回顧中，繞過傳統畫史書寫論述中獨尊作者的迷思，進而導入一個由觀眾與畫家共享、共有的歷史舞臺空間。在這個空間的時代遞換之間，畫家縱使看起來像是舞臺上的主角，但觀眾實亦不可或缺，甚至有時像是也登到臺上，與畫家並肩一起演出，尤其是在構成歷史變化感的新主題之現身上，最能清晰地感受他們之間的互動合作。他們的互動成就出山水畫中新主題的實際形體，並在一代又一代的接續下，形成可感的歷史脈動。而在這連串的脈動中，畫家與觀眾間沒有任何一方應該獨攬全功，但也沒有在時間的流動中，形成哪一種足以稱之為「規律」的互動模式。張大千的個案會讓我們對創作者的個人魅力感到印象深刻，他在與觀眾互動時的主導性似乎特強，甚至還以形象塑造規範了觀眾群的呼應方向。然而他從未企圖作一個絕對強勢的領導者去發起某種藝術「運動」，而去收服他的觀眾作為其「主義」的信徒。此時來看他現代奇觀山水中所蘊涵的古典傳統的各種指涉，就不止是「血戰古人」的創作策略而已，它還為無法完全掌控的觀眾反應提供一個有包容力的空間，供作較多元的選擇。這種包容多元選擇的觀眾策略，對於張大千的成功而言，應該也有一定程度的作用。山水畫之所以在北宋時期站上歷史舞臺，則幾乎是完全

相反的狀態。經由科舉制度運作而進入政府統治機制的士人社群，而非當時南北各地所貢獻至京城開封的專業畫家，在此扮演了推動以行旅山水、林泉之志為畫意的新興主題之主要力量。我們幾乎可以說：十一世紀北宋新山水畫的高峰是在開封士大夫社群的交互論述中誕生的，專業畫人則以其筆墨繼之，賦予形象，並參預至後續的文化論述場域之中。本書在中間幾章所述各種山水畫主題之變，因此可謂是在嘗試向讀者說明畫者與觀眾間各種互動關係的不同面貌，意不在提出任何單一的歷史「規律」。

　　山水畫歷史中的觀眾固然十分重要，但是相關的資料卻很難充分地掌握。中國古來雖然擁有很長的題畫文字傳統，作為研究觀眾之史的材料而言，它們先天上還有一些侷限。首先是這些題畫文字過於集中在上層士人身上，而且還需考慮他們的著作在後代是否保存？保存是否完整的這些變數，作者知名度高低的問題有時也牽涉其中，成為影響其在後世流傳的一個因素。我們不得不要從倖存的上層士人之資料中，窺探他們的觀畫心得，至於其他階層的觀眾反應，如能偶遇一二，便可額手稱幸。例如講究性別議題的現代研究者都極想知道女性觀眾的意見，可惜，這種材料很少，即使有之，代表性如何也得小心處理。商人和本書中常常提到的文人社群的新貴觀眾也是如此，可用資料的殘缺和他們在明清山水畫史中的重要性，正好形成讓人遺憾的反差。對於這種文獻材料殘缺的缺陷，本書亦無能解決，只能嘗試運用畫作所示作者與觀眾互動以後之成果，來推敲原作者如何具體思考他所預設觀眾之反應問題。如果我們能充分地利用當時社會文化脈絡中所能提供的各種資訊，來對此種觀覽活動和其內部心理過程予以合理的重建，這些推敲或許可以不致於落入憑空想像的責難。在如此的重建工作中，我希望能儘量地確認作品原來設定的第一群觀者，再去推敲他們所屬的可能社群，透過對這個範圍較小社群的相關認識，來重新聯結某些山水主題與那些觀眾需求的配合呼應。換句話說，山水畫史中各種新興主題的出現，都意謂著一組畫家與某個特定社群互動關係的建立。這固然牽涉到其所處時空特殊條件之組合，但它並不帶有排他性，其他舊有主題仍可繼續存在，滿足其他社群的另外一些需求。因此，本書的討論便需處處迴避主流與否的問題，而選擇聚焦在新主題、新畫意在山水畫領域中之所以出現，即便它只代表了當時一小部分畫人與觀眾的互動關係。在這一點上，我也確實意識到自己與風格史學者的不同，他們（有時我自己亦屬之）比較重視從多數作品的觀察中歸納出某種主要的趨勢，雖然我必須承認風格分析仍然是本書中處理作品形象構成最值得倚賴的方法。

　　另外，在思考我自己所須面臨的讀者問題時，我也因上述之觀眾不確定性而感到困擾。有許多長於預測未來文化趨勢的友人總是勸我三思，指出未來網路世代肯定要拒絕閱讀這種冗長而繁複的歷史論述文字，我所冀求的「讀者」，可能無法逃避即將消失的命運。對於未來，我實在無力預測；或許，我的理想讀者群真的不再可容於未來。不過，在此同時，我卻還存有一點點樂觀的期待。面對著這個長達千年以上的山水畫傳統，看

到其中各代畫人與他們不同的社群觀眾的互動所共同形塑出來的畫意表現，觀眾的不確定性固然未曾片刻解消，卻仍沒有完全封閉新變互動的可能性。它的長遠之開放性可謂是畫人與觀眾熱情地共同形塑山水畫新樣的前提，而亦是他們對不確定之未來常持信心的源頭。觀眾的歷史角色既然如本書所論那樣地重要，它在未來依然不可或缺，只是與創作者的互動方式可能超乎我們想像罷了！拜現代科技之賜，二十一世紀文化中的互動性一再地創新層次，這亦意謂著觀眾地位的不斷上升（甚至遠遠勝過作者），而且可以預測：未來將有更多新科技呼應觀眾面的各式需求，使之更加如虎添翼。在這樣的由觀眾主導之未來文化中，其中應該還有一群對觀眾之歷史感到興趣的讀者吧？我禁不住要作這種期待。

　　不管這個期待會不會落空，我都需要在此先感謝石頭出版社的全力支持，願意在缺乏讀者保證的困境中，決定以最高的印刷品質投入本書的出版。在編輯工作上，黃文玲、蘇玲怡和盧宣妃都出了許多力量，石宗正則為本書設計了封面，在此一併申謝。最後，我要將此書獻給我的父母，感謝他們當年容許我自由地追尋自己的未來，這是我擁有的最可貴遺產。

<div align="right">

識于臺北南港新桃源里

2017年4月23日
</div>

注釋

第1章　序論：山水畫前史

1. 張彥遠，《歷代名畫記》，收入盧輔聖主編，《中國書畫全書》（上海：上海書畫出版社，1992–），第1冊，頁125。

2. 郭若虛，《圖畫見聞志》，收入盧輔聖主編，《中國書畫全書》，第1冊，頁470。

3. 王世貞，《弇州山人四部稿》（臺北：偉文圖書出版社，1976），卷155，頁6上。

4. 對於過去論者討論「畫史之變」的大體回顧，請參見石守謙，〈文化史範疇中的畫史之變〉，收入氏著，《風格與世變——中國繪畫史論集》（臺北：允晨文化實業股份有限公司，1996），頁3–15。

5. 關於「畫意」此一概念的說明，請參見石守謙，〈風格、畫意與畫史重建——以傳董源《溪岸圖》為例的思考〉，收入氏著，《從風格到畫意——反思中國美術史》（臺北：石頭出版股份有限公司，2010），頁90–91。

6. 以晉宋六朝為中國山水畫之起始的說法最為常見，其例可見 Michael Sullivan, *The Birth of Landscape Painting in China* (London, Berkeley and Los Angeles: University of California Press, 1962); 陳傳席，《中國山水畫史》（南京：江蘇美術出版社，1988），頁1–49。而以唐代為發展初期的看法，則可見於 Wen C. Fong et al., *Images of the Mind: Selections from the Edward L. Elliott Family and John B. Elliott Collections of Chinese Calligraphy and Painting at the Art Museum, Princeton University* (Princeton, N.J.: The Art Museum, Princeton University, 1984), pp. 20–27. 有的學者則專注於山水畫在唐代之成熟，例見王去非，〈試談山水畫發展史上的一個問題——從"咫尺千里"到"咫尺重深"〉，《文物》，1980年第12期，頁76–81。而以宋代為山水獨立成科時間的看法，可見陳履生，〈山水畫成因新探〉，《美術》，1988年第5期，頁58–64。

7. 郭若虛，《圖畫見聞志》，收入盧輔聖主編，《中國書畫全書》，第1冊，頁467。

8. 張彥遠，《歷代名畫記》，收入盧輔聖主編，《中國書畫全書》，第1冊，頁120。

9. Michael Sullivan, *The Birth of Landscape Painting in China*.

10. 米澤嘉圃，〈「山水の變」と騎象鼓樂圖の畫風〉，收入氏著，《中國繪畫史研究・山水畫論》（東京：平凡社，1962），頁87–107；秋山光和，〈唐代敦煌壁畫にあらわれた山水表現〉，《中國石窟・敦煌莫高窟》（東京：平凡社，1982），第5卷，頁190–204。

11. 趙聲良，《敦煌壁畫風景研究》（北京：中華書局，2005），頁121–152。

12. Wu Hung, "The Origins of Chinese Painting (Paleolithic Period to Tang Dynasty)," in Richard M. Barnhart et al., *Three Thousand Years of Chinese Painting* (New Haven and London: Yale University Press, 1997), pp. 65–66.

13. 同注11、12。

14. 詳見王去非，〈試談山水畫發展史上的一個問題 —— 從"咫尺千里"到"咫尺重深"〉，頁76–81；趙聲良，《敦煌壁畫風景研究》，頁122–126。

15. 郭思編，《林泉高致集》，收入紀昀等總纂，《景印文淵閣四庫全書》（臺北：臺灣商務印書館據國立故宮博物院藏本影印，1983），第812冊，頁578。

16. Wen C. Fong et al., *Images of the Mind: Selections from the Edward L. Elliott Family and John B. Elliott Collections of Chinese Calligraphy and Painting at the Art Museum, Princeton University*, pp. 21–24.

17. Wen C. Fong et al., *Images of the Mind: Selections from the Edward L. Elliott Family and John B. Elliott Collections of Chinese Calligraphy and Painting at the Art Museum, Princeton University*, pp. 14–17.

18. Wu Hung, "The Origins of Chinese Painting (Paleolithic Period to Tang Dynasty)," pp. 55–58.

19. James Watt et al., *China: Dawn of a Golden Age, 200–750 AD* (New York: The Metropolitan Museum of Art, 2004), pp. 220–221.

20. 參見李星明，《唐代墓室壁畫研究》（西安：陝西人民美術出版社，2005），第八章〈從壁畫墓中的山水畫看唐代山水之變〉，頁319–359。

21. 展子虔，《遊春圖》可能是宋徽宗（1100–1125在位）畫院對某一唐本的摹本，見傅熹年，〈關於"展子虔《遊春圖》"年代的探討〉，《文物》，1978年第11期，頁40–52。關於《明皇幸蜀圖》，見古原宏伸，〈唐人《明皇幸蜀圖》〉，收入氏著，《中國畫卷の研究》（東京：中央公論美術出版，2005），頁129–134；陳韻如，〈《明皇幸蜀圖》畫意與風格的思考〉，《故宮文物月刊》，第273期（2005），頁30–39。

22. 井增利、王小蒙，〈富平縣新發現的唐墓壁畫〉，《考古與文物》，1997年第4期，頁8–10。

23. 徐濤，〈呂村唐墓壁畫與水墨山水的起源〉，《文博》，2001年第1期，頁53–57。

24. 李星明，《唐代墓室壁畫研究》，頁351。

25. 張彥遠，《歷代名畫記》，收入盧輔聖主編，《中國書畫全書》，第1冊，頁153。

26. 對王維《輞川圖》與盧鴻《草堂十志圖》的討論，可參見鈴木敬，《中國繪畫史（上）》（東京：吉川弘文館，1981），頁104–117。

27. 劉昫等撰，《舊唐書》（北京：中華書局，1975），卷190下，頁5051–5053。

28. 《考古與文物》編輯部，〈唐韓休墓出土壁畫學術研討會紀要〉，《考古與文物》，2014年第6期，頁101–117。另可參見鄭岩，〈唐韓休墓壁畫山水圖爭議〉，《故宮博物院院刊》，2015年第5期，頁87–109。

29. 杜甫詩可見於曹寅等編，《御定全唐詩》，收入紀昀等總纂，《景印文淵閣四庫全書》，第1425冊，卷227，頁159；卷228，頁179。

第2章　山水畫意與士大夫觀眾

1. Kiyohiko Munakata, *Ching Hao's 'Pi-fa-chi': A Note on the Art of Brush* (Ascona: Artibus Asiae Supplementum, vol. 31, 1974), pp. 51–52; 馬鴻增，〈荊浩故里生平新考〉，《美術史論》，1993年第4期，頁35–45。

2. 劉道醇，《五代名畫補遺》，收入盧輔聖主編，《中國書畫全書》（上海：上海書畫出版社，1992–），第1

冊，頁462。

3. Kiyohiko Munakata, *Ching Hao's 'Pi-fa-chi': A Note on the Art of Brush*, pp. 54–55.

4. Kiyohiko Munakata, *Ching Hao's 'Pi-fa-chi': A Note on the Art of Brush*, p. 55.

5. 荊浩，《筆法記》，收入盧輔聖主編，《中國書畫全書》，第1冊，頁6。

6. 石守謙，〈風格、畫意與畫史重建 —— 以傳董源《溪岸圖》為例的思考〉，收入氏著，《從風格到畫意 —— 反思中國美術史》（臺北：石頭出版股份有限公司，2010），頁108–111。

7. 參見陳韻如，《秋山晚翠》圖版解說，見林柏亭主編，《大觀 —— 北宋書畫特展》（臺北：國立故宮博物院，2006），頁29–31。

8. Richard M. Barnhart, "Landscape Painting around 1085," in Willard Peterson, Andrew H. Plaks and Ying-shih Yu eds., *The Power of Culture: Studies in Chinese Cultural History* (Hong Kong: The Chinese University Press, 1994), pp. 195–205.

9. 劉道醇，《聖朝名畫評》，收入盧輔聖主編，《中國書畫全書》，第1冊，頁453。

10. 王禹偁，〈聽泉〉，《小畜集》，卷8，收入（上海）商務印書館編，《四部叢刊・初編》（上海：商務印書館，1919），頁5下。

11. 鈴木敬，《中國繪畫史（上）》（東京：吉川弘文館，1981），頁254–260。

12. 郭若虛，《圖畫見聞志》，收入盧輔聖主編，《中國書畫全書》，第1冊，頁482。

13. 小川裕充，〈院中の名畫 —— 董羽・巨然・燕肅から郭熙まで〉，收入鈴木敬先生還曆記念會編，《鈴木敬先生還曆記念：中國繪畫史論集》（東京：吉川弘文館，1981），頁40–57。

14. 郭若虛，《圖畫見聞志》，收入盧輔聖主編，《中國書畫全書》，第1冊，頁477。

15. 劉道醇，《聖朝名畫評》，收入盧輔聖主編，《中國書畫全書》，第1冊，頁454。

16. 郭若虛，《圖畫見聞志》，收入盧輔聖主編，《中國書畫全書》，第1冊，頁493。

17. 徐鉉，《騎省集》，卷3，收入紀昀等總纂，《景印文淵閣四庫全書》（臺北：臺灣商務印書館據國立故宮博物院藏本影印，1983），第1085冊，頁23。此詩曾被方聞教授在討論《夏山圖》時所引用，見 Wen C. Fong, *Summer Mountains: The Timeless Landscape* (New York: The Metropolitan Museum of Art, 1975), p. 64.

18. 王禹偁，〈村行〉，《小畜集》，卷9，收入（上海）商務印書館編，《四部叢刊・初編》，頁11下–12上。

19. 梅堯臣，《宛陵先生集》，卷43，收入臺灣商務印書館編，《四部叢刊・正編》（臺北：臺灣商務印書館，1979），第43冊，頁367。

20. 宋祁，《景文集》，卷23，收入紀昀等總纂，《景印文淵閣四庫全書》，第1088冊，頁194、196。

21. 梅堯臣，《宛陵先生集》，卷18，收入臺灣商務印書館編，《四部叢刊・正編》，第43冊，頁153。

22. 劉敞，《公是集》，卷5，收入紀昀等總纂，《景印文淵閣四庫全書》，第1095冊，頁438。

23. 郭若虛，《圖畫見聞志》，收入盧輔聖主編，《中國書畫全書》，第1冊，頁482。

24. 曾布川寬，〈許道寧の傳記と山水樣式に關する一考察〉，《東方學報》，第512號（1980），頁484–488、491–492。

25. Wen C. Fong, *Summer Mountains: The Timeless Landscape*, pp. 15–17.

26. 郭若虛，《圖畫見聞志》，收入盧輔聖主編，《中國書畫全書》，第1冊，頁482。

27. 郭思編，《林泉高致集》，收入紀昀等總纂，《景印文淵閣四庫全書》，第812冊，頁573。

第3章　帝國和江湖意象：一一〇〇年前後山水畫的雙峰

1. 郭思編，《林泉高致集》，收入紀昀等總纂，《景印文淵閣四庫全書》（臺北：臺灣商務印書館據國立故宮博物院藏本影印，1983），第812冊，頁585。

2. 郭思編，《林泉高致集》，收入紀昀等總纂，《景印文淵閣四庫全書》，第812冊，頁575–576。

3. 這是郭思報導徽宗親口向他說：「神宗極喜卿父」，「神考〔即神宗〕極喜之，至今禁中殿閣盡是卿父畫。」見郭思編，《林泉高致集》，收入紀昀等總纂，《景印文淵閣四庫全書》，第812冊，頁588。

4. 蘇軾，《東坡全集》，卷16，收入紀昀等總纂，《景印文淵閣四庫全書》，第1107冊，頁254。

5. 蘇軾友人、後輩對其〈郭熙畫《秋山平遠》〉詩的唱和，可見於陳高華，《宋遼金畫家史料》（北京：文物出版社，1984），頁342–350。郭思錄入《林泉高致集》中，見郭思編，《林泉高致集》，收入紀昀等總纂，《景印文淵閣四庫全書》，第812冊，頁588。

6. 佚名，《宣和畫譜》，收入盧輔聖主編，《中國書畫全書》（上海：上海書畫出版社，1992–），第2冊，頁94。

7. 對《萬壑松風》風格的畫史意義，請參見陳韻如，〈兩宋山水畫意的轉折 —— 試論李唐山水畫的畫史位置〉，《故宮學術季刊》，第29卷第4期（2012年夏季號），頁75–107。有關徽宗畫學之研究，可參見嶋田英誠，〈徽宗朝の畫學について〉，收入鈴木敬先生還曆記念會編，《鈴木敬先生還曆記念：中國繪畫史論集》（東京：吉川弘文館，1981），頁109–150。而徽宗宮廷繪畫參照《詩經》以執行創作的最佳例子，當屬張擇端的《清明上河圖》，見陳韻如，〈張擇端《清明上河圖》的畫意新解〉，《國立臺灣大學美術史研究集刊》，第34期（2013），頁43–104。

8. 蔡京跋文及全卷說明可見楊新，〈關於《千里江山圖》〉，收入氏著，《楊新美術論文集》（北京：紫禁城出版社，1994），頁238–241。

9. 郭思編，《林泉高致集》，收入紀昀等總纂，《景印文淵閣四庫全書》，第812冊，頁577。

10. 有關趙幹《江行初雪》的經典研究，見 John Hay, "'Along the River during Winter's First Snow': A Tenth-Century Handscroll and Early Chinese Narrative," *The Burlington Magazine*, vol. 114 (1973), pp. 45–58.

11. 蔡京此跋的全文，圖版可見浙江大學中國古代書畫研究中心編，《宋畫全集・第一卷》（杭州：浙江大學出版社，2010），第2冊，圖23，頁76–77。

12. 將此卷訂為送別文彥博之作，並對當時蘇軾、蘇轍、黃庭堅等人之賦詩酬唱的重建，見 Ping Foong, "Guo Xi's Intimate Landscape and the Case of 'Old Trees, Level Distance,'" *Metropolitan Museum Journal*, vol. 35 (2000), pp. 87–115.

13. 當時之「平遠山水」及相關詩文唱和可能帶有強烈的士大夫遭受貶謫的抑鬱情懷，此說請參見 Alfreda Murck, *Poetry and Painting in Song China: The Subtle Art of Dissent* (Cambridge and London: Harvard University Asia Center, 2000), pp. 100–156.

14. 歐陽修，《歐陽文忠公集》，卷128，收入臺灣商務印書館編，《四部叢刊・正編》（臺北：臺灣商務印書館，1979），第45冊，頁997。

15. 蘇軾，〈惠崇春江曉景二首〉，《東坡全集》，卷15，收入紀昀等總纂，《景印文淵閣四庫全書》，第1107冊，頁242。

16. 黃庭堅，〈題鄭防畫夾五首〉，《豫章黃先生文集》，卷12，收入臺灣商務印書館編，《四部叢刊・正編》，第49冊，頁106。

17. 亦有學者稱之為瀟湘山水之「在地化」與「抽象化」。見衣若芬，〈漂流與回歸 —— 宋代題「瀟湘」山水

畫詩之抒情底蘊〉，《中國文哲研究集刊》，第21期（2002），頁1–41。

18. 沈括，《夢溪筆談》，卷17，收入（上海）商務印書館編，《四部叢刊・續編》（上海：商務印書館，1934），頁4上–下。

19. 王洪此圖現存 The Art Museum, Princeton University。對其詳細的說明，見 Alfreda Murck, *Poetry and Painting in Song China: The Subtle Art of Dissent*, pp. 203–227. Murck 推測王洪此作可能係受南宋初如胡銓那種有不公平貶謫經歷之觀眾委託而製，見其書頁225–227。

20. 牧谿此作原為手卷，在傳入日本後被切割改裝成小掛軸，現分存數處。對其原貌之重建，見小川裕充，〈牧谿筆瀟湘八景圖卷の原狀について〉，《美術史論叢》，第13號（1997），頁111–123。

21. 韓拙，《山水純全集》，收入于安瀾編，《畫論叢刊（上冊）》（臺北：華正書局，1984），頁36。

22. 黃庭堅，〈題宗室大年永年畫〉，《豫章黃先生文集》，卷27，收入臺灣商務印書館編，《四部叢刊・正編》，第49冊，頁308。

23. 黃庭堅，《山谷別集》，收入紀昀等總纂，《景印文淵閣四庫全書》，第1113冊，頁547。

24. 佚名，《宣和畫譜》，收入盧輔聖主編，《中國書畫全書》，第2冊，頁128。

25. 米芾評董源、巨然文字，見其《畫史》第29、31條。其說後被元代湯垕、明代董其昌所引用。對此二條目的詳細解說，見古原宏伸，〈《畫史》集註（一）、（二）〉，《國立臺灣大學美術史研究集刊》，第12期（2002），頁137–142；第13期（2002），頁61–64。古原宏伸以為「米芾事實上是董源〔元〕的發現者、再認識者，這是米芾在中國美術史上達到的最大功績之一。」（頁62）

26. 見陳韻如，《層巖叢樹》圖版解說，見林柏亭主編，《大觀 —— 北宋書畫特展》（臺北：國立故宮博物院，2006），頁51–53。陳韻如另指出《層巖叢樹》之特點在於「瀰漫著烟嵐的山中景致，卻有如近距離地行走其間才可掌握」，並將其製作時間推測為十一世紀後半，本文採用其說。至於「尚書省印」的使用時間，本文採何惠鑑之說，見 Wai-kam Ho et al., *Eight Dynasties of Chinese Painting: The Collections of the Nelson-Atkins Museum, Kansas City, and the Cleveland Museum of Art* (Cleveland, OH.: The Cleveland Museum of Art, 1980), pp. 15–19.

27. Richard M. Barnhart, *Marriage of the Lord of the River: A Lost Landscape by Tung Yuan* (Ascona: Artibus Asiae Supplementum, vol. 27, 1970).

28. 古原宏伸，〈《畫史》集註（三）〉，《國立臺灣大學美術史研究集刊》，第14期（2003），頁36–38。

29. 《瀟湘圖卷》上資料的討論，可參見衣若芬，〈漂流與回歸 —— 宋代題「瀟湘」山水畫詩之抒情底蘊〉，頁6–9、26–29。

30. 對米芾性格最好的描述，可見古原宏伸，〈米芾《畫史》札記〉，《國立臺灣大學美術史研究集刊》，第4期（1997），頁91–107。古原教授對米芾《畫史》的完整研究成果請見其《米芾『畫史』註解》（東京：中央公論美術出版，2009）。

31. Richard M. Barnhart, "Landscape Painting around 1085," in Willard Peterson, Andrew H. Plaks and Ying-shih Yu eds., *The Power of Culture: Studies in Chinese Cultural History* (Hong Kong: The Chinese University Press, 1994), pp. 195–205.

32. 詳見 Alfreda Murck, *Poetry and Painting in Song China: The Subtle Art of Dissent*, pp. 126–156.

33. 徐邦達，《古書畫偽訛考辨（上卷）》（南京：江蘇古籍出版社，1984），頁213–216。

34. 曾棗莊，〈"赤壁何須問出處" —— 中日韓赤壁之遊〉，《中國典籍與文化》，2010年第3期，頁131–137。

35. 對此末段的最佳解釋，可參見張鳴，〈談談喬仲常《後赤壁賦圖》對蘇軾《後赤壁賦》藝術意蘊的視覺再現〉，收入上海博物館編，《翰墨薈萃 —— 細讀美國藏中國五代宋元書畫珍品》（北京：北京大學出版社，

2012），頁290–291。

36. 趙令時的生年過去一向誤為一〇五一年，現據孔凡禮研究改成一〇六四年。見孔凡禮，〈趙令時的生年〉，《文學遺產》，1994年第5期，頁33。

37. 高居翰（James Cahill）最早推測圖卷後第八個題跋的書者可能為梁師成，見 Laurence Sickman et al., *Chinese Calligraphy and Painting in the Collection of John M. Crawford, Jr.* (New York: The Pierpont Morgan Library, 1962), p. 73. 最近薛磊則進一步推論梁師成可能就是此作的訂製者，見 Lei Xue, "The Literati, the Eunuch, and a Memorial: The Nelson-Atkins's *Red Cliff* Handscroll Revisited," *Archives of Asian Art*, vol. 66, no. 1 (2016), pp. 25–49.

38. 此說首由板倉聖哲提出，見氏著，〈喬仲常『後赤壁賦圖卷』（ネルソン・アトキンス美術館）の史的位置〉，《國華》，第1270號（2001），頁9–22。

39. 參見本書第五章中〈金代士人山水畫與懷古〉一節。〈挽武安道〉一詩，可見王惲，《秋澗先生大全文集》，卷12，收入（上海）商務印書館編，《四部叢刊・初編》（上海：商務印書館，1919），頁15上。

第4章　宮苑山水與南渡皇室觀眾

1. 周密，〈張約齋賞心樂事〉，《武林舊事》，卷10，見孟元老等撰，《東京夢華錄外四種》（臺北：大立出版社，1980），頁512–516。

2. 周密，《武林舊事》，卷7，收入孟元老等撰，《東京夢華錄外四種》，頁467–469、471–475。

3. 張彥遠，《歷代名畫記》，收入盧輔聖主編，《中國書畫全書》（上海：上海書畫出版社，1992–），第1冊，頁151。

4. 關於李公麟，《龍眠山莊圖》之研究，見 Robert Harrist, *Painting and Private Life in Eleventh-Century China: Mountain Villa by Li Gonglin* (Princeton, N.J.: Princeton University Press, 1998).

5. Hui-shu Lee, "West Lake and the Mapping of Southern Song Art," in Hui-shu Lee, *Exquisite Moments: West Lake and Southern Song Art* (New York: China Institute Gallery, 2001), pp. 19–59.

6. 高宗觀潮之事，見周密，《武林舊事》，卷7，收入孟元老等撰，《東京夢華錄外四種》，頁475–476。對「觀潮」之整體描述，見吳自牧，《夢粱錄》，卷4，《東京夢華錄外四種》，頁162–163。

7. 周密，《武林舊事》，卷3，收入孟元老等撰，《東京夢華錄外四種》，頁382。

8. 蘇軾詩已見於吳自牧《夢粱錄》中所引，參卷4，收入孟元老等撰，《東京夢華錄外四種》，頁162。

9. 周密，《武林舊事》，卷2，收入孟元老等撰，《東京夢華錄外四種》，頁374。

10. 唐圭章編，《全宋詞》（北京：中華書局，1965），第4冊，頁2311。

11. 蘇軾，〈海棠〉，《東坡全集》，卷13，收入紀昀等總纂，《景印文淵閣四庫全書》（臺北：臺灣商務印書館據國立故宮博物院藏本影印，1983），第1107冊，頁213。照妝亭賞海棠事見周密，《武林舊事》，卷2，收入孟元老等撰，《東京夢華錄外四種》，頁374。

12. Hui-shu Lee, "West Lake and the Mapping of Southern Song Art," p. 54.

13. Wai-kam Ho et al., *Eight Dynasties of Chinese Painting: The Collections of the Nelson-Atkins Museum, Kansas City, and the Cleveland Museum of Art* (Cleveland, OH.: The Cleveland Museum of Art, 1980), pp. 72–76.

14. 劉長卿，《劉隨州詩集》，卷2，收入（上海）商務印書館編，《四部叢刊・初編》（上海：商務印書館，1919），頁8上。

15. 板倉聖哲除了指明理宗題詩的出處在劉長卿五言律詩〈陪王明府泛舟〉外，也對《夕陽山水》之風格與意涵作了詳細的分析，見板倉聖哲，〈馬麟『夕陽山水圖』（根津美術館）の成立と變容〉，《美術史論叢》，第20號（2004），頁1–29。

16. 周密，《武林舊事》，卷7，收入孟元老等撰，《東京夢華錄外四種》，頁468。

17. 宋理宗、楊皇后傳，見脫脫等撰，《宋史》（北京：中華書局，1977），卷41–45，頁783–805；卷243，頁8656–8658。

18. 莊肅，《畫繼補遺》，收入盧輔聖主編，《中國書畫全書》，第2冊，頁916。

19. 詳見本書第三章，第五節〈蘇軾的崇拜者〉。

20. 莊肅，收入盧輔聖主編，《中國書畫全書》，第2冊，頁916。

21. 參見鈴木敬，《中國繪畫史（中之一）》（東京：吉川弘文館，1984），頁16–21。

22. 趙希鵠，《洞天清祿集》，收入黃賓虹、鄧實編，嚴一萍補輯，《美術叢書》（板橋：藝文印書館，1975），初集，第9輯，頁276–277。

23. 近年學界對徽宗深受文人文化影響的傳統看法已有檢討。見 Maggie Bickford, "Huizong's Paintings: Art and the Art of Emperorship," in Patricia Buckley Ebrey and Maggie Bickford eds., *Emperor Huizong and Late Northern Song China: The Politics of Culture and the Culture of Politics* (Cambridge and London: Harvard University Asia Center, 2006), pp. 481–484.

24. 《宋史》的編者即對南宋在杭州的宮室多有記載，尤注意及其制度之「簡省」、「不尚華飾」、空間時有卑小之現象。如其卷85記「行在所」：「行在所。建炎三年（1129）閏八月，高宗自建康如臨安，以州治為行宮。宮室制度皆從簡省，不尚華飾。垂拱、大慶、文德、紫宸、祥曦、集英六殿，隨事易名，實一殿。重華、慈福、壽慈、壽康四宮，重壽、寧福二殿，隨時異額，實德壽一宮。延和、崇政、復古、選德四殿，本射殿也。……天章、龍圖、寶文、顯謨、徽猷、敷文、煥章、華文、寶謨九閣，實天章一閣。」見脫脫等撰，《宋史》，頁2105–2106。又在卷143記「宮室」云：「汴宋之制，侈而不可以訓。中興，服御惟務簡省，宮殿尤樸。……〔垂拱、崇政〕二殿雖曰大殿，其脩廣僅如大郡之設廳。淳熙再修，止循其舊。每殿為屋五間，十二架，脩六丈，廣八丈四尺。殿南簷屋三間，脩一丈五尺，廣亦如之。兩朵殿各二間，東西廊各二十間，南廊九間。其中為殿門，三間六架，脩三丈，廣四丈六尺。殿后擁舍七間，即為延和，其制尤卑，陛階一級，小如常人所居而已。」見脫脫等撰，《宋史》，頁3598。這些資料亦有學者用於對畫院實體是否存在之討論，見彭慧萍，〈"南宋畫院"之省舍職制與畫史想像〉，《故宮學刊》，第2期（2005），頁82。

第5章　趙孟頫乙未自燕回的前後：元初文人山水畫與金代士人文化

1. 例如 Richard Vinograd, "De-centering Yuan Painting," *Ars Orientalis*, vol. 37 (2009), pp. 195–212; Jerome Silbergeld, "The Evolution of a 'Revolution': Unsettled Reflections on the Chinese Art Historical Mission," *Archives of Asian Art*, vol. 55 (2005), pp. 39–52.

2. Chu-tsing Li, *The Autumn Colors on the Ch'iao and Hua Mountains: A Landscape by Chao Meng-fu* (Ascona: Artibus Asiae Supplementum, 21, 1965).

3. 周密，《雲煙過眼錄》，收入盧輔聖主編，《中國書畫全書》（上海：上海書畫出版社，1992–），第2冊，頁152–153。

4. 劉敏中，〈北城泛舟借用昌黎公山石韻〉，《中庵集》，卷2，收入紀昀等總纂，《景印文淵閣四庫全書》

（臺北：臺灣商務印書館據國立故宮博物院藏本影印，1983），第1206冊，頁21。

5.　丁羲元，〈趙孟頫《鵲華秋色圖卷新考》〉、〈《鵲華秋色圖卷》再考〉，收入上海書畫出版社編，《趙孟頫研究論文集》（上海：上海書畫出版社，1995），頁378–395、748–766。

6.　陳韻如，〈趙孟頫〈鵲華秋色〉〉，《故宮文物月刊》，第339期（2011年6月），頁92–99；Shane McCausland, *Zhao Mengfu: Calligraphy and Painting for Khubilai's China* (Hong Kong: Hong Kong University Press, 2011), pp. 220–224.

7.　Wen C. Fong et al., *Images of the Mind: Selections from the Edward L. Elliott Family and John B. Elliott Collections of Chinese Calligraphy and Painting at the Art Museum, Princeton University* (Princeton, N.J.: Art Museum, Princeton University, 1984), pp. 21, 68–71.

8.　晁補之，〈北渚亭賦〉，《雞肋集》，卷2，收入（上海）商務印書館編，《四部叢刊·初編》（上海：商務印書館，1919），頁1上–4上。

9.　周密，〈作文自出機杼難〉，《齊東野語》（傅斯年圖書館藏明正德十年〔1515〕刊本），卷5，頁3上–3下。

10.　James C. Y. Watt ed., *The World of Khubilai Khan: Chinese Art in the Yuan Dynasty* (New York: The Metropolitan Museum of Art, 2010), pp. 20–21.

11.　傳李成《讀碑窠石圖》之圖版可見大阪市立美術館編，《大阪市立美術館藏中國繪畫　圖錄篇》（東京：朝日新聞社，1975），圖16。

12.　郭思編，《林泉高致集》，收入紀昀等總纂，《景印文淵閣四庫全書》，第812冊，頁584。

13.　趙孟頫《秀石疏林》之圖版可見余輝主編，《故宮博物院藏文物珍品大系·9　元代繪畫》（上海：上海科學技術出版社；香港：商務印書館，2005），頁44–45。

14.　Maxwell K. Hearn, "Shifting Paradigms in Yuan Literati Art: The Case of the Li-Guo Tradition," *Ars Orientalis*, vol. 37 (2009), pp. 79–106 (esp. 88–90).

15.　有關金代文化的整體評估，可見 Herbert Franke and Denis Twitchett eds., *The Cambridge History of China, Vol. 6: Alien Regimes and Border States, 907–1368* (Cambridge: Cambridge University Press, 1994), pp. 304–313. 此書有中譯，見傅海波（Herbert Franke）、崔瑞德（Denis Twitchett）編，史衛民等譯，《劍橋中國遼西夏金元史：907–1368年》（北京：中國社會科學出版社，1998），頁353–363。

16.　Susan Bush, "*Clearing after Snow in the Min Mountains* and Chin Landscape Painting," *Oriental Art*, vol. 11, no. 3 (1965), pp. 163–172; "Literati Culture under the Chin (1122–1234)," *Oriental Art*, vol. 15, no. 2 (1969), pp. 103–112; "Chin Literati Painting and Landscape Traditions," *National Palace Museum Bulletin*, vol. 21, no. 4–5 (1986), pp. 1–26; Richard M. Barnhart，〈宋金における山水畫の成立と展開〉，收入古原宏伸、鈴木敬等編，《文人畫粹編·中國篇·2　董源·巨然》（東京：中央公論社，1977），頁111–121；余輝，〈金代畫史初探〉，收入氏著，《畫史解疑》（臺北：東大圖書股份有限公司，2000），頁179–214。

17.　最早進行武元直事蹟考定者，見鄭騫，〈金代畫家武元直及其赤壁圖〉，《書目季刊》，第13卷第3期（1979），頁3–12。近年小川裕充根據金人王寂《鴨江行部志》的資料另作考證，得到與鄭氏相一致的結論，見小川裕充，〈武元直の活躍年代とその制作環境について——金·王寂『鴨江行部志』所錄「龍門招隱圖」〉，《美術史論叢》，第11號（1995），頁67–75。

18.　鄭騫，〈金代畫家武元直及其赤壁圖〉，頁8–11。

19.　嘗試將武元直《赤壁圖》視為〈前赤壁賦〉之圖繪，可參考 Jerome Silbergeld, "Back to the Red Cliff: Reflections on the Narrative Mode in Early Literati Landscape Painting," *Ars Orientalis*, vol. 25 (1995), pp.

19–38.

20. 元好問題跋全文〈題閑閑書赤壁賦後〉，見《遺山先生文集》，卷40，收入（上海）商務印書館編，《四部叢刊・初編》，頁16下。

21. 對此四家之題東坡赤壁圖詩，見鄭騫，〈金代畫家武元直及其赤壁圖〉，頁9–10。其中王惲雖因其活動主要在元初一般皆歸為元人，實係元好問之學生，可謂與此金代士人文化關係至為密切。

22. 《溪山暮雪》圖版可見林柏亭主編，《大觀 —— 北宋書畫特展》（臺北：國立故宮博物院，2006），頁118–120。相關研究見陳韻如，《溪山暮雪圖》圖版解說，收入林柏亭主編，《大觀 —— 北宋書畫特展》，頁121–123。

23. 郭思，〈畫記〉，郭思編，《林泉高致集》，收入紀昀等總纂，《景印文淵閣四庫全書》，第812冊，頁587。

24. 潘閬，〈宿靈隱寺〉，《逍遙集》，收入《叢書集成初編》（北京：中華書局，1991），第2241冊，頁9。

25. 王萬慶跋之全文可見古原宏伸、鈴木敬等編，《文人畫粹編・中國篇・2　董源・巨然》，頁143。

26. 北宋文士在山水畫上所表達的林泉之志是此期山水畫畫意發展的主要動力，見石守謙，〈山水之史 —— 由畫家與觀眾互動角度考察中國山水畫至13世紀的發展〉，收入顏娟英主編，《中國史新論・美術考古分冊》（臺北：中央研究院、聯經出版事業股份有限公司，2010），頁379–475。

27. 本文在以上有關金代士人山水畫的討論中，未針對數件近年有一些學者推測為金代之作品，如有「太古遺民」款的《江山行旅》（The Nelson-Atkins Museum of Art, Kansas City 藏），進行討論，主要是因其作者、製作時間與地點皆無法進一步確認，史料價值與武元直、王庭筠作品，不能相提並論，故而略而未提。關於南宋宮廷的山水畫，請見石守謙，〈從馬麟《夕陽秋色圖》談南宋的宮苑山水畫〉，收入上海博物館編，《千年丹青 —— 細讀中日藏唐宋元繪畫珍品》（北京：北京大學出版社，2010），頁167–176。

28. 卜壽珊（Susan Bush）曾討論金朝宮廷繪畫，見其 "Five Paintings of Animal Subjects or Narrative Themes and Their Relevance to Chin Culture," in Hoyt Cleveland Tillman and Stephen H. West, eds., *China under Jurchen Rule: Essays on Chin Intellectual and Cultural History* (Albany: State University of New York Press, 1995), pp. 183–215.

29. 山西長治市安昌村崔君墓資料，見商彤流、楊林中、李永杰，〈長治市北郊安昌村出土金代墓葬〉，《文物世界》，2003年第1期，頁3–7。

30. 北京大學考古學系、河北省文物研究所、邯鄲地區文物保管所編，《觀台磁州窯址》（北京：文物出版社，1997）。

31. 參見羅錦堂，〈現存元人雜劇的題材〉，收入吳國欽、李靜、張筱梅編，《元雜劇研究》（武漢：湖北教育出版社，2003），頁171–180；吳新雷，〈也談馬致遠的神仙道化劇〉，收入吳國欽、李靜、張筱梅編，《元雜劇研究》，頁234–247。

32. 有「漳濱逸人」款的墨繪瓷枕曾在河北地區出土數件，例可見張子英、張利亞，《磁州窯》（天津：天津人民美術出版社，2002），頁31。

33. 〈七里灘〉或稱〈嚴子陵垂釣七里灘〉，收入王季思主編，《金元戲曲》（北京：人民文學出版社，1999），第4卷，頁330–345。

34. 大同市文物陳列館、山西雲岡文物管理所，〈山西省大同市元代馮道真、王青墓清理簡報〉，《文物》，1962年第10期，頁34–36。對此墓壁畫意義之討論，參見董新林，〈蒙元時期墓葬壁畫題材及其相關問題〉，收入中國社會科學院考古研究所編，《二十一世紀的中國考古學：慶祝佟柱臣先生八十五華誕學術文集》（北京：文物出版社，2006），頁856–885。

35. 關於《疏林晚照》如何由瀟湘八景轉化成馮道真死後靈魂之所歸，請參見石守謙，〈勝景的化身 —— 瀟湘

八景山水畫與東亞的風景觀看〉，收入氏著，《移動的桃花源 —— 東亞世界中的山水畫》（臺北：允晨文化實業股份有限公司，2012），頁91-188。

36. 徐世隆，〈遺山先生文集序〉，郭元釪編，《御定全金詩增補中州集》，卷63，收入紀昀等總纂，《景印文淵閣四庫全書》，第1445冊，頁802。對元好問在金亡之後活動相關研究的綜合評論，參見李正民，《元好問研究論略》（北京：社會科學文獻出版社，1999），頁337-345。

37. 趙琦，《金元之際的儒士與漢文化》（北京：人民出版社，2004），頁105-118、257-292。

38. 雪堂雅集的參加名單，見姚燧，〈跋雪堂雅集後〉，《牧庵集》，卷31，收入（上海）商務印書館編，《四部叢刊・初編》，頁10上-11下。對此雅集，已有多位學者注意，見任道斌，《趙孟頫繫年》（鄭州：河南人民出版社，1984），頁50-52；石守謙，〈有關唐棣（1287-1355）及元代李郭風格發展之若干問題〉，收入氏著，《風格與世變 —— 中國繪畫史論集》（臺北：允晨文化實業股份有限公司，1996），頁172-173。

39. 與劉貫道《銷夏圖》中侍女所持相似之水墨山水扇，亦見於河南登封縣王上村的金墓壁畫中，見鄭州市文物工作隊，〈登封王上壁畫墓發掘簡報〉，《文物》，1994年第10期，頁4-9。此二者關係的指出，見 Jonathan Hay, "He Ch'eng, Liu Kuan-tao and North-Chinese Wall-painting Traditions at the Yuan Court,"《故宮學術季刊》，第20卷第1期（2002年秋季號），頁56-57。

40. 傅熹年，《傅熹年書畫鑑定集》（鄭州：河南美術出版社，1999），頁88-92。

41. 李日華，《六研齋筆記》，卷3，收入郁震宏、李保陽點校，《六研齋筆記　紫桃軒雜綴》（南京：鳳凰出版社，2010），頁58-59。

42. 虞集，〈送吳真人序〉，《道園學古錄》，卷46，收入（上海）商務印書館編，《四部叢刊・初編》，頁1上-2上。

43. 夏文彥，《圖繪寶鑑》，收入盧輔聖主編，《中國書畫全書》，第2冊，頁886。

44. 楊奐，〈東遊記〉、〈闕里題名〉，《還山遺稿》，卷上，收入《叢書集成續編》（臺北：新文豐出版公司，1989），第133冊，頁8-12、19；趙琦，《金元之際的儒士與漢文化》，頁11。

45. 雪堂普仁即姚燧〈跋雪堂雅集後〉中提到的「釋統仁公」。關於雪堂上人與此雅集，見王惲，〈大元國大都創建天慶寺碑銘并序〉，《秋澗先生大全文集》，卷57，收入（上海）商務印書館編，《四部叢刊・初編》，頁3下-5下。

46. 陳韻如，〈蒙元皇室的書畫藝術風尚與收藏〉，收入石守謙、葛婉章主編，《大汗的世紀 —— 蒙元時代的多元文化與藝術》（臺北：國立故宮博物院，2001），頁274-278。

47. 王惲，《書畫目錄》，收入盧輔聖主編，《中國書畫全書》，第2冊，頁954-957。對此記錄之畫史意義，討論見陳韻如，〈蒙元皇室的書畫藝術風尚與收藏〉，頁272-274。

48. 胡祗遹，〈跋杜莘老畫赤壁圖〉，《紫山大全集》，卷14，收入紀昀等總纂，《景印文淵閣四庫全書》，第1196冊，頁260；〈題趙子昂畫石林叢篠〉，卷7，頁107。

49. 此卷收藏自郝天挺轉至石巖的經過，出自卷後趙克復跋。此卷諸題跋文字可見古原宏伸、鈴木敬等編，《文人畫粹編・中國篇・2　董源・巨然》，頁142-143。

50. Marilyn Wong Fu, "The Impact of the Reunification: Northern Elements in the Life and Art of Hsien-yü Shu (1257?-1302) and Their Relation to Early Yüan Literati Culture," in John D. Langlois, Jr., ed., *China under Mongol Rule* (Princeton, N.J.: Princeton University Press, 1981), pp. 371-433.

51. 取自傅海波（Herbert Franke）、崔瑞德（Denis Twitchett）編，史衛民等譯，《劍橋中國遼西夏金元史：907-1368年》，頁363；近年之檢討請參見陶晉生，〈金朝在中國歷史上的地位〉，收入氏著，《宋遼金史論叢》（臺北：中央研究院、聯經出版事業股份有限公司，2013），頁417-438。

52. 喬仲常《後赤壁賦圖》亦被認為是蘇軾弟子輩友人追憶前代師長書畫世界的作品，參見 Itakura Masaaki, "Text and Images: The Interrelationship of Su Shi's Odes on the Red Cliff and Illustration of the Later Ode on the Red Cliff by Qiao Zhongchang," in John Rosenfield et al., eds., *The History of Painting in East Asia: Essays on Scholarly Method* (Taipei: Rock Publishing International, 2008), pp. 422–442.

第6章　趙孟頫的繼承者：元末隱居山水圖及觀眾的分化

1. 蕭啟慶，〈元代的儒戶：儒士地位演進史上的一章〉，收入氏著，《內北國而外中國：蒙元史研究》（北京：中華書局，2007），頁371–414。

2. 何惠鑑，〈元代文人畫序說〉，收入古原宏伸、鈴木敬編，《文人畫粹編・中國篇・3　黃公望・倪瓚・王蒙・吳鎮》（東京：中央公論美術出版，1979），頁110–130。

3. 余輝，〈吳鎮家世及其思想形成和藝術特色 —— 也談《義門吳氏譜》〉，收入氏著，《畫史解疑》（臺北：東大圖書股份有限公司，2000），頁359–384。

4. 蘇軾與王詵曾就《烟江疊嶂圖》圖卷本身進行了一系列詩歌的唱和，姜裴德（Alfreda Murck）曾對此作深入研究，尤其注意其和杜甫〈秋日夔府詠懷〉間的關係，並發掘詩中對時政的批評影射。見 Alfreda Murck, *Poetry and Painting in Song China: The Subtle Art of Dissent* (Cambridge and London: Harvard University Asia Center, 2000), pp. 126–156.

5. 《墨竹譜》中題記資料請見王耀庭主編，《故宮書畫圖錄》（臺北：國立故宮博物院，2003），第22冊，頁126–129。

6. 如見 James Cahill, *Hills beyond a River: Chinese Painting of the Yüan Dynasty, 1279–1368* (New York and Tokyo: Weatherhill, 1976), pp. 116–117.

7. 倪瓚，〈風雨〉，《清閟閣全集》，卷5，收入國立中央圖書館編，《元代珍本文集彙刊》（臺北：國立中央圖書館，1970），頁239。

8. 倪瓚，〈跋畫〉，《清閟閣全集》，卷9，收入國立中央圖書館編，《元代珍本文集彙刊》，頁428。上文所提倪瓚自云其山水皆在寫「江濱寂寞之意」也來自此跋。

9. 這個故事常作為倪瓚潔癖之證，後世由之衍生出「洗桐圖」的主題。故事記載見〈雲林遺事・潔癖〉，《清閟閣全集》，卷11，收入國立中央圖書館編，《元代珍本文集彙刊》，頁482。

10. 對黃公望的道教關係，近年的最佳研究請見高榮盛，〈全真家數・禪和口鼓 —— 道士畫家黃公望瑣議（道教篇）〉，收入張希清等主編，《黃公望與〈富春山居圖〉研究》（北京：文物出版社，2011），頁188–214。

11. 參見黃士珊，〈寫真山之形：從「山水圖」、「山水畫」談道教山水觀之視覺型塑〉，《故宮學術季刊》，第31卷第4期（2014年夏季號），頁121–204。此文中頁153–166特別對黃公望山水的道教畫意作了討論。

12. 阿里木八剌族出西域阿里，屬蒙元時代所稱之「色目」，曾官平江路（蘇州）總管府達魯花赤，辭官後居於蘇州東北隅。見石守謙，《從風格到畫意 —— 反思中國美術史》（臺北：石頭出版股份有限公司，2010），頁136。

13. 關於莫昌此人，見凌雲翰，〈莫隱君墓誌銘〉，《柘軒集》，卷4，收入《叢書集成續編》（臺北：新文豐出版公司，1989），第137冊，頁697–698。引自陳韻如，〈黃公望的書畫交遊活動與其雪圖風格初探〉，《中正大學中文學術年刊》，第16期（2010），頁193–220。該文中除莫昌（頁209）外，尚注意及曹知白、阿

里木八剌亦可能與道教有關（頁198）。

14. 當時黃公望作圖與趙孟頫書字，並搭配黃溍等人題識，其間來龍去脈已由徐邦達加以重建。見徐邦達，《古書畫偽訛考辨（下卷）》（北京：文物出版社，1984），頁76–79。

15. 對無用師身分之考證，請參見趙晶，〈黃公望 "全真家數" 考〉，收入張希清等主編，《黃公望與〈富春山居圖〉研究》，頁215–222，尤其是頁219。

16. 這是早期「感神通靈」藝術觀在後期的運用。對此藝術觀之討論，請參見石守謙，〈「幹惟畫肉不畫骨」別解 —— 兼論「感神通靈」觀在中國畫史上的沒落〉，收入氏著，《風格與世變 —— 中國繪畫史論集》（臺北：允晨文化實業股份有限公司，1996），頁53–85。

17. 張雨此說題於黃公望為他所作的《良常山館圖》，原文為：「峰巒渾厚，草木華滋，以畫法論，大癡非癡，豈精進頭陀而以釋巨然為師者耶。張雨題。」董其昌在可稱為代表著十七世紀初期對宋元古畫之最佳範本的《小中現大冊》（臺北，國立故宮博物院藏）中，便曾二度抄寫之，附在圖本的對頁。對此及黃公望山水之後世影響，見何傳馨主編，《山水合璧 —— 黃公望與富春山居圖特展》（臺北：國立故宮博物院，2011），頁24–39。

18. 對楊謙的基本研究，可見海老根聰郎，〈王繹・倪瓚筆・楊竹西小像圖卷〉，《國華》，第1255號（2000），頁37–39。

19. 楊維楨，〈不礙雲山樓記〉、〈竹西亭志〉，分見楊維楨，《東維子文集》，收入（上海）商務印書館編，《四部叢刊・初編》（上海：商務印書館，1919），卷19，頁13下–14下；卷22，頁5下–6下。

20. 請參見石守謙，〈有關唐棣（1287–1355）及元代李郭風格發展之若干問題〉，收入石守謙，《風格與世變 —— 中國繪畫史論集》，頁133–180。該文特別討論此李郭風格所表現之政治意象如何得到當時包括阿里木八剌在內之北籍權宦觀眾之支持。這個現象另在本人另篇文章中置於蒙元多族士人的文化脈絡進行討論。見石守謙，〈衝突與交融 —— 蒙元多族士人圈中的書畫藝術〉，收入氏著，《從風格到畫意 —— 反思中國美術史》，頁121–166。

21. 此句出自倪瓚詩〈畫寄王雲浦〉。倪氏另有數首寫給雲浦的詩，皆與畫作有關。見倪瓚，《清閟閣全集》，收入國立中央圖書館編，《元代珍本文集彙刊》，卷3，頁110；卷4，頁165；卷8，頁398。

22. 倪瓚，《耕漁軒圖》現已不知所在，但其卷中士人唱和資料極為江南文化界人士所珍重，並數見著錄。如趙琦美，《趙氏鐵網珊瑚》，卷15，收入紀昀等總纂，《景印文淵閣四庫全書》（臺北：臺灣商務印書館據國立故宮博物院藏本影印，1983），第815冊，頁79–92。此書作者常被標作朱存理，由《四庫全書》編者改題為趙琦美，應可從之。見謝巍，《中國畫學著作考錄》（上海：上海書畫出版社，1998），頁378–381。

23. 參見石守謙，〈元代文人畫的正宗系統 —— 由趙孟頫到王蒙的山水畫發展〉，收入氏著，《從風格到畫意 —— 反思中國美術史》，頁167–180。關於十世紀荊浩、關全風格對十四世紀山水畫的影響，見 Richard Vinograd, "New Light on Tenth-Century Sources for Landscape Painting Styles of the Late Yüan Period," 收入鈴木敬先生還曆記念會編，《鈴木敬先生還曆記念：中國繪畫史論集》（東京：吉川弘文館，1981），頁1–30。

24. Richard Vinograd, "Family Properties: Personal Context and Cultural Pattern in Wang Meng's Pien Mountains of 1366," *Ars Orientalis*, vol. 13 (1982), pp. 1–29.

25. 對此王蒙《雲林小隱》之研究，見Joseph Chang, "From The Clear and Distant Landscape of Wuxing to The Humble Hermit of Clouds and Woods," *Ars Orientalis*, vol. 37 (2007), pp. 32–47.

26. 趙麟，《苕溪山水》之完整著錄，見趙琦美，《趙氏鐵網珊瑚》，卷12，收入紀昀等總纂，《景印文淵閣四

庫全書》，第815冊，頁68–70。但這個著錄未記畫題，只記「趙彥徵畫」。

27. 石守謙，〈風格、畫意與畫史重建 —— 以傳董源《溪岸圖》為例的思考〉，收入氏著，《從風格到畫意 —— 反思中國美術史》，頁89–118。

28. 《良常草堂圖卷》曾見於清末李葆恂《無益有益齋讀畫詩》著錄，但畫作情況不明，只有至近年才被出版、討論，見 Maxwell K. Hearn, "Shifting Paradigms in Yuan Literati Art: The Case of the Li-Guo Tradition," *Ars Orientalis*, vol. 37 (2007), pp. 95–97, fig. 20, 21.

29. James Cahill, *Hills beyond a River: Chinese Painting of the Yüan Dynasty, 1279–1368*, pp. 128–131.

30. Ju-hsi Chou, *Silent Poetry: Chinese Paintings from the Collection of the Cleveland Museum of Art* (Cleveland, OH.: Cleveland Museum of Art, 2015), pp. 201–203.

31. 《獅子林圖卷》作於一三七三年，倪瓚題云：「余與趙君善長（原）以意商榷作《獅子林圖》。此畫深得荊關遺意，非王蒙輩所能夢見也。」文，可見倪瓚，〈題獅子林圖〉，《清閟閣全集》，卷9，收入國立中央圖書館編，《元代珍本文集彙刊》，頁426。

32. 高居翰（James Cahill）所云，譯文取自宋偉航等譯，《隔江山色：元代繪畫（1279–1368）》（臺北：石頭出版股份有限公司，1994），頁161。

第7章　明朝宮廷中的山水畫

1. 趙原和周位在洪武時期的經歷，見穆益勤編，《明代院體浙派史料》（上海：人民美術出版社，1985），頁1–3。

2. 此畫現藏西藏博物館，對其內容之記述，見羅文華，〈明大寶法王建普度大齋長卷〉，《中國藏學》，1995年第1期，頁89–97。

3. 這組精美的羅漢畫近年才由西藏流出至美國私人收藏中，並得到學術界的重視。見 Marsha Weidner ed., *Latter Days of the Law: Images of Chinese Buddhism, 850–1850* (Lawrence, Kansas: Spencer Museum of Art, The University of Kansas, 1994), pp. 53, 271–273.

4. 鏡神社所藏此《水月觀音圖》原有款識「畫成至大三年（1310）五月日，願主王叔妃……」（根據1391年寄進銘），井手誠之輔推測此巨軸可能係淑妃金氏為高麗祈福儀式中所用。詳見井手誠之輔，〈高麗佛畫の世界 —— 宮廷周邊における願主と信仰〉，《日本の宋元佛畫》（《日本の美術》，418，東京：至文堂，2001），頁88–98。

5. James Watt and Denise Leidy, *Defining Yongle: Imperial Art in Early Fifteenth-Century China* (New York: The Metropolitan Museum of Art, 2005), pp. 91–99.

6. 李松，〈北京法海寺〉，收入張曼濤主編，《中國佛教寺塔史志》（臺北：大乘文化出版社，1978），頁189–201；金維諾，〈《法海寺壁畫》，序〉，魏書周主編，《法海寺壁畫》（北京：中國旅遊出版社，1993），頁2–5。

7. 朱棣對馬夏風格之酷評出自葉盛《水東日記》中所記郭純事蹟。見穆益勤編，《明代院體浙派史料》，頁9–10。郭純《赤壁圖》之圖版，見中國古代書畫鑑定組編，《中國繪畫全集》（杭州：浙江人民美術出版社，2000），第10冊，圖45。

8. 《關羽擒將圖》畫三國時關羽擒吳將姚彬故事，其圖象與劉侗在《帝京景物略》中所記城南關羽廟中的一組塑像極為相似。討論見石守謙，〈明代繪畫中的帝王品味〉，《文史哲學報》，第40期（1993），頁244。

9.　錢謙益，《列朝詩集小傳》（臺北：世界書局，1961），頁3。錢謙益此書係有意為未來修史者提供資料而作，很能代表有明一代文化人對朱瞻基的評價。

10.　Hou-mei Sung, "Early Ming Painters in Nanking and the Formation of the Wu School," *Ars Orientalis*, vol. 17 (1988), pp. 73–115. 亦見宋后楣，〈明代宮廷畫家與浙派〉，收入浙江省博物館編，《明代浙派繪畫國際學術研討會論文集》（杭州：浙江省博物館，2012），頁1–11。

11.　Hou-mei Sung, *The Unknown World of the Ming Court Painters: The Ming Painting Academy* (Taipei: The Liberal Arts Press, 2006), pp. 46–47; 亦見陳階晉、賴毓芝主編，《追索浙派》（臺北：國立故宮博物院，2008），頁174–175。

12.　參見趙晶，《明代畫院研究》（杭州：浙江大學出版社，2014），頁243–244。

13.　前者可見 Wen Fong et al., *Images of the Mind: Selections from the Edward L. Elliott Family and John B. Elliott Collections of Chinese Calligraphy and Painting at the Art Museum, Princeton University* (Princeton, N.J.: The Art Museum, Princeton University, 1984), pp. 130–142; 後者可見宋后楣，〈元末閩浙畫風與明初浙派之形成（一）、（二）〉，《故宮學術季刊》，第6卷第4期（1989年夏季號），頁1–16；第7卷第1期（1989年秋季號），頁1–15。

14.　明朝宗室諸王對整體帝王視覺文化的形塑，近年始得學術界之重視。參見 Craig Clunas, *Screen of Kings: Royal Art and Power in Ming China* (Honolulu: University of Hawai'i Press, 2013).

15.　對此明代早期宮廷繪畫之改款現象，班宗華（Richard Barnhart）曾作過討論，見 Richard M. Barnhart, *Painters of the Great Ming: The Imperial Court and the Zhe School* (Dallas: Museum of Art, Dallas, 1993), pp. 5–20.

16.　李在生平中有明確紀年資料僅二見，最為人所知者為他和馬軾、夏芷合作的《歸去來辭圖卷》（瀋陽，遼寧省博物館藏），上有李在款於「甲辰」，應是一四二四年。但日本畫人雪舟於一四六七至一四六九年入明，曾云學畫於李在，此遂令論者對李在的活動時間產生質疑。參見板倉聖哲，〈成化畫壇と雪舟〉，收入板倉聖哲編，《明代繪畫と雪舟》（東京：根津美術館，2005），頁15–24。另一個紀年見於一四四七年御用監太監王謹所立〈敕賜真武廟碑〉之題名中有列李在在內。此碑有拓本，存北京圖書館。引見趙晶，《明代畫院研究》，頁249–251。

17.　參見林莉娜，〈明代沐氏家族之生平及其書畫收藏〉，《故宮文物月刊》，第101期（1991年8月），頁48–77。

18.　趙晶，《明代畫院研究》，頁312。

19.　焦竑，《國朝獻徵錄》，卷115（臺北：學生書局據國立中央圖書館珍藏善本影印，1965），第8冊，頁5082。

20.　吳偉由北京宮廷返回金陵發展，請參見石守謙，〈浙派畫風與貴族品味〉，收入氏著，《風格與世變 —— 中國繪畫史論集》（臺北：允晨文化實業股份有限公司，1996），頁203–213。而吳偉之離開宮廷當與孝宗弘治時期宮廷文化品味之轉變有關。見石守謙，〈明代繪畫中的帝王品味〉，頁247–253。

21.　沈周之語出自他為吳偉所作一幅人物畫像的贊文中，見朱謀垔，《畫史會要》，收入盧輔聖主編，《中國書畫全書》（上海：上海書畫出版社，1992–），第4冊，頁566，〈史癡〉條。

22.　「龍脈」之說明，取自黃士珊，〈寫真山之形：從「山水圖」、「山水畫」談道教山水觀之視覺型塑〉，《故宮學術季刊》，第31卷第4期（2014年夏季號），頁142。

23.　《皇明恩命世錄》，卷7–9，《正統道藏》《續道藏》（京都：中文出版社，1986），第29冊，頁25233、25235、25238、25240。

24. 尹吉男，〈關於淮安王鎮墓出土書畫的初步認識〉，《文物》，1988年第1期，頁65–72、92。

25. 筆者曾將淮安王鎮墓所出這些繪畫與陳子和之道教人物畫一起討論，並建議以「道教水墨風格」來歸納之。見石守謙，〈神幻變化——由陳子和看明代閩贛地區道教水墨畫之發展〉，收入氏著，《從風格到畫意——反思中國美術史》（臺北：石頭出版股份有限公司，2010），頁329–350。

26. 「浙派」一辭較早的使用，見董其昌，〈畫訣〉，《畫禪室隨筆》，卷2，見盧輔聖主編，《中國書畫全書》，第3冊，頁1018。

27. 詹景鳳，《詹氏性理小辨》，卷41，收入四庫全書存目叢書編纂委員會編，《四庫全書存目叢書》（臺南：莊嚴文化事業有限公司據南京圖書館藏明萬曆刻本影印，1995），第112冊，頁14。

28. 如見 James Cahill, *Parting at the Shore: Chinese Painting of the Early and Middle Ming Dynasty, 1368–1580* (New York and Tokyo: Weatherhill, 1978), pp. 128–134.

29. 何良俊，《四友齋叢說》（北京：中華書局，1959），卷29，頁269。

30. 詹景鳳，《詹氏性理小辨》，卷42，收入四庫全書存目叢書編纂委員會編，《四庫全書存目叢書》，第112冊，頁3；張長虹，《品鑒與經營：明末清初徽商藝術贊助研究》（北京：北京大學出版社，2010），頁40。

31. 詹景鳳，《詹氏性理小辨》，卷64，收入四庫全書存目叢書編纂委員會編，《四庫全書存目叢書》，第112冊，頁6。

第8章　明代江南文人社群與山水畫

1. 請參見石守謙，〈隱居生活中的繪畫——十五世紀中期文人畫在蘇州的出現〉，收入氏著，《從風格到畫意——反思中國美術史》（臺北：石頭出版股份有限公司，2010），頁207–226。以「拒絕仕宦」來定義蘇州初期的文人社群還可以包括那些自宦途「主動」退休的士人，如劉珏，稍晚的文徵明在短暫的北京任職後辭職返家，也可以涵蓋在內。

2. 關於《魏園雅集圖》的完整著錄，見遼寧省博物館編委會編，《遼寧省博物館藏・書畫著錄・繪畫卷》（瀋陽：遼寧美術出版社，1998），頁288–290。

3. 沈周此二圖之圖版可見於 Richard Edwards, *The Field of Stones: A Study of the Art of Shen Chou (1427–1509)* (Washington, D.C.: Smithsonian Institution, Freer Gallery of Art, 1962), plate 29, 30; 國立故宮博物院編輯委員會編，《海外遺珍　繪畫》（臺北：國立故宮博物院，1985），頁126；Wai-kam Ho et al., *Eight Dynasties of Chinese Painting: The Collections of the Nelson Gallery-Atkins Museum, Kansas City, and The Cleveland Museum of Art* (Cleveland, OH.: The Cleveland Museum of Art, 1980), p. 188.

4. 吉田宏志，《司甕院契會圖》圖版解說，收入菊竹淳一、吉田宏志編，《世界美術大全集・東洋編・11 朝鮮王朝》（東京：小學館，1999），頁363。全圖圖版見頁45。關於朝鮮的這種契會山水圖的研究，見板倉聖哲，〈繪畫史における明宗朝——契會圖と王室發願佛畫を中心に〉，《アジア遊學》，第120號（2009），頁56–67。

5. 此種看法的代表可見於 Kathlyn Maurean Liscomb, *Learning from Mount Hua: A Chinese Physician's Illustrated Travel Record and Painting Theory* (Cambridge: Cambridge University Press, 1993).

6. 沈周，《千人石夜遊圖》卷中詩作的完整著錄，見國立故宮博物院編，《石渠寶笈・續編（三）》（臺北：國立故宮博物院，1971），卷30，頁1606–1607。

7.　顧文彬、顧麟士撰，顧榮木、汪葆楫點校，《過雲樓書畫記‧續記》（上海：江蘇古籍出版社，1999），頁99–100，「文衡山補圖雲林江南春卷」條；頁105，「仇十洲江南春卷」條。文徵明《江南春圖卷》全卷圖版可見於大阪市立美術館編，《大阪市立美術館藏‧上海博物館藏‧中國書畫名品圖錄》（大阪：《中國書畫名品展》實行委員會，1994），頁158–159。

8.　蔡羽為惠山茶會寫的序文全文，見中國古代書畫鑑定組編，《中國古代書畫圖目》（北京：文物出版社，1999），第20冊，頁226。

9.　劉九庵，〈吳門畫家之別號圖鑑別舉例〉，收入故宮博物院編，《吳門畫派研究》（北京：紫禁城出版社，1993），頁35–46；Anne de Coursey Clapp, *Commemorative Landscape Painting in China* (Princeton, N.J.: Tang Center for East Asian Art, Princeton University Press, 2012), pp. 79–110.

10.　以上關於陸深資料，見張廷玉等撰，中華書局點校，《明史》（北京：中華書局，2008），卷286，頁7358–7359；唐錦，《龍江集》，卷12，收入續修四庫全書編委會編，《續修四庫全書》（上海：上海古籍出版社據上海圖書館藏明隆慶三年〔1569〕唐氏聽雨山房刻本影印，1995–），第1334冊，頁585。

11.　陸深與文徵明來往資料，見文徵明著，周道振輯校，〈寄壽陸儼山〉，《文徵明集》（上海：上海古籍出版社，1987），頁970；陸深，〈題文徵明畫〉，《儼山集‧續集》，卷2，收入紀昀等總纂，《景印文淵閣四庫全書》（臺北：臺灣商務印書館據國立故宮博物院藏本影印，1983），第1268冊，頁10。

12.　文徵明著，周道振輯校，《文徵明集》，頁1489。

13.　《寓意錄》與《千墨庵帖》所示稍有出入，參見唐寅著，周道振、張月尊輯校，《唐伯虎全集》（杭州：中國美術學院出版社，2002），頁386。關於夢筠此人的資料，王季遷寶武堂所藏另本手卷則附文徵明之〈夢筠記〉，指此夢筠為汝南人黃仁，因思念其父友竹君而號此。見大和文華館編，《蘇州の見る夢 —— 明‧清時代の都市と繪畫》（奈良：大和文華館，2015），頁185。可惜，〈夢筠記〉所記內容與唐寅題詩不能相配，應該無關。就畫本身之品質而言，王季遷本似不及故宮摺扇本及東京博物館本。

14.　關於摺扇山水畫的流行，請參見石守謙，〈物品移動與山水畫 —— 日本摺扇西傳與山水畫在明代中國的流行〉，收入氏著，《移動的桃花源 —— 東亞世界中的山水畫》（臺北：允晨文化實業股份有限公司，2012），頁277–342。摺扇本的《夢筠圖》圖版可見頁322，圖6–22。

15.　沈德符，《萬曆野獲編》（臺北：新興書局，1988），頁584–587。

16.　石守謙，〈物品移動與山水畫 —— 日本摺扇西傳與山水扇畫在明代中國的流行〉，頁339–340。

17.　錢穀《虎丘前山圖》圖版請見故宮博物院編，《明代吳門繪畫》（北京：故宮博物院紫禁城出版社，1990），頁119。

18.　文震孟，〈小序〉，《姑蘇名賢小紀》，收入故宮博物院編，《故宮珍本叢刊》（海口：海南出版社據明萬曆四十二年〔1614〕刻本影印，2001），第61冊，頁24。

19.　王世貞的評語見王世貞，《弇州山人四部稿》（臺北：偉文圖書出版社，1976），頁6373–6374。整個文徵明避居山水風格至十六世紀後期的發展，見石守謙，〈失意文士的避居山水 —— 論十六世紀山水畫中的文派風格〉，收入氏著，《風格與世變 —— 中國繪畫史論集》（臺北：允晨文化實業股份有限公司，1996），頁301–337。

20.　Nelson I. Wu, "Tung Ch'i Ch'ang (1555–1636): Apathy in Government and Fervor in Art," in Arthur F. Wright and Denis Twitchett eds., *Confucian Personalities* (Stanford, CA.: Stanford University Press, 1962), pp. 260–293.

21.　對董其昌「南北宗論」之批判者甚多，其中最有力者當推高居翰（James Cahill），見其 *The Compelling Image: Nature and Style in Seventeenth-Century Chinese Painting* (Cambridge: Harvard University Press,

1982), pp. 36–69.

22. 古原宏伸，〈再說董其昌における王維の概念〉，收入氏著，《中國畫論の研究》（東京：中央公論美術出版，2003），頁119–136。

23. 《婉孌草堂圖》的詳細討論，請見石守謙，〈董其昌《婉孌草堂圖》及其革新畫風〉，收入氏著，《從風格到畫意——反思中國美術史》，頁269–288。

24. 參見 Craig Clunas, *Pictures and Visuality in Early Modern China* (Princeton, N.J.: Princeton University Press, 1997), pp. 138–148.

25. 此聯語出自《黃庭內景經》，見彭文勤等纂輯，《道藏輯要》（臺北：新文豐出版公司，1986），頁2184。

26. 沈括，《夢溪筆談》，卷17，收入（上海）商務印書館編，《四部叢刊・續編》（上海：商務印書館，1934），頁8下。

27. Richard M. Barnhart, *Along the Border of Heaven: Sung and Yüan Paintings from the C. C. Wang Family Collection* (New York: The Metropolitan Museum of Art, 1983), pp. 152–154.

28. Ju-Hsi Chou, *Silent Poetry: Chinese Paintings from the Collection of the Cleveland Museum of Art* (Cleveland, OH.: The Cleveland Museum of Art, 2015), p. 313.

29. 對董其昌《江山秋霽》卷上使用高麗國書用紙及因此而致的筆墨表現和後人題跋的詳細討論，見 Ju-Hsi Chou, *Silent Poetry: Chinese Paintings from the Collection of the Cleveland Museum of Art*, pp. 308–311.

30. 記載周臣為唐寅代筆的較早文獻，可見何良俊《四友齋畫論》，其云：「聞唐六如有人求畫，若自己懶於著筆，則倩東村（即周臣）代為之，容或有此。」然何良俊距唐寅之卒（1523年）已有一段時間，其語亦明顯只是傳言，未能有進一步的查證，故而存在著質疑的空間。參見江兆申，《關於唐寅的研究》（臺北：國立故宮博物院，1976），頁30–33。

31. 江兆申，《關於唐寅的研究》，頁124–125；James Cahill, *Parting at the Shore: Chinese Painting of the Early and Middle Ming Dynasty, 1368–1580* (New York and Tokyo: Weatherhill, 1978), pp. 195–196; Anne de Coursey Clapp, *The Painting of T'ang Yin* (Chicago: The Unicersity of Chicago Press,1991), pp. 188–190. 其中葛蘭佩（Anne Clapp）的意見最後出，她雖接受《溪山漁隱》為唐寅之作，但非親筆。

32. 這是席克曼（Lawrence Sickman）的意見，見 Wai-kam Ho et al., *Eight Dynasties of Chinese Painting: The Collections of the Nelson Gallery-Atkins Museum, Kansas City, and The Cleveland Museum of Art*, p. 193.

33. 劉俊是與上文所及周全同時的宮廷畫家，俱留名於《憲宗實錄》一條一四八〇年的記事中。劉俊傳世作品皆為著色道釋人物畫，其中最精者或為《陳楠浮浪圖》（京都，相國寺藏），圖版見根津美術館編，《明代繪畫と雪舟》（東京：根津美術館，2005），圖12。

34. 《林泉高致集》一書由郭熙之子郭思撰成，書中記郭熙對山水畫之若干看法，其中提及唐宋詩句可作畫者，羊士諤詩即為其一。見盧輔聖主編，《中國書畫全書》（上海：上海書畫出版社，1992–），第1冊，頁500。

35. 仇英之生平，可參見單國霖，〈仇英生平活動考〉，收入故宮博物院編，《吳門畫派研究》（北京：紫禁城出版社，1993），頁219–227。關於仇英和文徵明之互動，可見利特爾（Stephen Little），〈仇英和文徵明的關係〉，收入故宮博物院編，《吳門畫派研究》，頁132–139。

36. 《宋徽宗摹張萱搗練圖》現藏 Museum of Fine Arts, Boston. 詳細介紹可見 Wu Tung, *Tales from the Land of Dragons: 1000 Years of Chinese Painting* (Boston: Museum of Fine Arts, 1997), pp. 141–143. 對項元汴書畫收藏之整理，可參見沈紅梅，《項元汴書畫典籍收藏研究》（北京：國家圖書館出版社，2012），頁88–272。

37. 詹景鳳在〈文氏顧氏翻刻定武蘭亭十四跋〉中云：「……第項（元汴）為人鄙嗇，而所收物多有足觀者，其中贗本亦半之，人從借觀，則驕矜自說好不休。人過之，本欲盡觀其所藏，彼固珍秘不竟示，意在欲人觀其詩，詩殊未自解，乃亦強自說好不休，冀人稱之，顧欲觀其所藏，不得不強與說詩稱佳，以順其意，使之悅而盡發所藏也。……」見詹景鳳，《詹東圖玄覽編》，收入盧輔聖主編，《中國書畫全書》，第4冊，頁53。

38. 參見王曉驪，〈文學接受視角下的詞意畫研究 —— 以《詩餘畫譜》為例〉，《淮海工學院學報（社會科學版・學術論壇）》，第9卷第5期（2011），頁49–53。

39. 例可見汪氏輯，《詩餘畫譜》（上海：上海古籍出版社，1988），頁11，此開即指明「倣仇十洲（仇英）」，和頁23、31、55、73等。

40. 葉盛之《水東日記》中已提及圖畫書／小說極受女性讀者之歡迎。對此種女性觀眾之討論，參見 Craig Clunas, *Pictures and Visuality in Early Modern China*, pp. 33, 160–164.

41. 馮夢龍編刊，魏同賢校點，《警世通言》（南京：江蘇古籍出版社，1991），第28回，頁422。曹雪芹、高鶚原著，馮其庸等校注，《紅樓夢校注》（臺北：里仁書局，1984），第50回，頁772。

42. 釋聖嚴，《明末佛教研究》（臺北：東初出版社，1993），頁245。

43. James Cahill, *The Compelling Image: Nature and Style in Seventeenth-Century Chinese Painting*, pp. 1–35.

44. 張宏《止園圖冊》最早研究者為高居翰，見 James Cahill, *The Compelling Image: Nature and Style in Seventeenth-Century Chinese Painting*, pp. 18–23。但他當時尚不知止園主人之身分。對此畫主之確認至近年才因《止園集》善本之發現而得到解決。見高居翰、黃曉、劉珊珊，《不朽的林泉 —— 中國古代園林繪畫》，（北京：生活・讀書・新知三聯書店，2012），頁15–20。《止園集》中吳亮所寫的〈止園記〉和〈題止園〉詩，也收在此書頁48–57。吳亮《止園集》係一六二一年自刊，現除北京國家圖書館有藏外，日本內閣文庫亦藏一本，於一九九〇年曾以紙燒本形式複印流傳。

45. 顧起元著，譚棣華、陳稼禾點校，〈利瑪竇〉，《客座贅語》（北京：中華書局，1987），卷6，頁193–194。

46. 陳韻如，〈奇幻如真：試論吳彬的居士身分與其畫風〉，《中正漢學研究》，第21期（2013），頁272。此文亦對吳彬之居士畫家身分有最詳細的討論，見頁253–258。

47. 〈證道歌〉見釋道原，《景德傳燈錄》，卷30，收入藍吉富主編，《禪宗全書・史傳部二（二）》（北京：北京圖書館出版社，2004），頁227–635。儒者引「月映萬川」之說，例可見朱熹著，黎靖德編，〈理性命〉，《朝鮮古寫徽州本朱子語類（下）》（京都：中文出版社，1982），卷94，頁1360–1361。

48. 悅峰道章為日本黃檗宗之重要僧侶，係宇治萬福寺（隱元隆琦1616年開創）的第八代住持。其肖像現存神戶市立博物館，見神戶市立博物館編，《隱元禪師と黃檗宗の繪畫展》（神戶：神戶市スポーツ教育公社，1991），頁33、109。

49. 對吳彬《巖壑奇姿》的討論，參見陳韻如，〈奇幻如真：試論吳彬的居士身分與其畫風〉，頁270。

50. 關於米萬鍾及其與吳彬之交往，見王鈴雅，〈勺園與米萬鍾文化形象的形塑：《勺園圖》相關研究〉（臺北：臺灣大學藝術史研究所碩士論文，2011），頁47–69。

51. 《山陰道上》全卷長達八六二點二公分，完整圖版可見中國古代書畫鑑定組編，《中國繪畫全集》（杭州：浙江人民美術出版社，2000），第15冊，圖194–201。迄今為止，對此卷最有啟發性之討論見於陳韻如，〈奇幻如真：試論吳彬的居士身分與其畫風〉，頁269–270。筆者在此之論，可謂推衍其說。

第9章　十七世紀的奇觀山水：從《海內奇觀》到石濤的奇觀造境

1.　關於十七世紀中國黃山畫派之討論，可參見 James Cahill et al., *Shadows of Mt. Huang: Chinese Painting and Printing of the Anhui School* (Berkeley, CA: University Art Museum, Berkeley, 1981).

2.　James Cahill, *The Compelling Image: Nature and Style in Seventeenth-Century Chinese Painting* (Cambridge: Harvard University Press, 1982).

3.　石守謙，〈勝景的化身 —— 瀟湘八景山水畫與東亞的風景觀看〉，收入氏著，《移動的桃花源 —— 東亞世界中的山水畫》（臺北：允晨文化實業股份有限公司，2012），頁91–188。

4.　關於中國晚明旅遊文化的發展，可見巫仁恕，〈消費品味與身分區分 —— 以旅遊文化為例〉，《品味奢華：晚明的消費社會與士大夫》（臺北：中央研究院、聯經出版事業股份有限公司，2007），頁177–213。

5.　王圻、王思義編，「地理」，《三才圖會》，卷7–13（上海：上海古籍出版社據上海圖書館藏明萬曆王思義校正本影印，1988），上冊，頁252–426。

6.　顧炳，《顧氏畫譜》（北京：文物出版社據北京大學圖書館藏明萬曆三十一年〔1603〕杭州雙桂堂初刻本影印，1983）。

7.　對《海內奇觀》一書的深入研究，見 Lin Li-Chiang, "A Study of the *Xinjuan hainei qiguan*, a Ming Dynasty Book of Famous Sites," in Jerome Silbergeld, Dora C. Y. Ching, Judith G. Smith, and Alfreda Murck eds., *Bridges to Heaven: Essays on East Asian Art in Honor of Professor Wen C. Fong* (Princeton, N.J.: Princeton University Press, 2011), pp. 779–812. 本文所使用《新鐫海內奇觀》的版本為萬曆夷白堂刻本，取自續修四庫全書編委會編，《續修四庫全書》（上海：上海古籍出版社據明萬曆夷白堂刻本影印，1995–），第721冊，頁341–510。

8.　圖版分見楊爾曾，《新鐫海內奇觀》，收入續修四庫全書編委會編，《續修四庫全書》，第721冊，卷1，頁365–370；卷5，頁431–438。

9.　魯點，《齊雲山志》，收入四庫全書存目叢書編纂委員會編，《四庫全書存目叢書》（臺南：莊嚴文化事業有限公司據北京圖書館藏明萬曆刻本影印，1996），第231冊，頁14–18；周應賓，《普陀山志》，收入四庫全書存目叢書編纂委員會編，《四庫全書存目叢書》（據湖北省圖書館藏明萬曆三十五年〔1607〕張隨刻本影印），第231冊，頁179–185。

10.　俞思沖等纂，《西湖志類抄》，卷首，收入成文出版社編，《中國方志叢書‧華中地方》（臺北：成文出版社有限公司據明刊本影印，1983），第486冊，頁42–61。

11.　對石濤經營其繪畫企業的探討，見 Jonathan Hay, *Shitao: Painting and Modernity in Early Qing China* (Cambridge, UK: Cambridge University Press, 2001).

12.　參見 James Cahill, *The Compelling Image: Nature and Style in Seventeenth-Century Chinese Painting*.

13.　現存北京故宮博物院的石濤《黃山圖冊》及同院藏弘仁《黃山圖冊》圖版可見於 Wai-kam Ho ed., *The Century of Tung Ch'i-ch'ang, 1555–1636*, 2 vols. (Kansas City and Seattle: The Nelson-Atkins Museum of Art and University of Washington Press, 1992).

14.　James Cahill, *The Compelling Image: Nature and Style in Seventeenth-Century Chinese Painting*.

15.　參見西上實，〈《黃山八勝圖冊》私考 —— 石濤の景觀合成について〉，《山水》（京都：國立博物館，1985），頁183–189。

16.　參見河野圭子，《黃山圖卷》（京都：泉屋博古館，1986），頁35–48。

17.　對漸江《江山無盡圖卷》的討論，見小川裕充，《臥遊‧中國山水畫 —— その世界》（東京：中央公論美

術出版，2008），頁303。

18. 參見小川裕充，《臥遊・中國山水畫 —— その世界》，頁305。關於戴本孝，另可見西上實，〈戴本孝について〉，收入鈴木敬先生還曆記念會編，《鈴木敬先生還曆記念：中國繪畫史論集》（東京：吉川弘文館，1981），頁291–340。

19. 關於曹鼎望及其子曹鈖，見朱良志，《石濤研究》（北京：北京大學出版社，2005），頁452–458。曹鼎望家與曹寅都以河北豐潤為祖籍，但在清人入關前已入旗，兩家還有親戚關係。此豐潤曹氏之世系表可參見周汝昌，《紅樓夢新證（增訂本）》（北京：中華書局，2012），頁86–87。

20. 關於張純修，見朱良志，《石濤研究》，頁458–465。不過，對張純修的里籍，舊說皆指為來自遼陽之漢軍旗人，現可據張兩興編，《豐邑豐登塢張氏重修家譜》，張純修墓誌銘等新資料，確定其家與曹寅家一樣，同屬正白旗包衣，而非漢籍旗人。他與曹寅的關係亦非尋常。俱見於現存禹之鼎作《張純修像》（上海博物館藏）及張純修，《棟亭夜話圖》之題跋中。見黃一農，〈曹寅好友張純修家世生平考〉，《故宮學術季刊》，第29卷第3期（2012年春季號），頁1–30。對《棟亭夜話圖》題者之討論，見周汝昌，《紅樓夢新證（增訂本）》，頁323–325。

21. 張純修亦有繪畫能力，見李放，《八旗畫錄》，收入于玉安編，《中國歷代畫史匯編》（天津：天津古籍出版社，1997），第12冊，頁350。但如由《棟亭夜話圖》所示之簡率風格來看，大概業餘性較強。

22. 王翬一生畫業的發展近年得到學界新的關注，見 Maxwell K. Hearn ed., *Landscapes Clear and Radiant: The Art of Wang Hui (1632–1717)* (New York: The Metropolitan Museum of Art, 2008).

23. Maxwell K. Hearn ed., *Landscapes Clear and Radiant: The Art of Wang Hui (1632–1717)*, p. 112.

24. 朱良志，《石濤研究》，頁375–378；汪世清，〈石濤散考〉，《朵雲》，第56期（2002），頁33–37。

25. 近年來許多學者都注意到徽商文化的藝術層面，整理了許多相關的文獻資料。如可參見張長虹，《品鑒與經營：明末清初徽商藝術贊助研究》（北京：北京大學出版社，2010）。此書第五章即集中討論了石濤《黃山圖》與徽商贊助團體的關係。

26. Jonathan Hay, *Shitao: Painting and Modernity in Early Qing China*, pp. 64–74.

27. 語見黃之雋為《寫黃硯旅詩意冊》所寫的題跋，現存冊後者為鄧爾雅所抄錄。全文可見黃之雋，〈題研旅畫冊〉，《唐堂集》，卷23，收入《清代詩文集彙編》編纂委員會編，《清代詩文集彙編》（上海：上海古籍出版社據清乾隆十三年〔1748〕刻本影印，2010），第221冊，頁251。

28. 這個看法李有容論之最詳，見李有容，〈石濤《東坡詩意圖冊》研究〉（臺北：國立臺灣大學藝術史研究所碩士論文，2016），頁52–58。

29. 至樂樓所藏此圖冊現有二十二開，北京故宮另存四開，原黃賓虹藏一開。據題詩之著錄，圖冊原應有三十二開。見汪世清，《石濤詩錄》（石家莊：河北教育出版社，2006），頁307–309。

30. 喬迅（Jonathan Hay）特別重視此點，見 *Shitao: Painting and Modernity in Early Qing China*, pp. 71–72.

31. 饒宗頤大約是首先注意到程京萼角色之人，見饒宗頤，〈至樂樓藏八大山人山水畫及其相關問題〉，收入王方宇編，《八大山人論集（上冊）》（臺北：國立編譯館中華叢書編審委員會，1984），頁159–168。饒氏此文對至樂樓所藏石濤、八大山人畫冊中相關人物考證最詳，影響後來學者甚多，原發表於《香港中文大學中國文化研究所學報》，第8卷第2期（1976）。

32. 《後漢書》，卷60下。此出處見饒宗頤，〈至樂樓藏八大山人山水畫及其相關問題〉，頁163–164。

33. 此冊亦藏至樂樓，見饒宗頤，〈至樂樓藏八大山人山水畫及其相關問題〉，頁159–160。

34. 饒宗頤，〈至樂樓藏八大山人山水畫及其相關問題〉，頁160。

35. 信札中只稱對方為「岱瞻」，經汪世清考證，此岱瞻即江世棟。見汪世清，〈石濤散考〉之「石濤的好友岱

瞻是誰」,《朵雲》,第56期（2002）,頁26–27。此通論及價格之信極為重要,故為許多論者所引,例如 Jonathan Hay, *Shitao: Painting and Modernity in Early Qing China*, pp. 163–166; 張長虹,《品鑒與經營：明末清初徽商藝術贊助研究》,頁145–146。

36. 關於《顧氏畫譜》及其他山水版畫之傳入朝鮮及其影響,參見高蓮姬,〈鄭敾의 真景山水畫와 明清代 山水版畫〉,《美術史論壇》,第9號（1999）,頁137–162。

37. 參見유미나,〈朝鮮 中期 吳派畫風의 전래──《千古最盛》帖을 중심으로〉,《美術史學研究》,第245號（2005）,頁73–116。

38. 許筠,《惺所覆瓿稿》,卷13,收入財團法人民族文化推進會編,《影印標點韓國文集叢刊》（首爾：財團法人民族文化推進會據韓國國立中央圖書館藏本影印,1990–）,第74冊,頁246。

39. 關於十六世紀紀遊圖的新發展,參見薛永年,〈陸治錢穀與後期吳派紀遊圖〉,收入故宮博物院編,《吳門畫派研究》（北京：紫禁城出版社,1993）,頁47–64。

40. 潘之恒輯,《黃海》,收入四庫全書存目叢書編纂委員會編,《四庫全書存目叢書》（據北京圖書館藏明刻本影印）,第230冊,頁118–121。

41. 李好閔,〈畫譜訣跋〉,《五峯集》,卷8,收入財團法人民族文化推進會編,《影印標點韓國文集叢刊》（據首爾大學奎章閣藏本影印）,第59冊,頁438。

42. 金昌翕,《三淵先生文集》,卷24,收入韓國文集編纂委員會編,《韓國歷代文集叢書》（首爾：景仁文化社,1999）,第256冊,頁162。

43. 趙榮祏,《觀我齋稿》（首爾：韓國精神文化研究院,1984）,頁309。

44. 例如一三〇四年高麗大臣宋均曾獻金剛山圖上於元廷。見金宇瑞等撰,〈忠烈王（四）〉,《高麗史節要》,卷22（首爾：亞細亞文化社,1972）,頁585。關於《曇無竭菩薩示現圖》的討論,參見 Yi Song-mi, *Korean Landscape Painting: Continuity and Innovation Through the Ages* (Elizabeth, N.J.: Hollym International Corp., 2006), pp. 42–43.

45. 南孝溫,《秋江先生文集》,卷5,收入韓國文集編纂委員會編,《韓國歷代文集叢書》,第50冊,頁348–398。

46. 關於中國遊記在明代的發展,參見周振鶴,〈從明人文集看晚明旅遊風氣及其與地理學的關係〉,《復旦學報（社會科學版）》,2005年第1期,頁72–78。

47. 李珥之跋作於一五七六年,見洪仁祐,《恥齋遺稿》,卷3,收入財團法人民族文化推進會編,《影印標點韓國文集叢刊》（據延世大學中央圖書館藏本影印）,第36冊,頁71。

48. 申翊聖,《樂全堂集》,卷7,收入財團法人民族文化推進會編,《影印標點韓國文集叢刊》（據首爾大學奎章閣藏本影印）,第93冊,頁269。

49. 高麗大學現藏〈內山總圖〉一頁據傳來自此冊,其上尚存金昌翕及趙龜命的跋語,但二者書跡如出一手,可能是後摹本。不過,也有學者以為此二題為鄭敾自己重抄,見 Ch'oe Wan-su, *Korean True-View Landscape: Paintings by Chŏng Sŏn (1676–1759)*, edited and translated by Youngsook Pak and Roderick Whitfield (London: Saffron Books, 2005), p. 80.

50. 金昌翕,〈題李一源海嶽圖後〉,《三淵先生文集》,卷25,收入韓國文集編纂委員會編,《韓國歷代文集叢書》,第256冊,頁221–222。

51. 李珥,《栗谷先生全書》,〈拾遺〉,卷1,收入韓國文集編纂委員會編,《韓國歷代文集叢書》,第216冊,頁51。

52. 李夏坤,〈題一源所藏海岳傳神帖〉,《頭陀草》,第14冊,收入財團法人民族文化推進會編,《影印標點韓

國文集叢刊》（據韓國國立中央圖書館藏本影印），第191冊，頁466–467。

53. 語見李夏坤對「萬瀑洞」的題跋。見上書，頁467。

54. 趙裕壽，〈李一源海山一覽帖跋〉之「叢石亭」，《后溪集》，卷8，收入韓國古典飜譯院編，《影印標點韓國文集叢刊續》（首爾：韓國古典飜譯院據首爾大學奎章閣藏本影印，2004），第55冊，頁168。

55. 〈蓬萊全圖〉圖版及討論，可見 Roger Goepper, Jeong-hee Lee-Kalisch (hg.), *Korea, die alten Königreiche* (München: Hirmer Verlag GmbH, 1999), pp. 310–313.

56. 金昌翕，〈題李一源海嶽圖後〉，《三淵先生文集》，卷25，收入韓國文集編纂委員會編，《韓國歷代文集叢書》，第256冊，頁223–224。

57. 楊爾曾，《新鐫海內奇觀》，卷8，收入續修四庫全書編委會編，《續修四庫全書》，第721冊，頁470。

58. 洪汝河，〈遊楓嶽記〉，《木齋先生文集》，卷6，收入韓國文集編纂委員會編，《韓國歷代文集叢書》，第1853冊，頁273。

59. 洪汝河，〈志願說〉，《木齋先生文集》，卷5，收入韓國文集編纂委員會編，《韓國歷代文集叢書》，第1853冊，頁142–143。

60. 李夏坤，〈東遊錄〉之「外九龍淵」，《頭陀草》，第14冊，收入財團法人民族文化推進會編，《影印標點韓國文集叢刊》，第191冊，頁284。

61. 趙裕壽，《后溪集》，卷8，收入財團法人民族文化推進會編，《影印標點韓國文集叢刊續》，第55冊，頁185。

62. 范成大撰，顧嗣協等重訂，〈最高峰望雪山〉，《石湖居士詩集》，卷18，收入（上海）商務印書館編，《四部叢刊・初編》（上海：商務印書館，1919），頁3下。

63. 李齊賢入元之研究，可參見金文京，〈高麗の文人官僚・李齊賢の元朝における活動 —— その峨眉山行を中心に〉，收入夫馬進編，《中國東アジア外交交流史の研究》（京都：京都大學學術出版會，2007），頁118–144。另參見盧宣妃，〈圖肖像以顯文治：陳鑑如《李齊賢像》及其製作〉，《2009臺大藝術史研究所學生研討會會議論文集》（臺北：臺大藝術史研究所，2009），頁199–225。

64. 金昌業，《老稼齋燕行日記》，收入林基中編，《燕行錄全集》（首爾：東國大學校出版部，2001），第33卷，頁211。卷4，癸巳年「初八日丙辰晴留北京」條。關於金昌業與馬維屏的互動，見裴英姬，〈十八世紀初中朝文人物品交流及其中國觀感：以金昌業《老稼齋燕行日記》為中心〉（臺北：臺灣大學歷史學研究所碩士論文，2009），頁42。

65. 參見石守謙，〈石濤、王原祁合作蘭竹圖的問題〉，收入氏著，《風格與世變 —— 中國繪畫史論集》（臺北：允晨文化實業股份有限公司，1996），頁341–359。

66. 閔麟嗣，《黃山志定本》，收入四庫全書存目叢書編纂委員會編，《四庫全書存目叢書》（據安徽叢書影印清康熙刻本影印），第235冊，頁335。

67. 取自朱良志，《石濤研究》，頁381–382。

第10章　以筆墨合天地：對十八世紀中國山水畫的一個新理解

1. 參見 Evelyn S. Rawski, "Re-imagining the Ch'ien-lung Emperor: A Survey of Recent Scholarship," 《故宮學術季刊》，第21卷第1期（2003年秋季號），頁1–29。

2. 對此之檢討，請參見石守謙，〈對中國美術史研究中再現論述模式的省思〉，《國立中央大學文學院人文學

報》，第15期（1997），頁22–24。

3. 對清代宮廷山水畫較為負面的評價，可以說是美術史界常見之現象，其例可見楊新，〈清代雍、乾時期的宮廷繪畫〉，收入氏著，《楊新美術論文集》（北京：紫禁城出版社，1994），頁156–175，尤其是頁172–175；James Cahill, "Hsieh-i as a Cause of Decline in Later Chinese Painting," in *Three Alternative Histories of Chinese Painting* (Lawrence, Kansas: Spencer Museum of Art, University of Kansas, 1988), pp. 100–112. 但近二十年來亦有一些採修正看法的例子，值得注意。其中一九九三年的〈清初四王畫派研討會〉便可見此種企圖。在此研討會中，單國強先生發表了一篇論文，具體討論了四王畫派與宮廷山水畫的關係，對本文啟發極大，特予致意。見單國強，〈"四王畫派"與"院體"山水〉，收入朵雲編輯部編，《清初四王畫派研究論文集》（上海：上海書畫出版社，1993），頁347–363。

4. 例可見楊伯達，〈《萬樹園賜宴圖》考析〉，收入氏著，《清代院畫》（北京：紫禁城出版社，1993），頁178–210；Wu Hung, "Beyond Stereotypes: The Twelve Beauties in Qing Court Art and the 'Dream of the Red Chamber'," in Ellen Widmer and Kang-i Sun Chang eds., *Writing Women in Late Imperial China* (Stanford CA.: Stanford University Press, 1997), pp. 306–365.

5. 詳見本書第八章，第六節〈董其昌與知音的追尋〉。

6. 石濤，《苦瓜和尚畫語錄》，收入盧輔聖主編，《中國書畫全書》（上海：上海書畫出版社，1992–），第8冊，頁583。

7. 對於王原祁與石濤兩人間關係的討論，見石守謙，〈石濤與王原祁合作蘭竹圖的問題〉，收入氏著，《風格與世變——中國繪畫史論集》（臺北：允晨文化實業股份有限公司，1996），頁341–359。

8. Ju-hsi Chou, *The Elegant Brush: Chinese Painting Under the Qianlong Emperor, 1735–1795* (Phoenix: Phoenix Art Museum, 1985), pp. 2–3.

9. 楊伯達，〈冷枚及其《避暑山莊圖》〉，收入氏著，《清代院畫》，頁109–130。

10. 較早有顧起元，〈利瑪竇〉，《客座贅語》，卷6，收入傅春官輯，《金陵叢刻·一》（臺北：藝文印書館據國立臺灣大學圖書館藏清光緒中江寧傅氏晦齋刊本影印，1968），頁18下–19下。「幾欲令人走進」一語出自鄒一桂，〈西洋畫〉，《小山畫譜》，卷下，收入黃賓虹、鄧實編，嚴一萍補輯，《美術叢書》（上海：神州國光社，1911–），初集，第9輯，頁137–138。

11. 參見 Maxwell K. Hearn, "Document and Portrait: The Southern Tour Painting of Kangxi and Qianlong," *Phoebus*, vol. 6, no. 1 (1988), pp. 91–131.

12. 唐岱，〈得勢〉，《繪事發微》，收入黃賓虹、鄧實編，《美術叢書》，初集，第5輯，頁48–49。

13. Ju-hsi Chou, "Painting Theory in Eighteenth-Century China," in Willard J. Peterson et al., eds., *The Power of Culture: Studies in Chinese Cultural History* (Hong Kong: The Chinese University Press, 1994), pp. 340–341.

14. 唐岱，〈自然〉、〈遊覽〉，《繪事發微》，收入黃賓虹、鄧實編，《美術叢書》，初集，第5輯，頁50、54–56。

15. 高秉，《指頭畫說》，收入黃賓虹、鄧實編，嚴一萍補輯，《美術叢書》，初集，第8輯，頁43。

16. 關於李世倬此作之說明，見楊新主編，《故宮博物院藏明清繪畫》（北京：紫禁城出版社，1994），頁168。

17. 鄒一桂，《小山畫譜》，卷下，收入黃賓虹、鄧實編，嚴一萍補輯，《美術叢書》，初集，第9輯，頁137–138。

18. 乾隆皇帝對董邦達之讚美，可見其在董氏所作《秋山蕭寺》上一七四六年的題詩。全詩見國立故宮博物院

編集委員會編，《故宮書畫圖錄》（臺北：國立故宮博物院，1993），第12冊，頁75。

19. 國立故宮博物院編集委員會編，《故宮書畫圖錄》，第12冊，頁95。

第11章　變觀眾為作者：十八世紀以後宮廷外的山水畫

1. 對十竹齋書畫譜和箋譜之歷史意義的討論，可見馬孟晶，〈文人雅趣與商業書坊：十竹齋書畫譜和箋譜的刊印與胡正言的出版事業〉，《新史學》，第10卷第3期（1999），頁1–54。

2. 對汪廷訥所出《環翠堂園景圖》的研究始見於林麗江，〈徽州版畫《環翠堂園景圖》之研究〉，收入《區域與網絡 —— 近千年來中國美術史研究國際學術研討會論文集》（臺北：國立臺灣大學藝術史研究所，2001），頁299–328。

3. 關於徽州黃氏這個刻工家族，見張秀民著，韓琦增訂，《中國印刷史》（杭州：浙江古籍出版社，2006），頁357–364。其中頁361–364的版畫家世系及所刻圖書表，尤便於檢索。

4. 馬孟晶很早就注意到《新校注古本西廂記》中「傷離」版畫中引入山水畫元素的視覺性表現，見馬孟晶，〈耳目之玩 —— 從西廂記版畫插圖論晚明出版文化對視覺性之關注〉，《國立臺灣大學美術史研究集刊》，第13期（2002），頁201–276，特別是頁219–220。

5. 泉屋博古館編，《泉屋博古·中國繪畫》（京都：泉屋博古館，1996），頁208，河野圭子氏的說明。對江大來及其他「來舶畫人」在江戶繪畫中所起的作用，請參見古原宏伸，〈波濤を越えて：來舶畫人論〉，收入涉谷區立松濤美術館編，《橋本コレクション　中國の繪畫 —— 來舶畫人》（東京：涉谷區立松濤美術館，1986），頁5–20。

6. 參見鶴田武良，〈『芥子園畫傳』について —— その成立と江戶畫壇への影響〉，《美術研究》，第283號（1973），頁1–12；小林宏光，〈中國畫譜の舶載、翻刻と和製畫譜の誕生〉，收入町田市立國際版畫美術館編，《近世日本繪畫と畫譜·繪手本展·2：名畫を生んだ版畫》（東京：町田市立國際版畫美術館，1990），頁106–123。

7. 臺北故宮所藏此《小中現大》冊原來標為董其昌所作，後來論者另提議如陳廉等其他可能之作者人選。我個人同意圖冊應歸於王時敏之手。參見王靜靈，〈建立典範 —— 王時敏與《小中現大冊》〉，《國立臺灣大學美術史研究集刊》，第24期（2008），頁175–258。

8. 對康熙《御製避暑山莊詩圖》的詳細討論，參見張秀民著，韓琦增訂，《中國印刷史》，頁431–435。對乾隆本的討論，見宋兆霖主編，《匠心筆蘊 —— 院藏明清版畫特展》（臺北：國立故宮博物院，2015），頁168–171。

9. 另一個例外應算是王世貞的《弇山園景圖》，但現存萬曆年間刊之《山園雜著》（美國國會圖書館藏），只有五幅，似非全部園景圖的版刻。見高居翰、黃曉、劉珊珊，《不朽的林泉 —— 中國古代園林繪畫》（北京：生活·讀書·新知三聯書店，2012），頁98。

10. 參見 Maxwell K. Hearn, "Art Creates History: Wang Hui and the Kangxi Emperor's Southern Inspection Tour," in Maxwell K. Hearn ed., *Landscapes Clear and Radiant: The Art of Wang Hui (1632-1717)* (New York: The Metropolitan Museum of Art, 2008), pp. 129–183.

11. 對於焦秉貞《山水冊》與兩組月令圖關係的研究，詳請見陳韻如，〈時間的形狀 —— 《清院畫十二月令圖》研究〉，《故宮學術季刊》，第22卷第4期（2005年夏季號），頁103–139。

12. 至於焦秉貞經由何種管道習得此西方透視畫法，則還值得進一步研究。見陳韻如，〈時間的形狀 ——《清院畫十二月令圖》研究〉，頁116–117。對年希堯《視學》之相關討論，請參見陳韻如，〈製作真境：重估

《清院本清明上河圖》在雍正朝畫院之畫史意義〉,《故宮學術季刊》,第28卷第2期(2010年冬季號),頁28–31。

13. 卞孝萱,〈袁江《東園圖》考〉,《文物》,1973年第11期,頁70–72、54;高居翰、黃曉、劉珊珊,《不朽的林泉 —— 中國古代園林繪畫》,頁82–88;Anita Chung, *Drawing Boundaries: Architectural Images in Qing China* (Honolulu: University of Hawai'i Press, 2004), pp. 124–126.

14. 聶崇正,〈清代宮廷畫家雜誤〉,收入氏著,《宮廷藝術的光輝 —— 清代宮廷繪畫論叢》(臺北:東大圖書股份有限公司,1996),頁107–123。聶氏在「袁江供奉內廷辦」一節尚以為高居翰(James Cahill)認同其否定說,實不然,見 James Cahill, *Pictures for Use and Pleasure: Vernacular Painting in High Qing China* (Berkeley: University of California Press, 2010), p. 39.

15. 丁允亮、丁亮先等人實為天主教徒的討論,請見張燁,《洋風姑蘇版研究》(北京:文物出版社,2012),頁47、157–160。

16. 對揚州所見方士庶正統派山水畫之詳細討論,可參見 Ginger Cheng-chi Hsü, *A Bushel of Pearls: Painting for Sale in Eighteenth-Century Yangchow* (Stanford, CA.: Stanford University Press, 2001), pp. 64–93.

17. 黃易對武氏祠堂所進行之調查與保存工作,請參見 Lillian Lan-ying Tseng, "Mediums and Messages: The Wu Family Shrines and Cultural Production in Qing China," in Cary Y. Liu ed., *Rethinking Recarving: Ideals, Practices, and Problems of the "Wu Family Shrines" and Han China* (Princeton, N.J.: The Princeton University Art Museum, 2008), pp. 260–283.

18. 黃易嵩洛之行的詳細討論,參見 Lillian Lan-ying Tseng, "Retrieving the Past, Inventing the Memorable: Huang Yi's Visit to the Song-Luo Monuments," in Robert S. Nelson and Margaret Olin eds., *Monuments and Memory, Made and Unmade* (Chicago: The University of Chicago Press, 2003), pp. 37–58.

19. 《嵩洛訪碑圖冊》完整圖版可見故宮博物院編,《故宮書畫館・第七編》(北京:故宮出版社,2010),頁147–155。洪範跋文見頁152。

20. 黃易經歷參考楊國棟,〈黃易活動年表簡編〉,收入故宮博物院編,《黃易與金石學論集》(北京:故宮出版社,2012),頁372–397。

21. 文出〈前接手書帖〉,引文見冀亞平、盧芳玉,〈國家圖書館藏拓中的黃易題跋述略〉,收入故宮博物院編,《黃易與金石學論集》,頁281–282。

22. 秦明,〈故宮藏黃易尺牘中的金石碑帖〉,《中國書畫》,2016年第4期,頁25–33。作者立論時最依賴的證據是兩封信札,〈致吳錫麟錦帆札〉與〈致陳燦嵩山札〉,圖分見於楊國棟,〈從黃易手札看其帖學書法的師承與分期〉,《中國書畫》,2016年第4期,頁41、47。

23. Lillian Lan-ying Tseng, "Mediums and Messages: The Wu Family Shrines and Cultural Production in Qing China," p. 276.

24. 梅韻秋,〈天下名勝的私家化:清代嘉、道年間自傳體紀遊圖譜的興起〉,《國立臺灣大學美術史研究集刊》,第41期(2016),頁303–370。

25. 梅韻秋,〈天下名勝的私家化:清代嘉、道年間自傳體紀遊圖譜的興起〉,頁313–314。

26. 張寶,《泛槎圖》(北京:北京古籍出版社,1988),〈六集〉,頁2–3。「地理學觀照」一概念取自梅韻秋,〈天下名勝的私家化:清代嘉、道年間自傳體紀遊圖譜的興起〉,頁308–309。

27. 張寶,《泛槎圖》,〈六集〉,頁69–70。

28. 引自郭雙林,《西潮激盪下的晚清地理學》(北京:北京大學出版社,2000),頁97。

29. 郭麗萍,《絕域與絕學 —— 清代中葉西北史地學研究》(北京:生活・讀書・新知三聯書店,2007),頁292–293。唯作者在此所針對者為曾紀澤與許景澄等人的對俄交涉,時間與吳大澂者相去不遠。

30. 點石齋告白，〈照相石印《泛槎圖》出售〉，《申報（上海）》，第2668號，1880年10月3日，第1版。

31. 引自葉靈鳳，〈張仙槎的《泛槎圖》〉，《讀書隨筆（修訂版）》（北京：生活・讀書・新知三聯書店，2008），頁173–177。

第12章　迎向現代觀眾：名山奇勝與二十世紀前期中國山水畫的轉化

1. 俞劍華，〈中小學圖畫科宜授國畫議〉，收入周積寅編，《俞劍華美術論文選》（濟南：山東美術出版社，1986），頁395–404。引文見頁403。

2. 有關中國現代所面臨變局的討論，請參見石守謙，〈繪畫、觀眾與國難 —— 二十世紀前期中國畫家的雅俗抉擇〉，收入氏著，《從風格到畫意 —— 反思中國美術史》（臺北：石頭出版股份有限公司，2010），頁353–380。

3. 有關中國現代繪畫史研究的回顧，請參見石守謙，〈中國近代美術史研究的幾種思考架構〉，收入홍선표編，《동아시아 미술의 근대와 근대성》（서울：학고재，2009），頁251–272。

4. 對《點石齋畫報》的研究很多，請參見王爾敏，〈中國近代知識普及化傳播之困境形式 ——《點石齋畫報》例〉，收入氏著，《明清社會文化生態》（臺北：臺灣商務印書館，1997），頁227–295；李孝悌，〈上海近代城市文化中的傳統與現代：1880-1930年代〉，收入氏著，《戀戀紅塵：中國的城市、慾望與生活》（臺北：一方出版有限公司，2002），頁141–201；魯道夫・G・瓦格納（Rudolf G. Wagner）著，徐百柯譯，〈進入全球想像圖景：上海的《點石齋畫報》〉，《中國學術》，第8期（2001），頁1–96。Wagner 提及一八九〇年畫報的流通量為七千份，見頁72。李孝悌則推測應在一萬至一萬五千份之間，見李孝悌文，頁192。

5. 《點石齋畫報》中出現人像寫真照片懸掛牆上之現象，見 Jonathan Hay, "Notes on Chinese Photography and Advertising in Late Nineteenth-Century Shanghai," in Jason C. Kuo ed., *Visual Culture in Shanghai 1850s–1930s* (Washington, D.C.: New Academia Publishing, 2007), pp. 103–104.

6. Zeuxis 故事圖及其討論，參見 Laikwan Pang, *The Distorting Mirror: Visual Modernity in China* (Honolulu: University of Hawai'i Press, 2007), pp. 48–50. 關於《兒童教育畫》半月刊，見黃可，〈上海早期兒童報刊中的兒童美術〉，收入氏著，《上海美術史札記》（上海：上海人民美術出版社，2000），頁111–131。

7. 《奇園讀畫》圖之作顯然是配合《申報》上一篇〈奇園觀油畫記〉的報導而作。該報導見《申報（上海）》，第8415號，1896年9月20日，第3版。《奇園讀畫》圖上的說明文字基本上即取自此篇報導。

8. 薛福成，〈觀巴黎油畫記〉，《薛福成全集（下冊）》，卷4外編（臺北：廣文書局，1963），頁27–28。

9. 攝影在中國現代早期的發展，參見陳申等編著，《中國攝影史》（臺北：攝影家出版社，1990），頁28–41。關於中國早期人像攝影的較深入討論，可見 Régine Thiriez, "Photography and Portraiture in Nineteenth-Century China," *East Asia History*, vol. 17/18 (1999), pp. 77–102.

10. 二十世紀早期中國風景名勝攝影集之出版狀況，見上海攝影家協會、上海大學文學院編，《上海攝影史》（上海：上海人民美術出版社，1992），頁57；陳申等編著，《中國攝影史》，頁109–110、257–259。

11. 余鑄雲，〈畫法擬註〉，收入天津市古籍書店編，《湖社月刊（上冊）》（天津：天津市古籍書店，1992），第1–10期，頁30。

12. 豐子愷，〈藝術漫談 —— 照相與繪畫〉，《申報（上海）》，第22552號，1936年2月13日，第6版。

13. 有關蔡守與黃賓虹之交往及蔡守本人藝術與攝影的關係，見李偉銘，〈中國畫變革的語言資源 —— 本世紀

初葉的一些證例考析〉，收入當代中國山水畫、油畫風景畫執行委員會編，《現代中國繪畫中的自然 ——
中外比較藝術學術研討會論文集》（南寧：廣西美術出版社，1999），頁279–291。

14. 蔡元培語見陶為衍編，《陶冷月（下）》（上海：上海書畫出版社，2005），頁458。

15. 顧頡剛語見其〈蘇州美術畫賽會與賽報告〉，《繪學雜誌》，第2期（1921），頁11。

16. 陶為衍編，《陶冷月（下）》，頁570。

17. 關於褚民誼作品的評論，見李寓一，〈教育部全國美術展覽會參觀記（三）〉，《婦女雜誌》，第15卷第7期
（1929），頁4。李文中所指的《海渡迎霞》即教育部全國美術展覽會編，《美展特刊·今》（上海：正藝
社，1929）「攝影」中標為《海面渡船迎夕照》一作。

18. 陶冷月的這幾次遊歷，見陶為衍編，《陶冷月（下）》，頁574、576。

19. 關於林紓，參見李鑄晉、萬青力，《中國現代繪畫史·民初之部》（臺北：石頭出版股份有限公司，
2001），頁108。

20. 林紓之《山水四屏》圖版見史彬士等編，《世變·形象·流風：中國近代繪畫　1796–1949（三）》（高
雄：高雄市立美術館，2007），頁18–19。

21. 取古畫一角而進行再創作的山水畫例子甚多，如溥忻（1893–1966）的《臨北宋山水》（1928，臺南，私
人藏），圖版見史彬士等編，《世變·形象·流風：中國近代繪畫　1796–1949（三）》，頁44–45；張大
千，《宋人溪山無盡圖》（1947，藏地不明），圖版見張大千，《大千居士近作第一集》（臺北：國立歷史
博物館，1980），圖6。此圖之作係據現藏美國 Cleveland Museum of Art 之（傳）金人，《江山無盡圖卷》
中第二段之局部而來。《江山無盡圖卷》圖版可見 Wai-kam Ho et al., *Eight Dynasties of Chinese Painting:
The Collections of the Nelson Gallery-Atkins Museum, Kansas City, and the Cleveland Museum of Art*
(Cleveland, OH.: The Cleveland Museum of Art, 1980), pp. 35–37.

22. 鄭午昌，〈中國畫的認識〉，《東方雜誌》，第28卷第1期（1931），頁107–119，引文見頁118。

23. 張大千的這個說法：「所謂山水，就是西畫及攝影的風景。」見高嶺梅主編，《張大千畫》（臺北：藝術圖
書公司，1988），山水條。見涉谷區立松濤美術館編，《張大千の繪畫：特別展·香港·梅雲堂所藏》（東
京：涉谷區立松濤美術館，1995），頁111。

24. Ernst H. Gombrich, *Art and Illusion: A Study in the Psychology of Pictorial Representation* (Princeton, N.J.:
Princeton University Press, 1960), p. 84.

25. 寫生成為繪畫專業，尤其是西畫的必要訓練，有學者稱此為「寫生革命」，更詳細的討論可見李超，《中
國現代油畫史》（上海：上海書畫出版社，2007），頁52–93。

26. 見林木，《二十世紀中國畫研究·現代部分》（桂林：廣西美術出版社，2000），頁19。

27. 張大千繪畫與攝影的關係，參見傅申，《張大千的世界》（臺北：羲之堂文化出版事業有限公司，
1998），頁62–65。

28. 二語分別出自黃賓虹與張虹論畫的書信與張虹記錄的《黃賓虹畫語錄》中，見王中秀編著，《黃賓虹年
譜》（上海：上海書畫出版社，2005），頁358、364。黃賓虹與張虹之交往與其對寫生之見解，討論參見
洪再新，〈學術與市場：從黃賓虹與張虹的交往看廣東人的藝術實驗（上）〉，《榮寶齋》，2004年第3期，
頁58–73。

29. 張大千黃山獅子林照片上的題識，見 Shen C. Y. Fu, *Challenging the Past: The Paintings of Chang Dai-chien*
(Washington, D.C.: Arthur M. Sackler Gallery, Smithsonian Institution; with Seattle and London: University of
Washington Press, 1991), p. 106.

30. 胡佩衡，〈中國山水畫寫生的問題〉，《繪學雜誌》，第3期（1921），頁3–7。

31. 胡佩衡此句為其1937年作品《雲泉松聲》上題詩之部分。全作圖版可見北京翰海拍賣有限公司編，《北京翰海2000年秋季拍賣會·中國書畫（近現代二）》拍賣圖錄（北京：北京翰海拍賣有限公司，2000），第167號。

32. 俞劍華，〈中國山水畫之寫生〉，《國畫月刊》，第1卷第4期（1935），頁71–75。

33. 俞劍華一九二〇年代在北方的寫生之旅，見〈俞劍華年譜〉，收入周積寅編，《俞劍華美術論文選》，頁407–430，特別是頁409–411。

34. 俞劍華，〈為我的畫展說幾句話〉，原發表於一九五六年十一月二十九日《人民日報》，收入周積寅編，《俞劍華美術論文選》，頁364–366。

35. 對「中國畫會」的成立及其在中國現代化始終之意義，參見 Julia F. Andrews and Kuiyi Shen, "The Traditionalist Response to Modernity: The Chinese Painting Society of Shanghai," in Jason C. Kuo ed., *Visual Culture in Shanghai 1850s–1930s*, pp. 79–93.

36. 賀天健此文亦曾為林木所引用。見林木，《二十世紀中國畫研究·現代部分》，頁18。

37. 賀天健之《關山圖》圖版可見郎紹君主編，《中國現代美術全集·中國畫·五　山水　上》（香港：錦年國際有限公司，1998），頁93。

38. 賀天健對雁蕩山顯勝門的寫生山水圖，見 Julia F. Andrews and Kuiyi Shen eds., *A Century in Crisis: Modernity and Tradition in the Art of Twentieth-Century China* (New York: Guggenheim Museum, 1998), p. 88.

39. 黃賓虹的青城山之遊，見王中秀編著，《黃賓虹年譜》，頁300–301。另見王伯敏，〈入蜀方知畫意濃──黃賓虹遊蜀三事〉，收入四川人民出版社編，《黃賓虹蜀遊畫選》（成都：四川人民出版社，1983），頁1–2。

40. 俞劍華、鄭曼青二人對華社攝影展的評論見俞劍華，〈參觀華社攝影展覽會記〉，《申報（上海）》，第19754號，1928年3月16日，第17版；鄭曼青，〈參觀華社攝影展覽會之感想〉，《申報（上海）》，第19756號，1928年3月18日，第17版。錢瘦鐵在一九二九年「全國美展」之參展山水畫《九龍潭》，見教育部全國美術展覽會編，《美展特刊·今》，「書畫」部分。

41. 張大千描繪黃山奇景之討論參見傅申，《張大千的世界》，頁116–117、300–301。

42. 張大千對石濤《廬山觀瀑圖》的借用，參見傅申，《張大千的世界》，頁114。

43. 朝鮮金剛山真景山水圖的研究，見朴銀順，《金剛山圖 연구》（首爾：一志社，1997）。

44. 張大千《金剛山勝境》圖版可見馮幼衡，〈張大千早期（1920–1940）的青綠山水：傳統青綠山水在二十世紀的復興〉，《國立臺灣大學美術史研究集刊》，第29期（2010），頁225、258，圖15。

45. 張大千《巫峽清秋》（1936年款）出自中國嘉德國際拍賣有限公司編，《中國嘉德國際拍賣公司2006年春季拍賣會》拍賣圖錄（北京：中國嘉德國際拍賣有限公司，2006），第955號。另有同名畫作但構圖畫法稍有不同者，見 Shen C. Y. Fu, *Challenging the Past: The Paintings of Chang Dai-chien*, pp. 122–123.

46. 胡佩衡，〈中國山水畫氣韻的研究〉，《繪學雜誌》，第2期（1920），頁6–11。

47. 董其昌，《畫旨》，收入于安瀾編，《畫論叢刊（上冊）》（臺北：華正書局，1984），頁71。

48. Aida Yuen Wong, *Parting the Mists: Discovering Japan and the Rise of National-style Painting in Modern China* (Honolulu: University of Hawai'i Press, 2006), pp. 71–76.

49. 同光，〈國畫漫談〉，收入郎紹君、水中天編，《二十世紀中國美術文選（上卷）》（上海：上海書畫出版社，1999），頁138–145。

50. 陳鼎，〈瞎尊者傳〉，閔爾昌纂錄，《碑傳集補》，卷58，收入周峻富輯，《清代傳記叢刊·綜錄類》（臺

北：明文書局，1985），第123冊，頁648。

51. 張大千第二次黃山之旅，見李永翹，《張大千全傳（上冊）》（廣州：花城出版社，1998），頁85–86。

52. 張大千一九二五年的上海展，見李永翹，《張大千全傳（上冊）》，頁53–54。一九二七、一九二八年的遊歷，見同書，頁63、68–69。

53. 俞劍華，〈記張大千畫展〉，《申報（上海）》，第20531號，1930年5月26日，第17版。

54. 佚名，〈正社畫展所見：畫壇今日多才藝　誰似蜀人張大千〉，《北平晨報》，第1341號，1934年9月10日，第6版。

55. 閒人，〈藝苑珍聞〉，《北平晨報》，第1366號，1934年10月5日，第8版。

56. 李永翹，《張大千全傳（上冊）》，頁121。

57. 傅增湘刊，〈「張大千關洛記遊畫展」啟事〉廣告，《北平晨報》，第1782號，1935年11月30日，第1版。

58. 《北平晨報》對張大千此次關洛畫展的標題為「大千真能為太華寫照」，見佚名，〈關洛畫展　今日最後一天　大千真能為太華寫照〉，《北平晨報》，第1784號，1935年12月2日，第6版。

59. 序文全文可見李永翹，《張大千全傳（上冊）》，頁125–126。共同署名的北京書畫家包括溥心畬、溥忻、周肇祥、陳年、于非闇、陳寶琛等人。

60. 王中秀編著，《黃賓虹年譜》，頁220。

61. 王中秀編著，《黃賓虹年譜》，頁243。

62. 見張大千在一九三二年九月九日為書畫家吳一峰所寫的題跋。吳一峰當時正準備隨黃賓虹遠遊西蜀。見李永翹，《張大千全傳（上冊）》，頁93。

63. 佚名，〈畫展消息〉，《中央日報（南京）》，第2709號，1935年11月4日，第2張，第3版。

64. 佚名，〈黃賓虹畫展〉，《中央日報（南京）》，第2711號，1935年11月6日，第2張，第3版。

65. 佚名，〈經張鄭畫展參觀記〉，《中央日報（南京）》，第2711號，1935年11月6日，第2張，第3版。

66. 佚名，〈畫展消息〉，《中央日報（南京）》，第2716號，1935年11月11日，第2張，第3版。

參考書目 ⸻

【傳統文獻】

（上海）商務印書館編，《四部叢刊・初編》，上海：商務印書館，1919。

紀昀等總纂，《景印文淵閣四庫全書》，臺北：臺灣商務印書館據國立故宮博物院藏本影印，1983。

黃賓虹、鄧實編，嚴一萍補輯，《美術叢書》，板橋：藝文印書館，1975。

臺灣商務印書館編，《四部叢刊・正編》，臺北：臺灣商務印書館，1979。

盧輔聖主編，《中國書畫全書》，上海：上海書畫出版社，1992–。

韓國文集編纂委員會編，《韓國歷代文集叢書》，首爾：景仁文化社，1999。

《皇明恩命世錄》，收入《正統道藏》《續道藏》，第29冊，京都：中文出版社，1986。

《黃庭內景經》，收入彭文勤等纂輯，《道藏輯要》，臺北：新文豐出版公司，1986。

元好問，《遺山先生文集》，收入（上海）商務印書館編，《四部叢刊・初編》。

文徵明著，周道振輯校，《文徵明集》，上海：上海古籍出版社，1987。

文震孟，《姑蘇名賢小紀》，收入故宮博物院編，《故宮珍本叢刊》，第61冊，海口：海南出版社據明萬曆
　　四十二年（1614）刻本影印，2001。

王世貞，《弇州山人四部稿》，臺北：偉文圖書出版社，1976。

王圻、王思義編，《三才圖會》，上冊，上海：上海古籍出版社據上海圖書館藏明萬曆王思義校正本影印，
　　1988。

王禹偁，《小畜集》，收入（上海）商務印書館編，《四部叢刊・初編》。

王惲，《秋澗先生大全文集》，收入（上海）商務印書館編，《四部叢刊・初編》。

——，《書畫目錄》，收入盧輔聖主編，《中國書畫全書》，第2冊。

申翊聖，《樂全堂集》，收入財團法人民族文化推進會編，《影印標點韓國文集叢刊》，第93冊，首爾：財團法
　　人民族文化推進會據首爾大學奎章閣藏本影印，1990–。

石濤，《苦瓜和尚畫語錄》，收入盧輔聖主編，《中國書畫全書》，第8冊。

朱熹著，黎靖德編，《朝鮮古寫徽州本朱子語類（下）》，京都：中文出版社，1982。

朱謀垔，《畫史會要》，收入盧輔聖主編，《中國書畫全書》，第4冊。

何良俊，《四友齋叢說》，北京：中華書局，1959。

佚名，《宣和畫譜》，收入盧輔聖主編，《中國書畫全書》，第2冊。

吳自牧，《夢粱錄》，收入孟元老等撰，《東京夢華錄外四種》，臺北：大立出版社，1980。

宋祁，《景文集》，收入紀昀等總纂，《景印文淵閣四庫全書》，第1088冊。

李日華，《六研齋筆記》，收入郁震宏、李保陽點校，《六研齋筆記　紫桃軒雜綴》，南京：鳳凰出版社，
　　2010。

李好閔，《五峯集》，收入財團法人民族文化推進會編，《影印標點韓國文集叢刊》，第59冊，據首爾大學奎章
　　閣藏本影印。

李放，《八旗畫錄》，收入于玉安編，《中國歷代畫史匯編》，第12冊，天津：天津古籍出版社，1997。

李夏坤，《頭陀草》，收入財團法人民族文化推進會編，《影印標點韓國文集叢刊》，第191冊，據韓國國立中央
　　圖書館藏本影印。

李珥，《栗谷先生全書》，收入韓國文集編纂委員會編，《韓國歷代文集叢書》，第216冊。

汪氏輯，《詩餘畫譜》，上海：上海古籍出版社，1988。

沈括，《夢溪筆談》，收入（上海）商務印書館編，《四部叢刊‧續編》，上海：商務印書館，1934。

沈德符，《萬曆野獲編》，臺北：新興書局，1988。

周密，《武林舊事》，收入孟元老等撰，《東京夢華錄外四種》。

——，《雲煙過眼錄》，收入盧輔聖主編，《中國書畫全書》，第2冊。

——，《齊東野語》，傅斯年圖書館藏明正德十年（1515）刊本。

周應賓，《普陀山志》，收入四庫全書存目叢書編纂委員會編，《四庫全書存目叢書》，第231冊，臺南：莊嚴文
　　化事業有限公司據據湖北省圖書館藏明萬曆三十五年（1607）張隨刻本影印。

金昌翕，《三淵先生文集》，收入韓國文集編纂委員會編，《韓國歷代文集叢書》，第256冊。

金昌業，《老稼齋燕行日記》，收入林基中編，《燕行錄全集》，第33卷，首爾：東國大學校出版部，2001。

俞思沖等纂，《西湖志類抄》，收入成文出版社編，《中國方志叢書‧華中地方》，第486冊，臺北：成文出版社
　　有限公司據明刊本影印，1983。

南孝溫，《秋江先生文集》，收入韓國文集編纂委員會編，《韓國歷代文集叢書》，第50冊。

姚燧，《牧庵集》，收入（上海）商務印書館編，《四部叢刊‧初編》。

洪仁祐，《恥齋遺稿》，收入財團法人民族文化推進會編，《影印標點韓國文集叢刊》，第36冊，據延世大學中
　　央圖書館藏本影印。

洪汝河，《木齋先生文集》，收入韓國文集編纂委員會編，《韓國歷代文集叢書》，第1853冊。

胡祗遹，《紫山大全集》，收入紀昀等總纂，《景印文淵閣四庫全書》，第1196冊。

范成大撰，顧嗣協等重訂，《石湖居士詩集》，收入（上海）商務印書館編，《四部叢刊‧初編》。

倪瓚，《清閟閣全集》，收入國立中央圖書館編，《元代珍本文集彙刊》，臺北：國立中央圖書館，1970。

凌雲翰，《柘軒集》，收入《叢書集成續編》，第137冊，臺北：新文豐出版公司，1989。

唐圭章編，《全宋詞》，第4冊，北京：中華書局，1965。

唐岱，《繪事發微》，收入黃賓虹、鄧實編，《美術叢書》，初集，第5輯，上海：神州國光社，1911–。

唐寅著，周道振、張月尊輯校，《唐伯虎全集》，杭州：中國美術學院出版社，2002。

唐錦，《龍江集》，收入續修四庫全書編委會編，《續修四庫全書》，第1334冊，上海：上海古籍出版社據上海
　　圖書館藏明隆慶三年（1569）唐氏聽雨山房刻本影印，1995–。

夏文彥，《圖繪寶鑑》，收入盧輔聖主編，《中國書畫全書》，第2冊。

徐鉉，《騎省集》，收入紀昀等總纂，《景印文淵閣四庫全書》，第1085冊。

晁補之，《雞肋集》，收入（上海）商務印書館編，《四部叢刊・初編》。

荊浩，《筆法記》，收入盧輔聖主編，《中國書畫全書》，第1冊。

高秉，《指頭畫說》，收入黃賓虹、鄧實編，嚴一萍補輯，《美術叢書》，初集，第8輯。

國立故宮博物院編，《石渠寶笈・續編（三）》，臺北：國立故宮博物院，1971。

張廷玉等撰，中華書局點校，《明史》，北京：中華書局，2008。

張彥遠，《歷代名畫記》，收入盧輔聖主編，《中國書畫全書》，第1冊。

張寶，《泛槎圖》，北京：北京古籍出版社，1988。

曹寅等編，《御定全唐詩》，收入紀昀等總纂，《景印文淵閣四庫全書》，第1425冊。

曹雪芹、高鶚原著，馮其庸等校注，《紅樓夢校注》，臺北：里仁書局，1984。

梅堯臣，《宛陵先生集》，收入臺灣商務印書館編，《四部叢刊・正編》，第43冊。

脫脫等撰，《宋史》，北京：中華書局，1977。

莊肅，《畫繼補遺》，收入盧輔聖主編，《中國書畫全書》，第2冊。

許筠，《惺所覆瓿稿》，收入財團法人民族文化推進會編，《影印標點韓國文集叢刊》，第74冊，據韓國國立中
　　央圖書館藏本影印。

郭元釪編，《御定全金詩增補中州集》，收入紀昀等總纂，《景印文淵閣四庫全書》，第1445冊。

郭思編，《林泉高致集》，收入紀昀等總纂，《景印文淵閣四庫全書》，第812冊。

郭若虛，《圖畫見聞志》，收入盧輔聖主編，《中國書畫全書》，第1冊。

陳鼎，〈瞎尊者傳〉，閔爾昌纂錄，《碑傳集補》，收入周峻富輯，《清代傳記叢刊・綜錄類》，臺北：明文書
　　局，1985，第123冊。

陸深，《儼山集・續集》，收入紀昀等總纂，《景印文淵閣四庫全書》，第1268冊。

焦竑，《國朝獻徵錄》，臺北：學生書局據國立中央圖書館珍藏善本影印，1965。

閔麟嗣，《黃山志定本》，收入四庫全書存目叢書編纂委員會編，《四庫全書存目叢書》，第235冊，據安徽叢書
　　影印清康熙刻本影印。

馮夢龍編刊，魏同賢校點，《警世通言》，南京：江蘇古籍出版社，1991。

黃之雋，《㝱堂集》，收入《清代詩文集彙編》編纂委員會編，《清代詩文集彙編》，第221冊，上海：上海古籍
　　出版社據清乾隆十三年（1748）刻本影印，2010。

黃庭堅，《山谷別集》，收入紀昀等總纂，《景印文淵閣四庫全書》，第1113冊。

──，《豫章黃先生文集》，收入臺灣商務印書館編，《四部叢刊・正編》，第49冊。

楊奐，《還山遺稿》，收入《叢書集成續編》，第133冊。

楊爾曾，《新鐫海內奇觀》，收入續修四庫全書編委會編，《續修四庫全書》，第721冊，據明萬曆夷白堂刻本影
　　印。

楊維楨，《東維子文集》，收入（上海）商務印書館編，《四部叢刊・初編》。

董其昌，《畫旨》，收入于安瀾編，《畫論叢刊（上冊）》，臺北：華正書局，1984。

──，《畫禪室隨筆》，收入盧輔聖主編，《中國書畫全書》，第3冊。

虞集，《道園學古錄》，收入（上海）商務印書館編，《四部叢刊・初編》。

詹景鳳，《詹氏性理小辨》，收入四庫全書存目叢書編纂委員會編，《四庫全書存目叢書》，第112冊，據南京圖
　　書館藏明萬曆刻本影印。

──，《詹東圖玄覽編》，收入盧輔聖主編，《中國書畫全書》，第4冊。

鄒一桂，《小山畫譜》，收入黃賓虹、鄧實編，嚴一萍補輯，《美術叢書》，初集，第9輯。

趙希鵠，《洞天清祿集》，收入黃賓虹、鄧實編，嚴一萍補輯，《美術叢書》，初集，第9輯。

趙琦美，《趙氏鐵網珊瑚》，收入紀昀等總纂，《景印文淵閣四庫全書》，第815冊。

趙裕壽，《后溪集》，收入韓國古典飜譯院編，《影印標點韓國文集叢刊續》，第55冊，首爾：韓國古典飜譯院
　　據首爾大學奎章閣藏本影印，2004。

趙榮祐，《觀我齋稿》，首爾：韓國精神文化研究院，1984。

劉長卿，《劉隨州詩集》，收入（上海）商務印書館編，《四部叢刊‧初編》。

劉昫等撰，《舊唐書》，北京：中華書局，1975。

劉敏中，《中庵集》，收入紀昀等總纂，《景印文淵閣四庫全書》，第1206冊。

劉敞，《公是集》，收入紀昀等總纂，《景印文淵閣四庫全書》，第1095冊。

劉道醇，《五代名畫補遺》，收入盧輔聖主編，《中國書畫全書》，第1冊。

──，《聖朝名畫評》，收入盧輔聖主編，《中國書畫全書》，第1冊。

歐陽修，《歐陽文忠公集》，收入臺灣商務印書館編，《四部叢刊‧正編》，第45冊。

潘之恒輯，《黃海》，收入四庫全書存目叢書編纂委員會編，《四庫全書存目叢書》，第230冊，據北京圖書館藏
　　明刻本影印。

潘閬，《逍遙集》，收入《叢書集成初編》，北京：中華書局，1991，第2241冊。

魯點，《齊雲山志》，收入四庫全書存目叢書編纂委員會編，《四庫全書存目叢書》，第231冊，據北京圖書館藏
　　明萬曆刻本影印。

錢謙益，《列朝詩集小傳》，臺北：世界書局，1961。

薛福成，《薛福成全集（下冊）》，臺北：廣文書局，1963。

韓拙，《山水純全集》，收入于安瀾編，《畫論叢刊（上冊）》，臺北：華正書局，1984。

蘇軾，《東坡全集》，收入紀昀等總纂，《景印文淵閣四庫全書》，第1107冊。

釋道原，《景德傳燈錄》，收入藍吉富主編，《禪宗全書‧史傳部二（二）》，北京：北京圖書館出版社，2004。

顧文彬、顧麟士撰，顧榮木、汪葆楫點校，《過雲樓書畫記‧續記》，上海：江蘇古籍出版社，1999。

顧炳，《顧氏畫譜》，北京：文物出版社據北京大學圖書館藏明萬曆三十一年（1603）杭州雙桂堂初刻本影印，
　　1983。

顧起元，《客座贅語》，收入傅春官輯，《金陵叢刻‧一》，臺北：藝文印書館據國立臺灣大學圖書館藏清光緒
　　中江寧傅氏晦齋刊本影印，1968。

顧起元著，譚棣華、陳稼禾點校，《客座贅語》，北京：中華書局，1987。

【近人論著】

（一）中文‧日文‧韓文

《考古與文物》編輯部，〈唐韓休墓出土壁畫學術研討會紀要〉，《考古與文物》，2014年第6期，頁101–117。

Barnhart, Richard M.〈宋金における山水畫の成立と展開〉，收入古原宏伸、鈴木敬等編，《文人畫粹編‧中國
　　篇‧2　董源‧巨然》，東京：中央公論社，1977，頁111–121。

유미나，〈朝鮮 中期 吳派畫風의 전래 ──《千古最盛》帖을 중심으로〉，《美術史學研究》，第245號

（2005），頁73–116。

丁羲元，〈《鵲華秋色圖卷》再考〉，收入上海書畫出版社編，《趙孟頫研究論文集》，上海：上海書畫出版社，
　　1995，頁748–766。

──，〈趙孟頫《鵲華秋色圖卷新考》〉，收入上海書畫出版社編，《趙孟頫研究論文集》，頁378–395。

上海攝影家協會、上海大學文學院編，《上海攝影史》，上海：上海人民美術出版社，1992。

大同市文物陳列館、山西雲岡文物管理所，〈山西省大同市元代馮道真、王青墓清理簡報〉，《文物》，1962年
　　第10期，頁34–36。

大阪市立美術館編，《大阪市立美術館藏中國繪畫　圖錄篇》，東京：朝日新聞社，1975。

──，《大阪市立美術館藏・上海博物館藏・中國書畫名品圖錄》，大阪：《中國書畫名品展》實行委員會，
1994。

大和文華館編，《蘇州の見る夢 ── 明・清時代の都市と繪畫》，奈良：大和文華館，2015。

小川裕充，〈武元直の活躍年代とその制作環境について ── 金・王寂『鴨江行部志』所錄「龍門招隱圖」〉，
　　《美術史論叢》，第11號（1995），頁67–75。

──，〈牧谿筆瀟湘八景圖卷の原狀について〉，《美術史論叢》，第13號（1997），頁111–123。

──，〈院中の名畫 ── 董羽・巨然・燕肅から郭熙まで〉，收入鈴木敬先生還曆記念會編，《鈴木敬先生還曆
　　記念：中國繪畫史論集》，東京：吉川弘文館，1981，頁23–85。

──，《臥遊・中國山水畫 ── その世界》，東京：中央公論美術出版，2008。

──，〈中國畫譜の舶載、翻刻と和製畫譜の誕生〉，收入町田市立國際版畫美術館編，《近世日本繪畫と畫
　　譜・繪手本展・2：名畫を生んだ版畫》，東京：町田市立國際版畫美術館，1990，頁106–123。

井手誠之輔，〈高麗佛畫の世界 ── 宮廷周邊における願主と信仰〉，《日本の宋元佛畫》，《日本の美
　　術》，418，東京：至文堂，2001，頁88–98。

井增利、王小蒙，〈富平縣新發現的唐墓壁畫〉，《考古與文物》，1997年第4期，頁8–11。

中國古代書畫鑑定組編，《中國古代書畫圖目》，第20冊，北京：文物出版社，1999。

──，《中國繪畫全集》，第10冊，杭州：浙江人民美術出版社，2000。

──，《中國繪畫全集》，第15冊。

中國嘉德國際拍賣有限公司編，《中國嘉德國際拍賣公司2006年春季拍賣會》拍賣圖錄，北京：中國嘉德國際
　　拍賣有限公司，2006。

卞孝萱，〈袁江《東園圖》考〉，《文物》，1973年第11期，頁70–72、54。

孔凡禮，〈趙令畤的生年〉，《文學遺產》，1994年第5期，頁33。

尹吉男，〈關於淮安王鎮墓出土書畫的初步認識〉，《文物》，1988年第1期，頁65–72。

王中秀編著，《黃賓虹年譜》，上海：上海書畫出版社，2005。

王去非，〈試談山水畫發展史上的一個問題 ── 從“咫尺千里”到“咫尺重深”〉，《文物》，1980年第12期，
　　頁76–81。

王伯敏，〈入蜀方知畫意濃 ── 黃賓虹遊蜀三事〉，收入四川人民出版社 ，《黃賓虹蜀遊畫選》，成都：四川人
　　民出版社，1983，頁1–2。

王季思主編，《金元戲曲》，第4卷，北京：人民文學出版社，1999。

王鈴雅，〈勺園與米萬鍾文化形象的形塑：《勺園圖》相關研究〉，臺北：臺灣大學藝術史研究所碩試論文，
　　2011。

王曉驪，〈文學接受視角下的詞意畫研究 ── 以《詩餘畫譜》為例〉，《淮海工學院學報（社會科學版・學術論

壇）》，第9卷第5期（2011），頁49–53。

王爾敏，〈中國近代知識普及化傳播之困境形式 ──《點石齋畫報》例〉，收入氏著，《明清社會文化生態》，臺北：臺灣商務印書館，1997，頁227–295。

王靜靈，〈建立典範 ── 王時敏與《小中現大冊》〉，《國立臺灣大學美術史研究集刊》，第24期（2008），頁175–258。

王耀庭主編，《故宮書畫圖錄》，第22冊，臺北：國立故宮博物院，2003。

北京大學考古學系、河北省文物研究所、邯鄲地區文物保管所編，《觀台磁州窯址》，北京：文物出版社，1997。

北京翰海拍賣有限公司編，《北京翰海2000年秋季拍賣會‧中國書畫（近現代二）》拍賣圖錄，北京：北京翰海拍賣有限公司，2000。

古原宏伸，〈波濤を越えて：來舶畫人論〉，收入涉谷區立松濤美術館編，《橋本コレクション　中國の繪畫 ── 來舶畫人》，東京：涉谷區立松濤美術館，1986，頁5–20。

──，〈米芾《畫史》札記〉，《國立臺灣大學美術史研究集刊》，第4期（1997），頁91–107。

──，〈《畫史》集註（一）〉，《國立臺灣大學美術史研究集刊》，第12期（2002），頁63–168。

──，〈《畫史》集註（二）〉，《國立臺灣大學美術史研究集刊》，第13期（2002），頁61–166。

──，〈《畫史》集註（三）〉，《國立臺灣大學美術史研究集刊》，第14期（2003），頁27–128。

──，〈再說董其昌における王維の概念〉，收入氏著，《中國畫論の研究》，東京：中央公論美術出版，2003，頁119–136。

──，〈唐人《明皇幸蜀圖》〉，收入氏著《中國畫卷の研究》，東京：中央公論美術出版，2005，頁129–153。

──，《米芾『畫史』註解》，東京：中央公論美術出版，2009。

史彬士等編，《世變‧形象‧流風：中國近代繪畫　1796-1949（三）》，高雄：高雄市立美術館，2007。

石守謙，〈明代繪畫中的帝王品味〉，《文史哲學報》，第40期（1993），頁225–291。

──，〈文化史範疇中的畫史之變〉，收入氏著，《風格與世變：中國繪畫史論集》，臺北：允晨文化實業股份有限公司，1996，頁1–15。

──，〈「幹惟畫肉不畫骨」別解 ── 兼論「感神通靈」觀在中國畫史上的沒落〉，收入氏著，《風格與世變：中國繪畫史論集》，頁53–85。

──，〈有關唐棣（1287-1355）及元代李郭風格發展之若干問題〉，收入氏著，《風格與世變：中國繪畫史論集》，頁131–180。

──，〈浙派畫風與貴族品味〉，收入氏著，《風格與世變：中國繪畫史論集》，頁181–228。

──，〈失意文士的避居山水 ── 論十六世紀山水畫中的文派風格〉，收入氏著，《風格與世變：中國繪畫史論集》，頁299–339。

──，〈石濤、王原祁合作蘭竹圖的問題〉，收入氏著，《風格與世變：中國繪畫史論集》，頁339–359。

──，〈對中國美術史研究中再現論述模式的省思〉，《國立中央大學文學院人文學報》，第15期（1997），頁1–29。

──，〈中國近代美術史研究的幾種思考架構〉，收入홍선표編，《동아시아 미술의 근대와 근대성》，서울：학고재，2009，頁251–272。

──，〈山水之史 ── 由畫家與觀眾互動角度考察中國山水畫至13世紀的發展〉，收入顏娟英主編，《中國史新論‧美術考古分冊》，臺北：中央研究院、聯經出版事業股份有限公司，2010，頁379–475。

──，〈風格、畫意與畫史重建 ── 以傳董源《溪岸圖》為例的思考〉，收入氏著，《從風格到畫意 ── 反思中

國美術史》，臺北：石頭出版股份有限公司，2010，頁89–118。

──，〈衝突與交融 —— 蒙元多族士人圈中的書畫藝術〉，收入氏著，《從風格到畫意 —— 反思中國美術史》，頁121–166。

──，〈元代文人畫的正宗系統 —— 由趙孟頫到王蒙的山水畫發展〉，收入氏著，《從風格到畫意 —— 反思中國美術史》，頁167–180。

──，〈隱居生活中的繪畫 —— 十五世紀中期文人畫在蘇州的出現〉，收入氏著，《從風格到畫意 —— 反思中國美術史》，頁207–226。

──，〈董其昌《婉孌草堂圖》及其革新畫風〉，收入氏著，《從風格到畫意 —— 反思中國美術史》，頁269–288。

──，〈神幻變化 —— 由陳子和看明代閩贛地區道教水墨畫之發展〉，收入氏著，《從風格到畫意 —— 反思中國美術史》，頁329–350。

──，〈繪畫、觀眾與國難 —— 二十世紀前期中國畫家的雅俗抉擇〉，收入氏著，《從風格到畫意 —— 反思中國美術史》，頁353–380。

──，〈從馬麟《夕陽秋色圖》談南宋的宮苑山水畫〉，收入上海博物館編，《千年丹青 —— 細讀中日藏唐宋元繪畫珍品》，北京：北京大學出版社，2010，頁167–176。

──，〈勝景的化身 —— 瀟湘八景山水畫與東亞的風景觀看〉，收入氏著，《移動的桃花源 —— 東亞世界中的山水畫》，臺北：允晨文化實業股份有限公司，2012，頁91–188。

──，〈物品移動與山水畫 —— 日本摺扇西傳與山水扇畫在明代中國的流行〉，收入氏著，《移動的桃花源 —— 東亞世界中的山水畫》，頁277–342。

任道斌，《趙孟頫繫年》，鄭州：河南人民出版社，1984。

吉田宏志，《司甕院契會圖》圖版解說，收入菊竹淳一、吉田宏志編，《世界美術大全集‧東洋編‧11　朝鮮王朝》，東京：小學館，1999，頁363。

同光，〈國畫漫談〉，收入郎紹君、水中天編，《二十世紀中國美術文選（上卷）》，上海：上海書畫出版社，1999，頁138–145。

朱良志，《石濤研究》，北京：北京大學出版社，2005。

朴銀順，《金剛山圖 연구》，首爾：一志社，1997。

江兆申，《關於唐寅的研究》，臺北：國立故宮博物院，1976。

米澤嘉圃，〈「山水の變」と騎象鼓樂圖の畫風〉，收入氏著《中國繪畫史研究‧山水畫論》，東京：平凡社，1962，頁85–107。

衣若芬，〈漂流與回歸 —— 宋代題「瀟湘」山水畫詩之抒情底蘊〉，《中國文哲研究集刊》，第21期（2002），頁1–42。

西上實，〈戴本孝について〉，收入鈴木敬先生還曆記念會編，《鈴木敬先生還曆記念：中國繪畫史論集》，頁291–340。

──，〈《黃山八勝圖冊》私考 —— 石濤の景觀合成について〉，《山水》，京都：國立博物館，1985，頁183–189。

何惠鑑，〈元代文人畫序說〉，收入古原宏伸、鈴木敬編，《文人畫粹編‧中國篇‧3　黃公望‧倪瓚‧王蒙‧吳鎮》，東京：中央公論美術出版，1979，頁110–130。

何傳馨主編，《山水合璧 —— 黃公望與富春山居圖特展》，臺北：國立故宮博物院，2011。

余輝，〈金代畫史初探〉，收入氏著，《畫史解疑》，臺北：東大圖書股份有限公司，2000，頁179–214。

──，〈吳鎮家世及其思想形成和藝術特色 ── 也談《義門吳氏譜》〉，收入氏著，《畫史解疑》，頁359–384。

余輝主編，《故宮博物院藏文物珍品大系・9　元代繪畫》，上海：上海科學技術出版社；香港：商務印書館，2005。

余鑄雲，〈畫法擬註〉，收入天津市古籍書店 ，《湖社月刊（上冊）》，天津：天津市古籍書店，1992，第1–10期，頁29–45。

佚名，〈正社畫展所見：畫壇今日多才藝　誰似蜀人張大千〉，《北平晨報》，第1341號，1934年9月10日，第6版。

──，〈奇園觀油畫記〉，《申報（上海）》，第8415號，1896年9月20日，第3版。

──，〈畫展消息〉，《中央日報（南京）》，第2709號，1935年11月4日，第2張，第3版。

──，〈黃賓虹畫展〉，《中央日報（南京）》，第2711號，1935年11月6日，第2張，第3版。

──，〈經張鄭畫展參觀記〉，《中央日報（南京）》，第2711號，1935年11月6日，第2張，第3版。

──，〈關洛畫展　今日最後一天　大千真能為太華寫照〉，《北平晨報》，第1784號，1935年12月2日，第6版。

利特爾（Stephen Little），〈仇英和文徵明的關係〉，收入故宮博物院編，《吳門畫派研究》，頁132–139。

吳新雷，〈也談馬致遠的神仙道化劇〉，收入吳國欽、李靜、張筱梅編，《元雜劇研究》，頁234–247。

吳國欽、李靜、張筱梅編，《元雜劇研究》，武漢：湖北教育出版社，2003。

宋兆霖主編，《匠心筆蘊 ── 院藏明清版畫特展》，臺北：國立故宮博物院，2015。

宋后楣，〈元末閩浙畫風與明初浙派之形成（一）〉，《故宮學術季刊》，第6卷第4期（1989年夏季號），頁1–16。

──，〈元末閩浙畫風與明初浙派之形成（二）〉，《故宮學術季刊》，第7卷第1期（1989年秋季號），頁1–15。

──，〈明代宮廷畫家與浙派〉，收入浙江省博物館編，《明代浙派繪畫國際學術研討會論文集》，杭州：浙江省博物館，2012，頁1–11。

宋偉航等譯，《隔江山色：元代繪畫（1279–1368）》，臺北：石頭出版股份有限公司，1994。

巫仁恕，〈消費品味與身分區分 ── 以旅遊文化為例〉，收入氏著，《品味奢華：晚明的消費社會與士大夫》，臺北：中央研究院、聯經出版事業股份有限公司，2007，頁177–213。

李正民，《元好問研究論略》，北京：社會科學文獻出版社，1999。

李永翹，《張大千全傳》，廣州：花城出版社，1998。

李有容，〈石濤《東坡詩意圖冊》研究〉，臺北：國立臺灣大學藝術史研究所碩士論文，2016。

李孝悌，〈上海近代城市文化中的傳統與現代：1880—1930年代〉，收入氏著，《戀戀紅塵：中國的城市、慾望與生活》，臺北：一方出版有限公司，2002，頁141–201。

李松，〈北京法海寺〉，收入張曼濤主編，《中國佛教寺塔史志》，臺北：大乘文化出版社，1978，頁189–202。

李星明，《唐代墓室壁畫研究》，西安：陝西人民美術出版社，2005。

李偉銘，〈中國畫變革的語言資源 ── 本世紀初葉的一些證例考析〉，收入當代中國山水畫、油畫風景畫執行委員會編，《現代中國繪畫中的自然 ── 中外比較藝術學術研討會論文集》，南寧：廣西美術出版社，1999，頁279–291。

李寓一，〈教育部全國美術展覽會參觀記（三）〉，《婦女雜誌》，第15卷第7期（1929），頁4。

李超，《中國現代油畫史》，上海：上海書畫出版社，2007。

李鑄晉、萬青力，《中國現代繪畫史・民初之部》，臺北：石頭出版股份有限公司，2001。

汪世清，〈石濤散考〉，《朵雲》，第56期（2002），頁18–66。

──，《石濤詩錄》，石家莊：河北教育出版社，2006。

沈紅梅，《項元汴書畫典籍收藏研究》，北京：國家圖書館出版社，2012。

周汝昌，《紅樓夢新證（增訂本）》，北京：中華書局，2012。

周振鶴，〈從明人文集看晚明旅遊風氣及其與地理學的關係〉，《復旦學報（社會科學版）》，2005年第1期，頁72–78。

周積寅編，《俞劍華美術論文選》，濟南：山東美術出版社，1986。

板倉聖哲，〈喬仲常『後赤壁賦圖卷』（ネルソン・アトキンス美術館）の史的位置〉，《國華》，第1270號（2001），頁9–22。

──，〈馬麟『夕陽山水圖』（根津美術館）の成立と變容〉，《美術史論叢》，第20號（2004），頁1–31。

──，〈成化畫壇と雪舟〉，收入板倉聖哲編，《明代繪畫と雪舟》，東京：根津美術館，2005，頁15–24。

──，〈繪畫史における明宗朝 ── 契會圖と王室發願佛畫を中心に〉，《アジア遊學》，第120號（2009），頁56–67。

林木，《二十世紀中國畫研究・現代部分》，桂林：廣西美術出版社，2000。

林柏亭主編，《大觀 ── 北宋書畫特展》，臺北：國立故宮博物院，2006。

林莉娜，〈明代沐氏家族之生平及其書畫收藏〉，《故宮文物月刊》，第101期（1991年8月），頁48–77。

林麗江，〈徽州版畫《環翠堂園景圖》之研究〉，《區域與網絡 ── 近千年來中國美術史研究國際學術研討會論文集》，臺北：國立臺灣大學藝術史研究所，2001，頁299–328。

河野圭子，《黃山圖卷》，京都：泉屋博古館，1986。

金文京，〈高麗の文人官僚・李齊賢の元朝における活動 ── その峨眉山行を中心に〉，收入夫馬進編，《中國東アジア外交交流史の研究》，京都：京都大學學術出版會，2007，頁118–144。

金宇瑞等撰，〈忠烈王（四）〉，《高麗史節要》，首爾：亞細亞文化社，1972。

金維諾，〈《法海寺壁畫》，序〉，魏書周主編，《法海寺壁畫》，北京：中國旅遊出版社，1993，頁2–5。

俞劍華，〈參觀華社攝影展覽會記〉，《申報（上海）》，第19754號，1928年3月16日，第17版。

──，〈記張大千畫展〉，《申報（上海）》，第20531號，1930年5月26日，第17版。

──，〈中國山水畫之寫生〉，《國畫月刊》，第1卷第4期（1935），頁71–75。

──，〈為我的畫展說幾句話〉，收入周積寅編，《俞劍華美術論文選》，濟南：山東美術出版社，1986，頁364–366。

──，〈中小學圖畫科宜授國畫議〉，收入周積寅編，《俞劍華美術論文選》，頁395–404。

故宮博物院編，《吳門畫派研究》，北京：紫禁城出版社，1993。

──，《明代吳門繪畫》，北京：故宮博物院紫禁城出版社，1990。

──，《黃易與金石學論集》，北京：故宮出版社，2012。

──，《故宮書畫館・第七編》，北京：故宮出版社，2010。

泉屋博古館編，《泉屋博古・中國繪畫》，京都：泉屋博古館，1996。

洪再新，〈學術與市場：從黃賓虹與張虹的交往看廣東人的藝術實驗（上）〉，《榮寶齋》，第2004年第3期，頁60–75。

──，〈學術與市場：從黃賓虹與張虹的交往看廣東人的藝術實驗（下）〉，《榮寶齋》，第2004年第5期，頁68–81。

秋山光和，〈唐代敦煌壁畫にあらわれた山水表現〉，《中國石窟・敦煌莫高窟》，第5卷，東京：平凡社，1982，頁190–204。

胡佩衡，〈中國山水畫氣韻的研究〉，《繪學雜誌》，第2期（1920），頁6–11。

——，〈中國山水畫寫生的問題〉，《繪學雜誌》，第3期（1921），頁3–7。

郎紹君主編，《中國現代美術全集・中國畫・五　山水　上》，香港：錦年國際有限公司，1998。

徐邦達，《古書畫偽訛考辨（上卷）》，南京：江蘇古籍出版社，1984。

——，《古書畫偽訛考辨（下卷）》，北京：文物出版社，1984。

徐濤，〈呂村唐墓壁畫與水墨山水的起源〉，《文博》，2001年第1期，頁53–57。

根津美術館編，《明代繪畫と雪舟》，東京：根津美術館，2005。

浙江大學中國古代書畫研究中心編，《宋畫全集・第一卷》，第2冊，杭州：浙江大學出版社，2010。

海老根聰郎，〈王繹・倪瓚筆・楊竹西小像圖卷〉，《國華》，第1255號（2000），頁37–39。

涉谷區立松濤美術館編，《張大千の繪畫：特別展・香港・梅雲堂所藏》，東京：涉谷區立松濤美術館，1995。

神戶市立博物館編，《隱元禪師と黃檗宗の繪畫展》，神戶：神戶市スポーツ教育公社，1991。

秦明，〈故宮藏黃易尺牘中的金石碑帖〉，《中國書畫》，2016年第4期，頁25–33。

馬孟晶，〈文人雅趣與商業書坊：十竹齋書畫譜和箋譜的刊印與胡正言的出版事業〉，《新史學》，第10卷第3期（1999），頁1–54。

——，〈耳目之玩 —— 從西廂記版畫插圖論晚明出版文化對視覺性之關注〉，《國立臺灣大學美術史研究集刊》，第13期（2002），頁201–276。

馬鴻增，〈荊浩故里生平新考〉，《美術史論》，1993年第4期，頁35–45。

高居翰、黃曉、劉珊珊，《不朽的林泉 —— 中國古代園林繪畫》，北京：生活・讀書・新知三聯書店，2012。

高榮盛，〈全真家數・禪和口鼓 —— 道士畫家黃公望瑣議（道教篇）〉，收入張希清等主編，《黃公望與〈富春山居圖〉研究》，頁188–214。

高蓮姬，〈鄭敾의 真景山水畫와 明清代 山水版畫〉，《美術史論壇》，第9號（1999），頁137–162。

高嶺梅主編，《張大千畫》，臺北：藝術圖書公司，1988。

商彤流、楊林中、李永杰，〈長治市北郊安昌村出土金代墓葬〉，《文物世界》，2003年第1期，頁3–7。

國立故宮博物院編集委員會編，《故宮書畫圖錄》，第12冊，臺北：國立故宮博物院，1993。

——，《海外遺珍　繪畫》，臺北：國立故宮博物院，1985。

張大千，《大千居士近作第一集》，臺北：國立歷史博物館，1980。

張子英、張利亞，《磁州窯》，天津：天津人民美術出版社，2002。

張希清等主編，《黃公望與〈富春山居圖〉研究》，北京：文物出版社，2011。

張秀民著，韓琦增訂，《中國印刷史》，杭州：浙江古籍出版社，2006。

張長虹，《品鑒與經營：明末清初徽商藝術贊助研究》，北京：北京大學出版社，2010。

張鳴，〈談談喬仲常《後赤壁賦圖》對蘇軾《後赤壁賦》藝術意蘊的視覺再現〉，收入上海博物館編，《翰墨薈萃 —— 細讀美國藏中國五代宋元書畫珍品》，北京：北京大學出版社，2012，頁284–295。

張燁，《洋風姑蘇版研究》，北京：文物出版社，2012。

教育部全國美術展覽會編，《美展特刊・今》，上海：正藝社，1929。

梅韻秋，〈天下名勝的私家化：清代嘉、道年間自傳體紀遊圖譜的興起〉，《國立臺灣大學美術史研究集刊》，第41期（2016），頁303–370。

郭雙林，《西潮激蕩下的晚清地理學》，北京：北京大學出版社，2000。

郭麗萍，《絕域與絕學 —— 清代中葉西北史地學研究》，北京：生活・讀書・新知三聯書店，2007。

陳申等編著，《中國攝影史》，臺北：攝影家出版社，19901。

陳高華，《宋遼金畫家史料》，北京：文物出版社，1984。

陳階晉、賴毓芝主編，《追索浙派》，臺北：國立故宮博物院，2008。

陳傳席，《中國山水畫史》，南京：江蘇美術出版社，1988。

陳履生，〈山水畫成因新探〉，《美術》，1988年第5期，頁60–66。

陳韻如，〈蒙元皇室的書畫藝術風尚與收藏〉，收入石守謙、葛婉章主編，《大汗的世紀 —— 蒙元時代的多元文化與藝術》，臺北：國立故宮博物院，2001，頁266–285。

——，〈時間的形狀 ——《清院畫十二月令圖》研究〉，《故宮學術季刊》，第22卷第4期（2005年夏季號），頁103–139。

——，〈《明皇幸蜀圖》畫意與風格的思考〉，《故宮文物月刊》，第273期（2005年12月），頁30–39。

——，《秋山晚翠》圖版解說，見林柏亭主編，《大觀 —— 北宋書畫特展》，頁29–31。

——，《層巖叢樹圖》圖版解說，見林柏亭主編，《大觀 —— 北宋書畫特展》，頁51–53。

——，《溪山暮雪圖》圖版解說，收入林柏亭主編，《大觀 —— 北宋書畫特展》，頁121–123。

——，〈黃公望的書畫交遊活動與其雪圖風格初探〉，《中正大學中文學術年刊》，第16期（2010），頁193–220。

——，〈製作真境：重估《清院本清明上河圖》在雍正朝畫院之畫史意義〉，《故宮學術季刊》，第28卷第2期（2010年冬季號），頁1–64。

——，〈趙孟頫〈鵲華秋色〉〉，《故宮文物月刊》，第339期（2011年6月），頁92–99。

——，〈奇幻如真：試論吳彬的居士身分與其畫風〉，《中正漢學研究》，第21期（2013），頁251–278。

——，〈兩宋山水畫意的轉折 —— 試論李唐山水畫的畫史位置〉，《故宮學術季刊》，第29卷第4期（2012年夏季號），頁75–107。

——，〈張擇端《清明上河圖》的畫意新解〉，《國立臺灣大學美術史研究集刊》，第34期（2013），頁43–104。

陶為衍編，《陶冷月（三冊）》，上海：上海書畫出版社，2005。

陶晉生，〈金朝在中國歷史上的地位〉，收入氏著，《宋遼金史論叢》，臺北：中央研究院、聯經出版事業股份有限公司，2013，頁417–438。

傅申，《張大千的世界》，臺北：羲之堂文化出版事業有限公司，1998。

傅海波（Herbert Franke）、崔瑞德（Denis Twitchett）編，史衛民等譯，《劍橋中國遼西夏金元史：907–1368年》，北京：中國社會科學出版社，1998。

傅增湘刊，〈「張大千關洛記遊畫展」啟事〉廣告，《北平晨報》，第1782號，1935年11月30日，第1版。

傅熹年，〈關於“展子虔《游春圖》”年代的探討〉，《文物》，1978年第11期，頁40–52。

——，《傅熹年書畫鑑定集》，鄭州：河南美術出版社，1999。

單國強，〈“四王畫派”與“院體”山水〉，收入朵雲編輯部編，《清初四王畫派研究論文集》，上海：上海書畫出版社，1993，頁347–364。

單國霖，〈仇英生平活動考〉，收入故宮博物院編，《吳門畫派研究》，頁219–227。

彭慧萍，〈“南宋畫院”之省舍職制與畫史想像〉，《故宮學刊》，第2期（2005），頁62–86。

曾布川寬，〈許道寧の傳記と山水樣式に關する一考察〉，《東方學報》，第512號（1980），頁451–500。

曾棗莊，〈“赤壁何須問出處”——中日韓赤壁之遊〉，《中國典籍與文化》，2010年第3期，頁131–137。

閒人，〈藝苑珍聞〉，《北平晨報》，第1366號，1934年10月5日，第8版。

馮幼衡，〈張大千早期（1920–1940）的青綠山水：傳統青綠山水在二十世紀的復興〉，《國立臺灣大學美術史研究集刊》，第29期（2010），頁217–268。

黃一農，〈曹寅好友張純修家世生平考〉，《故宮學術季刊》，第29卷第3期（2012年春季號），頁1–30。

黃士珊，〈寫真山之形：從「山水圖」、「山水畫」談道教山水觀之視覺型塑〉，《故宮學術季刊》，第31卷第4期（2014年夏季號），頁121–204。

黃可，〈上海早期兒童報刊中的兒童美術〉，收入氏著，《上海美術史札記》，上海：上海人民美術出版社，2000，頁111–131。

楊伯達，〈冷枚及其《避暑山莊圖》〉，收入氏著，《清代院畫》，北京：紫禁城出版社，1993，頁109–130。

──〈《萬樹園賜宴圖》考析〉，收入氏著，《清代院畫》，頁178–210。

楊國棟，〈從黃易手札看其帖學書法的師承與分期〉，《中國書畫》，2016年第4期，頁37–48。

──〈黃易活動年表簡編〉，收入故宮博物院編，《黃易與金石學論集》，頁372–397。

楊新，〈清代雍、乾時期的宮廷繪畫〉，收入氏著，《楊新美術論文集》，北京：紫禁城出版社，1994，頁156–175。

──〈關於《千里江山圖》〉，收入氏著，《楊新美術論文集》，頁238–241。

楊新主編，《故宮博物院藏明清繪畫》，北京：紫禁城出版社，1994。

葉靈鳳，〈張仙槎的《泛槎圖》〉，《讀書隨筆（修訂版）》，北京：生活・讀書・新知三聯書店，2008，頁173–177。

董新林，〈蒙元時期墓葬壁畫題材及其相關問題〉，收入中國社會科學院考古研究所編，《二十一世紀的中國考古學：慶祝佟柱臣先生八十五華誕學術文集》，北京：文物出版社，2006，頁856–885。

鈴木敬，《中國繪畫史（上）》，東京：吉川弘文館，1981。

──《中國繪畫史（中之一）》，東京：吉川弘文館，1984。

鈴木敬先生還曆記念會編，《鈴木敬先生還曆記念：中國繪畫史論集》，東京：吉川弘文館，1981。

嶋田英誠，〈徽宗朝の畫學について〉，收在鈴木敬先生還曆記念會編，《鈴木敬先生還曆記念：中國繪畫史論集》，頁109–150。

裴英姬，〈十八世紀初中朝文人物品交流及其中國觀感：以金昌業《老稼齋燕行日記》為中心〉，臺北：臺灣大學歷史學研究所碩士論文，2009。

趙晶，〈黃公望"全真家數"考〉，收入張希清等主編，《黃公望與〈富春山居圖〉研究》，頁215–222。

──《明代畫院研究》，杭州：浙江大學出版社，2014。

趙琦，《金元之際的儒士與漢文化》，北京：人民出版社，2004。

趙聲良，《敦煌壁畫風景研究》，北京：中華書局，2005。

劉九庵，〈吳門畫家之別號圖鑑別舉例〉，收入故宮博物院編，《吳門畫派研究》，頁35–46。

鄭午昌，〈中國畫的認識〉，《東方雜誌》，第28卷第1期（1931），頁107–119。

鄭州市文物工作隊，〈登封王上壁畫墓發掘簡報〉，《文物》，1994年第10期，頁4–9。

鄭岩，〈唐韓休墓壁畫山水圖爭議〉，《故宮博物院院刊》，第5期（2015），頁87–109。

鄭曼青，〈參觀華社攝影展覽會之感想〉，《申報（上海）》，第19756號，1928年3月18日，第17版。

鄭騫，〈金代畫家武元直及其赤壁圖〉，《書目季刊》，第13卷第3期（1979），頁3–12。

魯道夫・G・瓦格納（Rudolf G. Wagner）著，徐百柯譯，〈進入全球想像圖景：上海的《點石齋畫報》〉，《中國學術》，第8期（2001），頁1–96。

冀亞平、盧芳玉，〈國家圖書館藏拓中的黃易題跋述略〉，收入故宮博物院編，《黃易與金石學論集》，頁275–283。

盧宣妃，〈圖肖像以顯文治：陳鑑如《李齊賢像》及其製作〉，《2009臺大藝術史研究所學生研討會會議論文

集》，臺北：臺大藝術史研究所，2009，頁199–225。

穆益勤編，《明代院體浙派史料》，上海：人民美術出版社，1985。

蕭啟慶，〈元代的儒戶：儒士地位演進史上的一章〉，收入氏著，《內北國而外中國：蒙元史研究》，北京：中華書局，2007，頁371–414。

遼寧省博物館編委會編，《遼寧省博物館藏・書畫著錄・繪畫卷》，瀋陽：遼寧美術出版社，1998。

薛永年，〈陸治錢穀與後期吳派紀遊圖〉，收入故宮博物院編，《吳門畫派研究》，頁47–64。

謝巍，《中國畫學著作考錄》，上海：上海書畫出版社，1998。

點石齋告白，〈照相石印《泛槎圖》出售〉，《申報（上海）》，第2668號，1880年10月3日，第1版。

聶崇正，〈清代宮廷畫家雜誤〉，收入氏著，《宮廷藝術的光輝 —— 清代宮廷繪畫論叢》，臺北：東大圖書股份有限公司，1996，頁107–123。

豐子愷，〈藝術漫談 —— 照相與繪畫〉，《申報（上海）》，第22552號，1936年2月13日，第6版。

羅文華，〈明大寶法王建普度大齋長卷〉，《中國藏學》，1995年第1期，頁89–97。

羅錦堂，〈現存元人雜劇的題材〉，收入吳國欽、李靜、張筱梅編，《元雜劇研究》，頁171–180。

釋聖嚴，《明末佛教研究》，臺北：東初出版社，1993。

饒宗頤，〈至樂樓藏八大山人山水畫及其相關問題〉，收入王方宇編，《八大山人論集（上冊）》，臺北：國立編譯館中華叢書編審委員會，1984，頁159–168。

顧頡剛，〈蘇州美術畫賽會與賽報告〉，《繪學雜誌》，第2期（1921），頁10–12。

鶴田武良，〈『芥子園畫傳』について—— その成立と江戶畫壇への影響〉，《美術研究》，第283號（1973），頁1–12。

（二）英文・德文

Andrews, Julia F. and Kuiyi Shen eds. *A Century in Crisis: Modernity and Tradition in the Art of Twentieth-Century China*. New York: Guggenheim Museum, 1998.

Andrews, Julia F. and Kuiyi Shen. "The Traditionalist Response to Modernity: The Chinese Painting Society of Shanghai." In Jason C. Kuo ed., *Visual Culture in Shanghai 1850s–1930s*. Washington, D.C.: New Academia Publishing, 2007, pp. 79–93.

Barnhart, Richard M. *Marriage of the Lord of the River: A Lost Landscape by Tung Yuan*. Ascona: Artibus Asiae Supplementum, vol. 27, 1970.

——. *Along the Border of Heaven: Sung and Yüan Paintings from the C. C. Wang Family Collection*. New York: The Metropolitan Museum of Art, 1983.

——. *Painters of the Great Ming: The Imperial Court and the Zhe School*. Dallas: Museum of Art, Dallas, 1993.

——. "Landscape Painting around 1085." In Willard Peterson, Andrew H. Plaks and Ying-shih Yu eds., *The Power of Culture: Studies in Chinese Cultural History*. Hong Kong: The Chinese University Press, 1994, pp. 195–205.

Bickford, Maggie. "Huizong's Paintings: Art and the Art of Emperorship." In Patricia Buckley Ebrey and Maggie Bickford eds., *Emperor Huizong and Late Northern Song China: The Politics of Culture and the Culture of Politics*. Cambridge and London: Harvard University Asia Center, 2006, pp. 453–513.

Bush, Susan. "Clearing after Snow in the Min Mountains and Chin Landscape Painting." *Oriental Art*, vol. 11, no. 3 (1965), pp. 163–172.

——. "Literati Culture under the Chin (1122–1234)." *Oriental Art*, vol. 15, no. 2 (1969), pp. 103–112.

——. "Chin Literati Painting and Landscape Traditions." *National Palace Museum Bulletin*, vol. 21, no. 4–5 (1986), pp. 1–26.

——. "Five Paintings of Animal Subjects or Narrative Themes and Their Relevance to Chin Culture." In Hoyt Cleveland Tillman and Stephen H. West, eds., *China under Jurchen Rule: Essays on Chin Intellectual and Cultural History*. Albany: State University of New York Press, 1995, pp. 183–215.

Cahill, James. *Hills beyond a River: Chinese Painting of the Yüan Dynasty, 1279–1368*. New York and Tokyo: Weatherhill, 1976.

——. *Parting at the Shore: Chinese Painting of the Early and Middle Ming Dynasty, 1368–1580*. New York and Tokyo: Weatherhill, 1978.

——. *The Compelling Image: Nature and Style in Seventeenth-Century Chinese Painting*. Cambridge: Harvard University Press, 1982.

——. "Hsieh-i as a Cause of Decline in Later Chinese Painting." In *Three Alternative Histories of Chinese Painting*. Lawrence, Kansas: Spencer Museum of Art, University of Kansas, 1988, pp. 100–112.

——. *Pictures for Use and Pleasure: Vernacular Painting in High Qing China*. Berkeley: University of California Press, 2010.

Cahill, James et al. *Shadows of Mt. Huang: Chinese Painting and Printing of the Anhui School*. Berkeley, CA: University Art Museum, Berkeley, 1981.

Ch'oe, Wan-su. *Korean True-View Landscape: Paintings by Chŏng Sŏn (1676–1759)*. Edited and translated by Youngsook Pak and Roderick Whitfield. London: Saffron Books, 2005.

Chang, Joseph. "From The Clear and Distant Landscape of Wuxing to The Humble Hermit of Clouds and Woods." *Ars Orientalis*, vol. 37 (2007), pp. 34–47.

Chou, Ju-hsi. "Painting Theory in Eighteenth-Century China." In Willard J. Peterson et al., eds., *The Power of Culture: Studies in Chinese Cultural History*. Hong Kong: The Chinese University Press, 1994, pp. 321–343.

——. *The Elegant Brush: Chinese Painting Under the Qianlong Emperor, 1735–1795*. Phoenix: Phoenix Art Museum, 1985.

——. *Silent Poetry: Chinese Paintings from the Collection of the Cleveland Museum of Art*. Cleveland, OH.: The Cleveland Museum of Art, 2015.

Chung, Anita. *Drawing Boundaries: Architectural Images in Qing China*. Honolulu: University of Hawai'i Press, 2004.

Clapp, Anne de Coursey. *The Painting of T'ang Yin*. Chicago: The Unicersity of Chicago Press,1991.

——. *Commemorative Landscape Painting in China*. Princeton, N.J.: Tang Center for East Asian Art, Princeton University Press, 2012.

Clunas, Craig. *Pictures and Visuality in Early Modern China*. Princeton, N.J.: Princeton University Press, 1997.

——. *Screen of Kings: Royal Art and Power in Ming China*. Honolulu: University of Hawai'i Press, 2013.

Edwards, Richard. *The Field of Stones: A Study of the Art of Shen Chou (1427–1509)*. Washington, D.C.: Smithsonian Institution, Freer Gallery of Art, 1962.

Fong, Wen C. *Summer Mountains: The Timeless Landscape*. New York: The Metropolitan Museum of Art, 1975.

Fong, Wen C. et al. *Images of the Mind: Selections from the Edward L. Elliott Family and John B. Elliott Collections*

of Chinese Calligraphy and Painting at the Art Museum, Princeton University. Princeton, N.J.: The Art Museum, Princeton University, 1984.

Foong, Ping. "Guo Xi's Intimate Landscape and the Case of 'Old Trees, Level Distance.'" *Metropolitan Museum Journal*, vol. 35 (2000), pp. 87–115.

Franke, Herbert and Denis Twitchett eds. *The Cambridge History of China, Vol. 6: Alien Regimes and Border States, 907–1368*. Cambridge: Cambridge University Press, 1994.

Fu, Marilyn Wong. "The Impact of the Reunification: Northern Elements in the Life and Art of Hsien-yü Shu (1257?–1302) and Their Relation to Early Yüan Literati Culture." In John D. Langlois, Jr., ed., *China under Mongol Rule*. Princeton, N.J.: Princeton University Press, 1981, pp. 371–433.

Fu, Shen C. Y. *Challenging the Past: The Paintings of Chang Dai-chien*. Washington, D.C.: Arthur M. Sackler Gallery, Smithsonian Institution; with Seattle and London: University of Washington Press, 1991.

Goepper, Roger und Jeong-hee Lee-Kalisch hg. *Korea, die alten Königreiche*. München: Hirmer Verlag GmbH, 1999.

Gombrich, Ernst H. *Art and Illusion: A Study in the Psychology of Pictorial Representation*. Princeton, N.J.: Princeton University Press, 1960.

Harrist, Robert. *Painting and Private Life in Eleventh-Century China: Mountain Villa by Li Gonglin*. Princeton, N.J.: Princeton University Press, 1998.

Hay, John. "'Along the River during Winter's First Snow': A Tenth-Century Handscroll and Early Chinese Narrative." *The Burlington Magazine*, vol. 114 (1973), pp. 294–303.

Hay, Jonathan. *Shitao: Painting and Modernity in Early Qing China*. Cambridge, UK: Cambridge University Press, 2001.

——. "He Ch'eng, Liu Kuan-tao and North-Chinese Wall-painting Traditions at the Yuan Court."《故宮學術季刊》，第20卷第1期（2002年秋季號），頁49–92。

——. "Notes on Chinese Photography and Advertising in Late Nineteenth-Century Shanghai." In Jason C. Kuo ed., *Visual Culture in Shanghai 1850s–1930s*, pp. 95–119.

Hearn, Maxwell K. "Document and Portrait: The Southern Tour Painting of Kangxi and Qianlong." *Phoebus*, vol. 6, no. 1 (1988), pp. 91–131.

——. "Shifting Paradigms in Yuan Literati Art: The Case of the Li-Guo Tradition." *Ars Orientalis*, vol. 37 (2007), pp. 78–106.

——. "Art Creates History: Wang Hui and the Kangxi Emperor's Southern Inspection Tour." In Maxwell K. Hearn ed., *Landscapes Clear and Radiant: The Art of Wang Hui (1632–1717)*, pp. 129–183.

——. "Shifting Paradigms in Yuan Literati Art: The Case of the Li-Guo Tradition." *Ars Orientalis*, vol. 37 (2009), pp. 79–106.

Hearn, Maxwell K. ed. *Landscapes Clear and Radiant: The Art of Wang Hui (1632–1717)*. New York: The Metropolitan Museum of Art, 2008.

Ho, Wai-kam et al. *Eight Dynasties of Chinese Painting: The Collections of the Nelson-Atkins Museum, Kansas City, and the Cleveland Museum of Art*. Cleveland, OH.: The Cleveland Museum of Art, 1980.

Ho, Wai-kam ed. *The Century of Tung Ch'i-ch'ang, 1555–1636*, 2 vols. Kansas City and Seattle: The Nelson-Atkins Museum of Art and University of Washington Press, 1992.

Hsü, Ginger Cheng-chi. *A Bushel of Pearls: Painting for Sale in Eighteenth-Century Yangchow*. Stanford, CA.: Stanford University Press, 2001.

Itakura, Masaaki. "Text and Images: The Interrelationship of Su Shi's Odes on the Red Cliff and Illustration of the Later Ode on the Red Cliff by Qiao Zhongchang." In John Rosenfield et al., eds., *The History of Painting in East Asia: Essays on Scholarly Method*. Taipei: Rock Publishing International, 2008, pp. 422–434.

Lee, Hui-shu. "West Lake and the Mapping of Southern Song Art." In Hui-shu Lee, *Exquisite Moments: West Lake and Southern Song Art*. New York: China Institute Gallery, 2001, pp. 19–59.

Li, Chu-tsing. *The Autumn Colors on the Ch'iao and Hua Mountains: A Landscape by Chao Meng-fu*. Ascona: Artibus Asiae Supplementum, 21, 1965.

Lin, Li-Chiang. "A Study of the *Xinjuan hainei qiguan*, a Ming Dynasty Book of Famous Sites." In Jerome Silbergeld, Dora C. Y. Ching, Judith G. Smith, and Alfreda Murck eds., *Bridges to Heaven: Essays on East Asian Art in Honor of Professor Wen C. Fong*. Princeton, N.J.: Princeton University Press, 2011, pp. 779–812.

Liscomb, Kathlyn Maurean. *Learning from Mount Hua: A Chinese Physician's Illustrated Travel Record and Painting Theory*. Cambridge: *Cambridge University Press*, 1993.

McCausland, Shane. *Zhao Mengfu: Calligraphy and Painting for Khubilai's China*. Hong Kong: Hong Kong University Press, 2011.

Munakata, Kiyohiko. *Ching Hao's 'Pi-fa-chi': A Note on the Art of Brush*. Ascona: Artibus Asiae Supplementum, 31, 1974.

Murck, Alfreda. *Poetry and Painting in Song China: The Subtle Art of Dissent*. Cambridge and London: Harvard University Asia Center, 2000.

Pang, Laikwan. *The Distorting Mirror: Visual Modernity in China*. Honolulu: University of Hawai'i Press, 2007.

Rawski, Evelyn S. "Re-imagining the Ch'ien-lung Emperor: A Survey of Recent Scholarship."《故宮學術季刊》，第21卷第1期（2003年秋季號），頁1–29。

Sickman, Laurence et al. *Chinese Calligraphy and Painting in the Collection of John M. Crawford, Jr*. New York: The Pierpont Morgan Library, 1962.

Silbergeld, Jerome. "Back to the Red Cliff: Reflections on the Narrative Mode in Early Literati Landscape Painting." *Ars Orientalis*, vol. 25 (1995), pp. 19–38.

——. "The Evolution of a 'Revolution': Unsettled Reflections on the Chinese Art Historical Mission." *Archives of Asian Art*, vol. 55 (2005), pp. 39–52.

Sullivan, Michael. *The Birth of Landscape Painting in China*. London, Berkeley and Los Angeles: University of California Press, 1962.

Sung, Hou-mei. "Early Ming Painters in Nanking and the Formation of the Wu School." *Ars Orientalis*, vol. 17 (1988), pp. 73–115.

——. *The Unknown World of the Ming Court Painters: The Ming Painting Academy*. Taipei: The Liberal Arts Press, 2006.

Thiriez, Régine. "Photography and Portraiture in Nineteenth-Century China." *East Asia History*, vol. 17/18 (1999), pp. 77–102.

Tseng, Lillian Lan-ying. "Retrieving the Past, Inventing the Memorable: Huang Yi's Visit to the Song-Luo Monuments." In Robert S. Nelson and Margaret Olin eds., *Monuments and Memory, Made and Unmade*.

Chicago: The University of Chicago Press, 2003, pp. 37–58.

——. "Mediums and Messages: The Wu Family Shrines and Cultural Production in Qing China." In Cary Y. Liu ed., *Rethinking Recarving: Ideals, Practices, and Problems of the "Wu Family Shrines" and Han China*. Princeton, N.J.: The Princeton University Art Museum, 2008, pp. 260–283.

Tung, Wu. *Tales from the Land of Dragons: 1000 Years of Chinese Painting*. Boston: Museum of Fine Arts, 1997.

Vinograd, Richard. "New Light on Tenth-Century Sources for Landscape Painting Styles of the Late Yüan Period." 收入鈴木敬先生還曆記念會編，《鈴木敬先生還曆記念：中國繪畫史論集》，頁1–30。

——. "Family Properties: Personal Context and Cultural Pattern in Wang Meng's Pien Mountains of 1366." *Ars Orientalis*, vol. 13 (1982), pp. 1–29.

——. "De-centering Yuan Painting." *Ars Orientalis*, vol. 37 (2009), pp. 195–212.

Watt, James and Denise Leidy. *Defining Yongle: Imperial Art in Early Fifteenth-Century China*. New York: The Metropolitan Museum of Art, 2005.

Watt, James C. Y. ed. *The World of Khubilai Khan: Chinese Art in the Yuan Dynasty*. New York: The Metropolitan Museum of Art, 2010.

Watt, James et al. *China: Dawn of a Golden Age, 200–750 AD*. New York: The Metropolitan Museum of Art, 2004.

Weidner, Marsha ed. *Latter Days of the Law: Images of Chinese Buddhism, 850–1850*. Lawrence, Kansas: Spencer Museum of Art, The University of Kansas, 1994.

Wong, Aida Yuen. *Parting the Mists: Discovering Japan and the Rise of National-style Painting in Modern China*. Honolulu: University of Hawai'i Press, 2006.

Wu, Hung. "Beyond Stereotypes: The Twelve Beauties in Qing Court Art and the 'Dream of the Red Chamber.'" In Ellen Widmer and Kang-i Sun Chang eds., *Writing Women in Late Imperial China*. Stanford, CA.: Stanford University Press, 1997, pp. 306–366.

——. "The Origins of Chinese Painting (Paleolithic Period to Tang Dynasty)." In Richard M. Barnhart et al., *Three Thousand Years of Chinese Painting*. New Haven and London: Yale University Press, 1997, pp. 15–85.

Wu, Nelson I. "Tung Ch'i Ch'ang (1555–1636): Apathy in Government and Fervor in Art." In Arthur F. Wright and Denis Twitchett eds., *Confucian Personalities*. Stanford, CA.: Stanford University Press, 1962.

Xue, Lei. "The Literati, the Eunuch, and a Memorial: The Nelson-Atkins's *Red Cliff* Handscroll Revisited." *Archives of Asian Art*, vol. 66, no. 1 (2016), pp. 25–49.

Yi, Song-mi. *Korean Landscape Painting: Continuity and Innovation Through the Ages*. Elizabeth, N.J.: Hollym International Corp., 2006.

國家圖書館出版品預行編目（CIP）資料

山鳴谷應：中國山水畫和觀眾的歷史／石守謙　著. --
　再版. -- 臺北市：石頭, 2019.07
　　面；　公分

　ISBN　978-986-6660-41-2（平裝）

　1. 繪畫史　2. 山水畫　3. 中國

940.92　　　　　　　　　　　　　　108008874